KB089674

나혜석을 말한다

나혜석을 말한다 — 나혜석 관련 자료 모음

초판발행일 | 2016년 12월 31일

편저자 | 나혜석학회
편집위원장 | 이상경
편집위원 | 윤범모, 한동민, 김형목
편집 간사 | 이채영, 서시원

펴낸곳 | 도서출판 황금알
펴낸이 | 金永馥
주간 | 김영탁
편집실장 | 조경숙
인쇄제작 | 칼라박스
주소 | 03088 서울시 종로구 이화장2길 29-3, 104호(동숭동, 청기와빌라2차)
물류센타(직송 · 반품) | 100-272 서울시 중구 필동2가 124-6 1F
전화 | 02) 2275-9171
팩스 | 02) 2275-9172
이메일 | tibet21@hanmail.net
홈페이지 | http://goldegg21.com
출판등록 | 2003년 03월 26일 (제300-2003-230호)

값은 뒤표지에 있습니다.

ISBN 979-11-86547-53-3-93600

나혜석을 말한다

나혜석 관련 자료 모음

나혜석학회 엮음

황금알

자료집『나혜석을 말한다』를 간행하면서

　세월이 흐를수록 나혜석의 진가는 더욱 빛나고 있는 것 같다. 그만큼 그의 족적은 화려하면서도 뜨거운 담론을 제공하고 있기 때문이다. 오늘도 미술, 문학, 역사, 여성 등 각 분야의 전문학자들에 의한 나혜석 연구의 열정은 식지 않고 있다. '정월학(晶月學)'이라는 명칭으로 독립학문 체계를 검토해도 부족함이 없을 듯하다. 그만큼 나혜석이 제시한 담론은 탁월한 독자성을 보여주고 있다. 그래서 나혜석학회의 갈 길은 멀다고 믿는다. 사실 한 인물을 연구의 중심으로 세워놓고 학회까지 결성한 사례는 흔하지 않다. 아니, 나혜석처럼 다방면의 연구자들이 동참하게 한 인물도 보기 어렵다. 그래서 '정월학'이 가능할 정도라 볼 수 있다.

　지난해 우리 학회는 주옥과 같은 연구 논문을 모아『나혜석 연구총서』를 발간한 바 있다. 분야별 대표 논문을 집성하여 편집한 연구총서는 학계로부터 뜨거운 환영을 받았다. 이 총서 하나로 나혜석 연구의 성과를 쉽게 확인할 수 있었기 때문이다. 그래서 그런가, 이 총서는 하버드대학 등 해외의 여러 명문대학으로부터 환영받으며 보급하기도 했다. 국내는 그렇다 치더라도 해외에서까지 이렇듯 뜨거운 성원을 보내줄 줄은 예상하지 않았던 일이다.

　우리 학회의 올해 출판사업은 나혜석 관련 자료의 집성이다. 그래서 제3자가 나혜석에 대하여 언급한 글들을 한 자리에 모았다. 1부는 나혜석과 타인과의 논쟁 묶음으로, 부인 의복 개량문제라든가, 연애관 등이 해당

한다. 2부는 잡지에 게재된 글 중심으로, 전시평이나 인터뷰 혹은 염상섭의 「추도」 같은 글을 수록했다. 3부는 신문 기사, 4부는 단행본에서 언급된 나혜석 관련 글들이다. 비록 나혜석의 이름은 언급되지 않았지만, 김우영의 자서전 『회고』와 이시이 하쿠데이(石井栢亭)의 글 등이 그것이다. 나혜석은 미술계 등단 이후 언론을 비롯하여 세인의 이목을 계속 끌었다. 그래서 그런지 그에 대한 글은 다양하면서도 많다. 하여, 이 자료집은 나혜석을 이해하는 데 입체적이고도 종합적인 도움을 줄 것으로 기대된다.

본 자료집 출간에는 많은 이들의 정성이 담겼다. 일찍이 『나혜석 전집』을 엮으면서 나혜석 연구의 권위인 이상경 교수(위원장)를 비롯하여 김형목, 한동민 편집위원, 그리고 이채영, 서시원 간사 등을 거명하게 한다. 물론 본 자료집 발간을 위해 물심양면을 지원을 아끼지 않은 염태영 수원시장님을 비롯한 수원시 관계자 여러분, 그리고 황금알 출판사의 김영탁 시인, 정말 감사의 말씀을 올리고자 한다. 아무쪼록 본 자료집 『나혜석을 말한다』가 널리 보급되고, 또 나혜석의 실체가 보다 깊고 넓게 알려지기를 희망할 따름이다.

2016년 가을에
나혜석학회 회장 윤범모

머리말

　나혜석에 대한 대중적 관심과 연구자의 열의가 지속하고 있는 상황에서 나혜석학회의 연구사업의 하나로 나혜석 관련 2차 자료 130여 편을 엮어서 현대의 독자들에게 내보이게 되었다. 나혜석은 살아생전 화가로, 작가로, 신여성의 대표 주자로 활발하게 활동을 했고, 그의 삶과 예술 활동은 많은 사람의 관심 대상이 되었다. 그런 만큼 그의 일거수일투족에 대한 기사도 많고, 그의 사후 그를 회고하는 글도 여럿 씌어졌다. 이러한 2차 자료는 나혜석을 이해하는 참고자료로서 매우 중요하다.

　수록 기준은 나혜석 생전에 발표된 것은 가능하면 모두 다 찾아서 싣고자 했다. 나혜석 살아생전, 활동하던 당시 옆에서 보고 들은 사람의 글과 기사이므로 상대적으로 정확한 정보를 담고 있을 것으로 생각했기 때문이다. 이 책에는 1940년까지의 글이 수록되었다. 이후 나혜석은 병들어서 절간을 떠돌아다니게 되면서 더는 사람들로부터 관심의 대상이 되지 못하였기에 글이 나오지 않았다. 나혜석의 사후에 쓰인 글은 나혜석을 직접 만났던 사람이 회고한 글을 위주로, 상대적으로 시기가 이른 것으로, 내용이 겹치지 않는 것을 우선적으로 골랐다.

　수록 순서는 신문, 잡지, 단행본 등, 글이 발표된 지면의 성격을 기준으로 모두 4부로 나누고 각 부 안에서는 발표 시기에 따라 배열했다. 다만 제1부 논쟁자료 부분은 이런 발표 지면의 성격과 관계없이 의복개량문제,

모성 문제, 연애관 문제를 놓고 나혜석과 논쟁을 벌인 글을 따로 모았는데, 독자의 편의를 위하여 문제가 된 나혜석의 글을 함께 실었다.

　나혜석과 직접 관계가 있던 사람의 회고라는 기준에서 보면 제4부에 실은 임종국 · 박노준의 「나혜석」(1966)은 필자들이 직접 나혜석을 만난 것은 아니지만 1차 자료에 기반하여 일대기를 정리한 글로 의미가 있어서 수록했다. 반면에 나혜석 사후 일대기 혹은 전기 형식으로 가장 일찍 발표된 것으로 보이는 이명온의 「낭만의 여류화가: 나혜석 편」(『흘러간 여인상-그들의 예술과 인생』, 인간사, 1956)은 기본적인 사실에서 오류가 너무 많아서 참고자료로서의 가치가 떨어진다고 생각해서 심해서 싣지 않았다. 김태신(『라훌라의 사모곡』, 한길사, 1991)과 박인경(이응노 · 박인경 · 도마야마 다에코, 이응노-서울 · 파리 · 도쿄, 삼성미술문화재단, 1994)의 글은 말년의 나혜석을 만난 사람으로 그때의 기억을 전해주고 있는데 여러 가지 사정으로 이 책에서는 싣지 못해서 아쉽다.

　제2부 마지막에 실은 염상섭의 「추도」는 '소설'로서 사실을 보도하는 기사문이나 직접적인 회고문을 모은다고 하는 본서의 기획 의도에서 약간 벗어난 예외적 자료이다. 하지만 염상섭이 나혜석이 죽었다는 소식을 접하고 나혜석에 대한 '조사'의 의미를 담아 쓴 것으로 인물과 사건이 허구화되지 않은 채로 등장하기에 참고자료로서의 가치가 매우 높다고 생각하여

여기에 실었다.

사실 나혜석이 우리 근대사의 문제적 인물이었던 만큼 나혜석을 모델로 한 소설도 여러 편 씌어졌다. 나혜석이라고 하는 인물이 이렇게 다양한 해석을 가능하게 하는 폭과 깊이를 가졌음을 알게 한다. 그중에서 염상섭의 소설 『해바라기』(『동아일보』 1923.7.18~8.26)는 나혜석의 연애와 결혼을 소재로 한 소설로, 염상섭은 이 시기의 나혜석을 가장 가까운 시기, 가장 가까운 거리에서 지켜본 인물이다. 그런 만큼 나혜석의 삶을 추론하는 데 많은 도움이 되는 중요한 참고자료이기도 한데 이미 현대어로 활자화되어(『염상섭 중편선 만세전』, 문학과 지성사, 2005) 필요한 경우 쉽게 참고할 수 있으므로 여기서는 싣지 않았다. 김동인의 『김연실전』에도 나혜석을 모델로 한 인물이 나오지만, 소설적 해석이나 허구화가 지나칠 뿐만 아니라, 악의적 왜곡까지 보여서 참고자료로 삼을 만하지 않다고 생각해서 싣지 않았다.

이 자료집 『나혜석을 말한다』가 나혜석과 그 시대 신여성을 만나고 연구하고자 하는 분들이 좀 더 편하게 나혜석을 만나는 데 도움이 되기를 기대한다.

2016년 11월 30일
이상경 (KAIST 인문사회과학부 교수)

일러두기

1. 이 책의 맞춤법은 1988년 1월 19일 문교부 교시 '한글맞춤법'에 따르는 것을 원칙으로 하였다. 최대한 원문을 살리되, 독자가 읽기에 편하도록 현재의 한글맞춤법에 맞게 철자법과 띄어쓰기, 문장부호를 적용했다. 줄표(─)는 문맥에 비추어 삭제하거나 쉼표(,) 말줄임표(…) 등으로 바꾸었다. 그밖에 필요한 경우에는 문장부호를 부가하기도 했다.

2. 본문은 한글 표기를 원칙으로 하고, 필요한 한자는 () 속에 넣었다. 외래어와 외국어는 현재의 표기법에 맞게 고쳤다. 현재 잘 쓰지 않는 말이나 설명이 필요한 경우에는 각주로 그 의미를 밝혀 적었다.

3. 원문에서 실수나 오식이 분명한 것은 바로 잡았다. 불분명한 것은 원문을 살려 적고 각주에서 밝혔다.

4. 본문에서 × 표시된 것은 발표 당시 검열을 의식해 처음부터 복자로 처리한 부분이다. ○ 표시도 발표 당시의 것으로, 특정 사실을 드러내기 꺼려하여 익명화한 것으로 보인다. □ 표시는 원본 상태가 좋지 않아서 정확하게 판독하기 어려웠던 부분을 편집자가 표시한 것이다.

5. 본문에서 []로 처리된 것은 발표 당시의 필자가 붙인 주석이다. 편집자의 주석은 모두 각주로 처리했다.

6. 일본 인명의 경우, 당시 보통 한자 또는 한자음으로 씌어진 것을 편집자가 본문에서는 원음을 밝혀 적고 ('寺內'→'테라우치(寺內)') 각주에서 가능한 대로 성과 이름을 밝히고 ('테라우치 마사타케(寺內正毅)') 간단한 설명을 달았다. 편집자의 견문이 좁아서 이름을 밝히지 못한 경우도 있다. 일본 지명의 경우는 본문에서 한자 또는 한자음으로 씌어진 것을 현행 표기법에 따라 바꾸고 필요한 경우 한자를 괄호에 병기했다. ('京都'→'교토', '岡山'→'오카야마(岡山)') 다만 '동경'은 당시의 관행적 표기에 따라 '동경'으로 두었다. 서양권의 지명은 현재의 표기법에 맞게, 예를 들면 '불란서'는 '프랑스'로 '정말'은 '덴마크'로, '서전'은 '스웨덴'으로 고쳤다.

7. 대화나 인용은 " "로, 강조의 경우에는 ' '로, 책 이름이나 잡지, 신문은 「 」 논문이나 기사, 시, 단편소설 제목은 「 」 그림 제목은 〈 〉로 표시하였다.

8. 본문에서 [전략], [중략], [하략] 표시는 편집자가 생략한 부분이다. 근황, 인물평, 미술 작품평 등에서 나혜석을 이해하는 데 크게 관련 없는 사람이나 사건에 관련된 부분이어서 편집자가 생략한 것이다.

차 례

3부 신문 기사

1부
논쟁자료

부인의복(婦人衣服) 개량에 대하여: 한 가지 의견을 드리나이다

김원주[1]
『동아일보』, 1921. 9. 10.~14.

의복의 3대 조건: 위생 · 예의 · 자태

사람의 살림에 없지 못할 세 가지 중요한 것 중에도 가장 중요한 것은 의복이라 합니다. 왜 그러냐 하면, 첫째는 위생적이니, 겨울에 추위를 방어하고 여름에 더위를 피하는 위생에 없지 못할 것이요, 둘째는 예의적이니, 사람이 다른 동물보다 귀하다는 점이 부끄러움을 알고 예의를 차리는 데 있다 합니다. 이 예의를 위하여 없지 못할 것이요, 셋째는 미적(美的)이니, 사람은 아름다운 것과 추한 것을 알고 선악을 분변(分辨)하는 비판과 관찰이 있는 고로 진화가 되고 향상을 한다 합니다. 사람의 미를 더하고 몸을 꾸미는, 곧 다 미를 위하여 없지 못할 것이 의복입니다. 이 의복이라는 것은 이렇게 사람에게 가장 핍절(逼切)한 세 가지 요구를 한 몸에 안고 있습니다.

그런 고로 춘하추동에 감을 가리며, 제도를 택하며 비단과 목면의 가치를 분별하는 것은 모두 이 위에 말씀한 세 가지의 요구를 충분히 하려 함이라 합니다. 그런 고로 어떤 나라 사람이든지 그 의복의 제도와 모양을

1) 김원주(金元周, 1896~1971) 호는 일엽(一葉), 이화학당을 졸업하고 일본에서 잠시 공부한 후 1920년 『신여자』를 주재하여 4호까지 발행한 근대 초기 여성 문인이며, 1933년 불문에 귀의했다.

보고 가히 그 민족의 문명과 야매함을 짐작할 수 있다 합니다.

조선복(朝鮮服)은 이상적(理想的): 위생에 해됨이 유감

그러면 우리 조선 사람의 의복은 어떠합니까? 남자들의 의복은 남자 자기들이 생각하게 두고, 우선 우리 여자의 의복부터 생각하려 합니다. 우리 여자 의복은 예의적으로 보든지 미적으로 보든지 세계적으로 자랑할 만합니다. 그러나 위생적으로는 불가불 고치지 아니하면 아니 될 이유가 있습니다. 물론 한서(寒暑)를 피하는 데 적당치 못하다 함이 아닙니다. 우리 옷은 과연 여름에 서늘하고 겨울에 따뜻합니다. 그러면 어찌하여 개량하지 아니하면 아니 되겠느냐 하면, 우리 의복은 외면으로 보기도 좋고 아름다우나 내면으로 곧 생리적으로 무서운 해가 있다 하는 것입니다. 곧 말하자면 가슴을 동이게 된 것입니다.

위험한 흉부결속(胸部結束): 모든 병의 큰 원인

우리 조선에서는 여자가 가슴을 꼭꼭 동이는 것이 예절이라 하였습니다. 그래서 부모들이 어렸을 때부터 치마허리만 좀 드러나도, "계집애가 매무새가 그게 무어냐?"고 꾸지람을 합니다. 그리고 점점 장성할수록 '단정한 여자는 매무새가 얌전하다'고 하는 유일의 경구를 지키어서[의복 제도가 자연으로 그렇게 되기도 하였소] 속옷·바지·단속곳·치마의 허리로[겨울에는 허리띠라는 것까지 있기도 함] 동인 위에 또 동이고 동이고 합니다. 이 의복의 허리로 가슴을 동이는 것이야말로 진실로 사람의 생명을 빼앗는 무서운 여러 가지 병의 원인을 짓는다 합니다. 첫째, 허파의 수축을 자유롭지 못하게 하여 호흡기의 병이 생기기 쉽고, 또한 가슴 동이는 까닭으로

제일 많이 생기는 병이 폐첨카타르[2]라 합니다[우리나라 여자들을 진찰하여 보면 다수는 폐첨 카타르가 있다고 함].

또한 늑막염의 원인도 흔히 가슴 동이는 데 있고, 심장에도 해가 있다 합니다. 그런 고로 하루바삐 이 가슴 동이는 것을 면하는 무슨 도리를 생각하지 않으면 안 되겠습니다.

그리고 생리학상으로 연구하지 않는다 하더라도 우선 우리가 서로 보기에도 우리 중에는 체격이 바르지 못한 여자가 많고, 가슴이 발달되지 못하여 허리가 굽고 키가 작은 여자가 많습니다. 그리고 신체가 허약하고, 얼굴에 혈색이 없고 파리한 여자가 다수한 것은 언제든지 방구석에만 갇혀 있는 고로 운동이 부족하고, 또 신선한 공기를 마시지 못하여 넓은 사회의 사물에 접촉할 기회가 없는 고로 마음이 옹졸하여져서 조그마한 일에 공연한 잔걱정이 많이 있는 까닭이라고도 하겠지마는, 그 중에 가장 큰 원인은 가슴을 답답하게 동이는 까닭인 듯합니다.

서도 부녀(西道婦女)의 건강: 젖퉁이를 내놓은 까닭

그러나 위에 말한 것은 경성이나 도회지에 있는 여자를 가리킴입니다. 저 시골[더욱 서북쪽으로] 여자는 대개 강장하고 건강합니다. 그 여자들은 가슴을 그렇게 단단히 동이지 아니합니다[새색시, 나이 많은 처녀밖에]. 그 여자들은 젖퉁이[乳房]아래에다 모든 옷의 허리를 두릅니다. 그 대신 저고리를 좀 길게 지어 입지만, 그래도 젖퉁이와 허리가 벌겋게 드러나는 일이 많습니다. 심한 예를 말하면 첫아들을 낳으면 젖퉁이를 드러내어도 부끄러운 일이 아니라고 생각하여 그대로 터럭터럭 다니기도 합니다. 그러니

2) 원문은 '肺尖可答兒' (肺尖 catarrh). 폐첨 부분의 염증, 흔히 폐결핵 초기에 나타남.

그런 속되고 볼썽사나운 일이 어디 있습니까. 외국 사람들 앞에 그런 일이 있으면 곁의 사람이 그만 얼굴이 뜨거워지지 않습니까? 그들이 그렇게 하고 다니는 것이 일부러 그리하는 것도 아니요, 위생을 하느라고 그러는 것도 아닙니다. 우리의 옷 제도가 우리의 몸 중에 가장 중심이요, 따라서 가장 자유롭게 조심하여 보중하여야만 할 가슴을 동이지 않으면 아니되게 된 연고입니다. 꼭 동여서 가슴을 압박하면 위생의 관념이 없는 사람일지라도 자연 답답하고 괴로운 것을 느끼지 않을 수는 없지 않습니까? 그렇다고 느슨하게 동이면 저절로 흘러내려서 배 위에 얹히게 됩니다. 그러니까 그들은 차라리 처음부터 유방 아래로 입어 버리는 것입니다. 그래서 그곳 사람들은 치마를 보통 짧게 짓습니다. 그러나 겨울이 되면 추우니까 허리를 드러낼 수 없는 고로 소위 덧저고리, 갓저고리[흔히 양피로 안을 넣음] 같은 것을 길이를 길게 지어 입습니다. 그러나 너무 퉁퉁하고 벌어져서 여자의 자태[女性美]를 감하는 것같이 생각됩니다.

학생간(學生間)의 어깨옷: 이것도 아직 불완전

어쨌든지 경향을 물론하고 화류계급을 제한 외에는 가슴을[3] 단단히 동이는 것을 예절로 알게 되었습니다. 근래에 여학생 간 많이 유행하는 어깨옷[모든 옷의 허리를 조끼처럼 만들어 다는 것]이라는 것은 좀 가슴을 덜 동인다고 생각합니다. 그러나 저고리 제도를 그대로 두고 동이지 않고 가슴을 불룩하게 두는 것은 암만해도 보기에 어울리지 않는 고로 어깨옷을 입을지라도 핀으로 단단히 찌르든지, 또는 단추를 꼭 끼이게 달든지 합니다. 그러니까 결국 가슴을 동이기는 마찬가지가 됩니다. 그러면 어떻게 하여야

3) 원문은 '허리를'.

보기에도 아름답고 몸에도 해되지 아니하도록 만들 수가 있겠느냐 하는 것입니다.

우선 상의(上衣)만 개량: 위생과 간편을 위주로

지금 제가 여러분에게 알려드리려 하는 것이 곧 그것입니다. 그러나 지금 제가 생각하였다는 옷이 실제로 우리 일반 여자의 신체에 대하여서나, 생활에 대하여서나, 모양에 대하여서 적당할지 아니 할지는 여러분의 의향에 맡기는 것입니다. 다만 제 생각에는 이러합니다고 여쭙는 것입니다. 제가 생각하였다는 개량복은 제 생각에는 만드는 법이 쉽고, 수공이 덜 들고, 또한 감이 적게 든다고 합니다. 그리고 보기에도 흉치는 아니할 줄로 생각합니다. 그러나 미를 위해서는 암만해도 좀 더 수공이 들지 않으면 아니 될 것 같습니다. 그러나 일반 부인에게 보급시키는 데는 제 생각한 그 옷 제도가 나을 줄 생각합니다. 왜 그런고 하니 만드는 법이 어렵고, 잔손이 많이 가는 옷이면 중류 이하 사람에게는 도저히 보급될 수가 없습니다. 그래서 우선 가슴 동이는 것만이라도 될 수 있는 대로 하루바삐 폐하도록 하기 위하여 간단하고 쉽게 만들었습니다. 그리고 아랫도리로 가는 옷은 모두 그전[중간에 개량된 옷] 의복과 같이 그대로 두고 다만 길이를 짧게 할 뿐이요, 고친 것은 다만 저고리 하나뿐입니다.

8촌장(八寸長)의 신상의(新上衣): 깃과 도련은 아주 딴판

적삼이나 저고리를 마를 때라든지, 지을 때라든지 그전과 조금도 달리 할 것이 없고, 다만 길이를 여덟 치쯤하고, 품도 좀 넓게 하고, 화장[적삼만]은 짧게 하는데 깃과 도련을 그전 옷과 전연히 다르게 합니다. 깃의 넓

이는 좀 넓게 하여 안팎 섶 끝까지 그대로 내리 달아 버리고, 동정은 그전대로 다는 것이 좋을까 합니다. 그리고 도련은 법 있게 꺾어서 얌전히 하려고 할 것이 없습니다. 그전 짓던 대로 모두 바느질한 후 도련을 꺾기 전에 뒷도련은 등 가운데로 두고, 좌우편으로 주름잡듯 마주 접고, 앞도련은 안팎 섶 뒤로 젖퉁이를 중심으로 하고 반대쪽으로 양편으로 한 번씩 접지게 합니다. 그리하여 양편 젖퉁이가 넉넉히 용납되도록 되는 것입니다. 그리고 도련 전체에는 안팎으로 단을 따로 두르는 것입니다. 그러면 겹저고리나 적삼은 편합니다. 그러나 솜 둔 핫저고리나 주름 잡는 아랫도리는 솜을 두지 말든지 극히 얇게 두든지 하는 편이 좋을 듯합니다. 그리고 좌우쪽 섶 끝으로 끈을 달아서 허리에 끼는 편도 좋을까 합니다. 그러면 그전에 도련과 깃에 주의를 하여 시간을 허비하고 공력 들이는 일은 덜 합니다.

치마를 적삼 위로: 폭을 줄이고 짧게 지어

그리고 아래로 입는 옷은 고쟁이나 바지는 밑을 속곳과 같이 하고 앞은 막고 뒤는 단추 다는 개량옷이 이왕부터 있었으니 그대로 하는데, 다만 길이를 짧게 하고 위의 어깨를 길게 할 것입니다. 그 어깨는 그 전 어깨처럼 그대로 하지 말고 앞으로 오는 데는 위에 말씀한 저고리와 같이 단을 대기 전에 젖퉁이를 가운데로 두고 반대편으로 향하여 한 번 접은 후 단을 둘러서 허리를 달 것입니다. 단속곳도 역시 같습니다. 그리고 치마는 여학생들의 치마처럼 주름을 단속곳처럼 하고 단을 넓게 하고 길이를 짧게 하여 허리를 달아서 그 개량한 적삼이나 저고리로 입을 것입니다. 그리고 아래옷을 모두 폭 수를 많이 하는 것이 불가합니다.

그러면 이제는 제가 생각하였다 하는 그 옷은 전부 다 설명하였습니다.

그 옷을 입으면 입은 모양이 썩 경쾌하고 감도 적게 들 것 같지 않습니까?

의차(衣次)⁴⁾가 우(又) 일 문제: 검박한 것이 가장 적당

그리고 또 한 가지 제가 생각한 것은 의복감과 빛깔입니다. 여름에는 더우니까 자연 희고 얇은 옷을 아니 입을 수 없겠지요마는 겨울에는 명주 옷이나 옥양목옷을 피하고 무슨 무색 옷[검은 빛]을 취하며, 또한 모직류 같은 것으로 옷을 지어 입어서 좀 오래 입더라도 그대로 깨끗하여 보이게 하는 편이 좋을까 합니다[다만 살에 닿은 속옷만 자주 갈아입어 깨끗하게 하고]. 우리 조선 여자들은 자래로 남들과 같이 유쾌하게 한번 놀아 보지도 못하고, 남의 하는 사업을 경영하여 볼 생의(生意)도 없이 밤낮 방구석에서 빨래, 다듬이, 바느질로 더불어 세월을 보내었습니다. 우리 몇백 대 전 할머니부터 몇백 대 손 되는 우리 어머니까지 그리하였습니다.

그러나 우리 대에 와서는 유일의 여자 직분이라던 그 직분보다 일층 더 긴절하고 중대한 직분이 많이 있는 것을 비로소 알게 되었습니다. 여기에 대하여 좀 더 충분히 말씀하고 싶사오나, 저는 소위 우리들의 너무 지나친 침묵을 붓으로 좀 깨뜨려 볼까 하고 모든 정신을 거기에만 모으고 있사온 고로, 의복 개량에 대하여 생각은 없지 않으나, 깊은 연구를 할 사이와 기록할 사이가 없습니다. 이번에 만들었다는 소위 개량복도 사실 충분한 연구가 없어 우연한 생각에서 별안간 만든 것입니다.

4) 옷감.

개량상의 주의건(注意件): '조선적'을 잊지 말 일

그리고 선왕의 법복(法服)이 아니면 감히 입지 못한다는 말을 좇을 그 시대는 아니라 하더라도 몇십백 대 전 조선으로부터 전하여 내려오던 의복[더욱이 어느 방면으로든지 세계적으로 자랑할 만한]을 하루아침에 고쳐 버리면 그 고친 옷이 또한 몇십백 대 그대로 전하게 될 터이니까, 이 의복을 개량한다는 것은 진실하게 충분하게 연구하여 우리 가정과 생활에 적당하고 또한 미적이고 예의적이고 위생적인 참말 '개량'이라는 그 글자의 위의대로 되지 않으면 아니 될 터이온 고로, 지금 제가 생각하였다는 옷을 대담하게 여러분이 다 입으시도록 권하는 것이 아닙니다. 다만 제 생각에는 이러이러한 이유 아래에서 좋은 듯이 생각하였으니 여러분, 곧 바느질에 능하고 또 부인 의복에 대하여 생각이 계신 언니들의 의향을 듣고자 한 것입니다. 그리고 두루마기는 어떻게 할지 아직 생각지 못하였습니다.

부인의복 개량문제: 김원주(金元周) 형의 의견에 대하여

나혜석(羅蕙錫)[1]

『동아일보』, 1921. 9. 28.~10. 1.

1. 형의 의견 발표는 실로 이 문제의 첫 소리. 그러나 조선옷의 특색을 무시함은 불가.

조선 사람 누구나 다 생활 제도에 불만을 품지 않은 자 없고 동시에 개량의 필요를 느끼지 않는 자 없으며, 더구나 형의 말씀한 것과 같이 사람의 살림에 없지 못할 세 가지 중요한 것 중에도 가장 중요한 의복에 불편을 당하지 않는 바 아니나, 다른 개량에 골몰하여 의복 같은 데는 채 손이 돌아가지 아니하여 이제껏 아무 개량 문제가 없었던지, 혹은 깨달은 바는 있었고 뜻한 바는 있었으나 감히 여론을 환기할 만한 용기가 없었던 바인지, 필자부터도 거금 6, 7년 내에 시시각각으로 보고 당하고 하면서도 진득진득 참아오면서 침묵하였던 바, 하여간 금일까지 의복 개량에 대하여 한 사람의, 더구나 여자 자신으로 직접 관계되는 여자의 의복에 대하여 일언(一言)이라도 그 연구하여 보았다는 말을 들어보지 못하였던 것은 사실이외다.

과연 나의 존경하는 형이다. 일찍이 형의 고상한 사상과 건필을 믿지 않은 바 아니나, 금(今)에 또한 형의 사고력에는 경복을 마지아니하였으며 형의 용기에는 한층 놀랐나이다.

1) '羅惠錫'으로 잘못 적은 자료가 많으나, 정확한 표기는 '羅蕙錫'이다.

아무려나 형의 성의로서라도 여론은 널리 퍼져 다수한 의견이 모이어 위생적이고, 예의적이고, 미적인 완전한 조선 부인의 개량복이 생기기를 바라고 감히 나도 우견(愚見)이나마 일언을 가하고자 하나이다.

형의 말과 같이 위생과 예의와 미를 겸한 가장 편하고 가장 완전한 개량복을 우리 일반 여자는 요구합니다. 그러나 왕왕 그 개량의 본의를 실(失)하여, 혹 실용으로만 생각하는 수도 있고 또 편한 맛만 취하는 수가 없지 아니하여 있습니다. 우선, 형부터도 형의 입으로 이 세 조건을 겸해야 한다 하면서도 결국 그 본의를 실한 듯싶소이다. 형의 개량복을 한 번 보았으면 좋겠소. 하나 사진으로 보아서는 아무리 보아도 운동복으로나 경편할까밖에 보이지 않습니다. 접시 나르러 다니는 서양 쿡의 의복 같고, 동경 아사쿠사(淺草) 활동사진관 입구에 분(粉) 켜켜로 바르고, "이랏샤이."[2] 하는 여편네들 의복 같사외다. 우리들의 입은 옷을 어찌하면 그에다 비하리까. 운니(雲泥)[3]의 차이지요. 실로 아름답고 경편한 의복은 우리 지금 입은 의복이외다. 무슨 까닭으로 일부러 조선적인 특색 있는 모양을 모두 뜯어 고치어 서양 옷 비슷하게 할 필요가 있을까요? 보시오 우리 지금 입은 개량복 중에 버선목에 찰락 말락하게 단을 납작히 한 어깨 허리통 치마 위에[겨울 치마에는 단에 안을 바쳐서] 화장을 짧게 하고 진동을 넓게 하여 붓으로 그린 듯한 깃에 흰 동정이나 달고, 품은 넉넉히 하고, 부전조개 같은 도련에 길이를 길쭉이 한 저고리나 적삼을 입은 데다가 머리에는 잔털이나 아니 일어날 만치 잠깐 기름을 스친 데다가 은비녀나 금비녀로 수수하게 쪽지고, 하얀 버선에 운혜나 당혜를 신은 모양이야말로 양복(洋服)이나 일복(日服)이나 청복(淸服)에서는 도저히 볼 수 없는 아름다운 모양이요, 동시에 위생에도 조금도 해로울 것 없고, 동작에도 극히 경쾌할 뿐 아니

2) 이랏샤이(いらっしゃい。): 어서 오십시오.
3) 운니(雲泥): 구름과 진흙탕.

라 어떠한 사람 앞에서라도 실례되지 아니할 만치 그렇게 예의적 의복이
외다.

형의 말씀과 같이 흉부결속(胸部結束)⁴⁾이 대결점이외다. 그러기에 어깨
허리로 하자는 것이외다. 치마 아래에 입는 단속곳이나, 바지나 혹은 고쟁
이를 밑을 느직이 하고 어깨허리를 젖 아래까지 내려오도록 하여 손바닥
이 드나들 만치 허순히 하고, 단추를 넷이나 혹은 다섯쯤 하여 끼고, 치마
허리는 이와 좀 짧게, 즉 저고리나 적삼 안에 들 만치 하여 역시 핀을 꽂든
지 단추를 끼우든지 하면 조금도 호흡에 구속을 당할 리도 없고, 폐의 수
축을 방해할 리도 만무 하외다. 또 허리 모양도 좋습니다. 고쟁이 밑이나
혹은 바지 밑은 속곳 밑같이 하여 앞에는 막고 뒤는 터지도록 하는 것은
동감이외다.

그렇게 하면 자연 여름 같은 때에는 제일 속속곳을 입지 않아도 좋으니
까 덥지 아니하여 좋지마는 바지는 자주 빨 수 없으니까 받쳐 입어야 할
터인데 그렇게 가랑이가 넓은 속속곳을 입을 것이 아니라 남자 양복 아래
에 입는 셔츠같이 가랑이를 좁게 하고, 허리는 배꼽 아래에 사루마다[팬티]
허리와 같이 넓게 하여 끈을 넣어서 훑어 매게 하고 길이만 잠깐 짧게 윗
통은 기다란 속고쟁이를 역시 어깨허리 달아 입어도 좋을 듯, 깃 달지 말
고 앞뒤를 파서 속적삼을 하여 배 아래까지 닿게 하여 입어서 이렇게 속옷
만 자주 빨아 입으면 더할 말 없는 상등 옷이외다.

2. 손수건 하나 넣을 주머니를 만들 필요. 치마통을 줄인다 함은 생각해
볼 문제.

그러나 한 가지 더 말하여야 할 것이 있습니다. 잠시 출입하는 때라도

4) 흉부결속(胸部結束): 가슴을 졸라매다.

전차표나 돈주머니나 또는 항상 가져야만 할 수건을 넣을 주머니가 있어야 할 것입니다. 지금까지는 수건에다가 돈주머니를 싸가지고 다니기도 하며 혹은 손가방을 가지고 다니기도 하나 조금 다른 데 정신을 두다가는 항용 전차 속에나 상점 같은 데다가 놓고 나오는 수가 많습니다. 그뿐 아니라 전차 속에서 보면 치마를 훌쩍 제치고 단속곳을 모든 사람 앞에 내어 놓고 주머니에서 한 나절이나 꿈지럭거려서 돈을 꺼내는 것은 같은 여자로도 얼굴이 붉어집니다. 대단히 보기 싫습디다. 이야말로 실례가 됩니다. 이것은 속히 개량하여야 할 뿐 아니라 실용상 없지 못할 것입니다.

이상에 말한 개량 치마, 즉 어깨허리 단 통치마에 바른편으로 중간쯤 치마폭을 손이 드나들 만치 뜯고, 딴 헝겊을 겹쳐 좌우와 밑만 막아서 뒤집어서 터진 뒤를 뜯은 치마에다 대어서 꿰매어 치마 속으로 넣고, 그 헝겊주머니를 치마에다가 대어서 박든지 혹은 띄엄띄엄 징그든지 하면 따로 들지도 않고 또 주머니 속은 헝겊 주머니 거죽이 되니까 홈솔갱이가 없어서 정합니다[마치 양복 상의 주머니 하듯]. 이렇게 하면 빠질 리도 없고 잊어버릴 염려도 없어 매우 좋을 것 같아 실행을 하여 본 결과 더욱 경편할 것을 보았나이다.

또 한 가지, 형에게 주의시키고 싶은 것은 치마통을 좁게 하라 하는 데 대하여서는 조금 생각하여 볼 필요가 있소. 옛날에는 열두 폭 치마까지 있었고, 지금도 여덟 폭 치마 입은 이도 있으니까 이보다는 물론 좁게 하여야 할 것이오. 그러나 형의 표준은 지금 보통 입는 우리들 치마보다 좁게 하자는 듯싶소. 서양 여자 의복에는 두 팔을 가리지 않고, 젖퉁이를 비치게 하며 치마를 좁게 하여 방둥이를 있는 대로 흔들고, 활발하고 건방지게 다니는 것이 그의 특색입디다. 동양 의복에는 이와 반대로 살과 살덩이 모양을 남에게 보이지 않게 아름답고 모양 있게 가리어 활발하고도 단아한 자태가 있는 것이 특색이외다.

그러므로 일본에도 근년에 와서는 하카마5)로 여자의 방둥이를 감추고 중국에서도 치마로 여자의 방둥이를 감추게 되었습니다. 남들은 그와 같이 없던 것을 새로 하여 감추기도 하는데 우리는 일부러 감추게 된 것을 치마를 좁게 하여 드러낼 것이야 무엇 있겠습니까. 보통 입는 모시 폭으로 6폭, 옥양목이나 서양목 폭으로 2폭 반의 통치마보다 더 좁아서는 조금 너른 개천은 뛸 수도 없을 터이오. 뛰다가는 몸뚱이째 개천에 빠질 것이외다.

이와 같이 우리의 의복은 극히 소부분의 개량을 요하는 외에는 크게 결점 없는, 우연히 있는 세계적 자랑할 만한 의복이외다.

그러나 그러나 크게 유감되는 것이 두 가지 있습니다. 그 하나는 의차(衣次), 즉 옷감이요, 그 둘은 형의 말씀같이 색채, 즉 빛깔이외다. 보십시오. 남의 나라 사람들은 꼭 내의, 즉 속옷으로만 입는 옥양목이나 서양목 옷감을 우리는 꼭 외의(外衣), 즉 겉옷으로만 입는 옷감이 되는 것은 이상스러운 대조이외다. 남들은 한 시간 동안이면 꾹꾹 밟아 슬쩍슬쩍 몇 가지라도 다려 입을 수 있는 것을, 무어라 그다지 3일간이나 4일간 입으면 다시 물에 들어갈 것을, 한 벌 옷감을 아침 먹고 앉아서 저녁 먹고까지 땀을 흘려가며, 추운 때는 손등이 다듬이 바람에 터져서 피가 줄줄 흐르는 것을 무릅쓰고 질펀히 앉아서 두드리는 동안에, 한 번 가면 다시 오지 못하는 시간과 일생을 허비하는 것은 너무나 참혹한 일이 아닐까 합니다. 이것은 개량의 필요를 주장하는 것보다 부인의 생활 정도가 차차 향상하여지면 하여질수록 여자의 귀에도 피아노나 바이올린 독창을 듣게 되고 여자의 눈으로도 그림이나 조각이나 꽃구경이나 달구경을 보게 되며, 여자의 입으로도 해방이니 자유이니 동등이니 절규하게 되면 자연 시간 경제관념

5) 하카마: 일본 옷 하의. 가랑이가 넓어 치마처럼 보임.

이 필요 이상의 실용으로 절박할 것이니까, 시일 경과에 방임하겠으나, 여하간 속히 남을 본받자는 것은 아니나 이러한 옷감은 할 수 있는 대로 자주 자주 빨아 다릴 수 있는 내의를 하여 입도록 하면, 바지, 치마, 저고리, 두루마기는 다듬지 아니하여도 좋을 만한 양속(洋屬) 등 옷감을 채용하도록 하는 것이 매우 좋을 듯싶습니다.

다음은 색채의 문제이외다.

3. 의복감의 빛깔 선택이 또한 큰 문제. 어린 아이들은 형형색색이 좋을 듯.

회화가 예술품이요, 조각이 예술품이며 음악이나 문학이 예술품이라 하면, 의복은 이만 못지않은 예술품이니 의복은 대개 그 나라 기후의 관계로 되었을 뿐 아니라, 풍속, 습관이 즉 의복에 달렸고, 더욱이 국민성의 특징을 표현하고 있는 유일의 대 예술품이외다. 그러므로 일본의 미술의 특장이 색채에 있는 동시에 그의 의복의 특색이 색과 문채요, 중국의 미술의 특징이 구조에 있음을 따라 그의 의복의 특색이 구조에 있는 것과 같이 우리의 미술품 중 경주에 보장한 벽화나 불상에 가장 선이 우리의 자랑할 특징인 동시에 우리의 의복 중에 치마 주름의 선으로부터 가슴 한가운데 깃의 선과 섶자락 선이며 도련은 우미의 조화를 일층 가합니다. 그러니 이에 더 색채의 조화가 있었던들 무엇이 유한(遺恨)되리까.

유도에서 소위 입경입법(入經入法)하고 대범대체(大凡大體)라야 가위 군자라 하며, 대인(大人)은 불식(不飾)이라 하여, 원시 상태의 보수주의로 청, 황, 적, 백, 흑, 5원색을 정색(正色)이라 하고, 그 외 간색(間色)을 잡색이라 하였으며, 음색(淫色)이라 하여, 이 잡색이나 음색을 사용하는 자를 식(飾)이라 하고 작(作)이라 하였으며, 소인(小人)이며 필부(匹夫)라 하였습니다. 이와 같이 화사적(華奢的) 방면으로 색에 대한 아무 관념이 없었고, 또 실용적 방면으로 보면 조선은 풍토 기후가 온화하여 중국과 같이 폭풍이 심

하여 먼지를 피하기 위한 의복이나, 일본과 같이 강우(降雨)가 심하여 습기를 피하려는 의복과는 달라서 일부러 백색에 원료를 가할 필요가 없었으므로 자연으로 생(生)하는 면화의 색 그대로 써 왔습니다. 이와 같이 어느 방면으로 보든지 색의 변화가 있을 리가 없었습니다.

그 영향으로 한색(寒色)이며 음색(陰色)인 백색을 전수 사용하다시피 하고 그 다음은 청색을 많이 사용하였으며, 아이들에게는 적색, 황색, 녹색 등 원색을 사용할 따름이요, 간색(間色)의 사용은 전무하였습니다.

이와 같이 소수의 극단한 비애색(悲哀色)은 그 세력이 상금까지 계속됩니다. 보십시오. 삼동(三冬)에 일찍이 철물교 근처에서 종로를 향하여 걸어 보시오. 혹독한 찬바람은 마주쳐 불어 질식하겠으며 지붕 위에는 서리가 와 있고 사방은 안개에 싸여 희미할 때에, 멀리서 오락가락하는 갓도 희고 옷도 희고 신도 흰 사람을 보면 마치 무엇 같다는 감상이 일어납니까? 우리가 어렸을 때 어른들을 졸라 도깨비 얘기를 들었거니와, 예로, "한 사람이 있는데 어두컴컴한 밤에 어디를 가다가 흰 옷 입은 사람이 있어 쫓아갔더니 그만 간 데 온데 없이 없어졌다." 하는 말에 어른들 무릎 위로, "아이고 무서워!" 하고 뛰어오르던 생각이 왜 아니 나리까. 과연 몸에 소름이 끼치도록 좋지 못한 감상이 일어납니다. 눈에 익은 우리에게 이러하거든, 황차 처음 보는 외국인에게야 얼마나 냉정하게 보이고, 얼마나 비애스럽게 보이리까.

그뿐 아니라 백색이란 태양의 7색 중에 제외된 색이므로 색 중에 제일 찬 것임은 누구나 다 아는 바입니다. 그러므로 추운 때 추운 의복을 입는 것은 어느 방면으로 보든지 손(損)입니다. 또 이상에도 말한 바와 같이 빨래와 다듬이로 다수한 시간을 허비케 됩니다.

그러면 여하한 색을 취하리까. 백색을 제한 외에는 [염천 하절(炎天夏節)에는 부득이 백색을 취하겠지만] 물론 여하한 색이든지 좋을 것 같습니다. 요사

이 구미(歐美)에서는 간색보다 원색이 유행하며, 이상한 것은 일족(一足)에 백색 버선을 신으면, 우 일족(又一足)에는 흑색 버선을 신으며, 백색 버선에는 흑색 구두를 신고, 흑색 버선에는 백색 구두를 신으며, 한 팔이 적색이면 한 팔은 황색으로 하며, 하의(下衣)가 청색이면 상의는 녹색으로 하여 극렬한 색이 대유행이라고 합니다. 이것을 모방하자는 바는 아니나 그들은 이만치 색에 다대한 흥미를 가지고 사는 것입니다.

나는 할 수 있는 대로 상하의 동색으로 입는 것보다 이색(異色)으로 입는 것이 좋을 줄로 압니다. 더구나 상하의 흑색으로 입는 것은 상복(喪服)으로 정한 외에 입지 않는 것이 좋을 듯합니다[유래 상하의 백색 상복 제도를 개량하여]. 우리는 항상 관립 고등여학교 동복 교복에 대하여 불쾌히 생각합니다. 그리고 보통학교에는 교복을 전폐하여 할 수 있는 대로 상하의 흑색을 입히는 것보다 유래(由來) 조선적 아동 복색으로 청, 황, 적, 녹의 색으로 입히도록 하는 것이 보기에도 아름다울 뿐 아니라 아이들에게 색에 대한 지식과 감각을 양육하는 데 큰 관계가 있을 듯합니다. 물론 일본 의복과 같이 알룽달룽한 색을 취하자고는 아니합니다. 그러나 치마 같은 것은 흑색 바탕에 녹색이나 남색의 간간(間間) 줄을 넣은 감으로나 혹은 백색 바탕에 분홍이나 남색의 줄이 있는 것 등 같은 것으로 하여 입으면 키도 커보일 것 같고, 보기도 좋을 것 같습니다. 이렇게 색의 연구가 속히 나날이 늘어가며 동시에 색의 유행이 자주 있기를 기대하는 바이외다.

4. 여자의 두루마기에 대한 개량할 점. 검박보다 잘 벌어 잘 입는 것이 좋다.

그 다음은 두루마기외다. 본래에 두루마기는 남자에게는 예복 같아 4계(四季) 중 출입할 때는 반드시 입습니다. 그러나 여자에게는 동절(冬節)에만 한하여 외투같이 입어 왔습니다. 이왕 추운 데 덥게 하기 위하여 입는 이상에 등만 덥게 하고, 팔만 덥게 하는 것보다 배와 다리도 덥게 하는 것이 좋

을 듯합니다. 그런데 두루마기는 가슴까지만 덥게 하고 섶 아래는 다 터졌습니다. 안섶 자락으로 겹쳤다 하지마는 비나 눈이나 오면 바람에 앞이 벌어집니다. 그리하면 모처럼 모양내고 나들이 갔던 고운 치마에 얼룩이 져서 다시는 입지 못하게 됩니다. 그렇게 앞이 터지면 무릎이 대단히 시립니다. 이와 같이 바람이 심하게 불면 꼭 두루마기 앞을 두 손으로 잡고 걸어가야 할 뿐 아니라 배에까지 바람이 들어가는 듯싶습니다. 그러니까 조금만 고쳐 입으면 전신을 다 덥게 할 수 있고, 또 경편하고 모양 있게 될 것 같습니다.

나는 이렇게 생각합니다. 두루마기 모양은 전과 같이 하여 고름을 달지 말고, 양복 외투에 다는 단추만한 단추를 이왕 끈 달던 데와 그 아래로 3개 혹은 4개를 섶에 달고, 단추 구멍은 전에 안깃 편에 끈 달던 데보다 좀 들여다가 즉 품을 넉넉하게 줄로 구멍을 만들어 달면 보기에도 관계치 않을 듯싶습니다. 그리고 양복 외투 주머니 하듯 양쪽에 하나씩 손 넣기 좋은 데에 주머니를 달고, 옆구리에는 손을 넣지 말고 [옆구리로 두 손을 넣으면 걸음이 느려지는 수가 있으므로], 이 주머니에 때때로 손을 넣어 녹이도록 하는 것이 좋지 아니할까 합니다.

또 저고리나 치마는 더러운 것을 입더라도, 비단 두루마기를 입어 더럽혀 또 빨고 다듬고 하느니보다, 혹 양복 외투감과 같이 뜨뜻하고 더럽지 않을 것으로 명주 안이나 [백색 제하고] 넣어 입으면 일감도 없어질 터이요, 뜨뜻도 하고 경편할 것입니다. 이것은 여자뿐 아니라 남자의 두루마기도 이와 같이 하여 입었으면 좋겠습니다.

형이여! 의복에 질박(質朴)하라 하시니 이렇게까지 절대 제한을 하여야만 할 것입니까. 옳습니다. 근래 조선 사회에서 사람을 비평하는, 더구나 여자, 즉 여학생을 비평하는 표준이 극히 단순하고, 극히 애매하고, 극히 유치합니다. 그의 학식이 여하하며, 그의 성품이 여하하며, 그의 인격이 여하하며, 그의 사업이 여하한 것을 불문하고, 의복으로 그의 인격 전부를

정해버립니다. 내부족(內不足), 고로 외식(外飾)이란 성인(聖人)의 교훈도 있지마는 심한 것은 분 바르는 자는 음란으로 지목하고, 고운 옷 입는 자는 부랑자로 지목해 버립니다. 그리하여 할 수 있는 대로 검고 푸른 얼굴에 목면(木棉) 의복 입은 것이 유일의 정조와 방정의 의미를 증명하는 듯 일대 자랑거리같이 아는 금일의 현상이외다.

게으르고 돈 없어서 화장을 못한 이에게라도 반드시 행위 단정하다는 칭찬을 합니다. 또 이렇게만 하면 조선은 문명하리라 합니다. 그것은 왕왕 강연회에 가서 들으면 십중팔구는 언필칭 "사치를 마시오. 검박(儉朴)들 하시오. 그리하여야 조선은 문명합니다."고 합니다. 그것은 사실입니다. 유래, 조선 사회에서는 개인이 사치하면 개인이 망하고 국가가 사치하면 국가가 망하여 왔습니다. 그러나 금후 우리의 사치에 대한 관념은 이와 다릅니다. 개인과 국가가 극단껏 사치하는 동시에 개인과 국가는 흥하고 성하나니 그 개인과 국가의 노동율은 그만치 증진한 소이올시다. 이것이 즉 우리의 갈망하는바 문명한 국가입니다.

그러므로 남이 금의포식(錦衣飽食)할 때에 나는 악의악식(惡衣惡食)하는 것이 노동율이 부족하다는 타태(惰怠)의 표적이요, 동시에 망하고 쇠할 증거이외다. 이와 같이 조선 사람들의 인물 비평 표준을 보더라도 과연 생활에 여유 없는 것이 분명하고, 시세에 낙오자인 것을 알 것입니다.

연고(然故)로, 형의 검박설은 개인 수신론에 불과할 것이요, 대(大)함에 전 인류, 소(小)함에 반도 2천만인 하등의 계급을 불문하고 검박하라 제한하는 것은 무리의 청구요, 뿐만 아니라 인류의 진화적 본능을 무시하는 바외다. 그런고로 서양의 언어[諺語 : 속담]에, '작일의 사치품이 금일의 실용품'이라 한 것은 실로 금언(金言)이외다. 여(餘)는 차후 다시 여쭐 기회 있을 듯, 간단히 그치오며, 형은 부디부디 이역 한창(異域寒窓)에서 건강 성취하시사 우리 앞에 있는 다대한 문제의 해결을 주소서.

모(母)된 감상기

나혜석

『동명(東明)』 제18호~21호, 1923. 01. 01~21.

1

이러한 심야 아까처럼 만사를 잊고 곤한 춘몽에 잠겼을 때 돌연히 옆으로서 잠잠한 밤을 깨뜨리는 어린 아이의 울음소리가 벼락같이 난다. 이때에 나의 영혼은 꽃밭에서 동무들과 끊임없이 웃어가며 '평화'의 노래를 부르다가 참혹히 쫓겨났다. 나는 벌써 만 일 개년간을 두고 하루도 거르지 않고 매일 밤에 이러한 곤경을 당하여 오므로 이렇게 "으아" 하는 첫소리가 들리자 "아이구 또" 하는 말이 부지불각(不知不覺) 중 나오며 이맛살이 찌푸려졌다. 나는 어서 속히 면하려고 신식(新式) 차려 정하는 규칙도 집어치우고 젖을 대주었다. 유아는 몇 모금 꿀떡꿀떡 넘기다가 젖꼭지를 스르르 놓고 쌕쌕하며 깊이 잠이 들었다. 나는 비로소 시원해서 돌아누우나 나의 잠은 벌써 서천서역국(西天西域國)으로 속거천리하였다. 그리하여 다만 방 한가운데에 늘어져 환히 켜 있는 전등을 향하여 눈방울을 자주 굴릴 따름, 과거의 학창시대로부터 현재의 가정생활, 또 미래는 어찌될까? 이렇게 인생에 대한 큰 의문, 그것에 대한 나의 무식한 대답, 고(苦)로부터 시작하였으나 결국은 재미롭게 밤을 새우는 것이 병적으로 습관성이 되다시피 하였다.

정직히 자백하면 내가 전에 생각하던 바와 지금 당하는 사실 중에 모순되는 일이 한두 가지가 아니나 어느 틈에 내가 처(妻)가 되고 모(母)가 되었

나? 생각하면 확실히 꿈 속 일이다. 내가 때때로 말하는 "공상도 분수가 있지!" 하는 간단한 경탄어가 만 2개년 간 사회에 대한, 가정에 대한 다소의 쓴맛 단맛을 맛본 나머지의 말이다. 실로 나는 재릿재릿하고 부르르 떨리며 달고 열나는 소위 사랑의 꿈은 꾸고 있을지언정 그 생활에 비장(秘藏)된 반찬 걱정, 옷 걱정, 쌀 걱정, 나무 걱정, 더럽고 게으르고 속이기 좋아하는 하인과 싸움으로부터 접객에 대한 범절, 친척에 대한 의리, 일언일동이 모두 남을 위하여 살아야 할 소위 가정이라는 것이 있는 줄 뉘 알았겠으며, 더구나 빨아댈 새 없이 적셔 내놓는 기저귀며, 주야 불문하고 단조로운 목소리로 깨깨 우는 소위 자식이라는 것이 생기어, 내 몸이 쇠약해지고 내 정신이 혼미하여져서 "내 평생 소원은 잠이나 실컷 자보았으면" 하게 될 줄이야 뉘라서 상상이나 하였으랴! 그러나 불평을 말하고 싶은 것보다 인생에 대하여 의문이 자라가며, 후회를 하는 것이 아니라 남보다 더 한 가지 맛을 봄을 행복으로 안다. 그리하여 내 앞에는 장차 더한 고통, 더한 희망, 더한 낙담이 있기를 바라며, 그것에 지지 않을 만한 수양과 노력을 일삼아 가려는 동시에, 정월의 대명사인 '나열의 모(母)'는 '모(母) 될 때'로 '모(母)' 되기까지의 있는 듯 없는 듯한 이상한 심리 중에서 '있었던 것'을 찾아 여러 신식 모(母)님들께 "그렇지 않습디까, 아니 그랬었지요?" 라고 묻고 싶다.

재작년 즉 1920년 9월 중순경이었다. 그 때 나는 경성 인사동 자택 2층에 와석(臥席)하여 내객(來客)을 사절하였었다. 나는 원래 평시부터 호흡불순과 소화불량병이 있으므로 별로 걱정할 것도 없었으나, 이상스럽게 구토증이 생기고 촉감이 예민해지며 식욕이 부진할 뿐 아니라 싫고 좋은 식물(食物) 선택 구별이 너무 정확해졌다. 그래서 언젠지 철없이 그만 불쑥 증세를 말했더니 옆에 있던 경험 있는 부인이 "그것은 태기요" 하는 말에 나는 깜짝 놀라 내놓은 말을 다시 주워들이고 싶었다. 그러나 내가 과연

부끄러워서 그랬던 것도 아니오, 몰랐던 것을 그때 비로소 알게 된 것도 아니었었다. 그러나 일로부터 나는 먹을 수 없는 밥도 먹고 할 수 없는 일도 참을 수 있는 대로 참아가며 그 후로는 '그 말'은 일절 입 밖에도 내지 않고 어찌하면 그네들로 의심을 풀게 할까하는 것이 유일의 심려였다. 그러나 증세는 점점 심하여져서 이제는 참을 수도 없으려니와 참고 말 아니하는 것으로만은 도저히 그네들의 입을 틀어막을 방패가 되지 못하였다. 그러나 그래도 싫다. 한 사람 더 알아질수록 정말 싫다. 마침내 마음으로 '그런 듯'하게 몽상하는 것을 그네들 입으로 '그렇게' 구체화하려고 하는 듯싶었다. 어쩌면 그다지도 몹시 밉고 싫고 원망스러웠던지! 그리하여 이것이 혹시 꿈 속 일이나 되었으면! 언제나 속히 이 꿈이 반짝 깨어 "도무지 그런 일 없다" 하여 질꼬? 아니 그럴 대가 꼭 있겠지 하며 바랄 뿐 아니라 믿고 싶었다. 그러나 미구에 믿던 바 꿈이 조금씩 깨져왔다. "도무지 그럴 리 없다"고 고집을 세울 용기는 없으면서도 아직까지도 아이다, 태기다, 임신이다, 라고 꼭 집어내기는 싫었다. 그런 중에 뱃속에서는 어느 덧 무엇이 움직거리기 시작하는 것을 깨달은 나는 몸이 오싹해지고 가슴에서 무엇인지 떨어지는 소리가 완연히 탕 하는 것같이 들리었다.

나는 무슨 까닭인지 몰랐다. 모든 사람의 말은 나를 저주하는 것 같고 바람에 날려 들리는 웃음소리는 나를 비웃는 것 같았다. 탕탕 부딪고 엉엉 울고도 싶었고 내 살을 꼬집어 뜯어 줄줄 흐르는 빨간 피를 또렷또렷 보고도 싶었다. 아아 기쁘기커녕 수심에 싸일 분이오, 우습기커녕 부적부적 가슴을 태울 뿐이었다. 책임 면하려고 시집가라고 강권하던 형제들의 소위가 괘씸하고, 감언이설로 "너 아니면 죽겠다" 하여 결국 제 성욕을 만족케 하던 남편은 원망스럽고, 한 사람이라도 어서 속히 생활이 안정되기를 희망하던 친구님네 "내 몸 보니 속 시원하겠소" 하며 들이대고 싶으리 만치 악만 났다. 그때에 나의 둔한 뇌로 어찌 능히 장차 닥쳐오는 고통과 속

박을 추측하였을까. 나는 다만 여러 부인들께 이러한 말을 자주 들어왔을 뿐이었다. "여자가 공부는 해서 무엇하겠소. 시집가서 아이 하나만 낳으면 볼 일 다 보았지!" 하는 말을 할 때마다 나는 언제나 코웃음으로 대답할 뿐이요, 들을 만한 말도 되지 못할 뿐 아니라 그럴리 만무하다는 신념이 있었다. 이것은 공상이 아니라 구미 각국 부인들의 활동을 보든지 또 제일 가까운 일본에도 요사노 아키코(與謝野晶子)[1]는 십여 인의 모(母)로서 매삭 논문과 시가 창작으로부터 그의 독서하는 것을 보면 확실히 '아니 하려니까 그렇지, 다 같은 사람 다 같은 여자로 하필 그 사람에게만 이런 능력이 있으랴' 싶은 마음이 있어 아무리 생각해 보아도 내가 잘 생각한 것 같았다. 그리하여 그런 말을 하는 부인들이 많을수록 나는 더욱 절대로 부인하고 결국 나는 그네들 이상의 능력이 있는 자로 자처하면서도 언제든지 꺼림직한 숙제가 내 뇌 속에 횡행했었다. 그러나 그 부인들은 이구동성으로 "네 생각은 결국 공상이다. 오냐 당해 보아라. 너도 별 수 없지." 하며 나의 의견을 부인하였다. 과연 연전까지 나와 같이 앉아서 부인네들을 비난하며, "나는 그렇게 아니 살 터이야" 하던 고등 교육받은 신여자들을 보아도 별다른 것 보이지 않을 뿐이라, 구식부인들과 같은 살림으로 일 년이 년 예사로 보내고 있다는 것을 보면 아무리 전에 말하던 구식부인들은 신용할 수 없더라도 이 신부인의 가정만은 신용하고 싶었다. 그것은 결코 개선할 만한 능력과 지식과 용기가 없지 않다. 그러면 누구든지 시집가고 아이 낳으면 그렇게 되는 것인가, 되지 않고는 아니 되나?

그러면 나는 그 고뇌에 빠지는 초보에 서 있다. 마치 눈 뜨고 물에 빠지

1) 요사노 아키코(与謝野 晶子, 1878~1942): 일본의 와카 작가이다. 오사카 사카이시(堺市) 출신으로 결혼하기 전의 성은 호(鳳)이다. 가집 『미다래가미(みだれ髪)』를 출간하여 자유분방한 정감과 풍부한 재능으로 세간을 놀라게 했다. 요사노 뎃칸과 결혼한 이후 묘죠파 가인으로 활약했다. 가집으로 『사호히메(佐保姫)』, 『마이히메(舞姫)』가 있고, 그 외에 『신역 겐지모노가타리(新訳源氏物語)』가 있다.

는 격이었다. 실로 앞이 캄캄하여 올 때에 하염없이 눈물이 흘렀다. 그리하여 세상일을 잊고 단잠에 잠겼을 때라도 누가 곁에서 바늘 끝으로 찌르는 것같이 별안간 깜짝 놀라 깨어졌다. 이러한 때는 체온이 차졌다 더워졌다, 말랐다 땀이 흘렀다 하여 조바심이 나서 마치 저울에 물건을 달 때 접시에 담긴 것이 쑥 내려지고 추가 훨씬 오르는 것같이 내 몸은 부쩍 공중으로 떠오르고 머리는 천근만근 무거워 축 처져버렸다.

너무나 억울하였다. 자연이 광풍을 보내사 겨우 방긋한 꽃봉오리를 참혹히 꺾어버린다 하면 다시 누구에게 애기(哀祈)할 곳이 있으리오마는 그래도 설마 '자연'만은 그럴 리 없을 듯하여 애원하고 싶었다. "이렇게 억울하고 원통한 일도 또 있겠느냐!"고.

나는 할 일이 많았다. 아니 꼭 해야만 할 일이 부지기수이다. 게다가 내 눈이 겨우 좀 뜨이려고 하는 때이었다. 예술이 무엇이며 어떠한 것이 인생인지 조선사람은 어떻게 해야 하겠고 조선여자는 이리해야만 하겠다는 것을, 이 모든 일이 결코 타인에게 미룰 것이 아니라 내가 꼭 해야 할 일이었다.

<div align="center">2</div>

그것은 의무나 책임문제가 아니라 사람으로 생겨난 본의라고까지 나는 겨우 좀 알아왔다. 동시에 내 과거 20여 년 생애는 모든 것이 허위요, 나태요, 무식이요, 부자유요, 허영의 행동이었었다고 생각했다. 나는 과연 소위 전문학교까지 졸업하였다 하나 남이 알까 보아 겁나도록 사실 허송세월의 학창시절이었고 결국 유명무실의 몰상식한 데서 면할 수 없는 몸이 되었다. 인생을 비관하며 조선 사람을 저주하고 조선 여자에게 실망하였었다. 쓸데없이 부자유의 불평을 주창하였으며 오늘 할 일을 명일로 미루어 버리는 일이 많았었다. 나는 내게서 이런 모든 결점을 찾아낼 때 조

금도 유망한 아무 장점이 보이지 않았다. 그러나 내게는 유일무이한 사랑의 힘이 옆에 있었고 또 아직 20여 세 소녀로 전도의 요원한 세월과 시간이 내 마음껏 살아가기에 너무나 넉넉하였었다. 이와 같이 내게서 넘칠 만한 희망이 생겼다. 터지지 않을 듯한 딴딴한 긴장력이 발했다. 전 인류에게 애착심이 생기고 동포에 대한 의무심이 나며 동류에 대한 책임이 생겼다. 이때와 같이 작품을 낸 적이 없었고 이때와 같이 독서를 한 일이 짧은 생애이나마 과거에 한 번도 없었다. 나는 이 마음이 더 견고는 하여질지언정 약해질리는 만무하고 내 희망이 새로워질지언정 고정될 리 만무하리라, 꼭 신앙하고 있었다. 즉 내가 갈 길은 지금이 출발점이라고 하였다. 더구나 내게는 이러한 버리지 못할 공상이 있어서 나를 많이 도와주었다. 내가 불행 중 다행으로 반년 감옥생활 중에 더할 수 없는 구속과 보호의 징역과 형벌을 당해가면서라도 옷자락을 뜯어 손톱으로 편지를 써서 운동 시간에 내어 던지던 갖은 기묘한 일이 많았던 조그마한 경험상으로 보아 "사람이 하려고 하는 마음만 있으면 별 힘이 생기고 못할 일이 없다"고. 이것만은 꼭 맛보아 얻은 생각으로 잊을 수 없이 내 생활 전체를 지배하고 있었다. 내 독신 생활의 내용이 돌변함도 이 까닭이었다[지금까지는 아직 그 마음이 있지만]. 그와 같이 나는 희망과 용기 가운데서 펄펄 뛰며 살아갈 때이었다.

여러분은 이제는 나를 공평정대히 심판하실 수 있겠다. 참 정말 억울했다. 이 모든 희망이 없어지는 것이 원통하였다. 이때에 마음 딴은 세속 자살의 의미보다 이상의 악착하고 원한의 자살을 결심하였었다. 어떻게 저를 죽이면 죽는 제마음까지 시원할까 하였다.

생의 인연이란 참 이상스러운 것이다. 나는 이 중에서 다시 살아갈 되지 못한 희망이 났다. '설마 내 뱃속에 아이가 있으랴. 지금 뛰는 것은 심장이 뛰는 것이다. 나는 조금도 전과 변함없이 넉넉한 시간에 구속 없이

돌아다니며 사생도 할 수 있고 책도 볼 수 있다'고 생각할 제 나는 불만하나마 광명이 조금 보였다. 그러나 이와 같이 침착하게 정리되었던 내 속에서 어느덧 모든 것이 하나씩 둘씩 날아가버리고 내 속은 마치 고목(古木)의 속 비고 살아있는 듯 나는 텅 비어 공중에 떠있고 나의 생명은 다만 혈액 순환에다가 제 목숨을 맡겨 버렸었다.

지금 생각컨대 하느님께서는 꼭 나 하나만은 살려 보시려고 퍽 고생을 하신 것 같다. 그리하여 내게는 전생에서부터 너는 후생에 나가 그렇게는 살지 말라는 무슨 숙명의 상급을 받아가지고 나온 모양 같다. 왜 그러냐면 나는 그 중에서도 무슨 책을 보았다. 그러나 어느 날 심야에 책을 읽다가 깜짝 놀라서 옆에 곤히 자던 남편을 깨워 임신 이래의 내 심리를 말하고 나는 2삭간만 동경에 다시 보내주지 않으면 나는 다시 살아날 방책이 없다고 한즉 고마운 그는 내게 쾌락하여 주었다. 쾌락을 받는 순간에 "저와 같이 고마운 사람과 아무쪼록 잘 살아야지."라는 내게는 예상치 못했던 이중 기쁨이 생겼다.

나는 이상스럽게도 몽상의 세계에서 실제의 세계로 껑충 넘어 뛴 것 같았다. 아니 뛰어졌었다. 이 두 세계의 경계선을 정확히 갈라 밟은 때는 내가 회당에서 목사 앞에 서서 이성에 대하여 공동 생애를 언약할 때보다 오히려 이때이었었다. 나는 비로소 시간 경제의 타산이 생겼다. 다른 것은 다 예상치 못하더라도 아이가 나면 적어도 제 시간의 반은 그 아이에게 바치게 될 것쯤이야 추측할 수 있었다. 그리하여 1분이라도 내게 족할 때에 전에 허송한 것을 조금이라도 보충할까 하는 동기이었다. 그러므로 내 동경행은 비교적 침착하였고 긴장하여 일분일각을 아끼어 전문 방면에 전심치지(專心致志)하였었다. 과거 4, 5년간의 유학은 전혀 헛것이요, 내가 동경에 가서 공부를 하였다고 말하려면 오직 이 2삭간뿐이었다. 내게는 지금도 그때의 인상밖에 남은 것이 없다. 그러나 나는 동창생 중에 미혼자를

보면 부러웠었고 더구나 활기 있고 건강한 그들의 안색, 그들의 체격을 볼 때 밉고 심사가 났다. 이렇게 수심에 싸인 남모르는 슬픔 중에 어느 동무는 아직 내가 출가하지 않은 줄 알고 "랑상모아이징가이루데쇼네[2]" 하고 놀리었다. 나는 어물어물 "이에[3]" 대답을 하면서 속으로 '나는 벌써 연애의 출발점에서 자식의 표지에 도달한 자다' 라고 하였다. 어쩐지 저 처녀들과 좌석을 같이 할 자격까지 잃은 몸 같기도 하였다. 그들의 천진난만한 것이 어찌 부럽고 탐이 나던지 무슨 물건 같으면 어떠한 형벌을 당하든지 도적질을 할지 몰랐을 것이다. 나는 이와 같이 내가 처녀 때에 기혼한 부인을 싫어하고 미워하던 감정을 도리어 내 자신이 받게 되었다. 그러나 그럭저럭 나는 벌써 임신 6개월이 되었다.

그러면 입으로는 '사람이 무엇이든지 아니하려니까 그렇지 안될 것이 없다……'고 하면서 아이 하나쯤 생긴다고 무슨 그다지 걱정도리 것이 있다. 몇 자식이 주렁주렁 매달릴수록 그 중에서 남 못하는 일을 하는 것이 자기 말의 본의가 아닌가? 그러나 먼저 나는 어떠한 세계에서 살았었다는 것을 좀더 말할 필요가 있다.

나는 실로 공상과 이상(理想) 세계에 살아온 자이었다. 하므로 실세계와는 마치 동서양이 현수(懸殊)한 것과 같이, 아니 그보다도 더 멀고 멀어서 나와 같은 자는 도저히 거기까지 가볼 것 같지도 못하였다. 그러나 남들 보기에는 내가 벌써 결혼세계로 들어설 때가 곧 실제 세계의 반로(半路)까지 온 것이었다. 그러나 내 심리도 그렇지 않았고 또 결혼생활의 내용도 역시 전혀 공상과 이상 속에서 살아왔다. 원래 내가 남의 처 되기 전에는 그 사실을 퍽도 무섭고 어렵게 생각하였다. 그리하여 나 같은 자는 도무지 남의 처가 되어볼 때가 생전 있을 것 같지 아니 하였다. 그러던 것이 자

2) 라상도 애인이 있어야겠지요.(羅さんも愛人がいるでしょね。)
3) 예.(いいえ。)

각이나 자원(自願) 보다 우연한 기회로 타인의 처가 되고 보니 결혼생활이란 너무나 쉬운 일 같았었다. 결혼 생활을 싫어하던 제일의 조건이던 공상세계에서 떠나기 싫던 것도 웬일인지 결혼한 후는 그 세계의 범위가 더 넓고 커질 뿐이었다. 그러므로 독신생활을 주장하는 것이 너무 쉽고도 어리석어 보였다. 또 결혼생활을 회피하면 제2조로 '구속을 받을 터이니까' 하던 것이 무슨 까닭인지 별안간에 심신이 매우 침착해져 온 세계 만물이 내 앞에서는 모두 굴복을 하는 것 같고 조금도 구속될 것 없었다. 이는 내가 결혼생활 후 3삭간에 경성시가를 일주한 것이며 겸하여 학교에 매일 출근하였고 또 열(熱)나고 정(精) 있는 작품이 수십 개 된 것으로 충분히 증거를 삼을 수 있다. 그렇게 된 그 사실이 즉 실세계이라 할는지 모르겠으나 나는 도저히 공상과 이상 세계를 떠나고서는 이러한 정력이 계속될 수 없을 줄 알며 이러한 신비적 생활을 할 수 없었으리라고 확신하는 바이다. 그러나 여기까지 이르러서도 모(母)될 생각은 꿈에도 없었다. 혹 생각해본 일이 있었다 하면 부인잡지 같은 것을 보고 난 뒤에 잠깐 꿈같이 그려보았을 뿐이었다. 그리하여 처가 되어볼 꿈을 꿀 때에는 하나에서 둘, 둘에서 셋, 그렇게 힘들지 않게 요리조리 배치해 볼 수 있었으나 모(母)된 꿈을 꿀 때에는 하나가 나서고 한참 있다 둘이 나서며 그 다음 셋부터는 결코 나서지 않으리라. 그리 되면 더 생각해 볼 것도 아니 하고 떠오르던 생각은 싹싹 지워버렸다. 그러나 다른 것으로 이렇게 답답하고 알 수 없을 때에 내가 비관하여 몸부림하던 것에 비하면 너무 태연하였고 너무 낙관적이었다.

이와 같이 나로부터 '모(母)'의 세계까지는 숫자로 계산할 수 없을 만한 멀고 먼 세계이었었다. 실로 나는 내 안전의 무궁무진한 사물에 대하여 배울 것이 하도 많고 알 것이 너무 많았다. 그리하여 그 멀고 먼 딴 세계의 일을 지금부터 끄집어내는 것이 너무 부끄럽고 염치없을 뿐 아니라 불필요로 알았다. 그러므로 행여 그런 쓸데없는 것이 나와 내 뇌에 해롭게 할

까하여 조금 눈치가 보이는 듯만 하여도 어서 속히 집어치웠다. 그러면 내가 주장하는 그 말은 허위가 아니냐고 비난할 수 있을는지 모르겠다. 과연 모순된 일이었다. 그러나 생각하여 보면 당연한 일이 아닐까도 싶다. 즉 지식이나 상상쯤 가지고서는 알아낼 수 없던 사실이 있다. 다시 말하면 이 것이 애(愛)의 필연이오 불임의(不任意) 혹 우연의 결과로 치더라도 우리 부부간에는 자식에 대한 욕망, 부모 되고자 하는 욕(慾)이 없었다.

3

나는 분만기가 닥쳐올수록 이러한 생각이 났다. '내가 사람의 '모(母)'가 될 자격이 있을까? 그러나 있기에 자식이 생기는 것이지' 하며 아무리 이리저리 있을 듯한 것을 끌어보니 생리상 구조의 자격 외에는 겸사가 아니라 정신상으로는 아무 자격이 없다고 하는 수밖에 없었다. 성품이 조급하여 조금 조금씩 자라가는 것을 기다릴 수 없을 듯도 싶고 과민한 신경이 늘 고독한 것을 찾기 때문에 무시로 빽빽 우는 소리를 참을 만한 인내성이 있을 것 같지 않았다. 더구나 무지몰각하니 무엇으로 그 아이에게 숨어있는 천분과 재능을 틀림없이 열어 인도할 수 있으며 또 만일 먹여주는 남편에게 불행이 있다 하면 나와 그의 두 몸의 생명을 어찌 보존할 수 있을까. 그리고 나의 그림은 점점 불충실해지고 독서는 시간을 얻지 못할 것이다. 다시 말하면 나는 내 자신을 교양하여 사람답고 여성답게, 그리고 개성적으로 살 만한 내용을 준비하려면 썩 침착한 사색과 공부와 실행을 위한 허다한 시간이 필요하였었다. 그러나 자식이 생기고 보면 그러한 여유는 도저히 있을 것 같지도 않으니 아무리 생각하여도 내게는 군일 같았고 내 개인적 발전상에는 큰 방해물이 생긴 것 같았다. 이해와 자유의 행복된 생활을 두 사람 사이에 하게 되고 다시 얻을 수 없는 사랑의 창조요 구체화요 해답인 줄 알면서도 마음에서 솟아오르는 행복과 환락을 느낄 수 없는

것이 어찌나 슬펐는지 몰랐다.

　나는 자격 없는 모 노릇하기에는 너무 양심이 허락지 아니하였었다. 마치 자식에게 죄악을 짓는 것 같았었다. 그리고 인류에게 대하여 면목이 없었다. 그렇게 생각다 못하여 필경 타태(墮胎)⁴⁾라도 하여 버리겠다고 생각하여 보았다. 법률상 도덕상으로 나를 죄인이라 하여 형벌하면 받을지라도 조금도 뉘우칠 것이 없을 듯싶었다. 그러나 이것은 실제로 당하였을 때 순간적으로 일어나는 추악감에 불과하였고 두 개의 인격이 결합하였고 사랑이 융화한 자타의 존재를 망각할 만치 영육이 절대의 고경(苦境) 전(前)에 입(立)하였을 때 능히 추측할 수 없는 망상에 불과하였었다고 나는 정신을 수습하는 동시에 깨달았다. 이는 다만 내 자신을 모멸(侮蔑)하고 양인에게 모욕(侮辱)을 줄 뿐인 것을 진실로 알고 통곡하였다. 좀더 해부적으로 말하자면 나는 항상 개인으로 살아가는 부인도, 중대한 사명이 있는 동시에 종족으로 사는 부인의 능력도 위대하다는 이지(理智)와 이상을 가졌었으며 그리하여 성적(性的) 방면으로 먼저 부인을 해방함으로 말미암아 부인의 개성이 충분히 발현될 수 있고 또 그것은 진(眞)이라고 말하던 것과는 너무 모순이 크고 충돌이 심하였다.

　내게 조금 자존심이 생기자 불안 공축(恐縮)의 마음이 불일 듯 솟아올라왔다. 동시에 절대로 요구하는 조건이 생겼다. 이왕 자식을 낳을 지경이면 보통이나 혹 보통 이하의 것을 낳고는 싶지 않았다. 보통 이상의 미안(美顏)에 매력을 가진 표정이며 얻을 수 없는 천재이며 특출한 개성으로 맹진할 만한 용감을 가진 소질이 구비한 자를 낳고 싶었다. 그러면 아들이냐? 딸이냐? 무엇이든지 상관없다. 그러나 남자는 제 소위 완성자가 많다 하니 딸을 하나 낳아서 내가 못 해 본 것을 한껏 시켜보고 싶었다. 한 여자

4) 타태(墮胎): 낙태

라도 완성자를 만들어보고 싶었다. 그리하면 만일 딸이 나오려거든 좀 더 구비하여 가지고 나오너라고 심축하였다. 그러나 낙심이다, 실망이다, 내 뱃속에 있는 것은 보통은 고사하고 불구자이다, 병신이다. 뱃속에서 뛰노는 것은 지랄을 하는 것이요, 낳으면 미친 짓하고 돌아다닐 것이 안전에 암암하다. 이것은 전혀 내 죄이다. 포태 중에는 웃고 기뻐하여야 한다는데 항상 울고 슬퍼했으며, 안심하고 숙면하여야 좋다는데 부절(不絶)한 번민 중에서 불면증으로 지냈고, 자양품을 많이 먹어야 한다는데 식욕이 부진하여졌다. 그렇게 갖은 못된 태교만 모조리 했으니 어찌 감히 완전한 아이가 나오기를 바랄 수 있었으리오. 눈이 삐뚜로 박혔든지 입이 세로 찢어졌든지 허리가 꼬부라졌든 그리한 악마 같은 것이 나와서 '이것이 네 죄값이다'라고 할 것 싶었다. 몸소름이 쪽 끼치고 사지가 벌벌 떨렸다. 이러한 생각이 깊어갈수록 정신이 아뜩하고 눈앞이 캄캄하여왔다. 내 몸은 사시나무 떨 듯 떨렸다.

그러나 세월은 속(速)하기도 하다. 한 번도 진심으로 희망과 기쁨을 느껴보지 못한 동안에 어느덧 만삭이 당도하였다. 참 천만 이외에 기이한 일이 있었다. 이 사실만은 꼭 정말로 알아주기를 바란다. 그 이듬해 4월 초순경이었다. 남편은 외출하여 없고 2칸 방 중간벽에 늘어져 있는 전등이 전에 없이 밝게 비추인 온 세상이 잠든 고요한 밤 12시경이었다. 나는 분만 후 영아에게 입힐 옷을 백설 같은 가제로 두어 벌 말라서 꿰매고 있었다. 대중을 할 수가 없어서 어림껏 조그마한 인형에게 입힐 만하게 팔들어갈 데 다리 들어갈 데를 만들어서 방바닥에다 펴놓고 보았다. 나는 부지불각중에 문득 기쁜 생각이 넘쳐 올랐다. 일종의 탐욕성인 불가사의의 희망과 기대와 환희의 염(念)을 느끼게 되었다. 어서 속히 나와 이것을 입혀 보았으면, 얼마나 고울까, 사랑스러울까. 곧 궁금증이 나서 못 견디겠다. 진정으로 그 얼굴이 보고 싶었다. 그렇게 만든 옷을 개켰다 폈다,

놓았다 만졌다 하고 기뻐 웃고 있었다. 남편이 돌아와 내 안색을 보고 그
는 같이 좋아하고 기뻐하였다. 양인 간에는 무언중에 웃음이 밤새도록 계
속되었다. 이는 결코 내가 일부러 기뻐하였던 것이 아니라 순간적 감정이
었다. 이것만은 역설을 가(加)하지 않고 자연성 그대로를 오래 두고 싶다.
임신 중 한 번도 없었고 분만 후 한 번도 없는 경험이었다.

그 달 29일 오전 2시25분이었다. 내가 지금까지 갖은 병 앓아보던 아픔
에 비할 수 없는 고통을 근 10여 시간 겪어 거진 기진했을 때 이 세상이 무
슨 그다지 볼 만한 곳인지 구태여 기어이 나와서 "으앙으앙" 울고 있었다.
그때 나는 몇 번이나 울었는지 산파가 어떻게 하며 간호부가 무엇을 하고
있는지도 도무지 모르고 시원한 것보다 아팠던 것보다 무슨 까닭 없이 대
성통곡하였다. 다만 서러울 뿐이고 원통할 따름이었다. 그 후는 병원 침상
에서 스케치북에 이렇게 쓴 것이 있다.

아프데 아파
참 아파요 진정
과연 아프데
푹푹 쑤신다 할까
씨리씨리다 할까
딱딱 걸린다 할까
쿡쿡 찌른다 할까
따끔따끔 꼬집는다 할까
찌르르 저리다 할까
깜짝깜짝 따겁다 할까
이렇게 아프다나 할까
아니라 이도 아니라

박박 뼈를 긁는 듯
짝짝 살을 찢는 듯
빠짝빠짝 힘줄을 옥이는 듯
쪽쪽 핏줄을 뽑아내는 듯
살금살금 살점을 저미는 듯
오장이 뒤집혀 쏟아지는 듯
도끼로 머리를 바수는 듯
이렇게 아프다나 할까
아니라 이도 또한 아니라.

조그맣고 샛노란 하늘은 흔들리고
높 하늘 낮아지며
낮은 땅 높아진다
벽도 없이 문도 없이
통하여 광야 되고
그 안에 있는 물건
쌩쌩 돌다가는
어쩌면 있는 듯
어쩌면 없는 듯
어느덧 맴돌다가
갖은 빛 찬란하게
그리도 곱던 색에
매몰히 씌워 주는
검은 장막 가리우니
이 내 작은 몸
공중에 떠 있는 듯
구석에 끼여 있는 듯
침상 아래 눌려 있는 듯

오그려졌다 펴졌다
땀 흘렸다 으스스 추웠다
그리도 괴롭던가!
그다지도 아프던가!

차라리
펄펄 뛰게 아프거나
쾅쾅 부딪게 아프거나
끔뻑끔뻑 기절하듯 아프거나
했으면
무어라 그다지
10분 간에 한번
5분 간에 한번
금새 목숨이 끊일 듯이나
그렇게 이상히 아프다가
흐리던 날 햇빛 나듯
반짝 정신 상쾌하며
언제나 아팠는 듯
무어라 그렇게
갖은 양념 가(加)하는지
맛있게도 아파야라

어머님 나 죽겠소,
여보 그대 나 살려주오
내 심히 애걸하니
옆에 팔짱끼고 섰던 부군
"참으시오"하는 말에
이놈아 듣기 싫다

내 악 쓰고 통곡하니

이 내 몸 어이타가

이다지 되었던고

– 1921년 5월 8일 산욕(産褥) 중에서.

4

분만 후 24시간이 되자 산파는 갓난아이를 다른 침대에서 담쑥 안아다가 예사로이 내 옆에다가 살며시 뉘이며 "인젠 젖을 주어도 좋소." 한다. 나는 깜짝 놀라 "응? 무엇?" 하며 물으니까 그녀는 생긋 웃으며 "첫 애기지요? 아마" 한다. 부끄럽고 이상스러워서 아무 대답도 아니했다. 피녀(彼女)는 벌써 눈치를 챘던지 자기 손으로 내 젖을 꺼내서 주물러 풀고 나서는 "이렇게 먹이라"고 내 팔 위에다가 갓난아이의 머리를 얹어 그 입이 꼭꼭 내 젖꼭지에 닿을 만치 대어주며 젖먹이는 방법을 가르쳐주었다. 나는 어쩐지 몹시 선뜻했다. 냉수를 등에다 쭉 끼치는 듯하였다. 나를 낳고 기른 부모도, 또 골육을 같이 한 형제도, 죽자사자하던 친구도 아직 내 젖을 못 보았고 물론 누구의 눈에든지 뛸까 보아 퍽도 비밀히 감추어 두었었다. 그 싸고 싸둔 가슴을 대담히 헤치며 아직 입김을 대어 못 보던 내 두 젖을 공중 앞에 전개시키라는 명령자는 이제야 겨우 세상 구경을 한 핏덩어리였다.

이게 웬일인가? 살은 분명히 내 몸에 붙은 살인데 절대의 소유자는 저 쪼그만 핏덩어리로구나!

그리하여 저 소유자가 세상에 나오자마자 으레 제 물건 찾듯이 불문곡직하고 찾는구나. 나는 웃음이 나왔다. '세상 일이 이다지 허황된가……' 하고. 그리고 '에라 가져가거라'하는 퉁명스러운 생각으로 지금까지 맡아두었던 두 젖을 쪼그만 소유자에게 바쳤다. 그리고 그 하회를 기다리고 앉

앉었다. 그 쪼그만 주인은 아주 예사롭게 젖꼭지를 덥석 물더니 쉴새없이 마음껏 힘껏 빨고 있다. 내 큰 몸뚱이는 그 쪼그마한 입을 향하여 쏠리고 마치 허다한 임의의 점과 점을 연결하면 초점에 달하듯 내 전신 각 부분의 혈맥을 그 쪼그마한 입술의 초점으로 모아드는 듯싶었다. 이와 같이 벌써 모(母)된 선고를 받았다.

그러나 설상에 가상이다. 60일 동안은 겨우 부지를 하여 가더니 그 후부터는 일절 젖이 나오지를 않는다. 이런 일은 빈혈성인 모체에 흔히 있는 사실이지만 유모(乳母)를 구할래야 입에 맞는 떡으로 그리 쉽사리 얻을 수도 없고 밤중 같은 때에는 자기의 젖을 요이하게 재울 수 있을 것도 숯을 피운다, 그릇을 가져온다, 우유를 데운다 하는 동안에 어떤 애는 금방 죽을 듯이 파랗게 질려서 난가(亂家)를 만든다. 그러나 겨우 먹여 재워놓고 누우면 약 2시간 동안은 도무지 잠이 들지 않는 것이 보통이었으나 어찌어찌해서 잠이 들 듯하게 되면 또다시 바시시 일어나서 못살게 군다. 이러한 견딜 수 없는 고통이 기(幾) 개월간 계속되더니 심신의 피곤은 인젠 극도에 달하여 정신엔 광증이 발하고 몸에는 종기가 끊일 새가 없었다. 내 눈은 항상 체 쓴 눈이었고 몸은 마치 도깨비 같아서 해골만 남았었다. 그렇게 내가 전에 희망하고 소원이던 모든 것보다 오직 아침부터 저녁까지 똑 종일만, 아니 그것은 바라지 못하더라도 꼭 1시간만이라도 마음을 턱 놓고 잠 좀 실컷 자보았으면 당장 죽어도 원이 없을 것 같았다. 나도 전에 잠잘 시간이 너무 족할 때는 그다지 잠에 뜻을 몰랐더니 '잠'처럼 의미 깊은 것이 없는 줄 안다. 모든 성공, 모든 이상, 모든 공부, 모든 노력, 모든 경제, 모든 낙관의 원천은 오직 이 '잠'이다. 숙면을 한 후는 식욕이 많고 식욕이 있으면 많은 반찬이 무용(無用)이요, 소화 잘되니 건강할 것이요, 건강한 신체는 건전한 정신의 기본이다. 이와 같이 어디로 보든지 '잠' 없고는 살 수 없는 것이다. 진실로 잠은 보물이요 귀물이다. 그러한 것을 탈

취해 가는 자식이 생겼다 하면 이에 더한 원수는 다시없을 것 같았다. 그러므로 나는 '자식이란 모체의 살점을 떼어 가는 악마'라고 정의를 발명하여 재삼 숙고하여 볼 때마다 이런 걸작이 없을 듯이 생각했다. 나는 이러한 애기(哀祈)의 산문을 적어두었던 일이 있었다.

세인들의 말이
실연한 나처럼
불쌍하고 가련하고
참혹하고 불행한 자는
또 없으리라고.

아서라 말아라
호강에 겨운 말
여기 나처럼
눈이 꽉 붙고
몸이 착 붙어
어쩔 수 없을 때
눈 떠라 몸 일커라
벼락 같은 명령 받으니
네게 대한 형용사는
쓰기까지 싫어라.

잠 오는 때 잠자지 못하는 자처럼 불행 고통은 없을 터이다. 이것은 실로 이브가 선악과 따먹었다는 죄값으로 하나님의 분풀이보다 너무 참혹한 저주이다. 나는 이러한 첫 경험으로 인하여 태고부터 지금까지의 모든 모(母)가 불쌍한 줄을 알았다. 더구나 조선 여자는 말할 수 없다. 천신만고로 양육하려면 아들이 아니요 딸이라고 구박하여 그 벌로 축첩(蓄妾)까지

한다. 이러한 야수적 멸시 하에서 살아갈 때 그 설움이 어떠할까. 그러나 부득이하나마 그들의 몸에는 살이 있고 그들의 얼굴에는 웃음이 있다. 그들의 생활은 전혀 현재를 희생하여 미래를 희망하는 수밖에 살 길이 바이 없었다. 오죽하여 그런 생을 계속하여 오리오마는 그들의 진정에서 우러나오는 연애심이며 이것을 어서 속히 길러서 '그 덕에 호강을 해야지'하는 희망과 환락을 생각할 때 실로 그들에게는 잘 수 없고 먹을 수 없는 고통도 고통이 아니요, 양육할 번민도 없었고, 구박받는 비애를 잊었으며 궁구하는 적막(寂寞)이 없었다. 말하자면 자연 그대로의 하느님, 그, 몸대로의 선하고 미(美)한 행복의 생활이었다. 그러므로 1인의 어머니보다도 2인, 3인 다수의 어머니가 될수록 천당생활로 화하여 간다고 할 수 있다.

나는 어느 심야에 잠 잃고 조바심이 날 때 문득 이러한 생각이 솟아오르자 주먹을 불끈 쥐고 벌떡 일어났다.

"옳지 인제는 알았다! 부모가 자식을 왜 사랑하는지? 날더러 아들을 낳지 않고 왜 딸을 낳았느냐고 하는 말을." 나와 같이 자연을 범하려는, 아니 범하고 있는 죄의 피가 전신에 중독이 된 자의 일시의 반감에서 나온 말이지마는 확실히 일면으로 진리가 된다고 자긍한다. 부모가 자식을 사랑하는 것은 솟아오르는 정이라고들 한다. 그러면 아들이나 딸이나 평등으로 사랑할 것이다. 어찌하여 한 부모의 자식에게 대하여 출생시부터 사랑의 차별이 생기고 조건이 생기고 요구가 생길까. 아들이니 귀엽고 딸이니 천하며, 여자보다 남자를, 약자보다 강자를, 패자(敗者)보다 우자(優者)를 이런 절대적 타산이 생기는 것이 웬일인가. 이 사실을 보아서는 그들의 소위 솟는 정이라고 하는 것을 믿을 수 없다. 그들의 내면에는 무슨 이만한 비밀이 감추어 있는 것이 분명하다. 나는 지금까지 항상 부모의 사랑을 절대로 찬미하여 왔다. 연인의 사랑, 친구의 사랑은 상대의 보수적(報酬的)인 반면에 부모의 사랑만은 영원무궁한 절대의 무보수적 사랑이라

하였다. 그러므로 나는 조실부모한 것이 섧고 분하고 원통하여 다시 그런 영원의 사랑 맛을 보지 못할 비애를 감(感)할 때마다 견딜 수 없어 쩔쩔매었다. 그러나 그것은 나의 오해이었음을 깨달을 때, 낙심되었다. 실망하였다. 정이 떨어졌다. 그들은 자식인 우리들에게 절대 효를 요구하여 보은하라 명령한다. 효는 백행지본(百行之本)이요, 죄막대어불효(罪莫大於不孝)라 하며, 부몰(父沒)에 3년을 무개어부지도(無改於父之道)라야 가위효(可謂孝)이라 하여 왔다. 그렇게 자식은 부모의 절대적 노예이었으며 부속품이었고 일생을 두고 부모를 위하여 희생하는 물건이 되어 버렸다. 이렇게 사랑의 분량과 보수의 분량이 늘 평행하거나 어떠한 때는 도리어 보수 편에 중한 적이 있었다. 이렇게 우애나 연애에 다시 비할 수 없는 절대의 보수적 사랑이요, 악독한 사랑이었다. 그러므로 절대의 타산이 생기고 이기심이 발하여 국가의 흥망보다도 개인의 안일을 취함에는 딸보다 아들의 수효가 많아야만 하였고 딸은 무식하더라도 아들은 박식하여야만 말년에 호강을 볼 수 있는 것이라 하였다. 그들이 아들에 대하여 미래에는 어찌나 무한한 희망과 쾌락이 있는지 고통 번민까지 잃고 지내왔다. 이는 능자(能者)보다 무능자(無能者)에게 강하고 개명국보다 야만국 부모에게 많이 있는 사실이다. 나는 다시 부모의 사랑을 원치 않는다. 일찍이 부모를 여읜 것은 내 몸이 자유로 해방된 것이요, 내 일[事業]이 국가나 인류를 위하는 일이 되게 천만 행복의 몸이 되었다. 당돌하나마 나는 최후로 이런 감상을 말하고 싶다.

세인들은 항용, 모친의 애라는 것은 처음부터 모(母)된 자 마음 속에 구비하여 있는 것 같이 말하나 나는 도무지 그렇게 생각이 들지 않았다. 혹 있다하면 제2차부터 모(母)될 때야 있을 수 있다. 즉 경험과 시간을 경(經)하여야만 있는 듯싶다. 속담에 '자식은 내리 사랑이라' 하는 말에 진리가 있는 듯싶다. 그 말을 처음 한 사람은 혹시 나와 같은 감정으로 한 말이

아닌가 싶다. 최초부터 구비하여 있는 것이 아니라 적어도 5,6삭간(朔間)
의 장시간을 두고 포육(哺育)할 동안 영아의 심신에는 기묘한 변천이 생기
어 그 천사의 평화한 웃음으로 모심(母心)을 자아낼 때, 이는 나의 혈육으
로 된 것이요, 내 정신에서 생한 것이라 의식할 순간에, 비로소 짜릿짜릿
한 모(母)된 처음 사랑을 느끼지 않을 수 없다. [내 경험상으로 보아 대동소이
한 통성(通性)으로] 모심에 이런 싹이 나서 점점 넓고 커갈 가능성이 생긴다.
그러므로 '솟는 정'이라는 것은 순결성 즉 자연성이 아니요, 가연성(煆煉性)
이라 할 수 있다. 이는 종종 있는, 유모에 맡겨 포육케 한 자식에게는 별로
어머니의 사랑이 그다지 솟지 않는 것을 보면 알 수 있다. 환언하면 천성
으로 구비한 사랑이 아니라 포육할 시간 주에서 발하는 단련성이 아닐까
싶다. 즉 그런 솟아오르는 정의 본능성이 없다는 부인설이 아니라 자식에
대한 정이라고 별다른 것은 아니라고 말하고 싶다.

　그 다음에 나는 자식의 필요를 아무렇게 하여서라도 알고 싶다. 그러
나 용이히 해득할 수는 없다. '차대(次代)를 산(産)하여 차대를 교양하는 것
은 일반 부인에게 내린 천직이다. 자연의 주장이요 발전이다.' 이런 개념
적 이지(理知)와 내 당한 감정과는 너무 거리가 떨어져 있다. '생물은 종족
번식의 목적으로 생(生)하고 활(活)하니까' 라는 말도 내게는 아무 상관없는
듯싶다. '가정에 아이가 없으면 너무 단순하니까' 달리 더 복잡하게 살 방
침이 많은데. '연로하여 의지하려니까' 나는 늙어 무능해지거든 깊은 삼림
속 포근포근한 녹계색(綠桂色) 잔디 위에서 자결하려는데. 이 빽빽 우는 울
음소리만 좀 안 들었으면 고적한 맛을 더 좀 볼 듯싶으며, 이 방해물이 없
으면 침착한 작품도 낼 수 있을 듯싶고 자식으로 인한 피곤 불건강이 아니
면 아직도 많은 정력이 있을 터인데 오직 이것으로 인하여. 이렇게 절대의
필요의 반비례로 절대의 불필요가 앞서 나온다[통성이 아니라 독단으로]. 그
럴 동안 나는 자식의 필요로 조그마한 안심을 얻었다.

사람은 너무 억울한 모순 중에 칩복(蟄伏)하여 있다. 그의 정신은 영원히 자라갈 수 있고, 그의 이상은 무한으로 자아낼 수 있으나 오직 그의 생명의 시간이 유한 중에 너무 단촉(短促)하고 그의 정력이 무능 중에 너무 유한되다. 이렇게 무한적 정신에 유한적 육신으로 창조해낸 조물주도 생각해 보니 너무 할 일이 없는 듯싶어 이에 자식을 내리사 너 자신이 실행하다가 못한 이상을 자식에게 실현케 하라 한 듯싶다. 그리하여 한 사람 이상(理想) 중에는 미술도 문학도 음악도 의학도 철학도 교육도 보는 대로 듣는 대로 하고 싶다마는 재능이 부족할 뿐 아니라 정력이 계속 못 되어 필경 하나나 혹 둘쯤밖에, 즉 문학가로 음악을 조금 알 도리밖에 없다. 다른 모든 것에는 시간을 바칠 여가가 없어진다. 이럴 때 미술을 좋아하는 딸, 의학이나 철학을 좋아하는 아들이 자라가면 자기가 좋아하나 다못 실행치 못하던 것을 간접인 제2 자기 몸에 실현하려는 욕망과 노력과 용감이 생기지 않는 것인가 싶다. 그러므로 자식의 의미는 단수에 있는 것이 아니라 복수에 있는 것 같이 생각된다.

만일 정신상으론 모든 희망이 구비하고 정력이 계속할 만한 자신이 있더라도 육신이 쇠약하여 부절히 병상을 떠나갈 수 없어 그 이상과 실행에는 하등의 관계가 없는 것 같이 되면 고통 그것은 우리 생활을 향상하는 데 아무 의미가 없을 것이요, 가치가 없을 것이다. 즉 지식으로나 수양으로 억제치 못할 불건강의 몸이 되고 본 즉 '사람이 아니하려니까……' 운운하던 것도 역시 공상이다. 망상이었다.

(1922년 4월 29일 1년 생일에 김라열(金羅悅) 母 稿.)

관념의 남루를 벗은 비애: 나혜석 여사의 「모(母)된 감상기」를 보고

백결생(百結生)

『동명』 제23~24호, 1923. 2. 4.~11.

"화석(化石)된 관념의 남루를 벗으라, 그러면 너는 자유인이 되리라. 그리고 너에게는 '신인'(新人)이라는 이름을 주리라."

신인이 신인 될 제일 조건은 과연 화석된 관념의 남루를 벗어나서 적나라한 자기에 돌아오는 것이지만, 곰팡 나고 화석 된 관념에서 해방된 그 뒤에는 자기의 생활을 무엇으로 자율하려는가. 원래 사람은 자아의 통일이 없이는 한시도 살 수 없는 동물이다. 그러나 그 통일은 역시 관념의 지배를 떠나서는 없는 것이다. 그러므로 어떠한 이유로든지 한 관념에서 해방이 될 지경이면 그 버린 관념에 대신할 새로운 다른 관념을 자기의 내부에 섭취 구성(攝取構成)하지 않으면 아니 될 것이다. 우리가 보통 관념의 노예가 되어서는 안 된다는 것도 우리의 생활상 관념 그 자체가 불필요하다는 것이 아니라, 수동적으로 자기 머리속에 심은 관념은 자기에게 노예적 봉사 즉 맹목적 복종을 강요하는 것인즉, 그 노예적 상태에서 해방이 되어 능동적, 자주적, 비평적으로 새로운 관념을 섭취하지 않으면 아니 된다는 것이다. 그러나 여기서 우리가 느끼지 않을 수 없는 한 가지 비애는 묵은 관념이 그릇된 줄도 알고 또 이것을 물리치려는 노력은 있지만, 그 묵은 관념을 벗어버린 후에 그 대신으로 얻어야만 할 새 관념이 없는 것이다. 마치 헌 옷은 더럽고 이가 꾀서 벗어버리긴 하였지만 그 대신에 입을 새 옷이 없어서 벌거벗고 벌벌 떠는 비애와 같은 비애가 우리 '신인'

에게는 없는가 한다.

요사이 새 사람은 덮어놓고 해방, 해방한다. 남자는 처자(妻子)의 계루 (繫累)[1]에서 해방되어야하겠다고 하고, 여자는 남자의 전제에서 해방되어 야하겠다 하며, 자식은 부모에게서 해방되어야 하겠다고 하고 빈자는 부 자에게서 해방되어야 하겠다고 한다. 이것은 인문이 발달되어 가는 과정 에서 피할 수 없고 또는 피할 필요도 없는 필연한 현상이라 하겠지만, 그 러면 대관절 누구에게 누가 어떻게 해방되겠다는 말인가. 또 해방되는 그 후에는 어떻게 되어야 하겠다는 말인가. 해방을 절규하는 사람은 물론 자 기보다 강한 자에게서 해방됨을 요구한다 하며, 해방된다는 것은 '신인'이 되고 '자유인'이 되고자 함이라고 대답할 것이다. 그러나 궁극에 들어가서 엄연히 고찰하여 보면 이 세상에서 아무도 자기를 구속할 사람이 없으려 니와, 자기 자신도 자기 이외의 한 사람이라도 구속치는 않은 것을 깨달을 것이다. 여자를 남자가 구속한 일도 없고 자식이 그 부모에게서 압제받은 일도 없다. 부자가 빈자를 위압할 권리도 없거니와 폭군이 잔민(殘民)을 학 사(虐使)할 위권(威權)도 없는 것이다. 그러면 결국 자기를 속박하는 폭군은 자기 이외에 아무도 아닌 것을 명백히 깨달을 것이다. 다시 말하면 자기 속에는 노주(奴主)가 병존한 것을 깨달을 것이다. 그러면 노예인 자기는 누 구이며 상전인 자기는 누구인가. 즉 화석 한 곰팡 난 관념에 옹위(擁圍)된 자기와 그 관념의 남루에서 초탈하여 새로운 관념이 새 생명을 깃들인 자 기가 곧 이 두 가지이다. 그러므로 우리가 해방을 요구한다 하는 것은 곧 묵은 관념의 노예인 자기가 새 관념의 주인인 자기로 되겠다는 선언이며 노력을 이름이다.

1) 계루(繫累): 얽매임.

그런데 원래 일자(一者)가 일자에게 해방을 요구함에는 자기가 타자에게 예속되었다는 선행의식이 있기 때문이다. 그러면 가령 남녀 간의 문제로 보더라도 여자가 남자에게 향하여 해방을 절규함은 여자 자신이 남자에게 예속되었다는 예상이 있음에 기인함이니, 그러면 여자가 남자에게 예속되었다는 의식이 어디서 출발하였는가를 검토하여 보면 여자는 남자에게서 해방될 것인가 여자 자신이 자기를 해방할 것인가 판명될 것이다.

여자가 어느 때든지 남자의 예속물이라고 생각하는 것은 자기의 의식주의 전 책임을 남자에게 부담케 하고 그에게 의뢰함에서 출발하는 것이다. 그러면 여자가 해방되는 제 1요건은 의식주의 책임을 스스로 부담하고 나서는 데에 있을 것이다. 그러나 새로운 여자로서 상당한 실력이 있는 자라도, 여자는 남자에게 생활의 보장을 얻을 권리가 있다는 종래의 관념을 벗어나지 못하여 구설(口舌)로는 해방을 극력(極力) 절규하면서도 실제 생활에 들어가서는 여전히 예속적 생활에서 초탈하지 못함이 현재 소위 신여자의 실상이니, 이로 볼 지경이면, 여자가 해방되지 못한 것은 남자의 압박으로 인유(因由)함이 아니라, 여자자신이 구 관념에서 용감히 벗어나지 못한 까닭인즉 결국 진정한 해방은 자기 자신의 뇌리에 교착(膠着)한 기성 관념에서 초탈함에 있는 것이다.

그런데 이상에서 나는 사람이란 관념 없이는 자아의 통일을 얻을 수 없는 고로 묵은 관념을 제척(除斥)하였으면 반드시 그에 대신할 새 관념이 있어야 하겠다고 하였다. 그러나 구도덕을 배척하고 신도덕관으로 자기의 생활을 지도하려는 오늘날 우리 신인에게는 그 새로운 관념이 확립치 못하여 사상적으로 방황하며 내부적으로 공허를 감(感)치 않는가 의문이다.

우선 조선 신여자의 선구로 한때는 사회의 시청을 끌던 나혜석 여사의 수상문, 『동명』 신년호 이래로 수회 연재된 「모된 감상기」로 볼지라도 나의

소론이 결코 편견은 아닐까 한다.

원래 세상만사가 편무적(片務的)으로 진행되는 일은 없다. 그러므로 권리에 비례하는 의무가 있음과 같이 해방에는 자유에 비례하는 책임이 있는 것이다. 그러므로 책임을 감득(感得)치 못하는, 또한 이것을 회피하는 자에게는 결코 자유와 권리는 찾아오지 않는 것이다. 오늘날 자유해방을 절규하는 여자는 우선 연애의 자유, 결혼의 자유를 제일착으로 주창하는 것은 당연한 일이며 우리도 또한 이에는 충분한 이해와 원조를 아끼지 않는다. 그러나 소원대로 연애와 결혼의 자유를 줄 터이니 이에 따라오는 모든 책임은 어떻게 하겠느냐 물으면, 나는 유감이나마 "물론 나에게 있지 않으냐."고 명답하는 신여자를 본 일이 없다. "여자도 사람이다. 사람인 이상에는 자기의 의사는 절대 자유다. 간섭을 말라. 총찰을 말라." 하면서 모든 행위를 선악 간에 독단 자행(自行) 하고 나서 그 행위가 낳는 결과에 대하여는 눈을 감으려 함은 비위 좋은 수작이니, 그 밑을 씻기는 사람은 누구일까.

"책임을 면하려고 시집가라고 강권하던 형제들의 소위가 괘씸하고, 감언이설로 '너 아니면 죽겠다.'하여 결국 제 성욕을 만족케 하던 남편은 원망스럽고, 한 사람이라도 어서 속히 생활이 안정되기를 희망하던 친구님네, '내 몸 보니 속 시원하겠소' 하며 들이대고 싶으리만치 악만 났다." — 이것이 장차 어머니가 되려던 나 여사가 임신이라는 사실이 판명된 뒤에 감촉(感觸)되었다는 감상의 일절이다. 물론 임신이라는 것은 두려운 사실이요, 그리 편한 일은 아니다. 그러나 결혼 그 자체부터를 부인하고 회피하기 전에는 임신은 불가피한 것이다. 이렇게 말하면 나 씨는 "그렇기 때문에 책임 면하려는 형제들의 강권과 남편 된 사람의 감언이설과 친구의 권면(勸勉)으로 결혼한 것이 아니냐."고 반답(反答)할지 모른다. 그러나 만일 이와 같은 무책임한 말을 한다면 나 여사가 구 여자와 다른 점이 어

디 있는가. 또한 만일 나 여사가 신여자로서 결혼의 자유를 지지하여서 결혼할 의사와 또는 상대자의 선택을 임의로 하였다 하면 어찌하여 필연적으로 당래할 임신이라는 사실을 예상치 못하였으며, 임신이라는 난관을 당하고야 비로소 소조(所措)²⁾를 잃고 황겁(皇怯)히 다른 사람을 원망하여 그 책임을 전가하려 하는가? 이로 볼진대 자각하였다 하며 해방을 요구하는 신여자는 아직도 구관념으로부터 해방되어야 하겠다는 강렬한 요구는 있어도, 그 구관념의 대신으로 자기의 생활을 자율할 새로운 관념이 아직 없는 동시에, 그 자유에 따라오는 책임 관념이 부족한 것을 의미함이니 어떠한 견지로든지 용허(容許)할 수 없는 일이다. 필자도 어떠한 우인(友人)을 통하여 이와 유사한 사실을 발견한 바가 있으니, 즉 그 우인이 상당한 연령에 달한 어떠한 여성으로서 피차의 자유의사와 주위 사정의 용허함을 따라 상사(相思)의 사이가 되고 또 일보를 진(進)하여 혼약에까지 이르렀다가 양자 간에 오해가 생기어 애(愛)가 소멸되매, "기위(己爲) 부모의 허락한 바인즉 부모의 명령대로 순종하는 수밖에 없다." 하여 그 책임을 부모에게 전가함에 이르러, 그 우인(友人)은 비열한 여자라고 파약(破約)을 하였다 한다. 이것으로 볼지라도 여성에게는 일의 대다(大多) 물론하고 불리한 경우를 당하면 그 책임을 회피하는 불철저한 약점이 있으니 이와 같이 책임 관념이 박약한 동안에는 남녀를 물론하고 노예상태에서 초탈하지 못할 것이며, 해방은 입으로 부르기 쉬운 해방일지요, 결코 전인격적 해방은 아닐 것이다.

그뿐만 아니라 원래 임신이라는 것은 여성의 거룩한 천직이니 여성의 존귀가 여기 있고 여성이 인류에게 향하여 이행하는 최대 의무의 한 가지인 것을 자각하여야 할 것이다. 이것은 사실 우리가 자각하지 않으면 아

2) 소조(所措): 처리할 바.

니 될 엄숙한 중대 문제이라. 만일 여사와 같이 이것을 다만 죄악으로 알고 임신이나 육아의 의무를 아담, 이브의 선악과를 절식(竊食)[3]한 저주받은 죄악의 보상이라 하여서는 신여자의 자각이라는 것이 그 질로서 무엇인가를 알 수가 없다. 고통에서 그 의의를 대오(大吾)하고 추악(醜惡)을 미화(美化)하며 성적(性的) 행위를 죄악화하지 않으며, 모든 행위에 대하여 늘 자주적이며 따라서 그 행위의 결과에 대한 전 책임을 감수하는 거기에 '신인'의 면목이 있는 것이 아닌가 한다.

"자식이란 모체의 살점은 떼어가는 악마"라는 정의를 발명하였다고 여사는 말하였다. 그리고 이것을 "재삼 숙고해 볼 때마다 이런 걸작이 없을 듯이 생각했다." 하였다. 그러나 내 생각 같아서는 나의 보지 못한 여사의 귀양 김나열(金羅悅) 군 자신이, 여사의 발명한 정의나 여사의 제작한 작품보다도 김·나 양씨를 기껍게 하는 조건이 아닐까 하며, 또 여사 자신도 평정한 심리와 감정으로는 그러하리라고 하겠다.

물론 수면(睡眠)이라는 것은 여사 자신의 말과 같이 사람의 '보물이요 귀물'이다. 그러나 육아로 인하여 감수(甘睡)[4]를 얻지 못한다고, 자신의 분체(分體)요 어떠한 의미로 자기 자신인 자식을 악마시 하는 것은 설령 일시의 앙분(昂奮)한 실언(失言)이라 할지라도 무책임함에 심한 자라 하겠다. 나는 이것을 결코 '의무' 2자로만 일언이폐(一言以蔽) 하려고는 아니하는 바이지만 육아라는 것을 부모나 혹은 여자에 한한 의무로 강제하지는 않는다 할지라도 현재에 부가 되고 모가 된 자기 자신이 인(人)의 자(子)이었고 여(女)가 되었던 것을 생각할 지경이면 육아로 인한 고통이 있다 할지라도 설마 자식은 악마라고 하지 못할 것이다. 왜 그러냐하면 자식은 자기의 분체일

3) 절식(竊食): 훔쳐 먹음.
4) 감수(甘睡): 단잠.

뿐만 아니라 자기 자신이 또한 부모의 분체이기 때문이다. 그뿐 아니라 인자(人子)로서 그 부모에게 받은 은애(恩愛)를 보복(報復)하는 유일의 도(途)는 그 자식을 애육하는 것인 이상, 그 자식을 악마시한다는 것은 곧 자기의 부모에 대한 불효를 의미하는 것이다. 이것을 알기 쉽게 이야기할 지경이면, 선생에게 배운 제자가 그 선생의 은택(恩澤)을 보복(報復)하는 유일의 도는 자기의 선생을 되집어 가르치는 데에 있는 것이 아니라 자기 후배를 선도하는 데 있는 것과 똑같은 이치이다. 하므로 부모가 자식을 양육하는 것은 일면으로는 그 자식에게 대한 애착으로 말미암음은 물론이겠지만 일면으로는 자기 부모에게 받은 은애를 간접으로 보복한다는 의미로 덕의상(德義上) 피치 못할 것이다. 이에 이르러서 육아라는 행위는 곧 신성하고 엄연한 의무로 화하는 것이다. 그러나 그 의무는 결코 강요된 바가 아니라 순전한 자발적 정신에서 출현되는 것이다. 하고 보면 신여자로서 자처하는 이것은 나의 독단일지 모르지만 나 여사의 견해는 다만 그릇되었을 뿐 아니라, 차라리 무지암매(無智暗昧)한 구가정의 구여자만도 못하다는 결론에 이르지 않을 수 없다. 왜 그러냐 하면 구여자는 무지하고 감각이 지둔(遲鈍)하며 이해력이 결여하여 자각은 없다 할지라도, 소위 자각 있다 하며 비판할 만한 지력(智力)이 있다 하여 구관념을 파기함에 급한 일면에 신관념이 확립되지 못하여 사상적 착각을 가지는 것보다는 오히려 낫다 함이다.

그 다음에 여사는 지상의 모든 모 된 사람을 불쌍히 생각하고 더욱이 조선의 여자를 동정하여 말하되, "천신만고(千辛萬苦)로 양육하려면 아들이 아니요, 딸이라고 구박하여 그 벌로 축첩을 한다. 이러한 야수적 멸시 하에서 살아갈 때 그 설움이야 어떨까." 하며 탄식하고 나서, 그러한 고통을 감수하는 유일한 이유는, "속히 길러서 호강을 해야지."라는 단순한 한 마

디에 진(盡)하였다 하여, 부모가 자식을 사랑하는 것은 진정에서 솟아나오는 것도 아니요, 영원무궁한 절대의 무보수적 애(愛)도 아니라 하였다. 그러나 이것은 확실히 여사의 편견이요, 속단이다. 재래의 가족 제도에 대한 반항, 또는 구가정의 부모의 무비판적 고루한 사상과 태도에 대한 반감 혹은 혐오에서 나온 편견이다.

원래 애라는 것은 부모의 애이든 친구의 애이든 부부 또는 상사(想思)하는 남녀의 연애이든 이름을 이미 '애(愛)'라고 한 이상에는 보수를 예상하는 것은 아니다. 만일 불순한 타산적 계교(計較)가 있다하면 벌써 그것은 애는 아니다. 그것은 상고(商賈)[5]적 애(愛)요, 매음적 행위이며, 강요된 자기 위만(僞瞞)이다. 부모나 형제나 우인(友人)이나 부부나 물론하고 일자(一者)가 일자에 대하여 타산적으로 보복을 예상하고 유형무형의 애를 허여한다면, 그것은 일종의 투자이니, 이것에서 애는 물질화할 것이요, 인정은 상품화할 것이다. 부모는 노후의 생계를 보장하기 위한 예금통장 대신으로 자식을 바라볼 것이며, 형제는 이식(利息)[6]의 대신으로 지불하리라 예상하는 존경과 복종의 도를 더하게 하기 위하여 물질이나 언사로 호의를 표하고, 친구는 술잔이나 사주리라는 기대로 우애를 표시하고, 부(夫)는 처(妻)의 순종과 경대(敬待)를, 부(婦)는 생활의 보장을 예기(豫期)하고 고의(故意)로운 연정을 표할 것이니, 이로써도 어찌 자기 편사(騙詐)[7]가 아니며 현금주의적 상고의 근성이 아니라 할까. 그러나 '애(愛)'라는 것은 이러한 것일까. 또는 인생이라는 것은 그 본질적으로 이처럼 추상(秋霜)과 같고 열일(烈日) 하의 사막과 같은 것일까. 결국 여사의 관찰한 바, 애라는 것은 인간성이 구원될 수 없는 마굴(魔窟)로 달음질하는 타락된 매음적 애를 이름

5) 상고(商賈): 장사치.
6) 이식(利息): 이자.
7) 편사(騙詐): 속임.

이요, 저주받은 현대의 암흑면만 들추어 보고 속단한 제언이다. 그러므로 오늘날 같은 세대에 있어서는 애의 표현의 형식이 그릇되었을지라도 그 그릇된 표현의 형식을 가지고 곧 애 자체가 그러한 것이라고 망단(妄斷)[8] 하는 것은 큰 오류이다.

　그러면 진정한 애라는 것은 무엇인가? 절대적 희생을 바치는 것. 보복이나 보수를 예상치 않는 무타산적 자아몰입의 경지가 애의 극치이다. 그러므로 자식이 자라면 효를 받으리라는 예상 하에서 자식을 애지중지한다면 그것은 애가 아니라 일종의 투자이며, 부모에게 은애를 힘입었으니까 봉양을 하여야 하겠다는 의식을 가지고, 부모에게 대하여 없는 애를 표시하는 것은 진정한 효가 아니다. 부모는 자기의 조상이나 부모에게 받은 은혜를 갚을 길이 없으니까 자식을 통하여 간접으로 갚는다는 의식과, 일편으로는 다만 '내 자식' 이라는 이유로서 막으려야 막을 수 없이 샘솟듯 하는 사랑으로 자식에 대하여, 또 자식은 부모에게 은혜가 많다는 의식과, 한편으로는 다만 '자기의 부모' 라는 단순한 이유건마는 어쩐지 경애하고야만 스스로 만족하겠다 하여 아(我)를 몰각하고 애를 피차에 바치는 거기에 진정한 애가 유로(流露)되는 것이다. 그러면 아(我)까지를 망각하고 모든 것을 희생하여 그 상대자에게 애를 바친 후에는 소득이 무엇인가. 자기의 영혼을 살찌게 하는 위대한 환희와 생활의 내용을 화려하게 꾸미고 더욱더욱 충실케 하는 인생에 대한 최후의 의의를 발견하는 것이다. 그리고 그 바치는 애에 대하여는 자연히 기대하지 않는 동안에 복보(復報)되는 것이다. 그러나 만일 기대하며 예상하는 데에 결코 보복(報復)은 없다. 그러면 어찌하여 득남을 환영하고 생녀(生女)를 꺼려하느냐고 나 여사는 반

8) 망단(妄斷): 멋대로 재단함.

문할 것이다. 여기에는 물론 투자적 성산(成筭), 즉 성장한 후에 소위 낙을 보겠다는 재래의 관념으로 그러한 경향이 없지도 않겠지만, 이것은 가족 제도가 낳은 것이니, 즉 절손(絕孫)을 두려워하기 때문이다. 그러나 이것은 인생의 본능이라 할 수도 있는 것이다.

이러한 문제에 대하여는 매우 논란할 여지도 많거니와 또한 재래의 관념의 그릇됨도 적지 않지만 이에서 논술할 여유가 없기로 또 이러한 기회를 만나면 더욱 상론하려 한다. 그러나 다만 나의 근심하는 바는 구 관념이 그릇되었다 하여 신 관념을 파지(把持)할지라도 그것이 또한 그릇될 지경이면 구 관념으로 인한 폐해보다도 우(又) 일층 심함이 있을 뿐 아니라, 소위 '신인'이라 하여 사상적으로 방황하게 되는 경향이 없는가 합니다.

이상은 대개 나 여사의 수상문에 대하여 소감을 약술한 바이지만 이것을 단순한 예술적 표현으로 볼 지경이면 우리 남자로서는 규지(窺知)할 수 없는 많은 가르침이 있었고 그러한 부분적으로는 표현의 교묘정치(巧妙情致)한 점에 이르러서는 다사(多謝)하는 바이다.

백결생(百結生)에게 답(答)함

나혜석

『동명(東明)』 제29호, 1923. 03. 18.

되지 못한 짓이나마 독자첨위(讀者僉位)의 주목을 받게 된 것은 광영입니다. "일시는 사회의 시청을 끌던"이라 한 것을 보아 더구나 백결생에게는 많은 배움을 얻어 사의를 표하는 바외다.

원래 이 답을 쓰려는 것은 내 본의가 아니다. 어째서 변명이나 하는 것 같아서 몇번 주저하였다. 그러나 "다만 나의 근심하는 바도 구 관념이 그릇되었다 하여 신 관념을 파지(把持)할지라도 그것이 또한 그릇될 지경이면 구 관념으로 인한 폐해보다도 우일층 심함이 있을 뿐 아니라 소위 신인(新人)이라 하여 사상적 방황하게 되는 경향이 없는가 합니다"라는 얼토당토않은 씨의 이상문(理想文)이 내 감상기를 인연 삼은 결론인 데 대하여서는 도무지 묵과할 수 없다. 그렇다고 나는 결코 씨의 말한 바 편견이었고 독단이었던 전 책임을 피하려 드는 것이 아니다. 또 논박 받는 것을 불긍(不肯)함이 아니요, 오히려 매우 기뻐하는 바이다. 다만 씨의 도리어 편견이었고 독단이었던 것을 말하려 함이요, 또 씨의 부절(不絶)히 염려하는 바와 같이 이목에 거슬리는 말로 인하여 행여 사상적 방황인 신인들의 방황을 첨가하지나 아니할까 하는 염려도 미상불 없지 않은 바이다. 다른 기회를 얻어 나도 다만 못지않은 씨의 소위 신인에 대한 이상문을 논하려 하며 여기는 다만 씨에 대한 답만을 극히 간단하게 쓰려 하는 동시에 할 수 있는 대로 변명의 태도에서 초월하려 한다.

유감이나 제일로 씨는 '논문'과 '감상문'에 대한 서식(書式)이며, 독문법 (讀文法)이며 비판의 구별은 차리지 못한다고 말하지 아니할 수 없게 된다. 수연(修研)이 많은 학식에서 이상(理想)을 두고 주창(主唱)을 세워 문자로 발 표하는 논문에는 이유와 조건과 권리와 의무와 책임이 있을 것과 같이, 단 순한 본능에서 시시각각으로 발하는 순간적 직각(直覺)을 허위 없이 문자 상에 나타내는 감상기는 절대 무조건이요 권리나 의무나 책임 같은 데는 더구나 무관계한 것이 아닐까 한다. 다만 감상문만은 경험을 종합한 결론 이 아니라 오직 그 직각한 당시의 사실을 솔직하게 우선 없게 쓰려는 유 일의 목적인 것을 잊어서는 아니 된다. 그러므로 논문을 읽을 때, 예를 거 (擧)한 것을 보아 해득할 수 있다든지 또 이치를 캐어 요해할 수 있는 것 과 같이, 감상문을 독(讀)할 때만은 예로도 알 수 없고 이치로도 알 수 없 는, 즉 독자 자신도 필자 자신과 거의 같은 경우로 거의 같은 감정을 경험 하지 못하고서는 도저히 이해할 수 없는 불가사의한 것이다. 한즉 논문을 비판할 때는 질문도 있을 것이요 반대도 있을 것이며 따라서 의무나 책임 을 부담시키는 것이 당연할 뿐 아니라 사회적 사상 방면을 우려할 여지가 있겠고 또 반성으로 요구하는 시간을 허할 수 있으나, 감상문만은 본래 논 박한다는 것부터 말이 안 되고 더구나 이상화하고 사상(思想)화하려는 것 이야 이에 대하여 무슨 일푼의 가치가 있으리오. 씨가 절대의 책임을 내 게 지우고 게다가 사상적이니 신여자니 하는 것으로 쓸어맡기려 하는 것 은 도무지 까닭 없는 비방이다. 이것은 나와 말하는 것보다 자연과 다투어 보는 것이 제일 합리적일 것 같다. 부질없는 말이나 씨의 너무 사상 방면 만 편애하지 말고 인정미와 인간애로 타인에게 대할 수양이 필요할 듯싶 어 충고한다.

　배우려면 알지 못하는 것부터 말해야 하겠고 남의 말을 들으려면 내 말 을 먼저 하여야 하겠다는 동기로 용기를 내어 「모(母)된 감상기(感想記)」를

발표한 이후 무언(無言) 중에 부절(不絕)히 기대하였다. 나와 같은 정도와 경우와 경험자인 모(母) 중 일인이 내 감상기를 읽은 후의 소감이 어떠하다는 것을 써 주었으면 얻는 것과 배우는 것이 많으리라 하였다. 그리고 만일 아무 이해 없는 딴 세계 사람으로부터 이러니 저러니 해오면 어찌할까 염려하였다. 내게는 꼭 이 감정만은 철학박사나 생리학 박사의 이론으로 알 바가 아니오, 궁곡촌락(窮谷村落)의 무지몰각한 부녀들이 오히려 그 경험에 공명될 자가 있으리라는 신념이 있는 까닭이었다. 과연 마치 구름 속에 있는 양반에게 "너희는 왜 흙을 밟고 다니느냐" 하는 비방을 받는 격이 되었다. 씨의 "임신이란 것은 그리 편한 일이 아니다"라는 일구를 보면 씨가 능히 알지 못할 사실을 아는 체하려는 것이 용서치 못할 점이다.

씨가 내 감상기 중 "책임을 면하려는……" "자식이란 모체(母體)의……" "어머니의 사랑……" 몇 구절을 빗대 놓고 "자각이 없으니, 예속이니, 구도덕을 배척하고 신도덕을 ……" 하는 아는 대로의 숙어를 전개하여 반박의 중요점을 삼으려 하였다. 옳다. 씨의 반박의 중요 문구는 즉 내 감상기 전문(全文) 중 나의 제일 확실한 감정이었다. 제일 무책임한 말이었고 제일 유치한 말이었고 제일 거슬리는 말이었다. 그러나 이 몇 구절은 나의 제일 정직한 말이었고 제일 용감한 말이었다. 오냐, 이 언구(言句) 중에 당시 내 자신의 고통과 번민이 하정도(何程度)에 있었던 것이 백분지 일이라도 포함되었다 하면 내 감상기는 성공이었다. 이와 같이 내게 허위가 없었더니만치 내 양심이 결백하고 무조건이요 무책임인 순간적 직감을 쓰려는 것밖에 없었다. 다만 씨의 과민한 신경과 풍부한 학식과 고상한 사상이 남용된 것만 애석해 하는 바이다.

이상 몇 점으로 보더라도 내 감상기를 빙자한 씨의 반박문은 어디로 뜯어보든지 내 감상기와는 아무 관계가 없을 뿐 아니라 의외에 씨가 일반여성에 대하여 더구나 조선, 여자, 그 중에도 씨 자칭 신인인 여자에게 대하

여 개인적으로 무슨 악감정이 있는 것을 능히 규지(窺知)할 수 있다. 그것은 "조선 신여자의 선구"라든지 "신여자로 자처하는……"이라든지 "신인의 면목" "해방을 요구하는 신여자……" 등과 같은 일종의 저주적이요, 비방적이요, 조소적인 문구를 반드시 앞세워 놓고야만 무슨 말이 나온 것을 보면 알겠으며, 이다지까지 여성 자체를 불신용하고 조선 신여자의 인격 전체를 덮어놓고 멸시하여야만 자기 반박문이 빛이 날것이 무엇인지? 나는 "오직 여자 자신이 그러한 모멸을 받을 만하였으니까……"라는 무용(無用)의 겸사(謙辭)를 쓰지 아니하련다. 씨의 자존심의 과중한 것이며 편견이고 독단인 것은 공평정대한 태도를 가져야만 할 평론자의 자격을 실(失)하였다고 아니 말할 수 없게 된다. 내 감상기가 신여자의 사상계를 대표한 논문으로 자처한 일이 없는 동시에 씨는 불고염치(不顧廉恥)하고 나를 대표적 인물로 잡아 세워 놓고 소위 "구설(口舌)로는 해방을 극력 절규하면서도 실제 생활에 들어가서는 여전히 예속적 생활에서 초탈하지 못함이 현재 신여자의 실상이니……"란 것은 너무 실례에 과하다. 일반 여자 독자 제자(諸姊)에게 질문하기를 요구한 바이다. 씨의 이 소위 예속이니, "의식주의 책임을 스스로 부담하는 데 해방이 있느니"하는, 일 세기 시대에 뒤진 말을 다시 끄집어 뒷걸음치자는 말을 보면 씨와 같은 학식에도 부인 문제에는 어두운 것을 알겠다. 우리 여자는 결코 여자 된 자신을 불행히 여기는 일도 없거니와 남자 그것을 흠선(欽羨)할 일도 없고 권리 다툼도 아니하려[하]고 평등요구도 아니하며 자유를 절대적으로 아니 안다. 다만 우리는 "참사랑"으로 살 수 있기만 바라고 또 실현하여야 할 것밖에 아무 다른 것 없는 것이다. 보시오 평범한 여자들은 참정권운동에 야단들이나, 비범한 여자들은 세계적 애(愛)에 참가하려 하지 않소? 또 씨는 내 경우와 감정과 판이한 다른 여자의 결혼문제를 끄집어 말한 끝에, "여성에게는 일의 다소를 물론하고 불리한 경우를 당하면 그 책임을 회피하는 불철저한 약점이

있으니까" 운운한 것은 조선여자 개인의 감상문에 전 인류적 여성을 집어넣는 것은 무슨 필요인지. 몰상식한 말이라 용허할 여지가 있지만 씨의 인격을 존중하기 위하여 나는 심히 분개함을 마지않는다. 이것으로 보아도 씨의 반박문은 내 감상문과 아주 인연이 끊어져 버린다. 이야말로 변명 같으니 혹 참고될까 하여 쓴다. 여자가 누구를 물론하고 임신기에 있어서는 생리상으로나 정신상으로나 평상시보다 이상(異狀)이 생기나니 가감의 차이는 있을지언정 산부(産婦)쳐 놓고 경험하지 않는 자가 없다. 그러므로 포태(胞胎) 중과 분만 후 어느 시기까지는 아무리 둔질(鈍質)이라도 감상적으로 되고 예민한 신경이 흥분되기가 매우 쉬운 고로 이때만은 공연한 일에도 노염을 타고 변변치 않은 일에라도 퍽 기뻐한다. 실상 말이지 내 감상기 같으면 누가 자식 낳기를 바라리까. 오직 내가 그것을 쓸 때에는 임신십 개월 간과 분만 후 만 일 개년 간의 시시로 흥분된 감정을 쓴 것이니 가히 짐작할 것이다. 그렇다고 나도 '산아제한'을 주장한 것도 아니오, 또 누구든지 자식을 낳아서는 아니 되겠다는 말이 아니다. 본문에 쓴 것과 같이 "개인으로 살아가는 부인도 중대한 사명이 있는 동시에 종족으로 사는 부인의 능력도 위대하다는 이지와 이상을 가졌었으며", "차대(次代)를 산(産)하여 차대를 교양하는 것은 일반 부인에게 내린 천직이다. 자연의 주장이요 발전이다"라는 말을 다시 올려 나의 이상과 감정이 충돌되었던 것을 명백히 하려 한다.

최후로 씨께 요망하는 바는 나도 신여자로 자처한 일이 한 번도 없었고 신인이라고 해주는 것을 별로 영광으로 알지 않는다 함이외다. 나는 사상가도 아니요, 교육가도 아니요, 예술가도 아니요, 종교가도 아니외다. 다만 사람의 탈을 썼고 여성으로 태어났으며 사랑으로 살아갈 도리만 찾을 뿐이외다. 혹 다른 때 인연을 맺게 되더라도 명심해 주시면 좋겠습니다. 씨여 사상적 방황이란 그다지 못된 일이오니까? 방황해야만 할 때 방황치

말라는 것은 못된 일이 아니오니까? 그다지 조바심을 하여 걱정할 것이야 무엇 있으리까? 방황도 아니하고 고정부터 하면 그것은 무엇일까요? 화석의 그림자나 아닐까요? 나는 꼭 믿는다. 내 「모(母)된 감상기(感想記)」가 일부의 모(母) 중에 공명할 자가 있는 줄 믿는다. 만일 이것을 부인하는 모가 있다 하면 불원간(不遠間) 그의 마음의 눈이 떠지는 동시에 불가피할 필연적 동감이 있을 줄 믿는다. 그리고 나는 꼭 있기를 바란다. 조금 있는 것보다 많이 있기를 바란다. 이런 경험이 있어야만 우리는 꼭 단단히 살아갈 길이 나설 줄 안다. 부디 있기를 바란다.

2월 25일

나의 연애관[1]

모윤숙(毛允淑)

『삼천리』 제9권 제5호, 1937. 10. 01.

저기 영원한 장미의 새벽을 볼 수 있고, 사막의 검은 밤을 영광의 길인 양 걷고 있는 자 — 그는 하나의 썩지 않을 생명을 명상하는 자다.

우리는 인생 그 물건의 노예가 되거나 제 자신의 고뇌에 학대를 받으며 묘지의 노정을 짓는 자다.

오직 천국의 과물(果物)처럼 동경할 수 있는 사랑! 그 붉은 생명의 석류(柘榴) 그늘 아래 인생의 위안은 있는 것이다. 사람은 그때만이 선과 미의 그리움을 타고 즐거워 뛰는 것이다. 이 하나의 오아시스만이 인생이 가진 모든 찬스 중 가장 높은 위(位)에 속할 것이다. 사람들은 흔히 고귀한 혼의 광휘를 갈망하여 무형한 신의 제단 앞에 머리를 숙인다. 혹은 행복한 무아의 경에 잠겨 보려고 포도주를 마시고 수풀의 바람을 탄다. 그러나 생은 역시 적막하여 과학적으로 지을 수 있는 모든 요술로도 이러한 높은 희구(喜懼)를 충당시켜 주지 못한다.

모든 사람 중에서도 성자의 길을 동경할 수 있고, 우주 자연에게 향해 감심(感心)을 가질 수 있는 자라야 여인의 사랑과 합치하여 생명을 완성할 줄 안다. 인간의 생명이란 참된 이성의 사랑에서만 피어 갈 수 있는 까닭이다. 생명의 소질을 굳게 타고 난 자만이 이성의 혼을 알아 볼 수 있고 그 방향

[1] 이 글에 대한 반론으로 나혜석은 「영이냐, 육이냐, 영육이냐? 영육이 합한 연애라야 한다: 모윤숙형의 연애관을 읽고 나서」(『삼천리』, 1937. 12. 상순호)를 발표했다.

에 취할 수 있어 드디어 용기와 분투심(奮鬪心)을 일으키고 그 용기와 분투심이 세상에 큰 공적을 그어 놓고 지나가게 된다. 사랑의 힘은 이같이 크고 강하여 자신의 혼을 태울 뿐 아니라 한 시대 한 사상을 흔들고 지나간다.

연애는 가장 강하고 가장 약한 물건이다. 인격의 본질이 우수한 자에게는 이것이 큰 광명이 되고 인도가 되어 그 사람을 옳은 길로 강하게 이끌어주는 리더가 된다. 그러나 사람의 인격성이 약한 자에게는 오히려 더욱 그를 천박하게 하고 비굴하게 하여 누추한 함정에 쏟아 버리게 된다. 그렇기에 이 세상에 가장 무섭고 또 가장 위대스러운 것이 연애요, 다시 가장 높은 이상에 달할 수 있는 데에 속도를 가해주는 것도 연애라 할 것이다.

나는 연애 감정을 인간의 모든 사상 중에 가장 아름다운 것으로 생각하고 어떤 경우에는 종교보다도 더 사람의 심령을 감화시킨다고 생각한다. 한 여인의 거룩한 치맛자락을 붙잡았을 때, 그 남자의 양심은 깨끗한 동경에서 깰 줄 모른다. 죄를 연상치 않는다.

한 여자의 귀한 속삭임은 한 남자의 영혼을 구원하기에 족한 바 된다.

사람은 구원(久遠)한 이상을 위해 살고 노력한다. 연애는 이 이상을 달하려는 인생의 없지 못할 반려다.

나는 이러한 근본 의도에서 연애를 주장하는 자이므로 누구나 물론하고 자신의 인격이 부족한 인간이면 산 연애 감정을 가지지 못하리라 단정한다. 사람들은 나서 살다가 사체와 같은 청춘을 어루만지며, 일시적 유혹에 즐거워 뛰는 수가 있으나, 이는 대단히 불행한 일이다. 뜨거운 혼의 정열을 모른 체 돌아가는 사람들은 참된 연애성(性)에서 학대받은 인간성을 소유한 까닭이라고 본다. 진가(眞價)의 연애 감정을 가질 수 있고, 못 가지는 것도 다 신체의 인격 역량에 달렸다고 생각한다. 나는 먼저 종교와 자연에 대하여 관심을 가질 수 있는 자, 또는 고향의 향수를 저버리지 않은 자로서야만 건전한 연애 감정을 소유하여 나갈 줄 안다.

이 세 가지 정열을 가진 사람들은 자연적으로 그 혼이 공명되어 뜨거운 사랑이 얽혀질 것이다. 이러한 자에게 있어선 연애 감정이란 가장 큰 가치 감정으로 발로되는 것이다. 우리들의 영혼은 완전한 이성의 성(聖)된 사랑을 요구하여 마지않는다. 먼저 혼과 혼의 이해가 생기면 두 개의 사랑의 본질이 한 개의 줄에 부딪치게 될 것이다. 이 두 개 사랑의 선율이 없는 곳에는, 사랑도 이해도 구할 수 없다. 그러므로 이해 없는 곳에는 혼과 혼이 삼투적(滲透的) 결합이 성립되지 못할 것이다. 사랑은 높은 영혼의 속삭임이요, 신에게 향한 이데아의 관념이라고 볼 수 있다. 비록 육체를 가진 인간의 사랑이라 하더라도 육체 그 자체에만 구속되어 환락을 요구함은 동물에 가까운 연애 행위라 볼 수 있다. 브라우닝은 말하기를 "사랑은 인생의 지상선(至上善)을 의미한다."고 하였다. 생리적 병신이 아닌 자 누구를 물론하고 이성을 사모하고 동경한다. 자연히 여성은 남성 세계에 호기심을 가지고 남성은 여성 세계를 찾고 싶어 한다.

그리하여 저들은 잠깐의 기분으로 서로 교제하다가 그만 통속법대로 결혼해 살게 된다. 이러한 연애는 흔히 저들의 젊은 기분만이 주장되어 있기 때문에, 서로의 이상을 통해 보거나 인생에 대한 감정의 화합 같은 것은 찾아 볼 새도 없이 그만 생리적으로 정복을 당하고 만다. 여기에서 그들의 쾌락은 종결을 짓고 만다. 이러한 연애는 상대편의 정신을 이해 못할 뿐 아니라 그들의 젊은 기분이 소멸해질 때 권태와 적막이 찾아오는 것이다. 생리적 기분 화합이란 동물에게서도 볼 수 있는 애욕 감정이다. 동물은 동물이기에 한평생 살되 권태와 적막을 감하지 않는다. 사람은 이상을 가진 동물인 까닭에 잠시의 쾌락이 지난 후에 다시 공허로 그 생이 무엇을 요구하게 되고 찾게 되는 것이다. 근래에 유행하는 연애를 보면, 첫째로 외형의 미(美)로 큰 조건이 안 되는 것은 아니나 많이는 경제 조건이 제일이 되고 약간의 학교 지식이 그 공급재료가 되어진다.

화장료와 몸의 장식품이 서로의 연애 기분을 조장시키는 매개물이 되고, 지식 섞인 대화가 상대편을 고상하게 인상시킨다. 이러한 연애는 도덕적 미거나 선과 진에 대한 탐구심이 전연 결핍되어 있을 것은 물론, 상대의 내적 생활의 경향도 알아보는 일 없이 진행되고 만다.

이것이 요새 소위 문명했다는 연애이다. 여기에 행복은 존재하지 않는다. 외관적 조건도 생활상 필요치 않음은 아니나 진정한 연애감정을 이러한 조건들이 미화시키고 숭고하게 하는 본질적 조건은 못된다고 생각한다. 이같이 육적 욕망을 근거로 한 연애는 한 개의 무덤을 우리 심령에 남겨 놓고 물러갈 뿐으로 아무러한 가치를 보여주지 않는다. 이러한 조건 아래서 쉽게 진행할 수 있는 연애는 아무러한 고통이나 사색을 내포하지 않는다. 가장 단순하게 한 시일 안에 소멸될 뿐이다.

나는 고뇌와 사색, 그리고 영구한 명상 속에서 이성의 사랑을 요구하는 자를 동정한다. 혹시 그 여자거나 남자가 열정을 상(喪)하되 그 정열의 대부분이 한 여자를 소유하려는 제한된 욕망에서가 아니라 인생의 최고 이상을 찾기 위해 고뇌를 가지는 자라면 여기에서 두 영혼의 연모(戀慕)의 정은 무궁한 세계를 향해 같이 달리고 즐거워 다함이 없을 것이다.

미지의 신비로운 감각을 생리적으로 체험하기보다 벗은 영혼의 동산에서 감촉할 수 있지 않을까 한다. 이러한 연애는 붉은 빰과, 검은 머리 가진 젊은 여인이거나 청소년에게만 있을 것이 아니라 그보다도 지능이 발달된 중년 혹은 노년에게 더 가능할 줄 안다. 청소년에게만 연애를 주창하는 자와는 달리 나는 산 연애에 있어서는 연령을 초월한 백발노인의 가슴 속에서도 심각한 연애의 불꽃은 피리라고 생각한다. [다만 생리적 쾌락만 주요시한다면 별문제지만] 한 여자나 한 남자가 모든 도덕적 조건이나 법률이 허(許)치 않음에도 불구하고 자기의 사랑을 부정할 수 없이 고뇌하는 경우, 이것은 다만 애욕의 번민으로 원인하는 것도 있으나 그렇지 않은 경우도

있으니 만약 후자에 속하는 연애 감정이어든 그 고뇌와 번고가 일층 자아를 세련시키고 미적 세계로 우수한 인생 노정을 알려주는 고(苦)가 되어질 줄 안다. 사랑과 생명, 이 두 요소를 일치시키려는 노력은 심령에 큰 고난이 될지도 모른다. 그러나 상대방의 성스러운 환영을 망각치 못하고 살 때 사람은 그 인격이 커지고 새것을 알고 미지의 세계를 밝힐 수 있어 현명한 인간성을 양육시키게 될 것이다. 심령적 고민이 주로 되어 있는 사랑은 흔히 환경의 불순과 개인의 부자유한 사정으로 서로 결혼의 결정까지 달할 수 없는 경우에 일어나기 쉬운 것이나, 한 사람의 숭고한 대상을 사랑함으로 받는 자신의 훈련 등은 현실적으로 합치되어 쾌락을 이루는 데에 비할 바 못 되는 큰 가치를 보여준다 할 것이다. 연애하는 고상한 대상이 있거든 그를 마음속으로 사랑할 것이고 결혼까지 이르지 않도록 함이 좋지 않을까 한다. 한 상대를 영원히 연애할 수 있는 때 우리의 사상은 시마다 긴장되고 날카로워져서 자아완성에 가까이 갈 수 있으나 한번 그와 결혼함에 그 심령의 발전은 결혼과 함께 종결되기 쉬운 까닭이다.

사랑하는 사람이기에 결혼하지 않는다. 이는 대단히 모순되는 말 같으나 내 생각만은 자기의 영혼의 내실을 지켜 주던 미의 대상이 있다 하자. 그리고 항상 그 대상의 환영으로 인하여 높은 이상에 달할 수 있다면 절대로 그와의 결혼을 실현하지 않는 것이 유리하지 않은가 하여서이다. 혹시 결혼을 상상은 할지언정 육적 결합에까지 달치 않음이 가할 줄 안다. 상상은 영원히 아름다울 수 있으나 실제는 미의 상념을 절단하기 쉬운 까닭이다. 내가 말하는 연애는 자아 명상의 뿌리를 북돋아 주고 인격 완성에 상호 도움이 되고 반려될 정신적 사랑을 의미하는 것이므로 젊음이 요구하는 결혼 시장으로 이 연애감정을 끌어가는 데에는 약간의 모욕을 느끼는 것이다. 한번 결혼함에 아름다운 상상의 세계에서만 살던 연인이 하나의 이해타산에 눈 밝은 주부로서 평범한 인간으로 화하게 될 때 얼마나 그

낙망이 크랴?

그때 자기가 세운 순결한 이상은 스러지고 인격적으로 신비한 대상을 찾으려 헤매던 혼은 절망되고 말 것이다. 이렇게 말하면 연인이란 이상을 추구한다는 구실로 덧없이 이용되는 허깨비가 아닐까 할지 모르나 나는 적어도 가치와 선을 내포한 최고의 연애 감정이란 우리가 무형한 신을 생각하고 행복을 안아보려 하는 것과 같은 동일한 감정 상태라고 논하고 싶기 때문이다. 그 사람의 영혼의 호흡을 의식할 힘을 가졌거든 다시 그 사람의 육체의 냄새를 그리워 고민하지 않아야 옳을 것이다. 육체 때문에만 고(苦)를 당하는 연애라면 그 사랑은 그들의 인간성을 인생의 깊은 수련의 경지까지는 끌어올리지 못할 줄 안다. 우리가 영원히 살 수 있다는 것은 우리 심령에 깃들인 한 개의 생명의 실재가 소멸되지 않은 시간에서만 가능한 이야기다. 이 생명의 실재 감각이 형상화하는 때 종교심도, 또는 선에 대한 동경도 깨어지고 말 것이다.

이같이 귀중한 상대를 가진 자거든 차라리 연인의 꿈을 빼앗을지언정 그 육체를 더럽히지 말 것이다. 이러한 나의 논(論)이 결코 결혼의 신성을 무시하는 말은 아니다. 다만 고귀한 연애 감정을 지속할 소원자(所願者)에게만 해당할 것이다.

사랑에 대한 남녀의 감정을 이 위에 논한 대로 긍정한다면 계급이나 차별을 초월한 자들의 소위를 말할 것이나, 통속으로 남자는 연애 그 자체는 벌써 여성을 인형화하고, 유희화하는 데에 그 의의가 있고 남성의 쾌락을 근본 삼는 데 중요한 이유가 있는 줄 저들은 생각한다. 여성으로 벌써 한 남자의 사랑을 차지하려 할 때 자기 속에 약동하는 인간적 생기를 스스로 압박하고 무기력한 노예미(奴隷美)를 표정(表情)한다. 지어서 표할 수 있는 천박한 미를 무기로 알고 일시적 쾌락에 이용된다. 남자는 연애를 함으로 우월감이 성(盛)하고 여자는 자기에게 불리한 조건 아래서라도 복종하

기를 즐긴다. 이리하여 완전히 어떤 제도 아래 제정되어진 연애 감정에 사로잡힌다. 나는 이러한 연애 감정을 표정하고 실행하는 자들을 죄악시하고 싶다. 이러한 유(類)의 애정 표시는 결코 연애가 아니다. 이는 다만 생리적 감정에서 일어나는 부득이한 발로일 뿐이다. 연애는 결코 아무 장소에서나 또는 흔히 존재하지 않는다. 참된 연애는 천재거나 위인의 생활 속에서 흔히 찾아보기 쉽다. 괴테는 위대한 연애의 체험자이므로 동시에 불후의 예술인이 된 것이다. 연애는 현명한 자의 머릿속에서만 자라가는 장미다.

육(肉)을 이길 수 있는 사랑에 취할 수 있을 때 그 꿈은 길이 깨지 않고 상대방의 미를 영원히 간직할 수 있을 것이다. 연애는 진선미에 대한 동경에서부터 출발할 것이매, 연령과 인종을 초월할 소질을 가졌다고 생각한다.

우리는 한 평생 많은 여성과 많은 남성으로 교제할 수 있으나, 한 번도 연애를 체험하지 못할지도 모른다. 한 사람의 청춘을 붙잡고 성적 쾌락을 가질 수 있으되, 묘지로 운반될 때까지 그 영혼은 아무 진동도 감하지 못한 채 스러질지도 모른다. 선과 미를 찾으려 나서는 두 사람의 호흡이 한 여정에서 우연히 만났을 때 절름발이거나 소경이거나 기혼자이거나 미혼자이거나 다른 한 사람의 혼을 사랑하지 않을 수 없을 것이다. 혼과 혼의 결합만은 부도덕한 제재를 받지 않을 줄 안다. 슬픈 사랑! 생각 속에서만 자라가는 사랑! 이것이 괴롭고 아픈 체험이 되어 인격을 고상화(高尙化)하는데 도움이 될 수 있고 연인의 생명의 숨소리를 가슴에 간직한 자, 오로지 불과 물을 헤아리지 않고 사업에 공헌이 있을 줄 안다.

부기(附記) 연애를 현실적으로 이상화(理想化)해보지 못한 나로서 이 문제를 감히 맡아 쓸 용기가 솟지 않았다. 다만 편집자의 엄한 명령 아래 어찌할 수 없이 대단히 불완전한 느낌을 표시할 뿐이다.

영(靈)이냐, 육(肉)이냐, 영육(靈肉)이냐? 영육이 합한 연애라야 한다: 모윤숙 형의 연애관을 읽고 나서

나혜석
『삼천리』, 1937. 12. 01.

본지 전 호에 발표한 모윤숙 씨의 「나의 연애관」은 다방면으로 많은 충격을 주어 논단에 한 생채를 던졌다. 이제 또한 나혜석 여사 논전(論戰)의 시(矢)를 방(放)하야 열화(熱火)의 논진(論陳)을 펴고 있으니 낡으면서도 늘 새로운 이 '연애관'에 대하여 신여성 제씨의 비판의 귀결은 어떻게 되는지요. 독자 제씨의 계속 논의를 환영합니다. (편집자)[1]

모윤숙 형!

무심히 흐르는 세월은 말이 없으되 솔솔 부는 바람은 소리조차 산란합니다. 산창(山窓)으로 보이는 일만(一萬) 초본(草本)은 시들어 넘어질 날을 재촉하여 기운 없이 힘없이 싸늘한 바람결에 나부끼고 있나이다. 아마도 이것이 가을이지요? 인생의 가을 초본의 가을 도회의 가을 농촌의 가을! 이 가을이 가면 겨울이 오고 또 봄이 오고 여름이 닥치듯이, 인생 일생의 소년기가 가고 청년기가 가고 중년기가 가고 노년기가 돌아와, 한번 아차 죽어지면 움도 싹도 안 나는 것이 인생이외다. 아무러나 인생이야 가든 말든 한가히 앉아 쓰고도 달콤한 연애나 말해봅시다.

연애는 탄식(歎息)에 나는 농후한 연기. 격렬하면 안리(眼裡)에 화화(火花)

1) 원문대로.

를 산출하고 약하면 누우(涙雨)로써 대해(大海)의 수량을 증가합니다. 성근(性根)을 난무(亂舞)하는 난심(亂心), 숨통을 끊는 고물(苦物), 생명을 사당지(沙糖漬)[2]를 할 만한 감물(甘物)이외다.

"생명의 소질을 굳게 타고 난 자만이 이성의 혼을 알아볼 수 있고 그 방향에 취할 수 있어서 드디어 용기와 분투심을 일으키고 그 분투심이 세상에 큰 공적을 그어놓고 지나가게 된다. 사랑의 힘은 이같이 크고 강하여 자신의 혼을 태울 뿐 아니라 한 시대 한 사상을 흔들고 지나간다."

이 말씀은 동감입니다.

"연애는 가장 강하고 가장 약한 물건이다. 인격의 본질이 우수한 자에게는 이것이 큰 광명이 되고 인도가 되어 그 사람을 옳은 길로 강하게 이끌어주는 리더가 된다. 그러나 사람의 인격성이 약한 자에게는 오히려 더욱 그를 천박하게 하고 비굴하게 하여 누추한 함정에 쏟아버리게 된다."

적절하신 말씀입니다. 그러기에 서양인이 말하기를 서양 사람은 연애를 하면 공부를 더 잘하고 동양 사람은 연애를 하면 공부를 더 못한다는 말이 심상한 말이 아니지요.

"나는 고뇌와 사색 그리고 영구한 명상 속에서 이성의 사랑을 요구하는 자를 동정한다. 혹시 그 여자거나 남자가 열정을 표하되 그 정열의 대부분이 한 여자를 소유하려는 제한된 욕망에서가 아니라 인생의 최고 이상을 찾기 위해 고뇌를 가지는 자라면 여기에서 두 영혼의 연모의 정은 무궁한 세계를 향해 같이 달리고 즐거워 다함이 없을 것이다.

미지의 신비로운 감각을 생리적으로 체험하기보다 벗은 영혼의 동산에서 감촉할 수 있지 않을까 한다.

연애하는 고상한 대상이 있거든 그를 마음속으로 사랑할 것이고 결혼까

2) 사당지(沙糖漬): 설탕에 담그다. 설탕절임.

지는 이르지 않도록 함이 좋지 않을까 한다. 한 상대를 영원히 연애할 수 있는 때 우리의 사상은 시마다 긴장되고 날카로워져서 자아 완성에 가까이 갈 수 있으나 한번 그와 결혼함에 그 심령의 발전은 결혼과 함께 종결되기 쉬운 까닭이다. 자기 영혼의 내실을 지켜주는 미의 대상이 있다 하자. 그리고 항상 그 대상의 환형(幻形)3)으로 인하여 높은 이상에 달할 수 있다면 절대로 그와의 결혼을 실현하지 않는 것이 유리하지 않을까 한다. 혹시 결혼을 상상은 할지언정 육적 결합에까지 달치 않음이 가할 듯하다."

모윤숙 형! 참 아름다운 연애관이외다. 신비의 나라를 노래하는 시인의 연애관이 아니고는 이러한 말을 쓸 수 없나이다. 실로 꿈나라에서 노는 소녀의 연애관이올시다. 사람을 연애하는 것이 아니라 연애를 연애하는 것이 아닌가 하나이다. 형은 영을 편애하고 육을 비열히 생각하나, 영과 영이 부딪힐 때, 존경, 이해, 동정이 엉킬 때, 피는 지글지글 끓고 살은 자릿자릿 뛰어, 꼬집어 뜯고도 싶고 물어뜯고도 싶고 어루만지고도 싶고 투덕투덕 뚜드리고도 싶어, 부지불각 중에 손이 가고 입이 가고 생리적 변동이 생기나니, 거기에는 아무 이유 없고 아무 타산 없이 영육이 일치되는 것이요, 하가(何暇)에 영육을 따로 생각하리까. 일시 친한 친구 사이라도 떠나있기 싫은 사람의 본능으로, 연연 사모하는 애인으로 잠시인들 어찌 떨어져 사오리까. 결혼하여 한 집에서 살려는 것은 사람의 욕심이요, 본능이외다. 어찌 마음으로 사랑하고 결혼까지는 이르지 않을 것입니까. 고뇌와 사색 그것이 영구한 명상 속에서만 이성의 사랑을 요구하는 것이 아니외다. 오히려 번뇌가 될지언정 육적 실현이 아니고는 고상한 이상이 될 수 없나이다.

"정열의 대부분이 한 여자를 소유하려는 제한된 욕망이 아니라." 함은

3) 환형(幻形): 허깨비.

동감이올시다. 그러나 인생의 최고 이상을 찾기에 눈 뜨게 하여주며 무궁한 세계를 향해 즐거워함에 내 영 가운데 무한한 활기와 용기와 무한한 낙을 여(與)하게 한 그 원인을 논하고 싶소이다. 이는 오직한 여자나 남자인 대상(對象)에서 원인됨일지니 그 대상 원인이 한 여자의 육체미로 인하여 발한 것이라면 오직 그 육체의 원인이 얼마나 중요하며 얼마나 가치 있는 것일까요? 그러므로 육체를 여읜 영이라면 사물에 불과할 것이며 영의 낙을 여읜 육체도 역시 사물일 것이외다. 그러고 보니, 육이 영을 여의지 못할 것이며 영이 육을 여의지 못할 것이다. 영육이 합하여야 비로소 완전한 연애의 가치를 발휘하는 것인즉 육을 대상(對象)하여 영의 활로를 찾게 된다면 오직 육은 주(主)일 것이오. 활로(活路)를 발(發)함은 반(伴)일 것이 분명하외다. 그러면 목전에 아무 대상이 없으면 영의 감각이 하등의 변동을 볼 수 없는 것은 필연적 자연이니, 생명보다 중대한 연애의 가치가 그 원인이 이성의 육체의 대상으로서 원인됨에 있으리까. 갑이란 이성을 영적으로 사랑하면 그 육은 가만히 목석처럼 아무 감흥이 없느냐. 하면 달리 을이라는 이성에게 육감을 가지려할 것이외다. 그러면 하가(何暇)에 두 영혼의 연모의 정은 무궁한 세계를 향해 같이 달리고 즐거워하리까. 다만 영육의 갈등이 생길 뿐이요, 피(彼)도 아니요, 아(我)도 아닌, 비열한 인격의 소유가 될 뿐이요, 인격에 통일이 없는 산만한 방탕자가 될 것이니, 이러한 것은 인간성을 떠난 이상적으로 보이는 천국에 오를만한 말이다. 인간을 상대로 한 실제에 있어서는 공상 망상에 지나지 못할 것이요, 과하게 말하자면 풍기문란에 불과할 것이외다. 우리, 더구나 과도기에 있어서 신조선에 공헌하려는 우리에게는 좀 더 아름다운 좀 더 강한 영육이 합한, 이상과 고뇌를 한 여자에게 애걸하고 몸부림치고 떼를 써야 할 것이외다. 그리하여야만 완전한 인격, 완전한 생활을 맛볼 수 있나니, 본능적 자연성으로도 그러하거니와 이 스피드 시대 하가에 영만 길러 고창하고 육은 뒤

로 천천히 따라가도록 하리까? 도저히 될 말이 아니요, 그렇게 될 리가 만무한 것이외다. 미지의 신비로운 감각 생리적으로 체험하여야 하고 그리하여야 비로소 벗은 영혼의 동산에서 감촉할 수 있는 것이외다. 어찌 마음속으로 사랑할 것이고 결혼을 아니 하고 견디리까. 한번 그와 결혼하매 그 심령의 발전은 결혼과 함께 종결되기 쉬운 까닭이라고 걱정할 필요가 없사외다. 사람이 심령이 있는 동시에 이상이 있고, 이상이 있는 동시에 실현이 있는 것이니, 이상 없는 실현도 허무요, 실현 없는 이상도 허무외다. 사랑을 이상이라 하면 결혼은 실현이외다. 이 실현을 피하고 어찌 우리의 생활이 유지하리까. 한 상대를 영원히 연애할 수 있는 때, 그것을 결혼으로 실현할 수 있는 때, 두 사람이 생계를 도모할 수 있는 때, 우리의 사상(思想)은 시(時)마다 긴장되고 날카로워져서 자아 완성에 가까이 갈 수 있는 것이 아닌가 하나이다. 자기 영혼의 내실을 지켜주는 미의 대상이 있다 하자. 그리고 항상 그 대상의 환영으로 인하여 높은 이상에 달할 수 있다면 절대로 그와 결혼을 실현하여야 합니다.

왜 그러냐 하면 아름다운 영과 영이 합한 동시에 그것이 높은 이상에 달할 수 있게 하려면 육적 결합 즉 실제적으로 실현하여야 되는 것입니다. 그러기에 사랑과 생명 이 두 요소를 일치시키려는 노력은 심령에 큰 고난이 될지 모르나 상대방의 성스러운 환영과 육을 망각치 못하고 살 때 사람은 인격이 커지고 새 것을 알고 미지의 세계를 밝힐 수 있어 현명한 인간성을 양육시키게 되는 것이외다.

"그 사람의 영혼의 호흡을 의식할 힘을 가졌거든 다시 그 사람의 육체의 냄새를 그리워 고민하지 않아야 할 것이다 육체 때문에만 고(苦)를 당하는 연애라면 그 사랑은 그들의 인간성을 인생의 깊은 수련의 경지까지는 끌지 못할 줄 안다. 우리가 영원히 살 수 있다는 것은 우리 심령의 깃들인 한 개의 생명의 실재가 소멸되지 않은 시간에서만 가능한 이야기다. 이

생명의 실재 감각이 형상화하는 때 종교심도 또는 선에 대한 동경도 깨어지고 말 것이다."

참 사람의 연애관은 아니요, 신선의 연애관이올시다. 실행치 못한다는 것보다 상(上)에도 말한 바와 같이 갑에게 영을 구하고 을에게 육을 구하지 않을까 하는 염려가 생깁니다. 만일 사람이 생각하는 대로 이상대로 된다면 그만한 수확이 있어 기중에 아무 과불급이 없는 이상적일 것입니다. 그리되면 박자(拍子)에 떼워 증장만(增長慢)[4] 될 염려도 없고 그렇다고 불평불만 하늘을 원망하고 사람을 꾸짖을 일 없이 제 마음대로 세상을 보내게 되겠지요. 그러나 실제에 있어서 우리 이상대로 되지 않는 것이 사실이외다. 그리하여 사람의 의견으로 예견치 못하는 사실이 인생에게는 많은 것을 어찌합니까. 사물은 생각하는 대로 돌아갈는지 모릅니다. 이상 형의 말씀과 같이 실현된다고 가정합시다. 그 육을 떠난 즉 실재를 떠난 이상향이란 순간적일 것이요, 영구적이 되지 못할 것입니다. 나는 결코 현상에 만족하여 현상 도취를 고취하는 것은 아닙니다. 그러나 너무 현상을 부정하여 도리어 그 부정한 현상이 타인의 모욕이 되는 것을 망각하는 것은 스스로 보산(寶山)에 들어가 보물을 모르는 것과 일반이 아닌가 하나이다.

우리는 종종 무대가적으로 모든 것을 얻으려고 함으로써 망상도 생기나니 상당한 대가를 내지 아니면 아니 될 진리를 합득(合得)한다면 현상에 대하여 말거리를 만들 필요가 없는 것이외다.

"이같이 귀중한 상대를 가진 자이어든 차라리 연인의 꿈을 빼앗을지언정 그 육체를 더럽히지 말 것이다."

중언부언할 것이 아니라 형의 연애관은 어디까지 영을 편애하고 육을 멸시하는 것이요, 내 연애관은 어디까지 영육이 합치되어야 한다는 주장

4) 증장만(增長慢): 증상만(增上慢)(?). '증상만'은 불교에서 말하는 사만(四慢)의 하나. 최상의 교법과 깨달음을 얻지 못하고서 이미 얻은 것처럼 교만하게 우쭐대는 마음을 이른다.

입니다. 저 문명의 선진국인 구라파 각국에서도 17, 8, 9세기에 있어서 영을 편애하고 육을 멸시하였나니 20세기 현대를 보시오. 영육을 따로 따로 생각할 필요조차 없어서 영이 신선한 것이면 육도 신선한 것이요, 육이 신선한 것이면 영도 신선한 것으로, 영육이 일시에 신선하여 미화(美化) 선화(善化) 예술화(藝術化)하여 있는 것이 아닐까. 모든 것이 뒤떨어지고 사막이요, 공허인 조선에 연애관을 씨 뿌리려는 이때에 있어서 유럽의 17, 8, 9세기 연애관이 순서일는지는 모르나 이왕이면 껑충 뛰어 20세기 연애관을 보급시킴도 적지 않은 사업이 아닐까 하나이다.

그러한 연애는 계급이나 차별을 초월한 자들의 소위라 할 것이 아니라 연령을 구별하여 말하고 싶소이다. 즉 꿈나라에서는 소년시기에는 영만 꿈꾸어 연애할 수 있으나 원숙한 육체미를 가진 청년기나 중년기에 있어서는 영에서만 연애할 수 없나니 일언이폐지하고 영육을 구별함은 가장 불합리적이요, 가장 부자연적이외다.

"괴테는 위대한 연애의 체험자이므로 동시에 불후의 예술인이 된 것이다."

하였으나 괴테는 결코 영적으로만 연애한 자가 아닙니다. 16세 소녀를 끼고 1주일간을 호텔에서 지낼 때 불면불휴의 정력이 그 영과 육에서 움직이고 있었습니다. 위대한 예술가란 결코 영만 움직이는 것이 아니라 피까지 절절절 끓고 살이 펄떡펄떡 뛰어 연인에게 부딪힐 때는 풀무간에 불꽃 일듯 영과 육이 동시에 뛰나니 그러므로 예술가에게는 신로심불노(身老心不老)[5]가 그의 생명이 되고 마는 것입니다.

"육을 이길 수 있는 사랑에 취할 수 있을 때 그 꿈은 길이 깨지 않고 상대자의 미를 영원히 간직할 수 있을 것이다."

5) 신로심불노(身老心不老): 몸이 늙는데 마음은 늙지 않음.

아니외다. 천만의 말씀, 현실을 무시하는 공상이외다. 육을 이기려다가 영이 식어지는 것을 어찌 합니까. 꿈이 깨어서는 아니 될 때 꿈이 깨어난 것을 어찌 합니까. 상대자의 미를 영구히 간직하려면 그렇게 해서는 아니 됩니다. 즉 존경과 이해와 동정이 영속할 만큼 친절하고 근신하여 수양과 극기에 노력할 것이외다. 실로 양 개성이 아무 탈 없이 영원히 사랑하려면 여간 현명하여야 할 것이 아닙니다.

"혼과 혼의 결합만은 부도덕한 제재를 받지 않을 줄 안다."

그렇습니다. 꼭 그렇습니다. 그러나 제재를 받고 마는 것이 인간인 것을 어찌하리까. 그리하여 혼과 혼이 정말 결합한다면 자살 출가 등 불상사가 나는 것을 어찌합니까? 어떻게 제재를 아니 받고 말입니까? 생각하면 이상한 일이외다.

"슬픈 사랑! 생각 속에서만 자라가는 사랑! 이것이 괴롭고 아픈 체험이 되어 인격을 고상화하는 데 도움이 될 수 있고 연인의 생명의 숨소리를 가슴에 간직한 자 오로지 불과 물을 헤아리지 않고 사업에 공헌이 있을 줄 안다."

이 말로 형의 연애관은 끝을 아무렸습니다.[6] 얼마나 쓰라린 말씀인지, 이 말을 쓸 때 형의 가슴은 찌르르 울었을 것이요, 형의 눈에는 눈물이 가득 찼을 것을 상상합니다. 이것은 연애의 승리를 얻은 자의 취할 태도가 아니라 일시 연인을 잃은 혹은 뺏긴 실연자의 취하는 태도니, 가만히 눈을 감고 드러누워 과거를 환영할 때 그 괴로운 체험이 재미스럽고 아슬아슬하여 인격을 고상화하는 데 도움이 될 수 있고 생명의 숨소리를 간직할 수 있을지 모르나, 한번 벌떡 일어나 수족을 움직일 때 과연 그가 지금까지 어느 사랑하던 상대를 가졌던 것을 잃고 무슨 맥이 있고 무슨 힘이 있고

6) 아무리다: 벌여 놓았던 일이나 이야기를 끝맺거나 마무리하다.

무슨 희망이 있어 불과 물을 헤아리지 않고 사업에 공헌이 될 여력이 있으리까. 있다 하면 어느 종교의 힘을 빌어 연인에 대한 여념은 하나도 없이 청산하여야 할 것입니다. 만일 연인에 대한 기억이 추호라도 남았다 하면 사업에 정력을 잃은 방황이 되고 말 것이니 이 또한 공상이 아니고 무엇이리까. 가공가애(可恐可哀)할[7] 말씀이외다.

객관적으로 보면 인간 그 물건이 전혀 모순된 동물이 아닌가 합니다. 무리(無理)가 될 때도 있고 무법(無法)으로 될 때가 있습니다. 일부러 무리와 무법을 자행자지(自行自止)하려는 데 인간의 파탄이 생기는 것이 아닌가 합니다. 형파(型破)와 탈선을 가지고 인간의 상도(常道)를 삼는 것은 크게 잘못이라고 생각합니다.

우리 인간은 육의 세계도 있고 영의 세계도 있습니다. 육의 세계는 좁고 끼워지는 감이 있어 만일 사람이 육의 세계만 있다면 사람은 금수와 같을 것이외다. 차라리 세상에 나지 않음만 같지 못할 것이외다. 다만 우리에게 영의 세계가 있음으로써 비로소 우리는 연애를 할 수 있고 이유가 있고 의의가 있는 것이올시다. 그러나 영이 없고 육이 있을 리 만무하고 육이 없고 영이 있을 리 만무하외다. 영육이 합하여야 비로소 시간으론 무격(無格)일 것이요, 공간으론 무한일 것이외다. 어디까지든지 언제든지 싫증이 나지 않는 내 세계를 만들고 말 것입니다. 다소 편, 불편은 있을지언정 회심(懷心)으로 과대망상자가 되고 혹은 실망하여 울기까지는 되지 않을 것이외다. 모윤숙 형, 부끄럽게 형의 연애관에 대하여 실경(失敬)의 말씀을 늘어놓았습니다. 그러나 덕택으로 영육이 합한 연애라야 한다는 내 연애관을 되풀이하게 되었습니다. 관대하신 형으로 아무 꾸지람 없이 조금이라도 참고가 되신다면 행이라 할까 하나이다.

7) 가공가애(可恐可哀)하다: 두렵기도 하고 슬프기도 하다.

우리 조선 여성계에 혜성이신 형!

나의 경애를 마지않는 모윤숙 형! 형의 정력의 융성과 건강과 및 형의 가족의 행복을 석가모니불 전에 빌며 붓을 놓나이다

10월 24일 한산(寒山) 고사(古寺) 일우(一隅)에서

연애관 비판: 모윤숙(毛允淑)·나혜석 씨의[1]

안덕근(安德根)

『삼천리』 제10권 제5호, 1938. 05. 01.

1.

연애란 영(靈)이냐? 육(肉)이냐? 즉 '성욕이 없이도 연애는 발생한다!', '아니다! 성욕이 없이는 연애는 없다.' 이 두 개의 대립적 견해는 한 때에 있어 논의의 중심이 되었으나 오늘에 있어서는 성욕을 근저로 하여 비로소 연애가 발생한다는 것은 한 개의 상식화한 공통 상식으로 되어 있다.

그러나 성욕이 있는 곳에 반드시 연애가 있다고는 볼 수 없다. 성욕은 단지 노골적인 성욕으로서 이것을 발동시키며 소모함을 얻는 것은 '오나니'[2]나 혐오를 느끼는 매춘부를 대상으로 하여도 그 만족을 얻을 수 있는 경우를 생각해 보면 알 수 있다.

한데 여성에게 있어서는 성욕이 남자처럼 노골적으로 나타나지 않는 것은 사실이나 이런 탓인지 몰라도 여성의 대부분은 이 성욕 자체가 존재하는 것을 큰 죄악이나 가진 듯이 부정하려는 경향을 흔히 볼 수 있다. 하지만 여성에게는 '오나니' 혹은 몽정과 같은 현상이 존재한 것으로 보아서 그들이 노골적인 성욕을 가지지 않았다고 부정하는 것이 일종의 가장(假裝)인 것을 알 수 있다.

1) 모윤숙의 「나의 연애관」(『삼천리』, 제9권 제5호, 1937.10.01.)과 모윤숙을 비판한 나혜석의 「영이냐, 육이냐, 영육이냐? 영육이 합한 연애라야 한다: 모윤숙형의 연애관을 읽고 나서」(『삼천리』, 1937. 12. 상순호)를 대상으로 나혜석의 입장을 지지하는 편에서 안덕근 자신의 연애관을 피력한 글이다.
2) 오나니(オナニー): 자위행위.

그리고 인간이 가지고 있는 자연적 욕망 가운데 삶[生]을 연장시키기 위한 식욕 다음에 생존 의지의 가장 강렬한 표현인 성욕이 존재한 것을 인정하기는 하나 성숙기에 달하여 이 성욕의 만족이 생리적 급(及) 정신적 건강의 근본적 조건을 가져옴을 몰각(沒却)하고 '죄 깊은 육(肉)'이라 하여 맹렬히 비난하며, 이 성적 감각을 생리적으로 체험하기를 꺼리고 사랑의 영적 감촉을 환상하는 신비적 연애관을 가진 여인들이 있다.

우리는 현실과 거리를 멀리하고 있는 꿈나라를 노래하는 10만 명에 한 분이 있을까 말까 하는 연애의 영웅시인 모윤숙(毛允淑) 씨를 이러한 신비적 연애관의 대표로 들 수 있는 것이다.

씨는 『삼천리(三千里)』 11월 하순호에 발표한 「나의 연애관」 중에서 "연애하는 고상한 대상이 있거든 그를 마음속으로 사랑할 것이고 결혼까지는 이르지 않도록 함이 좋지 않을까 한다. 한 상대를 영원히 사랑할 수 있는 때 우리의 사상은 시(時)마다 긴장되고 날카로워져서 자아 완성에 가까이 갈 수 있으나 한 번 그와 결혼하면 그 심령의 발전은 결혼과 함께 종식되기 쉬운 까닭이다."라고 마치 육적(肉的) 결합이 자아 완성의 파괴자인 것 같이 경계했다.

이 신비적인 연애론의 뒤를 이어 나혜석 여사는 동(同) 『삼천리』 12월 상순호 소재 「영(靈)이냐, 육(肉)이냐, 영육(靈肉)이냐?」 가운데서 연애 문제에 대한 진보적인 견해로써 모 씨의 비현실적 연애관을 조심스럽게 비판하고 그 결론으로서 아름답고 강한 영과 육이 합한 연애라야 건전한 것이라고 논란하였다.

나 여사의 소론의 요지를 보면 "영과 육이 부딪칠 때 존경, 이해, 동정이 얽힐 때, 피는 지글지글 끓고 살은 저릿저릿하고 맥은 펄펄 뛰어, 꼬집어 뜯고도 싶고 투덕투덕 두드리고도 싶어 부지불각에 손이 가고 입이 가고 생리적 변동이 생기나니, 거기에는 아무 이유 없고 아무 타산이 없이

영육이 일치되는 것이요, 하가(何暇)에 영육을 따로 생각하리까?"하는 인간의 생리적 발달의 법칙과 정신적 발달의 법칙과의 변증법적 교호(交互) 관계의 논급으로부터 출발하였다.

그리고 최고 이상을 찾기에 눈뜨게 하여 주며 영 가운데 무한한 활기와 용기와 무한한 낙을 주는 그 원인을 논함에 있어 그 대상 원인이 한 여자의 육체미로 인하여 발한 것이라면 오직 그 육체의 원인이 얼마나 중요하며 가치 있을 것이며 육체를 여읜 영이면 사물(死物)에 불과할 것이라 한 후 영육이 합하여야 비로소 완전한 연애의 가치를 발휘할 것이라고 여성으로서는 대담한 유물적인 비판을 시(試)하였다.

연애에 있어서 늘 정신적 요소가 중요한 지위를 점령하고 있는 것으로 생각하는 것은 희망을 사실과 바꾸어 놓는 것뿐의 설명에 불과한 것이다. 연애에 있어 제일의적(第一義的)[3]으로 중요한 것은 어떤 경우에 있어서든지 성적 매력에 있는 것으로서 시적 연애도 신비적 미를 기초로 하지 않고 육체상의 접근을 기초로 한 것이니 육체의 착안을 잃지 않은 나 여사의 견해는 대체로 정당성을 잃지 않았다.

그러나 여사는 "혹시 그 여자거나 남자가 열정을 표하되 그 정열의 대부분이 한 여자를 소유하려는 제한된 욕망에서가 아니라 인생의 최고 이상을 찾기 위해 고뇌를 가지는 자라면…" 운운한 모 여사의 말을 전적으로 공명하고 기쁨에 사무치는 박수를 보냈다.

이것은 모 여사나 나 여사 두 분이 모두, 사람이 연인을 사랑하는 것은 자기 자신의 욕망 때문으로서 연인 자체를 위하여 연인을 사랑하는 것이 아닌 것을 즉 연애의 에고이즘(egoism)을 몰각한 오류가 아닐까?

나는 여기에서 "자연 충동을 부정하려 하고 그것을 거역하려는 자는 자

3) 첫번째로.

연이 자연이고 불(火)이 타고 물(水)이 젖고 사람이 먹고 마시고 자(眠)는 것을 부정하려는 것이 아니고 무엇일까?"라고 한 루텔의 말을 전제로 하여 모 여사의 연애관을 비판함으로써 나 여사의 비판을 보충하련다. 그리고 또한 나 여사가 공명한 "정열의 대부분이 한 여자를 소유하려는 제한된 욕망에서가 아니라" 운운한 것까지를 비판하여 정당한 연애관의 수립의 한 도움을 삼으려 한다.

2.

연애적 감정이 심히 작열된 경우에는 본래의 목적이어야 할 성욕이 도리어 저하되어 이 감정과 성욕과는 반발 거부되는 것이 아닌가 하는 의문이 때때로 우리들의 인식의 동요를 일으키는 일이 있다. 즉 이러한 연애에 대한 인식의 동요는 정신적인 외관을 쓰고 나타나는 때가 없지 않다.

하지만 원칙적으로 자기의 마음과 육체에 알맞은 대상에 의하여 성욕의 만족을 얻으려는 욕구는 모든 인간의 필연적 경향이며 연애는 이 선택 작용이 최고도로 발휘되어 있는 상태의 현상이란 것을 이 심리적 과정을 체험한 인간으로서 누가 부정할 수 있을까?

그러나 정서성이 풍부하고 상상력이 정도에 지나치게 분방한 시인적 기질의 소유자 — 아니 인간 생활의 기수이며 선구자인 우리들의 여류 시인 모 여사는 인간의 본능에 대하여는 눈을 감고 마치 신비의 나라를 노래하듯이 다음과 같은 아름다운 꿈을 그리고 있다.

"… 미지의 신비로운 감각을 생리적으로 체험하기보다 벗은 영혼의 동산에서 감촉할 수 있지 않을까 한다…"

"… 자기 영혼의 내실을 지켜주는 미의 대상이 있다 하자! 그리고 항상 그 대상의 환영으로 인하여 높은 이상에 달할 수 있다면 절대로 그와의 결혼을 실현하지 않는 것이 유리하지 않을까 한다. 혹시 결혼을 상상을 할지

언정 육적 결합에까지 달치 않는 것이 가(可)한 듯 하다."

그러면 여사의 말과 같이 인간이 생리적 체험 즉 육적 결합을 초월해서 인생의 신비로운 감각을 체험할 수 있으며 그 태도는 정당한가를 생각해 보자!

이에 대하여 나 여사는 영과 영이 부딪칠 때 맥이 뛰어 꼬집어 뜯고도 싶고 어루만지기도 쉬운 생리적 변동이 생기므로 영적으로 따로 생각할 여가가 없다고 말하고, 절친한 친구 사이라도 떠나 있기 싫은 사람의 본능으로 연모하는 애인과 어찌 떨어질 수 있으며, 애인과 동거하려는 것은 사람의 욕심이요, 본능이라고 하였거니와, 사람은 이 본능을 초월할 수도 없으며 또한 억지로 초월할 필요가 없다.

베벨의 장황한 설명을 기다릴 것도 없이 사람이 정당하고 건전한 방법으로써 자기 발전을 꾀하려면 육체의 어떠한 부분의 활동이나 어떠한 자연 충동에도 그 만족을 주지 않으면 안 된다. 이것은 자기 자신에 대한 인간의 명령이다. 각 부분은 자연에 의하여 규정된 기능을 만족시켜야만 될 것으로 그렇지 않으면 그 결과로써 자체 조직에 장해를 가져오는 것이다.

더욱이 인간의 정신적 활동은 그 기관의 생리적 상태와 관련하는 것으로서 양자의 완전한 건강은 가장 깊이 상호 관계를 가진다. 그리하여 그 하나의 장해는 다른 부분까지 악영향을 가져오는 것이다. 소위 수적(獸的) 욕망도 소위 정신적 요구와 다른 계단에 서(立)는 것이 아니라 이들 양자는 동일한 신체 조직의 작용으로서 서로 영향하는 것이다.

이상의 견해를 조언하는 구렌케는 그의 저(著) 『처(妻)로서의 부인』 가운데서 말한다. "문명인에게 있어서 성적 생활의 억제는 실로 이성에 의하여 통어(統御)된 도덕적 원리에 의하여 지도되고 있다. 그러나 자연이 정상의 기관적 표현 가운데 있어서 강렬한 종족 보존의 본능을 전혀 침묵시키는 것은 인간의 최고의 자유성까지도 더욱 불가능케 하는 것이다."라고.

그리고 건강한 남성과 여성이 생애 이 자연에 대한 의무를 다하지 않으면 그때는 가령 그들이 스스로 속이고 억지의 그 의지를 고열(固熱)한다 하더라도 그것은 자유로운 결의가 아니고 오히려 사회적 금알(禁遏)[4]과 압박의 결과로서, 그들은 자연의 권리를 좁히고 기관을 위축시켜 전체의 조직과 외견과 성격이[5] 위축과 성적 배반의 풍모를 주어 더욱이 신경의 변조에 의하여 정의(情意)와 신체와의 병적 경향 병적 상태를 가져온다고 하였다.

그리하여 남자는 용자(容姿)와 성격[6]에 있어서 여성적이 되고 여자는 남성적이 된다고 한 후 그 이유로서 성적 대립은 자연의 계획대로 실현되지 않고 인간은 일방적으로 기울어져 그러한 자기완성에 그 존재의 정점에 도달치 못하는 까닭이란 것을 들고 있다.

이 구렌케의 소설(所說)은 정당한 논거를 잃지 않은 것으로서 칸트와 쇼펜하우어 등 철학자의 지지를 받고 있거니와 이 말에 비추어 볼 때 조선의 여성들이 모 여사의 신비로운 연애관에 공명하여 결혼을 상상하는 정도의 정신적 한계에서 신비로운 감각을 감촉하고 육적 결합을 초월한다고 가정하면 조선의 여성은 모조리 정신적 불구자가 될 것이요, 육체의 변조자가 될 것으로 문화 조선과 건강 조선에 큰 이상을 가져올 것이 아닐까?

정서성이 너무 풍부하고 상상력이 분방한 시인적 기질을 가진 모 여사는 인간이 그의 가장 깊은 속에 감춰져 있는 본질과 밀접히 결합되고 있는 곳의 실로 본성 그것인 욕망을 정신적 방법으로써 우물쭈물 만족시킬 수 있는 것으로 사유한 데 편견이 있고 오류가 있는 것을 알 수 있다.

모 여사는 말한다. "그 사람의 영혼의 호흡을 의식할 힘을 가졌거든 다

4) 금알(禁遏): 금지. 금기.
5) 원문은 '性格이'
6) 원문은 '情恪'

시 그 사람의 육체의 냄새를 그리워 고민하지 않아야 할 것이다. 육체 때문에 고(苦)를 당하는 연애라면 그 사랑은 그들의 인간성을 인생의 깊은 수련의 경지까지는 끌지 못할 줄 안다."

나 여사는 이것을 한 사람의 연애관이 아니요, 신선의 연애관이라 하였거니와 실로 현실과 거리를 멀리한 꿈을 아름답게 노래한 연애의 영웅시가 아니고 무엇일까?

모 여사가 사유하는 바와 같이 사랑하는 사람의 육체의 냄새를 그리워 고민하지 않는다는 인간 본성의 반역적 모험은 환상적 세계에서만 가능할 것으로 현실의 공기를 호흡하고 지구의 일우(一隅)에서 서식하는 우리 인간으로서 어찌 가능할 것인가?

칸트는 말했다. "남녀가 합하여 비로소 완전한 인간을 만든다. 한 성(性)이 타(他)의 성을 보충한다." 쇼펜하우어도 말했다. "성욕은 생존 의지의 가장 완전한 표현이다. 따라서 또한 온갖 의지의 집중이다… 생존 의지의 긍정은 생식 행위 가운데 집중한다. 이것은 그의 가장 현저한 발현이다." 라고.

이것으로써 우리는 성욕이란 것이 얼마나 등한시 할 수 없는 생활 조건이며 사회의 기초가 된다는 것을 알 수 있다. 즉 그것은 인성에 깃든(宿) 가장 굳센 힘이며 생활의 중심적 불(火)이며 이 피할 수 없는 욕망은 인류 멸망의 온갖 가능성에 대한 자연적 옹호자인 것을 알 수 있는 것이니 생존 의지를 긍정하는 사람으로서 어찌 성적 결합의 초월이 가능할 것인가 말이다.

연애의 근저가 되어 있는 성욕은 도덕적의 것도 아니며 부도덕의 것도 아니다. 기갈(飢渴)과 같이 정(正)히 자연적 충동에 불과하다. 이 자연적인 충동의 초월이란 환상과 착각과 이론적 한계에서만 가능할 것으로 현실에 있어서는 절대로 불가능하다.

만약 모 여사의 말과 같이 이 자연적 충동의 초월을 아무 고민이 없이 실현하는 영웅적 기사가 있다면 이는 그 신비적 연애관이 정당성을 가졌기 때문이 아니라 그를 실현한 기사의 생리적 조직의 결함에 의거될 것이니 우리는 생리적 조직의 결함을 의심할 수밖에 없다.

간단하나마 이상의 논란으로써 영을 편애하고 육을 비열히 본 모 여사의 신비적 연애관이 현실에 기초를 둔 건전한 연애관이 못 되고, 육을 떠난, 즉 실재를 떠난 이상향이란 순간적의 것으로 영구적이 못 된다 하여 영육의 합치를 말한 나 여사의 비판이 타당성을 가진 것은 물론이다.

3.

"사람이 그 연인을 사랑하는 것은 이리(狼)가 양을 사랑하는 것과 같다." 는 이 그리스 사람의 말은 다소 정도에 지나치는 비론(比論)일는지 모르나 연애의 이기성의 원리를 설명하기에 훌륭한 금언(金言)이다.

이리(狼)가 양을 사랑하고 그 뒤를 따르는 것은 그 양을 사랑하기보다도 양의 고기가 만문하고 맛이 좋기 때문이고 사람이 물과 불을 헤아리지 않고 열광하여 그 연인을 사랑하는 것은 그 자신의 욕망 때문으로서 연인 자체를 위하여 연인을 사랑하는 것은 결코 아니다.

동경 평단의 총아 스기야마 헤이스케(杉山平助)[7]씨는 그의 저(著)『신연애론(新戀愛論)』가운데서 연인을 사랑하는 것은 자신의 욕망 때문이란 종류의 모순은 단지 이성간의 사랑뿐만이 아니라 부자의 사랑이나 친우 사이에나 무릇 이 세상에서 사랑이라고 불려지는 것을 정밀히 분석해 보면 어디든지 있다 하여 사랑의 에고이즘을 말했다.

그러나 우리들의 총명한 시인 모 여사는 "혹시 그 여자거나 남자가 열

7) 스기야마 헤이스케(杉山平助, 1895~1946): 일본의 평론가.

정을 표하되 그 열정의 대부분이 한 여자를 소유하려는 제한된 욕망에서가 아니라 인생의 최고 이상을 찾기 위해 고뇌를 가지는 자라면…" 운운하고 연애 그것이 한 대상을 소유하려는 이기성에서 출발된 것이 아니고 인생의 최고 이상을 찾음에 있는 것으로 고상시(高尙視)하였다. 이에 대하여 나 여사도 마음으로 공명하고 "정열의 대부분이 한 여자를 소유하려는 제한된 욕망이 아니라함은 동감이올시다." 하고 박수를 보냈다.

두 여사의 견해와 같이 사람의 연애 감정은 피상적으로 볼 때 대상을 소유하려는 욕망에 있지 않고 그 이외의 고상한 이상을 찾는 데 있는 것같이 생각되나 이것은 확실한 한 개의 착각으로서 그 고상한 이상을 찾는 그 외면적인 것에 대상을 소유하려는 이기성이 감춰져 있는 것은 속일 수 없는 사실이다.

물론 세상에 가장 큰 것은 사랑을 위한 사랑으로서 다른 사람이 자기에게 아무 이익과 즐거움도 가져오지 않음에도 불구하고 더욱 그것을 사랑하지 않으면 안 된다는 고상한 종교적 요청은 인간으로 태어난 자의 가장 숭고한 희원의 하나였다.

인간의 본성으로 보아서 이 숭고한 희원을 실현하기 불가능한 것은 사실이나 이 불가능한 것을 가능한 것으로 착각하고 쓸데없는 꿈을 그리며 희구하는 곳에 인간이 다른 동물과 절대적으로 차별되는 본질이 있는 것이다.

불교나 기독교의 철리도 자기 욕망을 초월하여 선을 행하라고 지령하였거니와 칸트도 실천적으로는 그러한 의욕의 숭고한 명령을 다음과 같이 내렸다.

"사람이 선을 행하는 것은 선을 위해 할 것으로 자기 쾌락을 위해서 행해서는 못 쓴다."라고.

그러나 우리가 병중에 있는 우인(友人)을 간호해 준다는 것이 칸트 선생

으로부터 칭찬을 받으려는 선을 위한 선이 아니라 자기 자신의 만족을 얻으려 하는 것이며 어떤 부모든지 자기의 자식을 사랑하듯이 다른 집 애를 사랑할 수 없는 인간의 사랑(愛)에 대한 본질과 그 본질에 한정된 배타성에 따르는 것을 생각할 때 종교의 철리와 칸트의 준열한 명령은 단지 명령의 끝이고 인간의 모든 사랑은 에고이즘에서 출발된다는 것을 긍정할 수 있다.

'범죄의 그늘 속에 여자가 있다' 듯이 일체의 투쟁의 그늘 속에도 반드시 성(性)이 움직이고 있다. 트로이 전쟁이 한 사람의 미인의 쟁탈로부터 시작되었다는 호머의 말은 믿을 것이 못 되나, 경제적 욕망과 권력의 의지가 전면적으로 움직였고 성의 욕망이 가면을 쓰고 그 경제적 욕망과 권력의 의지의 이면에 감춰져 있지 않았던들 그들이 야기한 투쟁은 그렇게 가열하지 않았으리라는 도리튼의 말은 연애 감정이 자기 욕망을 만족시키려는 소유욕과 이기성에서 출발된 것임을 논증하는 것이 아닐까?

극단의 예일지는 모르나 방종하고 분산하기 쉬운 연인의 애정을 자기 일신에 집중하기를 바라는 결과 연인이 어떤 불의의 화로 불명예스러운 일을 당하여 주위의 사람으로부터 인기가 저하되기를 내심으로 남몰래 바라는 사람을 간혹 우리는 발견한다.

연인의 실각을 바라는 이유로서 그 연인이 지나치게 화려한 성공을 하는 때에는 자기에 대한 관심이 희박해지고 혹은 자기 가치를 얕게 평가하지 않을까 하는 불안과 한 걸음 나가서 그 연인을 다른 사람에게 빼앗기지 않을까 하는 공포심을 들 수 있다.

이러한 현상은 연애 본래의 고유의 성질을 반영한 것으로 이것 또한 연애의 이기성, 즉 사랑하는 사람을 독점하려는 소유욕의 일면을 설명하기에 충분하다.

또 스기야마 헤이스케 씨는 그의 논문 「연애와 사회」 가운데서 "천 원을

가진 인간은 만 원이 그리워지며 만 원을 가진 인간은 백만 원이 그리워진다. 이 욕망 증대의 경향이 경제에 있어서 자본의 독점을, 정치에 있어서는 중앙 집권을 촉진하는 내적 충동이 되며 그것은 외부 사회 기구의 기계적 법칙과 조응한다."고 하였다.

씨의 소론을 기다릴 것도 없이 그러한 욕망 증대의 경향 즉 독점의 심리적 법칙은 애정의 영역에 있어서도 움직이고 있는 것을 우리는 알 수 있다. 물론 애정의 영역에 있어서는 자본의 독점적 욕망과 같이 양적 증대, 즉 온 세계의 이성의 아름다운 육체와 애정을 자기 혼자서 독점하려는 것이 아니라 한 사람의 연인의 육체와 정신을 함께 완전히 독점하려는 것이니 한 여자를 사랑하는 것이 그 여자를 소유하려는 욕망에서가 아니고 무엇일까?

4.

나는 불충분하나마 이상에서 그 사람의 영혼의 호흡을 의식할 힘을 가졌거든 다시 그 사람의 육체[8]의 냄새를 그리워 고민하여서는 안 된다 하며 차라리 연인의 꿈을 빼앗을지언정 그 육체를 더럽히지 말아야 한다는 성자나 신의 연애를 말한 모 여사의 신비적 연애관을 인간의 본능과 연애 본래의 기질의 설명으로부터 비판하여 어느 정도까지 그 그릇됨을 지적하였다.

그리고 또한 "정열의 대부분이 한 여자를 소유하려는 제한된 욕망이 아니라" 운운하고 연애의 이기성을 부정한 모 여사의 소론과 그에 공명한 나 여사의 불철저한 견해에 대하야 독점의 심리적 법칙과 애정의 독점적 욕망의 논증으로부터 어느 정도까지 비판을 시(試)하여 연애의 이기성의 부

8) 원문에는 內體.

정의 그릇된 견해를 지적하였다.

나 여사의 대체로서의 정당성을 가진 비판과 나의 보충적 비판에 의하여 모 여사가 자신의 신비적 연애관을 고요히 내성(內省)하여 우리가 신도 아니고 성자도 아닌 인간이며, 우리가 사랑하는 연인이 또한 신도 아니고 성자도 아닌 인간이란 것을 생각할 때 신의 연애와 같은 것을 꿈꾸었던 착각에서 여사는 깨일 것이다.

그리고 불충분하나마 나의 비판에 의하여 모 여사와 나 여사가 연애의 에고이즘을 부정했던 자신의 견해에 대하여 정당성을 잃지 않았던가를 고요히 내성하는 모멘트를 가질 때 연애란 이기적, 소유적, 독점적 욕망에서 출발된, 반드시 구하는 곳이 있는 지상적인 사랑인 것을 깨달을 것이다.

"우리는 사람이기 때문에 이성의 육체의 냄새를 그리워하지 않는 신이 될 수는 없다. 그리고 우리는 남을 위해 사랑하는 것이 아니라 자신의 욕망 때문에 사랑한다."고.

— 동경에서 —

부기(附記)

이 소고(小稿)를 초(草)함에 있어 자신의 상식에 자신을 갖지 못한 나는 몇 권의 문헌을 참고했다. 그 참고 문헌은 다음과 같다.

베벨 저, 『부인론』
스기야마 헤이스케(杉山平助) 저, 『신연애론』
야마가와 기쿠에(山川菊榮)[9] 저, 『부인과 사회주의』

9) 야마가와 기쿠에 (山川菊榮, 1890~1980): 일본의 평론가/여성문제 연구자.

오카 구니오(岡邦雄)[10] 저, 『문학과 과학』(이하는 략(略)함)[11]

10) 오카 구니오 (岡邦雄, 1890~1971): 일본의 과학사(科學史) 연구자.
11) 원문대로.

2부
잡지 기사

진명여학교 교사 노릇

『여자계』 제3호, 1918. 9.

본회[1]를 위하여 금옥 같은 원고를 늘 쓰시고 본지의 유지와 발전을 위하여 참 분골쇄신으로 자기를 잊어버리고 헌신적으로 힘을 써주시던 나정월(羅晶月) 씨는 졸업하신 후에 경성 진명여학교에서 교편을 잡고 일하시다가 근일은 건강이 불량하여 익선동 자택에서 정양 중이시라는데 지금도 오히려 본지를 위하여 힘 많이 쓰신다더라. 본지 동인은 그가 속히 건강이 회복하시기를 기도하나이다.

1) 동경여자유학생친목회.

일천리 국경으로 다시 묘향산까지

박달성(朴達成)[1]
『개벽』 제38호, 1923. 8. 1.

(신의주까지 기사 5엽(頁) 삭제)[2]

압강 철교를 건너면서[3]

5월 19일 (토) 청(晴)

신의주 내객으로 제일 급한 것은 압강 철교 구경, 안동 시가 구경, 원보(元寶) 진강(鎭江) 양 공원 구경이다. 의례로 볼 거지만 일시가 급한 우리 일행은 안동을 향해 일찍이 떠났다.

소위 동양 제일의 대철교 압록강 철교 중앙은 기차교, 동서는 왕래 인도교, 일(日) 3시 개폐교. 이 철교야말로 명불허전의 동양 대건물이다. 형식도 굉장하거니와 구조도 건고(健固)하다. 12간 3,098척 공비(工費) 175만 원으로 [명치 35년에 기공하여 44년에 준공]된 이 철교는 만주의 관문, 조선의 종점, 동아 구주 직통으로 그 위치 그 명성이 과연 세계에 소리쳐 자랑할 만하다.

강북 강남에 안동 신의주 양 국경 대도회가 있고 강서 강동에 평야가 통

1) 박달성의 호인 '춘파(春坡)'로 발표되었다.
2) 원문대로.
3) 압강(鴨江): 압록강.

개(通開)하였으니 수륙교통, 인문의 집주, 물화의 은성(殷盛), 어떤 방면으로든지 웅주거색(雄州巨塞)이다.

아! 양양세무궁(洋洋勢無窮)한 2천리 장강? 어느 때 시(始)하였으며 어느 때 종(終)하려는가. 사람을 얼마나 살렸으며 또 얼마나 죽였는가. 물화는 몇 만 톤이나 보냈으며 또 받았는가.

재목은 기백만 주(株)를 안아냈으며 곡물 기천만 석(石)을 실어내었는가. 상하에 빈 틈 없이 무시로 떠있는 저 선박, 생을 위함이냐 사를 위함이냐. 하도 호탕하니 생각이 두서(頭緒)를 못 가리겠다.

아서라, 압록강아. 네가 분명히 조선의 강이거늘 왜 조선인의 눈물과 원한만 받아들이느냐. 압강의 파(波)를 누가 쾌하다 아니하랴마는 너를 둔 조선인은 비(悲)한다. 녹강의 풍(風)을 누가 시원타 아니하랴마는 너를 둔 조선인은 느끼는구나. 아서라, 녹강아. 녹강의 월(月)을 찬미하는 자 누구며 녹강의 일(日)을 완상(翫賞)하는 자 누구냐. 녹강의 춘파(春波), 녹강의 하도(夏濤), 녹강의 추월(秋月), 녹강의 동설(冬雪) 그것이 다 조선인에게는 일점의 위안이 못 되는구나. 국내로 들어오는 형제, 반드시 한숨 지우며 머리 숙이고 들어오고, 국외로 나아가는 동포, 의례로 눈물 뿌리며 얼굴 가리고 나아가니, 웬일이냐 탓이 뉘 탓이냐? 아무래도 네 탓이지. 아니다. 너야 무슨 죄랴. 분명히 네 죄가 아닐 줄 알면서도 하도 억울하여 너에게 묻는다.

철교 중앙에 뻗치고 서서 상하좌우를 내밀어 보고 올려 밀어 보면서 두루 엉클어진 억원(抑怨)을 풀자 하니 한이 없고 끝이 없다. 앞선 자 어서 오라 뒤선 자 어서 가자 하니 부득이 밀려 철교 종점을 밟게 되었다. 수병(守兵) 세관(稅官)이 비록 총부리를 두르고 눈이 빠지게 주목을 한들 어아(於我)

에 하관(何關)고?[4] 탄탄연(坦坦然) 국경을 넘어섰다.

여기부터 외국 땅이로구나. 외국? 하필 외국이랄 것 무엇이냐. 그저 사람 사는 세계이지. 국경? 국경이 다 무엇이냐.

그러나 말이 다르고 의복이 다르고 풍속이 다르니 이국 이민족의 관(觀)이 없지 않다. 패목(牌木)에 '소심화차(小心火車)'[5]의 구(句)만 보아도 외국래(外國來)의 감(感)이 확실히 있다. 이것도 습관안(習慣眼)이겠지?

안동 시가를 일별하면서

안동현 일본영사관에 잠깐 들려 부영사 김우영 씨를 찾아 안동의 개황(概況)을 듣고 다시 조선인 경영의 상회 유정호(裕政號)에 들려 주무 김창(金昶), 장기식(張驥植) 양씨를 찾아 안동에 대한 조선인의 상황(商況) 급(及) 남만 재류의 조선동포의 상황(狀況)을 듣고 나서 어떤 중국 요리점에서 김우영 씨의 주는 점심을 맛있게 먹었다. 불청기(不請妓)[6]가 자진하여 순배작(巡盃酌)[7]은 선속(善俗)이라 할는지 조선에 없는 기풍(奇風)[8]이다.

이제부터는 시가를 좀 볼밖에 없었다. 아 구역이 나리 만큼 추잡하다. 진개(塵芥)[9] 이량(泥梁) 곡절(曲折) 요철(凹凸) 게다가 협착(挾窄). 냄새나고 먼지 나니 코 막고 눈 가리고 야단이겠다. 그러나 건물들은 견고웅장(堅固雄壯)하다. 노방 음식점은 참 더럽기도 하다. 파리와 먼지가 식물(食物)은 말고 점인(店人)까지 뒤싸서 보이지 아니하니 더 할 말이 무엇이랴. 경관이란

4) 어아에 하관고?: 나와 무슨 상관이 있느냐.
5) 소심화차(小心火車): 기차 조심.
6) 불청기(不請妓): 부르지 않은 기생.
7) 순배작(巡盃酌): 연신 잔을 채움.
8) 기풍(奇風): 기이한 풍습.
9) 진개(塵芥): 먼지와 쓰레기.

왜 그리 무능해 보일까. 회색 복장에 팔짱 끼고 3일 1식도 못한 사람같이 장승 모양으로 우두커니 선 것은 할 수 없는 허수아비다.

에라. 원보산이나 구경하자. 피(彼) 더럽기로 유명하고 수많기로 유명하고 값싸기로 유명하고 들추기로 유명한 중국의 2두마차를 원보산까지 20전 약정으로 불러 타고 원보산 공원에를 갔다. 산하(山下)에 관묘(關廟)가 있고 학교가 있고 유락처(遊樂處)가 있다. 정제(整齊)하고 산뜻하지는 못하나 그러나 원보산은 안동의 주산이라 중국 시민의 공동공원이다. 산이 고(高)하고 위(位)가 북(北)이니까 차(此) 산에만 등(登)하면 안동 전경은 고사하고 뒤로 남만주 일원 앞으로 조선 대안(對岸)이 통(統)히 눈 아래 든다. 금석산에 백운이 비산 하고 압록강에 주벌(舟筏)[10]이 왕래한다. 서(西)로 점점(點點)한 형제산, 또 용용(溶溶)한 장강 대세와 동으로 위화도, 난자도(蘭子島), 멀리 통군정(統軍亭)까지 희미하게 보인다. 허리를 굽혀 안동 행가(行街)를 보니 아 복잡도 하다. 꽝 꽝 퉁탕 별에 별 잡소리가 많이 난다. 귀가 아프고 눈이 부시다. 생(生)을 찾노라 그리 하겠지만 사(死)가 방금 임한 듯하다. 서산(西山)[11]이 이른바 "만국도성여의질 천가호걸사혜계(萬國都城如蟻蛭 千家豪傑似醯鷄)"[12]의 구가 문득 생각난다.

누구나 산에 등(登)하고 수에 임(臨)하면 세상을 몽진시(濛塵視)하고 자연을 탐상래(探賞來)함이 사실인 것 같다. 정자 있고 정자 동서주(東西柱)에 일수(一首)의 구가 붙었으니 "인재화도중 강유천지외(人在畵圖中 江流天地外)"[13]란 누가 그럴 듯이 백로(白鷺)를 날리었다. 나 또한 시상이 없으랴마는 급

10) 주벌(舟筏): 배와 뗏목.
11) 서산(西山): 서산대사 휴정.
12) 만국도성여의질 천가호걸사혜계(萬國都城如蟻蛭 千家豪傑似醯鷄): 일만 나라의 도성은 개미 집 같고 일천 가옥의 호걸은 초파리 같다. 서산대사가 지은 시구이다. 원문에는 '家'가 '秋'로 되어 있는데 오식인 듯.
13) 인재화도중 강유천지외(人在畵圖中 江流天地外): 사람은 그림 속에 있고 강물은 천지 바깥으로 흐른다.

진파, 반대파의 틈에서 그만 이렁저렁하고 말았다.

일처(一處) 장류객(長留客)은 우리 같지 않더라. 빨리 다니자, 돌아가자 하여, 하산하여 안동 3번통 해동여관에 숙소를 정하였다. 방래(訪來)한 형제들과 간담(懇談)[14]으로 계야(繼夜)[15]하니 그나마 외국이라 그런지 별로 정답고 반가웠다.

20일 (일요일) 청(晴).

원보산(元寶山)만 보고 진강산(鎭江山)을 아니 보면 그도 편협하다 나무라지, 골고루 보아주자 하여 진강산(鎭江山)에 등(登)하니 그야말로 예의 일본식이다. 말쑥하고 산뜻하게 미인식(美人式)으로 꾸며놓은 공원, 실로 만주관구(滿洲關口)의 자랑거리이다. 밉든지 곱든지 일본인의 하는 일이야말로 동양에서는 수위를 아니 허할 수 없다. 중국 시가를 보고 일본 시가를 볼 때 과하게 100년 차를 붙이게 되더니 원보산 중국공원을 보고 진강산 일본공원을 보니 소(少)하여도 10년 차는 되어 보인다. 그들의 시설이야말로 곰실곰실하기도 하였다. 차사(此事) 피사(彼事)에 자식 없는 노인 모양으로 공연히 심정만 상해서 한숨지으며 곧 돌아서고 말았다.

다한 다정한 통군정(統軍亭)

22일 (화요일) 청(晴).

조, 이, 한 제씨보다 1일을 선(先)하야 홍우룡(洪宇龍) 씨와 같이 자동차로 의주에 래(來)하였다. 여자 명필로 유명한 이영숙(李英淑) 씨의 태흥여관(泰興旅舘)에 숙소를 정하고 즉시로 통군정(統軍亭)부터 방문하였다.

14) 간담(懇談): 정답게 이야기함.
15) 계야(繼夜): 밤을 새우다.

통군정! 국경의 일(一) 명물, 의주의 자랑거리. 서도팔경의 일(一). 다정하고 다한하고 역(亦) 다사(多事)한 통군정! 내 너를 그리운지 오래였다. 본 도내에서 이제야 보게 됨은 나의 수치이다. 이름만 듣고 보지 못하여 궁금하더니 이제는 실컷 보리라. 통군정아, 반갑게 맞아다오. 생긴 지 몇 백 년에 얼마나 다사하였으며 얼마나 다번(多煩)하였는가. 다사한 국경, 풍파 많은 압강변에 올연(兀然)히 높이 앉아 가는 사람 오는 사람, 미운 사람 고운사람, 싫은 일 좋은 일, 험한 일 쉬운 일을 몇 백 번이나 치렀으며 몇 천 번이나 겪었는가.

피(彼) 소위 사신 행차 칙사 행차 얼마나 시끄러웠는가. 오는 자, 가는 자 반드시 네 품에 들어 쉬고 갔었지. 피(彼) 소위 사또영감(使徒令監), 군수 나리, 오는 자, 가는 자 반드시 너를 찾아 시끄럽게 굴었지. 소위 시인묵객(詩人墨客), 소위 재자미인(才子美人), 소위 협잡난류(挾雜亂類), 장장세월(長長歲月) 다다일시(多多日時)에 하루에 몇 번씩이나 치렀는가.

너의 품에서 눈물 뿌린 자도 부지기천명(不知幾千名)[16]이고 너의 품에서 웃음 웃은 자도 부지기천명이고 너를 껴안고 죽은 자도 부지기천명이고 너로 하여 병든 자도 부지기천명이겠지. 아 다정하고 다한하고 다사한 통군정아.

압강은 여전히 흘러 있고 금강(金剛)은 여전히 푸르러 있고 너조차 여전히 올연히 높아 있는데 그때의 그 사람들은 어디로 갔더란 말인가. 나조차 그 뒤를 밟을 터이지 아, 다감처(多感處)로다. 아, 상심처(傷心處)로다.

임진 병자[17]에 총소리는 얼마나 들었으며 일청(日淸) 일로(日露)[18]에 대포 소리는 얼마나 들었는가. 총알자리 기둥에 완연하고 대포 자리 터 밑에 여

16) 부지기천명(不知幾千名): 몇 천 명인지 모른다.
17) 임진왜란과 병자호란.
18) 청일전쟁과 러일전쟁.

전하니 죽을 뻔 살 뻔 별별 풍파를 다 겪은 너인 줄을 알겠다.

통군정 상(上)에 표연(飄然)히 올라선 나는 감개가 무량하다. 과거를 추억하고 현재를 생각하니 오직 생기는 것은 상심 그것뿐이다. 소위 형제지국이니 대소지국이니 하여 그때의 그 더러운 역사를 생각하고 소위 국경이니 요새니 하여 현재의 이 신물 도는 정황을 당하고 보니 통군정과 같이 한도 많고 원도 많다.

집어치워라, 과거를 한(恨)한들 무엇 하며, 씻어 버려라, 현재를 원(怨)한들 별 수가 있느냐. 오직 장래뿐만은 웃어보자.

어적도(於赤島)에 석연(夕烟)이 들고 마이산(馬耳山)에 백운이 일어난다. 양류청청난자도(楊柳靑靑蘭子島), 옥토정정위화도(沃土井井威化島), 노송고립구룡당(老松孤立九龍堂).[19] 이것이 다 통군정 아래(下)의 경(景)인데 서로 신의주 안동현이 턱 아래 밥상 같고 남으로 백마산성이 외위(外衛)를 하고 동으로 금강산사가 모종(暮鐘)을 울리고 북으로 만주 대폭(大幅)이 권래(倦來)하는데 만리 장강이 발 아래로 흐르고 천호 시가가 눈 아래 놓였으니 천하의 절경은 통군정뿐일까 한다.

"장성일면용용수(長城一面溶溶水) 대야동두점점산(大野東頭點點山)"[20]은 평양에 적(敵)하나 통군정에 더욱 근(近)하다. "이수중분백로주(二水中分白鷺洲)"[21]는 말도 말고 이수삼분 삼수사분의 압강 열도(列島)이다. 청마랑강(淸馬廊江)에는 어선이 뜨고 압록강에는 상선이 떴는데 백로(白鷺)은 편편횡강

19) 양류청청난자도(楊柳靑靑蘭子島), 옥토정정위화도(沃土井井威化島), 노송고립구룡당(老松孤立九龍堂): 난자도에는 수양버들이 푸르고, 위화도에는 옥토가 가지런하고, 구룡당에는 늙은 소나무 한 그루가 서있다.

20) 장성일면용용수(長城一面溶溶水) 대야동두점점산(大野東頭點點山): 긴 성 한쪽은 물 철렁철렁 하고, 큰 들판 동편 머리에는 점점이 산이로구나. 김황원이 평양 부벽루에 올라 대동강 풍경을 보며 지었다는 시구.

21) 이수중분백로주(二水中分白鷺洲): 이수는 백로주로 하여 둘로 나뉘었다.

거(片片橫江去)[22]하고 어옹(漁翁)은 서서(徐徐)히 그물을 걷는다.

장부가 보면 한 번 소리칠 것이며 시인이 보면 한 번 읊을 것이며 묵객이 보면 한번 그릴 것이며 주객이 보면 한 잔 마실 것이다.

나는 통군정에 취하여 일기진 월장출(日己盡月將出)[23]을 도무지 몰랐었다. 홍 씨의 "일모(日暮)하니 귀관(歸舘)이 약하(若何)오."[24] 하는 말에 비로소 너무 오래 되었음을 깨닫고 후기(後期)를 두고 돌아서려 하니 임을 여의는 듯 보물을 잃은 듯 섭섭하고 끌리고 하여 발길이 차마 아니 돌아선다. 더구나 대륙직통로를 신의주에 빼앗기고 도청까지 신의주에 빼앗기게 되어 고적히 올연히 서서 과거를 느끼며 장래를 비상(悲傷)하는 다정다한의 통군정 신세(身勢)를 생각하니 일종 동정의 루(淚)가 스르르 흐른다.

여관에 래(來)하니 저녁이 들어온다. 배불리 먹고 나니 심신이 구족(俱足)하다. 누가 객고를 말하더냐. 주인이 친절하고 음식이 적구(適口)하니 장위객(長爲客)을 선언하였다.

2, 3日 유(留)하면서 볼일을 보고 할 일을 다한 뒤에 다시 신의주에 와서 조, 이와 손(手)을 분(分)하야 멀리 강계행(江界行)을 작(作)하였다.(의주 신의주 기사 별엽(別頁) 참조)[25]

〔하략〕

22) 편편횡강거(片片橫江去): 강을 가로 질러 날아감.
23) 일기진 월장출(日己盡月將出): 하루해가 다하고 달이 뜨는 것.
24) 일모(日暮)하니 귀관(歸舘)이 약하(若何)오: 날이 저물었으니 여관으로 돌아가는 것이 어떻겠는가?
25) 원문대로.

미전(美展) 제5회 단평

김복진(金復鎭)

『개벽』 제70호, 1926. 06. 01.

〖전략〗

〈지나정(支那町)〉, 〈천후궁(天后宮)〉 나혜석 씨 작(作)

신문에 자신의 변해(辯解)를 길게 쓴다. 이만큼 작품에 자신이 적다는 것을 읽을 수 있는 것이다. 다 같은 여류화가로서는 백남순(白南舜) 씨보다 후중(後重)한 것은 보이나 박진력(迫眞力)이 부족한 점에는 정(鼎)의 경중(輕重)을 알기 어렵다고 믿는다. 〈지나정(支那町)〉에는 부족한 점도 또는 주문(注文)할 것도 없는 무난하다느니보다는 무력한 작품이라고 할 수 있으며, 〈천후궁(天后宮)〉은 구상에 있어 여자답다고 안다. 초기의 자궁병(子宮病)이 만일 치통과 같이 고통이 있다 하면 여자의 생명을 얼마나 많이 구할지 알수 없다는 말을 들었었다. 신문을 보고 이 기억을 환기하고서 그래도 화필을 붙잡는다는 데 있어 작화(作畵) 상 졸렬(拙劣)의 시비를 초월하고 호의를 가지고 있다는 것만 말하여 둔다.

〖하략〗

프랑스 파리에서[1]

최린(崔麟)
『별건곤』 제10호, 1927. 12. 20.

전략(前略)[2]

제(弟)는 파리 도착 후 아직껏 일신이 무고하오니 다행입니다. 이것은 곧 천사(天師)의 비호 하오심과 여러분 동덕(同德)[3]의 염려하여 주신 덕택으로 믿습니다. 이 파리 성(城)으로 말씀하면 아시는 바와 같이 세계 중 가장 화려수미(華麗秀美)한 도시일 뿐만 아니라 과거 유럽 문화의 중심지인 만큼 척수권석(尺樹拳石)[4]이 어느 것이 미적(美的)이 아닌 것이 없고 노파의 웃음과 공자의 걸음이 어느 것이 정적(情的)이 아닌 것이 없습니다. 파리 성(城)은 예술품으로 일대걸작인 동시에 유흥지로 일대극장(一大劇場)입니다. 그러나 파리는 다만 미적(美的)·시적(詩的)의 파리만이 아닙니다. 과거의 모든 천재 즉 거시인(巨詩人), 대문학자(大文學者)의 영골 매장지(靈骨 埋葬地)요, 유럽 산천을 일수(一手)로 번복(飜覆)하던 호웅(豪雄) 나폴레옹의 책원지며 보불전쟁의 성하삼맹(城下三盟)과 세계대전 당시에 독군(獨軍) 포환이 폭락(爆落)하여 프랑스 인의 천고유한(千古遺恨)을 품게 하고 간담을 파상(破喪)하던 파리 성(城)입니다. 횡으로 종으로 이만큼 복잡한 파리인 까닭

1) 이 글은 '프랑스 파리에서, 해외에 있는 명사의 최근 통신'이라는 표제 하에 실린 글이다.
2) 원문대로.
3) 천도교인끼리 서로 부르는 칭호.
4) 척수권석(尺樹拳石): 작은 나무와 돌

87

에 파리인의 생활도 따라서 단순치 않습니다. 파리인의 생활은 표면으로는 풍류적이면서도 이면으로는 경제적입니다. 불화(佛貨) 일법(一法)[5]의 현재 가격이 우리의 통화로 약 8전 가량입니다. 그러나 프랑스 인의 일법(一法)에 대한 관념이 여간이 아닙니다. 프랑스 인민의 일반 저금(貯金)은 각국 중에 제일 많다고 합니다. 세계대전에 프랑스 인 전사자가 170만이나 된다고 합니다. 전쟁의 참화를 이로써 알 수 있습니다. 현하(現下) 프랑스 인민은 대전의 손실을 회복하기 위하여 여간한 분투 노력이 아닌 모양입니다. 뿐만 아니라 프랑스 인민의 전쟁을 공포하는 마음과 평화를 구가하는 생각은 무엇보다 절실한 듯합니다. 따라서 조야 명사(朝野名士)들로 조직된 각종의 평화 [내외]적 기관이 많이 설립되어 있습니다. 제(弟)는 그 방면의 명사들을 많이 만나보고 또는 국제여자연맹회 회장 안트레 쥬브라는 부인 이하 여러 유지부인(有志夫人)들도 만나보았습니다. 그리고 여러 번 회합하여 재미있게 논 일도 있었습니다. 기중에는 조선에를 다녀온 펠리시앙 샬레[6]라는 학자도 있습니다. 그런데 그 회석에서 우리 천도교 문제가 화제가 되어 천도교 진리에 대한 문답이 자못 흥미를 일으킨 일도 있었습니다. 기시(其時)에 있던 친구가 이런 말을 물었습니다. "천도교의 진리를 불문이나 혹은 영·독문으로 번역한 서적이 있느냐?"구요. 그때에 나의 거북하던 생각은 여러분의 상상으로도 짐작하실 듯합니다. 그리고 그들의 따뜻한 정은 나로 하여금 감복치 않을 수 없게 하였습니다. 쥬브 여사는 나에게 이런 글을 써서 주었습니다. "나는 조선의 누이로서 공경하는 당신의 성공을 빈다."구요. 그밖에도 재미있는 이야기가 많이 있습니다마는, 그만 두겠습니다.

5) 일법(一法): 일 프랑.
6) 펠리시앙 샬레(Felicien Challaye, 1875~1967): 소르본느 대학 철학과 교수. 당시 파리에 있던 나혜석도 최린과 함께 샬레의 집을 방문한 바 있다.

하략(下略)[7]

10월 18일

구미(歐美)를 만유(漫遊)하고 온
여류 화가 나혜석 씨와의 문답기

『별건곤(別乾坤)』 제22호, 1929. 08. 01.

- 장소: 동래읍 복천동
- 인물: 나혜석 씨와 기자
- 시일: 7월 30일 오전 11시 30분

기자 아이구, 오래간만이올시다.

나혜석 참, 그렇습니다. 한 4, 5년 된 것 같습니다.

기자 그 동안에 프랑스에 가서 그림 공부를 하신다더니 언제 오셨습니까?

나혜석 오기는 금년 2월에 왔습니다마는 별로 공부한 것은 없고 그저 구경만 하고 온 셈입니다.

(그때 그의 옆에 누운 어린아이는 빼드득 빼드득하고 울었다.)

기자 총망중에 참 잊었습니다. 언제 아기는 또 낳으셨습니까?

나혜석 (빙긋 웃으면서) 이제 한 2주일 되었습니다. 이것이 파리에서 배어 가지고 온 한 기념품이올시다.

기자 기념품 중에는 큰 기념품입니다. 당신 같은 예술가로서 더구나 예술의 도회인 파리에서 배어 나셨으니 큰 창작의 예술적 기념품이올시다. 이름도 어찌 그런 기념적으로 지어보시지요.

나혜석 그렇지 않아도 그런 의미로 지었습니다. 프랑스가 혁명 이후에 모든 것이 건설이 되었기 때문에 그것을 의미하여 김건(金建)이라고 지었습

니다.

기자 산후에 무슨 별증(別症)은 없으시고 아기가 젖도 잘 먹습니까?

나혜석 별증은 없습니다마는 보시는 바와 같이 아이가 태열인가 무엇으로 얼굴이 모두 헐어서 약을 바르고, 밤이면 잘 자지를 않고 부대끼기 때문에 나도 잠을 잘 자지 못하여 정신이 횡하고, 젖도 아니 날 때마다 귀하여 항상 우유를 먹입니다(그는 이때 젖을 먹이다가 다시 가스 불을 켜서 우유를 데웠다). 이 아이는 다른 아이보다 밸 때나 배고서나 모두 좋은 것만 보고 마음이 유쾌만 하였으니까 아이가 건강할 터인데 이렇게 보챕니다.

기자 아기는 모두 몇 남매가 됩니까?

나혜석 아들이 이 아이까지 3형제요, 딸이 하나올시다(長女).

기자 아이구, 아기 농사는 잘 지었습니다. 그 농사 하시기에 분주하여 요 근래에는 신문 잡지에 아무 글도 쓰지 않고 출입도 잘 하시지 않습니다그려.

나혜석 (흐트러진 머리를 저으면서 또 미소를 하고) 별 말씀을 다 하십니다. 아이 농사 짓느라고 출입도 안하고 글도 안 쓰겠습니까? 본래에 글도 잘 쓰지 않고, 근래에 가정 관계로 출입도 못하였지요.

기자 단발은 언제 하시었습니까?

나혜석 유럽을 떠날 때에 하얼빈에서 하였습니다. 본래에 나는 단발을 찬성하였었던 차에, 더구나 객지에 떠나고 보니 편리할 듯도 하고, 양장하고 가게 되니 모자 쓰는 데 불가불 깎아야 되겠기로 깎은 것이올시다.

기자 단발을 하시니까 퍽 편리하시지요?

나혜석 편리하고말고요. 첫째에 머리가 아주 시원합니다.

기자 그런데, 왜 또 장발을 하십니까?

나혜석 유럽에 있을 때에는 본국에 와서도 의복, 음식까지 다 양식으로 하렸더니 실제 와서 보니까 역시 어렵습니다. 더구나 지방에 있어서는 운이 따르지 않으니까 머리도 자연 기르지 않을 수 없게 됩니다.

기자 서울에 가서 사시면 또 깎으시겠습니까?

나혜석 서울도 별 수 없을 것 같습니다. 만일 외국에를 또 가게 된다면 꼭 깎겠습니다.

기자 몸도 충실치 못하신데 너무 지루하게 말씀을 하여 미안합니다마는 이왕 말씀을 하니 더 묻겠습니다. 구주(歐洲)에는 언제 가셔서 어디어디를 보고 오시었습니까?

나혜석 네, 관계치 않습니다. 서울에서 여기까지 오시기도 하였는데, 앉아 말씀이야 무엇이 수고되겠습니까? 떠나기는 1927년, 즉 재작년 6월 19일에 떠나서 시베리아 차를 타고 노경(露京) 모스크바를 지나서 파리로 직행하였습니다. 그곳에서 약 7개월 체류하다가 스위스 제네바에 가서 10여 일 구경을 하고, 다시 파리로 와 가지고 벨기에, 네덜란드를 본 다음에 도로 파리로 와서 법어(法語)를 좀 공부하여 가지고 다시 독일에서 약 1개월 구경하고, 그 다음 해에 이태리, 스페인을 구경하고, 다시 미주(美洲)로 건너가서 뉴욕, 워싱턴, 기타 몇몇 도시 또는 농촌, 산읍까지 구경을 한 후에 금년 2월 2일에 요코하마(橫濱)에 도착하여 10일에 집으로 왔습니다. 총히 말씀하면 그간에 제일 많이 있기는 파리이고 그 다음은 미주요, 그 외 다른 나라는 마치 주마간산같이 다녀서 그저 얼떨떨할 따름이올시다.

기자 그러시면 파리에서는 무엇을 하시었습니까? 그림 공부를 하신다는 말씀을 들었는데 많이 공부하시었습니까?

나혜석 거기에도 역시 그저 구경만 한 셈이지요, 무슨 특별히 공부야 하였겠습니까. 여가 있는 대로 그곳 화가에 유명한 비시에르[1]라 하는 이의 개인 연구소에 가서 하루 몇 시간씩 연구를 하였습니다.

기자 그동안 그리신 작품은 얼마나 됩니까?

1) 로제 비시에르(Roger Bissière, 1888~1964): 프랑스의 화가.

나혜석 작품이래야 무슨 큰 것은 없고, 여행 중 스케치로 그린 것이 약 7, 80점 됩니다 (벽장 속에 있는 작품을 내어 보였다.).

기자 아이구, 퍽 많습니다. 그만하면 기념으로 개인 전람회도 한 번 할 만합니다. 어디 한 번 주최하여 보시지요.

나혜석 생각은 있습니다마는 지금은 가정 일로 몸이 이렇게 어린 아이에게 얽매인 관계로 아무 엄두도 아니 납니다. 좀 보아서 동래(東萊)나 그렇지 않으면 부산이나 혹 경성에서 열어볼까 합니다. 많이 후원을 하여주십시오.

기자 암, 후원을 하여 드리고말고요. 될 수 있다면 사(社)2)에 가서 여러 사람과 의논하여 우리 사이에서라도 후원을 하여 드릴까 합니다. 그 외에 참고로 서양 사람의 그림은 얻으신 것이 없습니까?

나혜석 퍽 많습니다. 나는 거기에 취미를 둔 까닭에 간 곳마다 소위 이름난 그림이라고는 몇 장씩 다 얻어왔습니다. 이것이 이번 여행 중에 큰 소득이라 하겠습니다 (벽장에 있는 그림 축을 꺼내는데 문이 잘 열리지 않아서 내가 잠시 봉죽3)을 하였는데, 있는 것이 총 점수 약 수 백점 되고 아직 도착지 않은 것이 또한 그 가량이 되겠다 한다.).

기자 나는 그림에 문외한이올시다마는, 참 명작이 많습니다. 이것까지 전람회 때에 출품을 하셨으면 일반에 큰 참고가 되겠습니다.

나혜석 그렇습니다. 우리 조선에서는 돈을 가지고 사려고 하여도 사지 못할 것이 많습니다.

기자 그 외에 또 기념품으로 가지고 오신 것은 없습니까?

나혜석 이 그림 외에 또 열심히 모아온 것은 각국의 우표와 지폐, 축음기판입니다.

기자 네, 그것도 참 좋은 것이올시다. 그 중에도 레코드 같은 것을 각국 것

2) 별건곤사(社).
3) 봉죽: 곁에서 거들어 도와줌.

으로 고루고루 모으셨다면 한 번 들을 만하겠습니다.

나혜석 이제 서울에 가서 살게 되면 아시는 여러분을 청하여 레코드회(會)를 한 번 열겠습니다.

기자 이번 여행 중에 제일 좋게 보신 것이 무엇입니까?

나혜석 무엇이든지 우리보다는 다 좋으니까 어느 것이 특별히 좋다고 말씀하기가 어렵습니다마는 나는 그림에 취미를 두어 그러한지 이태리에 가서 로마라든지 기타 역사 있는 옛 도시에 가서 고대화(古代畵)를 볼 때에 퍽 마음이 좋았었습니다. 명작도 명작이거니와 고대 것이 그대로 잘 보존되어 있는 데는 더욱 감심(感心)하였습니다. 그리고 영국과 미국에 가서는 깊은 산속까지 도로가 잘 시설된 것을 보고 감심하여 우리 조선의 금강산 같은 데도 그와 같이 하였으면 좋겠다고 생각하였습니다.

기자 여행 중 크게 깨달은 것은 무엇입니까?

나혜석 공부상으로 보아서 다른 것보다 그림은 참으로 어렵다는 것과 또 좋다는 것을 깨달았습니다. 언제인들 그림이 좋지 않고 또 그렇게 쉽게 생각한 것은 아니지마는 그곳을 가서 여러 사람의 작품을 보니 진소위(眞所謂) '관어해자(觀於海者)에 난위수(難爲水)'[4]로 우리가 이때까지 본 것이라든지 배운 것이란 것은 마치 어린아이들의 습작과 같고, 또 그네들이 공부하는 것을 보면 아무리 명작가(名作家)라도 낮과 밤으로 붓을 놓지 않고 하루에도 수백 수천 장씩을 그립니다. 참 감심하였습니다. 그런 데서 그림이란 참으로 어렵고도 좋은 줄을 짐작하게 됩니다.

기자 그림을 공부하는 데 동양 사람과 서양 사람과의 비교가 어떠한 것 같습디까? 재주로나 열심이나······.

나혜석 재주야 동양 사람이 그네보다 질 것이 없지마는 공부하는 데는 그

4) 관어해자(觀於海者)에 난위수(難爲水): 바다는 모든 물이 모이는 곳으로, 바다를 보면 모든 다른 물의 흐름은 물이라고 하기엔 부족함을 느낀다는 말.

네의 열심과 인내력을 참으로 따르지 못할 것 같습니다. 우리 동양 사람들은 공부를 하다가 조금만 잘하면 만족히 생각하고, 조금 잘못하면 아주 낙심을 하고 중지하지마는 그 사람들은 그렇지 않습니다. 내가 그 연구소에서 보아도 일본 사람들은 무엇을 그리다가 마음대로 잘 되지 않으면 얼굴이 아주 변색이 되고, 종이를 발기발기 찢으며, "다메다, 다메다!"하고 붓을 흔히 던지지마는 저 사람들은 결코 그렇지 않습디다. 지금 아니 되면 이따가 또 그리고, 오늘 아니 되면 내일 또 그려서 기어이 좋은 작품을 내고야 맙디다. 동양사람 중에도 중국인이 그래도 꾸준히 나아가고, 우리 조선 사람도 공부 중에는 꽤 참아 갑니다.

기자 여자들은 어떠합니까?

나혜석 여자요? 참 이번에 보고서 여자의 힘이 강하고 약자가 아닌 것을 확신하였습니다. 우리가 여기서는 여자란 나부터도 할 수 없는 약자로만 생각되더니 거기 가서 보니 정치, 경제, 기타 모든 방면에 여자의 세력이 퍽은 많습디다. 특히 외교상에 있어서는 남모르게 그 내면적 활동력이 굉장합디다. 우리 조선 여자들도 그리 하여야 되겠다고 생각하였습니다.

기자 여러 곳을 다니는 중에 어디가 제일 좋습디까?

나혜석 그것이 말씀치 않아도 잘 아시는 바와 같이 아마 파리겠지요. 다만 번화하다고 하는 것이 아니라 모든 것이 전혀 예술적으로 되었습니다. 궁전, 성벽, 시가, 공원, 심지어 농장까지라도 범연히[5] 시설한 것이 없고, 모두가 그림으로 조화가 되었습니다. 그곳에 있으면 도무지 떠나고 싶지가 않고, 지금에도 자다가 그 생각을 하면 마음이 자연 유쾌하고 좋습니다. 전문 지식을 가진 사람은 누구나 반드시 한 번 가볼만합니다. 그러나 그것도 최소한 4,5년은 있어야지, 우리같이 잠깐 다녀오면 그저 활동사진 구

5) 범연히: 차근차근한 맛이 없이 데면데면하게.

경한 것 같습니다.

기자 파리 사람은 남녀가 모두 유행을 좋아하고, 과거와 미래는 도무지 생각지 않고, 현재, 즉 그날 그날의 생활만 한다니 그렇습니까?

나혜석 참, 그렇습니다. 파리 사람은 무엇이든지 보수적이 아니요, 혁명적입니다. 의식주 같은 것이든지, 풍속이고 무엇이든 모두 진기(珍奇)하고 새것을 좋아합니다. 그러므로 여러 가지가 모두 창작이 많습니다.

기자 파리에서 우리 조선 사람을 더러 만났습니까?

나혜석 여러 분 만났습니다. 우선, 선생과 한 교회에 계신 최린(崔麟) 선생도 거기에서 만났었습니다. 그는 배경이 좋으시고, 평소부터 내국(內國)에 신망이 많으시기 때문에 도처에서 대환영을 받으셨습니다. 아마 근래 우리 조선 사람으로서 외국에 유람 중에 내외국인에게 큰 대우를 받으신 이는 그만한 이가 없을 것 같습니다. 나도 퍽 흠선(欽羨)하였습니다. 가시거든 안부하여 주십시오.

기자 당신은 이 앞으로 그림 공부를 계속하겠습니까?

나혜석 아이를 다 길러 놓고 천천히라도 공부하겠습니다.

기자 금년에 얼마시기로, 아이를 다 기른 후면 노파가 되시겠는데요?

나혜석 금년에 34세올시다마는, 서양 사람들 공부하듯 하면 아직도 멀었습니다. 마음은 아직껏 청춘시대의 마음이 그대로 있습니다.

(하략)[6]

6) 원문대로.

우영 씨 부인(夫人) 나혜석 씨, 방문 가서
감심(感心)한 부인(婦人)

김기전(金起田)
『별건곤』 제 26호. 1930. 02. 01.

내가 우인(友人)을 찾던 중 그의 부인에게 대하여 좋은 인상 또는 감탄하는 마음을 가지게 되던 중의 한 분을 말하라 하면 김우영(金雨英) 씨의 부인 나혜석 씨이다. 그는 첫째, 대하는 사람으로 하여금 스스로 평심서기(平心叙氣)[1]가 되게 한다. 그래서 마치 백사 청송의 사이를 흘러가는 청류에 임(臨)함과 같은 심정을 갖게 한다. 둘째, 그이가 집안 자녀에게 대하는 태도는 마치 동무가 동무를 대하듯이 하여 잠깐 보아도 그 가정에는 조화(調和) 원융(圓融)의 기분이 넘쳐흐르는 듯한 그것이다.

1) 평심서기(平心叙氣): 마음을 평온하고 순화롭게 함. 또는 그런 마음.

우애 결혼 · 시험 결혼[1]

『삼천리』 제6호, 1930. 05. 01.

-일시: 4월 2일 오후 3시

-장소: 경성 인사동에서 회견

기자 우리들이 결혼하는 목적이, 사나이면 자기의 아내를, 또 여자면 자기의 지아비를 얻는 데 있습니까, 혹은 자기의 혈통을 계승하여 줄 아들딸을 얻는 데 있습니까?

나혜석 그야 한 개의 지아비, 혹은 아내를 얻는 데 있겠지요. 자녀는 부산물에 불과한 것인 줄 압니다.

기자 그러면 성욕과 생식은 전연히 딴 물건이 되어야 하겠습니다그려.

나혜석 전연 딴 것이라고 할 수는 없으나 그렇게 혼동할 수도 없는 물건이겠지요.

기자 그러면 결혼의 주(主)되는 목적이 오로지 아내를 얻는 데 있다면, 만일 그 결혼이 잘못이 되었던 것이 판명되는 날이면 물론 이혼하여야 할 것이 아니겠습니까.

나혜석 그래야 하겠지요. 그러나 이혼이란 그렇게 쉽사리 되는 것이 아닌 즉, 그 결혼이 과연 행복할 것이냐 어쩌느냐를 알기 위하여 최근에 유럽에

1) '신 양성 도덕의 제창'이라는 기획 속의 한 편이다. 나혜석 외에 윤성상(신 정조 가치와 신 도덕), 황신덕(부부애, 정사, 신교육), 정석태(산아제한과 신 도덕)의 글이 실려 있다.

128 나혜석을 말한다

서는 시험 결혼이란 것이 제창되고 있는 줄 압니다.

기자 3,4년 동안 살아보다가 싫으면 갈라지고, 좋으면 해로동혈(偕老同穴)하는?

나혜석 그렇지요.

기자 조선에 그러한 결혼 방식이 적합할까요?

나혜석 일부 첨단을 걸어가는 새 부부들은 벌써 그를 실행하고 있지 않아요? 그렇게 보이더구만요.

기자 시험 결혼의 특색은 무엇입니까?

나혜석 이미 시험이니까, 그 결과에 대하여 어느 편이나 절대적인 의무를 지지 않지요. 쉽게 말하면 이혼한다 셈 치더라도 위자료니 정조 유린이니 하는 문제가 붙지 않아요. 합의를 전제로 한 결혼은 이혼할 권리를 처음부터 보류하여 좋은 것이니까요.

기자 그러한 새 도덕을 현대의 많은 여학생들에게 가르쳤으면 좋겠습니다. 성(性)교육이라 하면 교육자들은 생리적 방면만 가르칠 줄 알았지, 사상(思想)상, 도덕상의 새로운 길을 가르칠 줄 모르는 모양이니까 이것이 현대의 큰 통폐인 줄 압니다.

나혜석 동감입니다. 양성(兩性) 문제에 있어서 오히려 그보다도 더 근본적으로, 가령 산아 제한이 어떻다든지, 시험 결혼이란 어떤 것이라든지, 하는 도덕상, 사상상의 계몽을 시키는 것이 더욱 필요한 일로, 교육자의 주력은 그곳에 몰려와야 옳은 줄 압니다.

기자 그러니 산아제한 같은 방법을 필요로 하는 그 시험 결혼은 번번한 이혼을 막는 길도 되고 남ㆍ여성의 이합(離合)을 훨씬 자유스럽게 하는 효과가 있을 것이겠습니다.

나혜석 그렇다 할 것이겠지요.

(하략)[2]

제씨(諸氏)의 성명(聲明)[1]

『삼천리』 제6호, 1930. 05. 01.

1. 선생은 민족, 사회주의자입니까?
2. 선생은 실행가, 학자가 되겠습니까?
3. 선생은 사상상 누구의 영향을 가장 많이 받았습니까?

시내 다옥정(茶屋町) 나혜석

1. 답을 피합니다.
2. 장차 좋은 시기 있으면 여성운동에 나서려 합니다.

[1] 설문조사이다. 나혜석 외에 李昇薰, 崔麟, 李光洙, 安在鴻, 宋鎭禹, 金璟載, 韓國鍾, 李甽, 朴浣, 吳華英, 明濟世, 金昶濟, 吉善宙, 俞鎭泰, 韓龍雲, 咸尙勳, 裵成龍, 李晃, 俞億兼, 李晶燮, 朱耀翰, 李敦化, 林元根, 金鐸遠, 金東爀, 宋奉瑀, 朴昌熏의 답을 싣고 있다.

끽연실(喫煙室)[1]

『삼천리』제6호, 1930. 05. 01.

나혜석 여사 왈(曰) = 저는 경우만 허락하면 그림공부로 다시 한 번 파리로 가려고 합니다. 요전번에 그곳에 갔을 때는 약 6개월 동안 있었는데 파리의 유명한 화가 비시에르 씨의 화실을 다니며 무엇을 좀 알려고 애를 썼지만은 잘 알려지지 않던 것이 정작 귀국하여 보니 이것저것 계연(谿然)히 깨닫게 되는 바 있어 이제야 정말 양화(洋畵)에 눈이 떠지는 듯합니다. 그래서 옛날에는 헛일을 한 듯해요. 즉 헛그림을 그린 듯 후회 납니다.

요즈음은 친구의 방을 빌려 가지고 전람회에 출품할 풍경화를 그리고 있는데 아침 열 시부터 저녁 네 시까지 그 화실에 꼭 틀어박히고 있습니다. 아마 2주일이나 걸리어야 완성될 듯 한데 예전 봉천(奉天)의 풍물을 그린 〈천후궁(天后宮)〉 이후에 처음 애쓰는 작(作)으로 나는 믿습니다만 어떨는지요.

나의 여학생 시대는 벌써 10여 년 전으로 지금은 열 살 먹은 아들을 머리로 어린애들 넷을 가진 늙은이랍니다. 세월은 참 빠르지요.

1) 간단한 소식을 전하는 난이다.

제9회 조선 미전(美展)

김주경(金周經)

『별건곤』 제30호, 1930. 07. 01.

　본문에 들어가기 전에 먼저 미안히 생각하는 것은, 사(社)의 요구는 평론적 평을 원한 것이나 원래 작품의 수가 많고, 겸하여 지면 문제도 있는 고로 부득이 엄격한 의미의 평론이 될 수는 없고 개념적 의미에서 그칠 수밖에 없는 것이다.

　금회(今回) 조선미술전람회(朝鮮美術展覽會)에 관하여는 다른 사(社)에서도 졸고를 가져간 일이 있으나 이제 기록해 갈 것은 그와는 성질이 다른 방면의 몇 마디로써 사(社)의 특지(特志)에 응하려 한다. 따라서 논급의 범위도 조선인의 작품 중 양화(洋畫)에만 한하기로 한다.

　매년 일차(一次)씩 보게 되는 조선미전을 일람(一覽)하는 때에 누구나 동감인 바와 같이 전람회 자체의 표준이 애매하다 할는지 또는 일 기관(一機關)을 통하여 수종(數種)의 목적을 달(達)키 위한 다양(多樣)의 의미가 내포된 것이라고 볼는지. 그 제정(制定) 여하는 별 문제어니와, 여하간 본 전람회는 그 목표가 미술 발전에 있는 것인지 학예(學藝) 계발(啓發)에 있는 것인지 구별이 없으리만큼 이 양(兩) 방면을 혼동하는 점에 있어서는 역시 금년에도 변함이 없다. 오히려 상년(上年) 전(展)에서는 그 목적이 미술에 있었던 것을 볼 수 있었으나 금년에는 다소 변혁이 있었다고는 하나 그 변혁의 내용은 하등의 적극성을 볼 수는 없고, 전람회의 주요 목적이 학예에

있는 것처럼이나 지극히 소극적 방침으로 전환된 것이 아닌가를 누구나 의심치 안을 수 없게 된 것이다. 그리하여 결국은 미전(美展)으로서 진열의 필요를 느낄 수 없는 도화(圖畵)까지도 다수로 진열하여 상품 진열관과 대차(大差)가 없는 회장을 보여주는 것이라든지 타자의 작품을 여실(如實) 복사한 복제화[지명할 것까지는 없으나 동양화부 특선 작품 중에 2점이나 있는 것은 주지할 줄 안다.]도 창작으로 취급된 것 등이다. 후자와 같은 일은 혹은 심사원이 속은 것인지 또는 알고도 그리된 것인지는 알 수 없으나 어떤 편에 속하든지를 막론하고 예술 양심의 지주(持主) 내지 그 사회에서는 보기 드문 일인 것이 사실이겠다. 예술계에서 누가 누구의 영향을 받는다는 것은 물론 없지 못할 일이요, 또한 시인할 수밖에 없는 것은 재론을 요할 바 아니거니와 영향과 복사와는 상거(相距)가 머니만큼 동일시할 바가 아닌 것도 역(亦) 동연(同然)하다. 이런 종류의 출품은 출품자나 소개자나 그 상서롭지 못한 점에 있어서는 동가(同價)이다.

9년간을 이끌어 온 조선미전이 적거나 크거나 조선 미술계의 발전상 공헌을 주어 온 것은 부인할 수 없는 사실이라 하겠으나, 이제 우리로서 주목을 요하게 하는 점은 앞으로 이 미전(美展)이 과연 여하한 성적을 이루려 할 것인가, 또는 이루어 갈 수 있는 무엇을 과연 얼마만치나 내포하고 있는 것인가에 있을 것이요, 이 미전이 앞으로 역시 금일까지의 보조(步調)에서 더 진취하려는 무슨 변혁이 없다 하면 앞으로는 조선으로서 주목을 요할만한 점은 더욱 더욱 희박해 가지 않을 수 없는 것이 자연적 추세이리라고 상상되는 바이다.

미전 제2부 서양화실에 들어서는 때는 제1부나 3부에서 받는 인상과 다른 별종(別種)의 애 착을 느끼게 되는 무엇이 있는 것이니, 그는 즉 여러 작품들이 실기상(實技上) 우수하다는 것도 아니요, 오히려 타 부(部)에 비하여는 도태(淘汰)를 요할 만한 작(作)이 많은 것이 사실이나 일반으로 그 화

폭은 각각 시대정신[또는 현실]과의 교섭이 있는 점과 및 일 화면으로서는 지극히 유치한 정도의 기술을 가졌다 할지라도 그 화기(畵技)가 그 화면이 보여주는 정도에서 그쳐버리지 않고 앞으로 최속도(最速度)로 진취될 수 있다는 것을 스스로 입증하는 듯한 신념과 먼 장래를 무염려(無念慮)로 자유 개척해 나가고자 노력하고 있는 현재와 및 그 가능성을 보여주는 필치(筆致)며 색채를 다분(多分)으로 접할 수 있는 점에 있는 것이다. 수채화부 제작(諸作)은 유화부와 비하여 그 실력상 저급인 것이 많은 것이다.

이상의 의미를 포함하는 점은 유화부보다도 더 농후한 감을 받을 수 있을 것이다.

〖중략〗

나혜석 씨 〈아해〉, 〈화가촌(畵家村)〉

매우 오래간만에 상면(相面)케 된 씨의 화폭에는 옛날에 보이지 않던 침울한 색이 먼저 인상에 들게 되었다. 2점 어느 것이나 씨의 남성적 기세는 상금(尙今)도 그 형적(形跡)을 볼 수 있었으나 조금 더 극단적 탈진이 있었으면 하였다. 기왕에 아카데미즘적 화론(畵論)에 구속받지 않으려 할 진대는.

〖하략〗

명류부인(名流婦人)과 산아제한(産兒制限)[1]

『삼천리』 제8호, 1930. 09. 01.

선생은

1. 산아제한을 실시합니까. 그 방법은?
2. 이 세상에 제일 소중한 것이 무엇입니까?
3. 아드님 몇, 따님 몇을 가지고 싶습니까?
4. 무슨 신문과 무슨 잡지를 보십니까?

동래군(東萊郡) 복천동(福泉洞) 나혜석

1. 구태여 산아제한이라 이름 지을 것이 아니라 아이 아니 들 만치 조심합
 니다. 그 방법은 부자연(不自然)해서 말하기 싫습니다.
2. 내 몸이 제일 소중합니다.
3. 아들 3형제 딸 하나입니다.
4. 신문은 조선, 중외 양 신문입니다. 잡지를 계속해 보고 싶으나 조금 나
 오다가 그만두는 것이 조선문 잡지(朝鮮文雜誌)의 특성이므로 늘 보는
 것은 없고 닥치는 대로 봅니다.

1) 설문조사이다. 나혜석 외에 許英肅, 尹聖相, 崔善福, 黃信德, 呂順玉, 朴永善, 劉英淑, 金一葉,
 田有德, 金末峯, 金源珠, 孫初岳, 秦德順의 답을 싣고 있다.

현대여류사상가들[1]

1. 광무·융희 시대(光武隆熙時代)의 신여성 총관[2]

비파동(琵琶洞) 주인(主人)
『삼천리』 제15호, 1931. 05. 01.

황메리, 김미리사(金美理士), 김마리아 제씨(諸氏)와 여의학박사 박애시덕(朴愛施德) 씨의 활약, 주외 공사(駐外公使)의 부인과 영양(令孃)의 구풍(歐風) 발휘

정치, 교육, 문화, 각 방면의 부감(俯瞰)

세월이 하도 빨라서 벌써 일한합병이 된 지도 스물한 해이다. 지금 종로네거리나 광화문통을 네 활개 저으며 지나다니는 홍안청년(紅顔靑年)들을 보아도 그네들은 합병 전보다 합병 후에 출생한 이가 많은듯하니 이 어찌 세월의 총총함이 주마등같다고 아니할까.

그때 서대문 밖 무학재 아래에는 파리 개선문을 본받아 청천(靑天)에 올

1) 『삼천리』 제15호, 16호, 17호에는 「광무·융희 시대(光武隆熙時代)의 신여성 총관」, 「백화난만(百花爛漫)의 기미(己未) 여인군: 신여성 총관(2)」, 「붉은 연애의 주인공들: 현대여류사상가들(3)」이 차례로 실려 있다. 이 세 편은 당대에 신여성, 혹은 모던 걸이라고 불리던 여성들을 시대순으로 정리한 것으로 연속되어 있는데 연재 당시 미처 연재물 전체의 제목을 정하지 못한 듯 연재물 제목이 바뀌고 있다. 여기서는 마지막으로 붙인 '현대여류사상가들'로 전체 제목을 삼고 한 편의 글로 묶어 제시한다.

2) 목차에는 '광무·융희 시대 모던 걸 총관'이라고 되어 있다.

라 솟은 대리석 독립문이 있었고 그 문 부근에 옛날 중원사절(中原使節)을 맞아들이던 모화관(慕華館)을 없애고 독립관을 새로 지어 놓았는데 이 터가 실로 개화의 뜨거운 열망에 주야로 전전반측(轉轉反側)[3]하던 근세, 조선 문화의 태반(胎盤)이었으니, 서북학회(西北學會)를 위시(爲始)하여 ××협회, 자강협회(自疆協會)의 청년 논객들이 거의 이곳에 진(陣)치어 정부의 쇄국정책을 통매(痛罵)하고 시세(時世)에 암(暗)한 봉건제후격(封建諸侯格)이던 민씨(閔氏) 일족의 수구당(守舊黨)을 타도하기에 급하였던 것이다.

이와 같이 한참 당년(當年)에는 개화의 급선봉(急先鋒)꾼이요, 자유주의자요, 또한 급진청년들이던 20대, 30대의 서재필(徐載弼), 이승만(李承晩), 윤치호(尹致昊), 안창호(安昌浩), 최린(崔麟), 이갑(李甲), 유진태(俞鎭泰), 신흥우(申興雨), 이동휘(李東輝) 등 여러분이 지금엔 60객(客), 50객이 되어 머리에 서리 같은 백발을 얹고 있으니 이 어찌 세사(世事)의 변천이 놀랍다 아니할까.

그때가 광무 연간(光武年間)과 융희 연간(隆熙年間) 때였으니, 지금으로부터 손꼽아 헤어보면 벌써 35, 6년이란 긴 세월이 그 사이를 가로 비꼈다. 그럴밖에 없는 것이 합병된 지가 21년, 그 위에 융희 연간이 4년을 계속하였고, 또 광무 연간도 11년이나 계속하였으니까 이럭저럭 햇수를 따져보면 30여 년이 넉넉히 넘는다. 그런데 전기(前記)와 같이 일본과 미국에서 몰려오는 자유민권과 개국정책에 뿌리를 둔 개화의 사조가 노도와 같이 반도의 연안을 휩쓸고 돌 때 이 조류에 올라타고 만장(萬丈)의 정열과 경륜을 보이던 이는 윤치호(尹致昊), 이승만(李承晩) 등 여러분이나, 그러나 한편 여성 측에는 1천만 규중 동성(閨中同性)을 위하여 누가 책상을 치고 일어났던가.

그때 신문으로는 서재필 박사가 지도하는 ××신문[4]이 있었고, 김가진 (金嘉鎭) 씨 등 주재(主宰)의 ××협회보[5]와 또 윤효정(尹孝定) 씨 등의 ×× 자강회보[6] 등이 있어서 청년논객의 조리 정연한 경세(警世)의 쾌론이 뒤를 이어 자꾸 나와 여명기의 조선사회에 큰 불길을 던지고 있었지만 한편 여인 측으로는 누가 과연 가두에 나서서 유폐(幽閉), 차(且) 격리되어 있던 그때 모매(母妹)를 위하야 만장의 기염을 토하였던가?

그때는 군중이 모이는 곳에 반드시 연단이 있었고 연단이 있는 곳에 반드시 청년논객의 상영(爽英)한[7] 풍모(風貌)가 보였건만 그 연단 위에는 섬섬옥수를 가진 세요(細腰)[8]의 소저는 없었던가.

개화소리 들리는 곳에 청년자제가 보였고, 청년자제 보이는 곳에 학교가 섰고, 학교가 선 곳에 학도가와 ××가[9]를 소리높이 부르는 이 나라 쾌남아가 있었건만 여성을 위하여서는 학교도 없고 여학생도 없었던가?

'개화'라면 있던 상투 썩썩 잘라버리고, 보수적이던 삿갓을 동댕이치고 그 대신 삼각산 같은 모자를 썼고, 몸에는 양복을 입었고, 발에는 구두를 신은 이 시대에 선구하는 이 모든 청년들의 몸에는 그 행장이 일변하였건만 한편 졸졸 끌던 장삼을 버리고 사인교[10]를 차버리고서 머리 깎고, 구두 신고 나서던 신여성은 그때에 있었던가 없었던가?

없었다면, 일세(一世)를 기개와 미모(美貌)와 지략과 단아한 자태로 울리던 명성후(明成后)를 가진 반도여성으로서는 이 어찌 부끄러운 일이 아닐까? 이제 우리는 그 당시의 신여성을 찾아보기로 나섬은 여명기의 매몰되

4) 독립신문.
5) 대한협회보.
6) 대한자강회월보.
7) 상영(爽英): 호쾌하고 재능이 뛰어남.
8) 세요(細腰): 가는 허리. 미인을 가리킴.
9) 애국가.
10) 사인교 (四人轎): 앞뒤에 각각 두 사람씩 모두 네 사람이 메는 가마.

어 있던 그때 사회상을 정당하게 발굴하여 보려는 뜻에서 나온 것이라. 응당 우리의 이 필촉(筆觸)에는 숨기어 있던 그때의 정치, 사회, 문화 각 방면에 활동하는 신여성적 일꾼들이 많이 나타나질 것을 빌고 또한 믿는다.

왕실 움직여 숙명(淑明), 진명(進明)만든 황(黃)메리 여사의 활약

30년 전이면 조선 팔도 뒤둘쳐 보아도 학교라고는 배재학당(培材學堂)이 서울에 하나 있었고, 여자 측으로는 서양 선교사들이 개설한 이화학당(梨花學堂)이 한 개가 있을 뿐이었다. 그러나 학교라고 있다 하여도 서울 시민은 '학교로 자제를 보내면 꼭 죽이는 줄'만 알던 때이니 구심(九深) 규방(閨房)에 갇혀있던 아가씨들이 어찌 통학하기를 바라랴. 어쩔 수 없이 부모도 없이 떠돌아다니는 고아들을 아홉 명을 야주개[11]고 구리개[12]고 배고개[13]고 하는 곳곳에서 사탕주고 밥 주고 속여 달래 와서 공부를 시작케 함이 이화학당 창설 초년의 광경이었다.

그러나 한해 두해 지나가는 사이에 이화학당에는 서울서 한다하는 집안의 따님들이나 며느리들이 통학하는 것을 볼 수 있게까지 되었으니 시세(時世)의 힘이란 참으로 놀랍다 하지 않을 수 없다. 이 이화학당이 조선 신여성의 태반(胎盤)이 된 것이 이리하여 시작한 것이니 영국 옥스포드가 전통적의 영국 후계(後繼) 정치가를 배양하듯이, 후쿠자와 유키치(福澤諭吉)의 게이오 의숙(慶應義熟)에서 일본 개화의 역군을 길러내듯이, 조선 여성운동의 선구자는 이 이화학당에서 그 첫 발자국을 떼어 주었다 할 것이다.

그때에 후세에 이름을 영원히 끼칠 신여성 한 분이 났었으니 그는 즉 황

11) 야주개: 서울의 지명. 현재의 당주동 지역.
12) 구리개: 서울의 지명. 현재의 을지로 1,2가 지역.
13) 배고개: 배오개. 서울의 지명. 현재의 인의동 지역.

메리[14]양이라. 황메리 양은 일찍 선교사를 따라 미국에 건너가 그 나라 문화를 폐부에 가득 들이마시고 돌아온 뒤 반도 여성도 언제까지든지 단 꿈만 꿀 때가 아니라 하여 여러 번 부로(父老)들을 모아놓고 연설도 하고 남몰래 가가호호를 방문하여 태서(泰西)의 형편도 일러주기에 분주하였으나, 결국 1천만의 여성을 깨우치는 도리는 교육의 길밖에 없다 하여 가진 수단과 정성을 기울여 유명한 황실의 엄비(嚴妃)를 움직여 많은 교육자금을 끌어내어서 숙명(淑明)학교와, 진명(進明)학교를 창설하였던 것이니, 양은 실로 일 교육가라기보다도 훌륭한 경세가(經世家)요, 정치가였던 것이다. 이리하여 각 학교를 돌아다니며 장차의 어머니 될 수많은 따님들을 교육하기에 밤낮 헤아리지 않고 있다가 시세가 변하여 숙명여학교도 재단법인이되고 진명 또한 그렇게 되자 손을 끊고 지금은 시내 아현리(阿峴里)의 영국성서공회 성경 교수로 있다. 들은즉 요즈음은 공회 일로 충청도 청주(淸州)에 가 계시다가 1년에 한 번씩 있는 연회(年會)에 참석코자 느낌 많은 옛 서울의 땅을 밟는다던가.

황메리 씨는 벌써 회갑을 연전(年前)에 지냈다든지, 이삼년 안으로 맞게된다든지 하는 육순 가까운 늙은이다. 젊었을 때 황 씨라는 분과 결혼하였다가 다시 양(梁)모 씨와 결혼생활을 하였다가 모두 행복스럽게 끝을 맺지 못하여 지금은 독신으로 계시는데, 그 까닭에 이름은 '메리'인줄 확실히알지만 '황메리'인지 '양메리'인지 그의 옛 벗 김미리사(金美理士) 여사나 신흥우 씨도 분명히 모르고 있었다.

그렇지만 이 메리 여사가 신여성으로 30년 전 사회에 나타날 때는 구두신고 파라솔 든 청초한 모던 걸의 행색을 연상한다면 그는 큰 낭패이니, 그때만 해도 구두 신는 법이 없고 파라솔 드는 법이 없었다. 신흥우 씨 백

14) 황메리(1872~1933): 여메레. 여씨 집안에서 태어났으나 선교사의 양녀가 되었다. 세례명이 메리이고 이를 한자로 적은 것이 메례이다. 유학을 했다는 기록은 없다.

씨(伯氏)가 그때 당시에 깬 사람 중의 한 사람으로 구두를 한 켤레 얻어다가 신고 종로에 나갔더니 구두를 처음 보는 장안 시민은 괴물이 왔다고 구름같이 모여들어 구두에 돌멩이질을 하여 간신히 목숨을 구하여 피하였다고까지 하는 점으로 보아 그때 당시 개화여성이라 하더라도 구두 신었을 리가 없겠다. 외양의 점으로 보면 신여성의 특색을 찾아내기 자못 곤란한데 아마 장옷이나 벗고 다녔을 정도가 아니었을는지.

여(女) 의학박사 박에스터(朴愛施德)[15] 씨와 김미리사(金美理士)[16] 여사의 모던걸 시대

황메리 씨와 어깨를 나란히 하여 광무시대에 빛나던 모던걸을 찾자면 지금 화동(花洞) 골목의 근화여학교(槿花女學校)를 경영하고 있는 교장 김미리사(金美理士) 여사를 손꼽지 않을 수 없다. 그는 금년이 쉰 셋으로 늙으나 늙은 청춘이지만 한때는 규중처녀(閨中處女)로 세계 웅비(世界雄飛)의 큰 뜻을 품고 "나는 양국(洋國) 갈 테야!" 하고 응석부리면서 미국으로 떠나던 때가 바로 방기(芳紀)[17] 23세의 아리따운 처녀시대였다. 그때 씨의 양행열(洋行熱)을 크게 들쑤신 분으로는 역시 미국 공부하고 돌아온 박에스터(朴愛施德)이란 분이었다. 박에스터(朴愛施德) 양은 어쩌면 글쎄 미국 가서 의과대학을 마치고 의사가 되어 본국에 나왔다. 화륜선(火輪船) 타고 2,3삭(朔) 걸려야 당도하는 코 큰 백성들이 사는 미국에 가서 의업(醫業)을 닦고

15) 박에스터(朴愛施德, 1877~1910): 본명은 김점동. 박여선과 결혼해서 1894년 미국에 유학, 볼티모어 여자의과대학을 종업하고 1900년 귀국했다. 귀국해서 의료선교사로 활동했다.
16) 김미리사(金美理士, 1897~1955): 차미리사. 아명은 차섭섭인데 결혼하면서 남편 성을 따 김미리사라고 불렸다. 1901년 중국으로 유학갔다가 1905년 미국으로 가서 샌프란시스코에서 활동하다가 캔사스소재 성경학원에서 2년간 공부하고 1912년 귀국했다. 여성교육운동가. 항일운동가. 현재 덕성여자중고등학교, 덕성여자대학의 창립자.
17) 방기(芳紀): 이십 전후의 한창 나이.

의학박사가 되어 오다니 조선 사회에 이완(李浣)의 이 대장(李大將)이 다시 난 것만치나 경이(驚異) 아니 될 수 없었다.

혜성같이 돌현(突現)한 여의사 박에스터(朴愛施德) 씨에 자극되어 떠났던 김미리사(金美理士) 양도 그 당시는 내로라하는 신여성 중 한분이시고 또 그때 신여성으로는 지금 귀국하여 학교일 보는 황애시덕(黃愛施德)[18] 씨, 기미(己未)운동 때 이름을 날리던 김마리아[19] (중략)[20] 그리고 『조선요리제법(朝鮮料理製法)』이란 저서로 최창선(崔昌善)의 신문관시대(新文舘時代)부터 쟁쟁하게 그 이름을 날리던 방신영(方信榮)[21] 여사, 그 외에도 누구누구 여러분이나 대개는 작고하고 지금 생존하여 있는 분은 많지도 못할 뿐더러, 있다 하여도 30년이면 산천도 변하는 데에 옛날 그대로 있지 않아 혹은 노령(露領)[22]으로도 가버리고, 혹은 상해(上海), 북경(北京)에 가 있단 말도 들리고, 더러는 하와이[23]와 미국에 아주 종생할 목적으로 가서 지내는 분이 많다고도 한다.

어쨌든 광무 · 융희시대의 신여성이라 하면 교육방면과 의학방면에 대

18) 황애시덕(黃愛施德, 1892~1971): 본명은 황애덕. ('황에스터'로도 불리나 이후 호칭은 '황애시덕'으로 통일한다.) 독립운동가 · 여성교육자 · 여성운동가. 1913년에 송죽회(松竹會)를 조직하여 활동하였고, 1920년 대한민국애국부인회(회장: 김마리아, 총무: 황애덕) 사건으로 검거되어 대구형무소에서 3년간 옥살이를 했다.

19) 김마리아(金瑪利亞, 1892~1944): 교육자 · 독립운동가 · 여성운동가. 정신여학교 교원을 지냈다. 이후 일본 유학을 했고, 1919년에 귀국하여 대구 · 광주 · 서울 · 황해도 일대를 돌며 독립사상을 고취하다 체포되어 모진 고문을 받았다. 21년 5월 22일 병보석으로 풀려나 입원하던 중 중국 상하이로 망명했다. 이후 미국에 재망명하여 5개 대학에서 공부하다가 형 집행이 만료되던 1932년에 귀국했다. 대한민국애국부인회 회장, 상하이의 대한민국애국부인회 간부 등을 지냈다.

20) 원문대로.

21) 방신영(方信榮, 1890~1977): 교육자 · 요리연구가. 1910년에 경성 정신여학교를 졸업하고 광주 수피아여학교, 모교인 경성정신여학교, 경성여자상업학교 등에서 22년간 교편을 잡았다. 이 시기에 조선여자교육회, 조선여자기독교청년회(YWCA), 근우회 등에서 활동하였고 1929년 이화여자전문학교에 가사과 교수로 부임하여 정년퇴직 때까지 근무하였다. 『조선요리제법(朝鮮料理製法)』의 저자이다.

22) 노령(露領): 러시아의 영토. 시베리아 일대를 이른다.

23) 원문은 '布哇'.

개는 활약하였던 듯하다.

외교관의 부인으로 윤씨 부인과 영양(令孃)들

그러나 시대 사람이 일컫는 모던걸은 이러한 방면보다도 당시 외국에 파견되어 있는 공사, 영사 등 외교관의 부인과 따님들에게 있었을 것이다. 첫째 머리에 떠오르는 이는 한국정부에서 특파한 미국공사관의 윤치소?[윤치호 씨의 사촌이신가]는 마누라[실상은 세컨드]에 '고라'라 하는 아미(蛾眉)는 반달 같고, 손길은 백옥 같고, 가는 허리, 남남(喃喃)한 말소리 — 그야말로 고전적, 동양적 미인으로 울리던 아름다운 이를 데리고 미국에 건너가서 북아메리카 사교계에 여왕같이, 공작같이 존경과 흠모를 받아서 '윤고라', '윤고라' 하면 그분을 그 당시 한국정부의 요로대관(要路大官)치고 소문을 듣지 못한 이 없었을 듯. 그렇게 재색이 겸비하다. 그 뒤 윤치소? 씨가 귀국하여 정부의 어느 국장으로 있을 때도 그 부인은 한성(漢城)의 사교계를 유럽식 침연(沈練)된 여질(麗質)로 떨쳤었다.

그러고 또 한분 있다. 2,3년 전까지도 서대문 1정목(丁目)의 백악 양관(白堊洋舘)을 가지고 있던 '만포드' 상회의 이상필 씨의 엄친(嚴親) 이채연(李彩淵) 씨가 미국공사관 참사관으로 부임할 때에도 역시 정실 마누라님은 차마 움직이지 못하고 '세컨드'를 움직여 미국 가셨다가 귀국한 뒤까지 한성 판윤(判尹)으로 지낼 때도 외국 사신들의 부인이나 영양을 접대하는 역을 맡은 분은 이분들이었다.

죽은 이완용(李完用)이도 미국에 부임할 때에 소실을 데리고 갔다던가.

그때의 모던 걸로는 또 하상기 씨 마누라로 이화학당 사감으로 계시던

하란사[24] 씨도 이름을 올렸다.

아마 시세가 변함이 없이 그냥 내려왔다면 지금쯤은 구미풍으로 세련된 외교관 부인도 많이 배출하였으련만… (하략)[25]

모던 걸은 영어를 하였고 차림차림은 별 이상 없었다

그때 영어를 아는 여성은 상당히 많았었다. 전기(前記)와 같이 그 부군을 따라 미국 등지에 여러 해 체재한 이들이 많았던 것과 또 한 가지는 교육과 포교를 목표로 하는 외국 선교사의 내왕(來往)이 빈번하여졌으니까 자연히 접촉할 기회가 많아 그러함인 듯. (중략)[26]

그때의 신여성들로 외국남성과 스위트 홈을 꾸미고 있었다는 이를 나는 과문하여 아직 듣지 못하였다.

30여 년 전 광무·융희시대의 신여성, 그것은 바야흐로 한 매듭의 꿈을 푸는 것이 아니면 아니 된다. 우리는 다시 자세히 풀 날이 있을 줄 믿고 위선(爲先) 붓을 여기에 멈춘다.

24) 하란사(河蘭史, 1875~1919): 김씨 집안에서 출생. 나중에 하상기와 결혼하여 하란사가 됨. 1894년 이화학당 입학. 일본을 거쳐 1897년 미국 유학하여 1906년 귀국. 이화학당의 사감, 교수 등을 지냈다. 1919년 삼일운동 직후 파리 강화회의에 참석하고자 가는 길에 중국 북경에서 죽었다.
25) 원문대로.
26) 원문대로.

2. 백화난만(百花爛漫)의 기미(己未) 여인군(女人群)[27]

『삼천리』 제16호, 1931. 06. 01.

박인덕(朴仁德), 김마리아(金馬利亞), 허영숙(許英肅), 김명순(金明淳), 김원주(金元周), 이덕요(李德耀), 황귀경(黃貴卿), 윤심덕(尹心悳), 한기주(韓琦柱) 씨 등 역사적 은막(銀幕)을 빛내던 여류시인, 정객(政客), 음악가, 미모의 여왕들….

맑고 푸르고 청청한 하늘에 반짝반짝 하는 별, 이 별 속에는 긴 꼬리를 하늘 한쪽에 감추고 영원히 사라져버리는 별과 뜬 대로 솟은 대로 날마다 더욱 찬란한 광채를 발하고 있는 별 두 가지가 있다.

(차간삭제)[28] 조선의 하늘 위에 떠서 명멸하던 많은 별 중에는 이미 자취를 감춘 것도 있고 그대로 뜨고 있는 것도 있다.

별을 미예와 재화(才華)의 대명사인 여성들이라 할진대, 윤심덕(尹心悳) 양 같은 이는 혜성같이 나타났다가 그만 사라져버린 별이라 할 것이요, 김마리아 양 같은 이는 만년 불멸로 성좌속 왕좌를 지키는 별들이라 할 것이다.

아무튼 조선 근세사 중 기미(己未) 때같이 용모 아름답고 재주가 출중한 문제의 여성이 많이 출현한 때가 없었다.

그런데 이렇게 역사의 은막 위에 채필(彩筆)을 들고 용감하게 선과 점을 긋던 그때 신여성들은 아직도 대부분이 살아있다. 살아있을 뿐더러 비록 올드미스 혹은 늙은 청춘이 되었으나마 지금도 장안 네거리에 네 활개치

27) 부제는 '신여성 총관(新女性總觀)(2)'이다.
28) 원문대로.

고 다니는 것을 볼 수 있다.

(차간삭제)[29] 고요하였던 큰 바다가 일제히 움직이는 모양으로 조선의 모든 정치, 경제, 사회, 문화의 모든 양상이 모두 크게 움직이던 그때에 여성문화의 각 부문도 큰 진동을 겪은 것은 물론이다. 이 시대적 산물 — 차라리 어느 의미로 선구자적 여성이 이때에 많이 나온 것도 당연하리라.

여기에는 정계에 활약하던 이, 사상운동에 치구(馳驅)하던 이, 어학, 연설, 음악, 운동 등 각 방면에 내로라하고 나서던 이가 수천 수만을 헤아린다.

그러나 우리의 붓이 자유롭지 못한 정치나 사상운동관계의 여성은 부득이 잠깐 보류하기로 하고 다만 재덕(才德)과 미예로 사회적으로 이름을 날리던 (此間削除)[30] 신여성을 찾아보기로 한다.

시대가 시대였던 만치 이 시기의 신여성들에게서는 대단히 로맨틱한 사생활과 활발스러운 공생애(公生涯)를 찾아 볼 수 있는 것이 전번에 소개한 광무(光武) · 융희(隆熙)시대의 여성보다 수 배(數倍) 이(異)한 점이다.

황메리, 김미리사(金美理士) 등 제 여사(諸女史)가 활약하던 광무 · 융희시대로부터 약 10년을 뒤진 기미(己未)시대의 신여성들 풍모는 그러면 과위(果爲) 어떠했던가?

불충분(不充分)하나마 이하에 점묘(點描)를 비롯하자.

29) 원문대로.
30) 원문대로.

일색(一色)이자, 영어, 음악에 천재이던 박인덕(朴仁德)[31] 씨

삼천리의 일색이라고 노래로, 글로, 말로 (此間削除)[32] 크게 울리던 박인덕 양! 이분은 수십만 명 처녀 속에 하나나 있을까. 수백 년 만에 한번이나 나타날까 하리만치 그야말로 절세의 미모를 가진 데다가 영어를 청산유수같이 잘하고 피아노 잘 타고 그 위에다가 시베리아 일대를 울리던 저 이동휘(李東輝) 씨 따님에 못지않게 연설을 잘하여서 그때 땅 밑으로 기어 다니며 역사적으로 큰 은막을 치려 활약하던 이 땅의 모든 청춘사녀(靑春士女)의 피를 끓일 대로 끓인 이다. 그러다가 기미년에 자기 자신도 나혜석, 김마리아(金瑪利亞) 등 피 많고 눈물 많고 대의에 목숨을 아끼지 않던 다른 여러 선구적 여성과 함께 무슨 정치적 책모를 하다가 서대문 감옥에 붙잡혀 가서 여러 달 쓰디쓴 철창생활까지 하였다. 이를터이면 그에게 미모와 일세를 울리던 '재(才)'와 또 '의(義)'까지 가진 재색겸비하고도 철혈적(鐵血的) 여성이었다.

그는 산수 맑은 서도(西道) 평양(平壤)에서 나서 고요히 그곳에서 어릴 때를 보낸 뒤 서울에 올라와 이화여자대학(梨花女子大學)을 제1회 졸업생으로 마쳤다. 지금도 그렇겠지마는 그 당시 여자의 최고학부라고는 이화여자대학(그때는 여자대학시대) 하나뿐이요, 그중에서도 제일가는 수재로서 졸업하였다.

그때 서울의 거리거리에는 유행하는 노래가 있었으니

'노래 잘하는 박인덕'

31) 박인덕(朴仁德, 1896~1980): 1907년 이화학당 입학, 1916년 이화학당 대학부 졸업. 3.1운동과 대한애국부인회 사건으로 투옥. 1926년 미국 유학. 1930년 귀국. 농촌운동, 기독교 여성운동 펼침. 뒤에 인덕학원 설립.
32) 원문대로.

'인물 잘난 박인덕'
'연설 잘하는 박인덕'

　이리하여 아이들로부터 어른들 입에까지 박 양의 아름다운 이름이 쉴 새 없이 떠올랐다. 더구나 그때 신여성을 동경하던 수많은 장안재자(長安才子)의 가슴 속에는 대리석에 조각하여 놓은 부조 모양으로 아침이슬을 머금은 듯한 이 한 송이 백합꽃인 박 양의 자태와 그 말소리와 재조(才操)가 가로세로 엮여 있었다.

　그때 L이라는 젊은 백만장자가 그의 시각에 나타났다. L씨는 아내 있고 아들딸까지 둔 가정을 가진 몸이었으나, 박랑(娘)을 사모하는 나머지에 단연(斷然)히 본처를 이혼하고 거만(巨萬)의 재산을 던져서 서울 다방(茶坊)골에다가 아방궁궐(阿房宮闕)같은 호화찬란한 집을 짓고 그리고 그때 당시 자동차가 아주 희귀한 때이건만 미국에 일부러 한 대를 주문하여 전용으로 쓰고 피아노까지 사놓고 그리고 박 양에게 간절한 사모의 뜻을 전하였다. 수십만의 황금의 위력은 크다 할까. 박인덕 양은 일세(一世)가 아끼던 그 모든 것을 L씨의 가정에 끌고 들어가는 몸이 되었다. 그렇게 되어 조선의 가을밤 맑은 장공(長空)을 장식하던 해왕성(海王星)은 소리 없이 떨어지고 말았다. 그러나 얼마 있지 않아 물 쓰듯 하던 L씨의 재산이 가을 오동나무 잎같이 떨어지기 시작하면서부터 쓰고 살던 집간마저 팔게 되자 박인덕 씨는 무엇을 결심하였음인지 표연(瓢然)히 바스켓에 옥색 파라솔 한 개를 손에 들고 태평양을 건너 미국으로 가버렸다. 그것이 벌서 10년 가까운 옛날…

　최근에 미국으로부터 돌아온 어떤 친구의 말을 듣건대, 박인덕 씨는 본국 떠난 뒤부터 다시 옛날 기미 당시의 활기 있는 여성으로 돌아가서 북미주(北美州)에서 일을 많이 하고 있으며, 그동안 어느 대학에 들어가서

M.A.의 학위까지 받았고, 그러고는 천재적 두뇌와 정치가적 수완과 경국(傾國)의 미모를 끌고서 남북 아메리카 각지로 동포를 위한 사업에 자리가 따뜻할 사이 없다 한다.

그 시대에 제일 빛나던 이 여성은 앞으로도 그 활약이 기대된다 함은 그때 당시의 사람들이 모두 이야기하는 말이다. 아무튼 박인덕 씨는 제일 전성시대이던 기미년에 스물한 살이었으니 올해 서른 오륙에 달하였을 듯.

마지막으로 박 양의 미모가 어떻게나 출중하였던가 함을 가르칠 에피소드 한 가지를 말하고 이 붓을 잠깐 멈추자.

박 양이 이화여자대학생 때 기미사변(己未事變)으로 감옥에 들어가 있다가 공판이 되어 법정에 나왔다. 재판장은 渡×[33]이라는 일인으로 그 명민한 두뇌, 아름다운 용모를 일견하고 "조선에도 저러한 보가라카나[34] 여성이 있었던가. 만일 조선 여자가 아니었다면 내가 장가들고 말겠다." 하고 감탄 장구(感嘆長久)하였다고 한다.

붉은 애연사(哀戀史)로 동경(東京)을 울리던 여시인(女詩人) 김명순(金明淳)[35] 양

탄실(彈實) 김명순 여사, 그는 아름다운 노래와 풍요애완(豊饒哀婉)한 「칠면조(七面鳥)」, 「의문의 소녀」[36] 등 소설을 씀으로부터 그때 문단에 경이적

33) 와타나베(渡邊).
34) 원문은 '朗らかな'. 성격이 활달한.
35) 김명순(金明淳, 1896~1951): 진명여학교를 마친 후 1913년 1차로 일본 유학, 동경 국정여학교에 편입. 데이트 성폭행 사건을 겪고 1915년 귀국. 1917년 『청춘(青春)』에 단편소설 「의심의 소녀」가 3등 당선. 이후 다수의 시와 소설 발표. 1925년에는 잠시 매일신보 기자를 하고 작품집 『생명의 과실』을 펴냄. 일본을 몇 차례 오가다가 일본 아오야마 뇌병원에서 사망한 것으로 추정됨.
36) 정확한 제목은 '의심의 소녀'임.

문명을 날리던 나이어린 규수문사(閨秀文士)였다. 양의 고향도 평양(平壤)이다. 그의 아버지는 김의선(金義善) 씨라 하여 (차간 3행 삭제)[37] 문궐(門闕) 있는 집안의 따님으로 소녀 때를 고요히 고향 패성(浿城)[38]에서 보낸 뒤 서울에 올라와 진명여학교(進明女學校)에 다녔다.

그때의 진명여학교에는 기미 당시를 장식하던 광휘있는 여성이 많이 있었으니 이동휘(李東輝) 따님, 이갑(李甲) 씨 따님인 이정희(李正熙) 씨, 또 허영숙(許英肅) 씨 등도 모두 동급, 혹은 한두 반이 위인 동문수학의 아가씨들이었다.

김명순(金明淳) 씨에게는 그때 허혼(許婚)된 애인 한 분이 있었다. 후일 이×[39] 씨 서랑(婿郎)이 된 육군대위 이××[40] 씨가 즉 그였다. 그는 이 애인을 만나려 동경로 건너갔다. 물론 부모의 승낙을 얻을 길 없음에 그때 마침 게이오 대학(慶應大學)에 의학부가 새로 창설되어 의사 개업차 그곳을 3, 4삭(朔) 시찰하고 돌아오려고 동경 가던 허영숙 씨가 있었으므로 허 씨에게 졸라 여비를 대용(貸用)하여 갔다. 가놓고 보니 동경 천지엔 조선 여학생이라고 4, 5명 있었을까. 그렇게 적적하였었다.

김명순 씨는 동경에 발을 들여놓자마자 조그마한 가슴을 비둘기같이 두근거리면서 아자부(麻布)의 육군사관학교를 찾아갔다. 애인 이×× 씨가 그때 이 사관학교의 생도로 교련을 받고 있었다. 이방(異邦) 병영(兵營)에서 향수에 울던 다감한 이 청년사관과 수륙만리(水陸萬里)를 제비같이 날아온 아리따운 소녀 사이에는 불멸의 불이 붙기 시작함이 오히려 떳떳하다 할까. 아타고산(愛宕山) 허리에 감도는 아지랑이에 둘의 나란히 선 몸은 부조

37) 원문대로.
38) 패성(浿城): 평양.
39) 이갑(李甲).
40) 이응준(李應俊).

같이 떠오르기도 하였고 우에노 시노바즈노이케(上野 不忍池) 반(泮)[41] 물망
초 따는 어울린 두 그림자도 가끔 비쳤으리라. 그러나 비극은 일월을 드리
우고 마침내 둘의 신변에 다닥쳐 들었다.

그것은 실로 센가쿠지(泉岳寺) 47의사 무덤에 앵화(櫻花)꽃이 덧없이 날
리는 4월 어느 날, 양양히 흐르는 시라가와(品川)의 시냇가에 하늘을 우러
러 느껴 우는 가련한 소녀 하나가 있었다. 그는 실연당하여 자살하려는 김
명순 양이라. 그는 일신을 만경창파(萬頃蒼波)에 던져 뜻대로 안 되는 애욕
의 불길을 끊으려 함이었다. 그가 마구 몸을 날리려 할 때 어떤 청년이 곁
에 나타났다. '코노카와 부카이데스카 아사이데스카?'[42]라 함이 얼결에 김
랑(娘)입에서 흐른 말이라. 죽음에 직면한 그에게 이런 말할 여유가 있으
랴만 좌우간 여러 가지로 해석되는 한 마디를 던진 것이었다.

그러나 그 일인 청년은 하도 수상하여 그 소녀를 끌고 나와 몸을 뒤지니
거기에는 유서 세 통이 떨어져 나왔다. 유서에 의하여 그가 조선 여학생
이고 사관학교 학생에게 실연당하여 자살하려 하던 사실이 모조리 뒤조리
판명되었다. 행인가 불행인가 더구나 그 청년은 동경 어떤 큰 신문사의 신
문기자였다. 그래서 그 이튿날 동경 도하의 각 신문에는 김명순 랑(娘)의
사진이 나고 그 로맨스가 나고 유서까지 모두 나서 연일 큰 센세이션을 일
으켰고 육군사관학교에서는 이×× 씨에 대한 여러 가지 조사로 분잡(奔雜)
한 광경이 전개되었다. 김랑은 여성의 최후의 일선까지 유린을 당하고
버리었노라고 진술하였으나 이 씨의 답은 사랑하는 사이는 되었으나 정조
에 손은 아니 미쳤다고 하였다. 그때 동경 어떤 큰 신문의 기사 표제는 '우
츠쿠시키 욘타니노 조오오'[43]라 하여 그의 '우츠쿠시키 마루가오노 쇼유우

41) 반(泮): 물가.
42) 원문은 '此の川, 深いですか, 淺いですか'. 이 강이 깊습니까, 얕습니까?.
43) 원문은 '美しき 四谷の 女王'. 아름다운 욘타니의 여왕.

샤'[44]를 극구 찬탄하였다. 그때의 김명순 랑은 사실 희세(稀世)의 미모를 가졌다. '욘타니'라 함은 그가 '욧츠타니미츠케'[45]에 기숙하고 있었으니까.

그러다가 많은 파란 뒤 귀국하여 진남포에서 L씨와 사랑의 보금자리를 꾸몄다가 기다(幾多)의 전변(轉變)을 경(經)하여 요즈음은 조선을 떠나고 말았다.

김랑에게는 저서가 있다. 한성도서(漢城圖書)에서 출판한 『생명의 과실』이란 시, 소설, 수필집이 그것이다. 그는 잡지 『청춘(靑春)』에 「의문의 소녀」라는 소설 한 편을 발표하여 선자(選者) 춘원의 격상(激賞)을 받은 것이 규수문사로서의 스타트였다.

기미 전후에 일어났던 한 아까운 명화(名花)이자 재인(才人)이던 김랑은 지금은 어디에 가 있는가.

딴말이나 그가 사실은 나카니시 이노스케(中西伊之助)가 쓴 『여등(汝等)의 배후에서』중 주영(朱英)이가 그 모델이란 일설도 있었다.

춘원(春園)과의 연애와 여의(女醫)로 출현한 허영숙(許英肅)[46] 씨

허영숙 씨는 노래와, 글과, 평론에다가, 미모와, 또한 그 당시에는 놀라운 출현이었던 여의(女醫)라는 과학자로서 이름을 몹시 날렸을 뿐더러 춘원과의 연애로도 꽤 붉은 불길을 기미 전후에 뿜었던 것이다. 그때가 21, 2라. 동경여자의학전문학교(東京女子醫學專門學校)를 마치고 게이오 대학(慶應大學)에 가서 3개월간 견학과 시찰까지 하고 그리고 서울로 도로 나와 단독으로 병원을 개설한 사실은 당시 사회에서 모두 이(異)라 하여 주시하

44) 원문은 '美しき丸顔の所有者'. 아름다운 얼굴의 소유자.
45) 원문은 '四つ谷見附'. 일본의 지명.
46) 허영숙(許英肅, 1897~1975): 1914년 경성여고보를 졸업하고 일본 유학. 1920년 서울에서 산부인과와 소아과 영역의 '영혜의원' 개업. 동아일보사 기자를 지내기도 함.

였다. 선시(先是)하여 부군 춘원의 사상과 행동, 다시 말하면 춘원이 아드님까지 있던 아내를 이혼하고 만 사실이라든지(그 당시에는 이혼하는 것을 인류사회의 최대 죄악이라 하여 도덕적 비난이 많았던 때이니까) 상해(上海) 전후(前後)의 사실이라든지 일세(一世)의 찬훼(讚毁) 속에 많이 끌리어 나왔던 터이다. 그러나 여기 대한 말은 접촉치 말고 지나기로 할까나.

그런데 청춘시대의 춘원에게 처음 연모하고 또 연모를 받기는 김필례(金弼禮) 여사였다. 미모, 재화(才華)로 그때 한몫 치던 가인(佳人)이라.

아마 「어린 벗에게」라 하는 『청춘(靑春)』에 나던 기행문을 읽던 이는 다 짐작할 것이니 그 속에 엔젤같이 출현하여 만인을 뇌쇄(惱殺)하던 김일련(金一蓮)이 즉 김필례(金弼禮)[47] 양(당시는 양)이었다.

그러다가 해왕성을 겨누던 춘원의 큐피트의 화살이 금성을 맞추어 떨구었던가. 금성을 겨누던 화살이 해왕성을 떨구어 맞추었던가. 어쨌든 허영숙(許英肅) 씨와 맹렬한, 불같은 연애가 있어 상해로 돌아오는 길로 결혼까지 하고 났다. 이러자 신혼의 꿈이 아직 봄날 산봉우리 아침 안개같이 가냘피 떠도는 이 가정에 하루는 김필례 씨가 돌연히 찾아왔다. 허 씨더러 춘원을 만나게 하여달라고 요구? 간청? 항의? 하였다. 이 경우에 부군을 빼앗길 위험성이 백 퍼센트쯤 있어 이 청을 거절함이 100인 중 90까지의 모든 여성이 취할 태도겠는데 허 씨는 잠깐 찌푸렸던 아미(峨眉)를 펴고 그러라고 쾌락(快諾)하고는 그 사흘날 저녁 때로 만찬 초대 겸 회견 시간을 정하여 주었다. 약속한 3일 후 저녁 식탁에 마주 앉은 삼각의 각각들은 묵묵히 그러나 초조히 수저를 들었다. 상상하기에도 희곡적 장면이다. 식사가 끝나기 바쁘게 마침내 허 씨 앞에서 춘원과 그의 옛 애인 김필례 씨와

47) 김필례(金弼禮, 1891~1983): 서울 연동여학교를 졸업한 후 1908년 일본 유학. 1916년 귀국하여 정신여학교 교사. 조선여자기독교청년회연합회(YWCA) 운동. 1920년대 중반 미국유학. 여성교육자. 여성운동가.

의 교섭은 전개되었다.

"당신은 과거에 나를 모델로 삼고 소설을 많이 써서 감사도 하였는데 이미 우리 사이는 이렇게 된 이상 금후에는 일절 나를 모델로 소설을 쓰지 말아줍시오."

춘원은 한참 잠잠하고 앉았다가

"그러지요!"

이리하여 김일련은 영원히 춘원의 예술의 붓 끝에서 그 존재를 해소하기로 하고 말았다. 무저항의 저항이란 이때의 허 씨 태도라고 경학원(經學院) 참새들은 지금까지 재잘거린다. 폐결핵, 척수결핵, 늑막염, 무에 무에로 10년 중병에 우는 춘원의 생명이 허 씨의 손으로 구호되고 있음은 막을 길 없는 사실인 듯.

여의 개업을 집어 뿌린 씨는 『동아일보』 학예부장으로 몇 해 있다가 지금은 아주 가정의 어진 마누라와, 두 어린이의 어머니로 지내신다던가… 금년이 서른여섯.

『여자계(女子界)』를 창간, 비약하던 살롱의 여왕 김일엽(金一葉) 씨[48]

기미 전후하여 『여자계(女子界)』란 잡지가 있었던 것을 기억하는 이는 기억하리라. 집필자로는 나정월(羅晶月), 춘추(春秋) 기타 제씨(諸氏), 그 주간(主幹)이 규수 문예진(閨秀文藝陣)을 위하여 그 뒤 10년간이나 꾸준히 만장(萬丈)의 기염을 토하여 오는 일엽 김원주(金元周) 씨다. 김랑은 김명순(金明淳) 씨와 같이 조선문단에서 빛 다른 광휘를 발하는 두 낱 명성(明星)이었다.

48) 김일엽이 주재한 잡지는 『여자계』(1917년 창간)가 아니라 『신여자』(1920년 창간)이다. 이글의 필자가 착각한 것이다.

김랑에게는 눈물겨운 애화(哀話)가 그 신변을 싸고돌았으니 여인(麗人)에 박복은 뒤따르는 운명이었던가. 어릴 때 어머니를 잃고 계모의 손에서 자라났다. 그러다가 스물한두 살 때인가 당시 미국에서 방금 돌아온 큰 재산가요, 또 연희전문학교(延禧專門學校) 교수이던 L씨의 간절한 사모를 받아서 그분에게 출가하였다.

그러나 L씨는 불우한 불구자였다. 왼쪽 다리는 전부가 고무 의족으로 하여 찬 파족인(跛足人)이었다. 또 나이도 김랑보다 스무 살이나 많은 40 노장년이었다.

신부의 가슴에는 남모르는 비애가 흘렀다. 그는 고민하였다. 그러나 김랑은 다정한 여성이면서 한편 철 같은 의지를 가지기를 잊지 않았다.

배인(配人) 한 분에게서 받는 고뇌를 그는 깨끗이 정복하고 한 개의 사업가로 나서기를 발원하였다. 그는 다행히 남편에게 재산이 있던 것을 이용하여 『여자계』란 잡지를 창간하여 여성 여명(黎明)의 종을 울리기 시작하였다. 건설자의 기개! 여기에는 많은 원조자가 모였으니 죽은 시인 남궁벽 (南宮璧) 씨를 위시하여 그 당시 『창조(創造)』, 『폐허(廢墟)』 등에 정열의 붓을 잡던 당시 문인들이 거의 전부가 이 살롱의 손님으로 일석(日夕) 모였었다.

그의 집에는 언제나 보들레르를 말하고 입센을 평설하는 예술가와 문예평론가가 진치고 있었다. 그리고 시문에 특출한 재화가 있는 랑은 이 속에서 '존경받는 만년 규인'으로 있었다.

한번은 문인들 손으로 연극 연출이 고안되었다. 신극운동의 첫 깃발이라 할까. 선출된, 각본은 입센의 『인형의 집』. 그때 당시는 이것이 전위적 사상 상의 과제였으니까.

주인공 노라에는 일엽 여사 분하기로 하고 변호사엔 누구, 하녀에는 누구누구, 모두 배역이 결정되고 매일 연습이 시작되었다.

그러다가 어찌어찌 되었음인지 상당히 거부라고 일컫던 남편 L씨 재산

이 겨우 4,5천원밖에 아니 남고, 또 L씨는 연전 교수로부터 나오게 되자 여러 가지 파란을 겪은 뒤 남편은 북미로, 일엽 여사는 동경로 각각 공부로 떠나고 말았다.

그 뒤 두 분은 이혼하였다. 그리고 일엽 여사는 서해 바닷가에 이르러 다시 보금자리를 찾았으나 몇 해 뒤는 다시 자유의 몸이 되었다가 지금은 성북동(城北洞)에서 흙의 향기에 취하면서 H씨와 고요하고도 평화스러운 새살림을 꾸미고 지내신다던가.

기미 당시의 여성에게는 모두 파란이 많았지만 일엽 여사의 신변에도 많은 전변(轉變)이 있었다.

일본에 히라쓰카 라이초(平塚雷鳥) 등의 초기적 '세이토파(靑踏派)'라는 부인운동이 있었던 듯이 조선에도 다소나마 부인문제(婦人問題)를 사상적으로 취급하여 보려 용의와 의도를 가졌던 이로는 이 일엽 여사의 『여자계』 계(系)를 가리키지 않을 수 없었으니 그것이 비록 결사운동에까지 미친 것은 아니나 그 공적은 잊을 수 없을 것이다.

여명기에는 의례히 혼돈이 따르는 법이다. 일엽 기하(旗下)의 사상(思想) 상 진형(陣形)도 혼돈 이 자에 그쳤다. 그러나 그 시대에 이만한 움직임이라도 보인 이로 선구자적 공을 돌려 옳을 것이다.

그는 시도 깨끗이 하고 소설도 수필도 쓴다. 지금까지 붓을 놓지 않음이 그의 '큼'을 말함이라 할진저.

채필(彩筆)을 해외에 자랑하던 나정월(羅晶月) 여사(女史)

〈천후궁(天后宮)〉, 〈파리의 거리〉 등 일세의 이목을 끌던 명작을 전람회에 발표하여 특선을 얻던 반도엔 드문 천재적 규수화가 나혜석 여사! 그를 소개하기엔 너무나 유명하다. 경기도 수원 출생.

기미 당시에 열 손가락 안에 드는 전위적 여성이었다. 뒷날 미국으로 도주한 저 대구(大邱)의 ××애×부인회[49] 사건의 김마리아나 아까 말한 박인덕 여사와 같이 어떤 정치적 움직임을 일으키려 하다가 철창생활을 하였다. 세상에서 들리는 말에는 나혜석 씨가 동경(東京) 혼고(本鄕)에 있는 여자미술학교를 다닐 때 김××[50] 씨와 사랑하는 사이가 되었다가 여러 가지 층절 밑에 두 분의 사이는 다시 벌어지기 시작하였다. 그리하여 나랑(娘)이 졸업하고 조선에 나와서 이와 같이 서대문감옥에 갇히는 몸이 되자 김×× 씨는 자기가 법정에 서서 이 애인을 변호하여 그 사랑을 다시 부활시킬 결심으로 교토제대(京都帝大)를 마치기 바쁘게 변호사 시험을 부리나케 치어 합격하고 정작 서울에 나와 보니 나혜석 씨 공판은 벌써 날짜가 지났더라고.

나정월 여사는 결혼한 뒤 사상운동에서 몸을 회전하여 채필잡기에 분주하여 2,3년 전에는 프랑스 수도[佛京] 파리에 이르러 유명한 서양인 화백에게 사숙하야 천재의 맹아를 더욱 닦고 있다가 귀국하여 영남에 가 있더니 최근 다시 서울에 올라와 있다는데 여사의 신변에는 요즈음 복잡한 뇌오(惱懊)[51]가 있다던가.

여사는 기미시대가 낳은 대표적 화가로 그 이름이 오래 흐를 것이다.

미모의 여왕과 재조의 여왕들

기미시대에는 재인도 많았거니와 특출한 미모의 여성도 많았다. 아까 말한 박인덕 씨 외에 윤영운(尹英雲), 황귀경(黃貴卿), 신(申)마실라 씨 등.

49) 대한애국부인회.
50) 김우영(金雨英).
51) 원문은 '뇌악(惱愕)'. 오식인 듯.

윤영운(尹英雲) 랑(娘)은 동경여자고등사범학교(東京女子高等師範學校)[52]를 가장 우수한 성적으로 마친 일대의 재원이라, 졸업식 날 가장 으뜸가는 수재가 졸업생 대표로 답사를 하는 규례(規例)에 쫓아서 당일 랑은 구름같이 모인 만당의 내빈 앞에 나가 전 졸업생을 대표하여 유창(流暢), 차(且) 웅변적 답사(答辭)를 술(述)하였다. 어떻게 그 말의 내용이 애절하였던지 재학생 수백 명은 치맛자락으로 눈물을 씻었고, 한쪽 옆에 진쳤던 모교의 선생들도 고요히 머리를 숙였고, 더구나 대관(大官), 거족(巨族), 명사(名士), 학자(學者) 등의 내빈(來賓) 등은 모두 경찬(驚讚)하기를 마지않는 감격적 장면을 이루었다. 그날 동경 각 일류 신문에는, "아사히노카가야쿠고토키 소코비카리노아루토오코니 스우센라이마레비토, 노오코로, 칸게키시사루"[53]라는 주먹 같은 활자로 윤랑의 절세의 미모와 그 재원을 찬탄하여 세상에 놀람을 보냈을 만치 그의 용색(容色)은 출중하였다. 윤영운(尹英雲) 여사는 서울에 도로 나와 모교이던 진명여자고보(進明女子高普) 선생과 결혼하여 아들딸 많이 낳고 이제 현숙(賢淑)한 중년부인이 되었다던가.

또 여전(女專)에서 나온 신마실라[54] 랑도 청춘시대에는 미모와 재화를 가지고 울리었다. 그리고 연학년(延鶴年) 씨 영부인이 되어 있는 황귀경(黃貴卿) 씨도 재색겸비한 점으로 기미 당시 그 이름을 울리던 이라. 황귀경 여사의 동경 당시 이름은 마쿠에(菊榮)라고 썼다. '이치린사이타 키쿠노하나'[55]라 함이 황 여사의 미모를 찬탄한 어느 숨은 청년의 노래 구절이었다. 승방(僧房)을 지나가는 가을바람 소리, 그러나 이 모든 것은 무상한 인세

52) 동아일보 1926년 1월 4일자 기사 「선생님과 혼인한 윤영운 여사」에 의하면 일본 교토 헤이안 고등여학교를 졸업했다고 함.
53) 원문은 "朝日の輝く如き 底光のある 瞳子に 數千來賓, 惱殺, 感激さる". 아침 햇빛과 같이 빛나는 눈 광채 나는 눈동자에 수천 내빈, 뇌쇄, 감격하다.
54) 신마실라: 1914년 이화학당 대학과 제1회 졸업생 3명 중 한 사람.
55) 원문은 '一輪咲いた 菊の花'. 한 송이 핀 국화 꽃.

(人世)를 조상(弔喪)하는 범종소리에 사라졌을 듯.

윤심덕(尹心悳) 여사의 최후와 기타 제씨

가장 호화롭게 이 시대의 표면 위를 걸어 다니었기는 유명한 저 윤심덕(尹心悳) 양이었다. 동경음악학교(東京音樂學校)를 나와 고국의 악단을 장식하기에 밤을 낮으로 분주하다가 토월회(土月會)의 무대에 신극(新劇) 배우로 올라섰다가 그러다가 애인이던 극작가 김수산(金水山)과 더불어 현해탄 푸른 물결에 몸을 던져 최후를 극적으로 마치던 — 그리고 최근에는 또 다시 이탈리아의 로마 시에서 악기상을 경영하고 있다는 이 여러 가지 풍문의 주인, 그는 조선에 늦게 나타났다가 너무 빨리 가버린 여성이지만 최초의 악단을 꾸미어 놓은 여성으로 많은 인상을 남겨준다. 그밖에 음악가로는 한기주(韓琦柱) 여사가 있었다.

여기 또 한 분 기미시대를 장식하던 미모의 여성이 있었다. 그는 이덕요(李德耀) 씨! 씨는 여성들끼리에도 반하고 만다는 애교가 있다. 의학전문[56]을 마치고 경성에서 최근까지 개업하고 있다가 망명한 애인 H[57]를 따라 상해로 갔다던가.

송복신(宋福信) 여사도 그 당시 화려한 기억을 주던 여성이었다. 지금은 미국에 가서 고등교육을 받고 영국인인 어떤 유력한 은행가와 결혼하여 행복하게 지내는데 외국에 내어놓아도 실로 그 용모나 학식으로 부끄럽지 않을 이는 송복신 랑이라 하리 만치 그때는 경모(敬慕)를 받았다.

대구에서 ××애×부인회[58] 사건을 일으키고 병으로 병원에서 치료(治

56) 동경여자의학전문학교.
57) 한위건(韓偉健).
58) 대한애국부인회.

療) 중 아메리카로 탈주한 김마리아 여사, 그는 너무 유명할 뿐더러 붓을
들 자유가 없어 그냥 지나가거니와 최근 M.A.의 학위를 얻었다는가.

그 당시 또 경성관립여자고등보통학교(京城官立女子高等普通學校)의 최초
의 교수로 있던 김덕성(金德成) 씨도 신여성의 한 분이었다. 이분은 스물한
살에 동경여자고등사범학교(東京女子高等師範學校)를 마치고 여자고보(女子
高普)의 최초요, 또한 유일한 여교수로 있던 분이다. 평양에서 났었던 줄
기억한다. 3년 동안 교사 노릇하다가 가정에 들어가고 말았지만…

이밖에 허정숙(許貞琡), 유영준(劉英俊), 황신덕(黃信德), 최은희(崔銀喜),
정칠성(丁七星), 박경희(朴慶姬), 정종명(鄭鍾鳴), 우봉운(禹鳳雲), 이현경(李賢
卿), 윤성상(尹聖相), 최의순(崔義順), 심은숙(沈恩淑), 박원희(朴元熙), 조원숙
(趙元淑) 씨 등, 여러 여성이 있으나, 그는 요 다음번 '최근 여류사상가 총
관(最近女流思想家總觀)'에 넘기기로 하고 다만 (차간삭제)[59] 그 시대적 은막에
나와 도약하던 여성을 일단 이것으로 그쳐두기로 하자.

59) 원문대로.

3. 붉은 연애의 주인공들[60]

초사(草士)

『삼천리』 제17호, 1931. 07. 01.

허정숙(許貞琡), 황신덕(黃信德), 주세죽(朱世竹), 남수라, 현계옥(玄桂玉), 정학수(鄭學秀), 고명자(高明子), 정칠성(丁七星), 심은숙(沈恩淑), 조원숙(趙元淑), 정종명(鄭鍾鳴), 우봉운(禹鳳雲) 등 다정다한(多情多恨)의 사회주의적 제(諸) 여성

다이쇼(大正) 14년(1924년) 첫 여름. 국경 압록강의 양양한 푸른 물결 위에 한가락의 구슬픈 볼가의 뱃노래와 함께 망명객의 외로운 그림자가 수파(水波)를 따라 뜰락말락할 때에 돌연히 신의주(新義州) 경찰서의 손에 조선공산당이란 지하층적(地下層的) 방대한 조직이 발각되면서 김약수(金若水), 유진희(俞鎭熙), 권오설(權五卨), 홍덕유(洪悳裕), 김재봉(金在鳳), 박헌영(朴憲永), 임원근(林元根), 김경재(金璟載) 등 거두들이 잡힌 뒤를 이어서 또 순종제(純宗帝)의 인산(因山)[61] 때 6.10만세로 강달영(姜達永), 계속하여 제2, 제3, 제4차 결사로 김준연(金俊淵), 이영(李英), 박형병(朴衡秉), 홍양명(洪陽明), 이병의(李炳儀), 차재정(車載貞) 등 이 땅 사상운동의 지명(知名)의 거인들이 다수히 철창에 얽매이게 된 그 사실은 젊은 조선 사람이면 다 아는 일이라. 다만 이렇게 일월회(一月會)요, 화요회(火曜會)요, 서울계요, 북풍계 운운 하면서도 다 같은 방향을 위하여 불꽃을 가슴에서 뿜는 듯이 늘 작열하여 밤낮 땅 밑으로 돌아다니던 이 다수한 투사의 신변에는 묘령(妙

60) 부제는 '현대 여류 사상가들(3)' 이다.
61) 인산(因山): 태상황(太上皇) 및 그 비, 임금과 그 비, 황태자(皇太子) 부부(夫婦), 황태손 부부(夫婦)의 장례(葬禮)

齡) 꽃과 같은 아름다운 맑스 걸, 엥겔스 레이디들이 마치 구름자 모양으로 그 뒤를 따르면서 살풍경한 이 사상운동 선상에 한 떨기의 꽃수를 놓아 주었다.

언제 잡힐는지 모르는 한낱 생명들이매 번개같이 잠깐잠깐 만나는 그 동안에 강철 같은 굳은 사랑의 전당이 둘의 사이에 싸여지는 것이요, 새 연애관 새 사회관을 가진 몸들이매 세상의 전통적 결혼 관념을 침 뱉고 짓밟고도 태연하여 한다. 그를 이해할진대 우리들은 오히려 그를 떳떳하다 하여야 옳을 것이 아닐까.

여기 이 거두들과 직접 간접 애욕의 불길 위에 뛰놀던 10낭자가 있으니 우리는 그 붉은 연애의 실마리를 풀어 보기로 하자. 다만 근대의 사상계에 용감하게도 놀대질[62]하고 있던 이 여러 여류사상가를 정면으로 당당히 그 사상 그 지조를 소개하지 못하고 겨우 행랑 뒷골로 돌아가서 애욕의 프로필을 통하여 묘사하려 하는 이 부자유한 붓끝을 독자 제씨는 용서하여 주실 것을 예기(豫期)하면서도 이러한 필촉(筆觸)에 제 낭자를 올림을 미안스럽게 아노라.

아메리카로 방랑의 다한(多恨)의 허정숙(許貞淑)[63] 여사

최초의 『동아일보(東亞日報)』 여기자로 있으면서 유려한 필치로 그 당시 인도 국민회의 의장이자 유명한 여시인이던 사로지니 나이두[64]의 시가를

62) 놀대질: '놀대'는 뗏목의 방향을 잡아 주기 위하여 설치하는 조종대.
63) 허정숙(許貞淑, 1902~1991): 고베여자신학교와 상하이 영어학교에서 공부. 1920년대 전반기에는 『동아일보』 기자, 『신여성』 기자 등을 지냄. 사회주의 여성운동의 대표적 인물. 1935년 중국으로 망명. 해방 후 북한에서 고위직을 맡음.
64) 사로지니 나이두(Sarojini Naidu, 1897~1949): 인도의 시인이자 사회운동가. 여성해방운동과 반영민족운동에 참가했다.

성(盛)히 영문에서 번역하여 내던 묘령 여성이 1923년대의 조선 언론계의 일각에 존재하였던 것을 기억하리라. 그가 허정숙 여사였다.

그는 고베신학교(神戸神學校)를 마치고 상해에 이르러 수년간 유학하다가 귀국하여 부군과 함께『동아일보』에 입사하였던 것이다. 그때 부군이란 임원근(林元根) 씨였다.

그러다가 허 여사는 입사 5개월 만에 박헌영, 임원근, 조덕진(趙德津) 등 사원 14,5명이 일제히 맹파(盟罷)[65] 퇴사할 때에 저도 함께 사표를 집어 뿌리고 전 사원이 모인 자리에서 맹렬한 간부 탄핵 연설까지 한 뒤 뛰어나와 버렸다.

그 뒤 여성동우회와 근우회에서 무슨 선언이나 강령이 나오면 반드시 달필의 인 황신덕 씨와 허 씨의 손으로 합작이 되어 나왔었다. 그러고는 청총(青總) 간부요, 또 근우회의 직임을 맡고서 북은 함북(咸北), 간도(間島), 남은 전라(全羅) 경상(慶尙)에 이르기까지 앉을 자리 따뜻할 사이 없이 놀랍게도 근기(根氣)있는 실제운동의 활약을 보였었다.

그럴 때에 최애의 부군 임원근 씨가 제1차 당 관계로 입옥하게 되었다. 그는 울었다. 태화여자관의 우량아 선출대회 때에 일등에 선발되어 뿌리끼[66]로 만든 목욕통까지 상품으로 탄 세 살 먹은 그의 애아(愛兒) 표(豹)가 아빠 아빠를 부를 때에 규장(閨帳)의 젊은 여인 허 여사는 단장(斷腸)의 모성애의 눈물에 몇 번 방바닥에 엎드려 울었던가.

그러나 허 여사는 너무나 정열적이고 너무나 풍향(豊饗)한 탄력을 가진 여인이었다. 옥에 임을 보내고 그러고 얼마 있지 않아서 이혼계를 써가지고 부군의 옥사를 찾아가는 얼음 같은 찬 일면을 가진 여성이 되었다.

그 뒤 그는 아버지의 성이 다른 둘째 아이를 낳았다. 그의 집에는 온후

65) 맹파(盟罷): 동맹파업(同盟罷業)
66) 원문대로.

하던 아버지 허헌(許憲)을 비롯하여 싸늘하고 델리케이트한 공기가 떠도는 것을 어쩔 길이 없었다. 그러다가 허헌을 따라 허 여사는 미국으로 건너갔다. 거기서 1년 남짓 있는 동안에 그는 정신상의 모든 실경키[67]를 청산하고 새사람이 되어 귀국하였다. 미국 있을 때는 국제적 무슨 단체에 미국의 여류지도자 모씨를 만나 미국 사회 운동사를 많이 연구하였었다고 한다.

아직 나이 삼십 이전에 애인을 세 번 가졌고 가졌을 적마다 옥동자를 얻었다. 그러나 이것이 눈물의 씨가 되는지 웃음의 씨가 되는지 아무도 아는 이가 없다. 아버지를 잃은 동복아 삼 형제는 지금 그 조모의 손에 길리워 있다. 허정숙은 광주학생사건으로 1년 징역을 받고 해산 때문에 일시 보석되었다가 또다시 약 한 달 전에 입옥하고 없으니까.

그는 최근에 미국 여행기를 초하기 위하여 아버지 허헌이 그 당시 『삼천리(三千里)』에 집필하였던 구미여행기의 부분 부분을 빌어다가 열심히 보고 있더니 포리(捕吏)는 아마 이 집필의 여유도 주지 않고 데려간 듯하다.

'연애는 사사(私事)다!' 이 명제 아래에선 여사를 공격할 아무 근거가 없다. 그에게서 처음부터 부군을 격리시키지 않았던들 그의 신변에 이렇듯 착잡한 비극의 인자가 얽히어졌을까. 또 그가 구한 것이 올가[68]같이 성(性)의 촉수였는지, 연애였는지. 만일 전자라면 인간본능을 이해하는 한에서 오히려 동정할 일이리라. 아무튼 열(熱) 있고 성실하고 미모이고 그리고 체계 있는 사상을 창달하게 기록할 수 있는 명찰한 두뇌의 인(人), 필(筆)의 인, 설(舌)의 인 허정숙 여사는 조선여류사상계의 첫 손가락에 꼽힐 빛나는 미래를 가진 여성이다. 함북 명천(明川) 출생, 금년이 29.

67) 원문대로. '실이 엉킨 것 같은 모습'을 가리키는 듯.
68) 러시아 알렉산더 콜론타이의 소설 「삼대의 사랑」의 여주인공.

해외에 빛나는 여인(麗人) 삼월성(三月星)

해외에는 사상운동선상에서 도약하는 이가 더욱 많다. 우리는 그중에 서 가장 저명한 이로 세 분을 적출하리라. 해외운동을 운운하는 분으로 아 마 러시아의 남만춘(南萬春)[69]을 모르는 이가 없을 듯 그 남만춘의 바로 친 누이동생에 남수라라는 늙은 청춘이 있다. 연전에 조선에 나왔다가 세브 란스병원에서 그만 객사하고만 채(蔡)그리고리 교수의 한때 애인으로 두 분은 흑룡강(黑龍江) 쪽배 위에서나 모스크바의 크렘린 궁전 뒤 적광장(赤 廣場)에서 팔목 끼고 다정하게 돌아다니는 일폭의 아름다운 풍경을 국제인 들에게 자랑함이 한두 번이 아니었다. 그러다가 최애의 애인 채(蔡)를 잃 은 남수라 여사는 지금 고절을 지키면서 연해주의 최고책임자의 한 사람 으로 침식(寢食)을 잊고 활약한다는데 넓고 둥그런 얼굴 위에는 언제 보아 도 패기가 가득 가없다 한다. 금년이 마흔 둘인가.

그분들의 청실홍실 늘이던 연애사는 전개하던 장소가 바로 프롤레타리 아 연애를 고조(高潮) 찬미하는 러시아 서울을 배경 삼고 엮여진 것만치 매 우 심각하고 극렬한 바 있으나 이미 배인(配人)을 잃은 가을하늘 외기러기 같은 남 여사의 로맨스를 들춤이 한갓 괴로움을 더할 뿐이 아닐까. 그는 정당원(正黨員)이다.

둘째로는 현계옥(玄桂玉) 씨다. 기억이 좋은 이는 현정건(玄鼎健)이란 이 를 기억하리라. 『동아일보』의 기자요, 또 소설가인 빙허 현진건(憑虛 玄鎭 健) 씨의 바로 백씨로 일찍 상해에서 활약하고 있던 분. 현 씨의 애인에 계 옥이란 이가 있다. 3.1 당시에는 정칠성(丁七星) 여사와 같이 장안에서 울 리던 인물 잘나고, 소리 잘하고, 묵화 잘 치던 경성 명기(名妓)였다. 그가

69) 남만춘(南萬春, 1892~?): 러시아 교포 출신의 초기 사회주의 운동 지도자 가운데 한 사람.

정인(情人) 현정건의 감화를 받고 기미(己未) 때에 M이란 명문의 도련님을 꼬여내어서 돈 사천 원을 얻어 쥔 뒤에 그 돈으로 여비를 삼고서 애인 현정건과 같이 손에 손을 맞잡고 백 퍼센트의 스피드적 사상상 비약을 하여 곧 상해에 이르러 둘이 다 운동선상에 몸을 내어던졌다.

상해에선 현계옥 여사는 영어학교를 다니었다. 후일 유창한 그 영어는 동양적 백합꽃 같은 미모와 아울러 내외 운동자 간에 이름이 높았다.

그 뒤 현정건이 상해에서 잡혀서 조선에 돌아 나와 평양법원에서 4년의 판결을 받고 지금 복역하고 있는데 일이 이렇게 되자 현계옥 여사는 모스크바로 가서 큰일을 하고 있다던가. 그도 정당원이다.

마지막으로 우리는 정학수(鄭學秀) 여사를 들어보겠다. 정학수 여사는 상해에서 연전에 열린 ××회의 때 여성을 대표하여 참석한 대의원이었다. 그의 애인은 해삼위(海參威) 게페우(KGB)[70]의 어느 부문의 중요간부인 이모 씨인데 여사는 정치가로서 이미 이름의 높아 우리의 소개의 붓을 기다리지 않는다. 그 역(亦) 정당원이다.

그밖에도 풍운을 타고 초초한 어여쁜 자태를 날리는 가인이 많다. 그러나 위선(爲先) 여기에 그친다.

기다(幾多) 파란의 황신덕(黃信德)[71]

사회운동이 한참 발흥하던 1923,4년대에 동경서 여자대학을 마치고 은익(銀翼)을 가지런히 날리면서 화려하게 이 땅에 돌아온 아가씨 세 분이 있었으니 그가 즉 동경학흥회장(東京學興會長)으로 여류 정객으로 이름을 동

70) 게페우(KGB): 구 소련의 국가보안위원회. 비밀 경찰 및 첩보 조직.

71) 황신덕(黃信德, 1898~1984): 평양 숭의여학교 졸업. 1918년 일본 유학, 니혼여대를 졸업하고 1926년 귀국 후 기자, 교사 일을 하면서 여성운동에 힘썼다. 해방 후 재단법인 추계학원을 설립했다.

양 삼국의 수도에 날리던 유영준(劉英俊)[72] 씨와 뒷날『조선일보』여기자로
문명(文名) 염명(艶名)을 남조선 일각에까지 뻗치던 최은희(崔恩喜) 씨와 그
리고 이 황신덕 씨였다.

황 씨는 귀국하기 바쁘게 근우회(槿友會)에 들어가서 500년 미몽에 젖은
심규(深閨)의 부녀(婦女)를 깨우치기로 결심하고 틈 있는 대로 야학에 교편
을 잡고 연단에서 홍염을 토하며 농촌을 찾아 브나로드의 역(役)을 꾸준히
하였다. 그러다가『시대일보(時代日報)』여기자로,『중외일보(中外日報)』여
기자로 전전하였는데 이 사이에 '월암동인(月岩洞人)'의 호로 쓴 부인평론은
무산계급적 입장에서 쓴 조선 여류논단 최초의 예리한 붓날이었다.

황 여사에게는 애인이 있었다. 제1차 당 때에 거대한 역할을 하여 실형
5년3개월을 받은 사상계의 거인 유진희(俞鎭熙) 씨가 바로 그였다. 동경에
서부터 불붙기 시작한 두 분의 사랑은 날이 갈수록 오직 모든 것을 태워버
리고도 남김이 없었다. 이럴 때에 유 씨는 얼음 같은 찬 수정을 차는 몸이
되었다. 의지의 인(人) 황 여사는 이를 악물고 끌리어 가는 언제 다시 만날
는지 모르는 그 애인의 뒷 태도를 물끄러미 쳐다보았다. 그런 뒤 얼마 있
지 않아 정성으로 뜬 눈물에 묻은 자켓이며 내복이 황의 손으로 유에게 전
하려고 친히 들고 서대문 감옥을 찾음이 어찌 한두 번이었으랴. 면회실 난
간에는 랑의 애욕의 눈물이 점점이 흘렀었다.

그러다가 랑의 신변에는 폭풍이 일었다. 모든, 그렇지 그것은 실로 모
든 것이라 하리만치 그가 가졌던 사상, 정열, 육체의 모든 것에 커다란 전
변이 닥쳐왔다.

전변(轉變) 후 황 여사의 서한을 차디찬 철창에서 받아 읽든 유 씨는 설

72) 유영준(劉英俊, 1890~?): 정신여학교 졸업한 후 1914년 중국 북경 여학교 모정서원을 졸업
했다. 삼일운동 참여 후 1919년 일본 유학, 1923년 동경여자의학전문학교를 졸업 후 귀국하
여 의사로 일하면서 사회주의 계열의 여성운동을 했다.

마하고 의심하였다. 그러고는 "농담으로라도 그런 말을 말아 달라."고 회답을 썼다. 그러나 번듯한 현실은 갇힌 사람의 꿈과 감상과 호소를 짓밟고 끝 간 데를 모르게 매진할 뿐이었다.

황 여사는 그 뒤 『동아일보』 기자며, 서울계 투사이던 임봉순(任鳳淳) 씨를 최애의 배인으로 맞이하고서 지금은 시외 신설리(新設里)에 스위트 홈까지 꾸미고 있다. 일남(一男)을 얻으셨던가.

그리고 시내 실천여학교(實踐女學校)의 후신 명성여자학원(明星女子學院)에 교편을 잡고 있는 중인데 가끔 JODK[73]에 이르러 가정강좌를 방송한다.

고향은 평양, 올에 스물여덟이시라던가. 그런데 특기할 일은 씨는 역사적으로 빛나는 언니를 가졌다. 미국 모 대학 M.A.의 학위를 가진 황에스터(黃愛施德) 씨가 그이다. 에스터 여사는 기미 당시 김마리아 등과 같이 전신이 열의 화신이 되어 많은 일을 한 분으로 우리는 다시 ××부인회[74] 관계를 기록할 때에 붓이 이분에 미칠 것이므로 여기에는 그만 그치거니와 이 점에서 바라보면 자매 두 분은 어느 점으로 보든지 한 쌍의 걸물이라 할 것이다.

신철(辛鐵) 씨와 사생(死生)을 같이하는 정종명(鄭鍾鳴)[75]

불행한 신부로 시가(媤家)[76] 규방(閨房)에서 수년을 울다가 얌전한 청상

73) JODK: 원문은 'JOTK'이나 오식인 듯. 1927년 서울에 설립된 경성방송국의 호출부호이다.
74) 애국부인회.
75) 정종명(鄭鍾鳴, 1896~?): 배화여자학당 졸업 후 결혼하여 아들 하나를 낳고 남편이 죽었다. 경제적 자립을 위해 세브란스병원 간호부양성소 졸업 후 조산부 자격을 땄다. 조선여자고학생 상조회를 조직하고 회장으로 활동.
76) 원문은 '侍家'이나 오식인 듯.

과부로 또 몇 해를 지내다가 그러다가 연전에 사상상의 신뢰할 동지 신철 씨를 만나 정종명 여사의 청춘엔 다시 봄빛이 무르녹으려 하던 중 돌연한 검거로 지금 예심 중에 있게 되었다. 사건은 근래에 자꾸 신문에 보도되는 저 재건당의 공작위원회 결사관계이다.

정 여사는 세브란스병원 간호부로 있다가 여자고학생상조회(女子苦學生相助會)를 만들었고 근우회를 창립한 이후 10년의 사회운동 중에 경찰서 유치장엔 가끔 들어갔으나 감옥으로 가기는 이번이 처음이다. 최애의 아들 박홍제(朴弘濟)를 그곳에 넣고 있던 그가 자신이 이제 마저 들어간 것이다.

정 여사는 모든 사회운동자의 보모였다. 누구나 회관에서 앓는다 하면 산파를 하여서 겨우 수입된 1,2원 돈을 쥐고 가서 약도 사다 달여 주고 미음도 써주고 누가 검거되었다면 총총한 걸음을 구류된 곳에 옮기어 수지[77]고 의복이고 음식이고 차입하여 주기에 분주한다. 세브란스병원에서 죽은 러시아 극동대학(極東大學) 교수 채(蔡)그리고리 씨도 일면의 식조차 없건만 친절히 찾아와 주는 정 여사의 후의에 감격하야 운 사람 중의 하나다.

채 교수는 죽을 때 임종의 석상에서까지 정종명 씨를 불렀다.

그는 붓의 사람은 아니다. 그러나 설(舌)의 인(人)이었다. 더구나 누구를 논격(論擊)할 때는 적에 간극을 주지 않고 번개같이 집어 세운다. 그 세가 맹렬하여 어지간한 남성들은 물러선다.

그는 의지의 인이라기보다 정열의 인이다. 보기에는 퍽이나 싸늘하건마는 죽은 박원희(朴元熙)[78] 여사와 같이 다정다한한 편이었다.

77) 수지: 휴지.
78) 박원희(朴元熙, 1897~1928): 경성여고보 사범과를 졸업하고 교사로 근무하다가 일본에 가서 고학으로 공부했다. 돌아와서 사회주의 여성운동에 헌신했다.

연전에 애인 신철 씨가 보석이 되어 병상에 누웠을 때 그의 진실한 간호는 실로 눈물의 기록이었다. 중병 앓던 신철 씨의 회춘이 여사의 공에 의함이 많다고 할 것이다. 그에게는 성적(性的) 동반자가 한둘 있었다. 그러나 그를 나무라는 이는 없다. 그만치 그의 경우는 동정을 끄니까. 경기도 출생. 올해 마흔 하나인가.

유일최초의 여×원[79]인 홍일점의 고명자(高明子)[80]

재작년 즉 쇼와(昭和) 4년[81] 추(秋) 조선박람회 당시에 경기도 경찰부는 돌연히 용산 도화동(桃花洞) 부근에 수 대의 자동차를 몰아 수십 명의 공산당원들을 체포하였다. 그 가운데 꽃과 같은 미모의 여성 고명자도 끼었다. 고명자는 애인인 제1차 급 제2차 결사의 오가나이저인 김단야(金丹冶)와 함께 모스크바로부터 들어와서 시외 인적이 드문 외딴 집에 세상을 꺼리는 조그마한 살림살이를 차리고 있으면서 당의 재건운동에 여성부 조직의 임(任)을 맡고 활약하였던 것이다.

고명자는 서울 이화학당(梨花學堂) 출신이다. 그 뒤 동우회(同友會)에 입회하여 일하다가 모스크바로 가서 그곳 공산대학에 입학하여 4년이나 있다가 여러 번의 검거에 조선공산당이 아주 궤멸되자 당의 재건 밀명을 국제당에서 받고 들어왔던 것이다.

그는 재원(才媛)이라 학교에서도 항상 수재의 칭(稱)을 받았고 그는 반월형의 미모의 여성이라 그의 주위에는 항상 맑스, 엥겔스를 말하는 다혈질의 청년들이 많이 모였었다. 그 가운데 뛰어난 오르그 김단야가 있었다.

79) 여당원.
80) 고명자(高明子: 1904~?) 조선총독부 산하 조산부 양성소에 다녔고 1924년에는 모스크바의 동방노력자공산대학에 입학, 1929년 졸업했다.
81) 1929년.

둘은 처음에 사상에 공명하고, 그 다음에 성격에 공명하고, 그 다음에 전부 그렇지. 부분이 아니라 아주 전부에 공명하였다.

생사를 같이 하기로 약속한 열애의 동지가 된 뒤 손에 손에 맞잡고 해내(海內) 해외로 분주히 돌아다녔던 것이다. 딴 말이나 고명자가 잡힐 때 김단야는 두 달 동안이나 서울에 잠복하여 있다가 다시 몸을 해외에 피하였다. 조선의 많은 사상 여성 중 직접 당원이 되어 활약한 이는 아직 이 고명자 한 사람뿐이 아닐까. 3년을 받았으니 아직 출옥할 날은 멀다. 나이는 이십오륙이나 되었을까.

동양적 고전미의 여인(麗人) 주세죽(朱世竹)[82] 씨 기타

조선에 아직 당이라고 이름조차 못 듣던 1922년 겨울 모스크바를 떠나 북경, 상해를 거쳐서 서울로 들어오던 일행 세 사람의 표한(標悍)한 청춘이 있었으니 그네는 신의주에서 잡혀 모두 1년 반의 복역을 하고 났다. 이것이 뒷날 최초이던 제1차당의 오가나이저로 만목(萬目)을 놀래던 박헌영, 김단야, 임원근 3인이었다.

그때 박에게는 허정숙이, 김에게는 고명자가, 그리고 박에게는 주세죽이란 동양 고전화속에서 고요히 빠져나온 듯한 고아수려(高雅秀麗)한 려인이 있었다.

주는 상해에서 박을 만났다. 섬약(纖弱)한 여성의 몸으로 일찍 국경을 넘어서 멀리 러시아의 거친 벌판으로 번민과 고뇌의 심신을 이끌던 주 여사는 상해에 이르러 동지이자 애인인 박을 만나 황포탄(黃浦灘) 물결의 만년

82) 주세죽(朱世竹, 1901~1953): 함흥의 사립영생여학교 재학 당시 삼일운동 관련으로 투옥된 바 있다. 상해에서 박헌영과 결혼했고 국내로 들어와 사회주의 여성운동을 했다. 1928년 소련으로 탈출하여 모스크바 동방노력자공산대학에서 수학하고 1932년에는 상해에서 조공재건운동에 참여하기도 했다. 소련에서 사망.

유구함을 빌고 또한 찬미하였다. 그때 평양감옥에서 출옥하고 나온 부군 박헌영이 『동아일보』 정치부 기자로 임원근(林元根), (김단야는 『조선일보』 기자) 조동우(趙東祐), 허정숙 등과 책상을 나란히 하고 일 보고 있을 때에 주 여사는 조선에 나와 동우회의 조직부장으로 활약하는 한편 서울 서대문 어느 서양인 상회에 이르러 영문타이프라이터를 찍어주고 생활의 자(資)를 얻었다.

그러다가 부군이 신의주에 CY의 최고 책임자로써 또 잡히게 되자 여사도 역시 같은 포승을 받아 설월(雪月)이 어린 국경 삭풍(朔風)에 옥부 홍안(玉膚紅顔)을 깎음이 또한 한두 날만이 아니었다.

그 뒤 박은 보석이 되었다. 병약의 부군을 안아서 주세죽 여사는 여사의 고향인 함경도 함흥에 이르러서 치료하고 있다더니 이내 종적을 찾을 길 없이 되었다. 아마 지금쯤은 먼 먼 하늘 아래에서 고국의 하늘에 뜬 별들을 두 분이 어깨를 나란히 하고 하나 둘, 하나 둘 헤고 있지 않을까.

그때 서울에는 4미인이라고 부르는 이가 있었다. 주세죽, 허정숙, 심은숙(沈恩淑), 조원숙의 네 분이다. 그 가운데도 초초표표(楚楚漂漂) 신운(神韻)이 돌기로는 주 여사를 백미로 쳤다고 한다. 그 4가인 중의 한 사람이던 조원숙 씨는 고향이 강원도 울진(蔚珍)이다. 명문의 따님으로 규방 깊이 묻혀있던 처녀시대에 부형들이 강제로 결혼을 정하여 놓은 곳을 화촉전례(花燭典禮)의 바로 전날 야반에 시집가기 싫다고 아무도 몰래 가마 타고 서울로 도주하여 온 통쾌한 여성이다. 숙명여학교를 2년급까지 다니다가 그때 신흥청년동맹의 젊은 투사 김동명(金東鳴)과 가까운 사이가 되었다. 그 뒤 김이 무슨 사정으로 포리(捕吏)의 손을 피하여 상해로 내닫자 그 뒤는 양명(梁明)과 사랑하는 사이가 되었었다. 양명마저 ML당 사건으로 상해로 망명하자 조 여사 또한 연전에 그를 따라 상해에까지 가더니 옥동자를 낳아가지고 월전(月前)에 귀국하였다. 지금은 애아(愛兒)를 안고 양의 고향인

제주도 어촌에 이르러 자애 깊은 시부모의 사랑 속에서 지낸다던가.

상춘의 남해의 백구 훨훨, 껑충 뛰는 푸른 물결, 이 물결 속에 해내 해외로 풍상(風霜) 겪기에 지친 여사의 심금(心琴)이 다시 씻길 날 있으리라.

정칠성(丁七星)[83], 심은숙(沈恩淑), 이현경(李賢卿) 등 제씨

심은숙 씨는 산촌수곽(山村水廓)이 모두 수려한 강원도 양양(襄陽)이 그 고향이다. 근우회(槿友會)의 제1선에 나섰던 다년의 투사로 사회평론가 김경재(金璟載) 씨와 한때를 사랑하고 사랑받는 몸이 되었다가 김이 제1차로 입옥한 뒤에 다시 신간회(新幹會)의 소장투사(少壯鬪士) 홍기문(洪起文) 씨와 스위트 홈을 이루고 있다. 작년 겨울에 옥동자를 낳았으며, 이현경 씨는 수원 출생으로 보교(普校) 교사, 『동아일보』여기자를 지낸 뒤 안광천(安光泉)을 따라 상해에까지 이르렀다가 요즈음은 다시 고향에 돌아와 있다던가. 광주의 신경애(申敬愛) 여사, 정종명(鄭鍾鳴) 씨와 함께 공작위임회(工作委任會) 일로 용산경찰서를 거쳐 방금 입옥 중에 있다.

우리는 이 붓을 막음에 이르러 도미(棹尾)로 근우회 중앙위원장을 지내던 정칠성 여사의 광휘(光輝) 있던 전반생(前半生)을 점철함으로써 이 '적련사(赤戀史)' 캔버스 위의 색채를 완성하려한다.

정칠성 여사는 장안을 울리던 명기(名妓)였다. 대구감영(監營)이라면 평양감영과 같이 반도의 남북에 장구모 양으로 벌려져 있어 모두 인물이 수려하기로 유명한 영남의 승지(勝地)라. 여사의 생지가 대구이었다. 뒷날 서울에 올라오매 가무 잘하고 버들잎같이 갸름한 아름다운 그 얼굴은 3 · 1

83) 정칠성(丁七星, 1897~?): 대표적인 사회주의 여성운동가. 7세 때 기생이 되었다. 당시의 이름은 정금죽. 18세에 상경하여 있다가 삼일운동 때 시위에 참가하면서 기생을 그만두고 1922년 일본에 유학, 1923년 귀국한 후 사회주의 여성운동을 했다. 1935년에는 잠시 조선일보 기자도 했다.

당시까지 경국(傾國)의 소리를 들었다. 그때 정 여사와 절친한 명기 한 분이 있었다. 그는 아까 말한 현정건의 애인 현계옥 씨였다.

3 · 1 당시! 그때는 누구나 정치객이었다. 노인들도 어린 아이들도 누구든지 국가와 민족을 말하고 또한 흥분하여서 열이 올랐었다. 백마를 타고 은편(銀鞭)을 마복(馬腹)에 호화롭게 던지며 장안 네거리 좁다 하고 돌아다니던 정 여사의 가슴 속에도 정치의 불이 붓기 시작하였다. 그 호화롭던 생활을 일조(一朝)에 헌신짝같이 차버리고 동경에 내달아 기예학교(技藝學校)를 마치고 난 정칠성 여사의 비약은 실로 일세를 놀래기에 충분한 존재였다.

그는 거기서 사회운동에 투신하였다. 그 뒤 소개의 붓을 기다릴 것 없이 10년 고절을 지키며 지금까지 근우회를 두 어깨에 짊어지고 반도 여성을 위하여 만장(萬丈)의 기염을 토하고 있다. 한때 C 씨와 상애(相愛)의 사이가 되었고 어쩌고 하는 말이 있었으나 잘 모르겠다.

우리는 아직도 열거할 여류 투사를 많이 가졌다. 우봉운(禹鳳雲), 강(姜)아그니아, 박원희(朴元熙), 박순천(朴順天), 강석자(姜石子) 등 제씨를. 그러나 지수(紙數)의 제한이 있기에 위선(爲先) 이것으로 그치고 뒷날 계속할 날이 있기를 기다린다.

조선화가 총평

이하관(李下冠)

『동광』 제21호, 1931. 05. 01.

총평이란 벅찬 제목을 걸어 놓기는 하였지만 이런 제목 아래에 붓을 놀리기에는 나의 화단안(畵壇眼)이 너무나 협소하지 않을까, 또 너무나 거만스럽지가 않을까. 더구나 남과 다른 환경에 있음인지 혹은 화가 제씨 중 대부분이 미술사조에 등한함인지, 단체로 있어 이렇다 할 고집이 없고 개인으로 있어 이렇다 할 단적(端的) 활약이 없는 우리 화단에 있어 화가총평이란 사실이 허(許)하지 않을 무리한 제목일는지도 모른다. 그러나 필자는 도리어 이 무리한 제목이라는 데서 붓을 들 흥미를 느끼었다. 최근의 조선에는 미술가나 화가란 없었다 하여도 과언이 아닐 만치 환쟁이들뿐이었었다. 그러나 환쟁이는 나날이 줄어가고 미술가와 화가는 늘어가는 한편이다. 아직도 형성기에 있지마는 화단이란 말이 들린 지 오래고 동인전(同人展)은 물론, 개인전까지 유행하게 되었다. 그러면서도 A회는 무슨 운동이냐 물으면 얼른 대답이 나오지 않고, B인(人)은 무슨 주의냐 물으면 그것 역시 종잡아 대답할 수 없다. 여기서 나는 이 대답들을 독자 제씨가 스스로 비판하는 데 맡기려, 그 비판의 재료로서 화가들의 내외면을 물론하고 그네들의 편편(片片)의 생활상을 주워 모아 먼저 한 가십(gossip)인(人)으로서 소개하려는 데 이 글의 의의가 있는 것이다.

그러므로 그[화가]의 작가로서의 일면을 엿볼 때, 그의 색채가 불선명한 화경(畵境)에서는 나의 독단에 가까운 견해가 붙을 것과, 그의 사인(私人)

으로서의 일면을 엿볼 때 그의 신변잡사(身邊雜事)의 하나라도 험구(險口)에 가까운 언급이 있을지도 모르는 것이다. 그러나 이것은 절대로 나의 호의로서의 소개임을 미리 말하여 둔다.

〖중략〗

나혜석 씨

씨는 조선 여류화인의 첫자리에 앉았을 뿐 아니라 문단적(文壇的)으로도 명성이 있던 것은 씨의 다재를 설명하는 것이거니와, 씨는 총독부전(總督府展) 1회, 2회 때에 발군의 세(勢)로 입상을 거듭하던 것은 아직도 기억이 새롭다. 그러나 그 후 안동현(安東縣)에서 새 살림을 시작한 뒤로는 그 다채(多彩)의 임프레셔니즘[1]도 자취를 감추고, 그 시절 어느 잡지에 단연 「어머니 된 감상」을 쓰시더니 양행(洋行) 이후에는 가정지내란(家庭之內亂)이 있었던 모양이니 사실인지 비사실인지? 작년 총독부전에는 화풍도 퍽이나 달라졌으니 앞으로 나타날 새로운 나 씨를 잠 안 자고 기다리자.

〖하략〗

1) 임프레셔니즘(Impressionism): 인상주의

변호사 평판기

동허자(東虛子)
『동광』 제31호, 1932. 03. 05.

서두 소언[1]

범죄사(史)가 그 페이지 수를 늘려갈 때마다 우리는 변호사의 존재를 굳세게 인식하게 된다.

검사가 공격의 화살을 쏘면 방비의 방패를 드는 사람은 변호사다.

연소(年少)한 아내가 남편에게 이혼을 요구하였으나 거절하므로 집이 없으면 갈라지리라는 단순한 생각으로 가가(嫁家)에 불을 놓았다. 드디어 연소한 아내는 방화범으로 법정에 서게 되었다.

이때에 조혼(早婚)의 악습을 지적하여 연소한 아내의 범죄의 동기와 책임은 오히려 사회가 대속(代贖)하여야 할 것이라고 통렬한 언론(言論)으로 경형(輕刑)과 무죄(無罪)를 주장하는 사람은 변호사이다.

이러한 점으로 보아 변호사는 간접·직접으로 민중의 생활, 재산을 보호하고 범죄세계에서 받는 민중의 재난을 구출할 의무와 책임이 있는 것이다. 그러므로 민중은 법정에서 흑백시비를 다툴 때에 변호사를 신뢰하

1) 원문대로

기를 신과 같이 한다.

그리하여 민중은 형사사건에 변호사를 세우면 반드시 무죄나 감형이 되는 줄 알고, 민사소송을 변호사에게 맡기면 반드시 승소하는 줄 안다.

민중은 자아의 재난과 불행을 제어하기 위하여 변호사를 이렇듯 신뢰하게 되었다.

그러나 법정에 나타나는 결과는 민중의 이러한 신념에 만족을 주지 못하고 도리어 이 신념을 여지없이 유린(蹂躪)하고 민중의 기대에 배치(背馳)되는 현상을 빚어내는 때가 드물지 아니하게 되었다.

이 일은 다시 일전하야 내종(乃終)에는 악덕 변호사의 존재까지 만들고 민중으로 하여금 의분(義憤)까지 느끼게 하는 때가 있게 되었다.

모 변호사는 부호자식의 재산싸움의 사건을 맡아 가지고 차용증서를 위조하여 가지고 다액의 금전을 사취(詐取)하려다 발각되어 법망에 걸렸다.

민중의 무지를 이용하여 가지고 자아의 욕망을 만족시키기 위하여 변호사는 법에 대한 양심을 망각하고 책동과 협잡을 일삼았다.

민중을 옹호할 변호사가 민중을 사해(詐害)하였다. 여기에 민중은 변호사를 신뢰하는 한편에 변호사의 개인을 이해하고 성찰할 필요가 생겼다.

이 필요의 한 방편으로 필자는 조선변호사계에 중진이 되어 가지고 있는 제씨(諸氏)를 중심 삼아 가지고 사상(思想), 수완(手腕), 인격 등등을 단적으로 간략하게 비판(批判)하려고 한다.

〖중략〗

김우영(金雨英) 군

변호사로 부영사(副領事)가 되어 가지고 안동현(安東縣) 가서 수년을 지

내다가 미술가의 아내 나혜석 여사와 같이 세계 일주를 하고 돌아와서는 돌연히 나 씨와 이혼을 하고 다시 시내에서 변호사 업을 시작하였다.

어린 자식 3, 4명이 달린 아내와 이혼을 한 김 군, 그 중심을 추측하기에 어렵지 아니하거니와 미친 물결같이 뛰노는 감정을 가진 예술가의 아내는 법으로 업을 삼는 이 남편과는 일생을 같이 할 수가 없었는가.

아내 나 씨가 세계일주 시 ××발(發) 명사(明士) ××× 씨와 파리에서 달콤한 사랑을 속삭였다는 풍문이 사실인지 아닌지 그것은 모르거니와 김 군은 자기의 쓰라린 경험으로 이혼소송을 대리할 때에는 타인이 상상도 못할 명론(名論)을 토하여 법관의 머리를 끄덕거리게 하는 때도 있다고 한다.

재야 법조계에 두 번째 발을 들여놓는 김 군은 무슨 의미로 보든지 갱생(甦生)의 길을 걸어 나가는 첫 시련이니 금후(今後)의 김 군의 변호사로의 활약은 볼 만한 것인 줄 알았더니.

[하략]

가인춘추(佳人春秋)

『삼천리』 제4권 제7호, 1932. 05. 15.

나 정월(羅晶月) 여사의 귀향

동경에 들어가서 제전(帝展)에 특선이 된 규수화가 나혜석 여사는 최근에 서울로 돌아왔는데, 이번 경복궁에 열린 미전에는 아무 것도 출품하지 않았다는 말이 있다.[1]

1) 실제로는 나혜석은 1932년 제11회 조선미술전람회에 〈금강산 만상정〉, 〈소녀〉, 〈창가에서〉를 출품, '무감사 입선'했다. 1933년부터는 출품 관련 기록이 확인되지 않는다.

혼미저조(混迷低調)의 조선미술전람회를 비판함[1]

미술가 제씨(諸氏)
『동광』 제35호, 1932. 07. 03.

조선의 미술계는 저조에 떨어졌다. 권위 없고 불완전한 조미전(朝美展)을 타도하라. 이런 소리가 기(期)하지 아니하고 일어나게 되었다. 우리는 엄정한 입장에서 미술가 제씨(諸氏)가 본 조전(朝展)의 인상을 공개할 의무를 느낀다.

(1) 제11회 조선미술전람회(朝鮮美術展覽會)(금년도)를 보신 비판, 특히 감동된 작품 기타 소감.

(2) 조미전에 대한 불만이 있다하면 어떤 점?

(3) 조미전 혁신의 방법이 있다하면 무엇?

(4) 일반 미술계 진작(振作)에 대한 귀 방책(貴方策)?

앙데팡당식(式)이다

나혜석

1. **비판** 전람회 전체 통일정신이 없고 앙데팡당 전람회 식이었습니다. 그는 아마 계통적 작가가 적고 신진 작가가 많은 까닭인가 하나이다.

1) 1932년 6월에 열린 제11회 조선미술전람회에 대한 설문 조사이다. 나혜석 외에 김주경, 김용준, 이태준, 이승만의 답도 실려 있다.

감동적 작품 후쿠마 타카시(福間 襄) 씨의 〈권(拳)을 그리는 것〉이 좋았습니다. 데생이 확실하고 색채가 특색이 있었습니다. 김중현(金重鉉) 씨의 〈오로삼매(烏鷺三昧)〉도 좋았습니다마는 구도는 좋으나 데생이 부족한 것이 유감이었습니다. 역시 일본인 측 야마다 신이치(山田新一) 씨의 〈베란다〉와 마쓰자키 요시미(松崎喜美) 씨의 〈소채도(蔬菜圖)〉가 기름을 잘 쓰니 만치 색채가 뛰어나게 좋았습니다.

일본화의 이상범(李象範) 씨 작(作) 〈귀초(歸樵)〉도 좋았습니다.

2. **불만점** 작품에 따라 진열에 대한 불평이 있습니다. 또 좀 통일적 조화가 없는 것이 불만입니다.

3. **혁신의 방법** 속히 추천제가 실행되기 바라며 추천자는 영구히 무감사(無鑑査)될 자격이 있었으면 싶습니다. 그리하여 심사원까지 무감사(無鑑査) 중에서 나기 바랍니다.

4. **진작(振作)에 대한 방책** 일생의 일로 삼으렵니다. 기분적보다 실력적으로 진작해볼까 합니다.

만국부인 살롱

『만국부인』 제1호, 1932. 10. 1.

지금부터 15년 전인 1915년에 동경 여자 유학생들 손으로 여자 친목회 졸업생 축하회가 동경 고지마치구 이다정[1] 교실 내에 개최된 바, 옛날 일이나 퍽이나 희한하여 그 때의 식 진행경과를 보도합니다.

1, 개회사..........사회 김마리아(金瑪利亞)

1, 기도............황애시덕(黃愛施德)

1, 축사 급(及) 권면.....현상윤(玄相允)

1, 동(同)................남궁 훈(南宮薰)

1, 축가............회원중 유지(有志)

1, 졸업생 답사........김덕성(金德成)

1, 동(同)...............허영숙(許英肅)

1, 동(同)...............나혜석(羅蕙錫)

1, 진락(秦樂)..............송복신(宋福信)

1, 폐회기도........목사 임종순(林鍾純)

1) 원문에는 '동경 국정구 반전정'.

이혼 1주년 양화가 나혜석 씨

『신동아』, 1932. 11. 01.

부군(夫君)과 함께 유럽 만유(漫遊)의 길을 떠나 예술의 도시 파리에서 이름을 떨치고 돌아온 나혜석 여사의 이혼한 지도 거의 이태를 맞이하련다. 귀여운 아기 넷[1]과 아늑한 스위트 홈과 달링을 박차고 떠나 나온 현대의 노라인 여사의 그 후 생활은 어떠하였던가?

"예술만이 완전한 것이 아니고, 생활 혼자만도 완전한 것이 못되고, 생활과 예술이 합치되는 데서 참된 완전이 온다"는 것이 오늘의 여사의 회술이다. 안동현의 즐겁던 홈 라이프와 예술의 도시를 찾아 순례하던 시절을 회상하며 쓸쓸한 표정을 짓는 여사는 온 정력을 다 바쳐 양화(洋畵)를 그리고 있다.

지난 가을 동경로 건너가서 미술 연구와 그림 그리기에 전력을 다하다가 4월경에 조선 나와서 현재 중앙보육(中央保育) 미술을 맡아 가르치고, 한편으로 개인전람회를 개최하기 위해 양화를 그린다.

작년, 동경에서 열렸던 제국미술전람회에는 〈정원〉이란 그림이 입선이 되어 일본 화계(畵界)에 격찬을 받았었고, 금년 봄에 경복궁에서 열렸던 조선미술전람회에는 〈소녀〉, 〈창가에서〉, 〈금강산 만상정〉의 세 양화가 무감사(無鑑査)로 입선이 되어 조선 여자 화계에만 독보(獨步)로서의 명예를 떨쳤을 뿐 아니라 단연 조선 양화계를 놀라게 하였다.

1) 원문에는 '셋'.

지난 여름에는 금강산 총석정(叢石亭)에 가서 불면불휴의 노력으로 약 3, 40장의 그림을 그리었다. 대개 해금강, 농촌 여재와 그들의 생활, 산수(山水) 등을 모델로 삼아 그렸는데 그 중에는 작은 폭도 많지만 큰 폭이 두 장이나 있어 특별히 이번 가을 동경서 열렸던 제국미술전람회에 출품하려던 것이었는데 불행히도 사숙하고 있던 집에서 화재가 나서 그 중에 불과 10여 장만 겨우 꺼내고는 전부 태워버렸다 한다.

"너무 아까운 것들을 태워서 울기까지 했어요. 그리고 놀라서 병이 생겨서 지금은 그림도 천천히 그리면서 쉬고 있습니다."라고 한다.

오늘의 여사의 생활은 극히 단조롭다. 캔버스를 대하고 서서 붓을 놀리고, 도서관에 묻히어 글을 읽고 연구하는 것 외에 별로 오락도 유쾌스런 생각도 갖지 않는다. 그러나 예술을 향하여 돌진하고 끊임없이 노력하는 위대한 힘은 여사의 생활을 움직이고 있다. 오래지 않아 개인 전람회를 열려고 하는 외에 앞으로의 생활을 계획하는 데 고심하고 있다.

"제1선에 나서서 활동을 할까? 연구와 세련으로서 그림에만 전 생을 바칠까?"

안온하던 생활에서 전환이 되어 새 길을 찾으려는 여사는 고민과 번뇌의 1년을 지내왔고, 앞으로도 계속될 모양이나 하여튼 양화계에 일대 변혁을 일으킬 것은 사실일 것이다.

나혜석 씨

이태준(李泰俊)
『신가정』, 1933. 03.

여류화가로서의 나혜석 씨 그분은 나의 어려서부터 존경하는 여성의 한 분이십니다. 경성일보사가 지금 부청 자리에 있을 때 내청각(來靑閣)에서 열린 씨의 처녀전람회[아마]를 구경한 적부터 나는 씨를 퍽 보고 싶어 했습니다. 그러나 아직 면대할 기회는 없었고 흔히 선전(鮮展)을 통해 작품만은 늘 대해왔습니다. 이즘 그분에겐 여러 가지 풍문이 들립니다만 그런 것은 나로서 아랑곳없을 것이요, 다만 화가, 예술가로서의 나 씨만을 늘 기억할 뿐입니다. 씨의 그림은 구주(歐洲)를 다녀오신 후 더욱 마지메[1]하다고 보았습니다. 그래서 퍽 침착한 어른이거니 하고 오히려 앞으로 씨의 작품을 기대합니다. 그런데 씨를 존경하는 만치 한가지 직언을 주저하지 않겠습니다. 다름 아니라 신동아 신년호에 내신 것 같은 발표[2]는 차라리 없었으면 합니다.

이분의 얼굴? 글쎄요 얼굴 전부를 상상하기에는 너무나 터무니가 없고 아마 미술가이신만치 정관(靜觀)에 발달되었을 씨의 눈이나 이렇게 상상됩니다.

동양화의 미인처럼 퍽 다정스럽고 그윽한 매력에 빛나리라고.

1) 마지메(まじめ): 진심, 진정. 거짓이나 장난이 아님.
2) 「화가로 어머니로 – 나의 10년간 생활」, 『신동아』, 1933. 01.

화실의 개방, 파리에서 돌아온 나혜석 여사
여자미술학사

부인기자(婦人記者)
『삼천리』 제5권 제3호, 1933. 03. 01.

"문단(文壇)은 그래도 좀 낫지, 미술계는 너무나 침체 상태에 있으니까 말할 여지조차 없는 것 같아." 미술에 대해서 간절히 배우고자 하는 M동무는 며칠 전에 이런 말을 던지고 실망하는 듯이 얼굴색을 고쳤다.

미술에 대하여 문외한인 나였으나 친한 동무의 실망하는 양을 보고 안타까워한 일이 있었다. 그러나 오늘은 내 입으로써 그 동무에게 반가워할 새 소식을 전해줄 것을 기뻐 마지않는다.

수송동(壽松洞), 새 집들이 많이 서 있는 높은 지대의 한 자리를 차지한 조그마한 목제 2층집. 출입문 전에는 '여자미술학사'라는 크지 않은 간판을 붙여 놓았다. 창립된 지 얼마 안 되는 관계도 있겠지만 그 집의 위치가 한적한 지대요, 또 그 앞에 뚫린 길마저 행인의 발자취가 드물어서 아직껏 그 간판의 존재가 세상에 널리 퍼지지 않았다.

그러나 '여자미술학사'라는 그 위대한 존재가 세상에 알려지는 때는 그의 탄생을 두 손을 들어서 축복하는 이가 많을 것을 짐작한다.

그러면 인제 그 집의 간판을 붙여놓은 이가 누구인가, 우리는 적이 알고 싶다. 그는 일찍이 동경 가서 미술학교를 마치고 또 다년간 프랑스 파리에서 미술에 대한 것만을 전교(全巧)하고 귀국한 나혜석 여사다. 파리에서 돌아온 후, 제전(帝展)을 비롯하여 여러 번 입선의 광영을 가진 여류화가이다.

씨가 이번 '여자미술학사'를 창립하게 된 동기는 침체되는 조선의 미술계를 위함이라는데 씨가 여자인 만큼 특히 규중(閨中) 처녀들의 숨은 재주를 발휘시키겠다는 것이라고 한다.

"용서하십시오."

약속 없이 침입하는 기자의 소리를 듣고 나 여사가 나온다. 자기가 나오던 방문을 닫더니 이층으로 인도한다. 부자유스러운 층계를 밟아서 화실(畵室) 문전에까지 이르렀다. 화실 문이 조용히 열리자 어떤 중노인 한 분이 앉아 있음을 발견한 기자는 그것이 사람, 실물이 아니고 초상화임을 다시 발견할 때까지는 의아한 생각을 버릴 수 없었다.

"아이구, 난 저 초상화를 웬 영감님인가 하고 들어올 때 깜짝 놀랐어요."

"네, 그랬습니까? 그래도 아직 덜 됐는데요." 하는 씨의 얼굴엔 만족해하는 빛이 보였다.

"이거 원, 추우셔서 어떡합니까?"

씨는 본래 잘 떠는 손으로 꺼진 숯불을 다시 피우느라고 애를 쓴다. 나는 한참이나 씨의 떠는 손을 물끄러미 바라보면서,

'저 손에서 어떻게 저러한 신비스런 예술작품이 창조될까 보냐.' 느끼는 동시에 그 손의 가치를 보통 손 이상으로 인증(認證)하였다.

화저(火箸)를 던진 씨는 여전히 조용한 어조로,

"갑자기 또 추워졌습니다."

"네, 춥기는 합니다마는 이 방은 별로 추운 줄 모르겠는데요."

"날씨가 더우면 괜찮은데요, 나는 어떻게 추운지 이렇게 외투를 벗지 못합니다."

회색빛 털외투와 속에 보이는 자줏빛 재킷은 트로이카 탄 북국의 여성을 연상하게 한다.

사실 나도 추위를 타는 셈이었는데 씨의 화실에 발을 들여놓으면서부터

방안 전체 장치에 주의를 끌리게 되었던 까닭인지 이리저리 살피기에 추위도 잊었다.

남쪽으로 향한 6조방에 화판(畵板)은 말할 것도 없거니와 크고 작은 인형 조각[석고], 이름 모를 교묘한 물건 등이 질서 없는 듯하면서도 공교히 자리를 정돈했다.

출품할 것이라는 〈화병의 꽃〉이 완성되어서 불단 뒤에 커다랗게 놓여 있고, 그 앞에는 돌부처 한 분을 모시고 어린애 소꿉놀이 모양으로 손에 쥐기도 어려운 놋화로 놋촛대들을 늘어놓았다.

어느덧 숯불이 빨갛게 피었다.

"언제 이 집에 오셨습니까?"

"한 달 전에 왔지요."

"그러면 미술학사도 한 달 전에 창립하였습니까?"

"아니에요. 간판 붙인 지 겨우 삼일밖에 안됩니다. 파리로 다시 가려던 것이 친구들 중에 말리는 이도 있고, 또 애들 때문에도 주저되고, 갔다 온다면 2, 3년 지나야 조선 사정을 알게 되니까요. 우선 이러한 플랜을 세워본 것입니다."

"애들이 지금 어디 있습니까?"

"동래 저희 할머니하고 같이 있지요"

씨는 사랑하는 자녀들 생각과 한가지로 그 옛날의 일을 추억하는 듯이 얼굴에 쓸쓸한 미소를 띠워 버리고는 가늘게 한숨을 내쉰다. 처마 끝에 눈 녹는 소리도 또한 쓸쓸스럽다.

씨는 말을 이어서,

"나는 옛일을 도저히 들춰내고 싶지 않습니다."

기자는 미안해서 얼른 화제를 돌려,

"지원자가 많습니까?"

"아직 며칠 안 되니까요. 더구나 지금은 그다지 거기에만 주력하지 않습니다. 선전에 출품할 것도 있고, 또 초상화 몇 개 맡은 것이 있어서요. 시골 있는 분들이 규약을 보내달라는 편지는 꽤 있어요."

"자세한 것은 규약에 있으니까 말씀할 것도 없고요, 앞으로의 플랜을 말씀하여 주십시오."

"별로 플랜이 있겠습니까? 규약에 있는 대로 시행해서 잘 되어 간다면 앞으로 학교를 만들 작정입니다."

"후원이 좀 있습니까?"

"지금은 전혀 없습니다. 앞으로는 아마 있을 듯도 싶습니다."

앞창으로 흘러드는 태양빛은 불단 위에 놓은 금맥기[1] 초상에 반사되어 더 한층 방 안을 황홀하게 한다.

"참, 독실한 불교 신자시군요."

"네, 불교가 좋습니다. 더구나 나와 같은 세상 파란에 많이 부대낀 사람에게는 다시없는 위안이라고 생각합니다."

씨는 얼굴에 엄숙한 빛을 보이면서 불교에 대한 설교를 시작한다.

"믿어 보십시오. 참 좋습니다."

"안 믿어지는 것을 믿기만 하면 됩니까?"

"책 좀 보시고 각황사[2]에 다니면 됩니다."

씨는 어디까지든지 씨가 발견한 불교의 진리를 포교한다. 앉아 있는 내 머리에는 하얀 수건 쓴 승려의 기도하는 양이 떠오른다.

나는 그 분위기를 고치려고,

"저 초상화는 누구십니까?"

"대학 교사라는데요, 누구의 소개로 그리게 되었어요."

1) 도금.
2) 각황사(覺皇寺): 종로구 수송동에 있던 절.

"대략 며칠이나 그리면 완성되십니까?"

"쉬면서 천천히 하면 일주일은 걸립니다. 그리는 것이 끝나면 또 시작해야겠습니다. 선전에 출품할 것도 아직 덜 됐는데요.

"언제지요?"

"5월인데 그때가 지나야 미술학사 일에 착수하겠습니다. 지금은 우선 먹을 것 때문에 초상화부터 그려야겠습니다."

"초상화 하나를 그리면 얼마나 받습니까?"

"지금 저것(대학 교사)은 80원을 받았습니다."

"상당한데요? 조선에서 그림 그리는 것으로 생활이 될까요?"

"글쎄올시다. 일본서 제전에 입선했을 때는 퍽 경기가 좋았습니다. 어쨌든 한 1,400원 가량 손에 들어왔으니까요. 작품은 〈파리〉[3]인데 그것이 300원에 팔렸고, 그 외에 소품도 많이 팔렸습니다."

"더구나 선생 것은 이채가 있을 것입니다. 조선 여자라고요"

"다소 그 관계도 있겠지만 어쨌든 초입선자의 작품은 상당히 인기가 있으니까요."

"언제 또 동경에 가십니까?"

"글쎄요, 미술학사의 일을 반쯤 성공한 다음에 파리에나 갔다 오려고 합니다. 그런데 규약에 있는 취의서를 보셨습니까?"

씨의 얼굴엔 희망의 빛이 맑게 빛난다. 나는 취의서에 눈을 보낸다.

"광과 색의 세계! 어떻게 많은 신비와 뛰는 생명이 거기만이 있지 않습니까? 갑갑한 것이 거기서 시원해지고, 침침한 것이 거기서 환하여지고, 고달프던 것이 거기서 기운을 얻고, 아프고 쓰리던 것이 거기서 위로와 평안을 받고, 내 맘껏, 내 솜씨껏, 내 정신과 내 계획과 내 희망을 형과 선의 상에 굳세게 나

3) 제전 입선작은 파리에서 그려온 〈정원〉임.

타내는 미술의 세계를 바라보고서 우리의 눈이 띄어지지를 않습니까? 우리의 심장이 벌떡거려지지 않습니까? 더구나 오늘날 우리에게야 이 미의 세계를 내놓고 또 무슨 창조의 만족이 있습니까? 법열(法悅)의 창일(漲溢)이 있습니까?

더구나 더구나, 무거운 전통과 겹겹의 구속을 한꺼번에 다 끊고 독특하고도 위대한 우리의 잠재력을 활발히 발동시켜서 경이와 개탄과 공축의 대박을 만인에게 끼얹을 방면이 미술의 세계밖에 또 무슨 터전이 있다고 생각하십니까?

동무의 색시들아! 오시오, 같이 해봅시다. 브러시를 가지고, 캔버스를 들고 일체의 추를 미화하기 위하여, 일체의 암흑을 명랑화하기 위하여 다 같이 어둠침침한 골방 속으로 서 나아오시오. 우리의 눈에서, 우리의 손끝에서, 우리의 만들어내는 예술 위에서 저 흐늘거리는 시대의 신경을 죄어줍시다. 갈 바를 몰라서 네거리에 헤매는 만인간의 신생명 충동을 길이 퍼도 마름[4]이 없는 구원의 미로 인도하여 봅시다.

나는 변변치 못합니다. 그러나 여러분은 거룩하시지 않습니까? 무거운 짐을 여러분에게 짊어지우기 위하여 나는 다만 새벽녘에 우는 닭이 되려 할 뿐입니다. 한 걸음 앞설 만한 길잡이가 되어야 할 뿐입니다. 그리하여 여러분이 따로서 가기까지의 작은 지팡이가 되려면 그만, 그만한 영광이 다시없을 따름입니다. 나는 가냘프지만 여러분은 굳셉니다.

동무야! 색시들아! 시대의 엔젤아! 새 일 할 때가 왔다. 와서 같이 손목을 잡자!"

나는 정열에 넘치는 취의서를 다 읽고 남창에 석양빛이 기울어갈 때 씨의 화실을 나섰다. 건너편 광장 한 귀퉁이의 토막과 화원은 한가지로 봄의 기운을 마신다.

4) 원문은 '바름'. 오식인 듯.

최근 일기(最近 日記)

방인근(方仁根)

『삼천리』 제5권 제4호, 1933. 04. 01.

3월 8일 (수요일) 흐림

오랫동안 벼르다가 춘강(春江)[1]과 같이 나혜석 여사를 방문키로 하였다.

봄날 치고는 몹시 춥고 바람이 싸늘하였다. 여사는 남편과 자녀를 떠나 수송동 일본 집 2층에서 혼자 산다.

마침 외출하였다고 하여 우리는 돌아서려고 하다가 올라가서 조금 기다리자고 상의가 되어 주인 없는 방으로 들어갔다. 방문을 열자 우리는 깜작 놀랐다. 거기 있는 모를 남자가 우리를 노려보았다. 우리는 멈칫하였다. 그러나 우리는 그 다음 순간 다시 웃었다. 그것은 여사가 어떤 남자의 커다란 초상을 그리다가 세워 둔 것을 잘못 본 까닭이었다.

넓은 다다미방에 가득한 것이 그림이나 가운데는 책상이 놓이고 그 옆에 화로에는 물이 부글부글 끓고 있다. 벽에는 치마가 걸려있다. 방바닥에는 아이들 입히려고 재킷을 짜다가 놓았다. 그의 모성애는 남달리 심각하였다. 여사는 근래 일엽 여사의 권고로 불교를 신봉한다고 한다. 도꼬노마(床間)에는 무쇠로 만든 미술적인 불상이 놓여있다. 우리는 향불을 피워 주었다. 어쩐지 여사의 쓸쓸한 기분이 방안에 그득한 것 같았다. 그리고 인생의 적막을 느꼈다.

〖하략〗

1) 춘강(春江): 전유덕의 호. 전유덕의 오빠가 전영택이며, 방인근과 전유덕은 부부이다.

서양화가 나혜석 씨[1]

『신가정』, 1933. 05.

참 햇볕이 눈이 부시게 화살로 비추어 든다. 넓은 방 벽마다 양화들이 무겁게 걸려 실내 전람회를 연 것 같다.

유리창 옆에는 젊은 어머니가 딸을 가슴에 꼭 끼어안고 내려다보는 동상, 향로와 촛대를 앞에 놓고 붉은 비단 방석을 갈고 앉은 불상이 나란히 서 있다. 모성애, 그리고 불타심, 이 두 가지가 야릇하게도 찾아 간 기자의 마음을 움직여 준다.

"방이 조용하고 밝아서 그림 그리기에는 퍽 좋겠군요"

"네, 그러기에 날마다 그림이나 그리지요. 이것이 지금 막 그리는 것인데 초상화입니다."

언제나 쓸쓸한 웃음을 입가에 띄운 씨는 맥없이 뵈는 손길로 그림 그리던 모델인 사진을 어루만지며 대답한다.

"이번에도 서화전(書畵展)[2]과 선전(鮮展)에 출품하시나요?"

"그럼요! 저기 걸린 것 다섯 가지는 서화전에 출품하고, 여기 놓인 것들은 선전에 할 것입니다."

라고 하며 손바닥만큼씩 넓고 크게 아로새겨 프레임[3]한 그림을 가리

1) 이 글은 '서화협전·조선미전에 출품하는 여류화가들: 서양화가 나혜석 씨'라는 표제 하에 실린 글이다.
2) 서화협회전람회
3) 액자에 넣음.

킨다.

"언제 어디서 그리셨나요?"

"⟨런던교⟩[4] — 저것은 영국 갔을 때 거기서 그린 것이고, ⟨정물(靜物)⟩은 일본 있을 때 그리고 '나의 여자'는 노르웨이 갔을 때 거기서 사는 조그만 여자 아이 하나를 돈을 주고 모델을 삼아서 그 나라 풍속을 그대로 그린 것이고, ⟨마드리드 풍경⟩은 마드리드에서 그린 것입니다. 대개 3, 4년 전에 프랑스로, 영국으로, 유럽을 만유하러 다닐 때 그린 것입니다."

"오! 그럼 작년 제전에 출품할 그림을 그리러 해금강 가셨다가 불 나서 온통 태우셨다던 그 때 그리신 거로군요"

"네 다 태우고 몇 장만 남은 것을 이번에 출품하지요."

"선전에는 어떤 것을 하시구요?"

"⟨총석정⟩과 ⟨삼선암⟩과 ⟨정물⟩ 하나를 출품할까 합니다마는 특선은 못될 것 같아요. 만일 2, 3일 후에 개성(開城)가 선죽교(善竹橋)를 그리려고 하는데, 그것이 다 되면 같이 해볼까도 합니다."

"그런데요. 그림 그리시는 기분이 예전 가정생활하실 때와 비교해서 어떻습니까?"

"마찬가지지요…… 단순한……."

씨의 얼굴에는 검은 구름이 말없이 덮이고 내리뜬 눈이 약간 경련을 일으키는 듯하다. 그리고 깊고 무거운 침묵이 씨의 심뇌(心惱)[5]를 잘 나타내어 주고 있다.

"허기야 애기들이 달리고 생활이 복잡하고 시간이 없어서 애를 쓰던 때에는……."

또다시 침묵이 계속되어 얼른 화제를 돌려 버리고 말았다.

4) 원문은 '뉴욕교'.
5) 심뇌(心惱): 마음의 괴로움

"그 이야기는 그만두지요. 그리구요, 처음 그림 그리기 시작한 지는 얼마나 되었나요?"

우울한 기분에서 약간 벗어나서 씨는 입을 열고 이야기를 계속한다.

"벌써 20년이군요. 진명학교 때부터 그림 그리기 시작하였으니까요."

"학교는 일본 미술학교이겠지요? 그러면 누구에게 제일 지도를 많이 받은 셈입니까?"

"코바야시 만코오(小林萬吾) 씨에게 가장 오래 배웠습니다. 그렇지만 별로 그의 영향을 내 그림에서 많이 찾는다거나 그이의 것을 모방한 것 같지는 않습니다."

"물론 그러시겠지요. 제일 첫 번 입선된 그림이 무엇인가요?"

"이름은 잘 기억되지 않는데요, 하여튼 지금까지 통틀어 조선미술전람회에서 특선된 것이 대여섯 번이고 일본 제국전람회에서 입선한 것이 하나입니다. 제전에 입선되었던 것은 〈정원〉이라는 것이지요."

"유럽 만유하시며 구경하신 효과를 그림에서도 찾을 수 있습니까?"

"한번 휘, 도는 것이 좋긴 하지요. 그렇지만……."

또다시 씨의 얼굴에는 추억의 빛이 돌고 우울해지는 감정을 누르려고 한다.

"하여튼 예술을 감상하는 눈이 훨씬 높아지고 이해력이 풍부해지더군요. 그것보다도 난경에 처하게 될 때에 마음을 돌리는 힘이 많이 생겨요."

"혹시 그림만을 생명같이 알고 지낸다고 해도 하루 종일을 거기에다 허비할 수야 있겠습니까? 그림 그린 나머지 시간은 어디다 허비하십니까?"

"대개 그림은 오전 중에만 그리고, 오후에는 동무도 찾아가고 활동사진 구경도 갑니다. 요새는 미술 공부하러 오는 학생들이 있어서 오후며는 가르치기도 하구……."

"그럼 일생을 이렇게 예술에만 바치시렵니까? 고독하지 않으셔요?"

"쓸쓸한 것도 일종의 즐거움이랄까요? 이 앞으로는 미술학교를 해나가고 싶은데 경영까지는 할 수 없으니까 다른 이의 힘을 얻고 나는 기술로만 제공을 해서 해보고 싶어요. 그러나 뜻대로 되지 않는 것은 세상 일이니까요."

"너무 오래 말씀하시게 해서 피곤하시겠습니다."

맥이 하나 없이 풀린 얼굴, 그러나 예술에만은 일단 정성을 다하는 씨의 앞길을 축복하며 나오니 저녁 햇살이 눈을 부시게 한다.

그랬으면집(集), 답답집(集)

『삼천리』 제5권 제9호, 1933. 09. 01.

그랬으면집(集)

○ 어느 유지가 여비 1,000원만 대어 주어 약소민족문제의 권위 이여성(李如星) 씨를 인도, 필리핀 등지로 시찰 시키게 하였으면 좋으련만.

○ 어느 유지가 돈 3만원만 내어 덴마크 체조의 권위 김보영(金保榮) 씨를 주어 체조학교를 창립케 하였으면.

○ 어느 유지가 돈 만원만 내어 나운규(羅雲奎) 씨를 주어 토키 활동사진 촬영소를 만들게 하였으면 〈아리랑〉이상의 걸작을 내련만.

○ 어느 유지가 나서서 보성전문(普成專門)을 좀 더 확대하여 민립대학 설립운동을 일으켜 주었으면 좋으련만.

답답집(集)

○ 이혼한 박인덕(朴仁德) 여사와 나혜석 여사와 최의순(崔義順) 여사는 어째서 아직 재혼 아니 하시는고, 답답하다.

○ 윤성상(尹聖相) 여사, 황애시덕(黃愛施德) 여사는 결혼 수년에 어째서 아직 아기가 없는고. 답답하다.

○ 윤성덕(尹性悳), 모윤숙(毛允淑), 김자혜(金慈惠)의 3양(孃)은 어째서 과년 하였는데 결혼 아니 하시는고, 답답하다.

나혜석 여사의 장편

『삼천리』 제5권 제10호, 1933. 10. 01.

　동경 유학생 시대에 『여자계(女子界)』란 잡지를 창간하여 정월(晶月)이란
호(號)로써 단편소설을 많이 쓰는 화가 나혜석 여사는 최근에 화필을 드는
여가에 솟아오르는 창작욕을 참을 길 없어 『김명애(金明愛)』란 장편소설을
집필하여 벌써 거지반 탈고하여 춘원(春園)에게 보내었다 하는데 이것은
여사의 자서전에 해당한 것으로 예를 찾자면 미야케 코스코(三宅こす子)의
『기하레로미보우진』[1]의 1편의 쌍벽이 되지 않을까.
　이 소설이 발표된다면 재화(才華)의 이 여류화가를 싸고돌던 제(諸) 남성
의 애욕사(愛慾史)도 은현(隱現)할 것이어서 홍미진진할 것이라 할진저.

1) 원문은 『僞はれろ未亡人』임.

만혼(晩婚) 타개 좌담회: 아아, 청춘이 아까워라!

『삼천리』 제5권 제10호, 1933. 12. 01.

출석 제씨: 이광수(李光洙), 나혜석, 김기진(金基鎭), 김안서(金岸曙)
본사 측: 김동환(金東煥)

1. 어째서 결혼들을 아니 하는가?

기자 종로 네거리에 30분 동안만 서서 가고 오는 청년 남녀들을 보면 얼굴 빛깔이 거칠고 눈에 정채가 없고 기분이 우울하여 다니는 이가 대부분입니다. 또 몸가짐이 느릿느릿하여 물 찬 제비 같은 스마트한 점을 발견할 수 어려운 이가 대부분입니다.

이렇게 우울과 퇴색된 빛깔에 잠긴 청년들을 알아보면 대개가 결혼 아니 한 남녀들입니다. 결혼하여야 할 연령에 처하여 있으면서도 독신으로 지내는 이 불행한 남녀 이분들을 다소라도 건져 줄 도리가 없을까 하여 오늘 저녁 이 모임을 만든 것입니다.

먼저, 어째서 현대의 청년들이 결혼을 아니 하는가요, 또는 못하고 있는가요?

이광수 여자들 생각은 잘 모르겠으나, 남자들로 말하면 첫째, 저 혼자 살기도 어려운 세상에 아내까지 얻어가지고는 생활을 도무지 해나갈 도리가 생기지 않으니 대개 금년이나 명년이나 하고 해마다 늦추다가 그만 혼기

를 잃고 마는 이들일 걸요.

나혜석 그러한 점도 있겠지만 묘령의 여성들로 말하면 선배들이 시집가서 사는 것이 대개 행복스럽지 못한 꼴을 많이 구경하고 났으니까 그만 진저리가 쳐서 애당초부터 결혼생활에 들 생각을 하지 않는 까닭이 많지요.

실상 교양이 높은 신학문 받은 남녀로서 결혼에 들어 행복한 살림을 하는 이가 몇 날 되어야지요. 통계로 따져본다면 행복한 이보다 불행하게 된 이가 더 많[지] 않[을]까요.

김안서 그야 교양의 유무보다 오히려 부부의 성격 차이에 죄가 많겠지요. 대개 신식결혼 그 물건들을 보건대 결혼 조건으로 드는 것이 아름다우냐와 학식이 있고 없고와, 돈이 있고 없고를 생각하여 보지마는 누구 하나 서로 성격의 조화를 염두에 두는 이가 있는 듯싶지 않습니다. 이러니까 맞지 않는 부부가 되어 그 결혼은 몇 날 아니 가서 파탈이 생길 수밖에 더 있어요. 그러니까 이 점을 두려워서 현대 남녀들이 결혼 회피한다고 하면 그는 세상을 잘못 보는 탓이겠지요.

김기진 그렇지요. 선배의 결혼이 나빴으니까 나도 아니하겠노라! 하는 이유는 당치 않을 줄 알아요. 그야 실패한 사람도 있겠지만 그 반면에 행복스럽게 사는 사람도 어떻게나 많다구요.

그보다도 현재의 적령기에 있는 청년남녀들이 결혼을 하지 아니하고 있는 까닭은 주위의 사정이 결혼할 생각을 당자에게서 빼앗는 까닭이지요. 그것은 순전히 경제적 이유지요. 생활할 길을 잃어버린 사람이 늘어가는 때에 의식주의 보장을 주지 않고 어떻게 만혼의 폐해를 제거하려 들겠습니까. 문제는 근본에 늘 귀착이 되어요.

2. 이혼한 남성을 꺼리는가?

기자 알겠습니다. 그러면 이렇게 개괄적으로 막연하게 시집 장가 아니 드는 이유를 말하지 말고 어디 한쪽 편씩 구체적으로 의논을 좀 하여 봅시다. 어째서 여자들은 여학교까지 졸업하여 높은 교육을 받아가지고도 올드 미스로 늙을까요?

김기진 갈 곳이 없으니까! 즉 남편감이 없으니까! 넘고 실상 처지니까요. 실로 오늘은 신랑감이 없나 봅니다. 스무 살로부터 삼십 남짓한 청년 남자로 어느 누구가 본처 없는 이 있겠습니까. 부모의 강제 명령이건 무어건 다 이미 조혼한 터이지요. 그래도 중학교 혹은 전문학교, 대학교 같은 데에 아직 결혼 아니 하고 공부하는 청년들이 있기도 하지요, 그렇지만 그런 분들은 이미 16, 7세 때에 자기네 선배 되는 사람들이 결혼의 불행을 느끼고서 부모에 반항하고 제도를 원망하면서 지내던 경험을 제 눈으로 충분히 가지고 있으니까 자기만은 그런 불행을 다시 계속치 말려고 단단히 결심하고 오직 학문에만 전심하는 뜻있는 사람들이지요. 그분들이 대학을 마치고, 그리고 좋은 직업을 얻기까지는 결혼 생각은 염두에도 두지 않을 터이니까 그런 학창에 있는 미혼 남성을 여학생들은 허즈[1]로 맞이할 생각을 하기 어렵지요. 그렇다고 첩으로 가기는 싫으니까요.

기자 그 반면에 일단 이혼한 남성들이 결혼 시장에 또 어떻게나 많은 줄 아십니까.

김기진 그야 있지요, 그러나 확실하게 이혼한 남성이 얼마나 될까요, 민적 상으로 아주 제적 수속까지 한 남성이? 그는 의문이지요.

기자 제적까지 된 남성이면 신여성들은 환영하는가요?

1) 허즈: husband. 남편.

김기진 그러나 봅디다. 이것저것 다 나무라고는 갈 곳이 있어야지요. 또 엄밀히 말하면 이혼한 남성들은 다 불쌍한 시대의 희생자들이니까요. 동정이라도 할 점이 있지요.

또 내가 아는 범위로는 예전에는 따님 가진 부모들이 '내 딸을 첩으로 주다니, 내 딸을 이혼한 사내에게 주다니!' 하고 천길만길 뛰더니 최근에 와서는 '이혼한 자리는 어때요, 아무개네도 모두 그렇게 주더구만.'하고 양해합디다. 그리고 이혼뿐 아니라 남편 될 분에게 아들 딸 있는 것도 이제는 꺼리지 않는 경향을 보이고 있습디다.

나혜석 그는 그래도 이혼한 자리면 어때요, 동정(童貞)이 처녀의 이상은 될 수 있겠지만 절대 유일의 조건은 아니 될 것이외다. 당자에 대하여 사랑만 느낄 수 있다면 그로 모든 문제가 해결될 것이요.

이광수 그렇지요, 여성 여러분이 남성을 보는 관점만 달라진다면 해결될 문제지요.

김기진 그리고 아까도 말하였지만 여성에게 대하여 이혼이라 함은 한평생 밥 주고 옷 입혀 주고 같이 산보 다녀주는 것으로 일생을 취직[2]하는 거나 다름이 없지요. 그러니 누구나 결혼하고 싶어 하지요. 지금 웬만한 가정을 보면 여학교는 졸업하였는데 오빠는 실직하고 집안 살림은 나날이 말이 아니 되고 하니 현실 속에서 속을 태우고 있지요. 그래서 어서 하루 급히 결정하고 싶은 열망을 누구나 다 가지고 있는 줄 압니다.

기자 그러면 남성들은 어째서 결혼을 아니 합니까, 결혼생활이란 불행한 것일까요?

이광수 나는 최근에 서양소설을 본 것이 있는데 제목은 「프리(Free)」라 하였더구만요. 내용이 어떤고 하니 남편이 자기 아내 병을 극진히 간호하다

2) 원문은 '취작'임.

가 그 아내가 끝끝내 죽어버려요. 그때 그 남자는 기막히게 슬픈 생각이 나야 옳겠는데 의사가 죽었다고 선언하는 그 순간에 '아이, 인제는 프리 되었구나, 즉 해방되었구나, 자유되었구나!'하는 생각이 용솟음치더라 합디다.

안타까운 가정의 아내의 등쌀로부터 해방되는 것이 퍽이나 기쁘던가 봐요. 이 소설이 현대 남성의 심리를 용하게 포착하여 그려낸 줄 알아요.

나혜석 실상 행복보다 불행한 결혼이 많으니까요. 그리고 독신생활을 주장하는 이가 훨씬 많아졌어요.

김안서 이 모양대로 가면 결혼 기피하는 사람, 늦게 결혼하려는 사람이 자꾸 많아질 따름일걸요.

3. 어떻게 하면 타개할까?

기자 그러면 어떻게 하면 이 많은 풍조를 타개할 수 있을까요? 어떤 의학박사의 말을 들으니까 결혼을 늦게 하는 것이 좋지 못하다고 해요. 사람이 우울해지고 적막해지고.

김안서 그야 그렇지요. 아무리 왈살맞은 올드미스라도 이성을 안 뒤부터는 나근나근하여지고 여자다워지니까요.

나혜석 그러나 현대의 독신 여성들은 음악이라거나 예술 방면에 쏠려서 모든 우울을 피하려는 노력이 보여요. 서양 같으면 댄스도 끼우겠지만.

기자 요컨대 경제 방면과 선배의 결혼에서 본 환멸 때문에 결혼을 아니 하는 남녀도 있겠지만 그보다도 훨씬 대다수는 결혼하려해도 그 기회가 없는 까닭이 아닐까요?

나혜석 사실 결혼시장이란 것도 없지요.

기자 있다면 지금은 백화점과 학교뿐이지요. 그중에도 여학교는 남성들이

자유로 출입할 수 없으니까 공공연한 결혼소개소가 되어갈 수가 없고 다만 백화점이 있는데 그 곳 숍 걸[3]들은 누구나 볼 수 있으니까, 또 그 숍 걸들이 대부분이 상당한 교육을 받은 이들이니까, 그 백화점에 가서 마음에 드는 여성을 고르는 남자들이 퍽이나 많아졌다고 합니다. 언젠가 미쓰코시(三越)의 중요 간부의 말에 자기네 백화점의 우리꼬(賣り子)[4]들은 취직하여 2,3개월 만에 대개 결혼하여 버린다 해요. 그렇게들 결혼이 용이하게 된다고 합니다.

또 이것은 일본 이야기인데, 일본 잡지에서 보니까 한큐(阪急)로 유명한 실업가인 고바야시(小林一三)[5]이란 분이 동경 긴자(銀座)에다가 긴자 킷챠(銀座 喫茶)라는 킷챠홀을 신설하였는데, 이 홀에 들어와 일하는 웨이트리스는, '1. 전부 처녀일 것, 2. 고등학교를 마쳤을 것, 3. 용모가 아름다울 것'이라 하여 독신 남자들로 아내를 구하고 싶은 사람은 이 차홀에 이르러 자유로 교제할 수 있도록 하였다 합니다. 이것이 현대에 알맞은 연애시장, 결혼시장이 될 줄 압니다. 조선서도 어떻게 이러한 신식 시설이 있어 자유로 교제하고, 자유로 선택하는 길을 내어주면 좋겠는데 어떻게 생각하십니까?

김안서 나는 남녀교제의 기회가 막혀져 있지 않다고 봅니다. 어쨌든 여자 한 사람만 알게 되면 거기 따라 그 여사의 친구인 여러 여자를 알게 되니까 남자 역(亦) 그렇지요.

나혜석 인격 있는 마담의 노력이 있어야 옳겠지요.

기자 중학교부터 아주 남녀공학제를 쓰면 어떻게 될까요?

나혜석 실현하기 어려울 걸요.

3) 숍 걸: shop girl. 판매원.
4) 우리꼬(賣り子): 판매원.
5) 고바야시 이치조(小林一三, 1873~1957) 일본의 기업인이자 정치인이다. 한큐 도호 그룹 (阪急東宝グループ) 의 창업자이며, 제2차 고노에 내각에서 상공대신을 지냈다.

이광수 공학을 아니 한다 하여도 기회 있는 대로 학원의 문호(門戶)를 개방하였으면 좋겠어요. 학교의 음악회, 운동회, 기타 여러 가지 모임으로 이성과의 접촉할 기회를 만들어주는 것이 좋을 줄 압니다.

김기진 또 사회에서는 문학자이면 문예 애호자들끼리, 음악 애호가는 음악 애호자들끼리 모여 자유로 이야기하고 토론하고 하는 자리를 만들어주었으면 좋겠어요.

김안서 그렇지요. 그러한 정도의 모임에 위험을 느낄 도학군자는 이제는 이 세상에 존재하여 있지 않을 터이니까요.

4. 여성의 미는 퇴락하지 않는가?

기자 여성의 미가 점점 전만 못하지 않는가요? 여학교를 가보아도 한 반에 두 분은 경국의 미인이 있기도 하지만, 대부분의 옛날과 같이 우아한 고전미도 없고 얼굴이 살풍경하게 생긴 이가 많은 듯해요. 여성에 미모란 생명이니까 그 인체의 공원(公園)이 아름답지 못하면 아무리 그분에게 고등한 학식과 덕성이 있다 하여도 시원치 않게 평가되지 않아요? 그런데 근대여성의 미가 평균적으로 퇴보하는 듯하지 않습니까?

김기진 퇴보라고는 절대로 볼 수 없지요. 근대 여성은 실로 철(鐵)과 돌로 다진 입체적 도시의 건축물에 잘 조화되게 그 체격이나 용모가 발달되고 있어요. 훨씬 유쾌한 현상이에요.

김안서 그렇지요. 옛날보다 뛰어난 미인도 많아졌거니와, 일반적으로 보아도 용모가 미학적으로 많이 발달되어 있어요. 아마 앞으로도 더욱 발달될 것이요, 여성의 용모는 물질문명의 발달에 따라서 더욱 발달될걸요. 더구나 근대 여성의 옷이 참으로 좋아요. 옛날 조선서는 옷감 옷 빛을 반드시 순색(純色)으로 썼는데 근래에 와서는 화초(花草) 무늬를 놓은 것을 많이

입고 그 빛깔도 청, 황, 적, 백, 안 입는 것이 없지요. 훨씬 보기 좋아요.

김기진 그렇지 않아도 조선 여자의 의복 제도란 원래 세계에서 으뜸으로 치게 아름다운 데다가 옷감까지 좋은 방면으로 발달되니 여성의 전체적 미는 훨씬 나아간다고 보는 것이 옳을걸요.

이광수 체격도 그렇지만 현대 여성은 눈이 좋아요. 재주와 지혜가 찬 듯한 언제든지 신선하게 보이는 그 눈이 끝없이 좋아요. 눈뿐 아니라 얼굴 전체에 떠도는 민첩하고 총명하고 사랑스러운 그 표정이 좋아요.

5. 몇 살부터 만혼이라 할까?

기자 조선서는 몇 살만 넘으면 벌써 늙은 총각, 늙은 처녀라 하는가요?

나혜석 여자는 스물서넛이 결혼 적령기이니까 그때를 넘으면 누구나 노처녀 축에 들게 되지요.

기자 여성으로 가장 성적 충동을 느끼는 때는?

나혜석 역시 아까 말한 23, 4세 때. 시집가고 싶은 때, 이성이 한껏 그리워지는 때일걸요.

기자 남자는?

김안서 30 까지는 결혼 적령기이겠지요. 그때를 넘으면 늙은 총각 중에서도 상 늙은 총각이 될걸요.

김기진 지금 처지로는 사내로 30 넘도록 있는 사람이 많아요. 여자도 24, 5세를 넘기는 이가 많을걸요.

기자 결혼난(難) 완화책으로 이혼한 남성을 환영하도록 하는 풍조를 높일 수 있다면 미혼여성을 많이 해소시킬 수 있을 줄 알아요. 남자 편에서도 일단 시집갔다가 돌아온 여자라도 색시와 같은 태도로 맞아준다면 훨씬 결혼난이 해소되지 않겠어요.

김안서 결국 그것은 기모찌(気持ち)[6] 문제인데 암만하여도 어느 구석엔가 께름한 점이 있을걸요.

김기진 어느 생물학자의 말을 듣건대 일단 딴 남성을 접한 여자에게는 그 신체의 혈관의 어느 군데엔가 그 남성의 피가 섞여있지 않을 수 없대요. 그러기에 혈통의 순수(純粹)를 보존하자면 역시 초혼이 좋은 모양이라 하더군요.

김안서 제 자식 속에 딴 녀석의 피가 섞였거니 하면 상당히 불쾌한 일일걸요. 여자측은 어떻게 생각하는지 몰라도.

기자 장시간 이렇게 말씀하여 주셔서 감사합니다.

6) 기모찌(気持ち): 기분.

삼천리 인생안내: 미술교장과 나혜석 씨

『삼천리』 제6권 제5호, 1934. 05. 01.

'꽃의 파리에 화가 수업을 갔다가 돌아온 여류화백 나혜석 여사는 어떤 꿈을 꾸기에 도무지 사회의 표면에는 이렇다 저렇다 하는 소식이 없는가?' 하고 세인의 질문이 많기에 일괄하여 대답합니다. 나 여사는 방금 재산 난으로 곤경에 있는 시내 모 여자미술학교를 인계 경영할 생각도 가지고 그래서 새로 여자미술학교 하나를 신설할 굉장한 포부도 가지고 돈을 준비코자 활약 중인데 아무튼 1934년대에는 관을 쓴 여교장 한 분이 나설는지 모른다고 하옵니다.

인생 게시판

『삼천리』 제6권 제7호, 1934. 06. 01.

여러 가지 이유로 방금 고독하게 넓은 방에 독거하면서 덧없는 청춘을
보내고 있는 이 이러합니다.

시인 변수주(卞樹州) 씨
소설가 최독견(崔獨鵑) 씨
화가 나혜석 씨
소설가 김일엽(金一葉) 씨

내가 서울 여시장(女市長) 된다면?[1]

『삼천리』 제6권 제7호, 1934. 06. 01.

1. 전차 서대문선과 마포선 간, 동대문선과 청량리선 간, 광화문선과 왕십리선 간을 일 구역으로 변경할 정사(政司)를 하겠습니다.

2. 조선인 시가지도 본정통(本町通)과 같은 전기 시설을 하도록 하겠습니다.

3. 여성 단체를 조직하여 시세(時勢), 사상(思想), 교풍(矯風)에 대하여 통일적 사상과 행동을 갖도록 하겠습니다.

1) '내가 서울 여시장 된다면?'이라는 설문에 답한 글이다. 나혜석 외에도 金仙草, 金慈憙, 李善熙, 張德祚, 禹鳳雲, 黃愛施德의 답을 싣고 있다.

나혜석 씨에게[1]

평양 일 여성
『신가정』 제2권 제10호, 1934. 10. 01.

나는 당신을 한 번도 뵈옵지 못한 사람이외다. 다만 풍문으로 당신은 조선에 희귀한 여류화가 중에도 대선배이시며 저저마다 못하는 구미만유를 하셨다는 것과 『삼천리』지 전번 호에 의하면 이광수 씨가 조선일보의 연재물로서 당신의 장편 소설을 추천하였더라는 것으로 당신은 그림과 아울러 문장을 겸하신 분임을 알았습니다.

그런데 돌연히, 문견이 적은 나에게는 실로 돌연히, 금월호 『삼천리』지에 공개된 당신의 「이혼 고백장」이라는 제목을 대할 때 대단히 놀랐었습니다.

그리고 그것을 다 읽은 나는 전 순간의 것과는 전연 다른 의미의 놀라움 3분과 나머지 7분의 무연한 불쾌감에 엄습되었습니다. 이혼! 이 말은 무상한 인사 중에도 우리 같은 가정주부에게는 가장 큰 쇼크를 주는 놀라운 말이외다.

현대조선여성의 사표가 되는 이라고 생각하던 당신이 파경의 불행을 당하시는가! 할 때에 나는 같은 주부의 신경과 동정으로 놀랐던 것입니다.

그러나 당신의 공개문을 다 읽은 후에는 불행한 사실임에는 틀림없으나 이혼의 동기와 원인을 그 책임 문제로 보아서 나는 당신을 온전히 동정할 수 없음에 거듭 놀랐었고 그러한 고백장을 사회에 적라(赤裸)히 발표하시

1) '다화실(茶話室)' 난에 실렸다.

는 당신의 태도에 반감과 불쾌감을 느꼈습니다.

한 가정의 주부로 자녀와 동생들이 읽는 도서를 마침 보고 취사하는 책임상 나는 당신의 「이혼 고백장」을 베내어 아궁에 던지고야 말았습니다.

지금 나는 그 이유를 말하기 위하여 나의 의견을 적어보겠습니다.

> 나이 40, 50이 가까웠고 남들이 용이히 할 수 없는 구미만유를 하였고 또 후배를 지도할만한 처지에 있어서 그 인격을 통일치도 못하고 그 생활을 통일치 못한 것은 두 사람 자신은 물론 부끄러워할 뿐 아니라 일반사회에 대하여서도 면목이 없으며 부끄럽고 사죄하는 바외다.

이것은 당신의 「이혼 고백장」의 시초입니다.

각자의 동향과 거취를 분명히 하는 것은 사람의 당위(當爲)의 일이겠지요.

더욱이 사회적 명성을 지니고 있는 공인(公人)으로는 당위 이상(當爲以上)의 책임이겠지요. 그런 의미에서 당신은 이혼 사실을 성명 공개 하실 필요가 있었으리라고 생각합니다. 그러나 필요 있어서 하는 일에 필요 이상은 사족(蛇足)과 같이 불필요한 것입니다. 말하자면 당신의 「이혼 고백장」에는 불필요한 당신의 가차 없는[2] 독백이 나의 눈살을 찌푸리게 하였습니다.

모르긴 하거니와 '소설'을 쓰실 줄 아신다는 당신은 「고백장」을 쓰시던 붓끝이 어느덧 '소설체'로 놀아났는지 모르오나 당신은 당신의 거취를 간명하게 단정한 문장으로 발표하였으면 그만이 아니었습니까?

물론 있는 사실이니까 쓰셨겠지요. 하나 자연주의 말기의 노악(露惡) 취미의 '소설'이 아닌 이상 자기 가정, 더욱이 보기 안 좋게 무너지고만 가정의 내막을 들추어 보일 필요는 어디 있었습니까?

2) 원문은 '개차없는'.

"우리 여성은 모두 일어나 남성을 저주하고 저하노라."고 말씀하시기 전에 당신은 마침 당신을 대중 앞에서 광무(狂舞)케 하는 저급 저널리즘을 저주하셨어야 할 것이라고 나는 생각합니다.

'만유 당시[C와 관계]'에서 당신의 가장께서는 독일로 가신 후에 당신은 C에게, "'나는 공을 사랑합니다. 그러나 내 남편과 이혼은 아니하겠습니다.' 그는[C] 내 등을 뚝뚝 두드리며 '과연 당신의 할 말이오. 나는 그 말에 만족하오.' 하였사외다." 하신 말씀을 비롯하여 늘어놓으신 당신의 말씀은 가정주부의 이름을 위하여 입에 담아 옮기기가 미안합니다.

이렇게 말하면 현재 불행에 직면하고 계신 당신에게 나는 너무나 쌀쌀하게 또박또박 시비만을 따지려는 것 같습니다.

"세상의 모든 조소와 질책을 감수하면서 이 십자가를 등지고 묵묵히 나아가려 합니다." 하신 당신의 서글픈 심정을 들을 때 나라고 어찌 같은 여성의 눈물이 없었겠습니까?

옛날 당신이 19세 되었을 때에 약혼까지 하셨던 애인을 이별하시고 일시 발광 상태에서 만성신경쇠약으로 실연에 울고 계실 때에 당신 앞에 나타난 그이.

그이의 사랑은 이성(理性)적이 아니요, 이성 본능(異性本能)의 열정에 지나지 않는 사랑임을 알면서도 당신은 차마 그이를 놓지 못하고 '일생을 두고 지금같이 나를 사랑해주시오'하고 결혼하셨다는 것을 읽을 때 나는 당신이 19세 때인 옛날 그 시대에 민족적으로 처음 당하는 연애라는 시련에 조선의 여성들 중에는 당신과 같이 사랑 많은 여자가 많았었다는 것을 회상하였습니다.

그리고 당신의 그러한 첫 걸음이 오늘의 십자가를 예약한 것이라고 보면 당신의 불행은 시대적 비극이었다고 하는 점으로도 동정을 아끼지 않습니다.

그러나 나는 이같이 당신을 동정만 할 수 없사외다. 그렇다고 내가 이 글을 드리는 동기와 이유는 결코 당신의 이혼 사건의 시시비비를 가리고자 함도 아니외다.

거기 관하여는 당신이 공개한 이상 한 사회적 문제로 제가(諸家)의 비판이 있겠지요.

한갓 나는 한 적은 가정의 주부로 만일 어떤 가정에서 주부의 중에 당신의 공개장을 자녀에게 읽힌 불행이 있었다면 할 수만 있으면 그들의 순결한 뇌에 물들었을 당신의 그릇된 문장의 기억을 씻어주고자 함이외다.

내가 당신의 「이혼 고백서」에 눈살을 찌푸리리 만치 가차 없는 독백이 있었다는 것을 예 들자면 당신이 이혼의 위기에 직면하신 부군과의 사이의 중재를 모 씨에게 청하였을 때 모 씨는, "그러면 지금부터 절대로 현모양처가 되겠는가?" 이렇게 물으셨다고 당신은 쓰셨습니다.

이것은 수많은 가차 없는 말씀 중에도 가장 적고 수월한[3] 것이외다.

모 씨가 당신에게 감히 그런 말을 물을 수 있는 것이 사실이라든가 아니라든가를 따지려는 것이 아니오라 「이혼 고백서」에 구태여 그런 말을 쓰실 필요는 어디 있을까 함이외다.

이렇게 말하면 당신은 사실을 있는 대로 말하는 것이 무엇이 잘못인가? 있는 사실을 은휘하는 것이 비겁자요, 죄악이라고 말씀하실는지 모르겠습니다.

아마 그렇겠지요. 하지만 어느 집에나 변소 문은 굳이 닫아두는 것이 상식 아닙니까?

필요 없는 폭로는 악취미요, 병적입니다. 더욱이나 당신은 사 남매의 어머니로서 그 노출증적 광태를 버려야 하지 않겠습니까?

3) 수월하다: 손쉽다.

또한 당신은 가차 없는 자아폭로에만 그치지 않고 무책임한 설교로써 우리네 가정의 어린 자녀를 기르는 부모의 마음을 서늘케 하였습니다.

당신은 구미만유 감상담으로,

구미 여자의 지위는 어떠한가? 구미의 일반 정신은 큰 것보다 작은 것을 존중히 여깁니다. 강한 것보다 약한 것을 아껴줍니다.

어느 회합에든지 여자 없이는 중심점이 없고 기분이 조화되지 못합니다. 일 사회의 주인공이요, 일 가정의 여왕이요, 일개인의 주체이외다. 그것은 소위 크고 강한 남자가 옹호함으로뿐 아니라 여자 자체가 그만치 위대한 매력을 가짐이요, 신비성을 가진 것입니다. 그러므로 새삼스러이 평등 자유를 요구할 것이 아니라 본래 평등 자유가 구존해 있는 것이외다. 우리 동양 여자는 그것을 오직 자각치 못한 것뿐이외다. 우리 여성의 힘은 위대한 것이외다. 문명해지면 해질수록 그 문명을 지배할 자는 오직 우리 여성들이외다.

이렇게 인용한 것은 지루하나마 이 글을 쓰신 당신이 다시 읽고 반성하시기를 바람이외다.

나는 당신의 이러한 여성해방론이랄까 혹은 존중론이랄까 어쨌든 여성의 향상과 사회적 진출을 주장하시려는 당신의 의지만은 같은 여성의 한 사람으로 찬성합니다. 그러나

"여자 자체가 그만치 위대한 매력을 가짐이요 신비성을 가진 것입니다."

그러니까 여성은 이 천부한 '매력'과 '신비성'을 자각하고 의식적으로 발휘만 하면 구태여 남녀평등[4]을 위하여 노력하거나 주장치 않더라도 자연히 '문명의 지배자'가 될 것이라는 의미로 말씀하셨습니다.

4) 원문은 '남녀등'.

당신이 말씀하신 소위 여자가 문명을 지배한다는 것은 무엇을 어떻게 한다는 말씀입니까?

클레오파트라의 코가 좀만 더 높았으면 하는 가정 하의 역사를 상상하는 이상으로 나에게는 조금도 대중을 잡을 수 없는 말입니다.

교육이나 정신적 노력을 말씀하지 않으시고 다만 여자 자체가 가진 위대한 '매력', '신비성'만을 말씀하신 것으로 미루어 당신이 말씀하신 바는 시저에 대한 클레오파트라나 말기(末期) 이조(李朝)를 뒤흔든 민비의 지배력 같은 지배를 의미하시는 것이 아닙니까? 극단으로 말하자면 '범죄'의 배후에는 반드시 '여자'가 있다는 종류의 것이 아닐까요.

이것이 만일 나 한 사람뿐의 억측이 아니요, 당신의 글을 읽은 이들의 통념(通念)이라면 당신은 얼마나 무서운 말씀을 하신 것입니까?

그나 그뿐입니까. 앞선 것은 다소 암시적이었거니와 다음은 노골적으로 [C와의 관계를 말씀하시다가],

"다른 남자나 여자와 좋게 지내면 반면으로 자기 남편이나 아내와 더 잘 지낼 수 있지요."

이렇게 말씀하시어 어떤 친구의 공명을 얻으신 것으로만 만족치 않으시고,

"구미 일반 남녀 부부 사이에 이러한 공공연한 비밀이 있는 것을 보고 또 있는 것이 당연한 일이요, 중심 되는 본부나 본처를 잊지 않는 범위 내의 행동은 죄도 아니요, 실수도 아니다. 가장 진보된 사람에게 마땅히 있어야 할 감정이라고 생각합니다."

이렇게 당신은 당신의 주장(?)을 변호하기 위하여 구미제국을 입증시켰습니다.

당신의 이러한 말씀은 당신 개인을 위한 어떤 필요가 있을는지는 모르나 대중 앞에 내어놓는 당신의 이러한 글이 우리 사회에 어떤 영향이 있으

리라는 것을 조금이라도 생각하시며 쓰셨는가요? 행여 해됨이 없었다 하더라도 당신의 체면! 사회적 체면보다도 만일 자라나는 당신의 사 남매의 자녀들이 읽는다면 위신을 잃는 어머니보다 어머니를 존경할 수 없는 자식들의 설움과 절망은 더 심할 것이외다.

나는 마지막으로 당신의 글을 한 절만 더 인용하겠습니다. 당신의 부군께서 이혼을 강요할 때에 당신이,

"그러지 맙시다. 당신과 내 힘으로 못 살겠거든 우리 종교를 잘 믿고 종교의 힘으로 삽시다. 예수는 만인의 죄를 대신하여 십자가에 못 박히지 아니했소?"

이렇게 말씀하시자,

"듣기 싫어."

이것은 아마 당신의 부군이 뱉듯이 내동댕이친 대답이었겠지요. 그 때,

"한번 남자답게 껄껄 웃어두면 만사 무사히 되는 것이 아닌가?"

이렇게 생각하시며 당신은 일변 울고 일변 웃으셨다고 하셨습니다.

슬픈 일을 당할 때 이것저것을 가리지 못하고 하염없이 울 수 있다면 오히려 행복입니다. 채 울어야할지 웃어야할지 모르는 설움에는 흔히 어떤 원망이 있고 그 원망은 흔히 자신을 원망할지 누구를 원망할지 모를 원망이므로 속 시원히 울 수도 없는 불행한 설움이 되는 것이외다. 지금 당신은 그렇듯 불행한 설움에 잠겨 있습니다.

끝으로 말씀드리는 것은 앞서도 한 말이거니와 당신은 무소부지 하는 저널리즘의 인형이 되지 마시고 요령 있는 성명(聲明)으로 당신의 결백을 증명하세요.

이번 「이혼 고백서」만으로 이런 말씀을 드리는 것은 경솔한 감이 없지 않사오나 지금의 당신의 사상이나 문장은 독자에게 좋은 영향을 줄 듯 싶지 않사외다. 무지한 일 가정주부의 당돌한 말을 용서하소서. 그리고 당신

은 앞으로 당신의 전문인 그림에 정진하시어 대성⁵⁾하심이 우리 사회에 더욱 큰 공헌 아닐까 합니다.

많이 자중하소서.

<div align="right">1934년 8월 10일 평양 일 소부(少婦) 상(上)</div>

5) 원문은 '대상'

백인 백화(百人 百話)

『개벽』 신간 제1호, 1934. 11. 01.

김동환(金東煥)씨는 나혜석 천사 선녀로 아는지 뼈다귀를 과먹듯이 재탕
삼탕으로 『삼천리』지(誌) 호마다 우려먹는다. 그러다가는 나 씨 사후 백골
까지도 동환 씨가 차지하기 쉬울 걸.

그 뒤에 얘기하는 제 여사의 이동좌담회

「중앙」, 1935. 01.

프롤로그

기자 그 전날 사회 제일선상에서 화려하게 활약하던 제 여사들의 최근 심경은? 생활은? 어떠하며 현재에 느끼는 감상은 여하한가를 들어서 이를 궁금히 여기시는 독자 제위께 전하려는 것이 이동 좌담회를 개최하는 본 의올시다. 제 여사 중에는 말씀하기를 회피하는 분도 있고 더 나아가서는 만나기까지를 꺼리는 분까지 있어 아무리 이동 좌담이라고 하지만 그 진행이 상당히 순조롭지 못했던 것을 미리 헤아려 주심과 동시에 허덕지덕이 고개를 넘고 저 골목을 돌면서 삼동설한에 땀을 흘리며 돌아다닌 기자의 고심을 또한 거들떠 주신다면 다행하겠습니다.

화제의 진행은 이동 좌담회인 만큼 레뷰 형식을 택하였고 그러면서 읽으시기에 지루하지 않게 커트와 클로저업을 적의(適宜)히 하였음을 미리 말씀해 두고 또 한 가지 기자가 이번 좌담에 만난 분과는 전부가 초면이라 각 장면마다 초면 대담의 항례적 인사가 왕래하고 그리고 좌담은 시작되었으나 그러나 그 진행에 관한 장면은 일체 말소하고 간혹 기자 소회 있을 때는 독백으로서 울부르짖었사오니 혜촉(惠觸)하여 주시기 바랍니다.

〖중략〗[1]

제7회장 나혜석 씨에게 '파리의 여성'을 듣는다.

– 장소 : 효제동 나혜석 씨 사실
– 시일 : 초동(初冬) 어느 날 오후 7시
– 인물 : 나혜석 씨와 기자

기자 참 오래간만입니다. 제가 어렸을 때, 수원(水原)에서 뵙고 인제 처음입니다. 오늘 선생께 파리의 여성에 대하여 몇 말씀 듣고자 하여 찾아왔습니다.

나혜석 파리 이야기는 하도 올렸는데, 또 올리란 말씀입니까? 그나마 벌써 다녀온 지가 6년이나 되니까 기억도 망연합니다.

기자 그러시겠습니다. 대체로 파리의 여성을 보신 소감은 어떠하십니까?

나혜석 아당스럽고[2], 앙실방실하고, 아양도양하고, 유머가 있으면서 앗사리[3]하고 그렇습니다.

기자 파리 영양(令孃)들의 남녀 교제는 어떠합니까? 가령 말씀하면 조선처럼 결혼 같은 것을 전제하고서 교제가 됩니까?

나혜석 남자니, 여자니 하는 것보다 인간과 인간의 교제 형식입니다. 그러는 동안에 애정 문제도 생기게 되겠지요마는 그들은 자기의 인생관이 선명하니까 처음부터 인상이 언짢거나 인격에 의심스러운 점이 있으면 딱 교제를 거절합니다. 실미지근하지는 않습니다. 다시 말하면 자기 인생관에 맞지 않는 사람에게는 처음부터 교제할 마음을 먹지 않습니다.

1) 제1회장(유영준, 우봉운), 제2회장(정칠성), 제3회장(허정숙), 제4회장(김일엽), 제5회장(최은희), 제6회장(황신덕).
2) 아당스럽다: 몸집이 작달막하고 딱 바라지며 야무진 데가 있다.
3) 앗사리(あっさり): 시원스럽게. 깨끗이.

기자 영양들은 그렇다 하더라도 청년 가운데 불손한 마음을 가진 자가 많지 않습니까? 조선에서 보는 것처럼.

나혜석 여자와의 교제를 호기심이나 엽기심(獵奇心)으로 하는 이도 있겠지요. 파리에는 독신 청년이 많기 때문에 공원이라거나 또는 거리에 유혹이 많습니다. 요컨대 파리의 남성은 유혹에 우마이[4]하고, 여자는 그 유혹에 빠지는 것이 우마이합니다. 다시 말하면 유혹에 우마이하게 빠지고, 교묘하게 피한단 말입니다.

기자 거기도 정조 유린, 위자료 청구 소송이 흔합니까?

나혜석 있지요. 남자가 여자를 유혹하는 것은 세계 공통이니까요. 남자는 능동적이니만큼 여자는 거기 끌리다 파탄을 당하면 자연 그런 문제가 생기지요. 그리고 남자가 대개 패합니다.

기자 가정에서 자녀에게 남녀의 교제를 장려시킨다지요?

나혜석 그렇습니다. 여자가 열여덟 살쯤 되면 여자의 동무를 불러서 사교계에 데뷔를 시킵니다. 내가 있던 집의 딸이 열여덟이었는데 그렇게 하더군요.

기자 거기에 대한 선생의 감상은?

나혜석 마땅한 일이죠. 하여튼 남자다 여자다 하는 것을 초월하여 한 사람으로서 쯔끼아우[5]하는 것은 필요한 일입니다. 남녀의 교제는 구속하면 구속할수록 더하게 됩니다. 그리고 구속이 없으면 호기심이 사라지고 진정한 교제가 생기는 것입니다. 말하자면 여자를 더 영리하게 하고, 남자도 또한 그렇게 됩니다.

기자 미혼한 남자는 여자를 신비롭게 여김으로 하여 로맨틱한 일이 자꾸 발생된다고 생각하는데요. 선생은 어찌 생각하십니까?

4) 우마이(うまい): 잘하다. 교묘하다.
5) 쯔끼아우(付き合う): 교제하다, 사귀다.

나혜석 미혼 시대의 그런 것은 한 본능이겠지요. 그러나 한 여자를 선택한다면 마음의 중심점이 잡히게 되어 진정되지만 그렇지 않으면 정신적 동요를 따라 이리저리 유동하게 되고 폐단도 생깁지요.

기자 파리의 여성은 정조 관념이 약하다던데 선생은 어떻게 생각하십니까?

나혜석 적습니다. 적은 반면에 강한 사람이 많습니다. 지독스럽게 강하고 결벽을 가진 이가 있습니다. 그런데 대체로 외국에서 온 여자라든가 혹은 객지에 나와 있는 여자가 정조 관념이 없지, 정작 빠리잔느[6]들은 정조 관념에 강합니다.

기자 파리를 또 가신다는 풍문이 있는데?

나혜석 모르지요, 어떻게 될지요. …… 늘 가고 싶기는 합니다. 나의 과거와 현재와 미래에 대해서 좁다란 조선에서는 빤히 내다보이고 있습니다. 과거와 현재를 청산하고 미래를 개척해 보려고 하면 암만해도 조선을 떠나야 할 것을 잘 압니다. 그러는 데는 5,6천원 돈이 있어야 않겠어요? 그러나 그 돈이 어디 있습니까?

기자 파리에서 나오시던 당시 조선에 대한 제일 큰 감상은?

나혜석 전에 어느 잡지에 썼지요. 좁고, 답답하고, 갑갑한 것만 느껴집니다. 그리고 사람이 무섭고, 돈이 무서운 것을 절실하게 느꼈습니다.

기자 지금도 그림을 그리십니까?

나혜석 요새는 늘 불건강해서 그리지 못하고 있습니다. 더구나 그 사건이 있는 뒤에 감기를 앓고 났더니 귀가 몹시 아파서 늘 병원에를 다니고 있습니다. 고민을 너무 해서 그 탈인가 봅니다.

기자 선생의 미래에 대한 희망은?

6) 빠리잔느(Parisienne): 원문은 '파리, 쟝'.

나혜석 그림의 창작 생활입지요.

기자 재혼은?

나혜석 이런 늙은 사람을 누가 데려갑니까? 조선의 결혼 생활은 이중 삼 중의 부담이 있어서 구속이 너무 심하지요. 말하자면 자기희생이라고까지 말할 만큼 자기 개성은 꺾여지고만 마니까요.

기자 더 들려주실 말씀은 없습니까?

나혜석 요컨대 인생의 창작성은 남녀 교제에서 납니다. 그러니까 창작 생 활을 하는 데는 1남 1녀가 꼭 붙잡고 있는 것보다 자유로운 교제를 하는 것이 기분 순환도 되고 창작성을 지어주는 것이 아닐까 생각합니다. 구 라파 사람이 진취적인 것은 그것이 모두 남녀 교제의 순환성을 인정해 주 어 창작성을 북돋움으로부터입니다. 그리고 인간적으로 남녀 교제가 어렸 을 때부터 연습되어 한 습관성이 되어서 그들의 교제는 우리가 이상까지 삼을 만큼 순수한 것이 있습니다. 남녀 교제에 있어서 너는 남자, 나는 여 자, 하고 마음에 구분이 되는 때는 그때는 교제를 떠나 로맨스로 바뀌어지 는 때입니다.

기자 그러면 선생은 결혼 생활을 희망하지 않으십니까?

나혜석 자기희생을 하여서까지 결혼 생활로 들어가고 싶은 마음은 예전에 도 지금에도 없습니다. 나의 한 가지 희망은 인간으로 자유스럽고, 그리 고 나의 마음껏 예술의 창작으로 정진해 보고 싶을 뿐입니다. 그리고 요전 사건에서 욕도 많았다지요? 다시 생각해 보면 나의 잘못이었어요. 우스운 일입니다.

기자 이야기를 좀 더 듣고 싶습니다마는 편치 않으시다니 이만 실례합 니다. 가끔 찾아뵙겠습니다.

나혜석 쉬이 이 집에서 옮겨 가겠습니다.

기자 그러시면 그때 주소를 가르쳐 주시면 고맙겠습니다.

여류 명사의 남편 조사장

『삼천리』 제7권 제1호, 1935. 01. 01.

이 붓을 들기 전에 명사는 명사지만은 이 축에 [남편 있는] 들지 못하는 무자격자를 섭섭하지만은 골라 빼어 버려야 하겠다. 우선 저 애국부인단(愛國婦人團) 사건으로 유명한 김마리아 양, 지금 원산(元山) 성경학교(聖經學校) 지붕 밑에 고요히 앉아 불명불읍(不鳴不泣)하고 있는 씨(氏)는 아직 처녀니까 빼버리고, 이화학당 시대에 '말 잘하고 인물 잘난 박인덕(朴仁德)'이란 민요가 흐를 만치 유명하던 박인덕 여사는 이혼하신 뒤 아직 해스[1]를 얻지 않았으니까. 그 역(亦) 여기에는 문제 외요, 박인덕 씨와 같은 경우에 있는 이로 요지간 3,000원 운운의 위자료로 이름이 높은 나혜석 여사도 부영사 김우영(金雨英) 씨와 갈라진 뒤 아직 혼자 있으며, 또 근우회(槿友會) 집행위원장으로 있던 얼굴이 양류식(楊柳式) 가인(佳人)이던 정칠성(丁七星) 여사도, 또 같은 근우회 간부이던 우봉운(禹鳳雲) 씨도 종종(種種)의 이유로 여기서는 다 문제 외의 인물이 되었고, 그리고 30 청춘에 빙그르르 돌아 송낙 쓰고 장삼 입고 중질하는 김일엽(金一葉) 여사도 1년 전까지는 제4차의 남편까지 있었으나 이제는 독신주의를 고조(高調)하여 '독거(獨居) 부처님' 존전(尊前)하고 있으므로 다 제외하고, 조선일보(朝鮮日報) 기자로 이광수(李光洙) 씨의 소설 모델까지 된 적 있다던 최은희(崔恩喜) 여사도 종종의

1) 해스: husband. 남편.

이유로 여기서는 제외하고, 이 가지에서 저 가지로 한참 잘 연애 방랑하던 시인 김명순(金明淳) 여사도 지금은 다시 독방독거(獨房獨居)하시는 중이므로 여기서는 제하고, 그리고 중앙일보(中央日報)의 노천명(盧天命) 씨나 문인 김자혜(金慈惠) 씨 등은 모두 아직 새파란 색시들이므로 동정녀(童貞女)와 미혼녀는 여기 참여할 자격 없기에 섭섭한 대로 모두 사사오입식(四捨五入式)으로 제지(除之)하고 이제 순수한 남의 영부인에만 붓을 보낸다.

[하략]

나 여사의 서한[1]

『삼천리』 제7권 제3호, 1935. 03. 01.

반도의 플로렌스의 칭(稱)이 있는 예술의 전설적 도시, 수원에 자리를 잡은 나혜석 여사는 최근에 다시 예술의 길로 일로매진하여 그 천분을 닦기로 작정하고 아담한 삼간초당을 서호성 외(西湖城外)에 짓고 매일 캔버스에 채필(彩筆)을 돌리기에 분주한데 일전 이렇게 새 생활로 들어간다는 뜻으로 지우(知友)들에게 아래와 같은 글을 돌렸다.

나고 자라난 수원 땅에 20년 만에 다시 돌아와 주택을 정하였습니다.

노마성(露馬城)을 본 후에 수원성을 보는 감상은 이상히도 로맨틱합니다.

수원은 8경을 가졌으니 즉 광교 적설(光敎積雪), 화홍 잔벽(華虹潺澼), 나각 대월(螺閣待月), 동산 석봉(東山夕烽), 병암 간수(屛岩澗水), 유천 장제(柳川長堤), 서호 낙조(西湖落照), 북지 상련(北池賞蓮)이올시다. 실로 화제(畵題)도 많고 산책지도 많습니다.

불건강한 몸을 복약(服藥)으로 정양(靜養)한 후 다시 사회에 나가 선생님의 지도를 받을까 합니다. 많이 애호하여 주심을 바라나이다.

수원 태(台) ×면(面) 지리(池里) 557

나혜석

[1] '삼천리 기밀실—The Korean Black Chamber'에 들어 있다. '삼천리 기밀실'은 "우리 사회의 모든 비밀은 매월 '삼천리 기밀실'에서 찾으십시오."라는 편집 의도를 가진 코너이다.

영부인 학력 등급기(令夫人 學力 等級記)

『삼천리』 제7권 제5호, 1935. 06. 01.

영부인에 3등급 있다.

"훌륭한 여편네를 갖지 마라. 그 지아비 된 자 한평생 설움이니라."

이것을 만일 한문 식으로 번역한다면 "물위유명여성지부혜(勿爲有名女性之夫兮)."라고나 할까. 기왕이면 이태백(李太白) 같은 명문장이 한마디 던지고 죽었던들 만고에 처시하(妻侍下), 처후립(妻后立)의 수만 군자에 자위(自慰)감이 되련만, 아무튼[1] 아무개 남편이라면 알고 아무개라면 모르게 사내 녀석이 세상에 태어났다가 그늘에 핀 꽃같이 여편네 덕분에 시들어 감은 그리 유쾌한 일이 아닌 것이다. 그러나 돌이켜 생각하면 저, 기역자도 모르는 인간망나니 여편네를 아내로 가지기보다는 나으리라. 좌우간 오늘날 우리 사회의 제일선에 서서 활동하는 신사로서 그 부인을 어떤 분을 가지고 있는가, 이제 그 영부인의 학력을 고사(考思)하여 3등급을 정하여 놓고 이 틀 속에 잠깐 실례지만 신사숙녀를 모두 집어 넣어보기로 할거나. 특등 계급은 대학 출신이나 전문학교 출신의 울트라 인텔리 여성을 여편네로 가진 분, 2등 계급은 여자고보(女子高普)를 마친 인텔리를 아내로 가진 분, 3등 계급은 보통학교 우(又)는 유치원 또는 아주 초기의 10개월 태교 정도에 그친 — 말하자면 좀 실례지만 무식쟁이를 아내로 가진 분.

1) 원문에는 '아모커나'.

특등 계급

그러면 이제부터 눈을 질끈 감고 명명식을 거행하기로 하지요. 여자대
학이라면 조선에도 이화학당(梨花學堂)이 여자대학인 적이 있었다. 그때 졸
업생에 김필애(金弼愛)라고 인물 잘나고 영어 잘하는 재원이 있었다. 이분
은 그 뒤 북경 가서 북양(北洋) 대학교수로 있던 유명한 김규식(金奎植) 박
사의 아내가 되었다. 김필애란 지금 광주 모 여학교에 가있는 김필례(金弼
禮) 씨의 언니다.

그리고 이화대학에는 박인덕(朴仁德), 김활란(金活蘭), 윤성덕(尹聖德) 등
여러분이 있었으나, 종종의 이유로 미스(Miss)대로 그냥 있으니, 여기 쓸
맛이 없다. 북경 말이 났으니 김원봉(金元鳳)의 아내는 박차정(朴次貞)이라
하여 화북대학(華北大學)도 다녔고 서울 들어와 근우회(槿友會)의 간부로도
있던 분이다.

그리고 이미 돌아갔으나 북경 최창식(崔昌植)의 부인 김원경(金元慶)씨는
경성관립여고(京城官立女高)를 마쳤을 뿐이나, 해외 유력(遊歷)에 그 지식이
대학출신 이상이었다 함이 정평이었다. 북미 서재필(徐載弼) 박사 부인은
로스앤젤레스 어느 대학 출신의 금발미인임은 너무 아는 이가 많으리라.

동경에 있는 메지로(目白)여자대학[2] 출신들은 어떤 사내들한테 시집을
갔는고. 먼저 나온 이가 황신덕(黃信德), 이현경(李賢卿), 김봉희(金鳳姬) 등
서너 분 있다. 황신덕 씨는 서울계 투사요, 동아일보 기자인 임봉순 씨 품
에 시집갔고 이현경 씨는 수원서 여교원(女敎員) 노릇하다가 북평(北平)에
도주(逃走)한 안광천(安光泉)의 아내가 되었고, 김봉희 씨는 이화여고 교수
로 있으면서 경전(京電) 고급사원 황청송(黃淸頌) 씨에게 출가하였다. 작년

2) 현 니혼여자대학(日本女子大學)의 메지로 캠퍼스.

엔가 토호쿠제대(東北帝大)를 마친 신의경(辛義卿) 여사의 남편은 어느 대학교의 교사라 하며 그리고 큐슈제대(九州帝大)를 나와서 현재 이전(梨專)에 있는 조현경(趙賢景) 문학사는 아직 '해스'가 없으니 여기서는 제외한다.

동경의학전문(東京醫學專門) 출신의 여의사들은 어떤 남편을 얻어 사시는고. 허영숙(許英肅) 여사는 이광수(李光洙) 씨의 아내가 되었고 현덕신(玄德信) 씨는 광주 내려가서 옛 동아일보 사원 최원순(崔元淳) 씨의 마누라가 되었고 여걸 유영준(劉英俊)[3] 씨는 영남 모 부호에게 시집갔다. 길정희(吉貞姬) 씨는 같은 의사 김탁원(金鐸遠) 씨의 부인이 되어 내외가 다 핀셋을 만지고 있다.

동경여고사(東京女高師)를 다니던 최의순(崔義順) 씨는 동아일보 여기자로 있더니 요즈음은 진장섭(秦長燮) 씨와 갈라진 뒤는 그 남편을 모르겠고, 윤성상(尹聖相) 씨는 체신국(遞信局) 관리 전호준(田鎬俊) 씨의 아내가 되어 있다. 고사(高師)인지 여대 출(女大出)인지 모르나 최은희(崔銀姬)씨는 애인 우보 민태원(牛步 閔泰瑗) 씨를 사별하고 고요히 애아(愛兒)를 기르며 날을 보내고 있고, 또 김말봉(金末峯) 씨는 어디 시집갔는지 잘 모르겠다.

동경미술학교(東京美術學校) 출신으로는 나혜석 씨가 있으나, 최소월(崔索月), 김우영(金雨英), 최린(崔麟) 씨 등 삼대를 거쳐 지금은 고규(孤閨)를 지키며, 동경음악(東京音樂)의 박경희(朴慶姬)씨 남편은 평론가 이여성(李如星) 씨요. 같은 동경음악(東京音樂)의 김정구(金禎洶) 씨는 러시아 문학(露西亞文學)의 함대훈(咸大勳) 씨 부인이다. 여류소설가 박화성(朴花城) 씨는 숙명(淑明) 마친 뒤 동경여대(東京女大)를 다니던 분인데 사회운동의 투사인 간도 동흥중학(間島東興中學) 교수에게 시집갔고, 동경여전(東京女專) 다니던 전유덕(田有德) 씨는 소설가 춘해 방인근(春海 方仁根) 씨의 아내가 되었다. 서

3) 유영준(劉英俊, 1892~?): 독립운동가 · 정치가.

춘(徐椿) 씨 부인도 동경여전 출신이며 동경 우에노음악(東京上野音樂)의 한기주(韓琦柱) 씨는 부호 백상규(白象奎) 씨의 마누라가 되었고, 동경의전(東京醫專)의 정자영(鄭子英) 씨는 그 역(亦) 병원장의 부인이 되었고, 작고한 이덕요(李德耀) 씨도 동경여전 출신으로 한위건(韓偉健)의 부인이었었다.

미국 대학출신으로 조□경(曺□卿) 씨 남편은 연전(延專) 교수 최황(崔晃) 씨요, 평양숭전(平壤崇專)의 박형룡(朴亨龍) 박사의 아내는 북경대학(北京大學)을 마친 이다.

이등 계급

이제는 이등석을 살펴보자. 이등석이란 여고 출신 정도의 영부인 앞에 진열된 남편과 피씨(彼氏)와 애인들을 가리킴이다. 평론가 김경재(金璟載) 씨 마누라가 경성관립여고(京城官立女高) 출신의 서경임(徐敬任) 씨요, 양근환(梁槿煥) 씨의 아내는 평양여학교(平壤女學校)인가 어딘가 마친 이다. 그리고 홍양명(洪陽明) 씨 마누라도 경성여고(京城女高) 출신이요, 배화여고(培花女高) 출신으로 이전(梨專)에 좀 다니던 장덕조(張德祚) 씨는 신간운동(新幹運動)의 투사이던 박명환(朴明煥)한테 시집갔고, 무용가 최승희(崔承喜) 여사는 와세다대학(早稻田大學)에 다니는 안막(安漠) 씨에로 시집갔고, 유광렬(柳光烈) 씨 부인은 경성관립여고(京城官立女高) 출신이요, 소설가 김동인(金東仁) 씨 부인도 평양여고(平壤女高) 출신이요, 시인 김안서(金岸曙)의 부인도 여고 나온 뒤 진남포(鎭南浦)서 여교원 하던 분이요, 주요한(朱耀翰) 씨 부인도 여고 출신이요, 김동원(金炯元) 부인도 배화여고 출신이다.

삼등 계급

우리는 이 계급에 사회에 지명한 명사가 많음에 놀란다. 여운형(呂運亨) 씨 부인도 비록 신문의 언문란은 겨우 보지만 정규의 학력은 없는 분. 천도교의 권동진(權東鎭) 씨 부인도 여기에 해당하는 분이다. 가만 있자. 이 난에 와서 체면 차리다가는 몇 사람 못 적고 만다. 용기를 내어 이 명예의 행진을 들추기로 하자. 송진우(宋鎭禹) 씨 부인도 언문 정도, 여순 감옥(旅順 監獄)에 있는 신채호(申采浩) 부인도 간호부(看護婦) 출신일 뿐, 방응모(方應謨) 씨 부인도 언문 정도, 목전(目前), 돌아간 이동휘(李東輝) 부인도 목불식정자(目不識丁字), 북미 이승만(李承晩) 부인도 글자를 써 보이면 어로불변(魚魯不辨), 길림 손정도(孫貞道) 부인도 대두콩팥, 김좌진(金佐鎭) 부인은 언문 편지는 쓰며, 김동삼(金東三) 부인도 그리 대단한 글 하는[4] 분은 아니다. 유동열(劉東悅) 부인은 유영준(劉英俊) 씨 형인 유영희(柳英姬) 씨로 풍류는 해(解)하지만 문자는 불해(不解)요, 김병로(金炳魯) 씨 부인은 언문조차 아는 자보다 모르는 자가 더 많고, 상해 김구(金九) 부인 역(亦) 무식쟁이다. 원세훈(元世勳) 씨 부인은 전도부인(傳道夫人)이라도 지냈으니 유동열(柳東悅), 김좌진(金佐鎭) 계급보다는 고급이다. 길림 손정도 부인도 학교 문을 출입 못한 분이요, 유진태(俞鎭泰) 씨 부인도 홍안 미소녀의 여학생 시대라고 약에 쓰려도 없던 분이요, 최린(崔麟) 씨 부인도 언문 정도, 홍명희(洪命熹) 씨 부인도 언문 정도며 이종린(李鍾麟) 씨 부인은 남편은 한림학사(翰林學士)인데 부인은 학사와는 천리만리의 거리가 있는 분, 윤치호(尹致昊) 씨 부인은 마부인(馬夫人)은 학식유여(學識有餘)하였으나 현부인은 하릴 없는 문맹계급. 세브란스의전 교장 오긍선(吳兢善) 씨 부인은 학식 없

4) 원문에는 '글는'.

는 데다가 연령도 심히 많은 분, 신흥우(申興雨) 씨 부인도 눈보다 귀를 쓰는 계급, 조만식(曹晚植) 씨 부인도 길선주(吉善宙) 씨 부인도 김동원(金東元) 씨 부인도 모두 모두 문맹의 동지들이다. 연전 부교장이라는 가르치는 지위에 있는 유억겸(俞億兼) 씨 부인도 한학(漢學)은 있으나 신학(新學)은 없는 분, 정인과(鄭仁果) 씨 부인도 구식 부인이자 비 지식층(非 智識層)이다. 김항규(金恒奎) 씨인들 역시(亦) 그 부인은 언문 이하의 계급, 서정희(徐廷禧) 씨 부인도 문자와는 담 쌓고 앉은 분이요, 동아일보(東亞日報)의 설의석(薛義植) 씨 부인도 신문 삼 면 읽는 정도에서 정지 상태에 있고, 상해(上海) 여백린(廬伯麟) 부인도 떡메 정(丁) 자도 새 을(乙) 자도 모르는 이다. 이용설(李容卨) 박사 부인도 익힌 게 야(也)자 정도며 김성수(金性洙) 씨 부인, 안재홍(安在鴻) 씨 부인, 모두 글 모르고도 살아간다는 뱃심 좋은 분들이다. 이 밖에도 여러 분이 있으나 이 행렬을 이 정도에서 그치기로 하는 까닭은 너무 쓰면 먼지가 나고 너무 닦으면 창이 빠지는지라 조선사회의 대선생께서 내실의 무식이 공표된다면 그 현실 폭로의 비애에 양미간을 찡그리실 근심이 있기 때문이다.

안재홍(安在鴻) 씨와 아호 소월(雅號素月)[1]

『삼천리』 제7권 제5호, 1935. 06. 01.

민요시인 소월 김정식(素月 金廷湜) 씨가 30 청춘을 등지고 저 세상에 가자, 마침 어느 날 삼천리사(社)로 놀러 오셨던 민세(民世) 안재홍 씨가 추연(愁然) 탄왈(歎曰), 소월이라고 아호가 불길하여 아까운 재사(才士)가 조서(早逝)[2]하였군. 원래 소월이란 호를 가진 사람으로 장수한 사람이 없었으니 그 예로 나혜석 여사의 첫 애인이던 최승만(崔承萬) 씨 백씨(伯氏)도 호를 소월이라 하여서 그 역(亦) 장수치 못한 채 청춘의 고개에서 그만 조서하였다고.

듣고 보니 과연 그럴 듯도 함이네.

1) 목차에서의 제목은 '安在鴻 씨와 素月雅號'임.
2) 조서(早逝): 일찍 죽음. 요절.

미인박명(美人薄命) 애사(哀史), 사랑은 길고, 인생은 짧다던 강명화(康明花)

청의처사(靑衣處士)
『삼천리』 제7권 제7호, 1935. 08. 01.

카추샤와 네플류도프[1]
강명화(康明花)와 장병천(張炳天)

네플류도프는 서쪽 나라 러시아의 공작이요, 장병천(張炳天)은 동쪽 반도의 백만장자 장길상(張吉相)의 외아들이다.

둘이 다 사랑 때문에 죽었다. 사랑 때문에 불나비 모양으로 절절 끓는 등불 속에 제 몸을 부딪쳐 까맣게 타 죽은 것이다.

실로 강명화의 죽음같이 새벽빛 솟아오를락 말락 한 그 당시 조선사회에 놀라움을 준 일이 없었다. 강명화는 '돈보다 사랑! 목숨보다 사랑!'이란 '러브 이즈 베스트'를 대담하게 실천한 처음의 여성이었다.

"아씨 계시오?"

하고 인력거꾼이 문간에서 부르는 소리가 났다. 방안에는 화초병풍 두른 속에 금시(今時) 머리에 빗질하고 아미(蛾眉)를 그리고 연지 찍은 명기 강명화가 손에 묻은 분물을 씻어버리고 마구 화장을 끝내고 앉은 때라.

"난 저 소리 참 듣기 싫어요. 하나라도 어릴 때에는 술 따르고 노래 부르고 엄벙덤벙 지내왔지만 인제 정말 싫어요. 된 녀석 안 된 녀석들이 오너라 가너라." 하고 중얼거리며 아미를 찡기는 것을,

1) 원문은 '내원덕(來源德).' 카추샤와 네플류도프는 톨스토이의 장편소설 『부활』의 남자 주인공.

"미안하이. 아버님 완고가 풀리시기만 하면 이렇게 고생시킬 리 없으련만. 내 마음이야 변할 리 있겠소. 아마 그대가 내가 인제 냄새도 나고 새사람 얻어 신정을 둔 게 있어 그러는 게지." 하는 것은 곁에 마주 앉았던 그의 애인 장병천이라.

"에그, 선생님도, 내 마음 어떤 것을 몰라주십니다그려. 시원히 베어드리지요."

곁에 있던 가위를 들어 삼단같은 머리를 싹둑싹둑 깎아버렸다. 금시에 지장보살같이 단발 여인이 되었다.

"이거 여보 웬일이요. 여자에게 머리칼은 목숨인데." 하고 황급히 말리려 하였으나 그때는 이미 중머리가 된 뒤이라. 제 머리 모양을 거울에 비치고 보던 명화는 그만 방바닥에 엎드려 울었다. 병천이도 따라 울었다.

겨우 10여 년 전이라, 당시 서울 장안서 평양기생 강명화의 이름을 웬만한 풍류객치고 모르는 이가 없었다. 서글서글한 두 눈, 불이 붙는 듯한 분홍빛 입술, 빗은 듯한 상큼한 코.

게다가 소리 잘하고 춤 잘 추고 더구나 제 마음 속에 근심 가득하매 저절로 엉켜 그 수심이 노래로 화(化)함인가, 수심가(愁心歌) 한 곡조와 배따라기 한 마디는 평양기생 300명 중 으뜸간다 하였다.

그러나 미인 강명화의 이름이 높아진 것은 단순히 춤이나 노래나 그 용모에 있지 않았다. 실로 그는 옛날의 이 땅 고려 명기가

솔이 솔이 하니 무슨 솔로만 엮었던가
천인(千仞) 절벽에 홀로 선 낙락장송이라
길 아래 초동이야 걸어볼 줄 있으랴

하던 시조를 애송하느니 만치, 목숨으로써 절개를 지켰다. 강명화를 보

고 싶어 따르던 많은 남성 중에는 2만, 3만 하는 돈을 언제든지 내어던질 부자들도 있었고, 무슨 회사장(會社長) 하는 지위와 명예 있는 분도 많았으나 명화는 비록 몸은 기적(妓籍)에 두었으되 사랑하는 그 오직 한 분을 만나기 전에는 이를 다물고[2] 절개 지키기로 맹세하였다.

이 소문이 퍼지자 명화의 사랑을 구하려는 탐화봉접(探花蜂蝶)의 무리는 더욱 많았다. 그래서 한편으로 오만한 년, 독한 계집 하는 욕도 들어가면서 모든 구애자를 물리쳐 오다가 나중에 만난 이가 대구서 수백 간 줄 행랑(行廊) 있는 큰 성 같은 집을 쓰고 살다가 서울 노량진에 반이(搬移)하여 살던 영남 갑부 장길상(張吉相)의 외아들 장병천(張炳天)이란 청년이었다.

그러나 부자치고 인색치 않은 이가 없지마는 그때의 장길상(張吉相)은 사회에 학교 하나 도서관 하나 기부한 일이 없을 뿐더러 제 자식에게조차 용돈이나마 넉넉히 주지 않았다. 더구나 병천이가 기생 작첩하였단 소문이 들리자 그제는 아들을 집안에 가둬 두고 외출을 엄금하였다.

이 완고하고 무이해(無理解)한 공기 속에 갇혀있자 둘은 자연히 이 속박을 빠져 넓고 넓은 자유스러운 천지로 훨훨 날아가 보고 싶어 했다.

더구나 사람이 큰 인물이 되자면 학문을 닦아야 하는데 장병천(張炳天)은 아직 젊은 20대(台)의 청년이 아닌가. 강명화(康明花)의 소원은 오직 그 애인을 공부시키고 싶음에 있었다. 그래서 둘은 상의하고 둘이 다 동경 유학하기로 결심하고, 명화(明花)는 제가 지니고 있는 금비녀고 은가락지를 모두 팔아 돈 300원을 만들어 쥔 뒤 이것을 여비로 하여 가지고 동경으로 떠났다.

둘은 비로소 아사쿠사 구(淺草區)에 어떤 집 이층을 빌어 자취하면서 병천은 어느 대학 예비과(豫備科)를 다니고 명화(明花)는 동경 우에노음악학교

2) 원문에는 '감을고'.

(東京上野音樂學校)에 입학할 준비로 영어를 배우기로 하였다. 이때의 둘의 가슴에는 '미친 년놈!' 하고 비웃던 세상을 승리자의 기쁨으로 다시 한 번 돌아보고 싶은 생각이 불같이 탔다.

이 동안 그 아버지 장길상으로부터는 처음 몇 달은 매달 30원씩 학비가 왔으나, 기생과 같이 가있단 소문이 들리자 그제부터는 학비는 중단, 그래서 백만장자의 외아들은 결국 만리타향에서 한 공기의 밥조차 얻어먹을 길이 없었다. 그래도 명화는 낙심치 않고 서울 전동에 있는 자기 어머니에게 어머니는 평양 가 있고 그 집을 팔아 돈을 보내라 하여 돈 몇 백 원을 얻어 줄 수 있었다.

하루는 동경 가 있는 조선인 유학생 여럿이 장병천을 찾아왔다.

"우리는 모두 노동을 하면서 공부하여 가는데 너는 백만장자의 아비를 둔 탓으로 기생첩 데리고 놀러와 있단 말이냐. 너 같은 놈은 우리 유학생계의 치욕이다."

이래서 "그놈 밟아라, 그년 때려라." 하는 소리와 같이 바야흐로 큰 난투가 일어날 판이다. 이때 명화는 칼을 들어 제 손가락을 탁 잘라 선지피를 뚝뚝 흘리며,

"여러분 나는 떳떳한 장씨 문중의 사람이며 우리도 고생하면서 여러분과 같이 학문을 닦는 중이올시다."

그 추상같은 언사와 붉은 피를 보자 학행들은 모두 도망하였다. 그러나 그 뒤 며칠 지나자 이번에는 병천이와 명화를 아주[3] 심하게 제재해주자는 공론이 비밀 속에 유학생 사이에 돌고 있는 것을 눈치 챈 둘은 이대로 있다가는 생명이 위태할 것을 직감하고 야밤중 도망꾼 모양으로 동경역서 차를 타고 서울에 돌아 나왔다. 그 사이 명화는 행여나 그 부모의 마

3) 원문에는 '자조'.

음을 돌려볼 양으로 홀몸으로 궁궐 같은 장길상 집에 뛰어들어도 보았으나 결국 쫓겨나고 말았다. 이제는 온갖 길이 모두 막혔다. 가졌던 금은 패물도 모두 팔아버렸고 집칸마저 없앴으며 그러면서 백만장자의 외아들이건만 단 1,20원을 변통할 길이 없이 모두 다 모두 다 막혔다. 그러나 조반석죽으로라도 지내자면 지낼 길 없는바 아니었다. 다만 원통한 것은 두 사람의 진실한 사랑을 유희와 같이 깔보는 그 부모와 세상이라. 일이 여기에만 그쳤다면 세상에 흔히 있는 남녀정사의 한 대목에 지나지 않았을 것이나 애인을 출세시키고 싶은 불같은 마음에 명화의 가슴에 떠오르는 한 가지 빛이 있었다.

"나만 없으면 그분은 부모의 사랑을 다시 돌릴 수 있고 그리하면 유여한 가산으로 학문도 충분히 닦아 사회에 윗사람이 될 수 있으리라."

"그러나 나만 없어진다니 어떻게 할까. 소설에 있는 모양으로 아라비아 사막으로나 몰래 가 버릴까. 그렇지 않으면 일부러 딴 사람에게 정이 옮은체하고 내가 미친년, 절개 없는 년이 되어버릴까 여러 날 망설였다. 괴로워하였다. 아침마다 베개가 눈물에 젖은 것을 보고 그 어머니는 근심하였다. 모든 결말은 왔다. 명화는 몸이 아프니 함께 온양온천에 가서 며칠 두류(逗留)하고 오자고 졸랐다. 떠날 때에 생후 처음으로 옷감 한 벌과 구두 한 켤레만 사달라고 졸라서 서울서 온양 갈 때에 애인 병천이 주는 옷과 애인이 주는 구두를 신고 떠났다. 그날 밤 온천의 조용한 방속에선 일대 명기 강명화가 애인의 무릎을 베개 하고 독약을 마신 몸을 가로눕히고 있었다. 마지막 유언은,

"제가 죽었으니 이제는 부모님께 효성하고, 다시 사회의 큰 인물 됩소서." 함이었다. 독약을 마신 줄을 안 장병천이 아무리 의사를 부른들 이미 저세상에 간 영혼을 다시 불러 올 도리야 있었으랴.

며칠 뒤 서울시 구문 밖 수철리(水鐵里) 공동묘지 한 모퉁이에는 애 끊는

인생 23세를 일기로 다한(多恨)하게 간 강명화의 5척 여윈 몸이 묻히었고 그 앞에는 언제까지 떠날 줄 모르고 엎드려 우는 그의 애인 장병천이 있었다.

각 신문에는 이 사실이 로맨스 섞인 필치로 심히 슬프게 나서 많은 사람들은 남몰래 동정의 눈물을 뿌렸고 더구나 여류평론가 나혜석 여사는 장삿날 동아일보에다가 「강명화의 자살」[4]이란 제목 아래, 기사 가운데에 그는 장 씨에게 대하야 이렇게 말을 하였다 한다. '나는 결코 당신을 떠나서는 살아있을 수가 없고 당신은 나하고 살면 사회와 가정의 배척을 면할 수가 없으니 차라리 사랑을 위하고 당신을 위하여 한 목숨을 끊는 것이 옳소.' 하였다 한다. 얼마나 번민 고통을 쌓고 쌓아 견딜 수 없고 참을 수 없어 한 말인지 실로 눈물지어 동정할 말이다.

나는 언제든지 자유연애 문제가 토론될 때는 조선 여자 중에 연애를 할 줄 안다 하면 기생 밖에는 없다고 말해왔다. 실로 여학생계는 너무 다른 사람에 대한 교제의 경험이 없으므로 다만 그 다른 사람 사이에 있는 의외의 본능으로만 아무 뜻 없게 다른 사람에게 접할 수 있으나 오직 기생계에는 타인 교제의 충분한 경험으로 그 인물을 선택할 만한 판단의 힘이 있고 여러 사람 가운데에서 오직 한 사람을 좋아할 만한 기회가 있으므로 여학생계의 사랑은 피동적이요, 일시적인 반대로 기생계의 이러한 자에 한해서만은 자동적이요, 영구적인 줄 안다.

그러므로 조선에 만일 여자로서 진정의 사랑을 할 줄 알고 줄 줄 아는 자는 기생계를 제하고는 없다고 말할 수 있는 것이다. 이 의미로 보아 장 씨의 인물이 어떠함은 물론하고 강 씨가 스스로 느끼는 처음 사랑을 깊이 깊이, 장 씨에게 대하여 느꼈을 줄 믿는다. 이것을 불구하고 그 경우가 애

4) 나혜석, 「강명화의 자살에 대하여」(『동아일보』 1923.07. 08.) 이다. 아래의 인용 부분은 원래 발표문과 약간 다른 부분이 있으나 표현의 문제이고 큰 의미는 없다.

인과 동거치 못할 처지에 있어 동거치 못할 수는 없겠다는 결심이 있다 하면 실로 난처한 문제이다. 이와 같이 씨의 비운에 견디다 못하므로 연애의 철저를 구하기 위하여, 곧은 지조의 순일함을 보존하여 지키기 위하여, 자기 정신의 조촐함을 발표하기 위하여, 세태를 분노하기 위하여, 자살을 실행한 것이다. 그러나 동기는 어떠하든지 자기 생명을 끊는 것은 곧 자포자기의 행위이다. 생명의 존중과 그 생명역량의 풍부를 스스로 깨달은 현시 사람의 취할 방법은 아니다. 어디까지든지 살려고 드는 게 연애의 철저며 지조의 일정이며 정신의 결백이 실현될 것이다.

그 뒤 며칠 후 장병천마저 먼저 간 애인의 영혼을 따라 자살하고 말았다. 아마 차마 떠나지 못한 강명화의 혼이 장병천이 오기를 기다려 하늘 나라의 오리정(五里程)에서 기다리고 있었음이지.

이리하야 백년에 한번, 천년에 한번이나 우리들이 볼 수 있을 듯한 희구한 애욕계쟁도(愛慾系爭圖)는 끝났다.

혜석, 일엽 동서(同棲) 2개월[1]

『삼천리』 제7권 제9호, 1935. 10. 01.

화가 나혜석 여사는 수원 고산(故山)[2]에 귀와(歸臥)하여, 채필(彩筆)을 시
(視)하더니 얼마 전에 화재(畵材)를 찾아 호령(湖嶺)[3] 산천을 두루 편순(遍巡)
하다가, 충남 무슨 절에 삭발 위승(削髮爲僧)한 여류시인 김일엽(金一葉) 여
사를 만나 약 2개월간이나 승방에서 동서하다가 다시 왔다고 한다.

1) '삼천리 기밀실—The Korean Black Chamber'에 들어 있다.
2) 고산(故山): 고향.
3) 호령(湖嶺): 호남과 영남.

현대 '장안호걸' 찾는 좌담회

백낙선인(白樂仙人)

『삼천리』 제7권 제10호, 1935. 11. 01.

화제

1. 서울 대표적 호남자, 미남자는 누구누구일까?

2. 서울서 한다하는 미인들은 누구누구일까?

3. 돈 잘 쓰고 협기(俠氣)있는 사람은 누구누구일까?

4. 서울에 있었으면 좋을 것이 무엇 무엇일까?

5. 영화와 극 방면의 숨은 인재와 지방순회 때 울고 웃던 이야기

출석자: 이서구(李瑞求)[1], 복혜숙(卜惠淑)[2]

본사: 백락선인(白樂仙人)

10월 15일의 따듯한 심추(深秋) 1일 시외 성북동의 은벽장(銀碧莊) 누상에서 개최

1) 이서구(李瑞求 1899~1982): 극작가, 언론인. 1920년 동아일보 창간에 참여하고 이후 조선일보와 매일신보를 거쳐서 연극 활동에 가담하였다. 광복 후에 방송극을 집필, 극작가 협회 회장과 방송인 협회 이사장 등을 역임하였다. 작품에 동백꽃, 어머니의 힘, 장희빈, 강화 도령 따위가 있다.
2) 복혜숙(卜惠淑 1904~1982): 연극, 영화배우. 토월회(土月會), 조선극우회(朝鮮劇友會) 등에서 활동하였고 한국영화배우협회장 등을 지냈다. 제1회 국제영화 공로상·문공부장관 공로상·이화여대 문화상 등을 수상하였다.

〖중략〗

서울 대표적 미인은 누구누구인가

선인(白樂仙人) 남성들을 그만치 훑어보았으니. 자아, 이제 여자 측으로 가 봅시다. 누가 장안 일등 미인일까요.

이서구(李瑞求) 나 꼭 한 분을 보았네. 이덕요(李德耀)야. 그때 죽은 최서해 (崔海曙)가 의전병원(醫專病院)에서 앓을 적에 내가 문병을 갔는데, 바로 나 와 정면한 곳에 웬 여자가 하나 섰는데, 어떻게 잘 생겼는지 그만 가슴이 꽉 막히데. 호박색(琥珀色) 윤이 흐르는 그 흰 살결, 불그레 타오르는 입술, 어디까지든지 정열적인 그 눈, 먹장 같은 머리, 어디로 보아도 참 절색이 데. 양귀비와 클레오파트라와 디트리히를 한데 묶어서, 한데 삶아서, 미운 점 다 골라 빼버리고 새로 만든 듯하더구만. 그리스의 비너스 여신이야.

세상이 다 아는 말이지만, 말이야 바른 대로 나만치 여자를 많이 본 사 람이 있는가. 수백 명이랄까, 수천 명이랄까. 그 중에서 교양과 이지(理智) 와 총명이 바깥에 나와 끓으며 그러면서 청풍명월인 듯 남의 가슴을 훤히 열어주는 가인은 나는 이덕요에게서 발견하였네그려.

꼭 한 번을 보았는데 그 뒤에 들으니 부군 한위건(韓偉健)이를 따라서 북 경인가 갔다가 아깝게도 객사(客死)하였다데그려.

선인 미인박명이에요, 그렇게 예쁘니까, 빨리 죽지. 언젠가 윤백남(尹白南) 이도 자네 말같이 이덕요를 대표적 미인으로 치데그려.

이서구 전무후무할걸. 그리고는 죽은 송계월(宋桂月)[3]이 또 미인이었지. 내

3) 송계월(宋桂月, 1910?~1933): 한국의 독립운동가, 여성주의 운동가, 기자, 소설가, 여성해방 운동가.

가 어디서 처음 발견하였는가 하면, 그게 몇 해 전 봄이던가, 창경원에 벚 꽃이 피기 시작하고 장안 거리 거리에는 강남제비 찾아드는 하사월(夏四 月)이야. 최독견(崔獨鵑) 이와 같이 정자옥(丁子屋) 앞을 지나는데 웬 키 후 리후리 크고 눈이 이글이글하고, 바로 명사십리 해당화 꽃같이 시원하고 와자자하게 생긴 묘령 여성이 우리 앞으로 걸어간단 말이야. 처음에야 얼 굴이 참 좋구나 했을 뿐인데 걸음 걷는 뒷맵시가 물 찬 제비같이 새뜻한 양이 참으로 황홀해지데. 더구나 학 두루미의 다리같이 가는 듯한 두 다 리의 각선미(脚線美)는 참으로 큰 예술품이데그려. 그래서 한 걸음 두 걸음 각선미에 취해 따른다는 것이 안동 네 거리 한성도서(漢城圖書) 앞까지 왔 겠지. 그 때 어느 친구를 만나 물으니 그가 송계월이었어.

복혜숙 송계월이는 개벽사(開闢社)에 다닐 적에 나도 본 적이 있는데 함경 도 여자가 되어 발과 손이 멋없이 커서 흠이지 미인은 미인이더구만. 나는 여자지만 역시 그런 여자가 좋아요. 서글서글하여 그 곁에 가면 시원한 바 람이 돌 것 같아서요.

선인 역시 송계월이도 미인박명이로구만. 사회주의 여성 가운데는 없었던 가.

이서구 있었지, 양명(梁明)이를 따라 상해(上海)로 갔다가 애기 낳아가지고 제주도 시가에 가 있는 조원숙(趙元淑)이 좋았지. 조금 육감적이 되어 노블 (Noble)한 맛은 없었지만. 그러고, 그게 아마 내가 동아일보 기자 다닐 적 일이야. 재동 84번지 북풍회관(北風會館)으로 기사 채집을 갔는데 웬 여자 가 쑥 나오는 것이, 어쩌면 살결이 그렇게 고울까. 우유(牛乳)와 계란만으 로 만든 듯이 얼굴이고 팔과 다리가 그냥 투명체(透明體)로 보일 듯이 윤택 흐르는 17, 8 나는 여자가 있겠지. 조선서는 처음 보는 이야, 그가 강아그 니아였어. 그 뒤 유치장도 가끔 다녀나오고, 이리저리 고생살이하면서 그 만 그 곱던 육체가 보잘 것 없게 되었지만 참으로 그이는 육체미가 있었

어.

선인 러시아 태생으로 러시아에서 자라서 양풍(洋風) 맛이 돌았지요. 한때 는 다 치던 미인이야. 그밖에 정칠성(丁七星), 허정숙(許貞淑), 심은숙(沈恩 淑), 황신덕(黃信德)이는 어떻던가.

이서구 다 미인은 아니었지. 억지로 말하자면 미인 될 뻔 댁이었지.

복혜숙 그러나 이리저리 조용히 뜯어볼라치면 눈 한 가지 예쁜이, 코 한 가지 예쁜이 하고 부분품(部分品)이 예쁜이는 당대 사회주의 여성 속에 많 았다고 할걸요.

이서구 그때 철에 근우회에 함경도 청진 있다던 김정원(金貞媛)이란 분이 있었는데 바탕은 분명 미인이었어.

선인 근우회 당철에 한참은 당대 미인이 거기 모인 듯한 때가 있었어. 저 이상재 사회장(李商在 社會葬) 그 날만 해도 수 만 군중 속으로 상여 옆에 서 서 나가던 얼굴 잘생긴 여성이란 모두가 근우회패들이었어. 근우회도 그 러치마는, 동경 유학생(東京 留學生)들 속에 미인이 많지 않았나, 왜?

이서구 누가 아니래. 그 당철 미인으로 연학년(延鶴年) 부인이 된 황국영 (黃菊榮), 김팔봉 부인이 된 강씨, 두루두루 많지. 그러나 이제는 모두 아이 낳고, 떠꺼머리 하고 있고, 다 시타레(シタレ)[4]를 했어. 이제는 옛날 모습 이라고 찾을 길 없네그려.

복혜숙 화무십일홍이던 게지요. 그때 우리 동경(東京)에 있을 철 미인이라 면 꽤 미인이라고 불리던 동무들이 많았는데, 그저 7, 8년, 십 수 년 지내 는 사이에 모두 그 좋던 얼굴이 스러지더구먼. 아까운 일이지요.

선인 그때 말고, 맨 처음 유학생 패에는 없었나?

이서구 맨 처음이라면 허영숙(許英肅), 나혜석, 김명순(金明淳), 유영준(劉

4) 원문대로.

英俊)들이었는데 열 걸음 양보하고 보아도 양귀비 사촌도 없었어. 다만 그 당시는 스타일이 참신하니까, 좋은 의미로 모던걸이라 하여, 이름이 얼굴보다 열 곱절, 스무 곱절 더 올라갔었지.

복혜숙 그 중에 나은 것은 그래도 김명순(金明淳)이었을까. 시도 쓰고, 소설도 쓰더니 끝끝내 여류문사로 문명(文名)도 날리고—

선인 아메리카 유학생 중에는 누가 없을까요?

복혜숙 박인덕(朴仁德)이가 있지. 그 분은 지금은 늙어서 그렇지만 광대뼈 나온 것을 조금 도로 밀어 넣고, 이마의 주름살을 콜드크림으로 지워버려, 십년만 더 젊어지게만 한다면 아직도 장안 안 독판 미인 노릇 할걸요. 말소리도 깎은 배같이 서근서근하고, 이야기할 때에 눈짓 콧짓 그 세련된 제스처로 퍽이나 호감을 주는 분이에요.

이서구 그렇지, 박인덕이야. 박인덕은 쾌활하고 시원하고 무게 있어 보이데. 한참 당년 — 말하자면 미국 가기 전 저 이화학당(梨花學堂)에 다닐 때에는 '말 잘하는 박인덕', '얼굴 잘난 박인덕', '노래 잘하는 박인덕'이라 하여 명성이 오죽하였던가.

선인 김활란(金活蘭)이는 어떤가. 이화전문의…

복혜숙 시집을 안 가서 그런지 쉬 늙지 않더구만.

이서구 키가 작아서. 키 작은 보충을 가슴으로 하려는지 가슴을 쑥 내밀고 다니데, 요지간은… 그러나 미인은 아니야. 키가 작고 이마가 좁고.

복혜숙 다들 언제 시집을 가노…

이서구 딴말이지만 숨은 미인은 김찬영(金瓚永) 마누라야. 변호사 김찬영 말고, 영화배급하던 김찬영이 말이야. 미인이지. 고향이 진남포(鎭南浦)라데마는.

선인 요지간은 교육계나 영부인계(令夫人界)보다 레코드계에 인기도 있을뿐더러 얼굴 훌륭한 이들이 많은 것 같더구만.

이서구 많지 많아. 나선교(羅仙嬌)도 귀여운 얼굴이고 전옥(全玉)이도 좋은 얼굴이고…

복혜숙 전옥이는 조금 암상궂은 데 있지만 전체로 보아 잘 짜인 미인타입이지요. 그리고 죽은 최향화(崔香花)도 미인이었고, 선우일선(鮮于一扇)이도 수수하게 귀한 얼굴이지요.

이서구 선우일선이 괜찮지, 얄궂은 데가 없어. 성큼하고 순직하고 해서…

선인 제일 인기가 많다는 왕수복(王壽福)이는 어떤가.

이서구 육감적이지만 미인은 아니야.

복혜숙 김복희(金福姬)도 이름은 높지만 미인은 아니지요. 그리고 여배우에 〈춘향전〉에 춘향이로 나왔던 문예봉(文藝峰)이 괜찮지. 조금 머리가 적어서 가르맛자리가 짧은5) 것이 흠이지요. 여자란 가르맛자리가 길어야 고상6)하게 보이는 법인데요.

[하략]

5) 원문에는 '쩌른'
6) 원문은 '죠힝(上品)'임.

십만 원의 조선관(朝鮮舘) 경영하는
김산호주(金珊瑚珠) 여사[1]

『삼천리』 제8권 제1호, 1936. 01. 01.

여사장(女社長)이 어디 없나?

이것은 오늘에 있어 흥미 있는 과제이다. 옛날에는 서울에 더구나 종로 한복판에 영리회사의 사장으로 젊은 여성이 떡버티고 앉은 적이 있었다. 그 이름은 동아부인상회(東亞婦人商會)라. 그 뒤에도 이곳저곳 몇 천 원 정도의 회사에 여자 사장이 앉아 있은 적이 있었다. 더구나 눈을 한 번 외국에 돌려다 보면 거기에는 여대신(女大臣)도 있고 여대의사(女代議士)[2]도 있고 여시장(女市長), 여법관(女法官)들도 수두룩한 처지라. 아무리 빈약한 조선 서울이기로서니 여사장 몇몇쯤이야 없을 수 없겠다.

나는 이제 영리회사의 여사장을 찾기로 나서겠다. 비록 새벽 하늘에 초생별 모양으로 한참 찾아와야 이곳저곳서 몇몇 분이 내 눈동자에 들어오기는 하나 그래도 '타생막작 여인신(他生莫作 女人身)하라. 백년고락(百年苦樂)이 의타인(依他人)'[3]이라던 백락천(白樂天)의 여인애사(女人哀詞)를 물리치고 스스로 자계의 진두에 나서서 활약하는 용감스러운 여성들이 있는 것

1) '여사장을 찾아'라는 기획의 일환이다. 이 조선관에서 나혜석 생전의 마지막 개인전시회가 열렸다.

2) 일본(日本)에서 중의원(衆議院) 의원(議員)을 가리키는 말.

3) 他生莫作女人身 百年苦樂依他人: 여인의 몸으로 태어나지 마라, 평생 고락을 남에게 의지해야 하느니.

이 아니더냐.

처음에 내 발길이 부딪친 곳이 조선관의 사장격인 김산호주 여사!

12월 중순 서울 장안에 금년치고 첫눈이 내리던 그날 대낮에 나는 남대문 조선은행 앞에서 전차를 내려 진고개의 좁은 길로 들어섰다. 마침 양력 세밑이라, 이 골목에는 사람물결이 요란히 일고 좌우상가에는 연말 대매출의 깃발이 분주히 날리고 있었다.

사람의 홍수떼 속을 뚫어 한참을 더 가다가 본정 상점목 여기선 오른 길로 돌아지면 왜성대 옛 총독부 가는 길이 나진다. 그때 아뿔싸 지나오지 않았나 하고 우뚝 걸음을 멈춰 쳐다보니 바로 내 눈앞에 주란화각(朱欄畫閣)[4]의 옛날 양창곡(揚昌曲)이나 탁문군(卓文君) 등 성당시대(盛唐時代) 시객들이 음풍영월(吟風咏月)하던 집 같은 3층루(層樓)가 나온다. 이 집이 조선관이다. 조선관이라 함은 조선 물산을 파는 상관(商舘)이다.

문 안에 들어서니 인삼, 엿, 녹용, 벼루, 소반 등 온갖 진귀한 조선 토산(土産)이 쭉 진열되어 있고 2층에는 마찬가지로 꼭두각시 하는 광대(廣大), 노릇하는 방갓, 버선, 담뱃대, 유회(油繪) 등이 가득 진열되었고, 3층은 요전까지 여류화가 나혜석 여사가 회화 전람회 하던 장소라.[5] 대체로 이 집은 동경, 오오사카(大阪) 들어가는 사람들이 조선 토산을 선물로 사 가지고 가는 곳이요, 조선 취미를 탐구하는 여러 관청 대관들의 용달을 하는 곳이라. 내가 갔던 이날만 해도 아마 용산 군대(龍山軍隊)의 병정들인 듯한 군사들이 많이 몰려와서 여러 가지 물품을 사고 있었다. 나는 예서 두리번두리번 하다가 이 집 관장격인 김산호주 여사를 찾았더니 요즈음은 일이 바빠서 아래층 출입구 부근의 금고(金庫) 곁에 앉아 금전출납을 도맡아 하는 대

4) 주란화각(朱欄畫閣): 단청을 곱게 하여 아름답게 꾸민 누각.
5) 나혜석은 1935년 10월 24일부터 2주일간 이곳 조선관에서 200여점 작품으로 '소품전'을 열었으나 일반의 관심을 끌지 못하고 끝났다.

장대신(大藏大臣)[6] 일을 맡아보고 있다 한다.

주고받은 대답

보름달이 솟은 듯 명랑한 용모를 가진 여사는 마침 카운터를 보는데 어떻게 손님들이 많이 들볶고 나는지 돈 회계하기에 정신없는 듯. 겨우 틈을 얻어,

"매일 출근하세요?"

"네, 요즈음은 매일 해요."

"아침 몇 시부터 저녁 몇 시까지요?"

"아침은 11시쯤부터 저녁 서너 점까지 일을 보지요."

"점원은 모두 몇 명이나 되어요?"

"글쎄요, 한 20명 될까요."

"하루 매상고(賣上高)는 얼마나 되세요?"

여사가 대답하려 할 때에 점원 한 아이 손님을 끌고 와서 10원짜리 지전 몇 장을 계산하여 낸다.

나는 이 동안 점내를 돌아다보며 혼자 속으로 생각하였다.

이 집 아래층에는 소반 등 비교적 값 가는 물건이 저만치 쌓였고 2층 3층에도 물건이 가득하니 다른 데 창고까지 있다면 재고물품만 수만 원어치 아니 될까. 거기다가 이 건물과 토지 값까지 치면 세상에서 떠들기는 30만 원이라고 하나 10만 원 정도는 될 것 같이 보인다. 그리고 이만치 손님들이 폭주한다면 하루 200~300원어치 팔지 않을까. 한 달 잡고 매상 6,7천 원이면 그 중에서 돈 천 원쯤 이익이 나지 않을까. 그렇다면 여사의

6) 대장대신(大藏大臣): 일본에서 예산, 세제, 재무정책, 국고, 국유 재산 관리를 담당하는 관료.

영업이 전도양양한 것같이도 생각된다. 들건대 미쓰코시(三越)에서 조선토산을 많이 팔기 시작하는 판에 조선관하고 서로 경쟁을 한다더니 이정도의 손님과 시설이 있다면 분업적(分業的)으로 하는 미쓰코시쯤은 이길 상도 싶건만…

이러한 공상을 하면서 겨우 틈을 타서,

"돈을 벌어서 무얼 하겠어요?"

"많이많이 번 뒤에 생각할 일이지요. 아직은… 호호호."

"지금 얼마나 모았어요?"

여사가 대답하려 할 적에 또 한 점원이 손님을 끌고 와서 계산하는 통에 대답을 또 못 듣고 말았다.

김 여사는 어떤 분인가?

대체 김산호주란 어떤 여성인고?

그는 서울서 나서 어릴 때에 청진동(淸進洞)에 있는 종로소학교(鍾路小學校)라는 보통학교 정도의 강습소를 다녔고 그 뒤 영어 강습소(英語講習所)에도 다녔다. 그 때 영어 교사에 이××라는 뒷날 조선 사회운동사상에 이름을 알리게 하던 청년이 있었는데 그가 운동관계로 감옥에 들어가자 그에게서 글 배우던 여학생 김산호주는 이 선생에게 의복 등 차입을 꾸준히 하며 수발하기에 힘썼다 한다. 이 뒤 이러고저러고 하는 여러 가지 소문이 있었으나 모두 략(略)하고… 어쨌든 미모의 그는 세상을 모두 달관하고 기생에 뛰어들어 7,8년 기적(妓籍)에 있는 사이에 그야말로 소리 잘하고 춤 잘 추고 영어까지 한다 하여 일류 명기가 되었다.

4권번(券番)[7] 명기들의 유흥시간대를 계산할 때에 김산호주는 한 달에 늘 600∼700시간을 돌파하여 동무들을 부럽게 하였고 세상을 놀라게 하였다. 그만치 기생으로서의 그의 명성은 빛났다. 그러다가 작년 여름에 어떤 애인을 얻게 되자 손에 손을 맞잡고 이 조선관을 경영하는 동시에 기적에서는 깨끗하게 발을 빼고 말았다.

나는 이 여사장에게서 여러 가지 이야기를 들을 준비를 하고 찾아왔건만 어떻게 다사한지 조용히 단 5분을 만나 이야기 할 사이가 없다. 아마 이 첫 인터뷰는 실패인가 보다. 그러나 훗날 다시 찾아 이 여사의 포부를 듣기로 하고 오늘은 그냥 돌아감을 독자 제씨는 용서하여 줄진저. 다음은 또 다른 여사 방문기가 실립니다.

7) 4권번(券番): 서울에 있던 한성권번, 대동권번, 한남권번, 조선권번. 권번은 기생조합 같은 것. 기생은 권번에 기적을 두고 세금도 내어야 했다.

나혜석 씨 소설 집필[1]

『삼천리』 제8권 제11호, 1936. 11. 01.

고도 수원에 이르러 채필(彩筆)을 들고[2] 있는 여류화가 나혜석 씨는 모 신문사 현상소설에 응모로써 방금 주야로 집필하고 있다고.

1) '삼천리 기밀실—The Korean Black Chamber'에 들어 있다.
2) 원문에는 '들느고'.

객담실(客談室)

「삼천리」 제9권 제4호, 1937. 05. 01.

신록이 무르녹는 초하(初夏)에 예술적 충동을 못 참아 캔버스를 메고 수원 고성(古城)을 떠나 남방순례를 나섰던 나혜석 여사, 가노라고 간 곳이 경남 합천 해인사. 여기에 여장을 풀고 요지간은 매일 계곡의 미를 찾아다니며 명작을 일심불란(一心不亂) 제작중이라던가.

객담실(客談室)

『삼천리』 제9권 제5호, 1937. 10. 01.

세월이 하도 분분한데 여러분들 어떻게 계시는고?

나혜석 여사 = 산수미(山水美)와 천석(泉石)의 미에 취하여 동래 일대에 여름 내내 두류(逗留)하면서 채필(彩筆)을 잡고 있더니 그 동안 여러 작품을 엮었다고.

우리 사회의 제(諸) 내막[1]

『삼천리』 제10권 제8호, 1938. 08. 01.

장안(長安) 인사(人士) 안부기(安否記)

나혜석 씨 — 해인사에 가서 채필(彩筆)을 들고 있더니 요즈음은 거기를 떠나 충남 수덕사(修德寺) 환희암(歡喜庵)에 머물러 독서와 채필[2] 들기에 분주하다고.

1) '삼천리 기밀실'란에 들어 있다.
2) 원문에는 채관(彩管).

베를린(伯林), 파리(巴里), 벨기에(白耳義)의 전화(戰火) 속에서 최근 귀국한 양씨의 보고기

『삼천리』 제 12권 제10호, 1940. 12. 01.

근일 입경한 희귀한 두 손님, 한 분은 베를린(伯林)과 파리(巴里)에 19년을 체재하다가 파리(巴里)함락의 바로 전날 밤 구사일생으로 탈출한 유럽 화단(畵壇)의 명성(明星)인 배운성 화백, 또 한 분은 역시 벨기에(白耳義)와 베를린(伯林)등지에 9개년을 체재하다가 전화(戰火)가 신변에 파급하자 위난(危難)을 피하여 급거 귀국한 벨기에(白耳義) 겐트대학 연구실의 고고학계 권위 김 재원 씨를 영(迎)하여, 4,5년 전 구미 각국을 시찰하고 돌아온 연전(延專) 교수 정인섭씨까지 함께 정좌(鼎座)하여, 가장 생생한 전쟁 중의 유럽 소식을 듣기로 하였습니다. 이것이 가장 숨김없고, 대담하고 생신(生新)한 기록이 될 것임을 자신합니다.

베를린미술대학 졸업, 파리(巴里)살롱 회원급, 독일문화원 회원 배운성
독일뮌헨대학 졸업, 벨기에 겐트대학, 동양학연구실원 김재원
연희전문학교 교수 정인섭
본사 측 김동환, 최정희, 박계주

10월 20일 경성 금천대회관에서(於京城金千代會館)

파리 탈출과 마지노선

김동환 독군(獨軍)이 파리를 공습하던 당시의 광경과, 전화(戰禍)의 파리에서 탈출하시던 일을 우선 들려주십시오.

배운성 독군이 파리를 함락하기를 지난 6월 13일이었는데, 제가 파리를 탈출하기는 6월 11일이었으니 함락되기 하루 전입니다. 그때까지 저는 파리 살게 38번지에 있었으며, 6월 5,6일경 저는 집에서 점심을 먹고 있는데 갑자기 사이렌이 울리기에 밖을 내어다 보았으나 아무 것도 보이지 않아요.

그러자 비행기의 폭음이 들리고 고사포 터지는 소리가 들려요. 몇 시간 뒤에 알고 보니 파리 교외에 있는 르노 자동차공장을 폭격했다고 전하나 그날 저녁 호외에 명일부터 일을 계속한다고 했으므로 그리 손해를 당한 것 같지는 않아요. 그리고 독기(獨機)가 국경지방이나 기타 다른 지방에 내습할 때는 파리에서는 사이렌을 울리지 않아요, 맨 처음 한번만 사이렌을 울리고는. 그것이 얼마나 국민에게 공포를 주며, 따라서 업무에 얼마나 손해를 많이 끼치게 된다는 것을 알기 때문이었습니다. 파리 시민 역시 덤비지 않고 침착하더니 벨기에와 네덜란드(和蘭)가 독군의 진격 앞에 굴하고, 독군의 기계화 부대가 파리 교외에 60km 지점에까지 진격하여 왔다는 보(報)가 한번 전하자, 시내는 대혼잡을 이루고 정거장은 피난민이 홍수같이 밀려서 그야말로 수라장화 되었지요. 피난민을 태운 버스와 택시는 길 위에 범람하였고, 지하철도는 방공호로 사용되었습니다. 그러나 프랑스 정부는 '최후까지 싸운다.'고 선언하기 때문에, 그리고 미국이 참전하고 영국의 적극적 후원을 믿고 있었기 때문에 그다지 불안을 느끼지 않았으나, 결국 이태리가 참전하고 미국의 태도가 애매하기 때문에 파리의 공포는 절정에 이르다시피 되었어요. 그래서 저도 일본대사관의 권고에 의해 6월

11일, 의복 몇 벌과 10여 년 전에 독일에 있을 때 그린 어머니의 초상화 한 점만을 걸머지고 부랴부랴 파리를 탈출하여 투르로 향했습니다. 투르로 가는 노방에 있는 유명한 샤를레교회당 부근에 이르렀을 때와, 투르에서 보르도로 가는 도중, 두 차례나 공습을 받았으나 천행히 무사했었습니다. 그래서 보르도에서 배를 타지 못하고 라스랠에서 하루나마루를 타게 됐는데 동행자는 테크랑으로 유명한 빈중승(濱中勝), 문예가 소송청(小松淸), 성악가 목사부부(牧嗣 夫婦), 이나촌(伊奈村) 등 제씨였고, 저는 파리에다가 수채화와 유화 170점을 두고 온 것이 유감입니다.

정인섭 다시 들어가실 생각은 없으십니까.

배운성 왜요. 독영 간의 전쟁도 끝나서 파리가 아주 평온해지면, 제 집도 파리에 있고, 그 타(他) 기구, 물건, 그림 등을 전부 그대로 두고 왔으니까 가려고 합니다.

김동환 김 선생은 벨기에를 어느 날 탈출하셨던가요?

김재원 지난 5월 4일이었습니다. 저 역시 일본대사관의 권고로 안트워프를 탈출하게 되었으며, 벨기에를 탈출하여 독일로 갔다가 독일에서 떠나기는 5월 14일이었습니다.

김동환 금차(今次) 독불전에 마지노선이 그렇게 쉽게 함락되도록 설비가 불충분했던가요?

배운성 왜, 그럴 리가 있나요. 이번 독군이 마지노 본선은 함락시키지 못했고, 저 네덜란드 편에 있는 연선의 일부를 파괴했는데, 불군이 퇴각하면서 거기에 있는 교량을 왜 파괴하고 퇴거하지 않았을까가 큰 의문 중의 하나입니다. 일부의 말을 들어서는, 그때 퇴각 중의 불군의 일부가 독군에게 매수되었다는 설도 있었으나 그것은 군사비밀이니 알 바 없고, 어쨌든 교량을 파괴하지 않았다는 것은 불군 측에 있어서는 크나큰 치명상의 하나요, 독군 측에 있어서는 크나큰 기적이었습니다. 하여간 그 교량을 파괴했

으면 독군이 불국 내로 진격하기가 매우 곤란했을 것이며, 마지노 본선을 독군이 돌파하자면 적어도 백만 명이라는 군병을 희생하지 않고는 지극히 돌파할 수 없었을 것입니다. 그러므로 독군이 백만 명이라는 거대한 수효를 잃고 능히 영불을 이겨낼 수 있을까가 한 의문이며, 이 점에 있어서는 불군 역시 독일의 지크프리트선을 돌파하자면 백만 명이라는 생명을 없애야 하는데, 제1차 대전에서 그렇게 많은 생명을 잃어서 남자보다 여자가 더 많은 이 나라가 백만 명을 죽이고도 지크프리트선을 돌파하겠느냐 하면 그렇지를 못 할 것입니다. 그랬기 때문에 불군은 지크프리트선을 돌파하기를 단념했고, 또 독군이 백만 명을 죽이면서까지 마지노선을 돌파하려고 하지 않으리라는 점에서 불국은 영국과 결탁하고 해상봉쇄를 하여서 독일을 경제적으로 말려 죽이려던 것이었습니다.

재구 조선인 근황(在歐 朝鮮人 近況)

김동환 현재 유럽에서 유학하고 있는 조선인 학생이나, 또는 기타 사회적으로 활동하고 있는 조선인이 얼마나 됩니까.

배운성 파리에는 조선동포가 10여 명 있었으나, 가정을 이루고 있는 이는 불과 3, 4명밖에 안 됩니다. 장길용(張吉龍)씨는 파리대학을 졸업하자 곧 파리에 있는 만철사무소(滿鐵事務所)에 취직(就職)하여 일을 보며, 그 외(其外) 윤을수(尹乙洙)[1], 김봉수(金鳳洙), 김준엽(金俊燁), 유재성(劉在成), 이용재(李用宰) 제씨가 있었습니다. 김봉수 씨는 독일에 있을 때 대학에서 라디오에 관한 것을 전공하고 파리로 와서 역시 대학에서 연구하던 분인데, 금번 독불전쟁이 발발하자 자기 집에 라디오 안테나 등을 자수(自手)로 가설했

1) 윤을수(尹乙洙, 1909~1971): 천주교 신부, 교수, 사회사업가.

던 것이 불군의 혐의를 받게 되어, 더욱이 독일서 왔다는 것 등 제조건(諸條件)으로 그만 독일 스파이로 불군에게 체포되어서 무척 고생을 받는다고 하더군요.

김재원 얼마 전에 총독부 외사과 사람을 통해서 김봉수 씨가 무사히 석방되었다는 소식을 들었습니다. 한 2개월간이나 취조를 받았다고 하더군요.

배운성 그리고 윤을수 씨라는 분도 역시 파리대학을 나와 철학박사의 학위를 얻은 분으로 파리학회에서 역문상(譯文賞)을 획득했고, 파리에 있는 일불협회(日佛協會)에서까지 상을 탄 분입니다. 그리고 그의 저서면 무엇이든지 저명한 출판사에서 출판해 주게끔 유명해졌으며, 저서 역시 잘 팔리는 모양이며, 내가 파리를 탈출할 때 윤 씨는 마침 이태리에 잠시 가서 바티칸 궁에서 연구하던 중인데, 이태리 정부가 프랑스에 대하여 선전포고를 하게 되자 그만 불국으로 오지 못하게 되었지요. 아마 지금은 양국 간 휴전 조약이 성립됐으니까 다시 파리로 왔을 것입니다.

김재원 제가 있던 벨기에에는 조선동포가 한 명도 없었고 네덜란드에도 역시 한 명도 없었습니다. 그래서 나만 혼자 있거니 하고 생각했더니 금차 독일군이 벨기에 내로 진격을 개시하여 착착 함락하게 되자 일본대사관의 권고로 나도 피난하게 될 때 벨기에에 나 외에도 조선인이 한 명 있는 것을 의외에 알았습니다. 직접 만나보지는 못했으나 가톨릭계의 신부나, 혹은 그 계통의 연구차로 와 있는 분인가 봐요.

정인섭 제가 파리에 갔을 때, 그 왜 두부 장사를 해서 착실히 돈을 모은 이가 있다고 하던데 그분의 이름이 무엇입니까.

배운성 안봉운(安鳳雲)이라는 분인데 두부 장사로 성공했지요. 그리고 쉣타레에 조선 여자 두 명이 와서 있다는데 만나보지 못했어요. 그 역시 가톨릭 수녀학교에서 유학하는 모양이더군요.

정인섭 이태리에도 조선여자 한 명이 바티칸 궁 수녀원에 있다는 말을 들

없는데, 배 선생은 만나 뵙지 못했나요?

배운성 네, 아직 못 뵈었어요. 이태리에는 조선인이 세 명이 있다고 합디다. 그런데 정 선생이 영국에 갔을 때는 영국에 조선인이 얼마나 있습디까.

정인섭 영국에는 함장으로 성명을 날리고 있는 신(申) 씨를 비롯하여 몇 명의 유학생과, 그 다음은 주로 노동자가 많은 편이더군요.

김동환 베를린에는 조선인이 얼마나 있나요?

김재원 6, 7명 됩니다. 대개가 유학생들이지요.

구주인의 성격과 장점

김동환 조선인으로 유럽 사람에게서 배울 점이란 어떠한 것일까요? 구체적인 말씀을 한다면, 독일인의 성격 중에서는 어떠한 점을 배워야 하며, 프랑스인에게서는 취할 점이 어떠한 것인지요?

배운성 저는 독일에서도 상당히 있었기 때문에 독일인을 많이 대했었는데, 무엇보다도 독일인은 위정자나 혹은 주권자와 서로 의견이 대립되어서 설혹 불만이 있다손치더라도 자기의 직무에 충성을 다하는 점은 실로 아름다운 성품이라고 보았어요. 우리 조선인 같아서는 만일 주권자나 혹은 위정자와 의견이 상위(相違)되고, 자기의 의사를 조금도 통할 수 없고, 따라서 자기의 이상대로 무엇을 실현시키기가 어렵다고 하면, 염세적(厭世的)[2]인 태도를 취하거나, 그렇지 않으면 보복으로 일을 잘 보아주지 않거나, 심한 경우에는 자포자기적인 태도를 취하리라는 것이 우리 조선인 된 성격의 한 결함이 아닐까 생각하는데, 독일인은 절대로 그렇질 않아요. 상부인의 취하는 태도에 불만을 가졌을지라도 상부인에게 대한 자기의 직무

2) 원문은 '壓世的'이나 오식인 듯.

에만은 실로 충성스러워요. 이를테면 그들은 일하기 위해서 사는 사람들이에요. 환언(還言)하면 국가에 대한 좋은 복종자라고도 하겠지요.

김재원 지금 말씀한 배 선생의 말씀과 같이 독일국민은 일하기 위해서 사는 사람이라는 것은 사실입니다. 그들은 괴테의 정신에 지배받는, 말하자면 파우스트의 정신과 성격에 발맞춰 나아가는 좋은 반려(伴侶)들이지요. 계속하는 사색, 계속하는 행동, 계속하는 힘, 이리하여 그들은 파우스트와 같이 생각을 그치지 않고 진리를 탐구하며, 행동을 그치지 않고 일을 하는 사람들입니다. 이러한 점을 보아서 제3자는, 그들을 가리켜 비판이 없는 민족이라느니, 혹은 국가에 대한 무조건의 복종자라고 평하는 사람이 있나봅디다만, 그것은 절대로 그렇지 않습니다. 왜 그런고 하니 나치스 정권이 성립되기 전까지도 독일에 정당이 32개나 있었다는 것이 이를 증명하며, 그들의 비판력도 다른 민족에 비해서 수 배(數倍)나 많습니다. 독일인이 열 사람만 보이면 열두 가지의 의견이 나타난다는 격언 같은 말이 있으며, 사실 또한 그래요. 그러던 것이 히틀러라는 좋은 통치자로 인하여 의견대립이 많던 이 민족도 거국일치(擧國一致)의 단결력을 가지고 국가전체주의에서 좋은 일꾼이 되어 있지요.

김동환 이 독일 민족에 비해서 프랑스 민족은 어떻습니까.

배운성 프랑스 민족은 역시 악(樂)을 좋아하고 미(美)를 즐기는 민족이지만, 일반이 그들을 가리켜 논평하는바, 즉 화려한 것을 즐기고, 가정에 취미가 없으며, 경박하고, 사치와 허영에 사는 민족이라고 단안(斷案)을 내리는 것은 좀 인식 부족이 아닐까 생각합니다. 그들은 예술적인 입장에서 보는 미의 표현, 미의 감상, 미의 조화에 대단히 착안하기 때문에 미의 조화를 완전히 표현함으로써 남을 즐겁게 하고 자기 역시 즐거워합니다. 같은 화장에 있어서도 허영심에서 하는 화장이 있고, 미의 조화와 표현과 감상을 위해서 하는 화장이 있으니, 프랑스인의 화장은 보편적으로 후자에 속

하는 것이라고 생각합니다. 그러므로 그들은 비록 검소한 의복일지라도 색과 선에 여간 착념(着念)하지 않으며, 그것이 허영심이나 사치심에서 발(發)해진 것이 아니라는 것은, 유럽인 중에서 프랑스인처럼 가정살림에 경제하는 민족도 적을 것이며, 규모가 있고, 따라서 인색하다는 소리까지 듣습니다. 그뿐만 아니라 프랑스 여인은 한번 결혼하게 되면 가정에 아주 틀어박히리만치 사교계에 잘 나타나지 않는 민족입니다. 이 점에 있어서는 마치 조선인 주부와 같다고 해도 과언이 아닐 것입니다. 그리고 프랑스인은 대단히 여자를 떠받드는 줄로만 생각하지만 아직까지도 여자에게 참정권이 없습니다.

김재원 제 생각엔 전혀 그런 것 같지도 않아 보여요. 역시 프랑스인은 화려와 사치를 즐기는 민족 같아요. 그것은 파리의 어떤 동리에 가보면 그 불결한 것이라든지, 벽이 떨어지고, 그 부질서한 것을 보면 미의 표현과 감(鑑)만을 즐겨서 화려를 꾸미는 사람들이라고는 볼 수 없어요. 만일 미의 표현을 위한다면 왜 자기 몸만 꾸밀 줄 알고, 자기 집이나 자기 처소를 그렇게 내버려 둘까요?

정인섭 그것은 그렇지 않다고 생각합니다. 미를 즐기고 미를 바로 본다는 예술가들이 대체로 그 몸을 되는 대로 건사하고, 또는 그들의 실내를 엿보면 그 정돈되지 못한 풍경이란 이루 말할 수 없는 형편이지요. 그와 마찬가지가 아닐까요. 그리고 제 생각엔 이래요. 프랑스에는 극단의 사치자가 있는 반면 극단의 검소자가 있는 줄로 봅니다. 프랑스에 가톨릭교가 많이 보급돼 있어서 도덕적인 수양을 하고 있는 사람이 있는 동시에 보수적인 인민이 또한 있어서 요컨대 양극단[3]의 사람이 사는 곳이 아닐까 생각합니다.

3) 원문에는 재극단(再極端).

조선인 예술가의 활동

김동환 조선인 예술가로서 유럽에서 이름을 떨치던 분으로 누구누굽니까. 그리고 최승희(崔承喜) 씨의 인기는 어떠했습니까.

배운성 최승희 씨는 이번 유럽에서 성공했다고 볼 것입니다. 부군 되는 안 막 씨가 좋은 매니저로 사교도 능란하고 뱃심도 좋아서, 많은 도움이 된 것도 있으려니와 최 여사 역시 풍부하고 선이 좋은 육체로 이국적이요, 고 전적인 무용까지 해서 파리에서도 상당한 호평을 박(博)했었습니다. 극장 도 일류 극장에서 했고, 비평가들도 지상(紙上)에 상당히 호평했더군요.

김재원 벨기에에서도 매우 호평이었어요. 그러나 최 여사가 돈을 벌어 가 지고 나오기까지 금전의 성공은 없으리라고 짐작합니다. 그것은, 인기를 끌고 성명(盛名)하려면 호텔도 일류호텔에 유숙해야 하고, 교제, 기타 비용 을 전부 고급으로 해야, 내려다보지 않을 테니까 그러한데 돈이 많이 소모 ⁴⁾되었을 것입니다. 그러니 돈을 벌기야 물론 많이 벌었을 테지만 가지고 돌아오기까지의 성공은 없으리라는 것입니다. 하여간 무용으로나 인기로 나 돈으로나 모두 성공은 했지요.

배운성 일류 오페라 극장주와 계약하고 했으니 그의 인기를 가히 짐작하 실 것이며, 시즌이 나빴기 때문에, 즉 가을로 모두 계약했었는데 가을에 전쟁이 발발하여 그만 중지된 것이 매우 유감 돼요. 그리고 조택원(趙澤元) 씨도 파리에 와서 호평을 받았습니다. 한번은 비평가들만 모인 데서 했고, 한번은 파리 일본대사관의 호의로 대사관의 주선으로 했고, 그 다음 일반 공연을 했는데 평이 좋았어요. 그 다음, 지금 헝가리에 가있는 안익태(安益 泰) 씨가 연전에 독일에서 관현악단의 컨덕터로 지휘했는데, 참 잘 하더군

4) 원문에는 소호(消毫).

요. 제가 조선에 온 지가 며칠 안 되고, 따라서 조선인의 음악지휘자를 보지 못했으니 단연 안 씨가 제일이라는 말을 할 수가 없으나, 제가 이때까지 본 것으로는 그만한 훌륭한 지휘자가 없었습니다. 어쨌든, 독일과 같은 큰 나라의 대 관현악단을 지휘하게까지 되었으니 그의 솜씨가 여간 아니라는 것을 짐작하실 것이 □□□□□. 동경제대를 졸업하고 베를린국립무용대학(伯林國立舞踊大學)을 졸업한 후 유럽에서 24회의 공연을 하여 호평을 박(博)한 박영인(朴永仁)씨라는 무용가가 있어서 상당히 성명(盛名)을 날리고 있지요. 그는 현재 헝가리 왕실무용회에도 입적해 있습니다.

김동환 이렇게 물으면 실례일지 모르나 배 선생께서는 유럽에서 일류화가로 저명하시다는데, 선생의 그림에 대한 유럽인의 평이나, 또는 현재 어떠한 지위에 계신지요?

배운성 독일에 있을 때는 문화원의 회원으로 있었고, 파리에서는 파리 살롱의 회원으로 있었습니다. 그리고 제 그림에 대해서는, 미술성(美術省)이라고 번역해야 좋을지, 미술국(美術局)이라고 번역해야 좋을지, 어쨌든 그러한 미술국(美術局)이 프랑스 정부에 있는데, 그곳의 장관이 제 그림을 "동서양의 조화를 잘 시킨 그림이라."고 격찬해 주었습니다. 이렇게 말하고 보니 자화자찬하는 감이 없지 않습니다마는, 독일에 있을 때에도 미술비평가들의 호평을 받았습니다.

김동환 실례입니다마는 출신교는 어느 학교입니까.

배운성 독일 베를린미술학교(獨逸伯林美術學校)입니다.

김동환 파리에 계실 때 개인 전람회는 몇 번이나 하셨나요? 그리고 출품한 그림이 몇 점이었습니까?

배운성 개인전은 한번 했는데, 그때 유화가 60여 점, 수채화가 100여 점이었습니다. 그리고 매년 춘추로 저명한 미술가를 망라하여 파리에서 개최되는 큰 미술전람회가 있는데 그 전람회에 저도 매년 춘추로 제 그림을

출품합니다. 제 그림은 주로 취재를 동양적인 것에서 하고, 방식과 색은 서양적인 것으로 해왔습니다.

김동환 파리에서 후지타(藤田) 화백의 인기는 어떠했습니까.

배운성 상당히 높았지요. 그의 그림이라면 으레 고가로 팔렸고, 화상(畫商)들도 그의 그림은 안심하고 얼마든지 구입했지요. 물론, 이렇게 인기가 높은 뒤에는 평론가들에게 뇌물(賂物)을 먹이고, 또는 화상들은 자기들의 이윤을 위해서 선전하는 악폐가 혹 있을 수도 있는 일이나 어쨌든 후지타 씨의 그림은 마지막에 막다른 골목에 이르렀고, 상품화되어서 그만 파리를 가만히 탈출해 도망하고 말았습니다. 도망한 뒤에 안 일이지만, 도망한 원인은 빚을 많이 지고, 반(半) 밀리언이라는 세금을 지불하지 못했기 때문에 그랬다고 하며, 지금은 전혀 인기가 푹 떨어졌고, 그의 그림을 많이 사두었던 화상들은 모두 상당한 손해를 보았다 해요.

정인섭 피카소의 그림은 어때요? 우리 보기엔 일종 변태적(變態的)인 그 무엇도 보입디다마는, 여하간 그림이 훌륭해 보여요.

배운성 피카소는 세계가 인정하는 화가요, 따라서 그만큼 훌륭하고 인기가 높습니다. 물론, 그는 정통파에 속하는 사람이지만 때때로 그의 그림에는 변태적인, 즉 쉬르레알리슴[5]인 경향이 있지요. 그것은 예술가로서 무아의 경지에 이르렀을 때, 즉 그림을 한창 그리다가 무의식 상태에 이르러 그만 그때의 분위기와 자기감정에 도취되다시피 되어 붓대가 되는 대로 흘러가는데, 이를 가리켜 변태적이요, 혹은 쉬르레알리슴이라 일반이 부르는 모양이지요. 우리는 그것을 동정합니다.

김동환 김 선생은 주로 고고학을 연구하셨다지요?

김재원 네, 저는 예술과는 등지다시피 된 공부를 했습니다.

5) 초현실주의.

김동환 실례지만 출신교는 어느 학교인가요?

김재원 독일에서 뮌헨대학을 마치고, 벨기에 안트워프의 겐트대학 동양학 연구실에서 금춘(今春)까지 연구하다가 그만 전화로 나오고 말았지요.

김동환 그곳 계실 때 조선에 관한 문헌을 많이 발표했습니까.

김재원 베를린에 있을 때 베를린박물관 잡지에 종종 발표했습니다.

파리제(巴里祭)와 조선명사와의 대면기

김동환 프랑스의 유명한 파리제 이야기와, 유럽에서 조선인 명사 제씨를 만나셨던 이야기를 들려주십시오.

배운성 파리제라고 하는 것은 프랑스 혁명일을 기념하는 축제일로, 이 날은 전 국민이 매우 호화롭게 놉니다.

정인섭 하긴, 제가 독일 바이마르에 갔었을 때로 시 기념(市記念)이라고 전 시민이 참 호화롭게 놀더군요. 밤에 오색이 찬란한 전광 밑에서 춤추고 술 마시고, 야단법석하는 그 광경은 실로 형용할 수 없을 지경입니다. 파리제 때도 그와 마찬가지겠지요?

배운성 네, 춤추고 참 즐겁게 놀아요.

김동환 유럽에서 조선 명사로는 누구누구를 상면하셨나요?

배운성 최린(崔麟) 씨를 파리에서 만나 뵈었고, 나혜석 씨 역시 파리에서 만나 뵈었습니다. 그리고 허헌(許憲)[6] 씨와 김성수(金性洙)[7] 씨는 베를린에서 만났었습니다. 그 다음 박석윤(朴錫胤) 씨를 만나기도 역시 파리에서였는데, 그때가 폴란드(波蘭)가 독군에서 패망한 뒤였습니다.

김재원 전, 박석윤 씨를 벨기에의 안트워프에서 만나 뵈었고, 김성수 씨는

6) 허헌(許憲, 1885~1951): 한국의 변호사 · 독립운동가 · 정치가.
7) 김성수(金性洙, 1891~1955): 한국의 정치가 · 교육자 · 언론인.

뮌헨에서 상면했었습니다.

전쟁 전후의 유럽

김동환 이번 유럽대전이 발발하기 전에 유럽의 각국은 장차 전쟁이 일 것을 예상했는지, 또는 그에 대한 준비가 언제부터 시작되었습니까.

배운성 정치의 문외한인 우리로서 그러한 데 관해서 자세히 알 배는 없지만, 프랑스라는 나라는 원래 전쟁을 싫어하는 나랍니다. 그랬기 때문에 재작년 사두회의(四頭會議)[8]가 있기 전까지는 전쟁준비가 없었다고 해도 과언이 아닐 만한 현상에 있었을 것입니다. 그러자 독일이 체코에 손을 대자, 프랑스는 그제야 눈을 번쩍 뜨고, 소위 사두회의를 열었는데 이 회의의 결과 여하에 의해서 독불 간에 전쟁이 발발하리라고 불군 측에서도 발표했기 때문에 회의 진행 중에 모두 파리 시민까지 피난하기 시작했습니다. 나도 그때 짐을 다 꾸려놓고 피난하기 위해 차표까지 다 샀다가 무사하게 되어 그대로 파리에 눌러 있었는데, 그때부터 프랑스 정부는 독일과의 전쟁은 불가피의 사실로 불원에 오리라는 것을 예측하고 전쟁준비에 착수했지요. 그때까지도 프랑스에는 방공호라는 것이 없었고, 가스 마스크가 겨우 65만 개였으니 실로 한심했지요.

김동환 벨기에에 관해서 말씀해 주십시오.

김재원 벨기에는 1830년에 독립한 국가로 지금으로부터 100년이라는 짧은 역사를 가지고 있습니다. 이 나라에는 국어도 없으며 북부에서는 독일 말, 남부에서는 프랑스 말을 사용하는데, 국왕도 의회 때나 기타 연설할 때 처음엔 독일 말을 하고, 다음은 그 말을 다시 프랑스 말로 번역해서

8) 사두회의(四頭會議): 1938년 9월 뮌헨에서 열린 영국–프랑스–독일–이탈리아의 회의를 가리키는 듯함.

한 가지 말을 두 번씩 연설하지요. 그리고 제1차 유럽대전 전까지는 프랑스 세력이 이 나라를 풍미했었습니다. 민족도 역시 혼혈종으로 플라망 계통이 6할, 프랑스계의 왈론이 4할입니다. 그리고 구교[가톨릭]가 많은 세력을 잡고 있지요. 벨기에가 최초 폭격을 당하기는 지난 5월 초5일이었는데, 이번 전쟁에 독군이 벨기에를 함락한 직후 벨기에 국내에서는 독군을 보려야 한 명도 볼 수 없도록 거리에 독군이 나다니지 않아요. 이것은 아마 벨기에 국민에게 악감(惡感)을 주지 않으려는 독일 측의 정략인가 봐요. 우편과 기차만 독군이 관리할 뿐으로, 그 외(其外)의 제반사를 모두 벨기에 사람에게 맡겨서 조금도 구속을 주지 않습니다. 그리고 심지어 벨기에 국내의 물건은 독일 병정일지라도 독일 나라로 못 가져가게 해요. 그러나 그 반대로 폴란드에 대해서는 독일의 압박이 매우 심합니다.

배운성 역시 독군이 프랑스에 진격해서도 아주 행동을 점잖게 취하며, 기계화부대가 파리에 입성할 때도 엄숙하게 했는데, 길 좌우에는 프랑스인 구경꾼이 죽 늘어서고, 그 중에는 군복을 그대로 입은 불군이 드문드문 끼여 서서 구경하는 것도 이채(異彩)라면 이채요, 꼴불견이라면 꼴불견이었지요. (일동 웃음)

김동환 독일은 어떠했습니까.

김재원 독일은 실지 회복(失地恢復)과 제1차 대전의 보복으로 미리부터 전쟁준비가 있었을 것이고, 지금도 늘 밤이면 베를린 시가에도 등화관제를 하여서 거리가 아주 캄캄해요. 그래도 거리거리에는 수많은 남녀가 제각기 지껄이고 다니며, 캄캄한 속에서도 서로 부딪히지 않도록 여자들은 가슴에 단추같이 생긴 야광석을 달고 다녀서 그것이 반짝이기 때문에 남녀가 부딪치는 일은 없어요. 그런데 한번은 어떤 도적이 밤에 어떤 여자의 핸드백을 빼앗아 가지고 달아난 것을 그 뒤 곧 조사해서 체포했는데 사형에 처해버렸습니다. 참 엄하더군요. 도적놈 중에서도 시시한 핸드백 절취범을 사형에 처하니, 이 엄한 규율 밑에서 모든 통제가 잘 되지 않을 리가

없을 것이외다.

그리고, 그 반면에 영화나 기타 오락은 아주 해방주의(解放主義)입니다. 이것은 아마 제1차 대전 시에 너무 국민에게 통제를 심하게 해서 전선에서 병사가 죽는 일편, 국내 국민에게까지 감정적인 것을 제한한 것을 잘못으로 생각하고, 금번은 그런 것에는 해방주의를 써서 오페라나 극장이나 늘 초만원이며, 심지어 국경선에서 자동차로는 30분 걸리고 비행기로는 5분밖에 안 걸리는 국경지대 뒤셀도르프에서도 오페라자리(座)나 극장이 늘 만원이 되도록 성황입니다.

김동환 물가는 어떠합니까.

배운성 고기는 한 사람에게 일주일에 500그람을 배급하고, 버터는 150그람, 그 외에 밀가루나 빵 등을 모두 절부제(切符制)로 배급하지요. 이것이 바로 그 전표외다.[배 씨와 김 씨 두 분이 각각 유럽에서 가지고 돌아온 전표를 내어보인다.]

김동환 파리 공습 때 문화시설 같은 것을 가리지 않고 막 공습하던가요?

배운성 그렇질 않아요. 파리 시내에만 박물관이 30여 개소가 되는데 다 무사했습니다.

김재원 제가 개전 전인 작년에 파리에 갔을 때는 고고학에 관한 연구로 박물관 동양품 진열실(東洋品陳列室)에 들어갔더니 하나도 없어요. 그래서 보기를 청했더니 궤 속에서 내어보이는데 아까 배 선생이 말씀하신 재작년 사두회의 때 전쟁이 일까봐 모두 궤 속에 넣어서 어디로 운반하려던 것을 그때 일지 않아서 그대로 두었으나 오늘까지도 역시 진열은 하지 않았다고 합디다.

김동환 오랫동안 이렇게 생생한 재료를 가지신 말씀을 하여주셔서 감사합니다.(끝)

배운성(裵雲成), 김재원(金載元) 등.

문단 회고록

안석주(安碩柱)
『민족문화』 제1권 제1호~제2호, 1949. 10.~1950. 02.

첫 말

월간 잡지『청춘』이 일본유학에서 돌아온 육당 최남선의 손으로 발간되
고『청춘』발행소인 신문관(서울구리개)에서 아동잡지 외에 서적출판 등은
신문화의 여명기의 산물로 칠 수 밖에 없고 춘원 이광수[일본유학 당시]의
장편소설『무정』이라든가,『개척자』혹은 기행문인『오도 답파』등은 비록
소위 천재 출현이라는 당시 경이적인 칭호를 받았지만 이것은 문단이 형
성되기 전, 즉 태동기의 산물이다.

그리고 일본 동경유학생들이 발간한『학지광』이나『창조』는 그것이 일
본 동경에서 학구 중에 있는 학생의 동인잡지였던 까닭에 이 잡지의 문학
작품들이 곧 춘원의 그때 작품과 함께 문단 태동기의 작품들일지 모르나
이것이 문단을 축조하는 데 크나큰 주초가 되었으리라고는 장담할 수는
없다.

다만 그들이 이국학창에서 문학에 뜻있는 사람을 모으고 이들이 잡지를
발간하여 문학 이외에도 신문화를 향토에 들여오고자 한 그 선각적인 그
업적은 높이 평가해야만 되겠으나 문단회고록을 씀에 있어서 그 잡지 동
인 중에 문학인 부대가 문학 보따리를 걸머지고 향토에 돌아와 문학생활
을 비롯한 때로부터 문단이라고 쓰고 싶다. 학창생활에서 개념적인 추상

적이었던 사념을 떠나서 향토의 현실에 부딪쳐보고서 그들은 향토, 우리 강토를 '폐허'라 하여 빼앗긴 이 땅의 자연과 사람과 모든 생물을 슬퍼한 순문학지 『폐허』를 발간하였다. 이것이 이 땅의 문단의 요람기임에 틀림없을 것이다. 이 요람기는 마치 구라파의 문예부흥시대 그 초기와 같은 느낌을 주었으며 혹은 이때 젊은이들에게 이상한 기풍을 옮겨주었다. 이것은 아무래도 춘원의 『무정』에 대패밥 모자 쓴 신문기자 젊은 사람과 방불한 데가 있는 듯도 싶었다. 이것이 이때 문화인의 한 타입이었다.

　(주) 학지광 동인 - 현상윤, 서춘, 최팔용, 김명식, 장덕수, 이광수, 최
　　　　　승만, 전영택 씨 등
　　창조 동인 - 김동인, 김억, 오천석, 주요한, 최승만, 이광수, 전영
　　　　　택 씨 등

문단 요람기

　지금으로부터 삼십년 전 기미년 가을인 듯싶다. 바로 독립운동의 해다. 서울 동소문 안 혜화동이 지금은 인가가 빽빽이 들어차서 볼품이 없지만 그때는 혜화동을 들어서면 길옆으로 맑은 시내가 흐르고 냇가에는 버들이 늘어져 있어서 풍치가 좋았다.

　봄만 되면 더 말할 나위 없이 아름다운 동리다. 이렇던 동리 동쪽에 수림이 좋은 번듯한 터전에 맵시 있게 들어앉은 기와집에 여류화가 나혜석이가 행리를 풀어놓은 지도 며칠이 안 된다.

　이 여자는 일본여자미술학교 출신으로 누리끼한 육색에 가냘픈 체구인데 이런 점이 혹시 그 당시 문화인들의 상대가 될 수 있는지 모르나 그 교태는 일본유학생 아니고는 도저히 미태로 돌려놓을 수는 없었다. 이 교태로 하여서 일생을 그르쳤으나 어쨌든 이때만 해도 청춘인지라 능히 젊은

지사나 문인들이 자기 집에 드나들게 하였다.

이 여자에게는 파트롱[1] 겸 남편이 이미 정해있으나, 그 여자가 일본서 가지고 온 자유연애관은 별로 그런 데로서 깨질 리 없다.

하루는 이 집에『폐허』동인 제씨가 나타났다.

'가을의 자연과 인생과 예술과 …' 이렇게 화제가 굴러서 나혜석의 작품평에 이르러 반드시 예찬이 나올 것이나 [김동인, 황보 염상섭, 김찬영, 공초 오상순, 수주 변영로, 안서 김억씨 등] 이분들이 호락호락히 여자라고 덮어놓고 추는[2] 이들은 아니라 다만 어느 분이 술김에 "우리나라에서 여류화가로서는 나군 하나뿐이니까." 이 말 한 마디로 이 집의 술값은 치른 셈이요, 이 바람에 나혜석의 개인 전람회 작품정가표가 풍경화 한 폭에 그때 돈으로 1,500원이라는 엄청난 고가여서 그 교태가 전람회에도 횡일하였다.[3]

사실 이 여자는 그림을 배웠으나 작품을 보면 인체의 골상학도 잘 모르는 듯하였고 그저 정물화가 속되지 않다고나 할까. 그러나 그의 성격에는 히스테리컬한 것이 특징이겠으니 이것이 그 일생을 그르친 바요 이『폐허』동인의 환멸을 자아내게 한 바일 것이다.

『폐허』동인은 독립운동도 성취 못한 오늘, 그들은 폐허에 돌아와 비분하여 방황하던 끝에 위안처를 찾았고 또한 그것이 속되지 않기 위하여 소위 일본유학생, 인텔리 여성이라는 나(羅)의 집을 자주 찾아본 것이겠으나 오히려 요정의 기생이 향기가 있고 정서가 있고 거기서 문학적인 소재를 찾을 것도 같았다. 그래서 마돈나라든가 비너스로 여겼던 나혜석의 노란 얼굴이 그들의 희미한 기억이 되어갈 뿐이다.

『폐허』동인 중에는 김동인, 김찬영, 양씨가 부자라. 동인들이 매야 요

1) 파트롱: '패트론'. 후원자.
2) 추다: 어떤 사람을 정도 이상으로 크게 칭찬하여 말하다.
3) 횡일(橫溢)하다: 넘쳐흐르다. 원문에는 '橫隘'이나 오식인 듯.

정 출입에는 걱정이 없었다. 김억 씨도 중산(中産) 이상은 되나 오상순, 변영로 양씨는 그제나 이제나 빈털터리라. 오상순 씨는 그때도 역시 식사(式辭), 축사, 찬사로 한 몫을 보고 어딜 가나 영서, 철학책 10여 권은 옆에 끼고 다녀서 기생이 오 씨를 늘 보니 낯은 익고 이름이 얼른 생각 안 나는 때는 '책 서방님', '책 나리'라고 부른 적도 있다.

변영로 씨는 기생이 어여쁘다거나 밉다거나 관계할 것 없이 그때나 이때나 그저 술뿐이라. 다만 잔소리가 길어서 파흥(破興)될 때가 있으나 그의 재치 있는 시는 동인들이 애송할 뿐 아니라 세평이 높은지라 어디서든지 빠질 수가 없다. 물론 오상순 씨도 저, 휘트먼의 시를 능가할 수 있는 장시는 또한 『폐허』지에서 빼놓을 수 없다.

늘 비분강개한 중에서도 내세의 희망을 보고자 하는 그들은 이 『폐허』라는 절망기 문학의 과정을 밟을 때 모든 것을 부정하기 위하여 매일 매야 술집에서 세월을 보내나 그들은 서로 약속이나 한 듯이 술을 끊고 집에 들어앉아 책을 읽고 창작을 하고 사색을 하는 때가 있다. 이런 때에 일화가 있다.

이때에 공초 오상순은 광희문 근방 허술한 외딴 집에 살고 있었다. 이때에 부인이 있었다는데 아무도 본 일이 없다.

하루는 공초가 기르던 고양이가 죽은 것을 공초가 무덤을 만들어 그 안에 매장한 뒤에 '천지가 통곡'한다는 뜻으로 시를 지었는데 이 시가 명시란 말이 있다.

이 폐허동인 중에는 요절한 남궁벽이라는 이가 있다. 이 불행한 시인은 종교예배당 일우이에 우거하면서 달밤이면 뜰에 핀 이슬 맺힌 월계화를 밤을 새워 바라보며 시상에 잠기곤 하였으나 한 기생과의 연정관계로 자살을 하였다는데 그의 죽음을 목격한 자가 없어서 분명치 않다.

어쨌든 폐허동인들은 자기들의 사유에 대하여 회의를 갖게 되었다. 즉

강토에 돌아와 빼앗긴 내 나라를 폐허라 상징하고 차탄과 영탄만 해야 될 것인가? 여기에 문학 이전에 사상이 있어야 될 것을 깨달았다. 그래서 횡보 염상섭은 도스토예프스키, 안서 김억은 타고르, 공초 오상순은 괴테, 수주 변영로는 휘트먼. 이렇게 그 문학사유의 방향을 정한 듯싶다. 그러나 그들은 그러한 답습은 한 표현에 대한 기교를 배움에 지나지 않는 바요, 조선민족으로서 문학인으로서의 그 사상이 따로 있음을 알고 있었다. 그래서 그들은 『폐허』라는 잡지에서 『폐허 이후』라는 문학사적 한 단계로 나아갔다.

이제 그들은 이 폐허에서 민족의 생맥(生脈)[4]을 찾으려 한 것이다. 그래서 그 생맥을 찾으려는 때 『폐허』를 고쳐 『폐허 이후』라 하고 그들은 사색의 시기를 가진 것이다. 물론 민족 전체가 이 사색의 시간을 가져야 할 때였는지 모른다.

'깊이깊이 생각을 해야만 얻을 수 있다.' 이 말은 예수의 말에 '구하라. 그러면 너희에게 주실 것이요, 찾으라. 그러면 얻을 것이니라.' 라는 말과 같은 말일 것이다.

이들, 이들뿐 아니라 독립운동에 나서고 문화운동에 나선 이때의 젊은 이들은 대개가 기독교회의 문을 두드렸던 사람들이다.

한일합병 전에는 독립협회 같은 것이 있어 젊은이들이 모일 곳이 있었으나 이제는 교회밖에 없다. 교회는 미국선교사의 권한이 뻗친 곳인 고로 왜경이 함부로 닦달은 하지 못하던 곳이다.

젊은이들은 사람 모인 곳에 가고 싶었고 민족이 모여서 서로 맘을 합할 수 있는 곳을 찾았다. 그곳은 교회다.

그들은 여기서 서양문명의 원천이 될 수 있는 한 진리를 보았다. 그것

4) 생맥(生脈): 힘차게 뛰는 맥.

은 위에 말한 '구하라. 그러면 너희에게 주실 것이요, 찾으라. 그러면 얻을 것이니라.'라는 성경의 구절과 '문을 두드리라, 그러면 너희에게 열릴 것이니.'라는 구절이다.

이들은 민족의 '삶'을 위하여 일어섰다. 이것이 기미독립운동이다. 민족의 살 길을 찾고자 피로써 문을 두드렸던 것이다. 이때가 민족이 크게 각성한 때이다. 이 뒤로 왜경들의 민족의 살육과 박해는 우심하였다. 그럴수록 민족은 더욱 항쟁하였다.

여기서 문학하는 자는 이들을 영원히 이끌고 나아갈 수 있는 큰 힘을 얻어야 한다고 생각했다.

그것은 사색에서 얻을 수 있다고 하였다.

그들은 이 사색의 시기에 커다란 힘을 발견하였다.

그것은 오천년 역사가 남기고 간 이 민족의 생활의 기록인 위대한 문화의 유산이다.

모든 고적, 고분에서 발굴한 귀중한 고기(古器), 생활도구, 건축 등 여기서 비치는 찬란한 빛이 있는 한 우리들의 새로운 생활의 기초가 될 수 있다고 생각하였다.

한편으로 태서의 모든 신사조를 받아들여서 낡은 것을 없애야 한다고 하였다.

이러한 그들의 사색기에는 적선동 달리아꽃 핀 집을 본거지로 삼았다. 이 집은 철학을 공부한다는 김만수(金萬壽)라는 이의 집으로 이 『폐허』 동인들을 맞이하여 유숙케 하고 사재를 기울여 이들을 받들었던 것이다.

이 김이라는 주인은 화초를 좋아해서 뜰에 달리아를 심은 것이 가을이 되니 길길이 뻗은 달리아 나무에 꽃이 탐스럽게 피었다. 이 집에 낮이면 오색의 파라솔을 받치고 찾아오는 여인이 있다. 이 여인이 오면 건넌방에서 안서가 영어를 가르친다. 실상인즉 화가로서 글도 쓰는 유방 김찬영을

찾아온 여자나 영어만은 맘 좋은 안서가 맡은 모양이다.

이 여자는 향란(香蘭)이라는 기생이다. 이 향란은 4자매 중에 그 둘째로 그 네 자매가 다 독특한 성격을 가지고 다들 미모였으나 향란은 어딘지 거친 데가 있는데 그것은 그 눈꺼풀이 너무 팽팽한 데다가 옴팡눈이 되어서 그럴까, 뼈대가 굵은 것은 조금 괄괄하게 보지 않을 수 없다.

이 여자가 이 집에 오게 된 것은 『폐허』 때문에 모인 사람들이 술이 잦으니 거기서 묻어오게 된 것이다.

그 여자에게는 이 문인들도 별 수 없는 풍류랑으로 보였겠으나 보통사람과 다른 점을 발견하여 이들을 존경했을 것이요, 그중에 유방을 정남으로 선택한 것은 그래도 업이 기생이라 돈 있는 사나이가 좋았던 모양이다.

그러나 향란은 이들 동인들에게는 한 떨기의 꽃이다. 그를 누가 차지하든 여자의 향기만 있으면 된다.

그러나 유방과 향란 사이에는 남모르는 파정이 생겼다. 유방에게는, 유방뿐 아니라 전 동인에게는, 향란이 싫어진 것이다. 그것은 향란의 성격에서 온 결과다. 그리고 다만 청루(靑樓)에서 깃들인 평범한 기녀가 이들의 생애에 있어서 그리 애틋한 존재는 될 수 없는데다가 이 여자의 주책없이 떠드는 불평이 이들을 불쾌하게 한 때도 있다.

향란은 이들의 자기에게 대한 태도에서 큰 고독을 느끼자 유방에게 발악을 하였다.

이것은 어느 날 남대문통 파밀호텔에서 일어난 일이다.

유방이 이 호텔에서 몸을 쉬고 있을 때 향란이 찾아와서 유방 앞에서 옷을 벗고 서서 소리를 쳤다.

"보세요. 여자는 다 마찬가지죠? 내 몸에 무슨 티가 있기에 나를 배척하세요?"

향란은 소리 높여 울었다. 유방은 웬셈인지 어리둥절하여 이 상서롭지

못한 풍경을 바라볼 뿐이다. 향란은 그 길로 나아가 단발을 하고 여성해방 운동에 쫓아다녔으나 결국 불행한 여성이 되고 말았다.

『폐허 이후』는 길지 못했다. 김만수 집에 달리아 꽃이 질 무렵에 이들이 이 집을 나가자 분산되었다. '폐허 이후'라는 퇴폐적인 것이 있을 수 없게 된 때가 왔는지도 모른다. 모든 것은 지나가고 가면 새 것이 오는 것이었다.

이들이 『폐허』와 『폐허 이후』를 발간하는 동안에 춘원 이광수는 중국으로 간 망명객들이 조직한 대한민국 임시정부 기관지인 독립신문의 주필로 있던 때다.

춘원은 일본 와세다 대학 재학 시에 매일신보에 장편소설 『무정』을 연재하였다.

이인직이 신소설을 써서 '소설은 이러한 거라고' 모두가 소설의 인식을 얻게 된 때에 춘원의 『무정』은 독자의 맘을 사로잡고 말았다.

순영의 아버지가 [안창호 선생일 게다][5] 잡혀가는 데로부터 독자는 긴장하여 독파하고는 춘원을 천재라고 예찬하였다.

그 뒤에 기행문 『오도 답파』는 더욱 경이적인 것이다. 백마강에 이르러 부여의 옛터를 그린 구절은 독자를 흐느끼게 하였다.

그러나 오늘까지 춘원 소설의 주인공은 모두가 춘원 같은 사람이다. 가장 먼저 깨고 가장 민족을 사랑하고 가장 이 땅의 흙을 사랑하고 하는 사람도 춘원이다. 일인칭 소설 외에도 누구나 느껴지는 것은 소설의 주인공은 반드시 춘원 자신으로 화하려는 것이 보인다.

『오도 답파』와 같은 기행문에서까지 자기를 조소(彫塑)[6]하려는 기미가

5) 전후 맥락으로 보아 '영채의 아버지'이다. 또 영채의 아버지 박 진사를 안창호로 추측한 것은 안석주의 착각이다. 소설 속 대성학교 함 교장의 모델이 안창호인 것으로 알려져 있다.
6) 조소(彫塑): 재료를 깎고 새기거나 빚어서 입체 형상을 만듦.

보인다. 그러나 이때 춘원은 정열이 과인(過人)⁷⁾한 까닭으로 될 수만 있으면 자기와 같은 정열의 인물을 소설의 주인공으로 삼고 싶었을 것이다.

그러나 『여자의 일생』을 비롯하여 『애욕의 피안』, 『유정』 등의 춘원과 같은 주인공은 진실로 불쾌한 존재였다. 춘원이, 작가로보다도 애욕의 심연 속으로 침윤(沈淪)되는 인간으로서 춘원의 일면을 똑똑히 볼 수 있다. 이것이 문학적으로 오래 살 수 있는 것인가는 말하고 싶지 않지만 춘원의 후반의 작품은 기괴하였다.

이런 말은 그만두고 지금도 당주동이라는 동리이지만 광화문에서 서대문으로 향하여 가려 하면 혜전(鞋廛)이 있고 그 다음 집이 춘원의 애인 허영숙의 집이다.

허영숙은 일본에서 여의⁸⁾를 졸업하고 귀국하였으나 춘원이 상해에 있으니 임이 그리워 늘 당주동 집 대문에 나와 길을 바라보고 있다.

그 여자의 눈은 흑진주와 같다. 이 눈이 춘원의 맘을 어지럽게 한 명모(明眸)도 될 수도 있을 것이다.

실로 허씨가 그 눈으로 춘원의 일생을 마름질하였다고도 볼 수 있다.

춘원은 또한 이 허씨의 감정에서 여성묘사의 기묘(奇妙)를 얻었는지 모르지만 춘원의 근작이 조금 병적인 것이 뉘 덕택인지 말하기를 피할 수밖에 없다.

허씨가 춘원을 상해로 모시러 갈 때 그때가 춘원의 일생을 결정하는 계기라고 말하는 사람이 많다.

7) 과인(過人): 보통사람 이상.
8) 도쿄 여자의학전문학교.

춘원의 출세작과 영향

그 다음 춘원의 일화나 그 생애에 대해서는 이 뒤에도 틈을 타서 종종 쓰겠거니와 춘원의 첫 출세작이 그 당시 암첨(暗瞻)한 세상에 끼친 영향을 말 안할 수 없다.

춘원의 소설『무정』혹은『개척자』는 언문체로 되고 문미에는 '하였다'설(說)로 되어 '하니라', '하였도다'로 글 끝막음을 할 줄만 알던 사람들에게 새로운 감촉을 주는 동시에 중년 이상 노인들에게는 기이한 느낌을 주어 경망한 것을 모방한다고 비난이 있었으나 새 것을 좋아하는 청소년들은 그 산뜻한 새로운 문장에 매혹하고 말았었다.

이『무정』,『개척자』는 춘원의 일생을 결정지은 그 문학생활의 제1보였고, 이것이 소위 신문학의 조기의 스타일을 만든 셈이다.

그 때 봉건주의의 아성에서 신음하던 청춘남녀에게는 그 암흑한 골방의 문을 두드리는 광명의 신같이 이『무정』은 그들의 앞에 군림하였다.

아직도 남녀가 서로 만났으되 얼굴을 붉히고 돌아서던 이때에 이『무정』은 그들에게 '사랑'이라는 말을 가리키고 그들에게 '사랑'을 호소할 수 있는 용기를 주었다.

춘원은 모든 젊은 사람들의 흠앙의 적(的)이 되고, 심지어는 춘원의 무정은 이때 문학청년의 교서나 다름없었고 한동안 신진청년 작가들의 작품의 형(型)이 된 때가 있었다.

그러나 이 28세의 춘원의 첫 출세작인 작품이 그 자신에 있어서 파란중첩한 생애의 첫 출발의 계기였음이 신기할 일이 아닐 것이다.

『무정』속에 나오는 인물은 지사의 딸이 기생이 된 여자와, 순수한 청년과, 그의 친우 대패밥 모자를 쓴 해학적(諧謔的)인 인물과 부자와 이렇게 인물배치가 간단하나 이들의 그 주위는 민족적인 절망의 심연이다. 젊은

선비의 타입인 젊은 주인공은 기생집에 가는 것을 수줍어하였으나 그는 그 기생의 기구한 여성의 생활로 하여 인간의 운명을 한탄한 인도주의적인 면이 있다.

그리고 춘원의 제2작인『개척자』는 그 자유연애주의의 구체적인 실험에 들어간 소설이다. 이 소설은 연애와 오뇌를 가리켰다. 즉 인생의 새로운 비극을 가리켰으니 이 자연주의 소설 속에 그 애상적인 심리묘사는 또한 순정의 젊은 남녀를 뇌쇄시켰다.

춘원의 기행문『오도 답파』는 소동파의 적벽부를 외우던 젊은 사람들에게 한 큰 센세이션을 일으켰다. 남도 단가에 소상팔경(瀟湘八景)[9]같은 조(調)만 알던 그들은 이『오도 답파』를 읽고 조선의 산천경개가 이렇게 아름다운가 하였고, 그 기행문 중에 조선역사를 말해가는 이 미문은 족히 민족의 정열과 민족의 꿈을 소스라쳐 일어나게 할 만하였다. 부여 최후의 날의 비극에 3,000궁녀가 낙화암에 나부끼는 장면에는 노래까지 붙여 독자의 혼을 허덕이게 하였다.

"백마강(泗沘水) 내리는 물에 석양이 비치고 700년 누려오던 부여성 옛 터에 꽃 같은 궁녀들이 낙화암에 난다. 말없는 나그네의 창자를 끊는구나. 낙화암, 낙화암 왜 말이 없느냐."

이 노래는 잘 기억되지 않아서 틀린 데가 있는지 모르나 이 애끊는 백마강(泗沘水) 노래는 피아니스트 김영환이 일본 어느 작곡가의 작곡인 여름 장미라는 곡조에 붙여 이것이 항간에 한창 유행하였다.

춘원은『무정』,『개척자』,『오도 답파』로 독보적인 존재였다.

그러나 기미년 이후 문화민족은 다시 일어나 이 속에서 천재적인 문학인이 계속하여 출현하였다.

9) 원문에는 蘇湘八景.

빼앗긴 강토를 보고 느끼는 우수 사려(憂愁思慮)와 그 감개가 어찌 춘원 뿐이었으리요

민족이 모두 그렇고 총명하고 예지를 가지고 문재를 가진 자! 이미 민족이 당면하고 있는 현실을 보고 그 도탄 속에서 민족을 광명으로 이끄는 문학을 창조하려고 그 젊은 문학인들이 출현하였다.

폐허파도 그렇거니와 백조파 그 외에도 무수한 문인이 그러하였다.

『백조』 잡지와 동인들

폐허 이후 새로운 젊은 문화들의 출현이 있었으니 낙원동 한 모퉁이에 문화사라는 간판 아래서 『백조』라는 문예잡지를 내어놓았으니 이 백조 동인들이 신문학 내지 신문화 운동을 일으켰다.

지금의 문인들 중에 항다반 말하기를 백조파 문인들은 퇴폐주의자들이 아니면 낭만파라고 하는 이들이 있다.

이것은 그때의 문인들의 사생활을 보면 그것이 낭만적이고 퇴폐적인지는 모르나 기미년 직후에 나이 20내외 청년들이 독립운동이 실패로 돌아간 비탄에서 설혹 애상적인 면이 보였는지는 모르나 그러나 연소한 그들이나마 민족을 이끌고 나아가려는 큰 꿈과 미래 민족국가를 몽상하는데서 그들은 동인을 모으고 『백조』를 출판하여 우선 신문학운동을 일으킨 것이다.

그들이 여기서 인간이 날개를 잃은 슬픔, 아니 우리 민족의 자유를 잃은 비애를 통감하였을 때 그들은 민족의 청춘과 정열을 불러일으키는 운동을 개시하고자 하였던 것이다.

그러나 그들은 너무 연소하고 인생으로서의 체험보다도 서적에서 얻은 지식으로서 사물을 생각하는 것이 있었기 때문에 그들은 더 강렬한 의지

와 예리한 지성이 결핍하였다.

그래서 그들은 모든 것이 개념적으로 사유되고 관념적으로 해석되기 때문에 그들이 퇴폐적인 생활 낭만적인 사상에 기울어진 것 같이 보였다. 그러나 그들의 눈앞에 현실이 더욱 가혹해져가는 것이 뚜렷이 보였을 때 그들은 또한 토월회의 신극운동을 통하여 민중의 요망(要望)을 알았고 알트하이델베르히나 카추샤 같은 것도 이 민족에게는 당치 않은 것이라 느끼고 그들은 백조를 발간하고 토월회에서 탈퇴를 하여 실사회에 뛰어들었다. 더러는 신문기자가 되고 혹은 다시금 학구의 길로 들어선 것이다.

그러나 그들이 신문기자가 되는 때 현실에 깊게 착안할 때 민족계몽을 하려 하였고 신문화건설을 민족과 더불어 해야 하는 것을 깨닫고 그것을 실천하기에 노력하였다. 이제부터 이 연소하였던 백조 동인들의 지나간 꿈같은 이야기를 써 봄이 흥미가 없지 않을 것이다.

백조동인에는 노작 홍사용, 월탄 박종화, 춘원 이광수, 빙허 현진건, 이상화, 회월 박영희, 춘성 노자영, 도향 나빈, 우전 원세하 제씨와 필자며, 일본 동경에 있던 팔봉 김기진, 팔봉의 맏형 김복진, 행인 이승만 등이 추후에 가입되었다.

노작 홍사용씨가 기미년에 서울서 휘문의숙[고등보통학교] 재학 중에 독립운동에 참가하였다가 고향인 수원에 내려가서 어른을 졸라서 전답을 방매(放賣)하여 돈을 들고 와서 백조잡지를 출판하려고 동인을 모았을 때 우선 휘문 동창인 월탄과 필자를 만나고 19세에 조선일보 기자로 들어가 번역소설과 작품을 발표한 현빙허와 그 연줄로 이상화 등 이렇게 동인을 모았던 것이다.

낙원동 한 모퉁이에 문화사와 백조사의 간판을 붙이고 19,20,21세의 귀밑머리 푸르른 청소년들이 매일 모여서 문학, 예술에 대한 이야기를 했으나 그들이 이러한 동지를 만난 것이 기뻤고 자기들이 새로운 역사의 주인

공이나 된 것 같이 즐거워서 모두들 집에 들어가지 않고 밤을 낮 삼아 낮을 밤 삼아 문화부흥내지 신문화수립에 대한 계획을 세우고 흥분하여 노래까지 부르고 술을 사다놓고서 풋술에 취하여 시를 짓고 그림을 그리고 하였다.

지금에는 낙원동에 문화사의 자취가 변하여 어느 집인지 분간할 수는 없으나 이 자취에는 지금도 그들의 그림자가 역력한 듯이 필자가 그 곳을 지나갈 때면 지금도 발을 멈추게 하는 것이다.

슬프다! 문화사의 간판과 백조의 옛 벗들의 빈혈된 창백한 얼굴이 오늘의 몇 사람 남지 않은 그들에게 갈수록 새로운 추억이 될 뿐.

때는 지금으로부터 29년 전 백조 창간호가 나왔을 때 그들은 잡지책을 하나씩 껴안고 즐거워하는 모양…… 이 잡지책은 노작이 가장 호화판으로 낸다 하여 도련도 치지 않고 표지도 좋은 종이로, 속지는 화용지를 썼다. 그 다음 봄이 오는 때 제2호가 나왔으니 내용으로는 JT 장에 노작의 민요와 필자의 그림을 넣었는데, 그 민요는 노작의 창작으로 '비탈길 밭둑에'로부터 시작한 조선의 봄 구슬픈 아가씨의 넋을 허덕이도록 읊조린 것이다. 나중에 이 민요를 동인들이 작곡을 하여 봄마다 산으로 달로 시냇가로 거닐 때마다 동인들이 이 노래를 불렀지만 지금에 동인들 중에는 혹은 지하에서 혹은 지상에서도 그 여운을 듣고 있을 것이다.

백조가 세상에 나아가니 청소년들뿐 아니라 부녀자들도 애독하게 되어 책이 나오기 무섭게 날개 돋친 것 모양으로 절판되기도 하여 동인들의 기쁨은 이루 말할 수 없었다. 그러나 그때 이 땅에서 백조가 이들로 하여서 출판됨으로써 이들의 생애가 시작되고 이 땅에서 문학가 혹은 예술가의 생애가 시작됨으로써 이들에게는 사람들보다 먼저 슬픔을 가져야 하고 사람들보다 먼저 생활고를 가져야 하고 병고와 죽음을 가져야 하게 됨이 무슨 까닭이었던가?

빙허 현진건 씨는 19세 때에 러시아 투르게네프의 「첫사랑」을 번역하여 신문에 연재하고 21세에 『개벽』지에 창작 「타락자」를 발표하였다.

「타락자」의 내용은 빙허의 체험담으로 신문기자로 있는 관계로 요정에 출입하기 시작하였는데 어느 기생이 순진한 빙허에게 애정을 느끼고는 이 기생이 빙허를 유혹하였다. 그러저러 몇 번 만난 것이 정이 들어 하룻밤 기생과 더불어 춘몽을 꾸었다. 빙허는 화류계의 풍습을 풍류랑들에게 들은 말이 있어서 자기 부인과 상담하여 부인의 금붙이를 저당 잡혀서 기생에게 화전을 주기까지의 이야기다.

이 작품에서 드러난 것은 문인인 현빙허의 성격과 현처인 그의 부인의 덕성이 드러났다. 그리고 현허의 그 나이에 뛰어난 심리묘사다.

이 작품을 데카당스[탐미주의자]의 작품이라 하고 퇴폐사상으로 들리나 춘원의 무정의 기생을 다루는 묘사보다도 한 시대를 앞선 듯한 예리한 관찰이 조선신문학에 인간탐구의 첫 길을 열어놓은 바가 아닐까?

빙허는 그 외에 「술 권하는 사회」, 「지새는 안개」 등 초년의 단편소설이 많고 서른 넘어서는 장편소설이 많았다. 빙허는 백조동인 중에는 조금 호걸풍이었고 술에는 말술을 불취(不醉)하는 대신에 주정이 그 으뜸이다. 동아일보 사회부장 당시에도 일화가 있지만 그것은 다음에 이야기하기로 하고, 그가 백조 동인 시대였을 때 이야기를 좀 해볼까 한다.

빙허 현진건의 이적(異蹟)

그는 누구하고도 친하지만 월탄 노작의 한문정도와 그와 같아서 늘 한문에 대한 것을 이야기하고 이상화 씨와는 같은 프랑스어 친구요, 같은 고향[대구] 친구라 더욱 가깝지만 술자리에서는 두 사람이 흥에 겹고 정에 겨우면 서로 입을 맞추고 귀나 코를 물어뜯고 하다가도 6자 박이 배따라기

노래나 장구소리만 나면 일어나서 춤을 덩실덩실 추는 꼴은 두루미의 춤 같기도 했다.

그는 「타락자」에서 기생 오입을 하고 참회한 바를 기탄없이 토로하였지만 그 뒤로는 술과 춤과 노래만 좋아했지 결코 기생이나 다른 여자를 탐낸 일은 없다.

추도(追悼)

염상섭(廉想涉)

『신천지』제9권 1호, 1954. 01.

1

여성잡지의 신문광고에서 「고(故) S여사와의 해후기(邂逅記)」라는 목차가 눈에 띌 제 가슴이 선뜻하였다. 이십여 년간 풍편으로만 소식을 들을 뿐이오, 그 오라버니를 만나도 근황(近況)을 물어보기가 저편에서 대답하기에 거북해 할까보아서 주저되어 신지무의[1]하고 지내왔던 터이다.

'허어! 죽었어!……'

입속으로만 중얼거리며, 그럴 리는 없겠지마는 취미잡지라 고인과 만났다는 제목만 보아서는 저승에서 만나서 푸념이나 넋두리를 들었다는 따위의 그런 실없는 기사는 아닌가 염려도 되었다.

그러나 사람을 보내서 잡지를 구해다 놓고도 선뜻 읽어 보기가 귀치않아서 며칠을 내버려 두었다. 좋은 소리를 썼거나 언짢은 소리를 썼거나 읽기가 싫은 생각이 들었다. 아끼는 친우나 동기의 죽은 얼굴을 차마 들여다볼 수 없는 듯이 잔인하고 참혹한 일같이 생각되는 것이었다. 이십여 년이나 종적이 묘연하여도 무심히 내버려 두었던 옛 친구가 고인이 되었다는 사실 앞에 새삼스럽게 놀라고 뉘우치고 마음 아파하는 자기의 변덕을 돌려다 볼 겨를도 없이, 다만 가엾은 생각만이 앞을 서는 것이었다.

1) 신지무의(信之無疑): 조금도 의심하지 아니하고 믿음.

그 후도 얼마동안 잡지를 갖다가 둔 것조차 잊었다가, 그 잡지사의 여기자 ×양을 만나서

"S여사 얘기 난 잡지 받으셨어요? 하하하 노래(老來)의 심경을 짐작하겠습니다. 하하하."

"그야 늙고 젊고가 있나. 친한 옛날 친구가 작고한 걸 알구서 궁금치 않을까요."

하고 가벼이 변명을 하고 돌아와서 ×양이 풍겨준 김에 잡지를 찾아내서 읽어보았다. 읽어가노라니 S여사의 모습이 완연히 나타나서 반갑다는 것, 그보다도 필자의 순실하고도 극진한 그 필치와 심정이 끌려서 유쾌하고 내가 못한 일을 대신하여 준 듯이 고마운 생각도 드는 것이었다. S여사와 나 사이에는 남이 짐작하듯이 연애관계와 같은 그림자는 미진도 비친 일이 없고 무슨 세속적 은의가 있는 것도 아니나, 구의(舊誼)를 생각할 제 생전에 한번은 찾았어야 의리가 되었을 텐데, 그것을 대신해 준 듯이 생전의 소식을 한 끄트머리라도 전해준 것이 고마운 것이다. 그러나 나도 S여사에게서 받은 유작(遺作)을 몇십 년 떠돌아 다니는 동안에 잃어버린 것이 아깝지마는, 그 글의 필자가 S여사를 절간 임자로 찾았을 때, 기념으로 받았던 파리에서 그린 나체화를 간직치 못하고 있다는 말은 섭섭한 노릇이다. 비록 연은 끊어졌을지 몰라도 여사에게는 자녀가 있으니 거기에는 혹여 유작들이 남았을지? 생각하면 쓸쓸한 일이다.

2

S여사가 파리에서 돌아와서 그 오라버니와 함께 나를 신문사 사무실로 찾아주고 간 지 며칠 후라 때 마침 개최중인 조선미술전람회장에서 만나자는 전화를 걸어 온 일이 있었다.

"두 시쯤 해서요, 나오실 수 있어요? 그럼 전람회에서 만나 봬요. 사람

눈이 시끄러우니 어디서 기다릴게 아니라 구경하며 화랑(畫廊)을 돌다가 만나뵙죠."

마치 숨어 만나는 애인끼리의 "랑데뷰"를 약속하는 듯한 전화다. '웬일일구?' 하며 미소가 저절로 떠올라왔다. 어렸을 제 동경(東京)에서 L씨와 함께, 셋이서 산보하다가 헤어질 때, L씨가 무슨 영화인가 새로 나왔다고 내일 구경 가자고 발론하니까, 나더러 가겠느냐고, 묻기에 난 안 가겠다고 하니까, 마치 열대여섯 된 곧이곧대로 처녀처럼,

"그럼 나두 그만 두겠어요."

하고 톡 쏘아버리던 그 말이 무슨 중대한 뜻이나 있는 듯이 달갑고 고맙게 들리던 그런 정도의 친밀에서 한걸음 더 나가 본 일이 없는 사이건마는, 저편이 이성이니만치 기탄없이 조방한[2] 수작이나 행동에 가다가는 도리어 이편에서 찔끔하지 않을 수 없기도 하였다.

전람회장의 화랑을 중턱께쯤 들어가서 S여사와 마주쳤다. 상긋 웃으며 원광으로 알은체를 하는 여사의 곁에는 R군이 작반하여 있었다. 대체 S여사의 웃음을 '상긋'이라고 표현하는 것은 너무 선이 가냘픈 느낌이다. 그렇다고 벙긋 웃거나 벙싯 하는 표정도 아니다. 그만치 여사는 중성에 가깝다. 열정적이요 정력이 있어 보이고 이지적이요 타산적이요 현실적인 믿음직한 누님 타입의 인물이다. 그 열정적인 일면이 예술로 끌고 갔을 것이나 때를 만나고 사람을 만났더라면 여걸이라고 일컫게 되었을지 모를 것이다. 하여튼 좀 큰듯한 입을 빼드름이 다물고 비웃는 듯한 그런 표정이었다.

"좋은 건 우리 눈에도 좋아뵈지만, 대관절 어디가 어떻게 좋은지?"

"분석적으로 전문적 비판보다두 그저 아름답다 마음에 든다는 그것만

2) 조방(粗放)하다: 거칠고 방종하다.

으로 족하지 않아요?"

순수한 예술가의 입장으로 여사의 평범한 이 말이 옳다고 생각하였다.

나는 R군이 농담을 연발하는 데 장단을 맞출 뿐이요, S여사와는 별로 이야기가 없었다. 그래도 S여사의 태도나 표정에는 아무런 우울한 그림자도 보이지 않고 도리어 파리로 떠날 때의 들먹들먹하고 화려했던 기분보다는 침착한 데가 보여서 세 사람 사이에 빚어내는 기분이 평정하니 좋았다.

전람회에서 나와서는 낙원동 R군의 집으로 갔다. R군은 S여사의 동향 친구이니 만치 S여사와 작반이 되었거나, 또는 귀로에 자기 집으로 청하는 것은 무슨 계획적 의도가 있는 것이 아니라 자연스러운 경로였다. 나로서도 S여사가 귀국 후에 잠깐 인사로 찾아주어서 만났을 뿐이니 이런 좌석에 모여서 이야기할 기회를 얻은 것이 다행하다고 생각하였다. 그러나 다만 하나 의아한 것은 어째서 아까 전화로, 이목이 번다한데 이상히 보일 것 같으니 화랑에서 우연히 만난 것 같이 해달라고 부탁하였던가 하는 것이었다.

"그래 신혼 초의 가정재미가 어때요? 난 만년 총각으루 인제 절간에 들어가 중이나 되시나? 하는 그런 생각이었는데…… 당신이 장가를 가구 가정을 가졌다는 건 아무래두 어울리지 않는 외도 같은 생각이 들어."

무슨 이야기 끝에 S여사는 이런 웃음의 소리도 하는 것이었다.

"그런 걸 조카사위를 삼겠달 젠 언제구!" 하며 나도 마주 웃었다.

"허허허 Y군이 중의 상이란 말을 듣고 보니 따는 그래. 하지만 조카사위가 되지 못하고 말은 화풀이로 하는 말이겠지."

R군도 그 내평[3]을 잘 아느니 만큼 껄껄 웃으며 장단을 맞추는 것이

3) 내평: 속내.

었다.

내가 삼십이 넘도록 일본에만 왔다 갔다 하고 장가를 들지 않는 것을 보고, 친구들은 병신인가 싶어도 하였지마는 S여사는 가끔 만나는 족족 어서 몸 담을 데를 마련해야지 팔다 남은 찌꺼기 모양으로 저러고 어쩌느냐고 애를 쓰던 끝에 자기의 어떻게 되는 먼 조카뻘 되는 '신여성'이 일본서 고등사범을 졸업하고 나왔는데, 혼인을 해보라고 소개를 하고 교제를 시키려고 애를 쓴 일이 있었다. 창경원 꽃밭으로 따라 다니기도 하고 청요리집으로 맞추기도 하였으나 남 보기에는 그럴 듯이 로맨틱하여도 기실은 그때 풍조로 아직도 '신여성'이란 이름에 콧대가 높고 그 중에도 일본 가서 교육을 받고 코 위에 매달린 눈이 워낙 한층 드높고 보니 돈 없고 술이 고래라는 평판이 자자한 삼십 총각쯤 눈에 찰 리가 없었다. 신랑감에게는 친절한 누님이나 신부감의 눈에는 부전부전한 아주머니로 보였을 것이다. 보기 좋게 퇴짜를 맞고 뒤통수를 친 셈이나, 나 역시 이왕이면 센쓰가 예민하고 당당히 맞설 만한 진정히 현대의식에 눈뜬 발랄한 이성이 아니라면, 차라리 가정부인 ─ 동양적인 미덕을 갖춘 살림꾼이 필요하다고 생각하기 때문에 별 애착도 없이 흐지부지해 버렸었지마는 하여튼 그런 문제로 S여사가 파리로 떠날 무렵에는 한칭 더 왕래가 빈번하였던 것이다. 그러던 것이 일 년 만에 귀국해보니 고자거나 만년총각으로 늙을 줄 알았던 내가 장가를 가고 몇 달 있으면 애아버지가 될 것이라는 말에 신기도 하고 한편으로는 좋으면서, 아무도 점유(占有)하지 않은 자유로이 사귈 수 있는 마음에 드는 이성 친구를 하나 뺏긴 듯한 느낌이 없지 않은 눈치같이 보였다. 그것은 이성 친구끼리 느끼는 엷은 질투인 듯싶기도 하였다.

"나, 형편 봐서 일본엘 좀 갔다 올까봐."

청요리상에 들어와서 다시 좌정하고 나니까, S여사는 화제를 바꾸려는지 하고 싶은 이야기를 비로소 꺼내는 것인지 이런 소리를 불쑥 하였다.

"그건 왜? 아니, 젖맥이가 가엽지 않은가. 오래간만에 엄마를 만났는데 또 떼 두고 가면……."

여사가 파리로 떠날 제 젖먹이야 암죽이나 밥으로도 기를 수 있었지마는 돌이 지났을까 말까한 것을 유모와 시어머니한테 떠맡기고 간 것을 알기 때문에 하는 말이었다. 남편인 K씨가 유럽 출장을 하게 된 절호(絶好)한 기회를 놓치지 않으려니까 이러한 무리도 단행하였던 것이다. 그러나 보통 가정 상식으로, 더구나 삼십년 전 그때의 관념으로 구식 촌 노부인인 시어머니의 눈에 그런 것이 마땅할 리 없고, 그런 것도 최후의 파국(破局)을 수습하지 못하게 만든 한 원인이었을 것이다. 또 그러나 양화를 그리는 예술가 며느리를 안 맞아 들였으면 모르거니와 그림 그리는 사람 쳐 놓고 남편이 파리를 간다는데 따라 나서고 싶어하지 않을 수 없는 것도 무리가 아니었다.

"그래, 지금 생각대루 뚝 떠나서 잠깐 관망하고 있는 것두 좋아. 뭐 그렇게 어렵게 복잡하게 생각할 것은 없어."

매사에 뼈지게 주장이 없는 R군이 옆에서 이런 소리로 동경행(東京行)의 결의를 찬성하고 위로와 함께 격려하는 것이었다. 그러나 나에게는 모든 사정이 일향 통하지 않았다. 무엇 때문이냐고 묻기도 거북하였다. K씨와의 가정생활의 내용은 조금도 모르는 일이요, 알려고도 하지 않았지만 어딘지 꽉 자리가 잡힌 것 같지 않고 늘 위태위태한 예감을 가지고 바라보던 나는, 무슨 트러블이든지 생긴 거로구나 하는 짐작은 하면서도 다잡아 재쳐 물어보려고는 하지 않았다. 이런 점에 가서는 퍽 이기주의인듯도 하지만, 대답하기 거북한 문제며는 면대해서 묻기도 어렵고, 남의 가정 풍파나 부부싸움에 파고들[4] 묘리도 없기 때문이었다.

4) 원문에는 '타고들'.

그러나 이편이 어름어름 하고 눈치만 보는 이상으로, S여사는 의외라는 표정으로 내 기색만 간간히 살피는 것이었다. 나중에 S여사가 동경으로 건너가 앉은 뒤에 적색 계열의 신문에서, 상투수단이겠지마는, 대대적으로 폭로기사를 발표하여 파리에서 일어난 N씨와의 사건이 알려진 뒤에야 비로소 짐작이 났던 것이었다. 그러고 보니 그날 S여사가 나를 청한 본의는 파리 생활 일 년의 구활(久闊)⁵⁾을 펴자거나 일본으로 떠나는 작별인사를 하려는 것보다도, 첫째는 세간의 소문과 비판을 나를 통하여 들어보자는 것이요, 둘째는 나의 의견도 듣고 의논을 하자던 심산이었던지 모른다. 어쩌면 고립상태에 빠진 그때 처지로 나에게서 위안의 말을 듣고 싶었던지도 몰랐다. 그러나 감감히 소식을 모르는 나는 일향 통하지 않는 벽창호요, 적극적으로 묻고 나서지도 않으니, 무에 신신한 이야기라고 제풀에 발설할 수도 없어서 S여사는 얼마쯤 실망한 듯이 나의 얼굴만 치어다 보았던 것이었다. 남의 눈을 꺼리면서 만나자고 전화를 걸고 단둘이 만나기를 기하여 R군을 동반하고 한 주도한 행동도 그 뜻을 알 수 있었고 또 그만치 절박한 심경에서 나온 일이었던 모양인데, 애초에 내평을 전연 모르고 또 알려고 덤벼들지 않은 것은 좋았다 하더라도 그 경우에 되나 안 되나 의논의 대거리를 하여주고 한 마디 위안의 말이라도 못한 채 영원히 길이 갈린 것은 섭섭한 노릇이다. 그러나 그날 헤어질 때까지도 S여사의 표정이나 행동에서는 그런 사색도 찾아볼 수 없었다. 도리어 전보다 침착하고, 커다란 걱정에 맞닥뜨려서 정신을 바짝 차린 그런 해말간 표정이었다. 그만치 난관에 봉착하여 허둥대거나 휘둘리는 사람이 아니었다. 그러나 나쁜 의미로 대담하다거나 후안무치하다는 것이 아닌 것은 그가 절간에 숨어 여생을 마친 것으로 알 수 있는 일이다. 기승스럽고 남성적인 데가 있고 팔

5) 구활(久闊): 오랫동안 소식이 없거나 만나지 못함

자가 세다고 하겠지만 그러기에 그러한 파국에 빠지고 만 것이요, 또 그러기에 여성해방의 여명기(黎明期)에 예술을 들고 앞잡이로 나서서 패배와 희생에 일생을 바치고 만 것일 것이다.

3

쉬 또 한번 만나자는 막연한 인사를 교환하고 헤어진 채, S여사가 동경으로 향발하였다는 소식을 얼마 후에 R군에게 들었다. 그러자 뒤미처 신문에 N씨 사건이란 것이 나타났다. S여사가 그것을 예감하고 미리 도피행(逃避行)을 한 것이 아니겠지마는, 하여간 잘되었다고 생각하였다. 그러나 일이 이렇게까지 되는 것이 다만 절통할 뿐이지 어떻게 수습하는 도리도 없고 K씨를 찾아가 본대야 공연한 참견 같아서 내버려두는 수 밖에 없었다.

그런지 두어달쯤 지나선가 마침 아내가 해복한 뒤에 돌연 동경에서 S여사의 편지와 함께 어린애와 산모에 대한 선물이 소포로 왔다. R군이나 누구나 편지 끝에 알려주어서 그랬던지 산삭이 불원하다는 것을 귀담아 들어 두었다가 보낸 것인지도 모르겠으나 하여간 의외였고 반가우면서도 한편으로는 쓸쓸한 생각이 없지 않을 수 없었다. 그만큼 마음이나 기분의 여유를 가졌는가 싶어서 다행하면서도 가엾은 그 정경을 생각하면 가슴이 뭉클하였다.

"이건 왜 보냈수?"

아내는 소포에서 나온 베이비복과 어린애 털모자를 만적거리면서 신통치 않은 낯빛이었다. 그 신문기사로 해서 몹시 경멸하는 어기이기도 하지마는, 나와의 과거에 대하여 의아해 하는 데는 질색이었다. 몰이해(沒理解)한 것은 어쩌는 수 없지마는 까닭없는 오해에는 억울하고 화가 났다.

편지를 가만가만히 뜯어보고 앉았던 아내는,

"십년 전 동경 시절에는 상당한 로맨스가 있었던 모양이지?"

하고 코웃음을 친다.

진재 후의 동경의 거리도 예전 그대로 라고 쓴 끝에 십년 전 학생시절이 그립다고 쓴 말에도 무슨 의미가 숨었는가를 맡아내려고 애를 쓰는 아내였다.

"S에게는 동경이 남 달리 그리운 데요, 학생시대의 추억이 간절할 수밖에!"

이 말을 아내가 알아 듣도록 하자면 장황한 설명이 필요하였다.

S여사의 제일 화려한 시절은 C씨와의 약혼시대였을 것이다. 와세다에 춘원(春園), 미타[6]에 C씨라고 일컬을 만치, 나에게는 외우(畏友)였지마는 그의 장래의 촉망은 컸던 것이다. 불행히 요절(夭折)하지 않았더라면 반드시 문학가로서 대성하였을 천재였다. C씨의 요절이 오늘날 S여사의 불행의 씨를 뿌려놓았던 것이라 하여도 과언이 아니었다. 연애에서 약혼이 성립된 것이 아니라 약혼에서부터 출발하여 열렬하고도 화려한 사랑의 꽃이 만개되었던 것이었었다. 재자가인이라 하기보다도 재자와 재원(才媛)의 천정배필로 사랑의 꽃만 피운 것이 아니라, 예술의 꽃이 피었을 쌍벽이었다. C씨만 살았었던들 행복한 일생을 큰소리 내지 않고 깨끗이 마쳤을 S여사였다. 그러나 불행히 애인을 잃고 난 S여사는 인생관이 돌변하였다. 인생의 모든 희망을 예술에 붙이고 예술을 애인 삼아 붙들고 다시 일어서면서부터 실제 생활면에 있어서는 무척 타산적이요, 실질적이었었다. 실제적, 타산적으로 골라잡은 상대자가 K씨였었다. 사랑의 상대자이기보다는 평범한 남편을 구하였고, 자기의 예술을 살리고 생활의 안정과 보장을 위하여 파트너로서 K씨를 택하였던 것이다. 여기에 메꾸기 어

6) 미타(三田): 일본 동경의 한 지역. 최승구가 다니던 게이오 대학이 있던 곳.

려운 틈이 있었고 옆의 사람의 눈에 위태롭게 보이는 불안정감을 주는 것
이었다. 정신적으로 감정적으로 빈틈없이 꼭 째인 결합이란 보통 부부생
활에 있어 용이한 일이 아니기는 하지마는, 이 부부에 있어 더욱 그러한
것 같았다. 평범한 세속적인 관리의 생활과 예술적 충동을 살려는 사람
의 내부적 생활 사이에 얼마만한 이해와 교섭이 있었을까는 능히 짐작하
고도 남음이 있었을 것이요, 관리의 아내로서 또는 예술가로서의 자기 자
신의 생활 사이에 적지 않은 모순도 있었을 것이다.

"혼고 모도마치(本鄕 元町)에서 기쿠사카초(菊坂町)까지의 그 거리를 걸어
보는 것도 무한한 감회의 실마리를 자아내는 것이었습니다. 그때 계시던
하쓰네관(初音館)은 집도 간판도 눈에 띄지 않아 섭섭합디다요⋯⋯."

모도마치에서 기쿠사카초까지의 거리는 S여사에게 C씨와의 가지가지
로맨스를 자취없이 기록하여둔 감회의 거리이지마는, 나에게도 향기로운
추억을 일깨주는 거리였다. C씨가 작고한 뒤 얼마 있다가 K씨와의 약혼
시대였다고 기억되거니와, 대개는 L씨가 끼워서 우리가 만나면 산보하던
코스도 그 거리였던 것이다. 내가 있던 '하쓰네관'이라는 하숙에는 S여사
가 나 없는 사이에 단 한 번 찾아 왔다가 명함을 두고 간 일이 있어서 지금
도 잘 기억하고 있는 모양이지마는, 기쿠사카초의 S여사의 숙소에는 한번
도 찾아가 보지 못하고 말았다. 수줍은 생각부터 앞을 서서 감히 그런 엄
두를 내지 못하였던 것이다.

S여사가 내게 다녀간 지 3, 4일만에 K씨가 있는 T시에서 부친 그림엽
서를 한 장 받았다. 관서지방(關西地方)으로 스케치여행을 떠나는 작별을
하려고 지난 길에 들렸더라는 것이었으나, 이것이 내가 S여사에게서, 아
니 여성에게서 받은 첫 편지였다. S여사는 공허를 느끼는 마음의 한 구석
을 메꾸기 위하여 나에게 정신적 위안과 깨끗하고 생신한 우정을 요구하
는 눈치였다. 나이는 한두 살 차이 밖에 아니되지마는, 스물을 겨우 넘

어선 나에게는 저만치 치어다 보이는 노성한 범하기 어려운 존재였고 그만치 존경하는 누님이기도 하였다. 또 그는 나를 발랄한 귀여운 손아래 오라비로 여겼던지 몰랐다. 그러기에 내 첫아들을 축복하여주고 보지도 못한 아내에게 손아래 올케에게나 대하듯이 비단스타킹을 선물하여 준 것이었다. 지금 생각하면 그의 가정적 파탄이나 사회적 지탄(指彈)은 별문제로 그저 그지 없이 그 마음이 고맙고 그리울 뿐이다.

그러나 원체 인사성이 부족하고 교제에 등한한 나는 S여사의 마음먹고 보낸 선물에 답장도 쓴다 쓴다 하며 미루미루하고 있는 동안에 어느날인지 태평로 길거리에서 S여사와 딱 마주쳤다.

"아, 언제 오셨세요?"

반갑고 너무나 의외인 데에 두 사람의 손길은 무심코 마주 잡히었다. 요새 같은 시대와 달라서 이십여 년 전에 노상에서 남녀가 손길을 마주 잡는다는 것은 해괴한 일이었을 것이다. 그러나 그것이 우리에게는 자연스러운 감정의 표백이었다. S여사의, 아니 아내 아닌 여성의 손길을 잡아 보기란 주석에 모시는 여성 빼놓고는 전에 없는 일이었으나 가정에서—남편에게서 해방된 자유로운 몸이 된 S여사는 거리낌 없이 나의 손을 덥썩 잡았던 것이다. 전번과 같은 근신의 눈치가 없는 듯도 하였으나 돌변한 여사의 처지와 환경에 마음이 쓰리니 만치 나도 무심결에 애무(愛撫)의 손길을 기탄없이 내놓은 것이었다. 부부의 약속과 의리로 또는 사랑의 입증으로 정조를 요구하는 것은 당연한 일이요, 어느 세대 어느 세계에 내놓기로 S여사를 옳다고 옹호할 사람은 없겠지만, 그 정경을 생각할 제 제삼자로서는 책망이 앞서기보다는 입맛이 쓴 동정부터 가는 것이었다.

그는 명랑히 웃는 그 목젖에 경련이 일어나서 벌렁벌렁 떨리는 것을 차마 마주 보기에 가엾고 딱하였었다. 심신의 과로(過勞)가 생리적 이상(異狀)을 일으켰구나 하는 생각이 머리에 퍼뜩 떠오르면서, 그것이 무엇보다도

버리고 나오지 않을 수 없는 자녀에 대한 애착과 심로에서 온 증세 같아서 한층 더 마음이 흐려지고 아팠다. 여사는 남편에 대한 것보다는 자녀에 대한 애정이 더 깊었던 것을 짐작할 수 있었고, 또 그와 같은 성격으로는 열정이 정신적으로는 예술에, 실생활면에서는 자녀에게 기울어지는 것이 당연하다고도 생각되는 것이었다.

"그래, 지금 어디 계셔요? 편지를 한다면서 무신했습니다만 한번 조용히 만나봬야 하겠는데……."

만난댔자 별로 신신한 이야기가 나올 것도 아니겠고, 아물지도 않은 상처만 건드릴 것 같아서, 실상은 조용히 만나는 것을 피하고 싶었다.

"차차 아시게 되겠죠. 내가 인제 가 뵙죠. 전화를 걸든지……."

저편도 정신이 어수선하여서 모든 것이 수습되기까지는 아무도 만나고 싶지 않다는 눈치였다. 이 노상의 해후가 S여사를 마지막 만난 것이었다. 어쩐지 몇 번이나 돌아다 보아지면서 그 목이 울렁거리는 것이 딱하고 마음에 걸리면서도, 반가운 생각에 한창동안 입가에서 미소가 사라지지 않았다. 그때 S여사는 서른 댓쯤 되었을 것이다.

4

병중의 여사를 암자로 방문한 인상기를 쓴 그 젊은 화가의 방문이 어느 때의 일인지 그때 홍조(紅潮)를 띤 얼굴이 아직도 곱더라 하니 그 후 얼마나 더 생존하였는지는 몰라도 머리가 세지 않고 얼굴에 주름이 깊어지기 전에 곱다랗게 돌아갔을 것이요, 그랬다면 차라리 다행한 일이라고도 생각한다. 얼른 대답이 아니 나올 때 눈을 한참 감았다가 뜨고 수작하더라는 것을 보면 전에 없던 버릇이니 매우 수척하였거나 신경이 가냘퍼진 관계이겠지마는, 그 특징 있는 입모습에 미소를 띄우면서 사람이 그립던 끝에 낯은 설어도 선배를 찾아주는 젊은 동지를 얼마나 반가이 맞아주고 위로

가 되었을까 눈 앞에 선히 보이는 듯싶다.

한 팔을 못쓰게 된 것은 벌써 내가 마지막 만났을 제 목젖에서부터 일어난 경련으로 미루어 그러리라고 짐작되는 바이거니와 그 젊은 화가가 찾아갔던 이튿날 서리 아침에 잔설(殘雪)을 밟고 법당 근처에서 사생하는 신래(新來)의 진객을 보러 나가다가 미끄러져 넘어진 동티로 기동을 못하더라는 구절을 읽을 제, 이왕이면 좀 더 현세에서 — 현실에서 초연하지 못하였던가를 아깝게 생각하면서도 측은한 마음을 이길 길 없다.

그후의 그의 생활이 어떠하였으며 그의 세상을 떠나는 마지막 광경이 어떠하였는지? 아아, 저 건너다 보이는 언덕길을 혼자서 타박타박 쓸쓸히 기어올라가는 그의 뒷모양을 바라보고 섰다가, 차차 차차 곱아드는 등성이 길목을 홀떡 넘어서 자취마저 스러진 뒤의 인생의 공허와, 적막이 자취 없이 가만히 가라앉는 것 같다.

재자재원(才子才媛)

『매일신보』, 1913. 04. 01.

진명(進明)여자고등보통학교
본과졸업생 나혜석

온순한 성질은 가정의 칭찬하는 바요, 명민한 두뇌는 학교에의 중한 바라. 제반학과를 평균히 잘 닦는 중 특히 수학은 교사로 하여금 그 민첩한 재주를 놀라게 한 일이 많고 장구한 세월을 하루와 같이 근면한 결과 졸업시험에 최우등의 성적을 얻었는데, 방년 18의 현숙한 화용(花容)에는 장래의 무한한 광명이 저절로 나타나더라.

여자유학생 중의 특색

『매일신보』 1914. 04. 09.

30명 여자유학생 중에 이 세 여자가 특별한 광채

동경에 유학하는 조선의 여학생의 수효는 30명에 이르나 번화한 도회 문물에 접촉함과, 부모의 감독을 가까이 받지 못하는 까닭으로 모두 성적이 좋다고 이르기 어려우나, 연약한 여아의 몸으로 학업을 닦기 위하여 만리 해외에 괴로움을 달게 여김은 청년남자가 도리어 부끄럽게 여길 바이라. 그 중에도 제일 학업의 성적이 남보다 출중한 여자 유학생은, 여자미술학교생도 나혜석, 여의학교생도 허영숙, 일본여자대학교부속고등여학교 졸업생 김수창의 세 규슈인데, 이번에 고등여학교를 졸업한 김수창은 본시 가세가 넉넉지 못한 바, 학업이 남보다 특이함을 기특히 여겨 일본부인의 두터운[1] 뜻으로 동경에 유학케 한바, 고향에 돌아온 후는 여자교육에 크게 힘을 쓸 결심

1) 원문은 '돗하온'

세계 자유사상에 처음 보는 10만 명 애국여자의 대활동

『신한민보』, 1919. 06. 07.

미성년한 여학생들의 몸에 악형과 수욕(受辱)을 더하여 법리상으로 재판하기 불능하여 악형으로 위협할 뿐이다

민족 전체의 생명 자유를 통합한 국가의 독립을 광복코자 일어나 시위 운동에 참가하여 각 방면으로 활동하는 부녀 소아가 약 10만인 이상인데, 그중에 부녀가 6만여 분이요, 소아가 3만여 명이라 하며,

33인 여학생이 피착(被捉)

지난 3월 13일에 전주에 왜적들이 우리 여학생 14인을 포착하여 독립 시위운동의 선동죄로 옥에 가두어 두었는데 우리 여학생들이 밥을 굶기로 작정하고 4일 동안이나 왜놈이 주는 밥을 먹지 않으니 왜놈들이 도리어 두려워하였으며, 왜놈들이 피착한 14 여학생을 불러 불러내어 심문할 때, 그 여학생들은 화평한 기상과 담대한 말로 대답하되, 우리는 너희의 판결 을 불복한다. 너희가 우리 강토를 빼앗고 우리 민족을 학살하는 강적이거 늘, 삼천리의 주인 되는 우리를 심문하는 것이 다 무엇이냐 하였으며, 또 한 왜놈 검사의 취조문부를 달려들어 찢어버림에 왜놈이 칼로 여학생의 머리를 쳐 오른편 귀가 상하였고, 왜놈들이 신체를 검사한다 칭하고 여학

생의 옷을 벌거벗기고 조롱하였으며 그중에 임영신이라는 우리 여학생은 곧 손을 들어 왜놈을 때렸는데 그 시(時)에 피착된 여학생의 성명은 아래와 같으니

임영신, 정복수, 김공순, 최애경, 김인애, 최요한, 강정순, 함의선, 함연순, 최금수, 송순의, 길순실, 김신희, 정월초 등 제씨라.

왜놈 검사는 또 심문하되, '너희가 군함 대포도 없고 군사도 없고 철도도 없는데 독립을 어떻게 하겠느냐?' 하매, 여학생들의 대답이 '지금부터는 대포 군함과 병정 철도가 없어질 것이거늘 오늘에 이것을 모르니 참 우둔한 왜놈이로다.' 하였다. 또 왜놈 검사가 심문하되, '누가 너희를 시키더냐?' 하매 여학생들이 대답하되, '하느님의 감동으로 온 전국이 옳은 것을 찾고 일어나 독립을 부르거늘 누가 시킨다 하는 것이 무슨 말이냐. 이는 사람의 시킴이 아니요, 하늘이 시키는 것이라. 너희 왜놈들이 참 어리석은 섬놈들이다.' 하매 왜놈도 이 말을 듣고 참으로 놀랐다 하더라. [태평양시사로]

부산에서 어린 여학생이 피착

지난 4월 5일에 부산항에서 독립시위운동이 일어나 3·4일을 계속 진행하였는데, 그 시(時)에 부산 독립시위운동의 주동자로 일신여학교(교회설립) 여교사 주경애, 박시연 씨 등 2인과 어린 여학생 10명 임운이(15세), 최복연(17세), 김배기(15세), 이태환(15세) 형익조(15세), 문복순(19세), 김순이(17세) 등은 다 미성년 여아로 감옥에 갇혀 참혹한 악형을 받는 중이라 하며, [중국에서 발행하는 한자보 『구국보』에서]

부녀계의 2대 명사가 피착되어

대한독립선언의 선봉된 동경유학생 수십여 명 형제를 5월 초순에 포착 호송하여 경성지방법원으로 끌어내와 심문중이라는데, 그중에 왜경 명고 옥 여자미술학교 졸업생 나혜석 씨와 여자학원 대학부 출신 김마리아 씨 등은 방금 감옥 중에서 무쌍한 수욕을 당하면서 왜놈 검사의 취조를 받되 조금도 겁나함이 없이 용감 활발한 태도로 정당한 도리를 들어 항변하매 왜놈들도 크게 놀라 법리상으로 검사하지 못할 줄 알고 혹독한 형벌을 베 풀어 취조하는 중이라더라.

나혜석 여사 정우(丁憂)[1]

「매일신보」, 1919. 12. 26.

나혜석 여사의 모당 최 씨는 수월래(來) 숙환으로 운니동 자택에서 치료 중이더니 24일 오전에 필경 장서(長逝)하였는데[2], 향년이 60이오, 장의는 이팔일 될 일에 집행한다더라.

1) 정우(丁憂): 부모의 상을 당함. 3년상.
2) 장서(長逝)하다: 사람이 죽는 것을 완곡하게 이르는 말. 영영 가고 돌아오지 아니한다는 뜻에서 나온 말이다.

경계자(敬啓者)[1]

『동아일보』, 1920. 04. 10.

생등은 목사 김필수(金弼秀) 씨의 지도를 수(隨)하와, 4월 10일 (토) 하오 3시에 정동(貞洞) 예배당에서 결혼식을 거행하옵니다. 이일(伊日)에 존가 (尊駕) 왕림(枉臨)의 광영(光榮) 주심을 복망(伏望).

경신 4월 3일

김우영

나혜석

1) 신문 지면에 낸 청첩장.

청초한 야나기 가네코(柳兼子)[1] 부인

『동아일보』, 1920. 05. 04.

작일 아침에 일행 4인이 성대한 환영에 쌓여 입경

오랫동안 우리가 고대하던 일본 제1류, 아니 동양 성악계의 새 별이라할 만한 유겸자(柳兼子) 부인은 작(昨) 3일 오전 9시 30분에 남대문 착 열차로 그의 남편 되는 유종열(柳宗悅) 씨 외에 그의 시어머니와 양인의 친구되는 미술가 영국인 릿취 씨로 더불어 여러 사람의 성대한 환영을 받으며입성하여 조선호텔에 주인을 정하였다. 기자는 부인을 맞이하기 위하여영등포에서 차에 올라 침대로 부인의 일행을 방문한 즉, 먼저 우리 조선사람에 대하여 많은 동정을 가지고 더욱이 조선의 □□□ □□ □□□□□□□ 빼앗기었다 할 만한 청년 철학가 류송열 씨가 쾌활하고 은근한 악수를 하며 겸자 부인에게와 자기의 모친과 같이 오는 친구 릿취 씨에게 친절히 소개를 한다. 부인은 침대에서 일어난 지 얼마 아니 되는 얼굴에 이른 아침 햇빛 받아 약간 큰 듯한 두 눈에 형용키 어려운 광채를 쏘아내며분홍 장미꽃 같은 두 볼은 살짝 처진 듯하여 한껏 아당스러운 태도로 이따금 이따금 가벼운 미소를 띠며 어린아이같이 천진난만한 목소리로 "감상이오?" 하며 "감상이 너무 많아서 이루 다 말씀할 수가 없습니다. 장황한말씀은 또다시 기회를 얻어서 말씀하려니와 제일 먼저 느낀 것은 조선의

[1] 야나기 가네코(柳兼子, 1892~1984): 일본의 성악가. 야나기 무네요시의 부인.

산수풍경이올시다. 산이나 들이나 촌락이나 도회를 물론하고 눈에 보이는 것마다 이상히도 아름답고 심지어 흙에서도 향내가 나는 듯합니다. 더욱이 조선 사람은 걸음 걷는 것이라든지 체격이 일본 사람보다 훨씬 발달되어 보기 좋고 아낙네들의 옷 입은 태도는 참으로 단아하고 정숙할 뿐 아니라 조선 옷은 대개 물빛이 단순한 것이 나에게는 매우 새로운 느낌을 주는 것이올시다…… 아직은 아무 예정도 없으니까 언제 갈는지, 어떻게 지낼는지도 모릅니다만, 어찌 했든지 이번에 조선은 처음 왔으니까. 조선을 □□□□□□□□□□가려 합니다. 이번에는 귀사에서 여러 가지로 주선을 하여주시고, 이와 같이 환영하여 주시니까 과연 감사함을 이기지 못하겠습니다." 이렇게 이야기를 하는 틈에 어느덧 한강철교를 지나 용산에 당도하매, 일본인 기독교 청년회에서 단우(丹羽) 씨가 나왔다. 이리하여 일행은 정각 9시 반에 남대문에 도착하여 여러 사람의 성대한 환영을 받고, 여관으로 들어갔는데, 환영객 중에는 조선 여자를 대표하여 허영숙(許英肅), 나혜석 두 여사도 나왔었으며, 이번에 같이 오려하던 시마 히데요(島秀代)[2] 양은 사고로 인하여 오지 못하고 사카키 바라(榊原直)[3] 씨는 금(今) 4일 아침에 온다더라.

2) 시마 히데요(島秀代): 당시 활동하던 일본의 음악가인 듯.
3) 사카키 바라(榊原直, 1894~1959): 일본의 피아니스트.

학생대회의 성황

『동아일보』, 1920. 05. 10.

엄중한 경계 중에 무사히 경과했다.

이미 보도한 바와 같이 조선학생대회(朝鮮學生大會)[1] 창립총회는 작(昨) 9일 오후 1시부터 시내 정동 예배당에서 성대히 열렸는데, 남녀 학생 800여명이 모였고 찬성자 편에서는 박중화(朴重華), 임경재(任璟宰) 등 제씨와 특별히 여자 편에는 허영숙(許英肅), 나혜석, 김원주(金元周) 등 제씨가 출석하여 세브란스의 김성국(金聖國) 군의 사회로 회의를 진행할 새, 임원 선거에는 회장으로 전문학교의 김윤경(金潤慶)[2] 군, 부회장은 세브란스의 김찬두(金燦斗) 군, 총무에는 휘문고보의 신경수(申慶壽) 군과 진명여학교의 김경순(金慶順) 양이 각각 당선되었으며, 차례로 각 임원을 선정하였는데 당일 회장에는 정면으로 탁자 위에 핏빛을 곱게 들인 척촉꽃[3]을 탐스럽게 장식하여 만장 학생의 기질을 자랑하는 듯하였고, 회는 매우 성황을 이루었는데 섭섭히 관립전문학교 편에서는 학교 당국의 제재로 인하여 출석치 못하였으며, 당일의 경계는 심히 엄중하였으나 다행히 무사하였다더라.

1) 1920년 5월, 조선학생의 친목과 단결의 도모, 조선물산의 장려 및 지방열타파 등의 목적으로 조직되었던 학생단체.
2) 金允經의 오식인 듯.
3) 척촉(躑躅)꽃: 철쭉꽃.

신간소개

『동아일보』, 1920. 07. 15.

『서광(曙光)』 6호 발행

호를 따라서 충실해지는 내용은 자못 질펀한 잡지계의 한 권위와 광명
이 되어가는 감이 불무(不無)하며 본 호의 내용의 중요 목차는 「시대의 절
규하는 인물을 사(思)하고」라는 동원(東園) 군의 머리논문을 비롯하여 신종
석(愼宗錫) 군의 「세계적 사조와 문화운동」과 나혜석 여사의 「부인문제(婦人
問題)의 일단(一端)」이며 기타 지명문사의 재미있는 붓끝의 뜻 깊은 부르짖
음으로부터 독자의 기다리던 현상문까지 발표가 되어 자못 처음에서 끝까
지 보는 자의 마음을 간질이고 두드리지 않는 바가 없겠더라.

경성문흥사 발행 정가 40전

종론횡의(縱論橫議)

「매일신보」, 1920. 09. 26.

재작(再昨) 24일 야(夜)에 종로 YMCA 구내에서 편전(便戰)[1]이 개(開)한다 하기, 폐지한 구시(舊時) 석전(石戰)이 해금되었나 완력이 무(無)한 여(余)는 매질꾼노릇은 못하지마는 뒷소리라도 한 번 하여볼까 하는 호기심으로 석반(夕飯)을 최대속력으로 급끽(急喫)한 후 전지도지(顚之倒之)[2]하여 회장 문전에 지(至)하니 과연 남녀군중이 장내장외에 충일(充溢)하여 두서(頭緒)를 지(知)치 못하게 되었다.

구경에 열중된 여(余)는 군중이 위잡(圍匝)[3]한 중 4위(圍)를 순람(巡覽)하여 편전의 진장(眞狀)을 탐지(探知)하려고 이리저리 방황하다가 회장 문전에 일폭(一幅) 한랭사간판(寒冷紗看板)을 발견하고 하(何)인가 상세히 독견한즉 아(我) 여자계에 비상한 정신적 공헌을 하는 중인 『신여자』사(新女子社)의 주최로 "생활을 향상함에는 금전이냐 지식이냐" 하는 문제로 남·여자가 각각 일편을 성(成)하여 설전을 한다 하였으므로 원래 석전 구경을 목전하고 뒷소리라도 하여볼 작정으로 간 여(余)는 석전이 변하여 뒷소리도 임의(任意)로 하여볼 수 없는 설전이 되었음에는 일경(一驚)을 끽(喫)하였다.

1) 편전(便戰): 편싸움. 개천이나 넓은 가로(街路) 등의 지형을 경계 삼아 수백 보 거리를 두고 일대의 주민들이 마을 단위로 편을 갈라 서로 돌을 던져 누가 먼저 쫓겨 달아나느냐의 여부에 따라 승부(勝負)를 가리는 전통사회의 집단놀이. 편전[便戰, 邊戰]·석전놀이[石戰戲]·돌팔매놀이[石擲戲]라고도 한다.
2) 전지도지(顚之倒之): 엎드러지고 곱드러지며 몹시 급히 달아나는 모양.
3) 위잡(圍匝): 빽빽하게 둘러싸다.

구경을 좋아하는 여(余)는 기(旣)히 구경 처소 가까이 온 이상 최초 목적하던 석전이 아니라고 공귀(空歸)[4]할 수 없다는 쾌쾌심(快快心)이 용□(湧□)되어 아무 구경이나 하여볼까 결심한 동시에 차 전(此戰)은 구전(口戰)이 아니오, 설전(舌戰)이라 하니 삼국지에서 문자로만 포문(飽聞)[5]한 제갈무후도 대면할 겸 초록(草綠)은 일색으로 남자편이 패(敗)치 않는가 남모르는 염려를 불일(不一)히 하고 회장으로 들어가 섰다.

개전의 정각에 사회 나혜석 여사가 단에 등(登)하여 선전(宣戰)을 포고하고 남자의 삼 무후(三武侯)와 여자의 삼 공명(三孔明)이 출마하여 설전을 하리라 하기 여(余)는 이렇게 생각하였다. 삼국 시(時)에는 제갈무후가 1인뿐인데, 금번에는 어찌 한 공명이 6인이 되나 혹 가자(假子) 공명인가 아닌가 하였다.

개전 벽두에 남자 편, 즉(卽) 가편(可便)에서 이재갑(李載甲) 군, 여자 편, 즉 부(否)편에서 김원주(金元周) 여사를 위시하여 명변사가 순차 출마하여 지식이 가(可)하니, 금전이 가(可)하니, 하고 유창한 어조와 정확한 논리를 거(擧)하여 황하(黃河)를 현(懸)할 듯이 장광설(長廣舌)을 휘(揮)하여 일반 군중의 박수갈채로 회장을 파괴할 만치 되었다.

제 변사의 논전 태도를 어떻다 하기는 난(難)하나 이재갑 군은 급격부정(急激不靜)하고 김원주 여사는 언중과도(言重過度)하고 김□□ 군은 언족식비(言足飾非)[6]하고 전유덕(田有德) 여사는 이정어눌(理正語訥)하고 오 군은 협산초해(挾山超海)[7]요, 김활란(金活蘭) 여사는 득의만면(得意滿面)이었다.

금회(今回) 설전을 주최한 참모본부인 『신여자』사는 진실로 백전백승의 참모이다. 최초 계획(計畫)이 모두 여자 편은 승점(勝點)에 치(置)하고 남자

4) 공귀(空歸): 빈손으로 돌아감.
5) 포문 (飽聞): 싫증이 날 만큼 많이 들음.
6) 언족식비(言足飾非): 언변이 잘못을 꾸미기에 넉넉하다.
7) 협산초해(挾山超海): 산을 옆구리에 끼고 바다를 건너뛴다. 불가능함.

편은 패점(敗點)에 치(置)하여 남자 편의 변론이 비록 대양을 결(決)하더라
도 패(敗)케만 되어 필경은 여자 편에 승리가 귀(歸)하고 말았다. 이것이 무
엇 같으냐 하면, 아마 바둑이 접히는 이치, 장기에 떼이는 세음(細音)[8]인
가. 가가(呵呵).

8) 세음(細音): '셈'을 한자를 빌려서 쓴 말이다.

각성한 부인의 장래: 유영준(劉英俊) 여사 담(談)

『매일신보』, 1921. 02. 26.

근래 조선 부인들도 사상이 얼만큼 각성되어 그 경향이 현저한 바, 그들 가운데에는 새로운 부인의 선구자 될 만한 사명과 책임을 가지고 현재 일본으로 유학하러 가는 여자가 불소(不少)하다. 목하(目下) 동경여자의학전문학교의 삼학년에 학적을 두고 있는 유영준(劉英俊) 같은 부인은 즉 그 한 사람인바 유학생 간에 발행하는 잡지 『여자계(女子界)』의 편집자로 학업의 여가를 이용하여 신사상의 선전에 노력하는 중이라 하며, 본사 동경지국 기자는 우시쿠시(牛區市) 야가와쭈쿠다마치(谷河佃町)[1]로 유 여사를 방문한즉 육첩(六疊)의 방에 조그마한 책상을 놓고 그 앞에 여학생의 태도로 단정히 앉아 금테안경 밑으로 눈가에 미소를 잠깐 띠고 말하되 "조선으로부터 유학하러 오는 여학생은 작년 봄까지는 60명 이상까지 이르렀었는데, 지금은 경제계가 동요한 이때인 까닭에 얼마간 귀국하여 50명에 불과하오. 조선의 부인도 얼마만큼 각성시대이요, 부인 운동의 선구자로는 목하 감옥에 있는 황 씨[2]와 김마리아[3] 씨가 유명하오며, 일본의 히라쓰카 라이

1) 일본의 옛 지명. 현재는 사용하지 않는다.
2) 황애시덕.
3) 김마리아(1892~1944): 1919년 10월 대한민국애국부인회를 조직하고 회장으로 활동하다가 검거되어 3년형을 받고 대구형무소에 갇혀 있다가 병보석으로 풀려난 상태였다. 나혜석은 1920년 5월 30일 대구로 가서 김마리아와 황에스터 등 대한민국애국부인회 사건 관계자를 면회한 뒤 「대구에 갔던 일 - 김마리아 형에게」(『동아일보』, 1920. 6. 12. ~22. 총 6회 연재)라는 편지 형식의 글을 발표했다.

초(平塚雷鳥) 씨라든지 이치카와 후사에(市川房枝) 씨들의 여자이며, 조금 온화파에는 나혜석, 김경숙(金敬叔) 등이 신부인의 대표자올시다. 조선에서는 요사이 새 현상으로 평양 등지에는 이혼이 비상히 행하여지는 모양이나, 나는 이 이혼에 대하여는 일부 찬성하는 동시에 또한 반대하오. 여기 대하여 반대하는 이유는 현재의 조선에는 비상히 조혼이 성행하여 부인의 교육이라는 것은 전수(全數)히[4] 무시되어 있으므로 현금(現今)의 청년이 일생을 같이 지낼 아내가 너무 상식이 없고 이해가 없다는 이유 하에서 헌신짝같이 버리는 것은 남자가 너무 과격하여 부인을 학대함이 심함으로 찬성할 수 없으며 완고하고 무이해한 부형들에게 부인 교육을 존중히 하도록 하는 마음을 일으키게 할 수 있으면 다행하다 생각하오. 일본에서도 히라츠카 상[5] 등의 운동으로 부인이 정담연설(政談演說)을 듣게 된다는데, 우리 조선 부인에게도 역시 그 자유는 용이히 알 수 없습니다."라고 말하더라.

4) 전수(全數)히: 온전히, 전적으로.
5) 히라쓰카 라이테우(平塚 らいてう). 본명 오쿠무라 하루(平塚 明).

나혜석 여사 작품 전람회

『조선일보』, 1921. 03. 16.

　사회 각 방면에 찬동(贊同)을 득(得)하여 래(來) 19, 20 양일간에 □ 하여 『경성일보(京城日報)』 사내(社內)에서 개최(開催)할 회화(繪畵) 전람회에는 연 (年)□ 동경미술학교(東京美術學校)를 졸업한 나혜석 여사의 작품은 진열하 여 일반의 종람(縱覽)에 공(供)할 터이라는데, 기(其) 총점수(總點數)는 사생 화(寫生畵) 기타를 합(合)하여 약 70여 점에 달(達)한다더라.

양화전람(洋畫展覽)에 대하여[1]

『매일신보』, 1921. 03. 17.

여류양화가 나혜석 여사 담(談)

미술이라 하는 것은 여하한 국가와 민족을 물론하고 이 미술이 발전된 나라는 문명한 민족이라 하나니, 그러나 문명이라 하는 것은 인생에 대한 모든 사업이 발전되어야 문명이라 하겠지마는 문명이 된 나라는 미술이라든지 음악 같은 기술이 자연히 문명한 색채를 내게 하는 것이다. 저 유럽의 이태리 반도는 백인종들의 문명적 근원지인데, 이 이태리는 중고 이래로 서화라든지 음악이며 조각술 같은 모든 기술이 발전되어 금일까지 그때의 문명한 사적을 혁혁히 남겨두어서 이태리 대도시에는 유명한 역사적 인물의 동상이라든지 혹은 박물관이나 도서관 같은 데에서는 유명한 서화가 많이 있으며 또한 우리 조선에도 백제 신라가 있던 삼한시대에는 여사(如斯)한[2] 미술이 대단히 발전되어 남의 나라에 지지 아니할만한 역사적 자랑거리더니 근래 이조 500년간은 정치가 그 아담함을 얻지 못하였으므로, 여사한 미술학자가 있으면 이는 소위 조선 계급주의상 중인[3]이다. 상한의 대접을 하였으므로, 여사한 미술가들은 그 미술을 연구할 사상이 없

1) 이 글은 '부인과 가정: 양화전람에 대하여'라는 표제 하에 실린 글이다.
2) 여사(如斯)한: 이러한.
3) 원문에는 '중면'.

어지는 동시에 이를 따라 미술가, 전문자들은 없어지고 이 미술이라 하는 것은 조선 서생들의 한 장난거리에 지나지 못하였으므로, 결과에 퇴보의 퇴보를 더하여 금일에는 우리 민족은 미술에 대한 사상이 아주 없다 하여도 과언이 아니라 하겠다. 그러나 근일 문명의 풍조를 맛보게 되는 우리들은 모든 과학 중에 법률이니, 정치이니, 산업이니, 공업이니 하고 이러한 과학을 공부하기 위하여 외국으로 유학 가는 이들이 있지마는, 미술이라 하는 것은 이상 말한 것과 같이 역사적 압박 하에 금일에 와서는 미술에 대한 필요와 관념이 없게 되었소이다.

나혜석 여사의 화회(畵會)

여사는 동경미술학교의 양화과 출신
본사와 경일[4]의 후원으로 내청각에서

경성(京城) 시내 숭이동의 변호사 김우영 씨 부인되는 나혜석 씨는 일찍이 이 미술계에 사상을 두어 경성 여자 진명고등학교를 대정 2년도[5](1913년)에 졸업한 후 내지(內地)[6]에 건너가 동경여자미술학교 선과(選科)에 입학하여 1년을 지낸 후, 동교(同校) 사범과에 입학하여서 양화(洋畵)의 유화(油畵)과를 대정 7년(1918년)에 졸업한 후. 다시 조선에 돌아와서 이 미술에 대한 관념을 널리 조선 인사들에게 보급시키고자 하였으나 아직까지도 이 미술의 지식과 사상이 없는 조선 사회이므로 뜻과 같이 되지 못한 일이 많으므로 유감으로 지내는 중이나 여하간 자기 힘 미치는 대로는 이 미술

4) 경일: 경성일보.
5) 원문은 대정 3년이나 잘못이다.
6) 내지(內地): 일본.

을 위하여 활동할 결심으로 연동에 있는 정신(貞信)여학교에서 교편을 잡고 몇 해 동안 종사하다가 작년 여름부터 가정사(家庭事)를 인하여 퇴직한 후, 지금은 집에서 한가히 매일 이 그림 그리기를 본업으로 알고 세월을 보낸다 하며, 미술에 취미를 가지기는 많이 가졌지만 뜻과 같이 되지 않는 때에는 정신적 고통이 비할 데 없어 다시는 붓을 잡지 아니하겠다고 결심한 일이 종종 있다는 말과 또는 뜻과 같이 잘되는 때는 그 쾌하기 한량없다 하며 여하간 정신을 위안시키는 데에는 무엇보다도 이 미술이 효력이 있는 줄 아는 바이요, 극히 적은 그림은 불과 두 서너 시간이면 다 그리고 혹 아침 경치를 그린다든지 또는 저녁 때 경치를 그리고자 하면 매일 아침이나 저녁 때가 아니면 아니 되는 고로 이것을 완전히 마치기까지는 약 일 개월간이 걸린다 하며 또한 동 씨는 인물화라든지 생물화보다 풍경에 대단 취미가 있는 듯 하여 이번 본사 내청각에 개최될 전람회에 진열할 유화도 역시 풍경으로 벌써 70여 장 가량이 준비가 되었는데, 이번 전람회의 목적은 조선 사람들에게 이 미술적 필요를 알게 하기 위하여 본사 내청각을 빌어 가지고 오는 19일부터 동 20일까지 양일간에 유화 전람회를 열고 일반 인사들에게 관람케 할 예정인데 여하간 미술 역사상 이 결핍한 조선 여자로 이와 같은 미술적 사업에 열심하는 것은 진실로 처음이며 또한 이번 전람회는 동 씨가 졸업한 후 처음이라더라.

양화가(洋畵家) 나혜석 여사: 개인 전람회를 개최

『동아일보』, 1921. 03. 18.

여자로서 전람회는 조선 처음, 19일부터 경성일보사에서

　　동경미술학교의 서양화과 졸업생으로 변호사 김우영 씨의 부인 나혜석 여사는 대정 7년(1918년)에 동경에서 돌아온 후로 이래 묵묵히 삼사 개년을 지내오더니, 이번 처음으로 개인 전람회를 열고 그 동안 오랫동안 모아 두었던 유회(油繪)[1] 6, 70점을 진열하여 일반에게 관람케 하여, 양화(洋畵)로는 아직 적적한 우리 조선에 양화의 어떠한 것인 것을 소개하는 동시에 일반에게 미술에 대한 관념을 보급시키고자 한다 하며, 회장은 경성일보사(京城日報社)[2] 내청각(內淸閣)이오, 기일은 19, 20 양일간이라 하는데 여사는 말하되,

　　"나 같은 자가 개인전람회 같은 것을 열음은 너무 급한 듯하오나 실상 자기의 천재를 자랑하여 일반 인사에게 뵈옵고자 하는 것이 아니라 오히려 자기의 실력을 널리 사회에 물음에 불과합니다. 동경에서 돌아온 지가 벌써 4년이나 되었사오나 그 동안 직접 간접으로 여러 가지 사정이 있어서 이러한 시험을 하여 볼 기회도 얻지 못하였을 뿐 아니라 여러 가지 관

1) 유회(油繪): 유화.
2) 『경성일보』는 『매일신보』와 함께 조선총독부의 기관지로서, 같은 건물에 있었다. 『경성일보』는 일본어로 발행되었다.

계로 너무나 오랫동안 침묵을 지키어서 어떻게 생각하오면 매우 우리 양화계를 위하여 미안한 생각도 있습니다. 그리하여 이번에 여러분의 원조를 받아 비록 아름답지 못하나 처음 성적을 여러분 앞에 보여드리고자 하는 바올시다. 구경하여 주시고 많이많이 가르쳐 주시기 바랍니다."하고 살짝 미소를 띠웠다. 어찌했든지 여자로서 전람회를 열기는 여사가 조선에서 처음이라 할 것이요, 또 조선 미술계에 여자로는 일류라 할지라. 그의 섬섬옥수로 가볍게 붓을 놀리어 그려내인 화폭은 완연한 여성미 그것이나 아닐까 하며, 여사는 인물화보다 풍경화에 취미가 많다 하더라.

양화 전람회 초일(初日) 대성황

『매일신보』 1921. 03. 20.

300여 원짜리 기타가 날개가 돋친 듯이

서양화로 우리 조선에 유일무이한 나혜석 씨의 양화전람회가 본사와 및 경성일보의 후원으로 본사 내청각(來靑閣)에서 열린다 함은 이미 보도한 바와 같거나와, 예정과 같이 작일(昨日) 10시부터 개최되었는바, 일반 관객은 낙역부절[1]하여 거의 인산인해를 이루도록 대성황을 이루었으며, 학교 □□단체와 및 양녀들의 관객도 많았고, 전람품 중 제일 가격이 많은 〈신춘(新春)〉(350원)은 서로 경쟁하는 가운데에 팔렸으며, 그 외에도 당일 판매예약을 한 것이 다수였더라.

1) 낙역부절(絡繹不絶): 오고 감이 잦아서 끊이지 아니함.

나(羅) 여사 전람회 제2일의 성황

『매일신보』, 1921. 03. 21.

관객이 무려 4,5천에 달하였었다.

나혜석 여사의 서양화 전람회는 제1일의 입장 관람자가 1,000여명에 달하여 매우 성황을 이루었다함은 작지(昨紙)에 보도하였거니와 제2일인 작일(昨日)에도 더욱 많아 안내하기에 눈코를 뜰 사이가 없이 사람으로 내청각을 싸도록 대성황을 이루어 작일 3시까지의 관람자가 무려 4,5천여 명에 달하였더라.

나정월(羅晶月) 여사의 작품전람회를 관(觀)하고

급우생(及愚生)

『동아일보』, 1921. 03. 23.

19일부터 21일까지 양일동안 경성일보사(京城日報社) 내청각(來靑閣)에서 열린 나정월 여사의 작품 전람회를 관(觀)하고 여러 가지로 나는 생각을 들어 대강 말하고자 하노니 즉 그 작품에 대하여 공졸(工拙) 여하의 비평이라든지 그 여사의 연래 고심(年來苦心)한 바라든지 또는 회장 당일에 관객의 잡답(雜沓)함이라든지의 종종이나 그러나 비평과 경황(景況)은 일반 관중과 구안자(具眼者)에게 맡겨 공정한 판단을 기다리고 나는 다만 나의 소회를 잠깐 말하고자 함이로다.

근일 우리는 사회에 여러 가지 신현상은 대소를 물론하고 이루 셀 수 없이 좋은 것이 많은 터인데 금(今)에 이 전람회의 개회됨은 더욱이 기쁨을 줄이기 어려울 만한 새 현상이로다. 이 신현상이 하(何)를 종(從)하여 현(顯)하였으며, 이 줄이기 어려운 기쁨이 또한 하(何)를 인(因)하여 출(出)함인고. 그 여사가 홀로 고심 창작한 결과로 표현됨만도 아니오, 그 전람회가 장려함으로 인(因)하여만 여(余)의 기쁨이 무량함도 아니로다. 왕석(往昔)[1]을 소상(溯想)[2]함에 더도 말고 거금(距今) 100년간만 말할지라도 그림을 그린다 하면 그 사람은 조예가 여하하든지 인격이 여하하든지를 막론하고 일개 미천한 장공(匠工)으로 돌려버렸으니 그 당시에 학대를 수(受)함이 하여(何

1) 왕석(往昔): 지나간 옛날
2) 소상(溯想): 돌이켜 생각함

如)하였으며, 또 권문세가와 부자(富者) 호한(豪漢)이 화폭을 탐하는 시(時)는 필자는 그 수고를 계료(計料)치 않고 공납(貢納)치 아니치 못하였으니 그 생활 상태를 또한 가히 알 수 있도다. 그런즉 장려니 배양이니 함은 고사하고 배뢰(培蕾)[3]하는 화예(花蕊)[4]를 전거(剪去)[5]하고 기이한 수림을 작벌(斫伐)[6]하여 일시의 미려한 풍광을 말살함과 여(如)하였으니 어찌 그 미술이니 서화니 함이 발전됨을 기대하였으리요. 실로 통탄함을 금키 난(難)하도다.

그러나 일대의 천재가 특출함이야 그 수(誰)가 능히 금(禁)하며 수(誰)가 능히 어(禦)하리오. 자연한 취미생활을 자락(自樂)하여 혹 흥이 내(來)할 시(時)에 계산(溪山)의 풍경을 사(寫)하여 고해(苦海)인 진세(塵世)를 벗어나 일생을 송(送)한 자가 대(代)를 절(絶)하지 아니하고 1,2인 씩 있었음으로 우리 조선의 고대 미술이라 하는 것을 약존약무(若存若無)[7]하게 근근이 얻어볼 수 있으니 이것이 우리로 하여금 미술의 사상을 아주 끊이지 않게 하는 것이요, 동시에 은은한 자극을 일으키는 것이니 애(噫)홉다 이것이 실로 우리에게 무한한 행복인줄로 사유하노니, 우리의 선조가 그만한 고통과 그만한 분투가 무(無)하였던들 어찌 오늘의 우리가 얼마큼 환희와 분발이 유(有)하리오.

□화(□畵)를 우리 손으로 수입(輸入)한지 10여 년이 불과하고 또 그것에 종사하는 자를 7,8인에 더 셀 수 없으니 시대에 낙후됨은 또한 이루 말할 수 없도다. 그러나 언(諺)에 운(云)하되 "시작이 반이라" 하는 말이 참으로 아닌가. 만 리의 행정(行程)도 일보(一步)로 시(始)함이오, 천인(千仞)의 고성

3) 배뢰(培蕾): 꽃봉오리가 생김.
4) 화예(花蕊): 꽃술. 꽃의 수술과 암술을 아울러 이르는 말.
5) 전거(剪去): 잘라버림.
6) 작벌(斫伐): 찍어 냄.
7) 약존약무(若存若無): 있는 듯 없는 듯.

(高城)도 일궤토(一簣土)로 시(始)함이니 우리 미술계의 진흥함이 차(此)에서 비롯함이라 운(云)할지로다. 그러한즉 여(余)는 그 여사의 연래고심한 결과가 금일에 표현(表顯)됨을 특히 찬양하는 바도 아니오, 또한 그 전람회의 성정함을 환희함도 아니오, 다만 우리 미술계의 흥진(興進)하는 초일보(初一步)를 우리 일반 공중(公衆) 앞에서 떼어놓는 신시험을 관(觀)하고 그 보법과 각력의 건전함과 일반의 애호와 찬성의 다대함을 무한히 감격하게 사(思)하여 기쁨을 줄이지 못하는 바라 하노라.

그런데 다시 그 전람회의 자체만 들어 감히 일언의 논평을 진(陳)하고자 함에 혹인의 평하는 바를 들은 즉 일개 여자로 해외에 유학할 새 그림을 연구하여 전에 무(無)하고 후에 또한 희유(稀有)할 여자화가가 되어 금(今)에 개인 전람회를 개(開)하였으니 그 지(志)의 고상함과 그 재(才)의 탁월함이야 어찌 다 말할 수 없는 중(中), 더욱이 70여 점의 다수함이리오. 그러나 그 여사의 전진함을 위하여 간단히 그 작품의 공졸(工拙)을 평하건대, 좀 더 필단(筆端)의 정미(精美)한 세(勢)를 생(生)케 함이니 다시 말하면 사생 당시의 기분을 실(失)치 말라 함이오. 또 색채를 좀 더 잘 조화하라 함이니, 즉 명암과 농담을 정확히 함이로다. 비평이라 함은 항상 그 작품의 단(短) 한 편을 많이 말함이오, 기외(其外)에 우수한 작품에 대하여는 별로 췌진(贅陳)할 필요가 무(無)하도다 하는 등 구어(句語)를 여(余)는 들리는 대로, 또 생각나는 대로 □어즐 기록하여 차(此) 전람회를 내관(來觀)하신 이에게 잠간(暫間) 드리어 전람회 종료 후의 여파를 작(作)코자 하노라.

오채영롱(五彩玲瓏)한 전람회

『매일신보』, 1921. 04. 02.

예술적 가치를 사랑할만한 모든 서화가 눈을 놀래

조선서화협회의 주최인 전선서화전람회는 1일 오전 10시부터 계동 중
앙학교 안에서 개최 되었는바, 정각이 되기 전부터 관객은 조수같이 밀려
회장은 대혼잡을 이루어 동 회원은 관객 안내에 매우 분망(奔忙)한 모양이
며, 출품은 모두 100여 점에 달한바, 그중에는 그림이 70여 점이요, 글씨
가 약 30점인바, 그림 중에는 나혜석, 고희동(高羲東), 와다 에이사쿠(和田
英作), 최우석(崔禹錫) 씨 등의 양화가 8,9점 될 뿐이요, 그 외에는 모두 조
선 고래의 채색화와 및 묵화인바 이미 매약(賣約)한 것이 수십 점에 달하
였으며, 매약된 중에 인기를 매우 얻은 것은 이당 김은호(以堂 金殷鎬) 씨의
〈축접미인도(逐蝶美人圖)〉 가격 300원 짜리와 관제 이도영(貫齊 李道榮) 씨
의 〈수성고조(壽星高照)〉 가격 150원짜리였다. 그 외에 김은호 씨의 걸작
인 〈애련미인도(愛蓮美人圖)〉는 그 선명한 색채와 교묘한 수단은 더욱 황홀
하여 일반 관객의 안목을 놀래었으며, 글씨에는 민병석(閔丙奭) 씨의 심심
장지(深深藏之)[1]하였던 추사 김정희(秋史 金正喜) 씨의 글씨가 압두하였을 뿐
아니라 전람회의 광채와 정신은 오직 추사 글씨에 엉기어 있다 하여도 가

1) 심심장지(深深藏之): 소중한 물건을 깊이 감추어 둠.

(띠)하겠는바, 우리 조선의 서화도 서양화에 별로 양두(讓頭)할[2] 것이 없을 것은 족히 알 수 있다. 조선의 서화도 상당한 역사를 가졌을 뿐 아니라, 또한 그 예술의 미묘한 점은 가히 세계에 자랑할 만한 가치를 가졌으나 일반에 소개를 하지 못한 까닭에 지금까지 그의 존재를 인정치 아니함에 이르렀던바, 다행히 조선서화협회의 출생을 보게되는 동시에 이와 같은 고래에 보지 못하던 전람회를 열어 일반에 소개하게 됨은 조선의 예술을 위하여 참으로 경하할 일이라 할 수 있도다.

2) 양두하다: 지위를 남에게 넘겨주다.

안동현 여자야학

『동아일보』, 1922. 03. 22.

우리 조선 여자계를 위하여 열심진력하는 나혜석 여사는 금반(今般) 당지(當地) 팔번통(八番通) 태성의원(泰誠醫院) 내에 여자 야학을 설립하고 매주 3일간 오후 7시부터 동(同) 10시까지 단독(單獨)히 열성으로 교편을 집(執)한다 하며 입학 지원자가 축일(逐日)[1] 답지(踏至)한다더라. [安東]

1) 축일(逐日): 날마다.

사이토(齋藤)[1] 총독의 감탄사

『매일신보』, 1922. 06. 03.

오세창 씨 전자에 매우 칭찬
나혜석 여사의 그림에 감탄

작일은 미술전람회[2]가 개최되는 제1일로 당일은 상당한 지위에 있는 신사들에게만 초대하였는데 입장자가 2,000여 명에 달하여 대혼잡 중 총독이 부인동반으로 이토(伊藤) 비서관을 따라 미술전람회에 이른즉 가토(加藤) 촉탁의 안내로 우선 서화실로 들어 글씨 한 장을 보고 총독은 놀라며 "참 이것은 잘 썼다."고 감탄하자 가토 씨는 설명하되 이 사람은 재작년 소요사건에 갇혔다가 출옥된 오세창(吳世昌) 씨의 글씨로 이번에 2등 입상이 된 것이라는 설명에 제일로 감탄사를 한 후 동양화의 2등 수석의 허백련(許百鍊) 씨 작에도 역시 그의 명화임을 칭송한 다음에는 3등에 입상된 심인섭(沈寅燮) 씨의 〈대의 그림(竹繪)〉이 가장 마음에 드는 것처럼 감동적 미소를 띠며 2층으로 옮기어 야마모토 바이케이(山本梅溪)씨 작의 〈금강산〉 앞에 이르러서는 일본화로는 대단 다르게 보인다 하며 비단에다가 이와 같이 그린 것이냐고 자못 이상스러운 듯이 손을 대어 만져보고는 또 미

1) 사이토 마코토(齋藤 實, 1858~1936): 조선총독부 제3대 총독(재직 1919~27). 일본의 군인·정치가.
2) 조선총독부 주관의 제1회 조선미술전람회(선전)를 가리킴.

술품 제작소의 가토 타쿠야(加藤卓爾) 씨 〈초하의 석(初夏의 夕)〉이라는 이상적으로 제작한 품에 이르러서는 무슨 감상이 있는 듯이 이것도 역시 미술가의 제작이 완연하다 하며 만족한 뜻을 표한 후 또다시 가토 씨의 인도로 사립 진명여학교의 생도인 조봉진(趙鳳珍)은 취운(翠雲)의 제자라는 이이하라(飯原) 씨의 소개되었고, 또 미토 반쇼(三戶萬象)가 만든 〈취한 저 여자〉라는 그림 앞에서는 특히 미소를 하며 "이것은 제목이 안 되었다."고 하였다. 그 다음 2부 양화부의 2등 수상자 토다 카즈오(遠田運雄) 씨의 〈기달나〉라는 양화를 보고 부인에 주의시키며 "멀리 보면" 하며 조선인 최초의 부영사 김 씨의 아내 되는 나혜석 여사의 그림에 가서는 "나 군은 활동가로 들었는데, 그림도 그리던가?" 하고 층 아래 사진 전람을 보는데, 본사 사진부 출품의 총독의 대사진을 보고 "내가 얽은 자국이 있는가" 하며 부인과 한 가지 웃었더라.

개막된 미술전람회

「동아일보」, 1923. 05. 11.

조선 사람의 입상 수는 줄었다.

제2회 조선미술전람회에 입선된 화제와 씨명은 이미 보도하였거니와, 이제 입상된 화제와 씨명을 보도하건대,

〖중략〗

동양화에는 신진화가 노수현(盧壽鉉) 씨가 3등의 영예를 얻었으며 작년의 3등을 하였던 심인섭(沈寅燮), 이한복(李漢福) 양씨가 입상에 참여치 못하였으며 4등에 입상되었던 김용진(金容鎭), 김은호(金殷鎬) 양씨도 이름을 볼 수 없고 다만 작년에 2등의 명예를 얻었던 허백련(許百錬) 씨의 〈추산모애〉가 홀로 적적히 3등석 한 자리를 차지하여 옛 회포를 끌게 할 뿐이다.

서양화에는 김창섭(金昌燮), 나혜석 양씨가 조선 사람으로 입상되는 첫 기록을 이루어 함께 4등에 입상된 것은 그윽히 치하할 일이다. 조각에는 여전히 사람이 적어 겨우 일본 사람으로 세 사람밖에 입상자가 없으며 서(書)에는 작년에 오세창(吳世昌) 씨가 점령하였던 2등상을 오오이시 토시카즈(大石理一) 씨가 차지를 하게 되고 오세창 씨 외 작년에 3등이었던 김영진(金寧鎭), 현채(玄采) 양씨와 4등이던 김용진(金容鎭) 씨는 이름을 보지 못

하게 되었으며, 오직 이한복(李漢福) 씨 뿐이 작년의 4등으로서 이번에 3등으로 입상된 것이 한 이채를 발하였고, 새로이 입상된 이로는 4등석에 세해(細楷)에 이평(李平) 씨와 서품론(書品論)에 이도영(李道榮) 씨가 있다. 금년에도 여전히 1등은 없으며 조선 사람의 입상 수를 작년과 비교하면 2등에는 한 사람이 줄고, 3등에도 한 사람이 줄었으며, 다만 4등에만 한 사람이 늘었더라.

11일에 초대: 나화(裸畵)는 촬영금지

심사를 마친 조선미술 전람회는 금(今) 11일을 초대일로 정하여 관계자에게만 공개를 하고 명(明) 12일부터 금월 31일까지 매일 오전 9시부터 오후 5시까지 매 명에 20전씩 받고 일반에게 구경을 시킬 터이라 하며 김관호 씨의 〈호수〉와 토다 카즈오(遠田運雄) 씨의 〈나부(裸婦)〉의 두 점은 나체의 부인을 모델로 하였다 하여 보이기는 하나 신문에 박아 내지는 못하게 하였더라. 이에 대하여 모 화가는 분개하여 말하되, 예술에 나라에까지 경무 당국자의 이해 없는 권력이 미쳐서는 참으로 불쾌한 일이라 하더라.

대체로는 진보: 심사원의 이야기

제2회 미술전람회는 별항과 같이 작일 오전에 심사한 결과를 발표하였는바, 금년에 출품한 작품에 대하여 심사한 감상을 들은 즉 작년에는 전람회가 처음으로 열린 까닭에 심사도 얼마쯤 낮춘 편이 있었으나 이번에는 그 표준을 훨씬 올리어 작년 같으면 등급에 참여되었을 작품이 이번에는 많이 떨어졌으나 출품 전체로 보면 매우 진보된 형적이 있고, 그림을 그리는 방법도 작년에는 기교를 나타내려 하는 경행이 많았으나 금년에는 실상을 나타내려는 화풍이 많이 보인다 하며, 작년보다 상에 참여한 수효가 적은 것은 그만치 조선 미술의 지위를 높인 까닭이라고 말하더라.

조선미전 제1일

『매일신보』, 1923. 05. 13.

오전 중 입장자만 무려 수천여 명

재작(再昨) 11일부터 시내 영락정 상품진열관 안에 열린 제2회 조선미술전람회는 예정과 같이 작(昨) 12일부터 일반의 관람에 공개가 되었는데, 다대한 기대와 호기심을 가지고 개관하기를 기다려오던 일반 관람객은 정각인 오전 9시부터 연속 입장하여 정오에 이르러서는 장내와 장외에 물결 밀듯 밀려들어와 혼잡한 기분이 안팎에 넘쳤다. 우리 조선 사람의 인기를 끄는 것은 제1실, 제2실에 진열한 서화와 제9실 서양화 중 4등상에 입선된 나혜석 여사의 〈봉황성의 남문(鳳凰城의 南門)〉 등이었으나, 보는 사람에게 야비한 정욕을 일으킨다는 혐의로 경무당국의 사진촬영과 엽서제작금지를 당한 미인 나체화 김관호 씨의 〈호수(湖水)〉와 토다 카즈오(遠田運雄) 씨의 〈나부(裸婦)〉 두 장이 문제가 있더니 일반 관람자의 인기를 끌어 그 앞에는 입추의 여지가 없이 거의 통행하기에도 어려운 상태를 이루었다. 미술계의 자극이 비교적 박약하고 작품의 전례를 보는 기회가 적은 조선에서 이 같은 성대한 성적을 보게 된 것은 모든 작자의 노력한 결과라 할 것이며, 제1회를 지낸 지 불과 1년이 못 되어서 이같이 향상 발전한 흔적을 역력히 보임은 조선미술계의 장래를 위하여 경하할 일이더라.

미전(美展) 공개의 제2일

「매일신보」, 1923. 05. 14.

오전 입장자가 1,300여 명
매매 예약된 것이 벌써 네 가지
다수의 조선 부인이 입장

　제2회 조선미술전람회의 첫째 날인 12일에는 마침 토요일이었고 겸하여 공개하는 첫날이었으므로 아침부터 밀리는 관람객은 2,860여 명에 달하는 대성황을 이루었을 뿐 아니라, 당일에 매약(賣約)을 한 점수가 넉 점에 달하였고 둘째 날인 13일은 일요일이었으므로 첫날보다 더욱 대 혼잡을 이루어 오전 중에 입장한 수효만 1,300여 명에 달하였는데, 관람자 중에 조선 부인이 다수히 섞여 있음을 볼지라도 일반의 미술에 대한 취미가 깊음을 짐작할 수 있으며, 이 뒤에 우리 사회를 미술화함에도 더욱 유력함을 생각할 수 있겠으며 첫째 날에 매약된 종류와 금액은 다음과 같은데
　서(書) 〈동해도차중지경(東海道車中之景)〉 오하라 다케시(小原武) 10원
　동양화 〈부귀국향(富貴國香)〉 사토 미요지(佐藤三代治) 200원
　서양화 〈봉황성(鳳凰城)의 남문(南門)〉 나혜석 90원
　　　〈부락(部落)의 오후(午後)〉 히요시 마모루(日吉守) 100원
　그중에 입상된 것은 나혜석 여사의 〈봉황성(鳳凰城)의 남문(南門)〉 한 점뿐이더라.

고려미술회

『매일신보』, 1923. 09. 21.

새로이 창설되어 첫 번 전람회 준비

조선화단의 개혁과 작가의 친목을 위하여 서울에 고려미술회(高麗美術
會)가 새로 설립되었는데, 회원은 동인제도로 하여 정규익(丁奎益), 나혜석,
이병직(李秉直) 씨 외 여섯 사람이 있으며 사무소를 관수동 43번지에 두고
매 토요일에는 일반 동인이 집합하여 연구·습작한다 하며 오는 29일로부
터 10월 1일까지 3일 동안 황금정 본생명빌딩 안에서 제1회 양화 전람회
를 개최한다는데, 출품은 동인 이외의 작품도 환영한다더라.

고려미술 탄생

『동아일보』, 1923. 09. 22.

양화전람회 개최

조선 화단의 부진을 개탄하는 유지 화가의 발기로 고려미술회를 창립하고 제1회 양화전람회를 오는 25일부터 27일까지 개최할 터라는데 동인 이외의 작품도 환영할 터이며 신입 장소는 시내 관수동 43번지 박영래(朴榮來) 씨의 집이라 하며 동인의 씨명은 아래와 같다더라.

강진구(姜振九), 김석영(金奭永), 김명화(金明嬅), 정규익(丁奎益), 나혜석, 이병직(李秉直), 이재순(李載淳), 박영래(朴榮來), 백남순(白南舜)

고려미술원에서 연구회를 신설하고

「동아일보」, 1923. 12. 21.

남녀 학생을 모집하여 래(來) 1월 6일부터 개학

시내 황금정 일정목 182번지에 사무소를 둔 고려미술원에서는 미술에 뜻을 두는 남녀를 위하여 연구소를 설시하고 남녀회원을 모집하여 오는 1월 6일부터 개학할 터인데, 동양화, 서양화, 조각 등 여러 부를 두고 교수하되 회비는 연액 24원이며 교사는 신진 화가로 유명한 김은호(金殷鎬), 강진구(姜振九), 나혜석, 허백련(許百鍊) 등 제씨 이외의 10여인이라더라.

고려미술원(高麗美術院)

『조선일보』, 1923. 12. 21.

연구소를 새로 설치하고 학원 모집에 착수한다고

시내 황금정 일정목 181번지 15호에 회관을 둔 고려미술원에서는 원무를 확장키 위하여 전기와 같이 회관을 새로 정하고 연구소를 설치하여 남녀 연구원을 모집한다는데 이 연구소에는 동양화, 서양화, 조각의 세 과로 나누어 전문가를 양성함으로 목적한다하며, 주학부 이외에 일반 통학자의 편리에 응하여 야학부까지 설치하였으며 원서의 제출기일은 12월 21일부터 명년 1월 5일까지오. 그 연구소의 동인의 씨명은 다음과 같다더라.

동양화부(東洋畵部) 김은호(金殷鎬) 김용주(金龍珠)[1], 이병직(李秉直), 변관식(卞寬植), 허백련(許百鍊)

서양화(西洋畵) 강진구(姜振九), 김석영(金奭永), 김명화(金明華), 정규익(丁圭益), 나혜석, 이재순(李載淳), 이숙종(李淑鍾), 박영래(朴榮來), 백남순(白南舜)

조각부(彫刻部) 김복진(金復鎭)

1) 김용수(金龍洙)의 오류인 듯.

조미전 심사 개시

『시대일보』, 1924. 05. 27.

서양화는 벌써 작일부터 눈코를 못 뜨는 심사위원

제3회 조선미술전람회가 오는 6월 1일부터 열린다는 것과 작품이 답지하여 작년보다 대성황을 이루었다는 것은 벌써 보도한 바와 같거니와 출품 수효는 그동안에 다시 증가하여 총 출품점수가 705점인바, 작년의 515점에 비하면 190점이 더한 터이며 이를 구별하면 서양화 335점, 동양화 156점, 글씨 155점, 사군자 34점, 조각 25점이다. 서양화는 일본인의 출품이 많고 동양화에는 조선인의 출품이 많은데 우리 여자로 서양화에 출품한 이는 오직 나혜석 여사 한 분밖에 없으니 소조의 감이 적지 않으나 그 대신 동양화 측에는 상당히 여자의 출품이 많아 그 섬세한 붓끝은 유수 남자를 무색케 하는 작품이 많다고 하며, 서양화는 벌써 작(昨) 26일부터 심사를 개시하였고 동양화는 금일부터 심사에 착수할 터인데, 작년으로 말하면 총 점 수 515점 중 입선된 것이 194점밖에 되지 않았으나 금년엔 역작이 많아서 입선되는 것도 작년보다 늘 듯. 그리고 동양화는 이도영(李道榮), 고무로 스이운(小室翠雲) 양씨요, 서양화와 조각은 나가하라 코타로(長原孝太郎), 글씨와 사군자는 박영효(朴泳孝), 다구치 베이호(田口米舫), 김돈희(金敦熙), 정대유(丁大有), 서병오(徐丙五), 김규진(金圭鎭) 제씨라고 한다.

개막을 재촉하는 미전(美展)의 2,3부 입선 발표

『시대일보』, 1924. 05. 29.

총수 181점 중에 조선인 입선이 53

6월 1일부터 열릴 제3회 조선미술전람회의 제2부와 제3부의 입선자는 예정과 같이 작(昨) 28일 오전 11시에 발표하였는데, 제2부는 서양화의 출품 수 335점 중에 입선점(入選點) 수가 104점이요, 조각은 27점 중 입선 수가 10점이며, 제3부에는 서(書)가 출품점 수 159점 중 입선점 수가 52점이요, 사군자가 36점 중 15점이 입선된바 두 부를 합하면 총수가 181점이며, 그중 조선인의 입선점수를 보면

제2부 서양화 18점, 조각 0, 제3부 서(書) 22점, 사군자 13점이며 그 중에 이채를 띄어 사람의 눈을 끄는 것은 여류 양화가로 독보를 점령한 나혜석 여사의 〈가을의 뜰〉과 〈첫 여름의 오전〉이라는 것과 방무길(方戊吉), 오귀숙(吳貴淑) 두 여사의 난초와 방 여사의 〈서〉인데 상기한 세 여사는 제1회부터 늘 입선된 터이며 그 외에 조치원 공립보통학교의 6학년에 재학 중인 방년 12세의 박창래(朴昌來)라는 어린 아씨의 〈문명사해〉라는 서(書)를 비롯하여 시내 종로 심상소학교 5학년생 마쓰모토 가즈오(松本和夫)란 11세의 어린애와 동교의 6학년 학생인 토요사키 마사루(豊崎勝)란 12세의 아이의 서(書)가 어린이의 것이니만치 귀여웠으며 그 명제(命題)와 씨명(氏名)은 제2면 소재와 같다.

진순(眞純)하여라

나가하라 코타로(長原孝太郎)
『시대일보』. 1924. 05. 29.

심사원 선후감(選後感)

대체로 보면 작년보다도 성적이 좋소이다. 그러나 조선의 풍토와 주위 (周圍)는 조선에서만 볼 수 있는 독특한 점이 있어 이에 늘 저촉한 사람의 예술에도 그 특점이 나타나야 할 것은 물론이겠는데 어찌한 까닭인지 조선 시가지의 그림을 그린 것이 파리의 시가를 그린 것 같아서 매우 눈서투르고 또는 자연의 풍경도 역시 조선적 기분이 나타나지를 못하는데, 그 원인을 말하면, 문화의 정도(文化程度)가 옅어서 그렇다고 할지 모르겠으나 하여간 서양의 영향을 받아서 일종의 선입관념이 생기는 동시에 이에 벗어나지를 못하기 때문에 도리어 지루한 것입니다. 요컨대 모방성(模倣性)에서 벗어나지 못하는 동시에 너무 사실적인 데 폐단이 있고 또한 무의미한 노력에 돌아가고 마는 것이라 하겠습니다. 인물화나 나체화로 말하면 원래 어려운 것이지만 사실적으로만 기울어지지 말고 사실과 사의(寫意)의 두 방면을 잘 조화하는 데서 비로소 성공할지며 이것이 또한 곧 현대적 사실주의라 할 것이외다. 나혜석 여사 말씀요? 역시 상당하지요. 이종우(李鍾禹) 군의 〈추억(追憶)〉도 아직 부족한 점도 있지만 잘 된 것이라 하겠으며, 박영래(朴榮來) 군의 〈소광(韶光)〉도 좀 어린 데가 있고 머리나 얼굴 같은 것은 동양화같이 선적(線的)이기 때문에 흠이 있다고 하겠지만 조선적

기분이 농후한 점으로 보아서는 성공한 것이요, 또한 양풍의 영향을 받아서 빗나가지 않고 진순(眞純)한 그대로 있다는 점으로 장래가 유망하다고 생각합니다. 하여간 조선의 예술을 위하여 더욱더욱 노력하여 과거의 여러분의 선조가 가졌던 예술적 천분을 여러분이 발휘함으로써 조선 예술의 중흥을 계획대로 하여야 할 것이외다 운운.

여류기생학생 입선된 미전

「동아일보」, 1924. 06. 01.

이채의 가지가지

제3회 조선미술전람회를 금일부터 영락정(永樂町) 상품진열관에서 열게 되었다 함은 작일에 보도한 바이어니와

◇ 이번 전람회 속에 숨은 재미있는 이야기 몇 개를 소개하면 여류화가로는 조선에서 엄지손을 꼽는 나혜석 여사의 양화는 〈초하의 오전〉, 〈추(秋)의 정(庭)〉 등 두 종류인데, 그의 재주 있는 필법은 마침내 여러 남자화가를 압도하고 입상의 영광을 얻었는데 여사는 세상이 다 아는 바와 같이 동경미술학교(東京美術學校) 출신으로 문장에 능통하고 현재 안동현 부영사 김우영(金雨英) 씨의 부인이다.

그 외에 여류화가 혜연(惠淵) 방무길(方戊吉) 여사는 동양화에 난초로 당선되었는데 여사는 숙명여자고등보통학교(淑明女子高等普通學校) 출신으로, 오랫동안 해강(海岡) 김규진(金圭鎭) 씨 문하에서 난초를 배웠다는데, 그의 남편은 현재 교토제국대학(京都帝國大學)에 재학 중이라하며 기생으로는 오귀숙(吳貴淑) 여사의 난초가 입선되었는데 기생으로 입선되었기 때문에 매우 일반의 주목을 끌었는 바, 여사는 현재 오산홍(吳山紅)이란 이름으로 모

권번에 기적(妓籍)을 두었다 하며 학생으로 희한하게 입선된 사람이 있는데 그는 현재 중앙고등보통학교(中央高等普通學校) 5학년에 재학 중인 김용준(金瑢俊)(20)군으로 서양화 〈동십자각(東十字閣)〉이 입선되었는데 그 학생은 성적도 매우 좋고 장래도 매우 유망하다 하며 김 군은 말하되, "영광이라는 생각보다도 부끄러운 생각이 먼저 납니다. 동십자각을 그린 것은 동십자각 옛 건축물(建築物) 앞으로 총독부 새 길을 내느라고 집을 허는 것을 볼 때에 말할 수 없는 폐허(廢墟)의 기분이 마음에 들어 그것을 캔버스에 옮겨 놓은 것입니다. 졸업한 후에도 미술을 연구하고 싶으나 뜻같이 될지 모르겠습니다." 한다. 하여간 여류화가도 입상이 되고, 기생과 중학생이 입선된 것은 이번 전람회의 이채라 하겠다.

금(今) 1일로 폐막될 조선미술전람회

『매일신보』, 1924. 06. 21.

20일 동안 대성황을 이루고 명일(明日)에 폐막

지난 1일부터 부내 영락정(永樂町) 상품진열관에 열린 제3회 조선미술전람회는 과거 20일간을 계속하여 공전의 대성황으로 많은 인기를 끌고 금(今) 20일 하루 동안을 최종일로 남겨두고 막을 닫게 되었는데, 19일까지의 입장관람자 수를 본즉 합계 22,109인으로 매일 평균 1,200명에 달하였으며 출품 중에 매약(賣約)된 것은 이왕직(李王職)의 매약 여섯 점, 궁내성(宮內省)의 매약 석 점, 총독부의 매약 11점을 위시하여 각 처 매약이 된 것이 전부 60여 점에 달하였는바, 그중에도 가장 많은 인기를 끌고 일반의 많은 칭찬을 받던 13세 된 박래창(朴來昌) 양의 휘필한 문명사해(文明四海)라 쓴 글씨와 4등상으로 당선된 나혜석 여사의 출품한 추정(秋庭)의 경계를 그린 서양화[1]와 2등상으로 당선된 무호(無號) 이한복(李漢福) 씨 출품한 엉겅퀴(薊)를 그린 동양화, 춘곡(春谷) 고희동(高羲東) 씨의 휘필한 〈습작(習作)〉이란 서양화 등은 모두 이왕직, 궁내성, 총독부 등에서 매수하기로 하였는바, 전람회의 기한은 하루밖에 남지 아니하였은즉 아직까지 보지 못한 사람들은 금일 오전 9시부터 오후 5시 안으로 가서 좋은 기회를 놓치지 말고 관람할 것이라더라.

1) 제목은 〈가을의 정원(秋庭)〉.

부내(府內) 여학교 소개(紹介): 진명여교(進明女校)[1]

부인기자(婦人記者)
『동아일보』, 1925. 02. 04.

날마다 아침 8시쯤 하여 길에 나가면 많은 여학생들 틈에 수수한 무명 검정치마 아랫단에 흰줄 두 개를 직선으로 가로 단 여학생들이 많이 눈에 띕니다. 그이들이 다니는 곳은 경복궁 서편의 통의동에 있는 진명여학교 이니, 동교는 광무(光武) 10년 4월에 이 왕세자 전하의 친모 되시는 엄비 (嚴妃)의 종질(從姪)되시는 엄준원(嚴俊源) 씨가 창립하였습니다.

학용품까지 급여: 창립 당시의 고심

처음 개교하였을 때는 생도가 겨우 20여 명이었다고 합니다. 처음에는 완고한 부모들의 고집으로 학생들의 수효가 적음을 따라 경제적 영향도 적지 않았음으로, 이 학교에서는 생도에게 수업료와 기숙비를 받지 않았 으며 심지어 학용품까지도 나누어 주었다고 합니다. 그때에 학교 집은 경 선궁(慶善宮)에서 하사하신 조선 기와집이었는데, 이것을 교실과 기숙사로 사용하였답니다. 창립한 지 7년 후에 동교는 여자고등보통학교의 인가를 얻게 되었으며, 창립 후 5년 만에 기예과를 설립하였는데 지금부터 3년 전에 이름을 변경하여 경성학원(京城學院)이라고 하였답니다.

[1] 이 글은 '새 학기도 두 달밖에 (5) 부내(府內) 여학교 소개(紹介): 진명여교(進明女校)'라는 표제 하에 실린 글이다.

경성여학원(京城女學院): 구가정 부녀를 위주

이 학교는 고등보통과, 보통과와 경성여학원이라는 특별히 구가정 부인을 위하여 설비한 속성과 세 과에 나뉘었으며, 현재 재적생은 모두 520명이라는데 고등과, 보통과는 다른 곳과 대개 상사하나 경성여학원은 12세 이상 30세 이하의 구가정 부인과 처녀들을 위하여 설립된 것인데 특히 그들에게 직업적 지식을 힘써 가르친다하며 기숙생은 70명인데 한 사람의 매삭(每朔)[2] 경비는 70원이라 하며

출신여류의 활동: 미술가로 여의(女醫)로

이 학교의 졸업생은 고등보통학교에 200명이며 보통과와 경성여학원 출신이 400명이라고 하는데, 창립 이후에 이상과 같이 많은 졸업생을 냄과 동시에 그곳 출신으로서 사회 사업에 종사하는 이들이 많이 있답니다. 그 중에 여류미술가로서 조선에 이름이 떨치는 나혜석 여사와 여의로서 선진인 허영숙(許英肅), 정자영(鄭子英) 두 여사도 이 학교의 출신이며, 밀양 지방에서 교육계와 사회사업에 분망하는 고원섭(高遠涉) 여사도 이 학교의 출신이라 합니다. 졸업생의 대부분은 교육계에 종사한다 합니다.

재단법인경영: 엄비, 왕세자 전하 하사하신 돈으로

이 학교 창립자 엄준원 씨는 금년에 71세의 노인인데, 창립 이후 20년간을 계속하여 교주 겸 교장으로 근속한다 하며 현재 직원은 20인이라고

2) 매삭(每朔): 매달.

합니다. 또 이 학교의 경비는 엄비와 이 왕세자 전하의 하사하신 토지를 기본금으로 하여 재단법인이 된 후 그것으로써 학교 경비를 유지한다 합니다.

근로주의로 양성: 본보기로 봄마다 양잠

이 학교에서는 근면(勤勉) 질소(質素)를 교지로 하여 학생에게 그 정신을 고취하여 실행케 하기에 진력한다 하며, 교내에는 뽕[桑]나무를 심고 매년 봄이면 양잠을 실습케 하여 근로주의를 양성시키기에 전력한다 합니다.

시대의 총애를 받던 양화가 나혜석 여사[1]

『매일신보』, 1925. 03. 21.

밀물과 같이 밀려들어오는 예술사상의 조류로 말미암아 문학, 음악, 미술, 각 방면의 준재들은 뒤를 잇대어서 일어나게 되었으니, 이 현상은 곤비(困憊)한 조선 사람들의 생활을 수놓는 다만 하나인 복음인 거나 같은 느낌이 없지 않았다. 그리하여 이 곤비의 절정에 이른 조선사람의 생활의 일각에서 찬란한 광채를 가지고 나타난 사람이 있으니 그는 곧 양화가 나혜석 여사였다.

여사는 다이쇼(大正) 7년[2]에 동경미술학교 양화과를 졸업한 준재(俊才)이다. 그의 필치는 거칠고도 화려한 점에 그 독특한 맛이 있다. 그가 다이쇼 10년 3월(?)[3]에 본사 내청각에서 3개년간의 심혈의 작품 60점을 벌려 놓고 조선서 처음 되는 양화 개인전람회를 열었던 일은 세상에서 다 아는 바이다.

그가 동경재학시대에 뿌리고 다닌 염문의 여러 가지는 그가 조선에서 하나밖에 없는 여류화가인 것만치 그만치 유명하였다. 더구나 그 상대자가 당시의 문단의 제일인자이던 이광수 씨와 지금은 안동현 부영사인 김우영 씨이었던 것이 그로 하여금 유명케 한 중대한 원인이었던 것도 사실

1) 이 글은 '물론 전과 물론 후(6): 시대의 총애를 받던 양화가 나혜석 여사'라는 표제 하에 실린 글이다.
2) 1918년.
3) 원문대로. 1921년 3월 19일~20일에 개인전람회를 열었다.

이다.

　이광수 씨, 김우영 씨의 두 사람의 애인을 두고 언제까지든지 그 두 사람을 다함께 자기의 베터—하프로 가지고 있을 수는 없었던 것이므로 사세는 부득이 그 두 사람 중에서 한 사람을 골라잡는 수 외에 다른 도리가 없었던 것이다. 그 때의 나혜석 양의 쓰리고 아팠던 가슴 속이야 어찌 제3자인 우리들이 능히 짐작하여 미칠 바이랴···. 그는 두 가슴을 안고 몸부림하였다, 번민하였다···. 그리고 드디어 운명은 그로 하여금 김우영 씨를 택하게 하였던 것이다.

　그 뒤의 사실에 대하여는 너무도 세상 사람의 밝히 아는 바이라 감히 말하고자 아니 한다···. 지금은 안동현 부영사 부인으로 높이 올라앉았으니 만약에 여사에게 한 가닥 추억의 실마리가 있을진대 지금 오히려 팔구년 전의 옛 회포가 심선(心線)에 부딪치는 때가 있을지라. 이상 더 깊이 붓을 달리지는 않는다.

　다정다한한 인물은 흔히 세상의 비난을 맡아 놓고 받는 것이 상사이라. 그도 또한 이와 예에 빠지지 아니하니 그 부영사의 아내가 되었을 때는 물론이요, 『신여성』이라는 잡지에 「부처문답(夫妻問答)」[4]이라는 것을 썼을 때에도 일반으로부터 얻어먹은 욕설이 또한 적지 아니하다···. 수삼일 전까지도 안동현으로부터 돌아와 경성 시내에 그림자를 나타내고 있던 것을 보았는데, 지금은 다시 안동현으로 갔는지 혹은 아직도 경성에 체재 중인지 그것은 기자의 알지 못하는 바이다.

4) 「부처간의 문답」, 『신여성』, 1~2, 1923년 9월호, 11월호.

혜석(蕙錫) 여사의 소식[1]

『매일신보』, 1925. 05. 14.

목하 국경 안동현서 아기의 병을 간호하기에
가슴에 타오르는 창작욕을 억제하고 있다고

모든 것에 여자가 뒤떨어진 이 세상에서 더욱이 심한 이 조선에서 돌연히 그 묘완[2]을 떨쳐 담 적은 양화가들의 가슴을 흔들어놓은 이는 나혜석 여사였다. 그가 동경에서 돌아와 숙명여학교[3]에서 교편을 잡게 된 일이 여자미술가로 조선에서 드문 여류작가로 세상에 얼마나 여러 가지 파동을 주었던가. 그것은 다시 말할 것도 없으려니와 선전이 열린 이래 그의 작품은 번번이 입상의 영예를 입어온 터이라. 이번에도 멀리 안동현에 부군을 좇아 늦은 봄빛을 보며 필경 제작에 열중하였을 것이라 하였다. 그러나 그는 다만 일개 예술가로만 살아갈 처지는 못 되었다. 외교관의 영부인으로, 두 애기의 어머니로, 일가의 주부로, 도저히 한가히 앉아서 가슴에 넘쳐흐르는 창작욕을 캔버스에 표현할 여지가 없었던 것이니,

"이번에는 어떠한 그림을 출품을 하시게 됩니까?" 하는 본사의 서신을 받은 나 여사에게서는 아래와 같은 회답이 이르렀다.

1) 이 글은 '선전(鮮展)을 앞에 두고 예술의 성전을 찾아 (7): 혜석(蕙錫) 여사의 소식'이라는 표제 하에 실린 글이다.
2) 묘완(妙腕): 교묘하고 놀라운 수완.
3) 나혜석은 숙명여학교에 근무한 적은 없다. '정신여학교'의 오류이다.

"후의(厚意)는 감사무비(感謝無比)입니다. 본인은 근자 유아(幼兒)의 홍역(紅疫)으로 인하여 아직 아무 출품준비가 없사온즉 주문대로 사뢰지 못하겠사오니 십분 용서하소서."

아! 그는 지금 양화 이상의 대 창작품을 완성시키기 위하여 어머니의 수고를 다하는 중이 아닐까.

선전(鮮展) 심사 종료

『시대일보』, 1925. 05. 29.

출품 총점수 797점, 작년에 비하면 100점이 증가

제4회 조선미술전람회도 27일에 감사를 마치었는바 출원점수는 작년에 비하여 약 200점이 증가되었으며 따라서 출품점수도 매우 증가하여 25일 정오 감사를 개시할 입물(入物)까지 접수한 총점수가 797점에 달하였으니 작년의 711점에 비하면 약 100점의 증가라 하며, 소품즉매(小品即賣)는 31일 초개일부터 개시할 터이니 입선자는 작품을 반입할 때에 직매요항에 의하여 회장 내의 선전사무소에 제출하기를 바란다는바, 그 심사의 결과는 다음과 같다.

감사결과(監査結果)[1]

부	출원 점수 (出願 点數)	수감사 점수 (受鑑査 点數)	입선 점수 (入選 点數)
동양화	195	139	36
서양화	479	406	102
조각	25	21	9
서	198	155	50
사군자	105	76	33
합계	982	797	230

1) 원문에는 줄글로 적혀있으나, 독자 편의를 위해 표로 실음.

그리고 각 부를 통하여 조선인의 입선된 점수는 제1부 동양화 총 점수 36점 중 14점, 제2부 서양화 총 점수 102점 중 21점, 조각에는 총 점수 9점 중 2점, 제3부 글씨 총 점수 50점 중 16점 사군자 총 점수 33점 중 19점이라는 바, 조각에는 우리의 유일한 조각가 김복진(金復鎭) 씨가 2점의 출품으로 외로운 진을 지킬 뿐이며 서양화에는 나혜석 여사와 백남순(白南舜) 양의 출품이 있어 이채를 나타내었다고 하는데 입선된 우리 화가와 서가의 씨명은 다음과 같다.

〖하략〗

나(羅) 씨의 교육열

『동아일보』, 1925. 09. 07.

정주군(定州郡) 관주면(觀舟面) 초장동(草庄洞) 김창곤(金昌坤) 씨는 동면(同面) 사립수창학교(私立水昌學校) 신축기지(新築基地)는 답(畓) 50두락(斗落) [가격 1두락 약 200원]을 자진 기부 하였다 함은 본보에 기보(旣報)한 바거니와 이제 씨(氏)의 현처 나혜석[1] 여사는 일찍 중등여자교육을 받고 수십만 원의 가재가 있음도 불구하고, 동시에 전기 영창학교(前記永昌學校)에 여교원이 결무(缺無)함을 일상 개탄(日常慨歎)하던 바 자진하여 보수 없이 이래(以來) 2학기 동안을 성심노력 하였으며 앞으로 또한 담임 계속 하리라는데, 일반은 그 부부의 열렬한 교육심에 칭송이 자자하다고.

1) 앞뒤 문맥으로 보아 나혜석의 동생 나지석(羅芝錫)의 오류이다.

여류화가 나혜석 여사 가정 방문기[1]

『조선일보』, 1925. 11. 26.

살림을 보살피면서 제작에 열심
명년에는 미술의 왕국 프랑스로 유학을 간다고

조선의 일류화가 나혜석 여사라면 아마 누구나 그 이름이 귀에 익숙할 것이다. 조선미술전람회가 열릴 때마다 번번이 그의 그림이 입선되었고, 반드시 이등 혹은 삼등의 상품을 받게 되었었으니 독자 여러분의 기억이 응당 사라지지 않았을 줄 믿는다.

나이 어려 고국을 떠나 강호(江戶)에 쓸쓸한 객이 되어 돋는 해 지는 달을 오직 서양화 연구에 몸을 바쳐 공부한 그 정성이 헛되지 아니하여 일본미술학교 서양화 본과(本科)를 우수한 성적으로 졸업하였고 조선에 돌아온 후 7개 성상을 조금도 게을리 아니하며 짚세기 감발로 화구(畫具)를 둘러메고 혹은 평양 혹은 개성 혹은 금강산으로 명승(名勝)과 고적(古跡)을 찾아 그림을 그리기에 열심을 다하여 오는 이다. 사랑하는 사람을 만나 꿈같은 가정을 이루고 어여쁜 아들딸이 슬하에서 갖은 재롱을 다 부리는 오늘날도 역시 끊임없이 그의 작품을 볼 수 있으니 대체 그의 가정생활은 얼마나 취미가 진진하고 얼마나 예술화(藝術化) 하였을까? 여사를 아는 사람마다 한번 그의 살림살이를 보고 싶어 하는 맘이 가슴에 사무쳤을 터이다. 기자

[1] 이 글은 '가정부인: 여류화가 나혜석 여사 가정 방문기'라는 표제 하에 실린 글이다.

도 기회만 있으면 벌써부터 그의 가정을 방문하고자 항상 간절한 생각을 가지고 있었던 차, 마침 지난 20일에 우연히 안동현(安東縣) 땅을 밟게 되니 가장 먼저 발길을 움직여 찾은 곳이 즉 나혜석 여사의 가정이었다.

안동공원(安東公園)을 옆에 끼고 즐비하게 늘어선 영사 사택 중에 하나인 이층 양옥. 벨을 누르니 기자가 보고 싶어 하고 만나고 싶어 하던 감옥살이의 옛 벗이요[2], 그 집의 주인공인 여사의 얼굴이 나타났다. 쾌활하고 다정한 성격을 가진 그는 반가운 악수로 나를 맞아 응접실로 안내하였다. 응접실 좌우 벽에는 산수화, 인물화가 가지런히 걸리었고 내년 미술 전람회에 출품할 〈일본영사관〉과 〈단풍〉도 벌써 마치어 놓았으며, 2층 화실에는 몇 백 종이라 헤일 수 없는 가지각색 그림이 빈틈이 없이 서 있었다. 그림에 상식이 없는 나로서는 다만 "아이." "아이." 하고 그 찬란함에 놀랄 뿐이었다. 침실에도 그림, 식당에도 그림, 응접실문, 부엌문, 목욕탕문, 변소문 할 것 없이 유리문마다 모두 거기거기 따라 각각 적합한 그림이 걸리어 있었고 아이들 방에는 자유화(自由畵)가 걸리었다. '과연 미술가의 가정이로구나.'하고 혼자 입속으로 은근히 몇 번이나 부르짖기를 마지 아니하였다. 집안에 놓인 모든 기구가 하나도 정돈되지 아니함이 없고, 주부가 예술가인 그만큼 모든 것이 예술적이요, 문화적이었다.

금년에 다섯 살 된 미소녀 나열(羅悅)이와 두 살 된 아들 선(宣)이가 저녁 때 유치원으로부터 돌아오면 적막하던 가정에는 사랑의 꽃이 피고 화평한 웃음이 가득하여지는 것이다. 누나는 선생이 되고 동생은 생도가 되어 유치원에 배운 노래를 부르면 언제나 기꺼운 빛을 가진 그 아버지는 빙그레 웃고 어머니는 손뼉을 쳐 준다. 그리고 어떤 때는 나열이가 엄마 되고 선이는 아들이 되어 "울지 말고 나 그림 그리는 것 봐라." 하며 종이와 붓을

2) 이 기사를 쓴 『조선일보』의 여기자 최은희는 3·1운동 당시 투옥되어 서대문 형무소에서 나혜석과 함께 지낸 적이 있다.

들고 어머니 흉내를 내는 때도 있다 한다. 여사는 날마다 아침에 일찍 일어나 남편과 아이들의 차림을 차려주고 낮에는 부지런히 집안일을 보살피며 겸하여 그림에 대한 서적을 읽고 혼자 연구하는 터이다. 일요일에는 가족이 함께 모여 혹은 산보 혹은 친구 방문 혹은 친구들을 청하여 집에서 유쾌하게 논다 한다. 여사는 일과(日課)로 정하여놓은 순서 이외에 앞의 일을 미리 당기어 하여 두고 며칠 동안은 그림을 그리러 다닌다 한다. 내년 6월쯤 대련(大連)에서 개인 미술전람회를 개최할 예정으로 요사이는 눈코 뜰 사이 없이 밤에는 늦도록 바느질을 하고 낮에는 그림을 전문한다 한다.

그는 기자를 보고 "내년에 대련에서 한 번, 북경(北京)에서 한 번, 전람회를 열어보고 성적이 좋으면 좀 더 그림을 연구하러 프랑스로 떠날까 합니다. 아무리 하여도 예술의 왕국을 찾아가지 아니하고는 완전한 예술을 얻기가 어려운 줄 압니다. 그리고 아이들 교육은 그저 원시적(原始的)으로 하여보려 합니다. 이따금 조금씩 감독하는 점도 있지마는, 대개는 내어버려둡니다. 한 살 반만 되면 젖을 떼고 따로 재웁니다. 음식도 이것은 맵다, 이것은 짜다고 말하지 아니합니다. 저희들이 먹어보고 맵든지 짜든지 하면 먹으라고 하여도 먹지 않으니까요." 하고 말하더라.

아, 화평한 가정! 행복된 가정! 예술의 궁전! 길이길이 빛날지어다.

부인친목창립 안동현(安東縣)에서

『시대일보』, 1926. 03. 19.

【안동현】안동현 지방에는 부인단체가 아직까지 하나도 없음을 유감으로 생각하고 나혜석, 조하선(趙河善), 이영희(李榮姬) 외 제(諸) 여사는 오래 전부터 그 발기에 고심 중이던 바, 지난 15일에 마침내 당지(當地) 고려유치원 내에서 조선부인친목회 창립총회를 성대히 열고 규약과 강령을 통과한 후 아래와 같이 임원을 선정하고 무사히 개회하였다고.

규약

1. 본 회원은 시대에 뒤지지 않게 부인의 본분을 발휘함으로써 목적함.
1. 본회 내의 저축부(貯蓄部)를 두어 부인으로 하여금 경제사상을 알리게 함.
1. 안동현에 거주하는 조선부인은 누구든지 회원 될 자격이 유(有)함.

강령

1. 강연회, 여행, 견학 같은 것으로 문견(聞見)을 넓히고 따라 부인자치의 정신을 교양(教養)케 함.
1. 월례회를 개최하여 일반의 친목을 도(圖)하며 의견을 교환함.

(이하 략(略))[1]

피선임원

회장 이경화
부회장 조신도
재무 나혜석
서기 이영희
간사 김복실, 이승숙

1) 원문대로.

미전(美展) 특선 23

「시대일보」, 1926. 05. 14.

조선인은 3분(分) 1
여류화가 나 씨도 특선

제5회 미술전람회 특선 작품은 13일 오전 중에 발표되었는데 금번 특선
된 사람은 23명 중 조선 사람은 8명이라는 바, 그 중에는 조선 미술계의
선각자 나혜석 여사도 참가되었다 하며, 동양화에 2명, 서(書)와 사군자에
각 1명, 서양화에 3명, 조각에 1명 등이라는데 총 입선작가의 씨명과 작품
은 다음과 같다고.

제1부(第一部) 동양화

〈고사영춘(古舍迎春)〉 노수현(盧壽鉉),

〈온실의 꽃(温室の花)〉 도이 사이(土居彩),

〈첩장(疊嶂)〉 이상범(李象範),

〈폐원(廢苑)〉 가타야마 탄(堅山坦),

〈홍의청진도(紅衣靑衫圖)〉 마쓰다 마사오(松田正雄),

〈남편은 경비에(夫ハ警備ニ)〉 아다치 히데코(足立秀子)

제2부(第二部) 서양화

〈흐린 날(曇る日)〉 이케베 사다요시(池邊貞喜),

〈가각오후(街角午后)〉 이토 쇼우호(伊藤秋畝),

〈정물(靜物)〉 토다 카즈오(遠田運雄),

〈화 씨의 상(和さんの像)〉 다다 가쿠조(多田毅三),

〈풍경(風景)〉 손일봉(孫一峯),

〈천후궁(天后宮)〉 나혜석,

〈이 양의 상(李孃の像)〉 야마다 신이치(山田新一),

〈풍경(風景)〉 후지타 킨시치(藤田金七),

〈의자(椅子)〉 강신호(姜信鎬),

〈이조의 소물(李朝の燒物)〉 아사카와 노리타가(淺川伯敎),

〈풍경(風景)〉 히요시 마모루(日吉守)

제3부(第三部)

조각

〈습작(習作)〉 와타나베 히사키치(渡邊久吉),

〈여(女)〉 김복진(金復鎭)

서(書)

〈초서(草書)〉 후지무라 야스코(藤村彌壽子),

〈유난부(幽蘭賦)〉 김진민(金瑱珉),

〈화가(和歌)〉 스기 고미코(杉ごみ子)

사군자(四君子)

〈추죽(秋竹)〉 김진우(金振宇)

조선혼(朝鮮魂)의 오뇌(懊惱)도 싣고 남산에 전개된 미술의 전당

『매일신보』, 1926. 05. 14.

왜성대에 열린 제5회 미술전람회
특선된 작품의 빛나는 영예를 보라

13일 오전 11시: 입선된 미술가의 가슴을 조이게 하던 특선의 발표는 있었다. 물론 등수로 뽑던 때보다는 매우 엄격하게 되어 작년에 등수에 든 이도 금년에는 새로이 특선에 든 이도 있어서, 신록을 자랑하는 왜성대에 열린 미술전람회의 봉지를 떼는 13일에는 실로 조선혼의 오뇌 그것이나 실은 다시 희비가 교교하였으니, 13일에는 우선 신문기자들에게만 관람을 허락하였으며, 특선된 조선인의 씨명은 아래와 같다.

동양화: 노수현(盧壽鉉), 이상범(李象範)
서양화: 이창현(李昌鉉), 나혜석, 손일봉(孫一峰), 강신호(姜信鎬)
조각: 김복진(金復鎭)
서: 김진민(金瑱珉)
사군자: 김진우(金振宇)

신록(新祿)에 뛰는 미의 선율[1]

적막한 속에 새 빛을 보는 전람회 첫 날의 느낀 인상

신록이 익어가는 왜성대(倭城臺)[2]의 첫 여름! 싹 돋아오는 조선 예술의 전당이 바야흐로 전개되었다. 회색빛으로 늙어가는 총독부 구청사(舊廳舍)의 모양 없는 건물도 대자연의 지극한 예술품이 이 신록으로 에워싸서 그 자체가 얼마쯤 젊어졌고, 더욱이 조선박람회의 큰 아치와 묘기를 다한 장식이 한층 더 회장의 화려함을 보였다. 조선은 예술의 나라였다. 예술적 민족이었다. 오래 발휘치 못하였던 예술의 싹을 배양하고자 조선미전이 시작된 지 이미 제5회 — 그동안 얼마나 자랐고 얼마나 크고 깊어졌는가? 먼저 동양화 실에는 허백련(許百鍊) 씨의 〈청산백수(靑山白水)〉도 좋거니와 김권수(金權洙) 씨의 〈춘규(春閨)〉는 머리 따 늘인 조선 처녀를 화폭 위에 나타낸 만큼 그만큼 오뇌에 느껴 우는 조선 사람에게 인상이 깊을 것이요, 노수현(盧壽鉉) 씨의 〈고사영춘(古舍迎春)〉은 고요한 시골에서 봄을 맞는 따뜻하고 가여운 맛이 있는 특선의 작품이고, 이상범(李象範) 씨의 〈첩장(疊嶂)〉은 중중첩첩한 산과 봉우리를 그린 것이니 뿜는 기운이 크고 거급된 이것도 특선의 작이었고 이한복(李漢福) 씨의 〈춘난(春暖)〉은 보는 사람으로 눈이 아물아물하여 봄 졸음을 재촉하는 것이었다. 제2부의 서양화에 있어서는 대개가 오뇌의 조선을 배경으로 한 작품이라 조선인에게 대한 감응이 클 것인바, 그중에 특선된 작으로 이창현(李昌炫) 씨의 〈정물〉, 손일봉(孫一峰) 씨의 〈풍경〉, 나혜석 여사의 〈천후궁(天后宮)〉, 강신호(姜信鎬) 씨의 〈의자〉는 특히 외국에 손색이 없는 훌륭한 것이었으며, 조각에는

1) 원문은 '新祿에 는쒸 美의 旋律'임. 조판 오류인 듯.
2) 왜성대(倭城臺): 중구 예장동 · 회현동1가에 걸쳐 있던 지역으로, 임진왜란 때 왜군들이 주둔한 데서 마을 이름이 유래되었다.

김복진(金復鎭) 씨 한 명의 특선된 〈여자〉란 작[3] 적막히 빛났었다. 힘 있게 나온 근육의 표현과 제반이 조화된 입체적 이 예술품을 대할 때 누구든지 혀를 내두를 만큼 잘 된 것이요, 제3부의 서(書)와 사군자에는 특히 조선인 화가의 입선이 많은바 그중에 특선은 글씨에 김진민(金瑱珉) 씨의 〈유란부(幽蘭賦)〉와 사군자에 김진우(金振宇) 씨의 〈추죽(秋竹)〉이 있어 사람의 이목을 끌고 있다. 남산에서부터 내리는 여름 바람이 새로운 잎을 굳세게 키우는 것과 한가지로 그윽한 예술의 전당에도 고운 싹이 날로 자라고 있는 것이니 장내를 일순한 뒤의 느낌은 새로이 살고자 하는 조선혼의 오뇌가 불타오르는 것이 있었다.

괄목상대(刮目相對)토록 진보했소: 히라이 과장(平井課長) 담(談)

이번 전람회의 출품성적은 일반적으로 양호하여 심사위원들도 괄목상대로 진보됨을 자탄하였었습니다. 나의 눈으로 볼지라도 연년(年年)이 진보되어 금년에는 현저히 좋은 성적을 얻었습니다. 같은 사람으로도 해마다 출품한 성적을 볼지라도 각별 진보되었고 또 신진서화가가 다수히 나오게 된 것과 그 출품한 서화에 정력과 참된 취미가 많이 포함된 것이 은연히 드러나는 것이 많은 것은 무엇보다 기쁜 일이올시다.

3) 원문대로.

나혜석 씨: 그림을 그리게 된 동기와 경력과 구심[1)

『동아일보』, 1926. 05. 18.

14년 동안 긴 세월에 끊임없는 그의 정력

왜성대에 열린 제5회 미술전람회 서양화부에 발을 들여놓으면 '특선'이라는 금딱지가 붙은 나혜석 씨의 그림을 찾을 수가 있습니다. 그림에 대하여 수양이 없으므로 무엇이라고 비평을 할 수 없으나 입선된 서양화 128점에서 다만 11점밖에 아니 되는 특선 가운데 씨의 그림을 보게 된 것은 조선 여자 된 우리는 기뻐하지 아니할 수가 없습니다.

씨는 지금으로부터 14년 전에 아직 조선 사람들 가운데 서양화란 무엇인지 이름조차 아는 사람이 별로 없을 때에 동경여자미술학교(東京女子美術學校)에 입학하여 일본화과, 조화과, 자수과, 편물과, 이렇게 하고 많은 여러 가지 과 가운데서 특별히 서양화과를 취한 것은 아직 나이 어린(17) 당시의 씨로서는 놀라운 만치 대담한 일이요, 앞을 내다보는 식견이 높았던 것을 상상할 수가 있습니다.

씨가 여자미술학교를 마쳤을 때는 지금으로부터 십 년 전, 아직 꽃봉오리같이 어린 처녀이었습니다. 졸업시험에 출품한 씨의 작품은 수십 명 일본 여자 가운데 뛰어나 이것을 심판한 선생은 씨의 장래를 위하여 길이 축복하였다고 합니다. 그러나 학교를 그와 같이 우수한 성적으로 졸업하고

1) 이 글은 '여류예술가 (1): 나혜석 씨'라는 표제 하에 실린 글이다.

고향에 돌아온 씨는 자기의 적적한 주위에 낙심 아니할 수가 없었습니다.

동경 가서 무슨 공부를 하였느냐고 물을 때에 "유화(油畵)를 공부하였습니다" 하면 "유화가 무엇이오" 하고 묻는 이가 많을 뿐, "참 당신은 어려운 공부를 하셨습니다" 하는 이는 진실로 만나보기 어려웠다고 합니다. 그러나 씨에게는 씨의 예술적 천품을 이해하는 오라버님이 계셨습니다. 여사가 낙심하고 괴로워할 때에는 깊은 위로를 주었던 것입니다. 그리하여 씨는 오늘날까지 십사 년 동안을 아무 지도해주는 선생도 없이 또는 선진자도 없이 오직 혼자서 그리고 그리기를 쉬지 아니하여 오늘날과 같은 특선의 영광을 얻게 된 것입니다.

해마다 늘어가는 그의 그림에 대한 생명은 아직은 우리가 예측할 수도 없으리 만치 양양합니다. 미술전람회가 금년에 다섯 번째 열립니다. 제1회에 입선, 제2회에 입 4등, 제3회에 입 4등, 제4회에 입 3등, 제5회, 즉 금번 특선이 된 것입니다. 이것을 볼 때에 여사의 그림이 해마다 얼마나 늘어가는 것을 우리는 짐작할 수 있으며 장차 그의 그림이 얼마나 늘어갈지 우리는 또한 짐작할 수가 있습니다.

여사의 예술적 천품에 대하여 우리는 존경하는 마음을 금할 수 없는 동시에 또한 우리에게 기쁜 모범이 되는 것은 여사는 지금 일가의 주부로 두 아이의 어머니요, 젖을 먹는 아이가 손끝에 달렸습니다. 이 점은 분명히 아내로서 만족하는, 어머니로서 만족하는 현대 일부의 부인네들에게 모범이 되리라고 믿습니다.

나혜석 여사 담(談)

"그림을 그리게 된 동기가 어디 있느냐구? 그것은 심히 간단하외다. 어려서부터 무엇을 보면 연필로 곧 그리고 싶었고 학교에서도 만중에서 내

가 제일 도화를 잘 그린다는 선생의 칭찬을 받았으며 학교 뒤뜰에 있는 나무나 꽃을 그려다가 선생을 주면 선생이 퍽 칭찬을 하고 잘 그렸다고 그래요. 이러한 것이 동기가 되었다고 할까요. 그러나 나는 그림을 가르치는 학교가 있는지 없는지 그것조차 모르고 있을 때에 내 둘째 오라버니가 내가 여학교를 마쳤을 때에 그림을 배우라고 미술학교에 입학을 시켜주어요. 오늘날까지 몇 번이나 그림에 대하여 나는 절망하고 낙심했는지를 모릅니다. 이번 그림에 대해도 내 눈으로 보면 심히 빈약해 보입니다. 그래서 어제께 전람회에 가서 내 그림이 남의 그림과 섞여 있는 것을 볼 때에 차마 마주 보지를 못하였고 보기도 싫었습니다. 언제나 참 '이 그림은 잘 되었다, 이만하면 만족하다'는 그림을 그려 볼는지요."

미전(美展) 작품 합평 (상)

『시대일보』, 1926. 05. 23.

평자 이승만(李承萬), 이창현(李昌鉉), 김복진(金復鎭), 안석주(安碩柱)
19일 어(於) 본사 누상(樓上)

제5회 조선미술전람회에 출품된 우리들의 작품은 그 질에 있어서 1년
전보다도 장족의 진보를 수(遂)한 것은 세인(世人)의 공인하는 바, 이는 오
로지 오인(吾人)의 흔희불기(欣喜不己) 하는 바이나, 그러나 아직도 선전(鮮
展)은 그 질에 있어서 또한 양에 있어서 조선의 미전이 되기에는 그 거리
가 요원하다. 이 점이 또한 오인의 유감(遺憾) 아님이 아니니, 오인의 노력
은 이제 아직도 100배를 더할 필요가 있다 한다. 지난 19일에 미술가 제씨
(諸氏)의 회합을 호기로 당석(當席)에서 이번의 미전 합평을 개(開)하여 본란
(本欄) 기자가 차(此)를 속기한 것을 좌(左)에 게재하는 바이니 차(此) 합평이
제사(諸士)에게 타산의 석(石)이 되지 않음을 망(望)하며 또한 끝으로 바쁜
시간을 아끼지 않고 합평을 하여주신 제씨에게 감사를 드리는 바이다.

문실재(文實在) 기자

〖중략〗

◇ 나혜석 씨 2점[1]

김복(金復): 당초에 요지경 속이라 알아보지를 못하였다.

이승(李承): 이 그림은 삼태기를 뒤집어놓은 것 같아서 밑은 썩고 밖은 말랐다.

안석(安碩): 예술사진은 사람에게 온미(溫味)를 주는데…… 이 그림은 도무지 피의 약동(躍動)을 보여주지 않는다. 결국 말하자면 일종의 도락으로 이런 것을 그린 것에 불과한지도 모르지.

이승(李承): 나 씨는 그림 그것보다도 재료(材料)로 사람을 끌려고 한다.

김복(金復): 요지경 속으로 보이는 산과 집의 관계들, 더 명백하게 했으면 좋았다.

이창(李昌): 돌짝을 놓은 무슨 의미인지?

1) 나혜석은 제5회 조선미술전람회에 〈지나정(支那町)〉과 〈천후궁(天后宮)〉을 출품하여 각각 입선과 특선을 했다.

부인문제 강연

『동아일보』, 1926. 08. 14.

안동현 부인친목회는 얼마 전에 나혜석 여사의 발기로 창립이 되었는 바, 일반 가정부인의 시급한 문제를 연구키 위하여 오는 14일 오전 10시에 임시사무소에 본사 신의주지국 기자 장성식(張晟枝) 군을 청하여 '부인문제 3면관(面觀)'이란 연제로 강연한다는데 일반 부인들은 많이 내참(來參)하기 를 바란다더라. [신의주]

안동현 부인친목회: 편물과를 두어

『동아일보』, 1926. 09. 09.

안동현에는 여성 중에 새로운 각성을 가진 나혜석 여사의 발기로 지난 3월에 안동현 부인친목회를 조직하고 가정부인들로 하여금 친목을 도모하고 저축부(貯蓄部)를 두어 매삭[1] 1원 혹은 2원씩을 저축하여 불과 몇 달에 벌써 수백 원에 가깝게 되었으며, 그것으로 저리대부도 하여 가정부인들에게 융통도 하며 또는 장래에 거액에 달할 때는 그것으로 부인상점이라든지 또는 생산조합 같은 것을 경영하여 가정경제에 한 도움이 되려고 한다. 최근에는 편물 강습을 시작하고 나혜석 여사가 손수 가르칠 터라는데 과목은,

일반기초 편, 메리야스 편, 수(手) 편, 고무 편, 셔츠 편, 각종 대(各種 袋) 편, 괘계법(掛繼法), 편려법(編戾法), 편취법(編取法), 수선법(修繕法), 남녀아동 모사복(毛絲服), 모자, 재킷, 여자견괘(女子肩掛), 조끼, 화하(靴下), 경제화하(經濟靴下), 여자피포(女子被布), 외투편물(外套編物), 목수증감법(目數增減法), 포켓편입법(編入法), 이본침화하(二本針靴下) 편법 기타(編法其他)라고 한다.

1) 매삭(每朔): 매달.

고국의 겨울을 찾아

『매일신보』, 1926. 12. 23.

전 안동 부영사로 지금은 외무성 사무관인 김우영 씨의 부인 나혜석 여
사는 남편을 따라 안동현에 있을 때에는 국경의 정조를 그리며 조선 미술
계에 큰 이채를 발휘하다가 요즈음은 아직 남편의 임지가 결정되지 못하
여 이 기회를 타서 다시 조선의 겨울을 찾아 동래 온천에 와서 명춘(明春)
조선 미전을 장식하고자 캔버스에 화필을 두르기로 세월을 잊는다고.

산업 은성(殷盛)한 안동현(安東縣)[1]

신의주 장성식(張晟栻)
『동아일보』, 1927. 05. 01.

부인친목회(婦人親睦會)

조선여자들은 외지에 나와서까지도 너무 약하고 수동적이고 정적이어서 아무런 회합이 없으며 활기가 없으므로 여자해방을 부르짖으며 사회적으로 활동코자 1926년 3월 15일에 여성운동의 선구자 나혜석 여사의 발기로 순전한 구식가정부인 30인으로 창립이 되었는데 한편으로 지식을 보급시키려고 강연, 강습 등을 개최하여 한편으로는 직업부인을 목적하고 저축부(貯蓄部)를 두어서 매삭[2] 2원씩 자기네들이 벌어서 저축하기로 되어 벌써 수삼백여 원에 달하였으며 장차는 이로써 부인상점이나 혹은 어떤 조합 같은 것을 세우려 하며 편물강습을 설(設)하고 나 여사가 손수 가르치시다가 현재 동경로 이주하게 된 관계로 그 후임으로는 배달유치원 보모 김종호(金鍾浩) 양이 담임하였다 하며 더욱이 이 회(會)에서는 나 여사가 없지 못할 사람이었으나 부득이한 일이었고 현재 회장은 이경하(李敬夏), 조신태(曹信泰) 두 여사이며 간사로는 김승숙(金勝淑), 김복실(金福實) 여사가 담임하여 일을 본다. 더욱이 외지에 가있는 여자들의 단체로서 이 회가 더 발전되기를 비는 바이다.

1) 이 글은 '순회탐방 (303) 월강이역(越江異域)의 국제도시 (8) 산업 은성(殷盛)한 안동현(安東縣)'이라는 표제 하에 실린 글이다.
2) 매삭(每朔): 매달.

기독교청년회(基督敎靑年會)

1918년에 이혁호(李赫鎬), 김태규(金泰奎) 등 제씨의 발기(發起)로 창립되어 회원이 남녀 70명에 달한다는데 지금에 와서는 더욱 활동을 개시하는 바, 현재 위원장 안태영(安泰英), 최충원(崔忠元) 씨라.

조선인회(朝鮮人會)

순실(純實)한 사회단체로는 볼 수 없으나, 이 회의 사업으로는 동변도 팔현(東邊道八縣)에 각 지부를 두고, 부업장려(副業獎勵)와 외교(外交), 조사(調查), 시료기관(施療機關)이 있어서 농민 동포의 참혹한 일을 조사하여 어디까지든지 구출하며 기타 질병에 걸린 동포에게 무료 시료(施料)하며 기타 재해를 당한 백의동포(白衣同胞)를 구휼(救恤)하는데, 현재 회장은 이태현(李泰鉉), 부회장은 김창(金昶)씨라 한다.

명승고적(名勝古蹟)

진강산(鎭江山)

해발 300여 척이 높은 산으로 역에서 약 10정(十町)쯤 되는데, 누구든지 안동현(安東縣)만 밟게 되면 반드시 여기를 구경하고야 마는 것은 부근 9만여 평의 넓은 지대(地帶)의 만철(滿鐵)에서 경영하는 공원이기 때문이다. 이른 몸이 되면 앵화(櫻花)가 만발하여 경치가 훌륭하다.

원보산(元寶山)

해발 600척의 높은 산으로 안동 부사산(安東富士山)이라고 이름한다. 기생(其生) 긴 모양이 원보(元寶) 마제은(馬蹄銀)과 같아서 원보산(元寶山)이라

이름함인것도 같다. 산복(山腹)에는 중국인의 공원이 있고, 기록(其麓)에는 천후궁(天后宮)이 있고, 사범(師範), 중학(中學), 삼림(森林), 상업(商業) 등 제 학교(諸學校)가 있으며, 산상에 높이 올라 안의 일대(安義一帶)의 평야를 망견(望見)할 수 있는 시민의 유람지(遊覽地)이다.

구련성(九連城)

상류 20리에 있어서 의주(義州)와 상대(相對)하였는데, 일청(日淸), 일로 양전역(日露兩戰役)의 고전장(古戰場)이었던 터이며, 서편으로 합마당(蛤蟆塘)의 고전장(古戰場)도 있다.

오룡배 온천(五龍背溫泉)

북으로 30리 되는 지점에 있어서 안동역(安東驛)에서 기차(汽車)를 타고 30분이면 도달하는데 온천은 무색무취(無色無臭)하여 모든 질병에 효험이 있으며 오룡각(五龍閣)에는 수욕자(水浴者)가 언제든지 부절(不絶)한다. 부근 전답(田畓)이 많아서 추절(秋節)에는 황금파(黃金波)의 감흥이 야기하는 가장 불만한 곳이다.

미전(美展)의 이채(異彩)

『매일신보』, 1927. 06. 01.

10리 명사(明砂)에 원혜(袁惠) 여사

조선미전에 이채를 발하던 원혜 여사도 본국으로 간다.

작년 제5회 조선미술전람회로부터 금년의 제6회 미술전람회에 만인의 이목을 끄는 이국풍의 그림을 내어 연년이 입선된 동양화가가 있으니 이는 조선미전에 이채를 발하는 중국규수화가 원혜 부인이다.

그의 이름부터 전람회에 모여드는 사람의 이목을 끌거니와 그의 그림은 한층 더 중국풍의 독특한 색채와 구상을 표현하여 보는 사람마다 경이의 눈자위를 발하는 바인데, 원혜 부인은 방금 원산(元山)에 있는 중국 영사관 주사로 외교계에 촉망이 큰 진위병(陳爲屛) 씨의 사랑하는 부인으로 원산 미술계에 하나의 혜성과 같이 찬란히 비치는 미인 화가이다. 원혜 여사는 가장되는 진 씨와 영사관의 늘어진 등나무(藤) 아래에서 그림의 구상을 하는 것이다. 이제 본국사정으로 동 영사관도 미구에 폐쇄되고 부군과 같이 본국으로 돌아간다 하니 이채있는 원혜 부인을 잃어버리게 된 조선미술도 몹시 적막함이 있을 것이다.

여사는 14살 때부터 그림에 특별한 재주가 있어 본국에서 동양화 대가의 문하를 찾아 공부를 하였고, 유명한 북경 도용(陶溶) 선생에게 오랫동안 사사하였다 하며, 지금 남편 진 씨와는 진 씨가 고베고등상업(神戶高等商業)

에 재학할 때 화촉의 성연을 이루어 한 쌍의 원앙과 같이 고베에서 일개년 반 동안을 지내는 동안에 효고현미술협회(兵庫縣美術協會)에 다니며 연구를 계속하였다 한다. 그리하여 부군의 졸업함을 따라 본국으로 돌아갔다가, 재작년에 명사십리에 피는 해당화의 명소 원산으로 부임하여 왔고, 나혜석 여사의 소개로 선전에 비로소 출품하기를 시작하였는데, 여사의 특출한 재주는 이미 세상에 인정을 받아 연년이 입선의 영광을 입은 것이라 한다.

조선의 풍광과 친한 여사가 이제 본국으로 돌아감은 못내 섭섭한 일이거니와, 조선의 미전과 조선의 그림재료는 아마도 규수화가의 가슴에 영원히 남아있을 것이다.

나혜석 여사 세계 만유

『조선일보』, 1927. 09. 21.

22일 경성역 출발

여류화가 나혜석 씨(32)는 예술의 왕국 프랑스를 중심으로 동서양 각국의 그림을 시찰코자 오는 22일 밤 열시 오십 분 차로 경성역을 떠나 일년반 동안 세계를 일주할 예정이므로 금일 오전 일곱 시 사십오 분 경부선 열차로 동래 자택에서 입경하여 방금 조선호텔에 체재 중인 바, 여사는 시베리아를 횡단하여 먼저 노농 사회주의 공화국 연합(勞農社會主義共和國聯合)인 적색 러시아를 거쳐 장차 영국, 독일, 이탈리아, 프랑스, 벨기에, 오스트리아, 네덜란드, 스페인, 스위스, 스웨덴, 덴마크, 노르웨이, 터키, 폴란드, 체코슬로바키아, 그리스, 미국 등을 순회할 터이라 하며, 여사는 조선호텔로 방문한 기자를 향하여 매우 다정한 웃음을 띄우고,

"일년 반이라는 짧은 세월에 무슨 공부가 되겠습니까마는 남편이 구미 시찰을 떠나는 길인 고로 이 좋은 기회를 이용하여 잠깐 잠깐 각국의 예술품을 구경만 하는 것이라도 적지 않은 소득이 있을 줄 믿고 가는 것이올시다. 이왕 먼 길을 가는 길에 여러 해 동안 있어 착실한 공부를 하여 가지고 돌아오고 싶지마는 어린 아이를 셋씩이나 두고 가는 터이므로 모든 것이 뜻과 같이 되지 못합니다" 하더라.

소식

「동아일보」, 1927. 06. 22.

▲ 김우영(金雨英) 씨 부인(나혜석 씨) 동반으로 22일 야(夜) 10시 55분 차로 경성역 출발, 시베리아 경유, 프랑스 파리에.

인사

『중외일보』, 1927. 06. 22.

▲ 김우영 씨 유럽(歐洲) 시찰차로 금(今) 22일 오후 7시 20분 경성 출발.

▲ 나혜석 씨 미술연구차 파리에 향하여 부군 동반, 동상(同上) 출발.

여계소식(女界消息)

『조선일보』, 1927. 11. 09.

◇ 나혜석 여사 단발(斷髮)

세계일주 여행 중에 있는 화가 나혜석 여사는 프랑스 파리를 중심으로 하고 미술을 연구하는 터인데, 최근에 단발을 하였다는 소식이 있다.

뉴욕에 일본부영사: 유력한 지도자들과 교제한다고

『신한민보』, 1929. 01. 03.

작일에 뉴욕시로부터 무기명 통신이 본사에 도착하였는데 그 내용을 읽어보건대 중국 봉천성에서 약 4년 동안 일본 부영사로 시무하던 김우영이라는 자가 수삭 전에 뉴욕에 도착하여 무엇을 시찰하고 있었는데 당지에 거류하는 우리 사회와 언론계에 매우 유력한 인물 모모 제씨가 전기 부영사로 더불어 빈번한 교섭이 있을 뿐더러 또한 동 부영사의 내외를 데리고 성탄 경축도 같이하며 회석에도 동참한 일이 있었다고 뉴욕의 한인계에서는 □□가 분분하다고 하였더라.

부영사 김우영 피상과 뉴욕 한인 사회 살풍경, 망년회석상에서 김용하 씨의 의기 등등

『신한민보』, 1929. 01. 17.

때는 1928년 마지막 시간을 보내던 밤입니다. 멀고 가까이 들리는 종소리는 가는 해의 12점을 고하고, 4면에 전하는 남녀의 노래는 새로운 1년을 맞이하여 7백만 대도시는 한갓 큰 소리와 활극으로 화하였습니다.

이때 뉴욕 시내 우리 사람이 모였던 한 곳에서 또한 큰 소리와 활극이 있었으니 이는 대한 사람 김용하 씨의 웅장한 소리, 곧 역적아!! 내 칼을 받아라 함과 이어 그 칼끝에 선혈이 임리[1]한 참상이었습니다.

그때의 진경

당일 하오 8시부터 뉴욕 동포의 망년회는 우리 한인 예배당 내에 개최되었습니다. 정각이 되자 남녀 인사들은 혹선혹후(或先或後)하여 보통 회집(會集)보다는 매우 많은 수효로써 그 자리를 채우게 되었습니다. 회집의 목적이 희락에 있으므로, 별로 절차의 차림도 없이 곧 유희가 시작되었는가 합니다. 이른바 윷놀이가 열렸습니다. 두 패, 세 패에 나뉘어 네 개의 윷 쪽은 연방 연정에 솟았다 떨어져서 여기저기서 부르는 소리는 오직 윷! 윷!을 거듭할 뿐이었습니다. 게임은 매우 재미스러운 지경이 이르러서 적은 듯 두세 시간을 지나고 보니 부인과 소아들은 흥분된 나마에, 자연한

1) 임리(淋漓): 액체가 방울방울 떨어져 스며드는 모습.

피곤을 이기지 못함이었던지 한 분도 없이 헤어졌고, 외국 손님도 어느 사이에 떠나갔으며, 오직 남아있는 이들은 수십 명 내외 청년 장년의 남자들뿐이었습니다. 저들은 일양(一樣) 게임을 계속합니다. 승부전이 더욱 용감한 가운데 있었습니다. 이때에 돌연히 회석의 한 모퉁이에서 큰 소리 나며 저놈 저놈아! 하는 판에 여러 눈은 휘둥그러지고 회석은 순간에 문란(紊亂) 되었으니 한 사람은 쫓아가고 한 사람은 쫓겨 가며 여러 사람은 그들을 붙잡고 보호하는 광경을 보이게 되었습니다. 이어 피해자는 4,5인의 부호(扶護)[2]로써 문 밖에 나아가고 그 나마는 문 안에서 놀란 정신을 수습케 되었습니다. (중략)[3] 사실을 알고 보니 가해자는 위에 보임과 같이 대한사람 김용하 씨요, 피해자는 일본인 부영사 김우영이라 합니다. (하략)[4]

김우영은 어떤 사람인가?

그는 보기에 당년 40 내외의 장년으로, 신장은 5척 6촌에 가까울 듯하고 체구는 부대하거나 수척치 않은 차림이 보기 좋은 모양을 가졌으며, 경상도 태생으로 일찍이 일본에 가서 교토제대[5]의 법과를 마쳤다 하며 여류화가로 유명한 나혜석 양과 결혼하였고 법률 변호사가 되어 10년 전 3·1운동 시에 수감된 유지 남녀를 위해 많은 노력을 하였다 하며, 그 후 안동현과 봉천의 일본인 부영사로 피임(被任)되어 5,6년간 복무하다가 선교회의 안식년과 비슷한 일본 정부의 규례를 따라 은급금을 얻어가지고 세계 만유의 길에 올랐다 하는 바, 전기한 동부인과 유럽에 와서 여러 나라를 시찰하고 파리에서만 7,8삭을 지체한 후 3,4삭 전에 동부인과 뉴욕

2) 부호(扶護): 부축하여 보호함.
3) 원문대로.
4) 원문대로.
5) 원문은 '경성제대'이나 바로잡았다.

에 도착하였다 합니다. 이곳에 온 후로는 일찍 일본 유학 시와 특히 내지에서 동아일보 창립 시의 교분이 깊은 여러 친구들이 뉴욕에 있으므로 오기 전에 그들에게 통지가 있었고, 온 후에는 그들이 거처와 기타의 많은 주선을 주었다 합니다. 간간 한인 예배당에 와서 예배도 참여하고 음식도 먹었다 하며, 며칠 전 뉴욕에 열렸던 흥사단 대회에서는 온언순사(溫言順辭)[6]로이 방청 거절을 당한 적도 있었지만, 특히 그날의 망년회 석상에는 정각부터 참석하여 여러 남녀와 같이 옷희의 여흥을 나누게 된 것이라 합니다.

김용하는 어떤 사람인가?

기자는 일찍이 김 씨를 만나보지 못하였지만, 만난 후라도 충분한 담화를 서로 교환하지 못하였으니 그의 이력을 자세히 알 수 없으나 본래 함경도 함흥 태생으로 수십 년 전에 미주에 왔으며 가주(加州)[7]에서 상당한 세월을 보냈다 하며 지금 뉴욕에 와서 이곳 우리 사람의 경영으로는 그 설비가 제일가는 찬관(餐館)[8]을 시내 중심지에 열었으며 씨의 말로 지금 나이 40여 세라 하나 얼른 보기에는 30 내외의 장년 같음이 용모가 당당하고 위풍이 늠름하여 누가 보든지 과연 녹록치 않은 장부로서 보지 않을 수 없으며 공석에서 담론이 여류(如流)하고 언사가 철저한 양을 보면 씨는 평소에 수양이 많고 지식이 풍족함을 가히 알 뿐 아니라 이번의 장절 쾌절한 일로써 그는 대한의 애국지사임을 조금도 주저하지 않을 바라 합니다. 그는 이 일을 착수할 때에 미리부터 동정적 후원을 얻으려고 얼마라도 주선

6) 온언순사(溫言順辭): 부드럽고 예의바른 말.
7) 캘리포니아 주.
8) 찬관(餐館): 음식점.

치 않았던 것이 사실로 판명해보이며, 그처럼 모인 회석에서도 다수의 침묵을 내어놓고 도리어 씨에게 이롭지 못한 형세가 있으나 조금도 굴치 않고 대담스럽게 나아가는 것을 보면 누구나 그의 의분과 용감을 경복(敬服)치 않을 수 없게 되었습니다.

신년 연회의 석상에서

이상에 말함같이 어젯밤 김우영을 병원에 보내고 아직 문 안에 남아있던 사람은 김용하 씨의 노기도 위완하며 김우영 외 몇 사람도 역적이라는 김 씨의 호통을 들은 채로 각각 헤어진 후 이튿날 예정한 신년 연회에 다시 여러 남녀와 같이 이곳 한인 예배당에 회집하였습니다. 대강한 유희로써 연회는 계속하였으나 밤 11시 경에 이르러서는 모 씨의 광포로써 연회는 정지되고 임시 공동회가 곧 그 자리에 열리게 됨을 알게 되었습니다.

공동회가 왜 열리나?

문제의 중심은 단순히 김용하 대 김우영에게 그치지 않고 몇 개의 연유가 있다 함이니, 이는 김용하 씨 주장에 지금 뉴욕에 있는 김양수, 장덕수 양씨 외 몇 사람이 이 김우영 사건에 책임 관계가 중하다 하는 것입니다. 지금 그 주장의 요령을 듣건대, '무슨 까닭으로 김양수, 장덕수 외 몇 사람이 『삼일신보』와 같이 뉴욕 한인 사회의 유일한 보도기관의 직접 임무를 가지고도 김우영 같은 놈의 특별한 소식을 게재치 않아서 몇 사람 외에는 그 소식을 아는 자가 없게 만들었으며, 무슨 까닭으로 그들이 『삼일신보』에 남다른 애국정신을 고취하면서 김우영 같은 놈과 밤낮으로 몰려다니며 먹고 마시며 석 달 동안이나 무슨 이야기를 하였느냐 이것이 적이나 양심

있는 사람의 일이냐, 이것이 의절 있는 사람의 행동이냐. 너희들도 김우영
보다 못하지 않은 무리다. 나(김용하)는 너희들 같은 무리를 이 뉴욕 사회
에 용납할 수가 없다. 이를 우리 사회의 공론에 부쳐 결정을 짓지 못하면
나 단신으로라도 너희들을 처치할 것이니 속히 떠나가라.' 함이었습니다.

김 씨의 주장이 이처럼 강경하고 문제는 점점 확대되어 이것을 조용한
가운데 해결을 짓지 못할 것을 본 현임 뉴욕 한인교회 목사 장석영 씨는
김용하 씨와 사석 담화가 끝나던 즉시로 임시 뉴욕 한인 공동회 회집의 필
요를 깨닫고 이 문제를 공공연하게 해결코자 먼저 그 연루자라는 몇 분을
그 회석에 불러온 후 의논을 시작키로 되었습니다.

공동회 개회

때는 공동회 선포가 있은 지 한참 뒤였으나, 불러올 사람들이 당석지
않기 때문에 회중은 하릴없이 앉았다가 약 반 점쯤이 지나자 김양수, 장덕
수 외 몇 분이 들어옴을 인하여 곧 개회케 되었는바, 공중의 추천으로 당
야 신년 연회의 주석이었던 한인 뉴욕 교류민장 이진일 씨께서 사회케 되
었습니다. 회장이 승석하자 개회의 취지를 다시 설명한 후, 서기 한 사람
을 먼저 뽑고 이어서 사찰 네 사람을 뽑았으니 이는 장내의 공기가 미리부
터 매우 긴장하고 살기가 충만하여 질서문란을 불우에 예방코자 함이었으
며, 김용하 씨를 청하여 그 주장을 먼저 듣기로 되었습니다.

김용하 씨 답변의 요령

김 씨는 공중에 향하여 먼저 김우영의 이력을 간단히 설명한 후 자기
가 한 일이 옳거든 박수쳐 달라고 청한(일동은 박수) 후 천천히 말을 계속합

니다. 대저 사람은 생명보다도 의와 절개가 더 중합니다. 혹자의 변호와 같이 김우영이 비록 애국지사 중 한 사람이라 하더라도 그놈의 행세는 불과 일개 창견(倀犬)에서 지나지 않는 터이니 설혹 그 개가 어떤 때에 제 주인의 발뒤축을 물어뜯는다 하더라도 아직 자기가 되기는 다시 설명할 □□도 없는 터이며 또는 그나마 그가 애국적 행위를 한 것이 있다 하더라도 이것을 무엇으로써 증명하려 합니까. 의와 절개가 없는 자에게 어찌 애국을 말할 수 있습니까. 공연히 몇 사람의 과실을 가리기 위하여 한껏 그를 애국자로 내세우려 함이 도리어 우리를 우롱하고 모욕하는 바가 아닙니까. 그따위 애국자가 지금 세상에 있습니까. 그리고 그렇게 애국자 된 사람이 옛날 역사에 있습니까. 그뿐 아니라 이 땅은 내지(內地)[9]나 원동(遠東)[10]과도 그 입장이 다르지 않습니까. 이곳에서 그러한 애국자를 환영하여야 옳습니까? 한 자리에서 음식을 같이하고 희락을 같이 하여야 옳습니까? 이러는 것이 당신이나 나 한사람의 수치가 아니며 뉴욕 2백인 동포의 수치가 아니며, 미주 20여 년 한인 역사의 수치가 아니고 무엇입니까. 나 같이 일개 무명한 사람이 뉴욕에 올지라도 『삼일신보』에 대서 특서로 보도하면서, 왜 그러한 애국자를 3개월이 지난 오늘에도 한 줄 소식을 내지 않음은 무슨 까닭이며 밤낮으로 그놈의 집에 가서 먹고 마시고 즐기는 것은 무슨 까닭입니까. 그뿐 아니라 그놈이 우리 사람이 모이는 곳에 발을 들여 놓게 된 것이 그놈의 친구 몇 사람의 □□ 지시한 까닭이 아니고 또 무엇입니까. 길게 설명할 것도 없이 김양수, 장덕수 외 몇 사람은 김우영보다 못하지 않은 무리이니 그런 무리는 그리로 가고 우리 무리는 우리로 오는 것이 옳지 않소. 나는 지금에 서슴지 않고 말합니다. 김양수, 장덕수 외 몇 사람은 김우영과 같이 일 주일 내로 이 뉴욕에서 떠나게 할 것을 이 회

9) 내지(內地): 조선을 가리킴.
10) 원동(遠東): 극동. 동부시베리아와 동아시아 지역.

석에 제출합니다. 당신들은 내 말을 대답하여 주시오.

김양수, 장덕수 양씨 답변의 요령

두 분은 여기서 선후하여 각각 자기의 변호가 있었으나, 대개에 있어 그 논점이 동일하므로 이를 한 가지 기록케 됩니다. 김우영이 우리의 공사 회석에 오게 됨이 그 잘잘못은 별 문제로 하거니와, 거기에 책임이 있다 하면 나(두 분 중)는 감수합니다. 그가 일본의 관록을 먹는 사람이니 우리 로서 그의 처세를 본받을 바는 아니나, 어쨌든 그가 조선의 애국자임은 어 디까지 주장하려 합니다. 나는 그와 일본에 유학할 때뿐 아니라 3·1 운동 당시와 동아일보를 처음 경영하던 때로부터 오늘까지 그의 이력을 잘 아 는 친구의 한 사람이므로 이 주장을 힘 있게 하는 바입니다. 그는 일찍 내 지에서 황옥 씨와 같은 폭발탄 범인을 그의 집에 숨겨준 적이 있었고, 만 주 방면에서 독립군과 우리 농민들의 생명 재산을 보호해 준 것도 압니다. 우리가 비록 그의 소식을 귀중한 신문에 게재치 못함은 여러 가지 말할 수 없는 곤란이 있어서 아직 주저하였습니다. 우리와 가까운 친구에게는 될 수 있는 대로 그를 소개하려 하며 또 나는 그와 언제든지 개인적 교제를 끊지 않으려 하며 이곳에서 떠나갈 수도 없습니다.

김용하 씨 다시 기립

지금 저들의 설명을 들으면 김우영은 참말 애국자입니다. 그럼 그러한 애국자를 어떠한 사정에서 귀중한 신문에는 보도치 못하면서, 어찌하여서 귀중한 예배당이나 우리 회석에는 오게 하였소? 신문의 게재나 회석에 참 여케 함이 보도의 형식이나 범위의 차이는 있을망정 그의 소개되기는 마

찬가지가 아니오그려. 우리 뉴욕 한인들도 은연중 일 영사를 맞고 김우영으로 영사의 봉공을 제대로 시키기 위하여 이러한 흉계를 쓰오. 이러한 소개법으로써 차차 시카고 한인이 김우영을 맞게 되고, 다시 상항(桑港)[11]과 나성(羅城)[12]의 한인이 김우영을 맞게 하자는 것입니까. 나는 상당한 증거로 어떠한 소개 편지가 시카고 모 씨에게 벌써 간 것까지 알고 있소. 좀 정신 차리고 말하오.

그 외 현장에 여러 가지 사단

회석은 점점 질서가 문란한 가운데 여기저기서 회장을 부르는 소리가 그칠 새가 없이 되어 아무리 좋은 언론이 있을지라도 더불어 말할 만한 경우가 되지 못하리 만치 되었습니다. 지금 그 정황을 기자가 일일이 기억할 수도 없거니와 넉넉히 생각나는 몇 가지 사단은 도리어 세상에 알리기에 부끄러우리 만치 본 문제와는 너무도 탈선되는 것이므로 아직까지는 여기에 보이려 아니하는 바입니다. 다만 그중에 불필요하나마 적지 않은 말썽거리가 된 것의 하나는 곧 사람을 예배당 안에서 쳐서 피를 흘리게 한 것입니다. 왜 상대자에게 알리지도 않고 장소도 돌아보지 않고 그런 행동을 하는 것이 문명인다운 일이냐 함이 매우 이론답게 들리었습니다. 그러나 이렇게 비상한 행동에 이것저것 절차를 돌아볼 것이 있느냐, 예하면 안중근, 이재명 같은 어른들이 무슨 절차를 본 것이 있느냐, 그따위 소리는 이 자리에 논할 것이 아니라 함이 간단하나마 통쾌한 답변이 되어서 그 변론은 즉시 낙착(落着)되었으며, 다시 여러분의 의사 표시 가운데 특별히 동감한 바는 윤홍섭 씨의 사리당연한 대표적 언론 그것입니다. 씨는 말하기를,

11) 샌프란시스코.
12) 로스앤젤레스.

나도 김우영과 가까운 친구의 한 사람입니다. 그를 나의 친구로 알므로 나는 어디까지의 그의 잘못을 진정으로 책하여 그의 개과를 촉함이 나의 책임임을 깨달았습니다. 그래서 나는 신(信)과 의(義)의 쌍전을 가지려 노력할 뿐입니다.

이밖에도 여러 가지 사단이 있었습니다. 시간은 이미 늦어서 다음날 새벽 한 시가 지나고 회장은 폐회도 하기 전에 퇴석함을 인하여 그럭저럭 살풍경 속에서 그 회집은 끝을 막았습니다.

신년 제3일의 공동회

이상에 말함같이 신년 1일의 공동회는 아무 결과가 없이 헤어지고 유야무야의 김우영 사건은 더욱 그 범위가 확대되어 뉴욕의 한인 사회는 이 문제로써 시비 악해와 구설 흥장을 이루었습니다. 전하는 소식에 김우영은 중상이라 하여 아직까지 병원에서 치료를 받는 중이라 하며, 일변 김우영은 뉴욕 일본 총영사로부터 주미 일본 공사에게 보고하여 국제 공법상 영사의 특권과 소재국의 우대 조례로써 미국 정부에 교섭한 후 가해자와 혹 동모자는 □□하기를 주선 중이라 하며, 다시 『삼일신보』 사원 일동은 이 문제의 선후책으로 연일 회의를 계속 중이라 하며, 또 일종의 유언비어는 모모 씨의 박살 위협 등입니다. 형세는 더욱 험악하고 인심은 갈수록 흉흉하여 이때의 공동회 소집을 다시 열지 않을 수 없는 경우를 당한가 합니다. 당일 하오 8시경입니다. 전과 같이 회중은 한인 예배당에 모여서 모 씨의 설명으로 회집의 이유를 설명한 후 먼저 사회의 공선[13]을 청하였습니다. 그러나 당석에 참석한 인원은 의외에 소수였습니다. 누가 이 회집을

13) 공선(公選): 선거로 뽑음.

주선하였는지는 알 수 없으나, 2백여 명이나 있는 이곳에서 그의 10분 1 되는 20명도 참석치 못하였습니다. 이 수효로는 공동회라는 명칭 하에 모일 수가 없으니, 적어도 2백 명 사람 가운데 그의 반수 이상이 참석치 않으면 될 수 없고 또는 이곳 우리 단체들의 단체별로도 그 인원수를 조정할 필요가 있다고까지 주장하여 누구보다도 문제의 주인공 되는 김용하 씨께서 참석지 않기를 선언하였습니다. 그래서 몇몇 분의 설명으로 이곳 형편이 아무러한 경우라도 백 명 이상의 회집을 가질 수 없으니, 이만이라도 모인 김에 얼른 문제를 낙착시키는 것이 좋겠다 하여 다소 □□도 있었으나 종시 뜻과 같이 못하므로 이 회집은 성립될 수 없게 되었습니다. 이에 따라 한 가지 질문이 있었습니다. 이 회집을 공동회라 못할 바에는 어찌하여서 신년 연회 끝의 회집을 공동회라 할 수 있느냐 함이었습니다. 이론에 있어 전자의 회집이 신년 연회의 목적으로는 공동회라 할 수 있으되, 이 문제의 성질로는 그것이 공동회가 될 수 없다는 것이 정곡한 해석으로 □□ 이번까지 전후 양차의 회집은 각각 공동회라는 인정을 받지 못하게 되었습니다. 따라서 전자 김용하 씨의 제출한 몇 가지 □□도 입안되지 못할 것이 자연히 판명되었습니다. 필경은 여러분의 일치한 의견으로 이 회석에서 정식으로 뉴욕 한인 공동회 소집의 위원회를 조직키로 하고, 그 임무에 당할 위원 7인을 선정키로 하였습니다. 김종철 씨 외 7인이 동 위원으로 선정되고 신년 제6일[일요일] 하오 7시에 뉴욕 한인 예배당에서 동회 소집의 뜻을 선포한 후 다소의 살풍경 속에서 동회는 분산되었습니다.

기자의 주의

독자 여러분은 아실 바와 같이, 이 위의 기사는 단순히 문제의 경과 상황을 그대로 보도함에 불과합니다. 총총히 쓰느라고 초건의 별로 수정도

없이 발표케 되어 무엇보다도 조사의 불구통한 구절이 많은 줄 압니다. 그러나 대체에 있어 사건의 요령만은 얻어보실 줄 믿으며, 장차 열리는 공동회의 경과를 기다려 추후 소식을 드리려 하며 또한 기자의 사견도 별히 발표할까 합니다.

<div align="center">1929년 1월 4일[14] 뉴욕통신</div>

(편집실) 1월 4일 하오 3시에 뉴욕 한인 위원회에서 발송한 제보에 의하면 김우영 사건에 대하여 무슨 보고가 있더라도 기재하지 말아달라는 부탁이 있었으므로, 이상에 기재한 통신을 기재키 주저하였으나, 그 사건에 관한 통신이 또다시 두 장이나 본사에 추후 도달된 고로 신문의 책임상 우리 전체에 적지 않은 관계가 있는 동 사건을 기재치 않을 수 없어서 미안하나마 기재하였습니다. 설혹 본보에서 기재치 않는다더라도 뉴욕에 있는 2백여 명 동포가 다 알고 떠도는 사건을 비밀에 부칠 수도 없고 또 비밀에 부친다면 몇 날 몇 달이나 비밀에 싸여 있을까?

14) 원문은 10월 4일이나 바로잡았다.

김용하 씨와 일(日) 영사(領事)

『신한민보』, 1929. 01. 24.

김우영 사건에 대하여 일반 재미 동포(뉴욕 동포까지)들의 명확한 공판이 있을바 본보에서 더 말할 필요가 없으나 그러나 보필의 책임으로 아주 침묵을 지킬 수 없다.

그러면 김용하 씨의 이번 행동이 어떠한 동기에서 나왔는가? 우리 민족의 사생존망에 직접 관계가 없는 제3자 즉 미국인이나 기타의 인이 보기에는 김용하 씨가 칼로 사람을 찔렀으니까 물론 법률에 범한 범인이라 하여 죄인으로 볼 것이 사실이다. 그러나 우리 대한의 정신을 가진 자는 누구나 물론 김용하 씨를 애국자, 의협 남아로 인정하지 않을 수 없다. 김 씨의 이번 행동은 우리 독립선언서 공약3장 제1조에 말한 바, "금일 오인의 차 거(擧)는 정의, 인도, 생존, 존영을 위하는 민족적 요구이니,

오직 자유적 정신을 발휘할 것이요, 결코 배타적 감정으로 일주하지 말라."라고 한 진정한 우리 삼일정신을 가지고 그 행동을 취하였다고 본다. 만일 김우영이가 뉴욕에 왔을지라도 우리 자유정신을 무시한 일이 없었다면 김용하 씨가 자기 영업하는 것 내놓고 일부러 김우영이 있는 곳을 찾아가서 칼질을 하였을 이유가 만무하다. 미국에 오고가는 일인과 친일파의 조선인이 허다하였고 김용하 씨가 그들을 그대로 방임하여 둔 것은 그 자들이 우리 자유정신을 무시하거나 무슨 직접 관계가 없었기 때문이다. 그러나 김우영은 이에 반하여 일본의 관리 또는 봉급, 은급금을 먹는 자로서

직접 간접으로 우리 자유정신을 멸시한 것이 한 두 가지가 아니었다.

첫째, 김우영이가 뉴욕에 석 달 동안이나 묵으면서 『삼일신보』의 중요 인물들을 몽혼시켜 놓고 우리 독립방침을 절대 주장하는 『삼일신보』를 은밀히 파괴하려고 활동하였다. 그 몽혼약이 어찌나 효험이 있었던지 『삼일신보』 사원 중 모 씨는 김우영을 애국자라고, 유력한 변호까지 하였다고 한다. 그 변호를 하고 섰는 모 씨의 입장이 일본인의 입장 같으면 5, 6년 일본 정부에 봉사한 김우영을 애국자(일본을 사랑)라고 변호할 수가 있으되, 『삼일신보』 사원 중 1인의 입장이나 한인의 입장이나에서는 결코 김우영을 애국자라고 변호한다면 몽혼약에 취하여 선천적 배달민족의 국수적 정신을 잃어버리고 일본인의 정신을 가진 모순되는 변호인 듯하다.

둘째, 김우영의 몽혼술이 어찌나 능하였던지 『삼일신보』 신년 축하호에 김우영의 아내 되는 나혜석의 그림(범과 천사를 그린 것)으로써 우리의 독립정신, 또 우리 자유의 신이라고 동보 제1면 맨 첫머리에 소개케 되었다. 나혜석의 미술이 유명 무명은 별 문제이어니와 그 손끝에서 떨어진 그 그림에 무슨 진정한 자유의 신이 될 수가 있으리오. 또한 그것으로 재미 한인의 신년을 축하한다면 그 얼마나 우리 자유 독립 정신을 멸시 능욕할 일이냐.

셋째, 김우영이가 『삼일신보』 사원 중 모모 씨들과 빈번한 교제는 물론 뉴욕 한인 사회 공회석에까지 무인지경같이 출입하였은즉 그 얼마나 담대하며 그 얼마나 우리 재미 한인의 자유정신을 무시하였는가? 아직 일본에게 귀화장을 써 바치지 아니한 재미 한인으로서 일본 관리와 예배를 같이 보며, 희락을 같이 하며 회의를 같이 한다면 그날이 즉 우리의 귀화장을 쓰는 날이 아니 될까? 김우영이가 뉴욕 한인 사회 중 지식계급이며 유력한 인물 모모 씨를 몽혼시켜 가지고 제1착으로 뉴욕 전반 한인의 자유정신을 박멸시키고 제2착으로 전 미주 한인의 자유정신을 박탈코자 음모하다

가 양산박 중 장자방의 철퇴 소리 같은 김용하 씨의 의로운 칼 소리에 몽혼약에 정신을 까무러쳤던 자들까지 새 정신을 차리게 된 것이 김우영에게는 불행이지만 재미 한인의 자유정신은 한 번 다시 활약하게 되었다.

이 세상은 강자의 세상이다. 김우영이가 일본 정부에 충성을 다하다가 불행히 김용하 씨에게 봉욕하였은즉 분할 것이 사실인바, 일본 공사와 교섭하여 가지고 김용하 씨를 법에 붙여 징역을 시키거나 미국에서 축출시킬는지도 모른다. 그러나 김용하 씨는 "정의, 인도와 생존 존영을 위한 민족적 요구로 자유정신을 발휘코자 함이요, 결코 배타적 감정으로 한 일이 아닌즉" 우리 재미 동포들은 어디까지든지 그 이를 후원하여 줄 의무가 있다고 한다. 또는 김용하 씨가 마땅히 할 일을 하였은즉 오늘날 죽는 한이 있더라도 후회할 것이 없다.

본 기자의 이상 말은 결코 남의 법률을 무시하고 무슨 암살 같은 것을 주장함은 아니다. 오직 김용하 씨의 행동이 배타적, 감정적 망동이 아니고 단순히 공분심에서 나온 것을 설명함에 지나지 않는다.

최후로 『삼일신보』 자체에 관한 선후책을 간단히 말하고 그만 두고자 한다. 『삼일신보』가 다행히 자유 공기가 맑은 미국 땅에서 발행되었기 때문에 그 정신이 매우 건강하였지만 불행히 그 사원 몇 사람이 김우영의 몽혼약에 중독되는 바람에 동 보 자체의 정신도 악영향을 받게 됨이 사실이다. 이제 만일 그 중독된 사원들이 여전히 시무한다든지 혹 말 못할 사정에 인하여 정간한다든지 하면 그는 김우영에게 막대한 성공이 될 것인바 지금 유일의 선후책은 그 중독된 사원 둘을 사임시키고 (적더라도 몽혼약에 취했던 정신을 복구할 때까지) 제 정신 가진 새 사람으로 선택하여 새 정신, 새 기운으로 동 보를 계속 발간해야만 우리 재미 한인의 자유 독립정신을 일후에 누가 감히 침해할 생각을 두지 못하리라고 한다.

신년 제6일 뉴욕 개회

뉴욕 통신원
『신한민보』, 1929. 01. 24.

이미 부영사 김우영 사건으로 뉴욕 한인의 3,4차 공동회가 있었고 다시 정식으로 한인 대회가 본월 6일에 뉴욕 한인 예배당 내에 소집될 것은 전자 통신으로써 아실 터이어니와 지금 동 대회의 경과 상황을 듣건대 대개 이 아래와 같습니다.

당일 소집 위원의 대회 통지를 받고 동 회석에 왔던 인사 중에는 개회도 되기 전에 돌아간 이들이 다수이었으니 이는 당내 게시판과 식당 안에 미리 붙어 있었던 어떤 광고를 보게 된 까닭입니다. 지금 그 광고 원문의 첫 절을 그대로 보건대, "왜적 정탐 김우영이 지금 뉴욕에 왔는데"라고 하였고, 그 아래 이 중대 사건을 처리키 위하여 당일에 비공식 한인 대회는 정지시키고 래 9일에 정식 대회가 뉴욕 민단 주최로 소집될 뜻을 말하였습니다. 이로 인하여 당일의 대회는 우선 실패를 염려하였습니다. 그러나 모씨의 임시 처단으로 그 광고는 떼어버림을 따라 회중은 아직도 공전의 다수를 가지게 되었습니다.

개회가 되자 현임 뉴욕 민단장 이진일 씨의 질문으로 당일 대회는 현재 뉴욕 각 단체 영수들과 무슨 양해가 있었느냐, 그러한 용의도 없이 대회가 소집될 수 있느냐 함에 대하여 누구든지 뉴욕 여러 인사의 발기이면 대회가 소집될 수 있다는 반질[1]로써 필경 해 씨의 동 회 자격 부인의 성명에도

1) 반질(反質): 되묻다.

불구하고 다시 동 회에서 해 씨의 언권을 허락지 않기로 결정한 후 회장 이기붕 씨의 사회 하에 회무는 처리케 되었습니다.

　인제 김우영 사건에 대한 여러 인사의 의견 진술이 있었습니다. 다음으로 본 건에 대하여 원 피고격에 있는 김용하 씨와 김양수, 장덕수 양 씨의 답사를 듣기로 되었습니다. 그러나 김용하 씨는 이미 그 광고를 본 후 곧 출타하였고, 김양수 씨는 인병[2] 불참하였으며, 오직 장덕수 씨 한 분만 그 회석에 있었습니다. 회무 진행은 좀 곤란한 경우를 가졌습니다. 그러나 김용하 씨의 주장은 전자 수삼 차의 성명으로써 일반이 확지[3]하는 터이니 그것을 그대로 회의의 제안으로 받자고 하여 이의가 없었고 김양수 씨는 결석하였으니 동 씨의 의견은 추후에 듣기로 된 후 지금부터는 오직 장덕수 씨 한 분께 그 답사를 청키로 되었습니다. 씨는 먼저 김우영이 애국지사라는 변호에 들어가 예의 폭발탄 범인 황옥 씨 사건과 삼일운동 당시에 죄수 변호 같은 몇 개 실증을 들었습니다. 그러나 황옥 씨 사건은 그 때 황옥 씨가 경부라는 □ 믿을 만한 관리의 신분으로 김우영의 집에 □□한 것이니 비록 폭발탄을 휴대한 것이라도 김우영이 알지 못하였을 것이며 설혹 그가 알고도 그리한 것이라 하면 일인으로서 김우영을 용서했을 리가 있겠소. 적어도 김우영을 조사하다가 증거를 찾지 못하면 그 관직이라도 파면시켜 다시 의심의 사람을 쓰지 않았을 것이 아닙니까. 또 수감되었던 유지의 변호로 말하면 어찌 그것을 애국자의 가지는 의협적 행위로만 본다 하겠소? 혹시는 개인의 직업적 광고로도 볼 수가 있지 않습니까. 이러한 말 따위로써 그를 변호함은 도리어 우롱에 지나지 않는다는 뜻을 모 씨가 설명하였습니다. 다시 장덕수 씨는 김우영 변호의 한 참고건으로 그의 부인(여류 화가로 유명한 나혜석 양. 『삼일신보』 신년호에 두 천사와 범의 그림

2) 인병(因病): 병 때문에, 아파서.
3) 확지(確知): 확실히 알다.

은 그의 휘호)이 지금 임신 중일 뿐 아니라 만리 이역에서 고적한 가운데 내 말을 듣고 싶고 내 종족을 대하고 싶다 하며, 그의 말이 그가 무슨 잘못이 있기에 우리 사람이 모이는 곳에 갈 수가 없느냐 하여 눈물을 흘리는 것을 보면 (듣는 자도 눈물) 자연히 동정이 없을 수 없다는 뜻을 말함에 따라 그 정상은 참작할 여지가 없지 않으나 공의가 사정보다 더 크다는 뜻을 열렬히 설명한 후 모 씨의 제의로서 이 아래 몇 가지 사건을 결정하였습니다.

1. 김우영과 사교를 엄금. 김우영 사건을 제대로 처리하자면 먼저 김우영으로부터 어떠한 서류나 기타 증거품을 앗아야 될 것입니다. 그가 일본 정부의 돈을 받아가지고 구미에 지나는 것을 혹 활 만유라 하나 기실은 해외 한인의 독립운동 상태를 조사 보고하자 함에 불과한 것이니 하고 많은 하급 관리에게 저렇듯 거액의 은급금을 지불한다 함은 일본 국고의 예산이 될 수 없을 것이라 합니다. 그의 휴대한 서류에는 반드시 일본 정부의 어떠한 사명과 3개월 담화의 기록이 있을 것입니다. 그러나 뉴욕의 지금 형세로는 그러한 영단을 취키가 불능한 데 있습니다. 만일에 김용하 씨 같은 어른이 없었더면 이만한 처치에도 나아가지 못하였을 것이 분명합니다. 공교스러운 것은 소개로써 한 사람 두 사람이 차례로 친근케 되어 이른바 막지기자지악(자기 아들의 잘못은 모른다)이란 교훈과 같이 선악의 차별은 몽롱하여지고 친소의 간격은 타파되어 나중에는 네냐 내냐 죽자사자 하는 지경에 이르렀을 것입니다. 그래서 사석 축출은 물론 드러내놓고 일반적 공회로도 그를 환영하였는지 모를 일입니다(모 공회 석상에서는 두 번이나 그를 정실로 환영하였다 함).

2. 김용하 씨 포상. 씨는 김우영과 같이 몇 사람을 뉴욕 사회에서 몰아내기로 제의 하였습니다. 그러나 이를 단행함에는 강력보다 필경 법률로써 해결할 것인데 법률이 거기에 적응되는지 의문이며 비록 김양수, 장덕수가 일시의 과실이 이러하다 할지라도 우리는 아직도 그들에게 기대와

우의가 남아 있다. 용서할 여지가 있다. 더 어찌할 방도를 찾지 못한다. 오직 우리는 김용하 씨에 대하여 씨의 하신 일이 도의적 양심이 발로한 공분에 있고 해타적[4] 행위의 구구한 감정문제가 아님을 알아서, 바라기는 씨도 우리와 같이 많은 용서가 있으소서 할 뿐입니다. 천금 옥백으로써 씨에게 포상치 못하나마 존경과 열정이 가득한 우리의 박수를 들으소서.

3. 장덕수 사과. 나(씨)의 부주의함으로써 여러분의 분노와 사회적 미혹을 일으키게 됨은 그 미안함을 무어라고 형언할 수가 없습니다. 다만 김우영과 나 사이에 사분적 교제는 피할 수 없음을 조건으로 하고 이 회 결의의 모든 처벌을 다 받으려 합니다. 다시는 김우영을 공회석상에 출동치 않게 하기로 담보하였습니다.

<div style="text-align:right">1929년 1월 7일</div>

4) 해타적(害他的): 남을 해치려 하는.

김우영 사건을 읽고: 파리스와 베를린을 내왕하며 무엇을 정탐한 후 미주로

최명온
『신한민보』, 1929. 04. 04.

파리성에 들어갔다가 오늘 저녁에 차를 타고 주인 처소에 들어오니 『신한민보』가 6개호나 와서 있더라. 시간은 벌써 오후 9시가 되었는데 무슨 기쁜 소식이나 왔는가 하여 저녁밥을 먹을 생각도 아니 하고 신문 첫 장을 펼쳐 놓고 □□을 쳐다보니 제1114호라. 제1면에서부터 제4면까지 살펴보아야 신문 4페이지를 웬 김우영이가 차지하였구나.[1] 김우영이가 유럽 정탐한 사실을 아는 대로 이하에 기록하나이다.

그놈이 파리성에 들어와 자기의 고향 사람 서명해하고는 자기는 파리 유학을 목적하고 왔는데 이곳 한인들을 교제시켜 달라고 하는 고로 서 군은 요로 제씨에게 소개하였으나 한인 사회에서 천대를 하는 고로 그 자의 아내는 대성통곡하며 하는 말이 "이러고야 사람이 무슨 가치가 있나뇨." 함에 그 남편 된 김우영이 답 왈 "이 사람아 울기는 왜… 상관이 무슨 상관이 있나뇨. 우리가 잘 먹고 지내면 그만이지. 이런 울음과 말은 시작도 말라." 하고는 서 군이 동좌한 고로 더 말하지 않고는 서 군의 지나는 형편을 묻는다. 서 군은 답하되 나는 본댁 부친께서 돌아가신 후로 학비가 오

1) 『신한민보』 제1114호는 1929년 1월 24일 발행된 것이다. 여기에는 김우영 사건 관련기사가 다음과 같이 4개 실려 있는데 그 분량이 신문지면 대부분을 차지하고 있다. 「제20회 대의원회 김용하 씨에게 축하전을 발송」, 『신한민보』 1929.01.24.(1); 「시카고 일반 동포가 김용하 씨의 의거를 찬양, 왜적의 관리의 출입과 회색분자의 대두를 경계하자는 소리 충천, 각 사회 유력한 인물들의 의견을 진술하여 공분을 표시」, 『신한민보』 1929.01.24.(1); 「신년 제6일에」, 『신한민보』 1929.01.24. (1) (2).; 「김용하 씨와 일 영사」, 『신한민보』 1929.01.24.(4)

지 못하여 파리고등중학을 졸업하고 지금 학비가 없어서 대학에 입학치 못하고 지금 하루 한 끼씩 먹고 삽니다...

김우영이 답 왈, "그러면 내가 일본 상점에 소개할 터이니 저게 가서 일하면 돈 벌어 가지고 공부할 수도 있네. 그래 일본 여행권은 있는가?"

서 군은 답하지 않았다. "그러면 내가 일본 영사에게 가서 여행권부터 낼까?" 하므로, 서 군은 기뻐하고 살 길이 앞에 있지 사람이 죽을 수야 있을까 하고 익일에 왜영사에게 가서 여행권을 내어달라 한즉 왜영사가 어디 없이 책망하므로, 그제야 김우영 놈의 간교한 수단에 떨어진 줄 알고 왜영사관에서 욕설을 하고 주인에 돌아온즉, 왜사냥개 김우영놈은 자기 아내는 파리에 있으라 한 후 벌써 베를린으로 유학 간다고 떠났으므로, 할 수 없이 차비를 주인에게 꾸어가지고 본 필자를 찾아온 고로, 나도 생활이 넉넉지 못하여 서 군과 근 4삭 동안을 한 침대에 유하며 노동하여 근근이 생활하다가, 왜사냥개 김우영이가 온다는 소식을 듣고 또 서 군은 미련한 생각에 아직도 자기 고향 사람이고 왜놈의 부영사로 있으니 생활의 길을 열어주리라고 믿고 파리성으로 쫓아간즉, 베를린으로 유학 가서 그곳 정탐대학을 마치고 파리성에 와서는 매일 왜영사 □□□□와는 경치 구경만 다니고 파리성 한인 정탐대학을 졸업하고는 또 미국유학을 목적하고 갔다고 하더니, 오늘 저녁에『신한민보』제1114호를 거한즉 듣던 말과 같이 또 유럽대학 마치듯이 미국 유학 가서 뉴욕 한인 정탐대학을 거진 졸업할 시기에 김용하 씨의 □□ 영업을 폐지하고 한인 정탐 졸업식에 쫓아가 칼로 찔렀다니 졸업을 그만 마치지 못하고 도망한 모양이다. 아! 왜사냥개 김우영은 그 두뇌가 어떻기에 일년래(來) 유럽 유명한 대학들을 마치고 아메리카 뉴욕『삼일신보』사 정탐대학까지 마쳤는가.

다시금 뉴욕교회 정탐대 학위를 얻을 뻔하다가 김용하 씨의 칼에 찔렀다니 그놈이 각국으로 횡행하며 한인을 정탐하고 뉴욕에 갔다 하기로

분한 가운데 김용하 씨께서 왜사냥개를 칼로 찔렀다 하였기에 기쁜 가운데 김용하 씨 전에 축하를 드리나이다. 그러나 한 가지 섭섭함은 그놈을 죽이지 못한 것이 유감이올시다.

불국 룡비에서 듣고 본대로

최명언 기서

여자여! 비는 오는데[1)]

전춘강(田春江)[2)]
『동아일보』, 1929. 07. 03.

오랫동안 비가 아니 와서 풀도 타고 꽃도 타고 못자리도 타고 사람의 가슴도 탔습니다. 그러나 하늘문은 열리고 물은 쏟아졌습니다. 그 물이 닿는 곳에 죽어가던 생명이 뛰고 춤추며 일어났습니다.

비를 기다리는 그 정과 똑같이 지금 조선은 사람다운 여자를 요구합니다. 그동안 이름 높던 여성들은 여러 점으로 대개는 실패하였습니다. 거기서 뛰어난 인물이 나올 듯하면서도 나오지 않습니다. 특히 문단으로 보아도 여류작가는 가뭄이 심합니다. 나혜석, 김원주(金元周), 김명순(金明淳) 3씨만 너무 재탕에 재탕을 거듭하여서 김이 빠졌습니다. 씨(氏)들 자신도 그렇고 독자도 그러할 것입니다. 3씨도 수양에 수양을 더하고 붓대를 날쌔게 갈고 갈아서 새 기운으로 나오기를 바라는 동시에 숨은 이 신진이 뛰쳐나와야 하겠습니다. 지금 같아서는 세계에 부끄럽다는 것은 엄청나서 감히 말도 못하겠고 일본에게도 부끄럽고 우리 스스로도 부끄럽습니다. 논문이나 시나 소설 하나 똑똑히 쓰는 여자가 없대서야 어디 조선 여자의 명맥이 있습니까. 이것이 소소한 문제라고 도외시하고 냉담하게 생각하는 여성이 있을지 모르나, 나는 여자계에 중대 문제 중 하나라고 생각합니다.

부끄럼 많고 조심성 많고 자존심 많은 여자라 그런지 모르지만 지금은

1) 이 글은 '여인만필 (2): 여자여! 비는 오는데'라는 표제 하에 실린 글이다.
2) 전춘강(田春江, 1898?~1942)): 본명은 전유덕(田有德), 춘강은 호이다.

그러할 시대가 아닙니다. 남자와 똑같은 활기로 진출하여야 하겠습니다. 그래서 시들어가고 힘이 없는 이 땅에 비 내리듯 여러분의 붓이 수없이 폭주하여야 합니다.

더 쓸 말은 없고 이것으로 끝내긴 안 되었고 다른 제목으로 하나 더 쓰렵니다. 청하신 것과는 탈선이 되는지 모르겠습니다.

피서

여름이 되면 웬만한 사람은 산으로 바다로 피서를 간다. 전에는 그런 문자도 몰랐는데 양풍이 들어온 후 그네들이 가니 우리도! 하고 쫓아가게 되었다 할 수 있으면 좋은 일이다. 그러나 빚을 내서 유흥으로 딴 계집 데리고 딴 사나이 데리고 가는 것은 악풍(惡風)이다. 그런 사람은 피서 갔다가 거기서 죽어버리고 다시 돌아오지 말기를 바란다. 석왕사(釋王寺) 같은 데 가보면 그 추악하고 풍기문란한 것은 눈을 뜨고 못 보겠으며, 점잖은 사람이 피서 갔다가 오히려 욕(辱)을 보고 다시 서울로 피해올 수밖에 없는 형편이다. 기생은 서울서 돈 벌다가 돈푼 있는 자들이 피서 가면 낚싯밥 따르는 고기처럼 얼른 쫓아가서 모처럼 몸 좀 휴양하러 간 사나이 돈을 마저 빨아먹는다. 석왕사는 기생출장소요, 불량녀(不良女) 집회소이다. 피서지는 대개 이러할 것이다.

피서가 양풍인데 한 가지 빠진 것이 있다. 양인은 피서 가면 아내와 아이들과 온가족이 가서 여름 한 철을 가장 의미 있게, 즐겁게 보내어 그 가정에 새로운 활기를 띄워가지고 돌아오는데, 조선 사람은 사나이 혼자 꼭꼭 간다. 가는 사람은 무슨 재미며 집에서 들볶이는 사람은 무엇인가? 가면 같이 가고 안 가면 다 안 갈 것이다. 피서 간다고 가정에 파란만 일으킬 것이다. 여자는 남자를 위하는 맘으로 혼자라도 가라고 하면 좋다구나 가

면서 여자에게는 가자고 아니하는 남자들이다. 거기에는 경제문제, 기타 이해할 이유도 있겠지만, 대개는 여기에도 불평등 차별 관념이 움직이는 것을 나는 여러 가정에서 보아 안다. 그중에는 피서가 아니고 피처(避妻)하러 가는 남자가 많은 것도 보았다. 여러 해 전에 이광수 선생 가족 일동과 주요한 선생, 전영택 선생, 이일 선생과 우리 가족과 함께 몰켜 피서 간 일이 있었다. 그때처럼 재미있고 사교적 의미로나 단락적(團樂的)으로나 다 좋은 때는 없었다. 유서지(遊暑地)에도 이러한 가족이 많이 가야할 것이다. 남자 혼자 가서 쓰는 돈보다 가족이 가서 팀을 하면 오히려 경제가 된다.

피서 이야기를 쓰니 가고 싶다. 바다는 오라고 물결 치고 산은 오라고 매미 시켜 올 건마는.

나(羅) 여사 화전(畵展) 수원에서 개최

「동아일보」, 1929. 09. 23.

【수원】오랫동안 유럽을 만유(漫遊)하고 돌아온 여류화가 나혜석 여사는 금번 고향인 수원을 방문케 된 바 동(同) 여사는 그동안 유럽의 풍경, 인물 등의 사생화를 다수히 가지고 올 뿐만 아니라 그 외 유럽의 명화도 참고품으로 다수 가지고 돌아오게 된 것을 기회로 본보 수원지국에서는 이를 일반에게 관람시키고자 동업 『중외일보(中外日報)』 수원지국의 후원을 얻어가지고 오는 23일과 24일 이틀 동안 수원 성내 남수리 불교 포교당에서 일반에게 무료공개한다는 바, 수원에서는 처음 되는 일인 만큼 성황을 예상한다 하며 즉석에서 판매까지 하게 된다더라.

나혜석 여사 구미(歐米) 사생 전람

『중외일보』, 1929. 09. 24.

그의 고향인 수원에서

얼마 전에 미술을 연구하기 위하여 구미 각국을 시찰하고 돌아온 나혜석 여사는 금반(今般) 구미 각국에서 사생한 그림과 기타 유명한 참고품을 일반에게 보이기 위하여 씨의 고향인 수원 남수리 불교당에서 동아일보 수원지국 주최와 중외일보 수원지국 후원으로 구미 사생화 전람회를 본월 23, 24 양일간 개최하려는 바, 특히 입장료는 무료라 하며 시간은 상오(上午) 10시로[1] 하오(下午) 6시까지라더라. 【수원】

1) 원문은 '十로'

나혜석 여사[1]

「매일신보」, 1930. 05. 13.

여류화가로서만 아니라 여류작가로서도 한때 우리 문단에 센세이션을 일으키던 나혜석 여사를 찾아 다방골로 갔다. 그 부군을 따라 연전에 독일, 프랑스, 이태리 등 구미 각국 미술의 정화(精華)를 두루 살피고 귀국한 여사는 풍광이 명미한 동래(東萊) 자택에서 그 부군과 같이 캔버스와 어린 애를 벗하고 지내다가 금춘(今春)에 다시 서울에 나타났다.

아직도 20 전후의 신진들과 달리 검박하게 차린 몸맵시하며 윤곽이 뚜렷한 얼굴에는 어디라 없이 사람으로서는 어쩔 수 없는 세월의 자취가 흘렀다. 여사는 방금 그리다가 만 그림을 들여다보면서,

"하나는 다 그리고 저것은 지금 고치는 중입니다. 화제(畵題)는 그냥 〈어린애〉라 하고 싶습니다. 보시는 바와 같이 저 등 업힌 어린애는 제 맘에 그리 못 되지 않게 생각나지만, 업는 애가 어쩐지 마음에 덜 들어서 지금 고치는 중입니다. 세월이 갈수록 나아야 할 터인데, 도로 퇴보만 되는 것 같습니다."

하고 평안도 악센트가 어디라 없이 숨은 분명한 어조로 말하면서 다시 〈파리의 화가촌(畵家村)〉이란 그림을 보여주었다. 녹음이 우거진 속에 크고 작고 높고 낮은 양옥들이 즐비한 촌락이다. 우리 조선화가의 생활을 너무도 잘 아는 나는 이 그림에서 프랑스 화가들의 생활을 상상하는 때 미상

[1] 이 글은 '미전(美展)을 앞두고 아트리에를 찾아 (7): 나혜석 여사'라는 표제 하에 실린 글이다.

불 무슨 느낌이 없을 수 없었다.

"이것은 여행 중에 스케치판에 그린 것을 다시 늘인 것입니다. 외국 것을 보고 오니 눈만 높아졌습니다. 큰일 났어요…….."

하면서 여사는 외국 화단의 소식을 이야기하였다.

살림과 육아: 화가 나혜석 여사[1]

『매일신보』, 1930. 06. 06.

여류화가 나혜석 씨라 하면 세상이 다 아는 바이다. 기자는 그의 이름을 들은 이래, 그는 어떠한 사람이며, 키는 얼마나 하고, 몸집은 얼마만 하고, 얼굴이 긴지, 둥그런지, 보지는 못하고 다만 어렴풋하게 그의 모습을 그려보았다. 사람의 마음이란 이상한 것이다. 그를 찾아가면서도 그의 모습을 그려보고, 또 나의 상상과 같았으면 하는 무조건의 요구를 혼자 하였다.

그를 방문하였을 때는 그날 해가 거의 7분쯤 지난 때이었다. 방에서 바느질을 하고 있던 그는 기자가 방문하였다는 소리에 나와 맞아주었다. 얼굴……눈……코……입……몸…… 내가 상상한 그와는 조금도 같지 않았다. 하여간 내가 상상한 씨보다는 더 한층 진중하고 또 부드러우며 애정이 있었다. 어딘지 말할 수 없이 따뜻한 곳이 있었다. 겉으로는 아무 재미가 없는 듯 같으면서도 깊이 들어갈수록 새록새록 재미있는 그이었다.

그 풀린 듯하면서도 정기가 흐르는 눈은 여류작가로, 또 화가로, 가정주부로의 모든 수완과 재질이 있다는 것을 말하는 듯하였다. 그는 평안도 액센트가 약간 섞인 어조로 말하였다.

"예술은 나의 일평생의 위안이요, 또 생활의 전부라고 하여도 과언은 아닙니다. 그것이 나의 취미요, 나의 직업입니다. 그만큼 내가 좋아하는

[1] 이 글은 '그들 취미(趣味): 살림과 육아 화가 나혜석 여사'라는 표제 하에 실린 글이다.

까닭에 아이가 넷이나 되는 금일까지도 틈을 만들어 붓대를 들며, 캔버스를 둘러매고 산과 들로 뛰어다닙니다. 참으로 극성이지요. 누가 시키면 하겠습니까? 그러나 한 번 붓을 잡으려면 그것이 그렇게 상수롭지 않은 듯하여요. 남의 어머니 노릇을 하는 나로서는 쉬운 일은 아닙니다. 붓을 들고 한참 열중하게 그리며, 또 거진 연구를 하였다가도 어린애가 울게 되면 그저 집어 내던지고 젖을 먹여야 합니다. 그런고로 가만히 생각하면 그림 그린다는 것이 욕이지요. 그러나 저는 나의 예술을 위하여 어머니의 직무를 잊고 싶지는 않습니다. 물론 그림을 그린다든지 글을 쓴 것도 나의 취미이겠지만, 어린애를 기르며 바느질을 하고 살림을 하는 것도 퍽 재미있습니다."

"만약에 나에게 어린아이들의 빵긋빵긋하고 웃는 얼굴과 엄마 엄마하고 불러주는 기쁨이 없다면 도무지 생활이 건조무미하면서 살지 못할 것 같습니다. 어린애처럼 귀여우며 매일 싫지 않고 볼수록 귀여운 것이 어디 또 있을까요?"

〈정원(庭園)〉: 나혜석 작(作)[1]

『매일신보』 1931. 05. 24.

이 그림의 작자인 나혜석 여사는 조선이 가진바 몇 사람 아니 되는 여류 작자 중의 가장 오랜 역사를 가진 규수화가이니, 이 그림은 여사가 유럽을 여행하는 동안에 파리에서 화제(畫題)를 잡은 것이라는데 동 여사가 조선 미술전람회에 출품을 한 것은 금년이 아홉 번째요, 특선은 다섯 번째라고 한다.

1) 이 글은 '미전 특선 화보 (1): 〈정원(庭園)〉: 나혜석 작(作)'이라는 표제 하에 실린 글이다.

제10회 미전 평

김종태(金鍾泰)[1]
『매일신보』, 1931. 05. 26.~31.

무감사(無鑑査)라면 작자(作者)를 대우(待遇)함이요, 입선(入選)이라면 작품(作品)을 대우(待遇)함이다. 그러나 작자를 대우하여 그의 작품을 우대(優待)할 것도 아니요, 작품을 대우하여 그의 작자를 우대할 것도 아니다.

어느 작가를 우대하고 어느 작품을 우대한다는 것은 전람회 경영자의 사교(社交)이니 감상자(鑑賞者)의 알 바는 아니다. 그것이 평가(評價)에 아무런 가치(價値)도 없다. 그러므로 전람회의 경영자에 따라 그 종류에 따라 그 전람회의 대우 작자와 대우 작품이 다른 것이다. 따라서 가치가 다르다. 감상자의 감상 가치는 전람회의 대우 문제가 아니고는 전람회의 가치문제이니 어느 것이 우리에게 감상가치가 있느냐 없느냐 말이다.

이제 이 평문(評文)은 그것을 평가함이니, 개개(個個)의 작자와 작품에 논급(論及)하는 것이다.

[중략]

1) 김종태(金鍾泰, 1906.04.08~1935.08.17) 화가. 녹향회의 일원. 호는 회산(繪山). 경기 김포 출생. 1926~1935년 조선미술전람회에 출품, 이인성(李仁星) 등과 함께 괄목할 만한 활동을 하였다. 1930년 일본 동경에서 활동하였으며, 이 시기에 이과전(二科展)에도 출품하였다. 1935년 8월 평양에서 개인전을 열던 중 장티푸스에 걸려 죽었다.

나혜석 씨

특선작 〈정원(庭園)〉

수 년 전 씨의 걸작, 젊고도 아름답던 〈낭랑묘(娘娘廟)〉에 애착을 가진 작품이다.

그러나 그때의 색시는 이제 시들고 병들어 옛날의 모습을 찾아볼 수 없게 되었다. 만일에 이 영양부족증이 나아 건강이 회복된다면, 아직도 그는 아름다울 것이니 잘 조섭(操攝)하여 옛날의 꽃다운 자태에 여윔이 없도록 하여야 한다. 불행히 〈낭랑묘(娘娘廟)〉에 분장미(粉裝美)가 없다면 음사(陰祠)[2] 음산(陰酸)한 불쾌를 느끼는 것이다. 나는 음사(陰祀)[3]의 내용을 생각지 않는다. 다만, 〈낭랑묘(娘娘廟)〉의 형식을 아름답게 보려는 것이다.

〈정원(庭園)〉은 고담(枯淡)한 흑색이 주조(主調)로 다른 부분의 빛이 반주(伴奏)하여 폐허(廢墟)를 노래한다.

구차히 씨의 부활을 위한 대우라면 이의(異議)가 없다마는, 좌우에 걸린 〈작약(芍藥)〉과 〈나부(裸婦)〉는 도리어 씨의 영예에 치명상이다. 이러한 것을 출품한 작자의 사상이 의문이요, 출품을 하였더라도 그것을 진열하여 놓은 자의 심리를 모를 일이다. 우대를 한 것이냐? 모욕을 한 것이냐?

작자를 대우하기 위하여 불미(不美)한 작품에 특선 딱지를 붙여서는 안될 것은 이미 서언(序言)한 바와 같다. 그러나 이 전람회에 사실 이러한 정책이 있는 것만은 부인할 수 없는 일이다. 우심(尤甚)한 자는 모 씨의 반입 작품이 감사에 낙선한 것을 심사원의 보고에 의하여 경영자 당국이 모 씨는 양행(洋行) 전까지 선전(鮮展) 특선을 하던 작가이고, 따라서 화단에 공

2) 음사(陰祠): 미신으로 귀신을 모시어 놓은 집.
3) 음사(陰祀): 함부로 제사 지냄, 또는 부정(不正)한 귀신을 제사 지냄.

로가 많다 하고 대우하기를 결의하고 입선에 편입한 위에 드디어 금딱지를 붙이게 되었다 한다. 이것이 경영자의 소위(所爲)이든, 심사원의 무능이든, 하여간 추(醜)하기가 짝이 없다. 이러한 정책이 폭로되고 보면 결국은 작자의 불행이고 마니 이제 그 작자는 조소거리가 되는 것이다. 요행(僥倖) 그는 본토 작가가 아니라니 적이 안심이 된다.

야마다 신이치(山田新一) 씨

특선작 〈화동(花東)〉

흑색의 기법이 적당치 않다. 질량의 관념이 묘사로는 보이나 채색의 표현이 없다. 데스크나 화병이나 똑같은 힘으로밖에 아니 보인다.

아쓰랑⁴⁾을 잘못 배우면 있기 쉬운 폐(弊)다. 대작 인물화는 열작(劣作)이다. 싸인이 한 화면(畵面)에 얼마만한 가치가 있고 없는 것은 문제로 삼기도 싫다. 실패한 곳을 싸인으로 보충하려는 것은 천박한 마술사이다. 이 그림 좌하부에 밝은 빛으로 휘갈긴 로마 문자가 없더라면 빙의(凭倚) 미인은 코를 다치고 말았을 것이다.

그러나 씨의 작품은 사치한 품으로도 장중에 당당한 것이다. 씨의 경력과 공로를 인정한다면 씨의 출품작은 역력한 금딱지를 붙일만하다.

파리는 미술도회로 수도이다. 그곳에 생활하는 미술가는 말할 것도 없거니와, 여행만 하여도 행복이다.

나혜석 씨도 파리에 갔다 왔다 한다. 만일에 김중현(金重鉉) 씨가 양행을 한다면 어떠할지. 골동(骨董)취미가 달라질 것은 짐작된다. 향토예술이 골동취미가 아닌 것은 두말할 것도 없다마는, 향도취미의 가치도 가부(可否)

4) 원문대로.

문제이다. 김중현 씨의 즐겨 쓰는 원색 중에 붉은 빛이 제일 유쾌하다. 씨의 예술이 색채에 있다면, 좀 더 그의 연구가 필요한 것이니 그것은 지식이다. 씨의 작품이 훌륭한 것은 지식을 초월한 데에 있다. 그러나 그림을 잘 그리든 못 그리든 잘 되었든 못 되었든, 그것이 문제가 아니라 항상 좋은 그림을 그리려는 노력을 가지고 그려야 할 것이다. 이것이 화가 일생의 학문이다.

〖중략〗

이 전람회가 공개되기 전 감별(鑑別)만을 하여놓은 회장을 일별(一瞥)한 일이 있다. 입선된 작품을 대소(大小)에 따라 적당한 벽면에 진열하여 놓았을 뿐이고, 아직 심사 발표는 없었다. 그러나 채선(採選)된 맴버로 보든 작품의 벽면 대우(待遇)로 보든 나는 직감적으로 심사의 계획을 알 수가 있었다. 그것은 대체로 대작을 벽면 중앙에 걸어놓아 우대하였고, 작자에 따라 잘 보이는 곳, 잘 아니 보이는 곳을 차별하여 석차(席次)를 매어 놓은 것으로 짐작하는 것이다. 물론 나의 억측(臆測)이다마는 적어도 다소 전람회 상식이 있는 자로는 조금도 유예치 않는다.

그러면 이번 심사는 벽면을 선정하여 놓고 한 것이 사실이다. 벽면을 선정하였다는 것은 특선 벽면(特選壁面)을 가설(假設)하였다는 것이다. 물론 작품으로 보아 우대할 작가를 선정하였고, 우대할 작품을 특선벽면에 대우(待遇)한다는 것이겠으나, 사실이 그렇지 않다면 어찌 되느냐. 여기서 사념(邪念)을 갖게 되는 것이다 나는 주저(躊躇)없이 특선 벽면에 걸린 작품에 추악(醜惡)한 것이 많았던 것을 단언하겠다. 목후의관(沐猴衣冠)이다. 원숭이에게 의관을 씌워 상좌(上座)에 앉힌들 그것이 무엇으로 보일 것이냐. 우선 빙의미인(凭椅美人)이 그게요, 춘양미인(春陽美人)이 그렇다. 정현웅 씨

의 빙좌미인도 조소(嘲笑)를 못 면(免)할 것이다.

이에 비하여 이승만(李承萬) 씨의 〈풍경〉, 오점수(吳點壽) 씨의 〈나부(裸婦)〉는 박옥(璞玉)이 길에 버려져 있는 격이다. 그러나 나는 현명한 심사원이 그들을 주울 것을 믿었다.

과연 심사원은 현명하였을까? 심사 발표가 되자 미전(美展)은 일대 혼잡을 이루었다. 누구나 미전 화단에 유의(留意)한 이는 다같이 차호(嗟呼)를 부르는 것이다. 작품 본위의 미전이냐? 작가 본위의 미전이냐? 무엇을 본위로 하고 경영을 하는가? 만일에 작가 본위로 심사를 하였다면, 작자를 이유로 하여 작품을 대우하였을 것이요, 작품을 본위로 심사를 하였다면, 작품을 이유로 작가를 대우하였을 것이다.

그러나 결과에 있어서 소위 대가(이 전람회에 경력이 있는 공로자)의 우대가 적고 신인의 추천(推薦)이 많다. 그러면 결국 대가의 작품이 신진 화학생(畫學生)보다 열등(劣等)이라는 것을 의미한다. 그러나 사실이 그렇지 않은 것을 증명할 수 있다. 확실히 모 씨를 대가라고 대우를 하였다면, 왜 이승만 씨는 대우를 안 하였느냐 말이다.

이승만 씨는 야마다 신이치(山田新一) 씨와 전후하여 미전이 아직 유치하던 당시에 미전이 특선으로 포상(褒賞)하여 조선 화단에 소개를 하여놓은, 미전 발육(發育)에 있어서 당당한 공로가 있는 조선 대가이다. 그들은 분명히 미전이 낳은 작가이고, 따라서 미전을 길러놓은 공로자이다. 이에 대하여 양 씨의 작품에 차별이 없는 이상, 도리어 이 씨의 작품이 우수한 경우에 있어서, 야마다 씨를 작자로 대우하여 특선을 우대하였다면, 왜 이 씨는 작가로 대우가 없고 작품에 우대가 없느냐?

여기서 강요(强要)히 작품의 우열을 논명(論明)할는지는 모르겠다마는, 그야 낙선한 작품에까지 작자를 우대하기 위하여 특선 딱지를 붙였다면, 정당히 입선한 작품에 특선을 못 줄 것이 무어냐? 특선이라 하는 것이 특

별 입선이라면, 괴(怪)치 않다마는, 특선은 동정(同情)이 아니라 추천인 것이다.

〖중략〗

프롤레타리아 미술과 쉬르레아리즘은 시대적 고찰로 사회적 가치를 인정하겠다. 프로미술운동은 적극적 투쟁 수단이요, 쉬르레알 운동은 소극적 도피(逃避)수단이다. 이것은 현금(現今) 자본주의(資本主義) 몰락에 있어서 어느 것이나 필연한 산물인 것이다.

회화예술에도 이 두 가지 운동이 생장하여 확연한 대립을 하고 있다. 그러나 조선 화단에서는 아직도 이 두 가지의 싹을 볼 수가 없다.

그 원인은 작가의 몰각(沒覺)에도 있다마는, 큰 것은 전람회의 질량 문제에 있다.

작가의 수와 생활의 영향이 되겠지마는, 조선에는 전람회의 종류와 횟수가 매우 적다. 몇 개의 사영(私營) 전람회라고 있으나, 대개는 자기 도취한 매너리즘에 불과하고, 민중을 표방하며 향토예술을 운운하는 몇 개의 클럽도 결국은 그렇고 만다. 개중에 그나마도 정통 전람회의 조건을 가진 것이 조전(朝展)이다.

출품자의 질(質)로나, 양(量)으로나 경영자의 규모(規模)로 보아 이 조선에서는 유독(唯獨) 전람회의 체면(體面)을 갖게 된 것이다.

이 전람회가 당초는 문화정치의 시설(始設)로 단순히 정치적 색채를 가지고 발기(發企)되어 그것이 1회, 2회 차차 거듭하여 10회까지 이르는 동안에 다소 순수한 예술적 성장을 보게 되었다. 그것은 작가의 화술(畵術)적 진보와 출품자의 증진으로 그리 된 것이다.

그러면 미전의 성장은 횟수의 중첩(重疊)에 있느냐 없느냐? 만일에 그

발전이 시간적 성장에 있다면, 거기에는 두 가지 의미의 가치가 있다. 순수 회화적 발전가치와 시대 추이(推移)적 생활가치가 그것이다. 그러나 이 미전에는 좋은 작품도 없고, 새로운 사상(思想)도 없다. 10년이나 연구하여 미술의 진전이 없고 10년이 지나되 사상의 개량이 없는 것은 순수 예술가치로 보든지, 예술의 사회적 가치로 보든지 무가치한 것이다.

여기서 경영자나 심사원의 사상이나 취미를 문제로 삼지 않는다. 다만 결과로 보아 평가하는 것이다.

지방 전람회에 추작(醜作)이 많은 것은 지방 작가의 편협(偏狹)[5]에도 있으리라마는, 심사원의 지방 작가 대우에 불친절이 있다. 경멸하거나, 과장하거나 하는 것이다. 혹은 중앙 화단과 몰교섭(沒交涉)하고 자기의 것을 솔직히 기르라는 것이나 혹은 향토색이라고 하여 그 지방의 골동 악취미를 들축이는 것이 그것이다. 노력하여 만든 대작을 거절(拒絶)하고 우연히 통일된 소품을 취택(取擇)하는 태도도 그르다.

대체로 이 회장에 진열할 필요가 없는 것을 추린다.

오카 스스무(岡昇) 씨 〈모자상(母子像)〉
마쓰시마 타다시(松島 規) 〈중림동 풍경(中林洞風景)〉
박만용(朴萬鎔) 씨 〈결혼 전일(結婚前日)〉
김택동(金宅東) 씨 〈소녀(少女)〉
김하(金霞) 씨 〈독서(讀書)〉
마쓰다 산로쿠(松田三六) 씨 〈약엽의 도(若葉の道)〉
후쿠마 타카시(福間襄) 씨 〈2점(二點)〉
야부다 사사미(藪田笹美) 씨 〈습작(習作)〉
나혜석 씨 〈나부(裸婦)〉, 〈작약(芍藥)〉
야마다 신이치(山田新一) 씨 〈화동(花東)〉

5) 원문에는 편합(偏陜).

나가오 데루코(長尾照子) 씨 〈화의자(花椅子)〉

이케야마 마사스케(池山正輔) 씨 〈정숙상(貞淑像)〉

나카야마 유키코(中山雪子) 씨 〈화(花)〉

야마사키 마사오(山崎正男) 씨 〈인천풍경(仁川風景)〉

김우현(金禹鉉) 씨 〈거리의 봄(町の春)〉

이중식(李仲植) 씨 〈B양의 상(B孃の像)〉

다나카 노리히로(田中紀弘) 〈봄은 완전히(春はまたし)〉

이상(李箱) 씨 〈자상(自像)〉

미하라 쿠니토시(美原邦俊) 씨 〈장충단 춘(奬忠檀春)〉

김홍점(金紅點) 씨 〈추 황혼(秋黃昏)〉

이복남(李福男) 씨 〈정물 습작(靜物 習作)〉

특선작 〈정원(庭園)〉은 유럽여행의 산물
: 나혜석 여사와 그의 작품

「동아일보」, 1931. 06. 03.

조선 화계(畵界)에 여자로서는 누구보다도 일찍이 이름을 날린 나혜석 여사는 금번 미술전람회에 작품(서양화) 3점을 출품하여 전부 입선이 되었을 뿐 아니라 그 중의 〈정원(庭園)〉은 특선으로 입상이 되었다.

여사는 전에도 특선으로 입선이 되어 씨의 황금시대라는 칭송을 듣던 고비가 있었다. 몇 해 후인 오늘날의 새로운 영예는 과연 씨의 그 후의 꾸준한 분투와 노력의 결실일 것이다.

여기서 여사는 다시 피어오르는 꽃다운 시대를 품 안에 확실히 맞아들였다고 보겠다.

"특선된 〈정원(庭園)〉은 파리 클뤼니 미술관[1] 정원인데, 이 건물은 2천 년 된 폐허인 클뤼니 궁전 속에 있는 정원으로 당대에도 유명한 건물일 뿐 아니라 지금은 박물관이 되어 있습니다. 앞에 돌문은 정원 들어가는 문이요, 사이에 보이는 집들은 시가입니다. 이것을 출품할 때 특선될 자신은 다소 있었으나 급기 당선하고 보니 퍽 기쁩니다. 그러나 어찌 이것으로 만족한다 하겠습니까."

이것은 여사의 솔직한 감상의 한 구절이다.

1) 클뤼니 미술관(Musée de Cluny): 파리에 있는 중세미술 전문의 미술관. 고대로마 욕장의 유구(3세기 초두)를 14세기에 클뤼니 수도원장 피에르 샤뤼수가 구입하여 샤토(城館)를 건설한 것이 이 건물의 기원이다. 19세기의 수집가 알렉상드르 뒤 솜므라르(Alexandre du Sommerard)의 수집품을 바탕으로 1884년 이후 미술관으로 공개되었다.

여사는 이로부터 전 정력, 전 생명을 오로지 그림 연구에 기울여 훨씬 더 레벨을 올려볼 생각으로 날로 새 길을 닦아나가는 중에 있다.

제10회 조미전(朝美展) 평(評) (5)

윤희순(尹喜淳)
「동아일보」, 1931. 06. 07.

〔전략〕

나혜석 씨 〈나부(裸婦)〉, 〈정원(庭園)〉, 〈작약(芍藥)〉

열정의 예술에서 이성의 예술로 전환하는 과도생산이라고 보겠다. 조선의 예술가는 불행하다. 여류예술가는 더 불행하다. 씨에게 동정하는 것은 조선의 예술을 동정하는 것이 된다. 씨의 작품을 대할 때에 억제치 못할 애수와 동정! 이것은 아마 보는 사람의 공통될 정서일 것이다. 씨는 여기서 위축하여 버리면 아니 된다. 도피하여도 안 된다. 여인화단의 선구자인 씨의 일거일동(一擧一動)에 얼마나 귀중한 가치와 책임이 있는가를 깨달아야 한다. 〈정원〉의 구도는 전년 〈낭랑묘(娘娘廟)〉에서 보던 것과 같은 균형과 안전이 있다. 그러나 〈정원〉에서는 차디찬 이성에 가라앉은 열정이 자칫하면 사그라질 듯한 우려를 보여준다. 도피, 안일, 침정(沈靜) 등의 싸늘한 공기가 저회(低徊)하고 있음을 보겠다.

이러한 자태는 현 조선의 정서인지도 모르나, 이제부터의 조선은 이런 예술을 요구치 않음을 알아야 한다. 씨의 새로운 확약이 있기를 바란다.

조각에 문석오(文錫五) 씨, 양화(洋畵)에는 나혜석 여사: 제전(帝展)에 이채(異彩)를 나타내

『동아일보』, 1931. 10. 13.

제전에 각각 입선

지난 9일, 11일 양일로써 감별을 마치게 된 동경 금번 제국 미술전람회 입선 중에는 조선 남녀의 작품이 한 이채를 띄고 있다. 그 중에도 제1 조각부에는 문석오(28) 군의 〈응시(凝視)〉와 제2 양화부에는 나혜석 여사의 양화 1점이 입선된 것이었다 한다.

제11회 조미전(朝美展) 인상기(印象記) (3)

김주경(金周經)

『동아일보』. 1932. 06. 05.

서양화부

서양화부는 동양화부보다도 더 한층 기막힌 혼잡을 이루었다. 어디다 어떻게 붓을 대어야 될는지 논필(論筆)의 향할 바 아무러한 초점을 발견할 도리가 없다. 그는 전람회장(展覽會場)이라는 것보다도 차라리 굉장한 야시장이나 또는 가장 첨단적 방탕군(放蕩軍)을 멤버로 삼은 마작구락부(麻雀俱樂部)의 감(感)이다. 이 가운데서 가(可)히 예술로서 감정할 수 있는 그림을 몇 폭이나 골라낼 수가 있을는지가 상상만으로도 너무나 허무한 바요, 특선주의 심사법으로 일관한 계획적 표면 과장(表面誇張)의 태도는 전람회로서의 가치를 훼상(毁傷)시켰다는 정도를 초월하여 출품자 일반을 과도히 멸시, 모욕하였다. 여기에는 정당한 예술을 대중 앞에 정당히 제공하여야 한다는 미술전의 책임 의무론을 운위(云謂)할 필요도 느끼지 않는다. 입선의 불명예, 입상의 불명예가 아마도 적지 않은 수치라고 본다.

[중략]

나혜석 씨 〈소녀〉, 〈창(窓)에서〉, 〈금강산 만상정(金剛山 萬相亭)〉

〈소녀〉와 〈창에서〉의 2점은 한 가지 별다른 결점과 장처(長處)가 없는

그림이다.

〈금강산 만상정〉도 열녀국(烈女國)과 같은 금강의 공기가 없다는 것 외
에는 별 자극이 없다. 각개의 화폭은 다만 발전 또는 전환의 궁극을 말하
고 있다.

〖하략〗

나혜석 여사, 여자 미술학사(美術學舍) 창설: 시내 수송동(壽松洞)에

『동아일보』, 1933. 02. 04.

조선 여류화단의 권위 나혜석 씨는 여자미술학사를 시내 수송동 46번지의 15호에 설립하고 연령의 제한과 소양 유무의 구별 없이 그림 교수를 하기로 하였다는데, 교수 과목, 교수 시간의 다른 자세한 규정은 당사로 문의하면 될 것이다.

수송동(壽松洞)에 여자미술학사

『중앙일보』, 1933. 02. 04.

나혜석 씨 지도로
여러 가지 과목을 교수

부내 수송동 46번지 15호에 여자미술학사를 설립하고 나혜석 씨가 지
도를 담당하고 여자에 한하여 교수한다는데, 과목은 유화(油畫), 수채화(水
彩畫), 목탄화(木炭畫)[1], 연필화(鉛筆畫)의 각 부를 두고 오전, 오후 두 반으
로 교수하리라는데 상세는 동 학사로 문의하기를 바란다 한다.

1) 원문은 '목단화(木丹畫)'로 되어 있는데, 오식으로 보인다.

나혜석 여사의 미술연구소 모든 준비 완성

『매일신보』, 1933. 02. 06.

여류화가 나혜석 씨는 그간 시내 수송동(壽松洞) 46의 15 씨(氏) 자택에서 미술 연구소를 내고 연구생을 모집 중이었는데, 벌써 10여 명의 연구생의 지원이 있으므로 일간부터 시작하리라고 한다.

최린 씨 걸어 제소: 원고는 여류화가 나혜석 여사
정조유린, 위자료 청구

『조선중앙일보』, 1934. 09. 20.

18일 오후 4시경에 경성지방법원(京城地方法院) 민사부 서기과에는 여류 미술가로 유명한 나혜석 여사가 원고가 되고, 천도교 신파(新派)의 두령인 천도교 대도정(大道正) 최린 씨가 피고가 된 위자료 12,000원 청구의 소송 이 제기되었는데, 그 소장에 기록된 위자료 청구의 이유를 소개하건대 대 개 다음과 같다.

"원고는 이른바 조선의 양반인 상류가정에서 생장하여 보통학교와 고 등여학교와 동경여자미술학교(東京女子美術學校)를 졸업하고 다이쇼(大正) 10년1)경에 교토제국대학(京都帝国大學) 출신으로 전 안동현 부영사로 있던 김우영(金雨英) 씨와 결혼하여 쇼와(昭和) 3년2)까지 3남1녀를 낳고 이상적 가정을 이뤄가지고 살았는바, 쇼와 2년에 이르러 원고는 미술공부를 목적 하고 남편 되는 김우영 씨와 프랑스 유학을 하게 되어 동년 7월경부터 1 년 반 동안 프랑스 파리에 체제하였는바 남편 되는 김우영 씨는 법학을 연 구하기 위하여 베를린에 2,3개월 체류하게 되었다. 그러자 피고 최린 씨 는 천도교 대도정으로 정치시찰을 하기 위하여 세계만유를 하는 길에 파 리에 와서 원고 부부와 서로 만나게 되자 이역(異域)에서 동포를 만나매 친

1) 1921년.
2) 1928년.

형제를 만난 듯 반가운 중에 최린 씨와 남편 김우영 씨는 평소부터 친형제 같이 지내왔었기 때문에 김우영 씨는 베를린 유학을 가면서 최린 씨에게 원고를 보호해달라는 부탁까지 하여 원고는 피고를 한 보호자로 신뢰하고 마음 놓고 함께 각지로 유람과 시찰을 다녔다. 이리하던 중 피고는 원고의 연약한 것을 기회로 하여 때때로 유혹의 추파를 보내었는데, 원고는 피고를 모든 것의 지도자로 믿었기 때문에 별반 이를 의심도 하지 않았다. 그러던 중 쇼와 3년 12월 20일 밤에 원고는 피고와 같이 몹시 에로틱한 오페라를 구경하고 숙소인 셀렉트 호텔로 돌아왔는데, 피고는 그때 원고를 미행하여 숙소까지 따라왔다. 비상히 흥분된 기색으로 원고에게 정교요구를 강요하였으나, 원고는 이것을 완강히 거절하였다. 그때 피고는 자기의 지위와 명예로서 원고를 설복케 하였을 뿐 아니라 원고 장래의 일체를 보증한다는 약속을 하고 만약에 말을 듣지 않으면 위험상태에 빠질 것이라고 기세를 보여 할 수 없이 정교를 허락하여 그 후 수십 회의 정조유린을 당하였다.

일이 이같이 됨에 원고는 피고인 최린 씨에게 만약 이 일이 탄로가 되면 나는 남편 되는 김우영 씨에게 이혼을 당할 것이니 이 일을 어찌하면 좋으냐고 한즉 피고 최린 씨 말이 염려 마라 모든 뒷일은 내가 책임을 질 것이오 곧 그대와 김우영 간의 협의상 이혼을 하도록 하여 주마 하고 조선으로 돌아와 이광수 씨의 알선으로 협의상 이혼을 하였는데 김우영 씨와 완전히 이혼이 된 후에는 피고 최린 씨가 일체 생활을 돌보아 주겠다던 전언을 이행치 아니할 뿐 아니라 원고가 모든 고민을 잊어버리기 위하여 미술연구를 목적하고 금년 4월에 프랑스 유학을 가고자 여비 1,000원을 청구한 즉 그것마저 거절하고 일체 생활을 돌보아주지 아니하여 정신상 고통도 크거니와 김우영 씨와 사이에 이혼이 된 결과 생활의 방도가 없음으로 여러 가지로 고통 되는 바 많아 그 위자료로 12,000원을 청구한다”는 것이다.

여류화가 나혜석 씨, 최린(崔麟) 씨 상대 제소(提訴): 처권(妻權) 침해 의한 위자료 12,000원 청구

『동아일보』, 1934. 09. 20.

19일 오후 정식 수속

부내 수송동(壽松洞) 46의 15호 여류화가 나혜석 여사는 소완규(蘇完奎) 변호사를 소송대리인으로 하여 계동(桂洞) 127번지 최린 씨를 상대로 범법행위에 의한 손해배상 12,000원의 위자료 청구소송을 19일 오후 경성지방법원 민사부에 제기하여 동(同)오후 4시경에 접수하였다.

"피고는 원고에 대하여 금(金) 12,000원을 지불하라"는 원고의 청구원인에 대하여 그 원인을 소장(訴狀)을 통하여 보건대, 다음과 같다.

소장에 나타난 청구이유의 전문

원고는 전일 소위 조선의 양반인 상류 가정에서 나 가지고 보통학교를 비롯하여 고등여학교, 동경미술전문학교(東京美術專門學校)를 졸업한 후 다이쇼(大正) 10년[1] 경에 교토제국대학(京都帝国大學) 출신 전 변호사요, 전 안동현(安東縣) 부영사(현재 전라남도 이사관) 소외(訴外) 김우영(金雨英)과 결혼하여 쇼와(昭和) 3년[2]까지에 3남 1녀를 낳고 소위 원만한 이상적 가정생활

1) 1921년.
2) 1928년.

을 하고 있던 중, 남편의 시중과 아이들의 양육을 하는 일편 미술에 전력한 결과 총독부미술전람회에서 특선되기 전후 6회, 동경미술전람회에서 1회, 또 파리에 있어서 일불(日佛)미술전람회에서도 입선되어 조선 여류미술가로 세계에 평판이 있었다.

1. 원고는 쇼와(昭和) 2년 여름, 예술 증진을 목적하고 프랑스에 유학하기 위하여 남편인 김우영과 함께 구미(歐米) 만유의 길에 올라 동년 7월경부터 1개년 반 파리에 체재 중에 남편인 김우영은 법학연구를 목적하여 베를린(伯林)에 2,3개월 체류한 일이 있었는데 원고는 파리에 계속 체재하며 미술을 연구 중 일불미술전람회의 특별상까지 받게 되었다.

1. 그런데 피고는 당시 천도교 도령으로 정치 시찰을 하기 위하여 세계를 만유 중 그때 마침 원고의 부부와 파리에서 만나게 되어 동포로서 쌍방의 정의는 전보다 더욱 깊어졌다.

1. 그리고 김우영은 베를린 유학을 하기 위하여 독일에 여행 중 원고 나(羅)를 피고 최(崔)에게 부탁하여 원고는 피고를 유일의 보호자로 신용하고 매일과 같이 유람과 시찰을 하게 되었다.

1. 피고는 원고의 유약한 것을 기화로 때때로 유혹적 추파를 보냈으나 원고는 처음부터 이에 쏠리지 않고 단지 유일의 선생으로, 유일의 지도자로 매일과 같이 날을 보냈다.

1. 그러다가 쇼와 3년 11월 20일에 원고는 피고에게 끌려 오페라 극을 구경하고 숙소인 '셀렉트 호텔'에 돌아오자 피고 역시 원고를 미행해왔

었다.

1. 그런데 피고는 비상히 흥분한 기분으로 원고에게 ××를 요구하므로 원고는 이에 거절하였으나 피고는 자기의 지위와 명예로써 원고를 유인하고 원고에 대한 장래는 일체 인수하기로 굳게 약속할 뿐 아니라 만약 피고의 명령에 복종치 않는 때에는 위험한 상태를 보일 기세이므로 원고는 부득이 ××를 허락하고 이래 피고의 유혹에 끌려 수십 회 정조를 ○○당하였다.

1. 그런데 원고는 전기 행위가 남편인 김우영에게 발각되어 이혼 요구를 당할 때에 원고는 타인의 유혹이라 할지라도 자기의 죄가 만 번 죽어도 부족하지 않으나 가련한 장래는 피고에게 의뢰할 수밖에 없다 하여 피고에게 상의한 결과 소외 이광수(李光洙)를 시켜 원고의 장래를 인수하기로 약속하고 또 김우영이 청구한 협의 이혼에 응할 것을 전하기에 원고는 전혀 피고의 인격을 신뢰하고 김우영과 이혼을 하였다.

1. 그런데 그 후 피고는 언제든지 원고의 생활비를 지급하기로 약속하고 수년간 말을 좌우로 침탁하고 한 푼의 원조도 없는 고로 원고는 경제적 비상한 고통을 받아 현재는 전혀 비참한 생활을 하고 있다.

1. 금년 4월경에 원고는 부득이 자기의 전도를 개척하려고 프랑스 유학을 하기로 하여 피고에게 여행권과 보증인이 되어 달라고 하여 여비로 1,000원의 지급을 청구하였던바 피고는 의외에도 냉혹하게 이를 거절하였다.

1. 피고는 원래 자기의 일시적 ○○을 만족시키기 위하여 유혹 수단을 써가지고 원고로 하여금 ××의 희생이 되게 하였는데 원고는 남편에게서 이혼되고 사회로부터 배척되어 생활상 비상한 정신적, 경제적 고통을 받아 이것이 원인으로 현재 극도의 신경쇠약이 들었는데도 불구하고 피고는 전혀 고의로 원고의 전부(前夫) 김우영에 대한 처권(妻權)을 침해하여 원고로 하여금 일생에 막대한 손해를 받게 하였다. 그러므로 이에 대한 위자료 12,000원을 상당하다고 생각하므로 청구한다.

"정조 유린 관계는 내용증명으로"
불응하기에 필경(畢竟) 소송 제기
변호사 소완규 씨 담(談)

소송대리인 소완규 변호사는 다음과 같이 말하였다.

"소송 위임은 13일 날 받았습니다. 최린 씨에게 14일부로 최후 담판의 내용증명서를 보내어 3일간 유예를 주어 통고하였는데도 불구하고 3일 기일을 지냈기에 19일인 오늘에 소장을 제출한 것입니다. 내용은 정조유린에 대한 손해배상 청구입니다. 그동안 협의의 교섭은 받았으나 조건이 부당하여 듣지 않았습니다." 운운

나혜석 여사 소품전

『동아일보』, 1935. 10. 27.

여류 양화가 나혜석 여사는 근작 소품 200여 점으로써 금(今) 24일부터 2주간 시내 서린동(瑞麟洞) 조선관에서 전람회를 개최.

여걸(女傑) 나혜석[1]

이종우(李鍾禹)
『중앙일보』, 1971. 08. 28.

21살 때 도일(渡日)… 최초 여류양화가로
성격 활달해 춘원(春園) · 최린(崔麟) 등과 염문
신문학 · 여권운동에도 앞장, 해방 후 폐인으로 사망

 화가가 그림을 그리려 해도 차마 남자 앞에 나서기를 꺼려서 모델을 구하기 어렵고 누드라면 사회풍기를 문제 삼아 지상(紙上) 게재나 전람회 출품에 제약을 받던 시절인데도 최초의 여류화가 정월(晶月) 나혜석 여사는 정반대로 남자를 뺨 칠만 했다.

 나 여사는 나이도 서양화도 선배이다. 1896년 수원의 개화가정 태생인 그는 내가 21세 때 도일해 교토로 가니까 김우영(金雨英) 씨가 실연한 반면 춘원 이광수(李光洙) 씨와 한창이라고 해서 연애담이 자자했다. 나 여사는 사립학교인 동경여자미술학교 3학년 졸업반이었는데, 이 무렵 그에게 순정을 바친 사람은 교토제대 법과생 김우영 씨 — 뒤에 결혼한 — 이다.

 그러나 그때 그의 마음은 다정다감한 문학청년이요, 페미니스트로 유명한 춘원에게로 쏠려 있었다. 연애의 소질을 남달리 타고 두 남녀는 아무 것도 거리낄 게 없었다. 나 여사는 그 직전에 사귀던 최승구(崔承九)가 세

[1] 이 글은 '양화 초기(洋畫初期) 제17화: 여걸(女傑) 나혜석(羅蕙錫)'이라는 표제 하에 실린 글이다.

상을 떠나버려 고독과 애수를 달래기 위해, 그리고 춘원은 이미 사랑하는 여성이 있으나 능히 그를 받아들일 수 있었다. 최승구는 춘원의 친구이기도 하다.

하여간 내가 유학하는 동안 나 여사가 남긴 자자한 소문은 냉큼 가시지 않았다. 그는 곧 귀국했지만 자유연애주의자로서 명성이 높았다.

나 여사는 키도 보통이고 미모가 아니다. 다만 세련된 자태요, 재기가 넘치는 얼굴이다.

성격이 활발하기는 당시의 다른 여성들이 감히 흉내도 못 낼 정도. 아주 톡 튀어 있어서 남자들과의 대면에 구애받는 것을 못 보았다. 남이 어떻게 생각하든 자기가 하고 싶은 말을 다 털어놓고 마는 성미이다.

그가 자서전(自敍傳)적인 글을 많이 써 놓은 까닭도 그런 점에 연유될 것이다.

나 여사는 그림도 괜찮았다. 나의 실기교수인 고바야시(小林萬吾) 씨가 그를 언제 봤는지 "그림을 꽤 잘 그리던데…." 하고 칭찬하던 말을 기억한다.

나 여사는 귀국 후 한참 있다가 김우영 씨와 결혼했고, 부군의 주선으로 1921년 3월에 첫 개인전을 서울에서 가졌다. 지금 대한공론사 자리인 매일신보(每日申報)사 안의 내청각(來靑閣)에서 연 개인전에는 수천 명의 관람객이 붐비었고 각 신문은 작품소개와 전시 광경을 거듭 속보했음을 보아도 얼마나 성황을 이루었는지 짐작할만하다.

그때의 작품은 인물이나 정물이 적고, 풍경이 대다수였다.

나 여사는 그 후 만주 안동(滿洲 安東)에 영사로 가있는 부군을 따라가 있었지만 해마다 선전(鮮展)에 많은 작품을 출품했다. 그리고 1927년에는 부군을 따라 세계일주의 여행에 올랐으며, 시베리아를 횡단해 북구(北歐)를 거쳐 파리에 들렸다. 나는 그때 파리 유학시절이므로 나 여사와 반년쯤 함

께 지냈다.

김우영 씨는 공무로 독일·스위스 등지를 바삐 왕래하느라고 나 여사를 한동안 파리에 머무르게 했다. 그런데 마침 세계일주 여행 중인 최린 씨가 파리에 도착했고, 내 방에서 그 환영회를 갖게 되었다. 재불 학생 10여 명이 이날은 한자리에 모였고, 나 여사도 와서 김치를 담가주어 오랜만에 고국에 온 느낌을 맛보았다.

이 자리에서 최린 씨는 나 여사에 대해 여중호걸(女中豪傑)이라고 극구 칭찬해 마지 않았다. 최 씨는 그 후 통역담당 공진항(孔鎭恒) 씨[천도교 청년단원]를 제쳐놓고 나 여사와만 다니는 일이 많아졌다. 최씨는 '요새 갑자기 화장하기 시작했다.'느니, 영어를 배우고 있다느니 소문이 돌고 나 여사는 '최 린 의 작은댁'으로 통했다.

나 여사는 그 때 30이 넘어 2남1녀의 어머니였다고 하는데 조금도 그런 티를 하지 않았다. 내가 보기는 한국인으로 단발(斷髮)한 멋쟁이로 처음이요, 또 마음부터 개화되고 앳돼 있었다. 그러나 그가 재불 일본화가들과 만나고 몰려다니는 데는 질색이었다. 친일파라면 무조건 질시하던 시절이어서 자연 멀리하게 되었다. 당시 파리에 체류하고 있던 27명의 한국인 가운데 젊은 패들은 새로운 사람을 위해 안내도 하고 친절을 베풀었지만 대부분 친구[2]에는 냉혹했다. 도무지 일본인 화가와는 만나기조차 꺼렸던 것이다.

그는 파리에 있는 동안 그림 그리는 것을 볼 수 없었는데 귀국해서 1931년 수원에서 개인전을 연다는 기별을 받았다. 물론 가보질 못했다.

나 여사는 한국 여성 최초의 양화가요, 또 중요 작품을 그렸으나 반드시 그가 화가만은 아니다. 여권과 생활개선을 부르짖는 시론을 신문·잡

2) 원문대로. '친일'의 오식인 듯.

지에 기고하는가 하면, 신문학운동에 참가, 문학잡지에 단편과 시를 발표하는 등 1인 수 역(數役)의 눈부신 활동을 보였다.

그의 이러한 활동은 1935년께까지 계속했으나 한때는 수덕사(修德寺)에 들어가 김일엽(金一葉) 씨와 함께 있다 했고 해방 후 폐인이 되어 아무도 모르게 세상을 떠난 것으로 들린다. 영광과 비애가 엇갈린 개화여성의 본보기 생애였다.

정월 나혜석[1]

조용만(趙容萬)

『중앙일보』, 1984. 12. 21.

선전(鮮展)을 중심으로 정력적인 활동
동경 유학시절 춘원(春園) 등과 염문

1930년대로 말하면 동양화에 있어서는 5대가(大家)니, 10대가니 해서 상당히 활기를 띠었지만 서양화는 그렇지 못하였다. 선전이라고 부르는 총독부 주최의 조선미술전람회는 1922년부터 시작되었는데, 거기 서양화부가 있었지만 입선 작가는 겨우 세 사람, 고희동(高羲東)·나혜석·정규익(丁奎益) 뿐이었다.

1925년의 제4회 때에는 조금 나아져 입상자가 나혜석의 〈낭랑묘(娘娘廟)〉, 이승만(李承萬)의 〈라일락〉, 이제창(李濟昶)의 〈여(女)〉, 손일봉(孫一峰)의 〈풍경(風景)〉, 강신호(姜信鎬)의 〈정물(靜物)〉 등이었는데 각각 4등상을 받았다. 상 중의 제일 꼬라비 상인 것이다.

제7회의 특선작은 이승만의 〈풍경〉, 김종태(金鍾泰)의 〈포즈〉, 김주경(金周經)의 〈석모(夕暮)〉, 손일봉의 〈풍경〉 등 넷이었다.

이렇게 해서 제10회까지를 훑어보았는데, 거기서 우수한 작가를 뽑는다면 나혜석·이승만·김종태·강신호·손일봉·김주경 등을 고를 수 있다. 우리나라 서양화의 창시자인 춘곡(春谷) 고희동은 어느새 슬그머니

[1] 이 글은 '(제 81화) 30년대의 문화계: 정월 나혜석(晶月 羅蕙錫)'라는 표제 하에 실린 글이다.

동양화 쪽으로 붙어 서양화의 팔레트를 던져버렸고, 그다음 춘곡 뒤를 이어 동경미술학교를 졸업하고 나온 김관호(金觀鎬) · 김찬영(金瓚永)은 처음에는 대단히 빛나는 작품을 내어 전도가 촉망되더니 두 사람이 다 2,3년 지난 뒤 작품 활동을 안 하고 숨어버렸다.

이 무렵 제일 정력적인 활동을 보인 사람은 정월(晶月) 나혜석이었다. 선전에 첫 회부터 출품하여 11회까지 해마다 출품했고, 또 거의 해마다 특선의 영예를 받은 우수한 여류화가였다.

나혜석은 고희동이 1915년, 김관호가 그 이듬해, 김찬영이 또 그 이듬해인 1917년 동경미술학교를 졸업한 것에 뒤이어 1918년 동경여자미술학교를 졸업하고 함흥(咸興) 영생(永生)학교[2]에서 도화선생 노릇을 하다가 1920년 교토제대를 졸업한 김우영(金雨英)과 결혼하였다. 그 후 선전에 매해 출품하여 우리나라 유일의 여류화가로서 기염을 토하였다.

정월은 1896년 수원 남수리(南水里)에서 출생하였는데, 아비지는 나기정(羅基貞)이고 5남매 중 둘째딸이었다. 나이로 치면 춘곡보다 10년 아래지만 이당(以堂)[3]보다 4년 아래, 청전(靑田)[4]보다 1년 위요, 심산(心汕)[5]보다 3년 위다. 그러므로 우리나라 화단에서는 당당한 원로급의 대가라고 할 수 있다.

그는 예술가로서 다정다한한 여인이어서 첫 애인은 목포 출신의 게이오대학(慶應大學) 문과생이던 최영구(崔永九)[6]였다고 한다. 최영구와의 로맨스는 1910년대의 우리나라 완고하기 짝이 없는 시대에 있어서 큰 화젯거리였다. 정월은 1913년 17살 때 동경에 건너가 동경여자미술학교에 입학하

2) 나혜석은 귀국한 뒤 잠시 모교인 서울의 진명여학교에서 교사로 근무했다.
3) 김은호.
4) 이상범.
5) 노수현.
6) '최승구(崔承九)'를 잘못 쓴 것이다.

였는데, 매우 숙성한 여학생이었다고 한다. 춘원 이광수(李光洙)가 와세다 대학(早稻田大學)에 다닐 때 교제가 있었다고 하지만 당자들한테서 들은 일이 없고, 횡보 염상섭(橫步 廉想涉)과 교제가 있었다는 것은 횡보 이야기로 들었고, 앞서 본란에서도 염상섭을 이야기할 때 쓴 일이 있다.

3·1운동 직후 변호사 김우영과 결혼

김우영과의 결혼도 중매결혼이 아니라 연애결혼이었다. 나혜석이 3·1운동 때 검거되어 재판을 받는데, 그때 변호사가 김우영이었다. 김우영이 열심히 변호한[7] 덕택으로 나혜석은 형량이 가벼워졌고 이것이 인연이 되어 사랑이 싹튼 모양으로 나혜석이 출옥하자마자 즉시 결혼하였다.

정월은 1921년 3월 경성일보 3층 내청각에서 우리나라 최초의 서양화 개인전을 가졌는데, 그때 신문에 난 「나 정월 여사의 작품 전람회를 관(觀)하고」라는 작품 평을 소개하면

"일개 여자로서 해외에 유학할 새, 그림을 연구하여 전에 무(無)하고 후에 또한 희유(稀有)할 여자화가가 되어 금(今)에 개인 전람회를 개(開)하였으니 그 지(志)의 고상함과 그 재(才)의 탁월함이야 어찌 써 다 말할 수 없는 중, 더욱이 70여 점의 다수(多數)함이리오. 작품의 공졸(工拙)을 평하건대 좀 더 필단(筆端)의 정미(精美)한 세(勢)를 생(生)케 함이니 사생 당시의 기분을 실(失)치 말라함이요, 또 색채를 좀 더 잘 조화하라 함이니, 즉 명암과 농담을 정확히 함이로다."

좀 길었지만, 당시의 문장도 볼 겸 대단히 흥미 있는 작품 평이다.

7) 김우영이 일본에서 변호사 자격증을 따서 조선으로 달려나왔을 때 나혜석은 이미 석방되었다.

김우영(金雨英) · 나혜석 부부[1]

유석현(劉錫鉉)[2]

『한국경제신문』, 1984. 11. 06.

옥중에 찾아와 건강(健康) 걱정 · 용기 잃지 않게
체포 전 맡긴 권총 2자루도 소중히 보관

내 한평생을 살아오는 동안 우리 민족과 국가의 영욕이 끊임없이 어우러짐을 보고 그 역사의 마디마디마다 우리의 오늘이 있게 한 선인들의 행적을 마음속 깊이 간직하고 있다.

한말(韓末), 쓰러져가는 국운을 붙잡으려 심신을 불사르며 적들과 싸우던 지사들의 결의가 그렇고, 일본 식민주의자들에게 국권을 빼앗기고 목숨을 버린 열사들의 비분강개가 그렇고, 망국의 설움을 국권탈환의 과업을 이루기 위한 정신적인 바탕으로 돌려 강토 내에서 또는 강토 밖에서 싸우던 독립운동가들의 정열이 그렇다.

또 그런 노력과 국운의 재발흥으로 조국을 다시 찾았을 때 혼란과 빈곤으로 꽉 찬 국토와 민족을 새로운 민족국가 형성 작업으로 이끌던 열의와 안타까움이 그렇다.

바로 이러한 선현들과 동지, 그리고 후배들의 민족 위한 정성이 이 대

1) 이 글은 '잊을 수 없는 사람들: 김우영(金雨英) · 나혜석(羅蕙錫) 부부'라는 표제 하에 실린 글이다.
2) 유석현(劉錫鉉, 1900~1987): 항일 운동가, 대한민국의 언론인이다. 1923년 의열단사건으로 체포되어 8년간 징역을 살았다. 해방 후 광복회장을 지냈다.

한민국이 오늘날만큼이라도 발전해온 기반이 되었음은 새삼 재론할 여지가 없지만 그 시대를 직접 살고 그 정성을 조금이라도 나눠받았던 나로서는 그분들의 행적을 알림으로써 우리 국민 모두에게 의당, 함께 잊을 수 없는 사람이 되도록 한다는 의무감이 있다.

민족의 운명이 기울어 치욕적인 한·일 합방을 당하고 얼마 되지 않아 3·1운동을 계기로 다시금 민족혼이 발흥, 일제에 대항한 독립운동이 가열되고 있을 때 나는 북경대학교에 적(籍)을 두고 국내를 오가며 몇몇 동지들과 보조를 맞춰 항일전선에 일조(一助)를 하고자 노력하고 있었다. 그런데 국내에 잠입하여 근거지를 마련하는데 있어서나 한·중 국경을 통과하는 데 큰 도움을 준 분이 있었다. 변호사 출신으로 안동(安東)현 영사관에서 부영사를 지내던 김우영(金雨英) 씨가 바로 그분이다.

그분의 이야기는 다소 역설적일지도 모르겠다. 그분은 부산출신으로 교토제대를 졸업한 사람이다. 그리고 국내에서 변호사 개업을 하고 부영사라는 지위에 있던 사람이었으니 그저 세상에 잘 적응해 살아가는 인간으로 생각되기가 쉽다.

그러나 그가 그 나름의 방법으로 당시 독립운동가들을 지원하는 데 끼친 공로는 특별히 평가돼야 마땅하다고 본다.

3·1운동으로 많은 애국지사들이 일제의 법정에서 정당성 없는 재판을 받아야했을 때, 갖은 위협을 무릅쓰고 독립운동가들의 변론에 혼신의 힘을 쏟았던 것이다. 그의 부인 나혜석 씨와는 이러한 일을 하던 과정에서 맺어진 인연으로 알고 있다.

김우영·나혜석 씨 부부의 안팎의 헌신은 나를 포함한 모든 동지들이 국내에서 활동하는 데 없어서는 안될 커다란 힘이 되었음은 물론이다.

중국 대륙으로 넘어가는 열차를 탔을 때 김우영 씨는 자신의 명함에 내가 북경대학 학생임을 증명하는 글을 적어주어 궐석재판에 유죄를 선고받

아 수배 중이던 내가 일제 이동경찰의 감시를 뚫고 국경을 넘을 수 있도록 배려를 아끼지 않았었다.

그는 또 우리가 숨겨온 폭탄가방을 그의 집에 숨겨두도록 하는 등 어떤 위험도 무릅쓰려 했다. 이처럼 그의 대외적 지위가 오히려 독립운동에 기여를 한 것이다. 물론 민족의 한 사람으로 당연한 일이었는지도 모르지만 개인적으로는 그러한 용기가 어디 흔한 것인가. 소위 의열단 사건으로 나를 비롯한 많은 동지들이 옥중생활을 했을 때 그의 부인 나혜석 씨는 우리를 찾아와 건강을 걱정해주고 민족을 회생시키기 위한 용기를 북돋워주는 일을 잊지 않았다. 또 그러한 정신적 격려를 바탕으로 민족을 위한 동지들의 결의가 더욱 굳어졌음도 물론이다.

형을 살고 풀려났을 때 나혜석 씨가 찾아와 권총 두 자루를 전했다. 그 권총은 일경에 체포되기 전 내가 그의 집에 숨어있으면서 갖고 있던 것이었다. 그 부부는 그 권총을 잊지 않고 잘 보관해두었다가 내가 출소해서 전해줄 날을 기다렸던 것이다.

권총 두 자루가 뭐가 대단한 것이었겠는가마는, 나는 바로 그 둘의 우의와 민족 위한 정성을 전해 받는 것 같아 그 감회를 아직도 잊지 못하고 있다.

4부
단행본 수록 글

조씨 저택

이시이 하쿠테이(石井柏亭)[1]

『繪の旅(朝鮮支那の卷)』, 東京: 日本評論社, 1921.

17일[2] 아침 다카기(高木) 군을 배웅하고자 남대문역(南大門驛)으로 갔는데 우연히도 나혜석 여사를 만났다. 여사는 마침 같은 열차에 탄 야나기(柳) 부인[3]을 배웅하러 왔다는 것이다. 나는 여사에게 결혼을 축하한다는 인사를 전하며 사는 곳을 묻자 이에 인사동(仁寺洞) 36번지라고 했다.

그 후 이틀이 지난 20일에 창경원(昌慶苑)의 박물관에서 조선 그림과 공예품을 보고 파고다 공원의 승리에서 점심을 먹으면서 오래간만에 식당 여주인을 만났다. 식당 여주인은 20관 이상의 거대한 체격을 가지고 있다. 이전보다 더 뚱뚱해진 것처럼 느껴졌다. 나는 김우영(金雨英) 씨에게 전화를 걸어 지금 방문하겠다는 뜻을 전했다. 인사동 36번지는 여기에서 멀지 않다. 식당 여주인은 나에게 길을 안내해줄 사람을 붙여주었다. 그래서 금방 찾을 수 있었다. 장롱가게와 나란히 있는 큰 길에 종로에서 가면 우측에 있는 2층짜리 양옥이 변호사 김우영 씨의 사무실이었다. 현관에

1) 이시이 하쿠테이(石井柏亭, 1882~1958): 동경 출생. 처음에는 일본화를 배웠으나 1904년에는 동경미술학교 서양화과에 입학. 유럽에도 다녀옴. 1920년 식민지 조선을 거쳐 중국까지 여행한 기록이 『繪の旅(朝鮮支那の卷)』이다. 그 중 「漢城內外記」 장에서 '趙邸' 부분을 번역한 것으로 1920년 4월 10일 결혼한 직후의 나혜석의 생활의 단면을 전해주는 기록이다. 「나혜석연구」 제8집 (나혜석학회, 2016.06)에 유지아 번역으로 수록되었다. 이 글에 대한 자세한 설명은 이상경, 「이시이 하쿠테이(石井柏亭)가 만난 나혜석」, 「나혜석연구」 제8집 참고.
2) 1920년 5월 17일이다.
3) 야나기 무네요시(柳宗悅)의 부인 야나기 가네코(柳兼子)를 가리키는 것으로 보인다. 이때 야나기 부부는 처음 조선을 방문하였고 가네코는 1920년 5월 4일 종로기독교청년회관에서 독창회를 열었다.

나온 부인 나혜석 여사는 나를 2층 일본식 방으로 안내했다. 그리고 남편인 김씨에게 나를 소개했다. 김씨는 교토대 출신의 법학사이다. 여사의 그림으로 가득 차있는 서양식 방에는 이제 그리기 시작한 정물화가 이젤에 놓여있었고, 그 주위에는 거꾸로 되어 있는 캔버스나 액자 등이 있었다.

티피컬한 조선인의 집을 보면서 뭔가 그림소재를 찾고 싶다는 나의 희망을 받아들여, 김씨 부부는 바로 동행하자고 하면서 먼저 맞은편에 사는 같은 직업을 가진 최진(崔鎭) 씨의 집으로 안내했다. 최씨의 집은 조선 고유의 건물이지만 원래의 목재에는 페인트를 칠하고, 내부는 의자와 테이블을 놓아 서양식으로 꾸며 놓았다. 최씨는 나의 바람을 듣고 그렇다면 조병택(趙秉澤) 씨의 저택이 좋겠다고 말하면서 그 조씨에게 바로 전화를 걸어서 소개해 주었다. 정원 입구의 벽돌로 쌓은 작은 문이 재미있다고 말하자 최씨는 그런 식으로 더 좋은 것이 조씨의 저택에도 있다고 했다.

종로로 나가서 우리들은 동대문까지 전차를 탔다. 그리고 먼저 박영효(朴泳孝) 후작의 저택으로 갔다. 그 집은 동대문 밖 청량리로 향하는 전차길 길가였다. 김씨가 명함을 건네자 후작은 집안에 병자가 있어서 의사가 와있는 중이라서 만날 수 없지만, 정원을 보는 것은 괜찮다고 말했다. 그 저택은 최근에 만든 듯 모두가 아직 새 것이다. 정원도 아직 수목이 자라지 않아 차분함이 없다. 연못 한가운데 있는 정자로 건너가는 다리 등은 조선풍이 아니라 전혀 풍아함이 없는 서양식이었다. 우리들은 적당히 보고 나왔다. 후작 저택의 옆에는 돌이 튀어나온 언덕의 정자 등 크고 작은 건물들이 산재해 있는데 원래 후작의 소유였지만 지금은 독립소동(3.1운동)의 장본인인 손병희(孫秉熙)에게 양도되었다는 것이다.

전차길을 되돌아오는 길에 있는 작은 길을 오른쪽으로 돌면 바로 조씨의 저택이 나온다. 몇 명 석공이 일을 하고 있는 문으로 들어가서 우리들은 잠시 대기실 같은 곳에서 기다렸다. 습관처럼 나 부인(羅夫人 = 나혜석)은

혼자 안쪽 방으로 갔다. 그런 것은 터키 쪽의 풍속과 비슷했다. 대기실에는 집사 같은 남자가 혼자 책상에 앉아 있었다. 다른 손님이 있는 듯 객실에서 대화소리가 들렸다.

마침내 우리들은 객실 쪽으로 안내되었다. 주인인 조병택 씨는 백발에 풍채가 훌륭한 인물로 조선옷을 입고 있었지만, 방문객 두 셋은 모두 양장이었다. 그리고 주인과 방문객 모두 한성은행(漢城銀行)의 중역이라는 것을 알았다. 그 때 나 부인도 안쪽 방에서 나와서 정원 쪽에 모습을 드러냈다. 잠깐 사양했지만 주인이 권하여 응접실로 들어왔다. 상냥하면서 호탕한 주인은 김씨에게 담배를 권했지만 김씨는 계속 거절했다. 나이 많은 사람 앞에서 담배를 피우는 것은 예의가 없는 행동이기 때문이다.

조씨의 주택도 최근에 완성된 것인데 상당히 호사스러웠다. 조선식과 서양식이 혼합되어 의자와 테이블이 있는 응접실 옆으로 순수한 조선풍의 온돌 객실이 있었다. 그곳에는 군청색의 보료가 깔려있고, 잘 닦은 놋쇠 담배도구가 반질반질한 기름종이 바닥에 비쳤다. 그리고 그것과 반대쪽은 한단 높게 되어 있어서 그곳에는 여름에 사용하는 훌륭한 홍목의 침상이 있었다. 나전세공을 한 찬장이나 액자 같은 것이 많았다. 한성은행 중역인 주(朱)라는 사람은 애교가 있는 사람으로 주인공보다도 그 사람이 먼저 나서서 우리들을 안쪽 방으로 안내해 주었다. 장롱 문을 열고서 "의복이 많습니다." 라면서 매우 즐거워했다. 그리고 별채로 되어 있는 첩실(妾室) 쪽까지 당당하게 침입했다. 물론 거기에 살고 있던 사람은 어느새 피했다. 주인은 씁쓸하게 웃기만 했다.

나부인은 그 첩이라는 사람을 조금 전 안쪽 방에서 보았다고 나에게 살짝 말했다. 정원에서 사진을 찍은 어떤 부인의 사진이 방에 걸려 있는 것을 보고 나는 그가 첩이라는 것을 알았다. 그리고 우리들은 정원으로 내려와서 작은 석가산(石假山)이라든가 정원수 사이를 걸었다. 그리고 분재가

많이 놓여 있는 곳에 있는 돌로 된 탁자(石卓)에서 홍차를 마셨다.

　내가 나 부인과 함께 그곳의 정원에 이젤을 놓게 된 것은 그로부터 10일 정도 지나서였다. 응접실로 올라가는 돌계단 밑의 그늘에 서서 나는 정원을 나누고 있는 담장과 작은 문을 그렸다. 작은 문은 회색 벽돌로 쌓았고, 그 아치 위에는 흰 바탕에 군청색으로 학 모양을 장식했다. 나는 그 문을 그림의 중심에 놓고 담장 위로 민둥산이 보이게 하였다. 정원에 놓인 분재 중에는 붉은 꽃이 핀 철쭉이 가장 눈에 띄었다. 나 부인은 몇 발짝 아래에서 나와 거의 같은 구도로 그림을 그리고 있었다. 정원을 산책하는 조씨 앞에 어린 하인이 땅에 조아려 엎드려서 예를 다하는 것을 보고 나는 조선에는 아직 일본보다 계급제도가 더 남아있다고 생각했다.

　정원그림은 3일 정도 걸려서 완성했는데, 나 부인은 그 사이에 대구에 있는 친구 문병을 갔다. 무언가 비밀스러운 결사를 했다는 사건으로 그녀의 친구 몇 명은 대구감옥에 감금되었고, 그 중 두 명은 병에 걸려서 문병을 간 것이다. 부인은 조씨의 저택을 나와서 성벽을 따라 동대문 쪽으로 향하는 좁은 길을 걸으면서 옥사 면회는 상당히 번거로웠다고 말했다.

시중회(時中會)를 조직하여 내선일체화를 고취: 중추원 참의 최린(崔麟)의 죄악사

『민족정기의 심판(民族正氣의 審判)』, 혁신출판사(革新出版社), 1949. 2.

1. 파리(巴里)서 나혜석 여사의 정조를 유린

노(老) 친일거두 최린은 1878년(명치 11년) 1월 함경남도에서 출생하였다. 그는 3 · 1운동 당시에 손의암(孫義庵) 선생의 제자로서 손병희(孫秉熙) 선생과 같이 33인의 한 사람이었다. 당시 33인이라 하면 전선적(全鮮的)으로 인민의 대표자이며 동시에 지도자였다. 최린도 당시는 열렬한 애국지사의 한 사람이었다. 그가 천도교 대표로 구미(歐米) 시찰로 떠나 프랑스 파리에 도착하니 첫눈에 뜨이는 것은 나혜석이란 묘령 조선미인이었다. 남달리 정력이 왕성한 최린으로서 방심할 수는 없었다. 온갖 감언이설로써 유혹하여 결국 나 여사의 정조를 유린하고야 말았다. 전도가 양양한 여류화가 나혜석 여사는 그만 악마에게 짓밟혀 일생을 원한으로 보내게 되었다. 꽃다운 청춘을 망쳐놓은 최린은 귀국하자 환상의 곡을 읊으며 동경을 무대로 하여 난무하기 시작하였다.

2. 매족 행위에 광분

최린의 매족 행위는 너무나 광태(狂態)적이었다. 그는 천도교 신파(新派) 중앙종리원(中央宗理院) 최고 고문을 거쳐 중추원 참의직까지 얻고 보니 득

의만면하여 "루즈벨트여 귀가 있거든 안테나를 통하여 들어 보라. 내가 윌
슨 대통령의 민족자결이란 말에 속아 천황의 반신(反臣) 노릇을 하였다. 이
절치부심할 원수야! 이제는 속지 않는다. 나는 과거를 모두 청산하고 훌륭
한 황국신민이 되었다는 것을 알아라."하고 괴기염(怪氣焰)을 올렸다.

그는 또한 시중회란 해괴한 친일단체를 조직하여 내선일체화를 고취하
고 총독부의 기관지『매일신보(每日申報)』의 초대 사장으로서 가증한 언론
죄악을 범했고 김동환(金東煥) 일파와 합류하여 가지고 황민화운동의 선봉
임전보국단(臨戰報國團)을 조직하여 단장이 되었고 또는 국민총력조선연맹
이사로서 언론보국회 회장으로서 부일협력에 헌신적 노력을 하여왔던 것
이다.

3. 최린의 강연 행상(行狀)

1. 1937년(쇼와 12년) 7월 19일 중추원 참의 지방 강연 행각에 참가하여
각지에서 황민화 선양을 고취하였고.

1. 동년 8월 15일 '동양평화의 대정신'이라는 연제(演題)하에 내선일체로
국민적 적성을 발휘할 것을 역설하였고.

1. 1939년 2월 9일 부민관에서 개최된『동양지광(東洋之光)』창간 기념
시국문제 대강연회에서 윤치호(尹致昊), 장덕수(張德秀)와 함께 '국민정신의
체결'이라는 연제(演題)하에 궤변을 토로하였고.

1. 동년 5월 15일 남산광장을 장소로 개최된『조선춘추』사 주최 배미영
(排米英)국민대회에서 개회사를 하였고.

1. 1941년 9월 4일 부민관에서 개최된 임전대책협의회 주최인 임전대책
대강연회에서 '우리는 왜 궐기하였던가'라는 연제(演題)하에 괴기염(怪氣焰)
을 올렸고.

1. 동년 10월 11일 임전보국단 결성을 앞둔 지방 강연 순각(巡脚)에 참가하여 김사연(金思演)과 함께 청주 읍해내부 양처에서 임보(臨報)의 취지를 역설하였고.

1. 동년 10월 1일 정학회(正學會)결성 기념강연회에서 '황민의 본분을 천명'이라는 연제 하에 조선민족의 황민화를 주장하였고.

1. 동년 12월 14일 부민관에서 개최된 임전보국단 주최 미영(米英) 타도 대 연설회에서 '소회(所懷)'라는 연제 하에 대 사자후(獅子吼)하였고.

1. 1945년 7월 5일 본토결전부민대회(本土決戰府民大會)에서 "중대하고 절호한 신기(神機)를 맞은 우리들에게는 오직 일사봉공(一死奉公)이 있을 뿐"이라는 요지 하에 개회사를 하였다.

이 외에도 다수 하였으나 전부 생략(略)함.

『회고』의 일부[1]

김우영(金雨英)
신생공론사, 1953

책머릿말

인생 칠십 고래희[人生七十 古來稀… 사람이 일흔을 살기가 드물다는 뜻]란 말은 사람들의 목숨이 길고 짧음을 말한 것이다. 사람이란 한 번 이 세상에 태어나면 반드시 죽고야 마는 것이로되 그 나서 누구나 한 번은 다닫고야[2] 마는 죽음의 문까지가 겨우 일흔 해 동안도 안 된다는 말이다.

그러나 사람의 한평생을 비록 일흔 해라손치더라도 사람들이 서로 모여 사는 공동 생활체는 언제나 끊임이 없이 이어나가는 것이다. 그러므로 우리 한 사람의 매우 짧은 생활에도 온 사람들이나 혹은 한 겨레 한 나라에 주는 얼림[影響]은 무척 크다 할 수 있는 것이다.

사람들이 이 땅 위에서 생활을 비롯한 때부터 오늘날까지의 한 사람의 사람됨이 어떠함을 판단하는 하나치[標準] 오로지 이 사람들이 모여 사는 공동체에 준 얼림의 그 어떠함에 달려 있다고 생각한다.

이런 점에서 살펴본다면 예수 그리스도의 지상 천국(地上天國)에 대한 가르침은 우리 온 사람들이 함께 사는 이 공동체에 커다란 등불을 켜 주신

1) 『회고』는 책 머리말, 책 꼬리말을 제외하면 모두 6장으로 이루어져 있는데 (해방과 나, 5·10 선거, 학모 시절, 노여움, 꽃바람, 발자취) 여기서는 해방 전의 시기를 다룬 뒤의 네 장만 실었다. 해방 후 시기는 이미 나혜석과 직접 관계가 없는 내용이기 때문이다.
2) 다다르고야.

것이다.

인종[사람의 갈래]이나 나라의 다름을 묻지 않고 가난함과 넉넉함과 귀함과 천함의 다름을 묻지 않고 어짐과 어리석음과 굳셈과 약함의 다름을 모두 묻지 않고 오직 하나님의 사랑으로써 온갖 무리들을 고루 되게 하는 때에야만 비로소 참된 세계 평화가 오며 나라 사이의 찢고 죽이고 빼앗고 하는 저 징그러운 싸움도 끝나고 개인 사이의 행동도 깨끗해져야 비로소 우리 온 사람들의 함께 사는 생활체는 이 땅 위의 가장 아름다운 천국이 될 것이다.

이 글을 쓴 이 못난이의 나이 일흔에 가깝도록 겪은 한 평생의 한 가닥을 여기에 추려 적었음에 지나지 않지만 이것이 이 땅 위의 천국을 만들기에 눈꼽만치라도 도움이 되기를 내 마음껏 빌어 마지 아니한다.

주 기원 1953년 가을 지은이 사룀

『중략』[3]

3. 학모시절

3.1 어머님

나는 병술년[4] 호열자 병이 한창 떠돌아다니던 그해 10월 달에 유복자로서 이 세상에 첫소리를 질렀던 것이다. 어머님께서는 그때 만일 내가 여아로 태어났더라면 그만 돌아가신 내 아버님을 뒤쫓아 죽겠다고까지 하셨더란데 행인지 불행인지는 몰라도 내가 남아로 태어났기에 생명을 그대로

3) 1장 해방과 나, 2장 5 · 10 선거가 생략됨.
4) 1886년. 청구 김우영은 1886년에 태어났고 1959년에 죽었다.

이어가며 나를 길러 돌아가신 아버님의 뒤를 잇게 하고 나라와 겨레에게 무슨 이익됨을 남기게 하려 하셨다 한다. 우리나라의 습관으로는 여아는 자손으로도 여기지 않는다. 나도 위로 누님이 두 분이나 계시지만 어머님께서 그런 결심을 하셨다.

우리 어머님은 이름난 염춘곡(廉春谷)[5] 선생님의 둘째 따님인지라 임군[6]과 어버이를 섬기고 몸과 집을 다스리는 행세라든지 하는 것이 내가 말하기는 무슨 자랑 같기도 하지만 우리나라 여성으로서는 그 누구보다도 뛰어났다고 말할 수 있었다.

내가 예닐곱 살 때 나에게는 아주 굉장한 일이 하나 일어났었다. 나는 그때 외조부님께서 훈장으로 계시는 글방에서 한문을 읽었다. 하루는 내가 글방에는 가지 않고 동무들과 다른 곳에서 놀고 해질 무렵에사 집에 돌아온 일이 있었다. 나는 여남은 살 때까지 젖을 먹었다. 나는 글방에서 돌아만 오면 어머님의 포근한 가슴에 안기어 젖을 먹은 뒤라야 점심을 먹고 저녁 술을 떴다. 이날도 그 어머님을 찾았더니 어머님이 누워 계셨다. 나는 휘딱 이불을 걷고 어머님 곁으로 들어갔더니 어머님께서는 낯빛과 그 모습이 전과 달리 나를 밀치면서, "내가 너를 보고 사는 것은 네가 착하고 참된 사람이 되어서 나라에 쓰일 만한 사람이 될까 하였더니 가만 보노라니 오늘만 해도 네가 글방엘 간다더니 좋지 못한 동무들과 다른 데로 놀러 갔으니 그런 돼먹지 않은 아들을 보고 어찌 산단 말야." 이렇게 말끝을 흐리시고는 물 한 모금 마시질 안 하시며 죽기로 결심하셨다. 나는 이런 어머님의 모습을 보자 어린 마음에도 어떻게나 놀랐든지 아마 나의 한 평생을 두고도 그때보담 더 놀란 적은 없었다고 생각한다. 나는 하는 수 없이 무릎이 닳도록 그 앞에서 빌며 용서해주시길 청했고 다시는 그런 못된 짓

5) 춘곡 염휘.
6) 임금.

을 아니 하겠다고 굳게 굳게 맹서를 하였다. 어머님께서는 그때사 용서를
해줄 테니 앞으로는 다시 그런 못된 짓을 하지 말라 타이르시고 나에게 젖
을 물리며 어머니도 음식을 드셨다.

이런 사건이 나의 한 평생에 그야말로 커다란 영향[얼림]을 주었다. 나는
이때부터 나쁜 것에 대하여선 어쩐지 겁을 먹는 마음을 갖게 되었으며 거
짓말을 못하게 되었던 것이다.

결코 이것만이 아니다. 어머님의 사랑인 즉 참으로 바다보다도 깊고 태
산보다도 컸다. 그러나 때로는 칼날같이 매서운 때도 있었다. 우리 집과
글방 사이의 길을 집 아랫것들과 함께 손수 돌을 낱낱이 빼어 말끔히 닦은
일이 있었다 한다. 나의 성질이 조급하여 길을 조심조심 걷지 안 하고 함
부로 막 싸다니는 때문에 나자빠질까 걱정하신 때문이라고 하였다.

나는 아버님을 모신 경험이 없었으나 일찍이 아버님을 그닥 기려보지
않았다. 아버님이 돌아가신 뒤 우리 살림이 적지 않았으나 우리나라 습관
으로 더욱 예의를 두터이 여기시는 어머님은 아버님이 남기신 살림에 대
하여 아무런 간섭도 아니 하고 숙부님들에게 도맡기셨다. 우리 아버님은
오 형제 중 맏이였다. 돌아가신 뒤 숙부님들은 이 남긴 살림으로 다 잘 먹
고 잘 입고 지났다. 서울에서 벼슬 구하기에 또는 장사하노라 살림을 홀
랑 다 날렸다. 어머님께서는 숙부님들이 안 계실 때 곧 서울에 머무를 때
혹은 딴 곳으로 나가셨을 때 서른 명이 훨씬 넘는 식구를 데리고 집안일들
을 잡고 나갔다. 우리 집은 자주 이사를 하였는데 이사를 할 때마다 집이
적어졌다. 그리고 그와 함께 차츰차츰 논밭도 없어졌다. 어머님은 또 우
리 조선 여자로서 길흉 대사에 대한 예의범절이라든지 바느질 그 밖의 모
든 범절을 남보다 잘 알고 있었다. 바느질로써 우리 집안의 살림을 이어나

오다가 끝장에는 도붓장사[7]까지 다 하시면서 이 집을 이어 나왔다. 그리고 낡은 한문에 젖은 집안에서 크고 자랐지만 사상은 누구보다도 가장 앞걸음을 걷고 있었다. 나의 교육에 대하여도 한문만 가르치시지 않고 그때 소학교에 입학시켜 왜말과 새로운 공부를 시켜줬다. 내가 열일곱 살 때에 어머님과 일가이신 정기두(鄭箕斗)[8] 씨라는 분이 부산의 제일 큰 장사 일인 하자마(迫間)[9] 점포의 지배인(支配人)으로 있었다. 어머님께서는 나를 이 정 씨에게 부탁하여 박간상점의 심부름꾼이 되어 이 세상의 물정도 알고 장사도 배우게 하셨다.

3.2. 스무살 고개

이리하여 나는 마산 박간 상점 지점 심부름꾼으로 일하게 되었다. 주로 내가 맡은 일이란 조선돈의 들낢을 맡아 양곡[곡식]을 사들이는 것이었다. 그러나 그 때는 일본과 러시아가 우리 동양에서 서로 경쟁이 시작되어 노국의 군함이 자주 왔었고 동양의 앞날이 장차 뭣이 일어 날 듯 말 듯한 위태한 때인데 한편 우리나라 백성들은 위아래를 말할 것 없이 어리석은 꿈에 취해 있었을 뿐 아니라 관리나 개인 사회는 지나치게 썩어빠지고 돈으로써 벼슬과 일자리를 사고팔고 백성들의 마음들은 너무나 썩어서 쉬 난리가 일어날 것 같은 생각을 갖게 했으며 동학당(東學黨)은 세상과 백성들을 달콤한 꿀발림으로써 꼬드겨 휘저어 놓은 때라 차마 핏기 있는 청년으로서 나의 마음은 자연 솟구쳐 뛰었으며 이런 때 다른 나라 사람의 점포에

7) 이리저리 돌아다니며 물건을 파는 일.
8) 정기두(鄭箕斗, 1869~): 부산 초량 출신의 경제인이자 사회운동가. 1889년부터 조선물산이란 무역상을 운영하였다. 1908년에는 부산 지역에서 야학이나 여자교육기관 설립에 앞장서는 등의 사회운동을 했다. 1920년 부산부협의회원과 학교평의원 선거에서 당선되었고 1932년 창립된 부산미곡취인소의 유일한 조선인 회원이기도 했다.
9) 하자마 후사타로(迫間房太郎, 1860~1942): 일제강점기 부산 지역에서 활동한 대표적인 일본인 경제인이자 정치인이다. 1880년 부산에 와서 1904년부터 박간상점을 경영하기 시작했다.

서 파묻혀 보낼 수는 없다고 생각이 들자 고만 마음이 흩갈리며 괴로워서 일본이나 영국 미국으로나 건너가 세계의 새 지식과 새 공부를 하여 기울 어지려는 이 나라를 다시 바로 잡아야겠다고 결심을 하고 좋은 고비를 은 근히 기다리고 있었다. 하루는 선창가로 바람을 쐬려 나갔더니 일본 고기 배가 몇 채 선창에 매어 있는데 일인 어부들이 나를 보고 자기네들끼리 말 하기를, "저런 훌륭한 총각이 일본에나 가서 공부를 하였으면 뒷날 얼마나 훌륭한 사람이 되겠는가…" 이렇게들 지껄이고 있었다.

나는 그때 일본을 갈까 미국으로 갈까 하고 망설여오던 차라 이 어부들 의 말에 새삼스러이 공부할 생각이 용솟음쳐 주인에게 공부할 생각으로 집으로 돌아가겠다고 행장을 꾸려 돌아갔다.

나는 집으로 돌아오자 어머님께 나의 불타는 심정을 말씀드렸더니 곧 반가워하시며 나를 동래에 있던 개양(開楊)학교에 입학을 시켜주었다. 이 개양학교란 일본인들이 그때 조선을 다스리는 데 필요한 사람들을 기르기 위해서 세운 학교라 선생들 모두가 일인들이고 돈도 부산에 있는 개성 (開成)학교에서 도와주고 동래군에서도 얼마큼은 맡아주었다. 교장은 우리 부로(父老)[10]이다. 그러나 그때 부로 중에 일인들을 잡아 거느릴만한 분은 한 분도 없었다. 우리 생도들은 나이 서른이나 되는 생도도 있었다. 그야 말로 뒤죽박죽인 때라 왜말을 공부코자 하는 사람, 소위 새 학문, 곧 일본 말, 지리, 역사, 수학 같은 공부를 하고자 하는 분들이 입학하였으므로 일 인 선생보다 나이 많은 생도도 있고 한문이라든지 여러 상식이 선생보다 뛰어난 생도가 많아 자연 학교를 움직여 나가는 것은 생도들이 하였다. 조 선 해방 뒤로 공산당의 선전에 '학교는 학생에게'라고 하더니 그때 우리 개 양 학교의 움직임을 우리 생도가 하였다. 그뿐만 아니라 우리 생도들은

10) 한 동네에서 나이가 많은 남자 어른 혹은 부락 · 동네의 장로.

청년회를 만들고 청년운동을 시작하였다. 그때의 회장은 김병규(金秉圭) 씨였고 나는 총무(總務)의 자리에 있었다. 또 한 가지 웃지 않을 수 없는 일은 그 때 군수가 우리에게 일반 청년들의 행실을 잘 보살펴 이를 단속할 권리를 우리에게 준 것이다. 그러므로 나는 그 때 청년회의 총무라 거리에서 흔히 보는 청년의 노름꾼이라든지 기생집 출입이라든지 이런 사건을 조사하여 청년회에서 단속하였다. 그뿐만 아니라 그때 왜놈들이 부잣집 어리숙한 아들들을 꾀어 돈을 얼마큼씩 빌려주어 나중에는 그 부형의 논밭을 억제로 빼앗고 작당을 하여 집에 들어와 으름장[11]을 놓고 갖은 행패를 부렸다. 이런 사건들이 일어나면 이 사건의 단속은 모두 우리 개양학교 생도 곧 청년회에서 담당하여 싸워 나왔다. 우리의 힘으로 해결치 못할 때에는 일인을 데리고 군청에 가서 군수의 힘을 빌려 해결도 하였다.

이것이 왜놈께 이 나라가 먹히기 전의 어지러운 때의 일들이었다. 그중 제일 중심이었던 김병규 선생은 한평생을 왜놈들과 싸움으로 지나시다가 해방이 되자 미국 군정이 불러들여 제일 첫대의 경남 도지사로 삼았었다. 지금껏 살아계시는 분으로서는 한흥교(韓興敎)[12], 송도도(宋鍍度), 정비환(鄭秘煥), 한차교(韓次敎), 여러분이 모두 그때의 개양학교 생도이었다. 또 그 앞 학교를 움직여 나가는 돈은 군 부로회의 맡은 바라 우리 학교 생도가 군 재산, 곧 관가나 백성의 것이라 확실히 구분이 안 나던 재산을 끌어 모아 학교 경비에 밀어 넣었으며 학교장의 사직서도 우리 생도들에게 내기까지 하였다. 차차 세상이 바뀌어지자 이 개양학교가 동명(東明)학교로 되고 동명학교가 지금의 동래중학교가 된 것이다. 나는 그때 열 일고여덟 살

11) 원문은 '울림장'.
12) 한흥교(韓興敎, 1885~1967): 부산 출신의 의료인, 정치인, 독립운동가. 개양학교를 졸업하고 1908~1910년에 오카야마(岡山)의학전문학교를 졸업한 후 1911년 상해에서 신규식과 동제사를 조직하고 독립운동 하는 사람들의 의료를 전담하였다. 1933년 조선총독부 파견의사로 만주 유하에서 다년간 근무하다가 1939년 8월에는 그곳에서 태평의원을 개업하였다.

때라 다른 생도보다 나이는 많지 않았으나 소위 새 학문에 대하여서는 제
일 뛰어났었다. 그 까닭은 웬고 하면 열 서너너덧 살 때에 이미 목포(木浦)
에 계옵시는 중부(仲父)님께 머무르면서 목포 일인 소학교에서 이태동안
공부를 하여 고등과 1학년을 마쳤기 때문이다. 그러므로 개양학교 때에
일인을 다루는 데는 그가 선생이든지 보통 왜놈이든지간에 모두 내가 도
맡게 되었었다.

내가 동경서 공부할 때, 우리 생도 때문에 벼슬을 내놓게 된 마스타로
우(增太郞)란 선생에게 나의 지나친 단속을 책망하는 것을 받아 곤란을 당
하면서 말하기를, "선생이 그런 시골에서 선생보다 동경서 공부하며 뒷날
크게 이룰 것을 기다리는 것이 얼마나 다행하겠는지요." 하고 마음을 위로
해 줬다.

이런 사건도 있었다. 어떤 협잡꾼이 나의 친한 의누이 한동년(韓東年) 여
사의 논밭을 거짓 문서를 만들어 왜놈에게 담보로 빚을 얻었다. 이 사건이
발각되어 이 협잡꾼은 징역을 받는 중이었다. 그런데도 불구하고 왜놈이
변호사로 하여금 부산 이사관(理事官) 재판에 고소하였다. 나는 그때 한동
년 누님의 대리로 이사청[13]에 가서 재판에서 이겼다. 그때 목포 소학교 동
창생 일인 하시모토(橋本) 군이 부산 이사청에 서기로 있어 나의 재판에 편
리를 봐 준 것이다. 곧 그때 협잡꾼이 거짓 문서로 처형된 판결등본을 내
어 한씨의 것이 똑똑함을 내보였다.

그럭저럭 나의 나이 열아홉 살이 되니 어머님께서 혼사를 정하셨다. 읍
중의 김원로(金元魯) 씨의 맏따님이시다. 김씨는 장사로 부자가 된 분이고
그 때에도 체곗돈[14] 노릇이나 포목상으로 손꼽는 큰 장수라 어머님 생각
에는 나를 장삿집에 장가 보내어 장사로 크게 일어서게 하실 작정이었다.

13) 일제가 각 지방에 설치한 통감부(統監府)의 지방 기관.
14) 돈놀이로 쓰는 돈.

나는 장가든 후 빙부님께서 다전(茶錢) 200냥을 주시며 체곗돈노릇을 하라 하였다. 나는 그걸로써 이 체곗돈노릇을 하였는데 그 괴로움이란 이루 말할 수 없었다. 그것은 돈을 가져간 사람이 돈을 갚지 못하고 길거리에서 혹시 서로 만나면 기한 안에 빚을 갚지 못하는 변명을 하는 것이 듣기에 매우 가련하여 나중에는 그런 빚을 쓴 사람이 멀리 보이기만 해도 도리어 내가 피하여 다른 길을 가기조차 하였던 것이다. 그뿐만 아니라 나는 일본에 가 공부할 생각만 있어 그런 체곗돈 노릇에는 아예 재미가 붙질 안했다. 나는 또다시 목포 숙부님 댁으로 갔었다. 그 때 목포에는 먼 할아버지뻘 되시는 홍의관(洪議官)이 전라도 근처의 상납전(上納錢)을 관계하셨다. 그때의 상납은 다전(茶錢)과 백동전으로 받은 세금을 목포서 일인에게 지전으로 바꿔서 서울에 바쳤던 것이다. 목포에 머물러 있던 중 일가 홍의관께서 세금관계로 영광(靈光)과 다른 군으로 좀 같이 가자 하시기에 영광군으로 함께 갔더니 그때 마침 그 군청에는 일인 재무보좌관(財務補佐官)이 와 있었는데 왜말을 잘 아는 사람이 없어서 그와 서로 의론할 수가 없어 쩔쩔 매고 있었었다. 그때에 내가 왜말을 잘한다 하여 군수 영감님의 통변을 해줬더니 군수와 그 밑의 모든 벼슬아치들이 나에게 그날부터 유다른 대우를 해줬다. 이 일인 재무보좌관이란 자는 일본 메이지대학(明治大學) 법과를 마친 이고 조선서 잠시 피해간 유맹(劉猛)[15] 씨를 잘 알고 있을 뿐 아니라 일본에 가 공부하는 것에 대하여 매우 좋은 일이라고 맞장구까지 쳐주며 그 유맹 씨의 아드님 전(銓)[16]이 동경 제일고등학교에 다니고 있다

15) 유맹(劉猛, 1853~1930): 대한제국의 개화파 관료로 독립협회 활동을 했고 1898년에는 중추원 의관이 되었다. 일제 강점기에는 조선총독부 중추원 참의, 칙임참의를 지냈다.

16) 유전(劉銓, ?): 1906년 태극학교 교사를 지내다가 1907년에 小石川區 근방에 東寅義塾을 신설하여 일어와 보통교육을 가르쳤고, 같은 해 1월 대한유학생회 총무원에 있다가 1908년 東京帝國大學應用物理化學科에 들어갔으며 1921년 朝鮮製絲取締役 및 1931년 경성상공협회 이사를 지냈다. 전갑생, 「청구 김우영의 '정치적 활동'과 나혜석」, 『나혜석 연구』 제2집(2013. 6) 참고.

면서 유씨의 그 처소까지 나에게 대줬다. 전라도서 일을 마치고 7,056원
을 부산에서 지전으로 바꾸어 서울로 보내란 홍씨의 부탁을 받아가지고
부산에 와서 정작 그 7천 몇백 원을 당장 서울로 보내고 끝전 56원은 나의
노자로 가진 것이다. 나는 그때에 어머님께 하직 인사를 여쭙고 일본 동경
로 떠났던 것이다.

며칠 뒤 동경에 닿아 유전 씨가 묵고 있다는 고이시가와구(小石川區) 어
떤 절에서 과연 그 유씨를 만나게 되고 나는 그때부터 머리까지 짤뚝 끊고
세이소쿠영어학교(正則英語學校)에 입학을 하였던 것이다. 그때 동경에서
공부하던 사람들의 생활은 매달 한 10원씩만 있어도 작작하였다. 그 때 동
경에는 문상우(文尙宇)[17], 남궁영(南宮營) 두 분이 제일고등학교와 동경고등
상업학교에 다녔으며 나의 옛날 친구였다. 나의 공부하는 돈은 우리나라
정기두(鄭箕斗) 씨가 얼마만큼씩은 도와 주었으나 그것이 오래갈 수는 없
었다.

이렇듯 그 돈에 쪼달려 소위 고학을 하고 있을 때 나의 중부님의 친구로
함경북도서 군수깨나 지내고 한문에 깊은 공부를 한 분인데 그 때 무슨 일
로 동경까지 오셨다. 그의 이름은 전병학(全秉鶴)이요 함경도 태생인 애국
자였다.

조선과 일본이 함께 어울릴 징조가 보일 때라 그때 일본 이름난 분들을
찾아가 이 동양의 세상 형편을 의론하면서 일본과 어울릴 것을 반대하며
일본의 식민지(植民地)로 서간도(西間島)를 합쳐 가지고 조선은 독립시키도
록 하라는 이야기를 하였던 것이라 한다.

17) 문상우(文尙宇, 1880~?): 1887년 부산진 육영서숙에서 한문수학하고 1897~1902년 하사마
가 운영하는 부산 五百井支店에 근무하다가 1903~1906년 東京 正則豫備學校와 1906~1911
년 동경고등상업학교를 졸업했다. 1912년 귀국 후 경남은행 지배인으로 취직했다. 이때 부산
증권에는 김우영의 학비를 지원한 정기두가 감사를 맡고 있었다. 전갑생, 위의 논문 참고.

그때 일인 육군(陸軍) 군사의 웃대가리었던 데라우치(寺內)[18] 대장도 찾아보고 오쿠마 시게노부(大隈重信)[19]도 찾아보고 하였다. 그도 또한 왜말을 알지 못하므로 내가 따라다니며 통변을 하였다. 그때 왜놈들의 우리나라에 대한 정책은 이미 뚜렷하게 서 있었다. 그러므로 전씨의 힘씀이 무슨 보람 있으리오. 그런 사정을 빤히 보아 안 전씨는 중국에 가 돌아다니며 이 나라의 이런 억울한 사정을 호소해 다니기 위해 나에게 같이 가보자고 청하였다. 나도 그때 일인들이 우리나라에 대한 수작이 너무도 짓궂은 것을 알고 있었기에 일본서 공부하는 것보다 차라리 중국에 건너가 장차 미국에 건너갈까 하며 같이 갔던 것이다.

상해에 다다르니 그때 우리 동포 몇 십 명이 살고 있으며 대동보국회(大同保國會)를 만들어 정치운동을 하는 것 같으며 그 중 몇몇은 주로 서양 사람이 움직여 가는 학교에까지 다니고 있었다. 나는 우리 학생들이 묵고 있는 처소에 들어가 그들과 함께 묵으면서 대동보국회에서도 직접 일해보기도 하였다.

한편 전씨는 한문에 뛰어났으므로 중국 사람들과 교제를 시작하였다.

그 때 상해의 형편을 살펴보니 서양 사람들이 지독하게도 한통을 치고 있었고 동양 사람 더욱이나 중국 사람에게 대하여는 마소와 같이 대하였었다. 소위 외국사람 공원에는 중국 사람의 드나듦을 용서치 않았으며 서양 사람들이 대낮에 중국 사람을 행길에서 마구 탕탕 때리는 것이 예사일로 여겼던 것이다. 우리 겨레들의 모양을 보더라도 부잣집 자녀들은 아주 편안한 생활을 하는가 하면 가난한 사람들은 만사가 뜻대로 되지 않았으

18) 데라우치 마사타케(寺內正毅, 1852~1919): 일본 제국의 육군 군인, 정치가, 외교관이다. 제 18대 내각총리대신을 지냈다. 1910년 5월부터는 제3대 한국통감이었고, 한일 합방 이후부터 1916년 10월 14일까지 초대 조선총독이었다.

19) 오쿠마 시게노부 (大隈重信, 1838~1922). 근대 일본의 토대를 마련하고, 와세다대학의 전신인 동경전문학교를 설립한 일본의 정치가.

므로 대동보국회도 이름만 있지 그 실속은 빈 것이나 별 다름이 없었다.

나는 전에 우리 겨레에게 왜놈들이 주는 압박에 대하여 몹시 이를 갈았다. 그러나 한 번 상해에 와서 서양 사람들이 중국 사람들에게 대하는 태도를 보고 서양 사람에서 받는 그 반항심이 치받쳐 올라 우리 동양 사람들도 동양 사람끼리 서로 뭉쳐서 서양 사람들에게 대할 때가 바로 이때라고 생각하고 동양의 여러 나라가 서로한테 뭉치려면 미우나 고우나 저 일본을 중심하여만 될 것이라고 생각되었다. 나는 이럴 즈음에 미국으로 공부 갈 돈도 없고 상해서 공부할 돈도 없었으므로 도리어 조선으로 돌아왔다가 다시 일본으로 건너가야겠다고 작정하였던 것이다.

조선으로 돌아온즉 집안 살림도 여전 가난하여 어머님께서 도붓장사로 겨우 입에 풀칠을 하는 형편이었다. 나는 부득이 동래군 향교에서 세운 학교에 교원으로서 취직을 하였다.

이 학교는 주로 그 고을 자제에게 이른바 새 학문을 가르쳐주는 곳이다. 생도 중에 나이 서른이 된 사람도 있어 한문 소위 구학에서는 선비 노릇을 할 만한 사람도 있었다. 나의 그 때의 옅은 학력으로서는 청소년을 가르칠 정도가 되지 못하였으므로 매달 30원이란 월급을 받을 수밖에 없어 퍽 괴롬을 당하였었다. 그리고 교실에서 가르치는 것은 배일사상[일본놈을 싫어하는 사상]을 일으켜 나라를 사랑하는 불타는 성심을 나타내기에 힘쓸 뿐이었다.

이 학교에서 훈장 노릇을 약 열 달 동안 이어나갈 즈음에 울산 김홍조(金弘祚)[20] 선생이 고향에 돌아오신지라 나의 형편을 잘 이해하시고 유학

20) 김홍조(金弘祚, 1868~1922): 울산군 하상면에서 태어났으며 한문수학을 마치고 1888년 선략장군과 사헌부 감찰을 지냈다. 1891년 울산도호부사와 1900년 7월 동경에서 망명중인 박영효와 교류하였고 울산 민의부 의장, 1909년 10~1911년 3월 경남일보 사장 등을 지냈다. 그의 사망 이후 1929년 4월에 김우영은 김홍조 공덕비 제막식에 참석하여 축사를 낭독하였다.(『東亞日報』 1929년 4월 15일 「故 金弘祚氏의 功德碑除幕式」).

갈 것을 권하시매 나의 오래 전부터 바라던 바가 사무쳐졌다.

　우선 서울에 가 공부하기를 작정하여 1년 동안을 기독청년회(基督靑年會)에서 세운 영어학교에서 영어를 배웠다. 그 새에 서울에다 영남지방 학생들의 친목회를 만들었는데 그 간부는 남형우(南亨祐)[21] 선생(普專敎授)을 중심하여 안희제(安熙濟), 이갑성(李甲成), 이희보(李熙輔), 이지호(李芝鎬), 장택상(張澤相) 제군이었다. 서울에서 공부를 마친 뒤 일본 동경으로 가 공부하니 그때 우리 학생들께는 제 고향과 지방을 위하는 생각들이 커서 그 지방 중심의 유학생회가 많이 만들어졌는데 그 중 뛰어난 어른들이 이 유학생 전체의 다스림을 꾀하였으나 잘 뜻을 이루지 못하고 전라, 경상 두 도만 합하여 유학생회를 만들고 『학지광(學之光)』[22]이란 잡지까지 우리 회에서 찍어내었다. 그때 두 도의 모모한 사람으로서는 김병로(金炳魯), 김성수(金性洙), 송진우(宋鎭禹), 문상우(文尙宇), 이은우(李恩雨), 남궁영(南宮營) 등 여러 형들이었다. 상말에 '까마귀도 제 땅 까마귀라면 반갑다'고 현해탄을 건너간 우리 젊은 학도들은 산 설고 물 선 이국 하늘 밑에서 한 덩어리로 뭉쳐야 될 터이었는데 서로 흩어져 있었던 탓인지 이 전라 경상의 두 도만의 사람이 모이게 되었던 것이다. 그러나 우리 그 때의 유학생들은 식어가는 조국의 가슴을 짚으며 반만 년 이어온 역사를 서러워했으며 민족의 앞날을 근심했던 것이다. 새 학문을 닦기에 온 힘을 다하면서도 가슴마다 정의의 칼을 갈았던 것이다.

21) 남형우(南亨祐, 1875~1943): 독립운동가, 보성전문학교(고려대학교의 전신) 교수.
22) 1914년 4월에 창간되어 1930년 4월에 종간된 일본 동경의 조선유학생학우회의 기관지. 통권 29호까지 연2회 발행되었다. 초기 발행인은 김병로(金炳魯)·최팔용(崔八鏞) 등이다.

4. 노여움

4.1 나와 한일 합병

나는 그 때 동경서 1년간 예비학교(豫備學校)를 마치고 오카야마(岡山)제
6고등학교[23]에 입학하니 그 때 마침 내 나이 스물 네 살 되던 가을이었다.
그 때에 우리 유학생으로는 제1부 갑조 유만겸(俞萬兼)과 나와 제2부에 조
종관(趙鐘觀) 제3부에 김태진(金兌鎭) 군들이었다.

이때는 마침 우리 안중근(安重根) 의사가 하얼빈에서 이토 히로부미(伊藤
博文)를 쏘아 죽였던 때라 우리 유학생에게 대한 일인들의 감정들이 그닥
좋을 리 없고 우리들 또한 그들에 대한 감정이 거칠어 자연 마음들이 편치
를 못하던 차 또 일본이 우리나라를 집어 삼키던 때라 학교에 든 뒤로 1학
년 때는 공부도 못 하고 자연 괴롬과 걱정으로 덧없이 보내고 말았다.

일인들께 삼키우고 만 그해 여름 방학 때에는 고향으로 돌아도 아니 가
고 동창생이던 이시모토(石本)이란 학생의 권함에 못 이겨 시즈오카(靜岡)
현 누마즈(沼津) 갯가에서 보내게 되었다. 이 이시모토 군은 기독교 신자
이며 그의 먼 아저씨뻘 되는 핫토리 아야오(服部綾雄)[24]란 이름난 사람으로
그 때의 대의사[국회의원]가 한 분 있었다.

그의 말을 들을 것 같으면, "대한동지회(對韓同志會)라는 단체가 있어 조
선 문제를 연구하는데 이번 조선을 일본에다 합치는 데는 두 사람의 반대
자가 있었는데 그 두 사람 중 한 사람이 바로 내라."고 하면서 "조선을 함
께 합친다는 것이 결코 일본으로서는 이익이 될 일이 아닌데도 앞날을 바

23) 오카야마 제6고등학교는 岡山市 中區 古京町 2정목 操山에 있었다. 현재 岡山縣立朝日高校
 이다.
24) 핫토리 아야오(服部綾雄, 1863~1914): 시즈오카현(靜岡縣)의 메이지, 다이쇼 시대의 교육자.
 미국에서 신학을 공부하고 귀국하여 목사가 되었다. 오카야마 중학의 교장을 지내고 1908년
 중의원 의원(국민당)이 되었다.

로 보지 못하는 어리숭한 정치자들이 하는 수작이니 지금으로서야 어쩌지 못할 노릇이지마는 뒷날에 반드시 그들은 오늘의 이 망그지른 짓을 뉘우칠 때가 이를 것이니 조금도 걱정 말고 공부나 열심히 하여 부디 그런 때가 오기를 기다려라."고 일러주면서 나를 위로해주었다.

나는 그 때 일본에도 이런 사람이 있는가 하고 의심조차 마지않았던 것이다. 나는 강산서 영국사람 선교사가 주로 다스려가는 성공회(聖公會)에 주일이면 나갔다. 일인들 교회에는 가기도 싫고 또한 학교에서도 별재미를 느끼지 못하고 틈만 있으면 아사히가와(旭川) 강에서 뱃놀이를 하면서 우리나라의 앞날을 근심하고 지나면서 주일이 오면 꼬박꼬박 교회에 나아가므로 얼마만치 위로를 얻었다.

나의 생각에는 나라가 망하면 겨레까지도 망하는 것으로 알았다. 나는 지난날 동경서 전씨와 같이 테라우치(寺內)를 만난 적이 있었다. 테라우치를 만나려면 언제라도 곧 만날 수 있으니 그 테라우치란 놈의 눈깔이라도 두 엄지손가락으로 후벼 뺄 수가 있지 않을까 하고 생각하였다. 그러나 나는 기독교 신자라 그런 짓은 차마 할 수 없다고도 생각하였다.

그럭저럭 강산에서 1년을 보내는 중에 나에게 그야말로 커다란 일이 하나 비어지고 말았다. 그것은 우리 학교 선생 중에 영국 유학생이고 성공회원인 오찌아이(落合)란 선생이 나에게 말하기를 "6고 생도가 많이 다니는 교회에 나가라."고 하면서 6고 청년회를 나에게 소개하여 주었다.

나는 기독교 청년회원인 6고 생도들과 친하게 되고 나도 또한 그 회원이 되었다. 그 때 일본 학생들의 사상은 자유주의가 한창 떠돌아다닐 뿐 아니라 기독교 신자들은 우리들 한국 유학생들에게 동정하는 사람들이 많았다. 그 때 6고 학생이며 기독교인중 호시지마 니로(星島二郎)[25], 무라카

25) 호시지마 니로(星島二郎, 1887~1980): 오카야마(岡山県 児島郡 藤戸町)의 전형적인 부잣집 출신. 변호사, 정치가.

미 초우타로우(村上寵太郎) 후지타 이츠오(藤田逸男)[26] 기타 참된 인물이 많이 있었다. 나는 그 때 기독교를 믿는 이름난 사람들에게서 많은 위로를 받았다. 그런 사람들 중에는 저 일본서도 이름난 오카야마고아원장 이시이(石井)[27] 같은 사람이나 산요여학교장(山陽女學教長) 가지로(上代)[28] 여사와 핫토리(服部) 대의사같은 분이 나를 위로로 해주고 뒷날 조선이 독립할 때가 있을 것이니 특히 조심해 기다리라고 하였다. 나는 누마즈(沼津) 갯가와 우거진 수풀 속에서 며칠을 묵지 못하고 괴로워하는 중 핫토리(服部) 대의사의 위로도 받고 매일 매일 성경만 보고 기도만하고[29] 지내니 하루는 기도를 마치고난 뒤 꿈도 생도 아닌데 많은 아이들이 눈앞에 나타난 것을 보고 놀라 깨니 한바탕의 꿈이었다. 이것은 곧 나라는 잠깐 망했으나 겨레는 오래 오래 남아 있다는 것을 우리에게 하느님이 보이심이고 성경에 예수 말씀하시되, "죽은 사람은 죽은 사람으로 장사케 하고 너는 나를 따르라." 하신 말씀을 함께 깨닫고 그때부터 비록 조선은 망했으나 우리 겨레를 위하여 다시 공부를 이어나가 장차 우리 겨레가 편안히 살아나길 새살림을 위해 충성을 다하기로 결심을 하였다.

곧 그 때에 동경 유학생회장인 문상우(文尙宇) 씨가 나를 찾아와 누마즈에 왔다. 씨도 조선을 합친다는 이야기를 듣고 괴롬을 견디지 못하여 누마즈에 왔다 한다. 며칠 동안 서로 위로하면서 누마즈에서 지나다가 씨는 동경로 나는 오카야마로 각각 되돌아가면서 앞으로 공부에 힘을 다하여 우리 겨레의 새로 일어남에 힘쓰자고 서로 맹서를 하였다.

26) 후지타 이츠오(藤田逸男, 1866~1956): 오카야마 출신으로 6고를 거쳐 동경제대를 졸업한 후 YMCA운동에 종사했다.

27) 이시이 쥬지(石井十次, 1865~1914): 메이지 시기의 자선사업가로서 일본 최초의 고아원인 오카야마 고아원을 창설한 인물이다.

28) 가지로 요시(上代淑, 1871~1959): 일본의 교육자로서 산요고등여학교 교장으로 51년간 근무했다. 오카야마현의 여성교육에 힘썼다.

29) 원문은 '기도말하고'.

나는 강산에 돌아온 뒤 소림사(小林寺)의 한 방을 빌려서 혼자 있으면서 아침마다 다섯 시쯤 일찍 일어나서 산에 오른 뒤 찬물로 온 몸을 문대어 닦고 성경을 한 장씩 다 읽고 학교에 나갔다. 1년 동안 이 절 안에서 묵고 있다가 제6고 미사오야마료(操山寮)란 기독청년회 기숙사가 만들어졌기에 그 기숙사에 옮아갔다. 그리로 옮아갈 때 그 소림사 여중이 말하기를, "우리 주지(住持)는 술도 먹고 요릿집도 잘 가지만 당신은 술도 아니 먹고 담배도 아니 피우며 매일 산에만 올라 하느님께 기도하고 열심히 공부하는 것이 참된 중이라고 할 수 있다."하면서 그는 몇 번이나 절을 떠날 필요가 어디 있느냐고 나를 자꾸 붙드는 것이었다. 그러나 나는 떠나지 않을 수 없었다.

나는 3년 동안 참된 학생 생활을 하였다. 여러 가지 뜬생각으로 학교 공부는 잘 못하였으나 하루도 결석은 하지 않았다. 졸업 때 담임선생이 말하기를, "하루도 결석 없는 생도가 학교 세운 뒤로 두 사람 있었는데 그 중 한 사람은 자네라."고 하면서 매우 칭찬 하면서, "자네가 일본말로써 그렇게 잘도 연설을 하니 조선말로써는 얼마나 잘 웅변을 할 수 있을지 알 수 없구나."고 입에 침이 마르도록까지 칭찬을 해 주었다. 그 때 일본 학생들 새에는 어느 정도 자유사상이 널리 떠돌아 변론부 사람들은 우리 조선 학생에게 동정해 주었다. 나는 그때 변론부가 모일 때마다 나아가 불타는 말들을 내뿜었다. 비록 나의 연설 중에 온당치 못한 점이 있다 하더라도 학교에서 내는 잡지에는 재치 있게 칭찬하는 글들을 써넣었다.

나는 4년 동안 학교에 다니면서 여러 선생의 동정과 많은 생도들의 도움을 받았다. 나는 학교의 한 생도로서보다 조선의 이름 있는 사람의 하나로서 별다른 대우를 받아 앞에 든 가지로, 이시이, 핫토리, 세 분들에게는 더욱 사랑을 받았으며 6고를 마친 뒤에도 그들과 사귐을 이어 나갔다. 이시이, 핫토리, 두 분은 이미 돌아간 사람이지만 가지로 선생은 요즘까

지 산요여학교[30] 교장으로 계시고 졸업생들이 주머니를 끌러낸 돈으로 사드린 집에서 양자 부처와 함께 생활하는 것을 나도 찾아가 뵈온 일이 있었다. 그러나 해방 뒤 소식은 뚝 끊어졌다.

이시이 씨는 늘 말하기를, "조선은 어차피 한번은 독립이 된다." 하면서 나에게 우스갯소리처럼 서북간도에 가서 독립군을 길러보라고도 하며 일본 정치가들을 말하면서 일본에 훌륭한 정치가가 없어서 이와 같이 조선을 합친다고 하고 대륙에 대한 정치도 쳐들어가는 것으로 꾸준하니 끝장에는 일본 자신에게도 이런 정치가 이롭지 못하다고 말하였다.

핫토리씨는 늘 말하기를, "일본 황실(皇室)은 본래 조선서 건너왔다."고 하였다. 일본이 조선을 압박 주는 것은 자기의 조상을 더럽히는 것이다. 일본 아주 옛날 때에는 모두가 조선의 가르침을 받았다. 말도 일본말 조선말의 구별이 없었다. 그 증거로는 내량(奈良)이란 조선말은 '나라'란 말이다. 이런 사실은 식자가 잘 아는 바이지만 황실에 대한 사실이라 잘 이를 주장할 사람이 없다. 한번은 씨가 조선 구경을 가겠다고 서울 이름 있는 사람들에게 소개를 해달라고 청하기에 인촌(仁村)[31] 고하(古下)[32] 두 형에게 소개하여 우리 참된 사정을 잘 알게 하였다.

그가 돌아와 보고 온 이야기를 하는데, "조선서 일본인의 한통침[33]은 차마 사람으로서는 바로 볼 수 없는 일들을 경부선(京釜線) 여러 곳에서 저지르고 있는 것을 이 눈으로 직접 보았다." 하면서 "이들 못된 일본 사람을 가르치기에 상당한 시간을 들였다." 하며 "그런 일들은 자연 조선 사람의 일본을 싫어하는 사상을 꼬드기는 불심지에 지나지 않았다."고 하며 "김성수, 송진우 그 밖에 자네의 소개한 사람들은 세계적으로 저울질하더라

30) 원문은 '삼양(三陽)여학교'.
31) 인촌 김성수.
32) 고하 송진우.
33) 한통침: 한곳에 합치다.

도 상당한 신사들이라."고 칭찬하였다. 씨는 그때 일본 정치가 중에서 상당한 사람축이었으며 그 때 야당(백성파)에 있던 이누카이(犬養)[34]과 한 파였다. 그리고 씨는 미국 유학생이라 일본의 미국에 대한 정책에도 씨의 별다른 생각을 가지고 미국에 있는 일본 사람의 미국 국민 되기를 주장하였다.

씨는 일본 대화혼(大和魂, 일본정신)[35]에 대하여 늘 비웃으면서 온 사람들의 다 같은 이상을 주장하였다. 물론 그가 기독교인이라서 그런 이상을 가진 것이다. 나는 씨가 이야기 할 때에는 늘 이런 일본 사람이 있는가 하고 전에 가졌던 일본에 대한 나쁜 생각들을 가끔 잊어먹을 때가 있었다. 씨는 미국에 건너갔을 때 샌프란시스코에서 아깝게도 죽고 말았다. 나의 오카야마 학교 시절에는 일본 사람의 뜻 맞은 여러 친구를 많이 얻었다. 그러므로 일본 사람에 대한 문제에 대해서는 다짜고짜로 일본 사람의 사상을 나쁘다고 퉁기지 못하였다. 1915년 6월에 오카야마 제6고등학교를 마치고 동경 제국대학 법학부 정치과에 시험을 쳤더니 고만 미역국을 먹었다.

그 때 나는 동경서 정치에 대한 공부를 할 마음이 간절하였으므로 동대 문학부 사학과에 입학을 하여두고 법학부서 공부를 하였다. 그때 우리 조선 청년의 경우가 그러하였는지 나는 공부하는 시간보다 우리 유학생들과 서로 만나며 더욱 일본사람의 대학선생이라든지 대학생들 중에서도 자유주의 사상을 가지고 조선에 동정을 나타내는 사람들과의 사귐에 공부할 여가가 통 없었다. 더욱 동대 선생 요시노 사쿠조(吉野作造)[36] 박사는 자유주의자로 기독교 신자이며 우리 동대 기독교 청년회 선배라 나는 그때 동

34) 이누카이 쯔요시(犬養毅, 1855~1932): 일본의 정치가.
35) 야마토 다마시. 일본 고유의 민족정신.
36) 요시노 사쿠조(吉野作造, 1878~1933): 일본의 정치가, 교육자. 宮城縣에서 태어났고 1904년 교제대 법과대를 졸업했고 1909년 귀국하여 동대 법과대학 조교수, 1914년 정치사강좌교수를 지냈다. 그리스도교도로서 20세기 초 일본의 민주주의 운동을 지도했다.

대 기독교 청년회 기숙사에서 묵고 있었으므로 요시노 박사와는 늘 만날 겨를을 가졌다. 동대 법학부 중심으로 신인회(新人會)가 학생들 새에 만들어졌다. 이 모임은 주로 요시노 선생을 중심으로 자유사상을 가진 학생들의 모임이고 녹회(綠會) 변론부의 사람들이 대부분이었다. 동대 변론부의 부부장이 이 요시노 박사라, 나는 변론회가 있을 적마다 연사로 뽑혀서 불타는 웅변을 토했다. 6고 변론부 간부(어른)였던 호시지마(星島), 무라카미 (村上) 여러 친구가 이 동대 변론부 위원이었다. 6고 시절에도 변론부를 통해서 나의 이름이 널리 알려졌다. 나는 동대에서 학생들 새에 "김이라는 학생은 조선 독립 운동자다."라고 불리워지며 이름이 대뜸 높아졌다. 더욱이 동대 법학부 변론부에서 연 연설회의에서 나는 조선 독립에 대한 이론을 주장하였다. 그 연설회의 차례에는 소에다(添田)[37] 법학박사란 이름난 사람도 있었다. 대만 은행의 총재까지 지냈고 정치계나 재무계나 신문 언론계에서도 이름이 쟁쟁한 사람이었다. 씨가 일본의 조선 다스림에 대하여 그건 옳다면서 세계 식민지를 다스린 역사 가운데서 일본이 조선을 다스리듯 성공한 보기가 드물다고 침이 마르도록 칭찬을 하였다. 나의 차례는 곧 이 첨전의 바로 다음이었다. 나는 내 가진 온 힘을 다하여 일본이 조선을 다스린다는 것은 아예 옳지 못하다는 것을 들추어내어 첨전의 주장을 뒤집으면서 일본의 조선에 대한 할 일은 다만 의사가 병든 사람에 대해 할 일과 꼭 같은 것이라고 내가 말을 바꿔 말 하고 일본은 되도록 하루 빨리 조선을 도와 스스로 독립을 이루게 하여야만 된다고 나는 입에 거품을 날리며 말하였었다. 나의 이 연설은 일본학자들 간에 커다란 침을 놓았다. 그 때의 연사의 한 사람인 오자키 유키오(尾崎行雄)[38] 씨도 연설을 마

37) 소에다 쥬이치(添田壽一, 1864~1929): 메이지, 다이쇼 시기의 은행가, 실업가, 경제학자.
38) 오자키 유키오(尾崎行雄, 1858~1954), 일본의 자유주의 정치인이다. 일본에선 "헌정의 신" (憲政の神様), "의회 정치의 아버지"(議会政治の父) 로 불리며, 1889년부터 1952년까지 중의원 의원에 모두 25번이나 당선되어, 총 63년 동안 국회의원으로 활약하였다.

치고 저녁밥을 먹는 자리에서 나에게 더욱 위로의 뜻을 나타내면서 일본이 조선을 다스리는 것이 자기의 의견에도 그닥 옳은 일이라고는 생각지 않는다고 주장하고 한 번 조선을 돌아다녀 그 사정을 보살펴 보겠노라고 하였다.

그 뒤 내각(內閣)이 바뀌는 통에 오자키 씨는 내각에 들어가 사법(司法)대신이 되었다. 그 뒤 주로 우리 유학생들새에서 장덕수와 나와는 자치파(自治派)라고 말썽들이 있었다. 나는 동대에서 장군은 조대(早大)39)에서 연설도 하고 일본사람 잡지에 글도 썼다. 그 때 우리 유학생들 새에는 지나치게 일본을 싫어하는 자들 그새에는 총독부에서 보낸 스파이가 끼어 있어 동경 유학생 중에는 이런 스파이가 탈바가지를 쓰고 겉으로는 일본을 싫어하는 말씨를 하면서 안으로는 참된 애국 운동자를 조사하고 있었다.

나는 이런 쥐새끼 같은 놈들께서 가끔 해를 입었다. 물론 나뿐만 아니지만 이런 분자들이 이간을 꾸며 '김우영과 장덕수는 일본인에게 대하여 일본말로 연설을 하니 친일파이며 또 그들은 일본놈 잡지에다 글을 썼으니 자치파이다.' 이런 따위의 상식에서 벗어난 주장이 가끔 사람들 새에 떠돌며 이야기꺼리가 되었었다.

일본사람께 배우러 온 학생이 일본사람에게 올바른 교섭, 더욱이나 일본 사람에게 대하여 말로써 조선의 독립을 주장하는 것이 어찌 친일파가 되며 자치파가 되는 것인지 예사 상식으로서는 도무지 겉잡지 못할 노릇이었다.

더욱 장군도 물론이지만 나는 일본 경찰이나 헌병대에서 늘 나의 생활에 망을 당하고 있었다. 나는 기독교 청년회의 기숙사 생활을 한 탓으로 이 같은 탐탁치도 않는 생활을 겪어야 했다. 그러나 다행히도 친한 동창생

39) 와세다 대학.

이나 대학의 선생님들이 위로들을 해 주어서 적이 마음이 가라앉기는 하였다.

일본 관청들의 망과 압박이 있을 적마다 일인 친구들의 나에 대한 동정은 이상스러우리만치 더해갔다. 그러나 나는 동경서 공부할 적에는 참으로 나와 가슴을 열어놓고 맞 이야기할 수 있는 사람 이외에는 별로 사귀지 않았다.

나의 사상은 동대 학생들이 동경의 각 대학들이 한데 모여 연설시합이 있었을 때나 혹은 어떤 잡지에서 나를 독립주의자로 소개함으로 나를 직접 알지 못하고 나쁜 무리들의 얼토당토 않는 선전에 오해를 가졌던 사람들도 비로소 그네들의 그릇된 생각을 뉘우치며 깨닫고 나에게 달가운 벗으로서 서로 사귀기를 청해온 사람도 있었다.

동대 문과에서 1학년을 마친 뒤 다시 나는 법률을 닦기 위하여 시험을 치렀다. 그 때도 마찬가지로 미역국을 먹었다. 그 때 요시노 선생이 나에게 권하기를, "동대에 들기는 어려울 듯하니 경대(京大) 법학부에 들어가라." 하시면서 사사키(佐佐木)[40] 선생에게 소개를 하여 주셨다.

동경서 이 이상 나는 공부할 수 없었다. 벌써 나는 공부라기보다 정치운동이라 할까 사회운동이라 할까 사람들 사귐에 오히려 바빠서 공부할 겨를이란 통 없었다.

이리하여 나는 경대 법학부로 옮아가기는 하였으나 학교에 든 그 해 봄에 나는 그만 나의 아내를 산으로 보내고 말았다. 내가 6고에 들었던 그 해에는 나라가 망한 한탄에 울었고 경대에 들었던 이 해에는 아내의 죽음을 당하여 뼈아프게 그 외로움을 겪었던 것이다.

나는 열아홉 살 때 장가를 든 뒤로 늘 타관살이를 이어 나온 까닭에 따

40) 사사키 소우이치(佐佐木惣一, 1878~1965): 일본의 헌법학자, 교토제대 법학부를 졸업하고 독일, 프랑스 영국 등에 유학한 뒤, 1913년에 교토제대 교수가 되었다.

뜻한 부부의 사랑에 싸여보지를 못하였다가 일본이 이 나라를 합쳐 삼키고 난 뒤로는 기독교에 대하여 믿음이 생겨 모든 일을 하느님께 송두리째 맡기고 오직 내 힘껏 하여 일의 되고 안 됨에는 별 걱정치 않았다. 그러함으로 공부에도 성의를 가지고 여름 방학 때 집에 돌아만 가면 여행을 하든지 혹은 계몽운동[무식한 사람들을 가르침]에 일하였기 때문에 이러한 필요한 시간 밖에는 되도록 집에 들앉아 여러 집안사람들과 즐거이 보내기에 힘썼던 것이다.

그러므로 해마다 방학 때 집에 돌아가는 것이 퍽이나 기쁜 일이었다. 내 아내도 방학 때 내가 돌아올 것을 눈이 새까맣게 기다리고 있었고 방학 때의 우리 부부간의 사랑이란 한 고을 사람들이 부러워할 만큼 아기자기 하였던 것이다. 아내도 비록 집안이 구차하여 남들같이 푸전한 살림을 못 하더라도 우리 부부 생활에라도 달큼한 사랑을 얻어 이 세상에 부러워할 것 없이 행복하자는 그런 느낌들을 나에게까지 보여 주었다.

나는 우리나라의 한 백성으로서는 흡족할 만한 생활이란 겪어보지 못했으나 한 집안의 살림살이에 대하여서는 얼마라도 마음에 흡족할 정도로 생활을 맛볼 수 있었다. 위로는 내남없이 칭찬하시는 어지신 어머님을 모시고 또한 내에게는 그지없이 좋은 아내를 가져 이 세상에 나같이 행복스러운 집안을 가진 사람은 아마 한 사람도 없을 것이라고 생각하였다.

여름방학 때 집으로 돌아와 채마밭의 김도 아내와 나란히 앉아서 매고 고추도 따고 점심 뒤에 나가면 해질녘에사 노을을 밟으며 되돌아오기도 하였다. 할아버지 할머니의 성묘도 나란히 같이 가고 온천장에도 가끔 같이 갔었다. 우리의 이런 부부 생활은 한 고을의 가정부인들이 부러워할 뿐만 아니라 저 술 주막집 기생들까지도 다 부러워하는바 되었다.

나는 교토에서 이 아내가 병이 위독하다는 전보를 받기가 무섭게 이내 곧 고향으로 뛰어 나왔다. 부산에 닿고 보니 나의 일가 김무영(金武榮) 군

이 마(馬)를 가지고 나를 마중 나왔다. 그 때에 부산서 동래읍까지는 걷거나 말을 타지 않으면 별 도리가 없었기 때문이다.

이때 김군의 태도가 매우 모호하였다. 내 아내의 병이 위태롭다고도 아니하고 조금 나았다고도 아니한 걸 보자 나는 대뜸 나의 아내가 이미 죽고만 것임을 그의 얼굴에서 읽을 수 있었고 연락선 위에서도 나의 신령(神靈)적인 느낌으로 내 아내가 죽었을 그 시간까지 깨달았던 것이다.

나는 부산서 동래읍까지 삼십 리 길을 미친 사람처럼 허겁지겁 달려가니 그 도중에 있는 내 처갓집에서는 울음소리가 마을을 떠나보낼 듯 처량하게 들려 왔다. 나의 미리 짐작한 것이 영락없이 맞아 떨어진 것을 깨달았다. 나는 이 세상에 났다가 생전 처음으로 이같이 슬픈 일을 겪었던 것이다. 이른 바 애끊는 슬픔이란 것을 그때 비로소 맛보았던 것이다.

나는 며칠 동안을 정말 어찌 넘겼는지 지금에 와서도 도무지 알 수 없겠다. 매일같이 나의 아내의 묘에 성묘할 뿐이며 가끔 바닷가에 나가 바다를 바라보고 내 걱정과 슬픔을 스스로 위로하다가 제1차 대전 때라 하루에 몇 만 사람이 죽는 것을 생각하고 나의 사랑의 세상이 좁음을 깨달았다. 이 전쟁 중에 몇 백만 명의 죽고 삶에 대하여 아무런 슬픔을 느끼지 아니하다가 자기의 가까운 아내의 죽음에 대하여 비로소 슬픔을 느끼니 나의 사랑의 세상이 좁음을 스스로 한탄하면서 뜨거운 눈물을 줄곧 흘렸다.

이리저리 세월을 보내는 중 하루는 어머님께서 나를 보시고 말씀하시기를, "나이 많은 내가 이 세상에서 할 일이 없다고 생각하였더니 너의 아내가 이 세상을 이별하니 나의 할 일이 또다시 생겼다. 너의 자식을 내가 길러야 할 일이 생겼다. 내가 이 세상에서 아직 할 일들이 있는데 너는 할 일이 없느냐."고 하였다.

이 말씀을 들은 날은 그 다음날 곧 행장을 꾸려 일본 교토로 떠났다. 그러나 나는 아내가 죽은 뒤 홀아비 생활의 외로움을 마지못하면서 지금까

지 한 번도 돌아보지 아니하였던 연애소설을 무척 읽었다. 교토에서 공부할 시절에는 나의 생활의 중심이 연애문제였다. 그러나 나라 문제도 예사로이는 아니 하였다.

4.2. 나와 삼일 운동

이 시절에는 제1차 세계 전쟁이 끝을 막는 때였다. 전쟁 중 우리 일본 유학생에게 대한 놈들의 망보는 것과 압박은 심하였다. 나에게는 더욱 동경, 오사카 등지에서 찾아오는 여러 의심 받을만한 사람들이 많을 뿐 아니라 일본인 학생 중에서도 그때 자유사상을 가진 자나 사회주의자가 많이 나와 서로 사귐이 있었다.

그 때 일본 학생 중 동서[41] 두 제대의 의심받을만한 사람들은 서로 합쳐서 두 대학 학생 연설회도 열고 노동자들과 연락하여 동맹파업[서로 의론하여 일을 그만 두는 것]을 지도한 일도 있었다. 그러므로 교토 경찰서나 헌병대에서 나를 망보고 있었다. 대정 임금[42]이 교토서 그 자리에 오르는 예전을 올릴 때에 경찰의 주의로 교토서 이 예식이 올려질 동안에는 다른 곳으로 여행하게 되었다. 이 여행하는 계획 가운데 동대 법학부 변론부에서 연설하기 위하여 교토에 온 학생 중 아소우 히사시(麻生久)[43]란 사회주의자가 내가 이 일본의 제일 큰 예식에 나가지 못하고 내쫓김을 당하니 이런 일본사람의 치우친 처사에 분하게 여겨 엉엉 통곡을 하였다. 그리고 그 때 모여들었던 학생 수십 명이 모두 통곡을 하며 일본사람들의 하는 짓을 욕하면서 뒷날 조선의 자유해방을 마음속으로 굳게굳게 맹서하였던 것이다.

나는 나를 따라다니던 경관의 안내로 가가와현 타나베유자키(香川縣 田

41) 관동의 동경, 관서의 교토.
42) 다이쇼 천황. 1912년 즉위하였음.
43) 아소우 히사시(麻生久, 1891~1940) 쇼와 시기의 정치가. 노동운동가. 전쟁 전 무산정당, 사회대중당 당수를 역임함.

邊湯崎)란 바닷가 온천으로 여행하였다. 지방 경관들은 나를 이웃나라 이름난 선비로 대우하여 나의 거처하는 방안에 들오지도 못하고 문밖에서 인사를 하고 여행 중 모든 일을 돌보아 주었다. 강화회의(講和會議)[44]는 프랑스 베르사유에서 열렸는데 일본서는 사이온지(西園寺)[45]가 대표로 가게 되고 미국 대통령 윌슨은 겨레가 스스로 일어서 일할 것을 주장[46]하고 한때는 세계의 약하고 작은 나라 겨레가 거의 다 독립될 기운을 보였다.

나는 그때에 교토서 여러 가지로 독립운동 방법을 스스로 연구하였다. 그때 세계 형편이 갑자기 모든 압박을 당하는 겨레들의 독립을 약속하기 어려웠으나 우리 조선 겨레도 커다란 운동이라도 하지 아니하면 안 되겠다고 생각하였다. 그러므로 기미년 독립운동 앞 해 겨울 방학 때[47]를 이용하여 고향으로 돌아가 서울 중앙학원 안에 있던 김성수, 송진우, 두 형 숙소에서 이 독립운동에 대하여 며칠 동안 서로 의론을 하고 그 결과 나는 정노식(鄭魯湜) 군을 데리고 최린(崔麟) 군을 찾아서 이 계획을 말하였고 세브란스 병원에 입원을 청탁하여 그때 그 병원 서무과장인 이갑성(李甲成) 군과 이 계획을 의론하였고 정로식 군은 최남선 군 그 밖에 여러 알맞은 사람들을 불러 모았다.

그때 나는 계획에 기독교 천주교를 중심으로 커다란 운동이라도 일으킬 것을 계획하였더니 나의 교토에 간 뒤에 불교까지 참가하여 미리 생각하던 이상의 공을 얻었다. 교토서 우리나라 소식을 들으니 이 운동이 차차 준비가 되어 3월 1일을 맞아 온 나라에서 횃불을 든다고 하였다.

44) 파리 강화회의를 말함. 1919년 제1차 세계 대전의 전후 처리에 관한 회의로, 1919년 1월 18일, 프랑스 외무부에 전승국인 27개국 대표가 모여 강화 회의가 시작되었다.

45) 사이온지 긴모치(西園寺公望, 1849~1940): 교토 출생의 정치가, 교육자. 1871년로 프랑스 유학. 귀국 후 메이지 법령학교를 설립했다. 1906년과 1911년 총리대신이 되었고, 1918년 파리강화조약 회의 수석전권위원을 지냈다.

46) 윌슨의 민족자결주의를 말함.

47) 1918년 겨울.

나는 맨 처음부터 이 운동이 독립으로 성공할 것이라고는 짐작하지 못하였다. 이 운동의 결과는 우리 겨레에게 이롭게 펼쳐졌고 그 때 많은 백성들이 모두들 얄밉게 여기던 테라우치(寺內)의 총독 정치는 꺼꾸러질 것이라고 생각하였다. 이 운동의 결과는 우리 겨레에게도 커다란 손해가 있었다.

　그러나 그때 얻은 것이란 훨씬 더 많았다. 소위 무력으로써 다스리던 그런 괴팍스럽던 정치는 물러가고 문화정치를 베푼다 하여 헌병이 부리던 권세는 물러가고 새로 경찰이란 관청이 생겼다. 벼슬아치들의 대우를 후히 해주고 교육에 관한 여러 제도를 고치고 산업방면에서도 여태껏 차별을 두던 걸 모조리 없애버리고 또 언론 자유라는 등 여러 갈래의 문화정치를 겉으로는 내세웠으나 우리 겨레들의 제일 큰 소원은 무엇보다도 완전 독립이라 이런 몇 가지의 작은 해방에 흡족치는 아니 했으나 한때 놈들의 압박에 앓던 우리 겨레들은 이런 제도를 고쳐 바꾸는 데 따라 회사나 학교나 은행이나 신문사 등을 새로 만들기 시작하였던 것이다.

　우리 여러 친구들도 방직 회사와 동아일보를 새로 세우고 사립으로서는 전문학교까지 세울 계획을 세웠다. 그리고 기미년 만세운동의 결과로는 무엇보다도 우리 겨레들이 한 뭉치가 되어 한 덩어리가 되었다는 것이었다.

　나는 그때 변호사로 사상방면에만 관계를 가졌다. 이름 있는 사람들은 말할 것도 없고 관청에 일 보는 사람들과 심지어는 경관들까지도 독립운동자에게 편리를 주고 서로 연락을 취하였으며 감옥에서 일하던 간수들까지도 왜놈들 관리들의 이목을 피하여 우리 독립 운동자에게 편의를 보아주었다.

　그 때 우리 겨레의 사상은 외곬으로 치우쳤다. 좌익도 없고 중간파도 없고 우익도 없었다. 오직 독립당이었다. 우리 동지 김성수(金性洙), 장두

현(張斗鉉), 이상협(李相協), 장덕준(張德俊), 이운(李雲) 여러 분들과 힘을 합하여 나는 동아일보를 세웠던 것이다. 그 때 송진우 군은 기미운동 사건으로 서대문 감옥에 갇혀 있었고 장덕수(張德秀) 군은 어떤 외로운 섬으로 귀양 보내었다.

우리 동지들이 그 때 연회를 할라치면 술김에 곧잘 이 장덕수 군이나 송진우 군들을 부르기도 하고 찾기도 하였다. 그러나 정확한 것은 시간이었다. 얼마 만큼 세월이 흘러가고 이 장덕수 군에게도 귀양살이의 기한이 다 되어 그 섬에서 풀려나왔다.

그 연유는 뭔고 하니 그 때 중국 상해에 있던 일인 목사 아무개의 주선으로 상해임시정부의 한 패이던 여운형(呂運亨) 군과 그외 여러분들과 일본 정부 우두머리들과 동경서 만나게 되었다. 조선총독부는 일본정부 명령으로 장덕수 군을 이 모임에 나가게 하였다.

그 때 서울서 우리 동지는 우선 장군을 맞아 이번 모임에 나가 취할 태도에 대해 같이 의론도 하고 얼마만큼 동경까지의 노자도 마련하여 주어 이번 동경회의의 성공을 빌었던 것이다. 동경회담의 결과는 일인들로서는 얻는 바가 있었는지 몰라도 우리에게는 아무런 미침도 없었다.

그러나 여운형 군이 일본 정치가들 사이에 이름이 높아지고 몇몇 정치가는 여씨를 아주 존경하게 되었다. 이는 오로지 장덕수 군의 재치 있고 인덕 있는 보람에서 이루어진 것이었다.

동경 회담에서는 주로 일본말을 썼었다. 여씨의 말을 통변한 이는 이 장형이 맡아 보았다. 장형의 통변과 말 재치는 소진, 장의(蘇秦 張儀) 이상으로 절절 풀어내렸다. 그 때 장형의 일본말은 일인도 오히려 따르지 못할 정도로 잘 했고 우리 조선말보다도 오히려 이 일본말을 더 훨씬 잘 하였다.

여씨가 일인들 정치하는 사람들 새에 이름이 나게 된 것은 이 장군의 통변을 시원스리 한 탓이라고 아는 사람들은 그래도 그러리라고 짐작하

였다. 이 동경 회담으로 말미암아 장덕수형도 탈 없이 돌아왔고 송진우형도 감옥에서 나와 두 형이 동아일보를 움직여 나갔다. 그 때 우리나라 형편은 어떤고 하니 차츰 힘을 올려 일본의 통치가 또한 그대로 안정이 되어가는 것 같았다.

거짓부리로나마 지방자치[그 지방 정사는 그 지방에다 도맡김]가 비로소 세워졌다. 한 면에 학교 하나 세울 것을 계획하고 중추원(中樞院)을 더 크게 만들고 서울에다 대학을 만들었다. 그리고 우리 독립운동은 나라 안에서는 할 수 없어 부득이 나라 밖으로 옮아갔다. 중국 만주지방에 많은 기대를 가지고 나라 안에서 일하던 사람들이 중국 만주로 옮아갔다.

그 때 우리 동지 중 안희제(安熙濟)[48] 군 일파는 만주에 대하여 커다란 관심을 가지고 만주에 오랜 계획을 세우고자 힘썼던 것이다. 영남사람으로 이호연(李浩然)군은 봉천에 머물고 박광[49] 군은 안동현에 머물러 있으면서 독립운동의 한 줄기가 되었다. 나는 이 두 분을 안희제 군의 소개로써 알게 되었다. 이군은 외로운 섬의 귀양살이에서 내가 도와 내었고 박 군은 조선경찰에서 내가 도와낸 분이다. 나도 자연 백산 형들의 본을 받아 만주에 재미를 가지게 되었다.

일본 정부도 조선 문제 곧 조선사람 문제를 조선에서만 해결할 수 없다

48) 안희제(安熙濟, 1885~1943), 경남 의령 출신의 독립운동가. 호는 백산(白山). 독립운동가·실업가. 1909년 대동청년당을 조직하여 국권회복운동을 전개하였으며, 1914년 부산에서 백산상회(白山商會)를 경영해 무역업에 종사하면서 국내외 독립운동단체의 연락처를 제공하였다. 1919년에는 백산상회를 백산무역주식회사(白山貿易株式會社)로 확대 개편해 상해임시정부의 독립운동을 위한 자금조달기관으로 활동하게 하였다. 11월에는 기미육영회(己未育英會)를 조직해 다수의 애국청년학생들을 국내뿐만 아니라 외국에까지 유학시켰으며, 이러한 장학생들 중에서 많은 독립운동가가 배출되었다. 1931년 대종교에 입교했고 1941년 대종교의 독립운동에 대한 혐의로 투옥되었다. 대종교에서는 순국십현의 한 사람으로 추존하였다.

49) 박광(朴洸, 1882~?): 고령 출신의 독립운동가. 만주 안동현(安東縣)에서 표면상 신동상회(信東商會)라는 곡물 무역상을 경영하면서 독립운동의 거점으로 삼아 안희제의 백산상회(白山商會)와 연계하여 독립운동가를 은닉해 주거나 여비를 제공해 주었고 1923년에는 의열단으로 활동했다.

고 보고 만주 조선 사람 문제를 크게 돌보게 되었다. 만주의 중요한 일본 영사관(領事館)에 조선 사람 부영사를 두게 되었다. 이 기별을 들은 동지들은 내가 부영사 되기를 권하였다.

일본 동경서 요시노 박사도 외무성 안에 자기 친구를 통하여 내가 이 부영사로 나가도록 권하였다. 나는 만주에 있는 우리 겨레 살림살이가 평안할 것을 늘 생각하였다. 독립운동에는 여러 방면으로 일할 필요가 있다. 독립군을 길러야 하고 수백만 만주에 있는 동포의 편안한 살림살이는 독립군을 기르는 데에 밑지지 않을 만큼 큰 문제다. 더욱 만주에 일본 세력이 튼실하여 우리 독립운동에도 많은 거리낌이 있었다. 나는 만주에 있는 동포의 살림살이 문제를 생각하여 경제적 힘을 굳건히 세움으로써 우리 독립의 터전을 만주에 두려고 하였다.

그 때 이 부영사는 봉천 안동현 두 개 영사관에 두기로 되었다. 이 부영사를 원하는 사람이 무려 수십 명이라 하였다. 끝장은 나와 양재하(楊在河)50) 두 사람이 뽑혀 양형은 봉천으로 나는 안동현으로 가게 되었다. 나는 안동으로 간 뒤로 우리 동포문제에 대하여 두 커다란 일거리를 스스로 세웠다. 그 첫째는 교육문제, 둘째는 실업문제였다. 안동현 안의 조선 사람 교육문제를 조선 총독부 남만주 철도회사에 의논하여 교육 기관을 넓히고 동지를 불러 모아 안동시에 교육 기관을 넓히고 야학도 널리 권하였다. 일본 외무성에 의논하여 금융 기관을 안동거리에 두었다. 안동금융회는 비록 밑천이 적기는 하였으나 우리 겨레만이 쓰는 기관이요, 봉천권업회사에서 돈을 대어 우리 경제계에 커다란 이바지를 하였다. 안동현에 사는 우리 동포는 이 금융기관이 서고 난 뒤로 경제계에 좋은 결과를 가져왔다.

50) 양재하(楊在河, 1883~1946): 경북 달성 출생. 1913년 동경제대 임학과를 졸업했다. 1921년 봉천 주재 일본총영사관 한인부영사에 임명되어 1925년까지 근무했다. 1930년에는 조선총독부 사무관, 1936년에는 충청북도 참여관이 되었다.

그리고 중국 관헌이 우리 동포의 농사에 대하여 방해하는 놈이 있었으나 동변 도윤(東邊 都尹)에게 잘 말하여 커다란 도움을 얻었다.

나는 중국 관청 사람들에게 우리 옳은 사정을 말하여 우리 만주의 동포는 결코 일본이 만주를 치는 데의 앞잡이가 아닌 것을 똑똑히 일러 주었다. 그리고 그때 봉천 총영사 아카쓰카(赤塚)[51]란 자가 조선 사람으로서 보민회(保民會)[52]를 만들어 커다란 돈을 내어 우리 독립 운동자를 잡아 치게 하였다.

이에 대하여는 우리 겨레의 손해가 많았을 뿐만 아니라 무기를 쓰도록 하였으므로 시골에서 살고 있던 중국 사람에게도 손해가 가끔 있었으므로 중국 벼슬아치도 자기네들의 권리를 침노한다고 하며 딱 질색이었다. 나는 그 때에 직접 일본 외무성에 보고하여 이 보민회의 좋지 못함을 누누 말하고 "조선겨레란 생각을 가진 이상 독립사상을 가지는 것은 마땅한 일이다. 이런 독립운동을 억누르기 위하여 같은 겨레를 주먹으로써 서로 싸우게 함은 잠깐 동안의 때움에 지나지 않을 뿐 아니라 사람으로서도 옳지 못한 일이니 높은 자리에서 만주에 있는 조선 사람에 대한 할 일을 똑똑히 세워 무사한 가운데 조선 문제를 해결하는 것이 좋은 꾀라."고 하였다.

그리고 나는 안동현 안에는 보민회 대신으로 조선인 회를 만들어 잡아 치는 것을 반대하고 문화로써 순조로이 다스리는 것을 짰었다. 교육기관, 금융기관을 두어 편안한 살림살이를 마련하였다. 이 보민회 우두머리들은 일진회(一進會)[53] 파들로서 나라 안에서 갖은 행패를 부리다가 만주에서도 나라와 겨레를 팖으로써 생활을 해가는 나쁜 무리라 비용 수백만 원만 헛

51) 아카쓰카 쇼스케(赤塚正助, 1872~1942): 동경제대 영·불문과를 졸업하고 외교관 및 영사관 시험에 합격하여 외교관이 되었고 1928년에는 참의원의원이 되었다.
52) 1920년 만주에서 조직되었던 친일단체.
53) 1904년 8월 송병준과 독립협회 출신 윤시병, 유학주, 동학교 이용구 등이 조직한 대한제국 시기의 대표적인 친일 단체이다.

되이 써버리고 그 결과는 만주에서 일본을 싫어하는 사상만 일깨워 주었을 뿐 아무런 소득이 없었던 것이다.

5. 꽃바람

5.1. 만주 안동현 시절

내가 만주에 있는 우리 동포를 다스림에 대해서는 일본의 외무성 안에 있는 자유사상을 가진 여러 관리들이 무척 좋아하였다. 그리고 중국 만주에 흩어져 있는 많은 독립운동자들이 나로 말미암아 커다란 도움을 얻었던 것이다. 나는 이 독립운동에 대하여 우리 겨레로서 제 목숨을 돌보지 않고 폭발탄을 짊어지고 왜놈들을 몰래 죽이려 했다든지 그런 사건들에 대하여 나는 직접으로 관계를 피하였다. 그러나 이들과의 관계만은 절대로 끊지 않았다. 그러나 내 목숨을 나라와 겨레를 위하여 희생하는 사람은 그 겨레가 높이 우러러볼 의무가 있다고 생각하였다.

나는 이런 사업에 힘쓰라고 젊은 청년들에게 별로 권하지도 아니하였고 이런 일들에 골똘한 청년들에게 이런 짓을 그만 두라고 말린 일도 아예 없었다. 그때 국경[나라와 나라의 지경]을 오고 감에 있어 우리 독립 운동자에게는 여간만 불편한 것이 아니었다. 나는 직접간접으로 이런 동포들에게 커다란 편리를 마련해 주었다.

그리고 우리 집에는 이런 과객이 늘 있었다. 나는 그들의 이름들을 낱낱이 외울 수는 없으나 그때 기억되던 모모라는 이름들도 물론 본 이름들을 바꾼 것들이었다. 황옥(黃鈺)[54]이라든지 김시현(金始顯)[55] 이라든지 하는

54) 황옥(黃鈺, 1887~?): 1920년에 일어난 의열단의 제2차 국내 거사계획 실행요원. 일제 기관 파괴와 친일파 암살의 지령을 받고 무기를 국내로 반입하는 것을 돕다가 발각돼 체포되었다.
55) 김시현(金始顯, 1883~1966): 한국의 독립 운동가이며 정치인이다. 일본 메이지 대학교 법과

이름 있는 분들은 그래도 잘 기억하였다. 그 때 일본 벼슬아치들이 겁을 집어먹게 한 것은 의열단(義烈團)의 폭발탄이었다. 아마 오늘날의 원자탄에 견줄 만큼 그때 모두들 무서워하였다.

경기도 경찰부 황이란 사람이 가끔 청년 서너 명을 데리고 북경을 왔다 갔다 하더니 이 황군은 의열단에 들어서 그때 북경 근처에서 독일 기사(技師)를 시켜 만든 폭탄을 서울로 갖고 가 총독부 그 밖에 모모한 관청을 부술 작정이었다.

나는 이 계획을 황군에게 듣고 그 동행인 청년들에게 더욱 공경함을 나타내보였다. 그 까닭은 나라와 겨레를 위하여 목숨을 바칠 갸륵한 사람들이기 때문이었다. 이 계획은 하루아침에 된 것이 아니라 몇 달을 두고 서로 오고감이 잦더니 황군이 말하기를, "마지막으로 서울로 간다." 하며 물품도 다 운반이 되었다고 하였다.

이런 계획이 가다가 실패하는 까닭은 다 같은 조선 사람들의 몰래 일러줌에 있었다고 한다. 이번 계획도 서울까지는 무사히 도착되었다. 나는 적어도 총독부의 꺼꾸러짐을 볼 수 있을세라고 생각하고 있었는데 일을 서둘기 전에 미리 알려지고 말아 황군은 붙들리고 나 또한 위태로운 사정에 있다고 전하여졌다.

이 사건에 대한 소식을 나에게 통 알리지 않았다. 그때 그들은 나에게 의심쩍어 여긴 것만은 사실이었다. 또 영사관에 붙어 있는 경찰 서장이 말하기를, "마루야마(丸山)[56] 경찰국장이 이 문제에 대하여 당신을 위하여 매우 걱정한다."고 까지 전하여 왔다. 하루는 마루야마 씨가 전보로 나를 좀

를 졸업하고 3·1 운동 후 만주에서 의열단 활동 등을 하면서 독립운동을 하고 수차례 투옥되고 풀려나길 반복하였다. 옥중에서 광복을 맞고 풀려났으며, 그 후 제2대 국회의원에 당선된다.

56) 마루야마 쓰루키치(丸山鶴吉, 1883~1956): 히로시마현 출신. 동경제대 법학과 졸업. 1922년에 조선총독부 경무국장이 되었고 1929년에는 일본의 경시총감이 되었다.

오라고 하였다. 나는 그 날로 차를 타고 그 다음날 이른 아침에 서울역에 이르니 마루야마 씨가 직접 나와 나를 마중하고 제 집으로 끌고 가기에 거기서 조반을 치렀다. 그리고는 그와 마주 앉아 이야기를 하는데 경찰국 속관 한 사람이 같은 자리에 붙어 앉아 내내 우리 두 사람의 이야기를 낱낱이 다 듣고 적었다.

우리 두 사람이 주고받은 이야기는 역시 황씨의 이번 사건이었다. 나는 황씨를 안 것이 경부로서 일 때문에 북경을 드나들면서 나를 찾아온 데 지나지 않다고 말하였으며 황씨의 데리고 간 청년들도 일 관계로 데리고 간 데 지나지 않다고 이야기의 끝장을 내렸다.

회담을 마친 뒤 마루야마 씨는 너털웃음을 한바탕 뱃심 좋게 웃고 나서는, "잡아보니 내 아들이었다."고 하면서 황씨를 너무 믿었던 경찰 당국의 과실이 커다란 그 원인이 되었다고까지 이야기하였다.

그 후에 들으니 검찰당국이 나를 붙잡아 다 같은 범인으로 조사하자는 것을 마루야마 씨가 잘 그렇지 않은 변명을 하여 아무 탈없이 되었다고 하였다.

나는 경찰국장 댁에서 그에게서 직접 취조를 받은 셈이 된다. 나는 그 때에 생각하기를 우리 조선 겨레의 자나 깨나 바라 마지않는 독립 운동의 한 방법으로 폭발탄을 쓰는 것이 일본의 수백만의 육해군으로써 우리 조선 겨레를 압박하는 데 비하여 아무런 죄도 되지 않을 것이라고 생각하였다. 그러나 황 동지에 대하여는 무엇보다도 동정을 안 할 수 없었던 것이다.

그는 뜻 맞는 여러 동지 중에서 반역자가 났는지 어찌 되었는지 몰래 관가에 일러준 자가 있어 일을 서둘기 전에 그만 서울서 잡히고 말았다고 하였으나 아마 황군도 나에게 대하여서는 이렇다 저렇다 아무 말을 하지 않은 모양이다.

나는 무사하였지만 황군과 그 밖의 몇 사람은 큰 벌을 받게 되었었다. 나는 이때에 평안북도 도청 경찰부에 있는 우리 조선 사람 우두머리들에게 대하여 몇 마디 여기에 적을까 한다. 평안북도 경찰부 고등과장 이성근(李聖根)[57] 군과 경부 김덕기[金德基… 이성근 군의 뒷자리를 맡은 분][58] 군 두 사람은 우리 안동현 안의 여러 망을 보아야 될 만한 사람들에게나 또는 우리가 직접 일한 조선 독립 운동 사건에 대한 일에는 일부러 못 본 척 내버려 두는 듯하였고 간혹 조사할 일이 있다 하여도 매우 너그럽게 치러 버렸던 것이다.

그러하므로 가끔 박광 군이 이성근 군에 대하여 이런 저런 칭찬도 한 적이 있었다.

사실 우리가 안동현에서 이렇듯 자유롭게 행동할 수 있은 것은 오로지 이, 김 이 두 분의 공이 적지 않은 바 있다고 생각하였다. 그러나 똑똑히 볼라치면 이, 김 두 분도 조선혼을 가지고 일본의 녹을 먹고 사는 관리였던 것이다.

3·1운동에 대하여 그 때 안동현에 살고 있던 영국 사람 이리에 소우[59] 씨는 우리는 어떤 일이 있다 손치더라도 잊을 수 없는 사람일 것이다.

57) 이성근(1887~?): 황해도 김천 출신. 황해감찰부 순검이 되어 일제 경찰과 함께 각처에서 항일투쟁을 벌이던 의병을 체포하였다. 1910년 통감부 경부(警部)를 거쳐 총독부 경찰이 되었다. 1919년 청주경찰서 사법주임으로 근무하면서 3·1운동을 탄압하였다. 1920년 경시(警視)로 승진한 뒤, 간도와 접한 지리적 위치로 인해 독립군의 활동이 활발한 평안북도경찰부 고등과장이 되면서 많은 독립운동가를 잡아들였다. 1927년 도이사관, 1932년 함경북도 참여관, 1939년 충남지사를 지냈다. 1941년에는 매일신보사 사장이 되었다.

58) 김덕기(1890~1950?). 강원도 출생으로 16년 동안 평안북도 경찰부의 주임과 고등과장을 역임하면서 만주 독립군을 비롯한 수많은 독립 운동가들을 체포하고 고문했다. 1923년 의열단이 현직 경찰인 황옥과 함께 계획한 대형 테러 계획을 탐지하여 이를 저지함으로써 경찰 최고의 훈장인 경찰 공로기장을 받는 등 공을 인정받았다. 일제 강점기 말기에는 관료로 중용되어 1942년 평안북도 참여관 및 산업부장, 1943년에는 농상부장에 임명되었다.

59) 조지 루이스 쇼(George Lewis Shaw, 1880~1943): 아일랜드 출신의 영국인으로서 중국 안동현에서 무역회사인 이륭양행(怡隆洋行)을 운영하면서 대한민국임시정부의 교통사무국 사무실을 빌려주는 한편, 독립운동자를 숨겨주고 상해로 오가는 선편을 제공하고, 자기 이름으

소우 씨는 기선 회사를 가지고 그때 안동 상해 간을 왔다 갔다 하는 뱃일을 하고 있었다. 이 배야말로 우리 독립운동을 도와주는 연락선이었던 것이다.

내가 안동현에서 있은 것은 5년하고 5,6개월은 더 된듯하였으나 매우 일들이 바빴던 것이다. 바깥을 본다면 별 그리 바쁘지 않은 듯 매일같이 연회[잔치] 나 하고 지방에나 출장을 다니는 듯하였으나 중국 관청 일본 관청, 만주철도회사 등, 내가 일한 곳은 무척 넓었으나 나를 박대하는 곳은 한 곳도 없었고 나를 통하여 조선 사람에 대한 거칠던 생각들도 자연히 늑어지는 듯하였다.

말하자면 그때 안동현에 있는 조선 사람의 자리를 높였던 것이다. 나는 작은 일 같지마는 보통 때는 노상 조선 옷을 입었다. 될 수 있는 대로 무슨 잔치가 있을 때에도 꼭꼭 나는 조선옷을 입고 나갔던 것이다. 대낮에도 행길가에서 조선 사람인 나는 일인 벼슬아치 더욱이나 중국 사람이 '모질고 독한 호랑이'라고까지 무서워하는 저 일인 순경까지도 마구 탕탕 함부로 꾸짖었던 것이다. 이런 꼴을 두 눈으로 바로 본 수천 명의 중국 사람들은 조선 사람도 가벼이 얕보지는 못할 것이라는 느낌을 갖게 되었었다.

그 때 신의주(新義州)의 경관들이나 만주철도회사의 사원이나 중국의 세무관리나 조선 세관의 관리들은 거의가 다 일인들이었다. 이놈들의 우리 조선 사람에게 대한 태도란 정말 마소를 대하는 듯 함부로였다. 나는 이런 사람들을 어떤 적당한 꾀를 써서 교육을 하였다.

만주에 있는 일본 영사관의 권세는 아주 당당한 것이었고 부영사라 하면 그 고을에서는 다음 가는 어른이었다. 중국 벼슬아치들은 나의 학식과 독립사상에 대하여 더욱 공경하는 뜻을 보이면서 여러 관청과의 연락을

로 우편물의 왕래를 담당하였을 뿐 아니라 무기수입의 편의까지 제공하여 독립운동을 확산시키는데 크게 공헌했다.

잘 보아주었다.

꼭 내 자랑 같기는 하지마는 만주에 있던 우리 겨레의 살람살이도 내가 힘쓴 덕택으로 안동 영사관 안에 사는 조선 사람이 제일 낫다는 여러 사람들의 소문까지 퍼졌었다. 일본 외무성이라든지 조선총독부라든지 만주철도회사에서까지도 나에 대한 소문은 참 좋았던 것이다.

5.2. 나의 세계 일주기

이리하여 나는 일본 외무성[60]의 언제나 하는 버릇에 따라 만주 같은 떨어진 곳에서 일하는 자에게 가끔 미국이나 서양 같은 곳으로 위로여행을 보내 주었던 것이었다. 나는 1927년 5월에 미국과 서양 여러 나라를 구경 삼아 출장 가기로 되었었다.

그때 마침 어떤 때냐 하면 영국 미국 일본이 그 해군들의 힘을 서로 줄이고자 하는 회의가 스위스의 제네바에서 열리고 있을 때였다.[61] 조선 총독인 사이토 마코토(齋藤實)[62]가 일본의 으뜸 대표가 되고 마루야마 군도 그 일행으로 따라가게 되었다. 영친왕[英親王, 李王 垠]께서도 마침 그 때 외국 유람을 결정하였던 모양이었다. 나는 시베리아를 거쳐 구라파[서양]로 먼저 달려갔었다. 도중에 만주 여러 곳에서 머물러 묵은 뒤 모스크바에서 며칠을 또 묵었다. 주로 그때 일본의 대사관(大使館) 안내로 구경을 하였다. 커다란 절간은 놀러오는 사람들과 함께 옛날 미술품으로서 보고 놀라며 칭찬할 뿐이었다.

60) 원본에 '외부성'.
61) 1927년 6월 20일~8월 4일 제네바에서 열린 미국·영국·일본 3국의 해군군비축소회의를 말함.
62) 사이토 마코토(齋藤實, 1858~1936). 해군병학교를 졸업한 후 미국에서 유학한 자수성가형 인물로, 해군 대장과 해군 대신을 지냈다. 1919년부터 1927년까지 제3대, 1929년부터 1931년까지 제5대 조선총독부 총독으로 근무했다.

행길에는 거지 같은 사람들도 있고 다 헤어진 누더기를 걸친 거지 같은 사람들이 마차를 끌고 다니고 자동차는 있으나 오직 정부에서 일 보는 모모한 사람들 외에는 아예 타지도 못하는 듯하였다.

　나는 "종교[믿음]는 아편이다."고 써 걸어둔 절간에도 찾아간 일이 있었다. 그곳에 구름떼 모양으로 모여드는 사람들은 기도와 묵도를 올리려고 오는 사람들이라고 하였다. 나는 또 어떤 절간에서 눈부실 정도로 번쩍번쩍 빛나는 집들을 구경하니 어떤 노국 사람이 와서 우리에게 무슨 말을 하였다. 그래서 나는 같이 간 노국말을 아는 사람에게 그 뜻을 물었더니, "이 벽 위에 걸어둔 좋은 말은 '참는 사람은 복이 있다.'란 말인데 이 사람이 말하기를 '우리도 참으니 먼 앞날엔 복이 있겠다.'고 하면서 종교를 나라에서 압박주고 못 믿게 말리고 있으나 성경 말씀대로 우리가 참으로 뒷날 행복을 얻을 것'이라고 하였다.

　나는 노국말을 잘 몰라 여러 가지 사정을 잘 알 수 없었으나 많은 백성들이 다 기운이 없고 소위 정부에서 일을 보는 몇몇 사람들만이 기운이 펄펄한 듯하였다. 나는 이런 정부의 사람들의 오고 가고 하는 요리점에도 가서 음식도 먹었고 레닌의 묘도 구경하였고 영국 사람을 반대하는 그들의 행렬도 구경을 하였었다.

　그 때에 영국 런던서 그곳에 있는 소련 대사관을 샅샅이 조사하였다. 영국의 공산당들이 소련의 공산당들과 서로 맞붙어 무슨 엉뚱한 계획을 세운 까닭으로 영국 정부가 소련 대사관의 조사를 한 것이었다.

　모스크바를 통하여 소련이란 나라를 잠깐 살펴보니 소위 5개년 계획들은 전쟁준비나 다름없는 게고 백성들의 살림살이에는 아무런 관계도 없는 듯하였다. 슬라브 겨레란 매우 '참을성'이 다세다. 압박을 달게 받는 겨레들의 가진 마음들이 예나 지금이나 한결같아 진보적 민주주의라고 하는 것은 이름 만의 것이었다. 이 소련 나라 안에 흐르고 있는 음흉한 공기는

다른 나라에서 구경하러 들어오는 나그네들에게 마음 언짢은 느낌을 많이 주었던 것이다.

프랑스 파리에 도착하였더니 우리 유학생 안재학(安在鶴)[63], 최근우(崔謹愚)[64], 이종우(李鍾禹)[65] 여러분이 있었다. 프랑스의 문화란 옛날 문예부흥(文藝復興) 때에 좀 뒤서거니 앞서거니 하는 문화였다.

현대[요즘]스런 문화라기보다 문예부흥 시절의 눈부신 문화였으며 미술의 진짜 알맹이도 그러하였다. 매일같이 박물관이나 미술관이나 절간이나 옛날 문화들을 구경하기에 별 딴 생각들이 있을 리 없었고 이 구경을 마친 뒤에는 매일 말 달리기 시합을 하는 경마장 구경에 나날을 보냈다. 파리의 경마장은 세계에서도 이름났을 뿐 아니라 아름답기 이를 데 없었다. 그 안으로 들어가는 표도 1,2,3등으로 나누어져 1등의 자리에는 만꽃이 다 피어 묻힌 높은 다락 위이고 경치가 좋은 시외에다 만들어둔지라 하루해 동안의 꽃구경과 몸을 쉬는 데는 이런 경마장이 제일이었다.

이때에 영친왕(英親王)께서도 이 파리에 이르러 파리의 제일가는 호텔에서 묵으면서 수라를 드셨다. 나는 영친왕의 밝고 어지신 모습에 몇 번이나 느껴 놀랐다. 일인들에 대하여는 일본말, 우리나라 사람들께 대하여는 조선말로써 아주 나글나글하게 말씀하셨다. 그 잔치에는 조선 사람은 불과 두 사람밖에 없었다. 시종무관(侍從武官)으로 김응준(金應俊) 대좌와 나였다. 더욱 나에게 대하여는 그것이 처음이었건만 아주 친한 벗님같이 사랑해 주었다. 나는 자연 그에게 공경함을 보였고 그 뒤라도 여행하시는 길

63) 안재학(安在鶴): 민세 안재홍의 동생.
64) 최근우(崔謹愚, 1897~1961). 한국의 독립운동가 · 정치인이다. 일본으로 유학하여 동경 상과 대학에 재학 중 3 · 1 운동의 도화선이 되었던 '동경 유학생 2 · 8 선언'에 서명한 11명 가운데 한 사람이었으며, 후에 일본 경찰의 추적을 피하여 상하이로 건너가 대한민국 임시정부 임시 의정원과 초대 경무국장을 지냈다.
65) 이종우(李鍾禹, 1899~1981). 일제강점기와 대한민국의 서양화가, 교수, 교육자이다. 호는 설초(雪蕉)이다.

목을 따라 나도 여행을 하였다.

프랑스 사람이 말하기를 '파리는 프랑스의 파리가 아니라 온 세계 사람들의 파리라.' 하였으나 그 뜻은 매우 여러 갈래의 의미를 품고 있는 것이다. 아름답고 아담하고 사치스러운 파리나 프랑스로 생각하여서는 오해를 벗어나기 어렵다는 말이었다. 파리에서 돈을 쓰며 세월을 보내는 사람들은 거의가 모두 외국 사람들이다. 프랑스의 시골이나 도시 할 것 없이 부지런하고 모두 돈을 저금함으로써 특히 이름난 곳이다.

저 말썽거리의 하나였던 산아제한[아이 낳는 것을 제한함]도 결국은 이런 경제문제 때문에 일어났다고들 한다. 백성들의 살림살이는 이웃 나라에 비하여 농사꾼이나 노동자 할 것 없이 훨씬 뛰어났다.

그러므로 공산당의 세력은 그닥 힘찬 것이 아니었다. 그러나 세계의 여러 형편들을 밀고 나갈 기운은 없어졌고 나라 안팎을 통하여 백성들은 문화 중독으로 말미암아 약하기 이를 데 없다.

국회는 몇몇 당이 여러 파로 나누어져 나라 안의 싸움이 심했고 제1차 전쟁에 비록 이긴 나라이긴 하였으나 싸움 뒤의 피어남과 나아감에는 독일에 따를 수 없는 형편이었다.

나는 스위스 제네바 군축 회의[군사 힘을 서로 줄이자는 회의]를 구경하기 위하여 여행하였다. 제네바에서 며칠 동안 묵고 있었더니 영친왕도 또 그곳으로 행차하신다 하시기에 도착할 즈음하여 역으로 마중 나갔었다. 수십 명의 마중 나온 사람들 중에서 나를 먼저 찾아보시고 조선말로써, "언제 오셨습니까?", "구경을 잘 하셨소?"라고 하셨다. 나는 몇 번이고 잔치가 베풀어지면 그 자리에서 매양 영국이나 미국이나 일본의 여러 손님들을 돌보지 않으시고 나에게 다정히 조선말로 말씀하심을 보고 겨레를 사랑하는 그 마음씀이 두터움을 깨닫자 나는 스스로 마음으로 놀라움과 공경함을 마지 못하였던 것이다.

영국, 미국, 일본의 세 나라 군축회의는 비율(比律) 관계로 서로 잘 의론이 되지 못하여 성공하지 못하고 서로서로 제 나라에 돌아가게 되었다. 나는 마루야마, 후지와라(藤原) 두 분과 더불어 며칠 동안 그 경치 좋은 호숫가에서 마음 편히 거닐고 있었다.

다시 나는 파리로 되돌아와 독일, 네덜란드 여러 나라를 구경하였다. 그때 독일의 형편은 공산주의는 차츰 힘이 꺼꾸러지고 국수주의[제 나라를 제일로 삼는 주의]가 차차 머리를 치켜들어 미국의 자본을 받아들여 산업의 회복이 나날이 더 나아갔었다.

사람의 함께 살아 나간다는 살림살이는 정말 길고 오랜 것이다. 이 같은 살림살이를 맘대로 움직여 나가는 사상은 너무도 바뀜이 많은 것이다. 온 세계 사람들의 같은 살림살이라든지 한 나라의 살림살이라든지 이를 흔드는 사상은 때를 따라 서로 다르다.

독일의 싸움 뒤의 형편을 살펴보더라도 한 때에는 공산주의가 독일을 휩쓸고 있어 곧 공산주의 나라가 되고 말 것 같이 보이더니 국수주의가 차차 세력을 얻어 나치스의 세력이 솟아나게끔 마련되었던 것이다. 나는 한 조각만을 보고 전체의 옳고 그름을 말하고자 하는 것은 이론상으로 보아 결코 옳지 못한 것이지마는 우리가 노상 살림에도 주의할 필요가 있다고 생각하였다.

독일의 새 살림을 똑똑히 본 나는 멀지 않은 앞날에 전 세계적으로 커다란 소동이 한 번은 일어날 것이라고 느꼈다. 라트비아, 에스토니아, 리투아니아같은 작고 힘 약한 나라들도 함께 돌아보고 다시 파리에 돌아와 스칸디나비아 반도 곧 스웨덴, 노르웨이, 덴마크 등도 돌아다니며 구경하였다. 나는 스웨덴을 참 삶직한 나라라고 생각하였다. 이 나라에는 도둑이 통 없다고 한다.

우리나라에 알려지기는 덴마크가 참 삶직한 나라라고 입으로나 책들로

써 전해졌으나 이 스웨덴에 대해서는 그닥 소개된 것이 없었다.

나는 이 나라 사람들의 살림살이가 넉넉하여 거지가 없고 도둑도 없으며 비록 왕국이라 하여도 위아래의 구별이 없고 국민들은 다 평등하다는 도의 '도덕'들이 서있어 사람 된 권리를 높이 여기고 다른 나라에서 쉽사리 보기 드문 아름다운 점을 많이 가진 나라는 바로 이 스웨덴 이외에는 없을 듯 느껴졌다. 이 나라는 또 한때엔 밤이 없고 낮뿐인 때가 있다. 그런 때는 노동자들이 본집을 떠난 다른 조용한 집들에 가서 편히 쉰다.

하룻밤 나는 나가이(永井)[66] 일본 공사(公使)의 초대로 국립 극장에서 노래굿을 구경하였다. 그 때엔 마침 임금 내외분과 그 밖의 대궐을 중심으로 하여 수십 명이 대궐 사람의 앉을 자리를 차지하였다. 그때 보통 구경꾼 자리에서 망원경을 가지고 임금 자리를 쳐다보는 자가 많았다. 나는 일찍이 일본 임금과 일본 백성들 새를 보아온 사람이라 소위 '임금은 산 귀신님과 같으니 절대로 이를 쳐다보지 못함'이라든지 높고 어마어마하다든지 이런 생각들이 스웨덴 같은 왕국에서는 도무지 볼 수 없고 임금과 백성들 새가 아주 자연스러운데서 오히려 공경할 마음이 솟아나는 듯하였다. 임금의 거동은 다른 구경꾼들에게 아무런 곤란을 주지 아니하였다. 마치고 모두들 집으로 돌아가는 데도 별로 이렇다 할 걱정이나 근심을 하는 법 없이 제대로들 다 돌아가는 것이었다.

나는 덴마크도 보고 노르웨이도 보았다. 이 나라들은 다 보통 정도의 살림살이를 하고 있었으며 싸움 뒤의 공산당의 세력도 다른 나라 같지도 아니한 모양이다. '가난이란 공산주의의 으뜸 틈이 된다.'란 말은 조금도 빈말이 아니다. 이런 나라에는 공산주의가 일어날 여지가 없이 인민 국민의 생활이 그대로들 편안하였다.

66) 나가이 마츠조우(永井松三, 1877~1957): 아이치현 출생. 외교관. 동경제대 법과 졸업. 1922년 통상국장, 스웨덴 공사 겸 노르웨이, 덴마크, 핀란드 공사 역임.

룩셈부르크, 벨기에, 네덜란드의 공중 높이 돌아가는 수차(水車)도 보고 헤이그 만국 재판소도 보았다. 독일 여러 나라도 보고 바덴 온천장도 보고 역사상으로 항상 독일과 프랑스의 싸운 곳 알자스, 로렌도 보았다. 낭시이란 프랑스의 쬐고만 고을은 보통 백성보다도 군인이 더 많았다. 그리고 형식으로는 독일의 냄새라는 것은 무엇이든 다 없애버렸다. 교회에서 설교하는 것도 프랑스 말이었고 학교에서 배우고 가르치는 말들도 다 프랑스 말이었다. 그러나 독일 계통의 이웃 사람들은 여간 이것을 언짢게 여기지 않았다.

나같이 떠돌아 왔다간 가버릴 나그네에게까지도 독일계의 백성들은 그 불평을 하소연하는 것이었다. 나는 멀지 않아 앞날에 또 한 번은 꼭 싸움이 일어나리라고 이렇게 마음속으로 생각하였다. 나는 오스트리아, 헝가리, 세르비아, 유고슬라비아, 체코슬로바키아, 루마니아, 이탈리아, 그리스들을 차례차례 돌아 구경하고 스페인의 저 이름난 소싸움도 봤었다. 포르투갈을 마지막으로 서양의 크고 작은 나라를 삑 한 바퀴 돌아다녀 구경하였던 것이다.

이탈리아는 내가 일찍이 들은 바와는 매우 달랐었다. 그것은 무솔리니의 팟쇼 정치가 얼마큼 성공한 결과 때문이었다. 공산주의의 지나친 행동을 압박하고 자본주의의 한 통을 눌러 막아 공장의 동맹파업을 통 못하게 하고 공장문도 여간해서는 못 닫게 한 결과 생산[물건을 만들어냄]이 차차 붙어가고 나라 밖으로 살러 가는 사람들을 못나가게 하고 토목일들을 많이 한 때문에 거리만은 아름답게 꾸며졌고 행길은 말갛게 닦아졌다.

로마의 법왕청(法王廳)도 구경하고 물 나라 베네치아라든지 밀라노 기타 여러 곳을 찾아다니며 옛날 찬란하던 문화의 그 진짜 맛을 수월히 맛볼 수 있었다.

서양을 돌아다녀 구경한 사람이 이탈리아를 보지 아니하고는 서양의 문

화를 말할 자격이 없다고 한 말이 결코 헛된 말이 아니란 것을 나도 알 수 있었다. 이탈리아를 보고 내가 또 한 가지 생각한 것은 독재정치[한 사람의 생각대로만 나라를 다스리는 짓]에 대한 동서양의 옛 사람의 생각이다.

동양에서도 저 옛날 어지신 요순(堯舜)의 나라 다스림을 높이 칭찬한 분이 많았고 서양서도 가끔 대를 이어 물려줄 사람 없이 성공한다고 하였다. 만일 똑똑하고 어진 사람이 이어 나타나 우리 사람들의 다 같은 살림살이를 다스려나간다면 이것은 두 말 할 것 없이 이 땅위에선 그지없는 천국일 것임에 틀림없다.

그러나 이런 꿈은 벌써 지난 수천 년 동안 모두들 그렇게 한 번씩 해봄으로써 끝났을 뿐이었다. 오직 요즘 우리는 영국 같은 대표 선거의 국회 정치만이 이 나라 안의 백성들 편안한 살림살이를 잘해나갈 수 있다 생각하였다.

서양 여러 나라를 샅샅이 돌아 구경하고 이런 느낌을 하였다. 1차 대전 뒤 많은 작은 나라가 모두 독립은 하였으나 그들이 그 얻은 독립을 끄떡없이 잘 이어나가려고 심한 괴롬들을 하고 있는 것을 나는 똑똑히 보아 왔다.

독립을 그대로 이어나갈 군사의 방비와 경제적으로 스스로 일어설 힘이 없으니 국민 생활에 대한 여러 괴로움, 또 다른 나라와의 서로 맞다툼이나 큰 나라가 서로 세력다툼으로 일어날 큰 전쟁에 대한 걱정거리들이 그들을 휩싸고 있었다.

문화를 가지고 생각한다면 독일 이북은 독일의 손아귀 안에 들어 있고 프랑스 남쪽은 프랑스의 손아귀 속에 있다. 터키의 콘스탄티노플에서 노래굿을 구경하였더니 노래군은 터키 말로 하지 않고 프랑스 말로 하였다. 그리고 경제의 힘은 차차 영국에서 떨어져 미국으로 옮아가는 느낌을 주었다.

그리스 아테네에서 미국 사람들을 반가이 맞는다는 극을 보았다. 또 그
리스 정부가 그의 옛날 미술품들을 전당 잡혀 미국에서 몇 천만 불의 돈을
빌린다는 소문까지 있었다.

영국 구경을 가려고 프랑스에서 윤선을 타고 런던에 닿았다. 나는 영국
에 가기 전까지는 영국에 대한 밉고 싫어하는 생각을 가졌었다. 오늘날의
영국같이 다른 나라들에게 죄를 준 나라는 아마 없을 것이다. 인도를 마구
친 것이라든지 중국을 친 것이라든지 세계 어느 곳 치고 영국의 국기가 펄
럭이지 않는 곳이 그 어데 있느냐 말이다.

그것이 곧 영국이 나라 밖으로 피어나고 뛰어나간 역사를 말하는 동시
에 그만큼 그들이 죄를 저질렀다고도 따져 말할 수 있을 것이다.

그러나 나는 영국서 묵던 몇 달 동안 이전에 가졌던 미워하던 생각들
이 그만 깡그리채 가시어지고 말았다. 나는 영국이 세계에서도 어느 나라
보다 더 꺼꾸러지고 말 것이라고 이렇게 생각해 왔던 것이었다. 그러나 이
생각이 아무 쓸데없는 망그지른 생각이었다는 걸 이내 깨달았다.

영국처럼 공동생활에 대한 교육이 잘 된 나라는 세계 어느 곳에도 없다
고 생각하였다. 나는 서양에서도 물론 우리 동양에 비해서 훨씬 뛰어난 점
들이 많다는 것을 보고 깨달았다. 그러나 나는 영국에 와서 비로소 놀라움
과 감탄한 소리를 잇달아 부르짖었던 것이다.

그 나라의 문화의 높고 낮음을 판단하는 껌목[67]의 하나는 행길이라고
생각한다. 영국의 행길은 런던은 물론 다른 도시의 거리도 모두가 모두 아
름답고 곱게 꾸며졌다. 이 행길을 쓰는 방법도 사람의 슬기로서는 이 이상
더할 수 없었다. 전차, 자동차, 기차 등의 쓰는 방법도 참 신사적이었다.
뒤에 선 사람이나 앞에 선 사람이나 서로 먼저 타려고들 날뛰지 않았다.

67) 원문대로. '기준'이란 뜻인 듯.

런던같이 수백만 명의 시민을 가진 복잡한 거리에서 교통정리라든지 여러 공원들에 모여든 많은 사람들의 질서라든지 하는 것이 제가끔 모두 신사답게 행동을 하므로 무슨 나쁜 사고라든지 하는 것이 아예 일어나질 않는다.

나는 일찍이 영국사람처럼 다른 나라 사람들에게 친절히 해주는 백성들을 본 일이 없었다. 혹 길을 묻든지 교통 기관에 대하여 누구를 잡고 묻더라도 모두가 모두 다 친절히 대어주는 것이었다. 나는 어느 때 한밤이 힉끈 겨워서야 런던 어느 복잡한 지점에서 어떤 젊은 청년 내외의 차에 같이 태워져 나의 여사로 돌아온 적이 있었다.

12시경에 정거장 근처에서 어떤 경관에게 전차가 있나 없나 물었더니 혹 마지막차가 남아 있을는지도 모르나 이 자동차를 타고 가시라 하면서 그 젊은 내외가 탄 차를 붙들어 의론을 하고는 나를 곧 태워주었던 것이었다.

나는 이런 영국 사람의 친절한 행동에 대하여는 뭐라고 고맙다는 말을 드려야 좋을지 어리둥절까지 하였었다. 나의 여관 문간에서 오직 서로 손을 쥐어흔듦으로써 고맙다는 생각만 나타낼 뿐이었다.

그 뒤 영국을 돌아본 사람들이 말하는 바에 의하면 이런 것쯤은 아주 예사인 것이라고까지 하였다.

나는 스코틀랜드, 아일랜드들을 둘러보았다. 될 수 있는 대로 서양에서는 여러 의회[국회]를 가서 구경하였고 그들이 의회에서 서로 의론하는 것들을 유심히 보았다. 의회의 형편을 보면 대개 그 나라가 잘 다스려졌는지 그렇지 않은지를 알 수 있다고 생각하였다. 그리스 같은 나라의 의회는 밤에 회의를 하는데 연단에서 의견을 말하는 사람과 앉아서 듣는 사람들 새는 아무런 연락도 없는 것 같이 보이었다. 말하는 사람만이 입에 거품을 날리고 섰는가 하면 이곳저곳에서는 두셋씩 서로 짝을 지어 소곤거리고

쓸데없이 방안을 왔다 갔다 하는 사람까지 있어 퍽 혼란 상태를 이루는 것이었다.

영국은 이와는 꼭 반대였다. 국회의 공기는 매우 어마어마하면서도 따뜻한 기운이 가득 차 있어 어떤 의원이 일어서 말을 하든지 앉아 있는 사람들은 다 같이 귀를 기울여 듣고 있었다. 이것이 바로 영국 사람들의 공동생활에 대한 상식인 것이다. 영국 국회는 못하는 것이 없어 여자를 남자로 만들 수는 없을지 모르나 그 외는[68] 안 될 것이 없다고 할 수도 있을 것 같다.

그러나 이 국회를 흔들고 있는 힘은 국민들의 여러 소문들이다. 백성들의 소문은 의원의 선거로써 국회에 곧 올라가는 것이다. 영국 국회는 곧 백성들의 뜻에 반대 되는 대로 그의 임기[벼슬을 하는 기한]가 있고 없음을 가리지 않고 국회를 헤쳐버려 백성들의 뜻을 새로 결정하는 것이다. 영국의 삼권분립[입법, 사법, 행정]에 대한 사상은 미국과는 달라 국회 안에 많은 의원을 가진 정당이 내각을 세운다. 그러므로 백성들의 뜻에 어그러지는 정부는 선거를 통해서 항상 바뀌고 마는 것이다.

이 영국의 국회는 많은 사람들의 좋은 의견을 듣고는 서로를 짐작을 하여 판단을 내린다. 남의 말을 듣지 아니하고 자기의 치우친 생각만 뻑뻑 내세울 것 같으면 의회니 국회니 할 필요가 도무지 없다고 생각한다.

나는 또 아일랜드의 국회를 보고 매우 탄복하였다. 그 질서가 올바르고 연단에서 말하는 사람들의 말을 조용조용 듣는 모습이란 흡사 영국과 비슷했다. 아일랜드는 그때 독립은 되었으나 경제적으로 영국과 서로 떨어지는 이해를 돌보아 아직 영국 파운드를 쓰고 있는 등 얼마큼의 얼림을 가지고 있었다.

나는 아일랜드가 수백 년 이래 영국에서 떨어져 독립하겠다고 운동한

68) 원문은 '그지외는'.

그 결과를 바로 이 눈으로 보고 앞날에 우리 겨레의 나갈 길에 대하여 좋은 깨침을 얻은 바 있었다.

영국의 교육 기관 중 옥스퍼드 대학은 세계에서도 그 이름이 높다. 나는 우연히 자유당 주권의 여름 강연회에 나간 일이 있었다. 그곳이 바로 이 옥스포드 대학의 한 칼리지였었다. 이 기회를 이용하여 이 대학을 샅샅이 구경할 겨를을 얻었던 것이다.

이 모임은 주로 자유당의 정강[그 정당의 목표나 나갈 길]에 대하여 설명하고 선전하는 모임이었다. 모임을 파한 뒤에 자유 토론이 있었다. 이 토의를 하는 자리에는 인도 독립에 대하여도 옳거니 그러거니 시비가 있었다.

참으로 영국이란, 다른 나라에 대한 정치에서는 어느 누구 나라보다도 제일 그 재치와 꾀를 잘 부리는 나라라고도 할 수 있을 것이다.

인도 독립당의 본부가 런던에 있었다.

인도 사람이 영국에 대하여 독립을 시켜달라고 요구하는 것은 별로 괴이치 아니할 뿐 아니라 영국 사람들도 인도 독립운동에 편역 들어 주는 사람이 많았다. 그러나 만일 인도 독립 운동자들이 다른 나라 사람들과 마주 손을 잡아 독립 운동을 할 때만은 그들은 단연 이를 무력으로써 억누르는 것이었다. 그러므로 이런 정당, 더욱 자유당은 겉으로는 인도 독립을 주장하는 사람들이 많았던 것이라 생각한다.

나는 이 대학의 기숙사라든지 대학의 교실 같은 것을 샅샅이 돌아다 보았다. 학교라기보다 차라리 대궐이라고 하는 것이 더 알맞을는지도 모른다. 굉장히 너른 아름다운 뜰을 가졌으며 학생들이 묵고 있는 기숙사도 또한 대궐 같았으며 밥 먹는 곳과 예배당, 자는 방, 글 읽는 방들이 참으로 훌륭하였다.

한 기숙사에 묵고 있는 학생은 불과 여남은 사람인데 이 기숙생을 이끌어가는 선생이라고 할까 목사라 할까 하는 분이 두 세 명씩 그 일을 맡아

보고 있었다. 이 기숙사 안에서 베푸는 교육이 이 위대한 영국의 정신의 원 줄기가 되는 것이라 한다.

영국의 노동당 우두머리도 이런 대학에서 교육을 받은 사람이다. 영국의 명문집 맏아드님은 보수당이 되고 지차 이하는 다 이런 대학에서 교육을 받은 뒤는 곧 공장에 들어가 다른 노동자와 같이 거센 노동을 하며 때로는 국회의원으로 나아가 정치가가 되기도 한다.

그러므로 노동당이 내각을 짜 세우더라도 사람의 모자람은 결코 없다 한다. 이 옥스퍼드 시는 세계에서 제일가는 행길을 가지고 있고 거리의 깨끗함이라든지 시외의 여러 시설은 외국 사람들이 입을 같이 하여 칭찬하며 우러러보는 곳이라 한다.

나는 강습회를 마치고 자유당의 웃사람 중의 한 사람 집에서 열렸던 잔치에 간 일이 있었다. 영국의 명문집 살림살이가 깨끗하고 아름다움이란 내가 일찍이 듣고 생각한 이상이었다. 5·6백명의 손님을 함께 불렀는데 그 뜰 한쪽에 잔치의 자리를 마련하였고 그 뜰의 넓고 크기란 마치 대궐이나 조금도 다를 바 없었고 그 집에서만 일으켜 쓰는 전기 기구나 시설이 다 되어 있는 데는 그저 나는 시골뜨기처럼 입만 벌릴 뿐이었다.

그의 집이 얼른 보기엔 얼마 꾸미지 않은 집인 듯하였으나 그래도 자는 침실이나 응접실 식당들이 제대로 다 갖추어진 집이었다. 영국이란 참으로 우리 인간 생활들이 제일 아름답게 또 뜻대로 이루어진 곳이라고 할 수 있는 곳이다.

가끔 외국사람이 말하기를, "영국 사람은 온 세계를 제 것 모양으로 옮아 끌어 모아서는 나라 안의 백성들 살림살이를 푸전하게 만든다."고 하였다. 그러나 나는 이런 생활[69]이란 도저히 그런 물건들로써만은 이루어

69) 원문은 '생각'.

지질 않는 것이라고 생각한다. 아무래도 그 뒤에는 종교를 통한 거룩한 가르침이 있다고 말하고 싶다.

나는 런던에서 어떤 사립 소학교 교장과도 자주 만났다. 가끔 학교에 가선 생도들과 정구[볼치기]도 하고 선생들과도 재미나게 놀았었다. 선생은 두 사람뿐이었고 생도들도 불과 여남은 사람밖에 안 되었다. 나이는 예닐곱 살부터 열 두셋으로 보이나 그들의 하는 짓이란 참으로 신사다운 아리따움이 있었다. 영국의 학교 교육이란 소학교부터 대학까지가 다 이 사람다운 사람을 만든다는 데 두는 것이었다.

내가 그곳에서 묵고 있던 중 공원에서 가끔 보는 바는 종교선전이었다. 싸움 뒤 영국의 식자들은 기독교를 다시 힘차게 일깨워 영화나 연극 같은 데까지도 이 종교에 대한 것들이 많았고 공원이나 거리 같은 사람 많이 모이는 곳에서 하는 선전들도 게을리 하지 않았다.

그러나 이와 반대로 공산주의 선전도 무척 많았다. 그러나 영국의 공산주의에 대한 태도도 나라 안의 선전에 대해서는 매우 너그러운 편이었다. 그러다가도 만일 공산당들이 다른 나라 공산당들과 손을 마주잡고 무슨 일을 꾀한다면 그때는 용서하지 않고 곧 잡아 억누르는 것이었다. 앞에 든 영국 공산당들이 소련과 서로 손을 잡아 어떤 음침한 짓을 할려고 꾀하는 것을 안 영국 당국자들은 런던에 있는 소련 대사관의 집을 이잡듯 뒤지는 둥 두 나라 사이의 사귐까지 끊어버리려고 든 위태로운 때까지 있었던 것이다.

나는 영국의 여러 곳을 두루 돌아다녀보고 런던서 몇 달 동안을 보내면서 세계 형편들을 바라보고 있었다. 영국은 아직 세계의 여러 나라가 서로 사귀는 제일 중심지이며 대전쟁[70]의 결과는 두말할 것 없이 영국의 이김

70) 제1차 세계대전.

으로 돌아갔다.

오늘날 세계에 자리 잡고 있는 여러 나라 중에서는 바깥 사귐[71]이나 안 다스림[72]이나 할 것 없이 이 영국이 제일가는 나라라고들 한다.

그 대전쟁은 한때 이 영국에 있어선 참으로 위태로운 때이기도 하였다. 그러나 영국은 끝장에 이르러 저 미국을 이 싸움에다 끌어넣어 마지막 이 김을 얻었던 것이다. 만일 전쟁에 영국의 바깥 사귐이 성공하지 못하였던 들 영국은 그야말로 빈집처럼 쓰러지고 말았을 것이다.

영국은 다른 나라에 비하여 싸움 뒤에도 그다지 흔들리지 않았고 끄떡 없었다. 그러나 한 가지 피할 수 없는 것은 미국의 경제적 세력이었다. 내 가 서양을 돌아다니며 구경하던 그때에도 역력히 눈에 뜨인 것은 미국의 달러가 영국의 파운드를 억눌러 그 대신 행세를 하는 것이었다.

런던은 기후라든지 여러 가지 자연적인 조건들이 우리 사람들이 살아가 는 데 불편하고 불만한 점이 적지 않았다.

그러나 영국 사람들은 이런 자연의 여러 불편한 점을 이겨 나가며 사람 이 살아가는 데 가장 알맞은 천국을 만들었던 것이다.

영국 사람들은 결코 아무 쓸데없이 남의 일들엔 이러니저러니 참견을 하지 아니하는 것이 그들의 신사다운 짓이라고 생각하는 것이었다. 그러 나 관청이나 남들이 우러러보는 사람이 만일 엇나간 짓을 할 때엔 이를 용 서하지 않고 사정없이 처벌을 하는 것이었다.

이런 경우에는 그가 만일 임금이라도 별 수 없는 것이다. 이 나라의 임 금 마나님은 다른 나라의 대궐에서 데리고 오는 것이 예로부터 내려오는 풍습이다.

71) 외교.
72) 내치.

심슨 부인 사건[73]은 벌써 미국서도 커다란 말썽거리가 되었다. 여러 잡지에도 이를 둘러싸고 말썽이 많았으나 영국서는 다만 알고도 모른 척 해 버렸다.

그러나 국회에서 문제가 의론되면 임금의 벼슬을 취하느냐 심슨 부인을 취하느냐 이 둘에서 하나를 가릴 뿐이다.

나는 영국을 보고 나라가 망하는 것은 적에 있는 것이 아니고 국가가 스스로 제 목숨을 끊는 것이며 그가 스스로 목을 끊는 원인은 국민 도덕이 허물어진 때문이라고 하는 옛말의 참됨을 스스로 생각하였다.

그러므로 영국 같은 침략국[쳐들어가는 나라]을 나쁘다고 원망하지 않고 작고 약한 나라일수록 제가끔 나라를 잘 다스리고 막아나가는 것만이 세계의 평화를 이어나가는 제일 으뜸가는 문제라고 생각하였다.

영국이 동양에 대한 정치에 대하여 가장 두려워함은 중국과 일본이 서로 친하게 지난다는 것이었다. 영국은 중국이 일본을 싫어함을 이용하여 앉아서 공 먹으려는 듯하였다.

일본도 이런 꾀를 아는지 모르는지 중국에 대한 억눌림은 너무도 컸기에 뒷날 동양의 여러 형제 나라들은 서로 찢고 싸울 염려를 불러올 것이 빤한 사실이었다.

그리고 영국 백성들은 모두가 현실주의자들이었다. 일본과 미국이 싸움을 할 때에도 영국 사람들의 의견은 일본 정부가 미국의 경제력을 잘 재어 보고 있으니 이런 요량없는 전쟁을 일본이 할 리가 만무하다고 하였다. 제 1차 전쟁 뒤로 영국 백성들은 절대적으로 이 미국을 의지하고 있었다. 나는 영국서 오랫동안 묵으며 영국을 더 연구할 생각도 있었으나 나라에 돌아올 기한도 얼마 남지 않아 영국을 떠나 프랑스로 건너왔던 것이다.

73) 에드워드 8세와 윌리스 심슨의 결혼에 관련된 사건.

파리에서 새삼스럽게 미국의 그 경제력을 바라보고 미국으로 가봐야 겠다고 결정하고 미국으로 가는 배를 탔다. 내가 탄 배는 세계에서 제일 큰 영국 배였다. 이 화륜선의 기계 설비는 참으로 어마어마하였다. 배 안에 있는 예배당만 하여도 아주 훌륭한 것이 두 개나 있었다.

신·구 기독교인을 위하여 예배당을 만들었고 배 중에서 찍어내는 신문이 있어 무전으로 세계의 여러 소식을 배 안의 사람들에게 알려 주었다.

일등실도 차별이 있어 값의 차도 월등 심하였다. 나는 중간을 가려서 탔더니 그곳에는 목욕탕과 응접실까지 붙어 있었다. 식당[밥 먹는 곳]에도 1등에 특별, 보통의 구별이 있었고 매일같이 장난감 말달리기 시합까지 있었다. 며칠 뒤 배는 뉴욕에 다다랐다.

이곳에서는 장덕수(張德秀), 김량수(金良洙), 윤홍섭(尹弘燮) 여러 형들이 그곳에서 공부를 하고 있었다. 그 때에 『3·1 신문』을 찍어내니 사장은 허정(許政) 군이었다.

그 밖에도 서민호(徐珉濠)[74], 한상억(韓相億), 이기붕(李起鵬) 그밖의 여러 친구가 많이 있었으나 나의 친구들은 거의 모두가 모두 이 박사가 이끌어가는 동지회(同志會)에 들어있는 사람들이었다.

나는 일본의 부영사로서 외국에 구경 나갔으니 정식으로서는 우리 동포들에게서 반가운 마중을 받지 못했으나 소위 비공식으로 오늘은 이 요리점, 다음날은 이 집, 할 것 없이 밤마다 동포들의 부름을 받았던 것이다.

그 때 미국에서는 이 박사의 동지회와 안 선생의 흥사단(興士團)이 서로 옥신각신 다투고 있었던 모양이다. 나는 이 짤룩거리며 싸우는 판에 그 똑똑한 시찰을 못하였으나 시카고, 로스앤젤레스, 워싱턴 그 밖의 여러 이름난 도시도 제법 돌아다녀 구경하고 그랜드 캐니언이라든지 나이아가라 폭

74) 원문에는 徐民濠로 되어 있음.

포라든지 요세미티라든지 이런 이름난 곳들도 구경하였다.

미국을 보고 비로소 오늘날의 문명이 어떠한 것인가를 깨달았다. 그 집들이 크고 웅장한 것이라든지 사람들의 복잡한 것이라든지 생산력이 크고 억센 것이라든지 교통기관의 발달이라든지 먹을 것이 넉넉한 것이라든지 모두가 나를 놀라게 하였을 뿐이다. 또는 미국의 고학생이나 노동자들이 먹는다는 음식이 오히려 서양 다른 나라들의 신사생활보다도 훨씬 더 나은 폭이었다.

여관 같은 시설도 다른 서양에서는 어떠한 제일 좋은 여관이라 해도 이 미국의 여관보다는 뒤떨어지는 것이었다. 미국도시에 있는 일류 여관은 거의가 다 어느 한[75] 도시를 꾸미고 있었다. 한 여관 안에서도 일상 사무교를 다 치를 정도였다. 백화점, 극장, 운동장, 은행 출장소, 역 출장소 할 것 없이 모든 시설이 하나 빠짐없이 그 안에 다 갖추어져 있었다.

나는 시카고에서 세계 제일이라 하는 여관 22층에서 묵은 일이 있었다. 이 여관에 있는 승강기[오르내리 다니는데 쓰는 기계]에도 급행과 완행이 있었다.

미국은 참으로 무엇이든지 세계 제일을 바라보고 나아가고 있었다. 오늘날 세계에 자리 잡고 있는 나라로서 물질로서는 이 미국에 따를 만한 나라가 또 없는 것이다.

그러나 우리가 미국을 그릇 보아서는 안 될 중대한 점이 있다. 그것은 두말할 것도 없이 미국을 잡고 흔드는 저 사람들의 종교의 힘인 것이다. 이 정신의 힘이란 것은 물론 종교이며 이 종교는 또한 기독교인 것이다.

기독교에서도 저 영국에서 건너온 청교도(淸敎徒)의 정신이 아직도 이 미국을 잡아 흔드는 것이다. 그러므로 미국의 경제의 힘은 아직 기독교 정

75) 원문에는 '다어한 도시를 꾸미고'. 한 호텔 안에 다양한 편의시설이 갖춰져 있는 것을 가리킴.

신에 의하여 처분되는 점이 많은 것이다.

세계 어느 곳이든 산 있고 물 있어 사람 사는 곳이라면 다 이 기독교를 널리 전하고 때에 따라서는 가난하고 불쌍한 사람들을 돕기도 하고 어리석은 사람들을 가르치기도 하는 것이 다 이 기독교의 정신에서 우러나온 것이다.

나는 미국 백성들을 위하여 축복을 올린다. 오래 오래도록 이 거룩한 기독교 정신을 가지고 나라를 세우는 그 튼튼한 터전을 삼아 이 힘찬 경제의 힘을 천국에 쌓아 두기를 빌며 1929년 2월 달에 나는 샌프란시스코를 떠나 우리나라로 돌아왔다.

오는 길 도중에 하와이에 들려 하루해를 묵게 되었다. 이곳은 일 년 열두 달 내내 봄만 있다는 나라이다. 사철 온갖 꽃이 다 피고 백곡이 푸전하게 무르익는다. 이런 고장에서야 자연 살림살이의 괴롬이 통 없을 듯 느껴졌다. 그러나 온상[식물을 키우기 위하여 만든 따슨 방]에 자라는 화초는 햇빛과는 맞설 수 없고 차고 추움과 싸우지 못한 고장에서는 우리는 저 철학가들을 낳을 수 없는 것이다.

나는 3월 초순께 일본의 요코하마(橫濱)에 다다랐다. 그때 일본은 몇 해 전의 대지동[76] 때문에 허물어진 여러 곳을 깨끗이 아직 예대로 만들지 못한 때였다. 그러한 때인지는 몰라도 집들이 모두 작아 땅바닥에 다닥다닥 올라붙은 것 같고 거게 기어다니는 사람들 또한 작달막해서 눈에 몹시 거슬리었다.

나도 다 같은 동양 사람으로서 이 일본사람과 같은 얼굴 누런 사람이지마는 자연 미국에서 그 집들의 웅장하고 아름다움과 그 사람들의 몸집이 굵직굵직한 것만 보아온 까닭으로 요코하마에 닿은 나의 마음에 이렇게

76) 1923년 9월 1일에 발생한 관동 대지진을 가리키는 듯하다.

느껴졌음도 결코 우스운 일이라 할 수 없을 것이다.

6. 발자취

6.1. 광주 계유 구락부[77]

한번 나라에 돌아오니 다시 관청에서 일하고 싶은 생각은 나지 않았다. 가끔 사업 방면에 한번 나설까 하였으나 무엇보다도 밑천이 없는 사람으로서는 어쩌지 못할 노릇이었다.

1930년 3월경에는 하는 수 없이 다시 변호사질을 서울서 시작하였었다. 예로부터 도의 힘과 권리의 힘 앞에는 언제든 사람들이 흥성흥성 모여드는 법이다.

나는 생각하건대 돈이란 것은 아예 가지질 못했고 권력이란 것은 남들 못지않게 한때 가져본 사람이었다. 나들이에는 늘 자동차로 다녔고 거처하는 처소에는 늘 사람들이 들끓더니 한 번 벼슬을 내놓으니 그날부터 당장 찾아드는 손님조차 뚝 끊어져서 자연 책을 읽거나 나 혼자 가만히 생각할 겨를이 많이 생겼다.

어떤 때는 나에게는 다시 얻지 못할 좋은 고비도 있었다. 독일이나 이탈리아 같은 전체주의 파쇼 나라가 우리나라에게 미치는 얼림이라든지 소련 공산주의 나라가 꿈꾸는 세계의 제패[모두 제것으로 만듦]라든지 제법 앞은방이 같기는 하나 영국 프랑스의 도움과 미국의 돈의 힘 중국을 중심으로 일본에 대한 영국 미국의 조심이라는 이런 세계의 형편은 장차 우리 겨레들에게 좋은 얼림을 주겠으나 '생일날 잘 먹겠다고 이레를 굶어 죽었다.'

77) 계유구락부: 1933년 광주에서 주민 계몽, 빈민구제를 목적으로 결성된 단체. 1933년이 계유년이다.

는 상말모양으로 몇십 년 뒤 닥쳐올 이 기회를 기다리고 가만히 앉아있을 수는 없을 것이다.

그때 벌써 나와 더불어 우리 겨레에게 멀지 않아 좋은 고비가 닥쳐올 것이라고 미리 짐작하는 사람들이 적지 않았다. 그러나 그들이 하는 수작들을 볼 것 같으면 언제나 천년이나 만년이나 내내 일본의 세력이 그대로 우리나라를 억누를 것 같이 믿고 날뛰는 사람들의 하는 수작들이나 조금도 다를 바 없었다.

나는 늙으신 어머님을 모시며 어린 자식들을 거느리고 살아가는데 집안에는 집안대로 그닥 탐탁지도 않은 일들이 생겨 나를 괴롭히는 것이었다.

외국에서 갓 돌아오자마자 나는 내가 보고 온 모든 지식이나 세계의 형편을 살펴 정치운동이나 해볼까도 생각했던 것이다. 그러나 정치운동을 하려면 어쨌든 돈이 없어서는 음짓도 하지 못하는 법이다. 그리고 코끝만 내다보는 우리 겨레들은 물론이고 소위 지식패들까지도 천년 만년이나 일인들이 우리나라를 그냥 그대로 다스려 나갈 줄만 알고 일인들께 붙어 아양을 떨고 있었다. 이런 세력을 거슬러서 가려는 사람은 그때 이 조선의 하늘 밑에선 살아 나갈 수조차도 없게 되었다. 나는 이런 점과 나의 살림살이에 무서움이 생겨 시골로 돌아갈 생각조차 하였더니 그때에 마침 조선 총독이 바뀌어 나의 공부하던 시절에 나의 친한 벗이었던 야스이 세이치로(安井誠一郎)[78] 군이 우가키(宇垣)[79] 총독의 비서관(祕書官)으로서 서울에 오게 되었다

78) 야스이 세이치로(安井誠一郎, 1891~1961): 오카야마 출신. 동경제대 법대 졸업 후 고등문관 시험에 합격했다. 고향 선배 우가키의 초청으로 조선총독부에 들어가 1936년 5월~1936년 10월 경기도지사를 지냈다. 전후에는 동경도지사를 지냈다.

79) 우가키 가즈시게(宇垣一成, 1868~1956): 일본의 군인이며 정치인이다. 일본육군사관학교 출신 군인으로, 1927년 조선 총독을 역임했고 1923년~1927년, 1929년~1931년에는 육군대신을 지냈다. 육군 대장으로 예편하였으며, 1931년부터 1936년까지 조선 총독을 역임했다.

군이 나를 보자 다시 나를 관청일을 좀 봐달라기에 다시 전라남도 이사관(理事官)으로서 광주에 벼슬살이로 갔었다. 광주에는 현준호(玄俊鎬)[80], 최흥종(崔興宗)[81] 목사 형제, 최원순(崔元淳), 여러분이 살고 있었는데 이분들이 다 나와 친한 사람들이었다. 그밖에도 일본에서 공부할 때 친히 사귀였던 사람들이 도내에 여게 저게 흩어져 살았고 3·1운동때 서로 알게 된 사람들도 적지 않았다.

나는 관청의 관리의 한 사람이라기보다 백성들 중의 이름 있는 분으로 널리 알려졌으므로 도내의 여러 이름 있는 백성들과도 자별히 사귐이 있었던 것이다. 더욱 나는 여러 이름 있는 백성들을 불러 모아 계유구락부(癸酉俱樂部)란 사귐 단체를 만들어 달마다 한번씩 같이 모아 잔치를 하였는데 술 먹는 것은 금하고 부원이 서로 연제를 가리어 강연도 하고 가끔 다른 곳 사람들을 청하여 강연도 들었다.

그 과원은 서른 명에 불과했다. 그들이 하는 일들을 들어보면 의사, 변호사, 목사, 은행원, 상업가, 공업가, 지주 등 여러 가지 직업을 가진 사람들이고 관리로는 나 한 사람뿐이었다. 그때 구락부 사람으로서 지금은 죽고 없는 최원순(崔元淳) 군과 그밖에 몇 사람도 있고 오늘날 광주, 서울 방면에 상당한 자리에 있는 사람들도 적지 않았다.

해방 뒤 광주 계유구락부 사람들의 한 일들은 우리 38선 남쪽의 모든 일들을 거의 다 맡아서 하였다고 할 수 있다. 그의 거의 모두가 다 민족진영의 지도의 자리에 있고 그중 얼마만은 공산당의 지도자로 또 그중 얼마만은 중간파라고 전하고 있다.

80) 현준호(玄俊鎬, 1889~1950). 일제 강점기의 금융인으로 조선총독부 중추원 참의를 지냈다. 호는 무송(撫松)이며 본적은 전라남도 광주부 광주동이다. 해방 이전까지 호남에서 손꼽히는 갑부로 알려졌다.
81) 최흥종(崔興宗, 1880~1966). 기독교 목회자, 독립운동가, 교육가, 한센병환자 구호사업가이다. 호는 오방(五放)이다.

이 구락부는 일본 사람들의 큰 골칫덩어리가 되어 왔다. 겉을 본다면 아무런 일본을 싫어하는 행동이 없으므로 억누르지도 못하고, 여러 방면으로 탐정도 하였고, 나에게도 소위 고등계 형사를 시켜 이 모임에서 빠지지 아니하면 참여관(參與官)에 올리지 못하리라고 하였다.

나는 별로 괘의치도 아니하고 꾸준히 할 일만 하고 나갔더니 소위 중국과의 전쟁[82]이 일어난 뒤로 경찰의 명령에 따라 그 모임은 헤어짐을 당하고 말았다.

돌이켜 생각하건대 이 모임이 우리 겨레들의 사상에 준 얼림은 참으로 컸던 것이다. 제일 이 모임의 가치는 다른 모임 곧 일본을 좋아하던 모임들이 일어서지를 못하게 하였다. 시중회(時中會) 같은 모임도 총독부 우두머리들의 소개를 가지고 광주에 지부를 만들려다가 그만 실패하였다. 그리고 우리 광주 모모 사람들이 서로 친히 지냄으로써 쓸데없는 맞부닥침을 피하여 여러 방면 사업에 좋은 얼림을 주었다.

나의 광주 8년 8개월 동안의 생활은 내 한평생에도 퍽 좋은 경험을 얻었다.

도 이사관(理事官)으로서 산업부 여러 과장을 지냈었다. 산업과장, 상공과장, 수산과장, 농촌 진흥과장, 도농회, 군농회, 수산단체, 산업조합 등의 지도 감독. 이들 여러 일들을 통하여 한 도의 산업행정에는 다 경험을 얻었다.

그러나 나는 재주 없는 탓이지만 민족주의자란 험으로 벼슬이 오르지 못하고 8,9년 동안에 소위 내 뒷사람인 조선 사람이 오히려 나의 웃어른이 된 사람이 두세 사람이 되었다. 그러나 나는 일본 사람의 심부름꾼보다 우리 다 같은 조선 사람의 심부름꾼이 됨을 달게 여겼다.

82) 1937년 7월 7일 시작된 중·일 전쟁.

나는 그때 뼈아프게 생각한 것은 소위 관청의 버릇이 대학, 전문학교를 나온 사람보다 일본 사람에게 아양 잘 부리는 사람이 높게 벼슬이 올라가는 것이었다. 고원에서 속관이 된다든지 속관에서 고등관이 된다든지 군수나 이사관에서 참여관이 된다든지 참여관에서 도지사가 된다든지 말할 것 없이 모두가 다 그러하였다.

그러나 해방이 되던 바로 몇 해 앞 동안은 대학을 나와 고등 문관 시험[83]에 합격한 사람이 더러 나와 총독부 과장 또는 도청 부장으로 나아갔으므로 비로소 아무 거리낌없이 제 재주와 힘만 있으면 그런 자리를 수월히 얻게 되었던 것이다.

6.2. 농민과 나와

나는 광주에 벼슬을 지고 간 뒤로 여러 방면으로 경험을 겪었다. 그의 하나는 시골 농촌의 참된 사정을 똑똑히 살폈다는 점이었다.

우가키(宇垣) 총독의 농촌을 복되게 일깨워야 한다는 소위 농촌진흥운동 때에 나는 그 농촌 진흥 과장이었다. 총독이 이 운동을 시작한 근본 뜻을 여기에 따질 필요를 나는 느끼지 않는다.

우리의 시골 농촌에는 소위 봄살이[84]란 때가 있어 농민의 거의 모두가 제 평생토록 농사지어 본댔자 추수 때에는 빚에 쪼달려 피땀 흘려 지어놓은 농산물들을 마구 떨리고 이 봄살이 때에는 먹을 양식조차 없어 빚을 얻어 쓰려고 하여도 빚 하나 얻어 쓸 곳 없는 농가에선 부득이 풀뿌리 나무 껍질로써 겨우 모진 목숨을 죽지 못해 연명을 해가는 형편이었다.

나는 전라남도 산업과장 때에 이런 사실을 내 눈으로 똑똑히 보았던 것

83) 1894년부터 1948년까지 실시된 일본과 그 식민지인 조선과 대만에서 시행된 고등관 채용시험이다. 만주국에서도 같은 이름의 시험이 있었다. 오늘날 대한민국의 행정고등고시, 외무고등고시, 입법고등고시, 사법고시로 이어지고 있다.
84) 춘궁기.

이다. 그러므로 나는 산업조합을 더 튼실케 하고 자작농을 많이 할 수 있게끔 하여 이 가난한 농촌을 도우려고 힘썼다. 다행히 나는 맨 처음의 농촌진흥과장이 되었기에 이런 좋은 고비를 놓치지 않으려 내 깐에는 무던히 힘을 썼던 것이다.

이 운동의 지도 목표에 두 가지 이론이 있었다. 그 제1은 농촌의 지도 목표를 농가 한 집 한 집의 지도에 두어야만 된다는 것이며 제2는 그 목표를 그 동네 전체에 다 두어야 된다는 것이었다.

이 이론은 어찌나 생각하면 닭이 먼저일까 달걀이 먼저일까 하는 이론과도 엇비슷한 것이었다. 실제에 있어 한 동네에 알맞은 지도자가 있어 잘 한 동네를 지도할 수 있으면 동네 상대의 진흥계획은 두말할 것 없이 성공할 것이다.

나는 몇 해 동안의 경험에 의하여 농가의 집집마다 새살림을 하여 새로 일어나는 예를 경험했었고 동네로도 성공한 예를 경험하였다. 한 동네의 몇 집의 가난한 농가에 자작농을 만들어 주어서 다 같은 조건 밑에 얼만큼 농토를 준대도 그중에는 오랫동안 미리 쌓인 빚을 갚고 새살림으로 새로 일어서서 새집까지도 짓는 사람이 있는가 하면 그와 반대로 자작농을 하게끔 농토를 마련해 주어도 그것마저 다른 이에게 팔아먹는 사람도 있었던 것이다.

한 동네 전체를 아주 딴 동네같이 새로 서게 한 예도 전라남도 일대에는 몇 동네가 있었다. 이런 동네는 거의가 모두 이끄는 사람의 갸륵한 일함에 이바지된 것이었다.

나는 요즘의 전라남도 사정은 통 알 수 없으나 이런 갱생 부락이라든지 이런 갱생농가들은 저 악착한 공산당 놈들의 꾀임에는 빠지지 않았으리라고 믿는다. 조선 해방 뒤 저 공산당이 높이 부르짖던 '토지는 농민에게로'라는 선전에 백성이나 관리들이 다 그릇 믿고 있기 때문에 농지개혁법이

만들어져도 그 결과에 대하여 오히려 걱정되는 바이다.

오늘날 우리 대한민국 농민들은 가장 한창인 좋은 때에 놓여 있다고 생각한다. 3할밖에 도조를 안 낸다든지 혹은 지세는 지주가 문다든지 또는 도조도 나라에 공출한 데 대하여 소작인이 상대가 되므로 지주는 수박 겉 핥기나 다름없고 소작인들의 날뛰는 짓이란 마침 옛날의 지주들 이상이라고 한다.

그리고 옛날 일인들 땅이었던 것을 정리하거나 대지주들이 농토를 팖으로 말미암아 지금 베풀고 있는 농지 개혁법을 그대로 행하지 아니하고 한 사람의 농토 소유에만 제한하고 한 농가에 대하여는 얼마만한 농토를 반드시 가지게 하며 이 농토를 강제로 옮기지 못하게 하였다가 다시 농촌의 참된 사정을 똑똑히 조사하여 적당한 법안을 만드는 것이 효과적이라고 생각한다.

이같이 나라가 위태로울 때에 다다라 커다란 비용을 던져 농토를 개혁하려고 꾀함은 참으로 오늘날의 사정을 잘 모른다고 아니할 수 없다. 나는 광주에서 참으로 커다란 불행한 일을 겪었다.

그것은 다름 아니고 내가 자친상을 입은 것이었다. 그때 집안 형편에 따라 어머니는 고향에 계시게 되었던 것이다. 일흔 아홉이란 나이 많으신 어머님이시라 가끔 어머님이 병이 위독하다는 기별을 듣고 고향으로 돌아온 일이 있었다.

위암이란 무서운 병이라 도저히 다시 나을 수는 없다고 의사님이 말하였다. 어머님께서는 예수를 믿으시고 오래지 않아 천당에 가실 듯한 느낌을 우리에게 보여 주셨고 한 번은 유언까지도 하신 일이 계셨다.

초상을 당하여도 나는 전혀 예수교식으로 예를 지내기로 하였다. 술을 쓰지 않고 울음소리도 내지 않고 영구차[죽은 사람을 싣고 다니는 차]를 쓰도록 하였던 것이다.

몇 차례나 나는 그 전에 고향으로 돌아왔지만 그때 어머님께서는 나에게 하루 이상의 간호를 용서하지 않았다. 공무에 매인 몸이니 빨리 돌아가 일 보라는 말씀이었다.

그런데 한 번은 내가 고향으로 돌아와 이른 새벽에 닿으니 조반을 먹어라 하시고 조반을 마친 뒤는 목사 그 외 자녀들과 조카들까지도 한 곳에 모으라 분부하시와 예배를 보게끔 하시고 어머님이 노상 즐겨 부르시던 찬미가를 소리 맞춰 부르게 하시더니 마침 그 예배가 끝나자 어머님은 잠들듯 천국으로 떠나셨던 것이다. 그때 어머님의 나이 일흔 아홉 살이었다.

몇 해 동안 가만가만히 예배당에서 주일마다 또 수요일마다 기도와 성경만 보시고 말로써 통 전도도 아니 하시고 오직 실천[스스로 행함]으로써 전도를 하셨다.

딱한 친척에게는 구제하고 이웃 가난한 집들엔 베풀어 주고 그야말로 바른편 손이 주는 것을 왼손이 모르게 하는 것이다.

참된 마음으로 우리 구주 예수님의 가르침을 그대로 몸소 행하신 분이다. 교회 신자 여러분도 우리 어머님의 신앙에 대하여는 그렇듯 두터운 신앙을 가지신 줄 아는 사람이 퍽 드물었다.

우리 어머님 같은 밝고 어지신 부인은 나의 한평생을 통하여 보지 못하였다. 한때는 가난에도 쪼달리셨고 한때는 부귀에도 젖어 보신 일이 계옵시는 우리 어머님. 이런 방면 저런 방면을 따져 말하더라도 우리 어머님 같은 부인은 볼 수 없을 것이다.

나는 어머님께서 만일 예수를 믿지 아니하시고 이 세상을 떠나셨더라면 참으로 슬퍼 안 할 수 없었을 것이다. 평소의 믿음과 임종 시의 모습을 보고 나의 믿음은 한층 더 굳어지는 동시에 어머님이 틀림없이 저 천당으로 가셨다고 이렇게 믿어지는 것이었다.

그러나 나는 지금에 와서도 가끔 어머님을 기린다. 슬픈 때나 기쁜 때

나. 나는 부고도 하지 아니하고 장례를 마쳤다. 그러나 내가 모르는 일이지만 신문에는 그런 광고가 났든지 서울이나 다른 시골들에서 오는 문상의 전보들이 끊임없이 왔던 것이다.

장례는 어머님의 유언대로 예수교식으로 마치셨다. 울음소리도 없고 찬미가로 아침 저녁 예배를 올리고 또 문상 온 사람들에게도 술을 나누지 아니 하고 다만 과자와 차(茶)로써 손님을 대접함으로써 가끔 우리 시골들에서 흔히 보기 쉬운 그런 번거로운 상례의 나쁜 풍습을 한 번 새롭게 고쳤다 해도 지나친 말은 결코 아닐 것이다.

나는 며칠 뒤 광주로 돌아왔다. 그러나 나의 마음은 어쩐지 어쩐지 자꾸만 허전하여 이 세상에서 등을 맞대고 살아나갈 그 튼실한 터전이 송두리째 무너진 듯한 생각이 뼛속들이 파들어왔다. 그러나 천당을 바라보고 어떤 소망을 얻었다. 며칠 뒤에 다시 천당에서 어머님을 만나뵈올 듯 소망을 얻었다.

세월은 언제나 정확한 계산자였다. 그동안에 몇 번이나 달이 둥글고 달이 기울어졌다. 소위 중국과의 싸움이 일어났다. 이에 따라 일인들의 우리에 대한 정치는 날이 갈수록 더 억누르기 시작하였다.

신사 참배(神社參拜)나 왜말을 늘 쓰게 하고 심지어는 성까지 바꾸게 하였다. 일본이 이 세계 제2차 큰 싸움 땐 물질이나 사람이나를 묻지 않고 다 우리 겨레의 도움이 필요하였던 것이다.

그러나 그 도움을 바라는 방법으로는 저 영국이 인도에 대한 방법과는 전연 딴판이었다. 영국은 인도에 독립을 시켜주겠다면서 도와줄 것을 바랐지만 일본은 우리에게 아무런 조건도 내걸지 않고 그저 무턱대놓고 도와야 된다는 것이었다.

우선 외면치레로 조선 사람과 일본 사람의 구별을 없애기 위하여 조선 사람에게 일본식으로 성을 바꾸라 하였다. 나는 이 성을 바꾸는 제도가 행

해질 무렵에 조선 사람으로서 이 성을 바꾼 사람이 아마 얼마 안 될 것이라고 믿었다.

우리 조선에선 예로부터 성을 바꾼다는 것은 제 아비를 갈고 제 할아버지를 바꾸는 상놈짓이라 하여 사람의 한 평생에 있어선 이보다 더 큰 치욕[부끄러움]은 없는 것이라고 생각하는 것이었다.

그러므로 '설마 이 성까지 바꿀 사람이야 있을라구.' 이렇게 생각하였다. 그러나 나의 이 미리 짐작한 생각은 온통 어긋나서 성을 바꾼 사람이 날로 날로 불어가 7,8할에 다다랐다고 남 총독은 기운이 펄펄하였다.

그 성을 바꾼 원인들을 따져보면 다 나만 잘 살려고 하는 데서 나온 것이었다. 어떤 사람은 내 자식을 학교에 입학시키려고 어떤 사람은 관청에 취직이나 하려고 어떤 자는 고원에서 속관으로 속관에서 고등관으로 또 고등관(高等官)은 칙임관(勅任官)이나 될까하여 성을 바꾸었고 어리석은 이는 도지사 군수 경찰관 면장 그 밖에 직업적인 친일파의 보챔에 이기지 못하여 하였고 그 외 몇은 일본을 싫어하는 파라는 주의를 받고 전쟁 중에 자기 몸의 위태로움을 피하기 위하여 제 뜻 아닌 성 바꿈을 한 이도 적지 않았다.

그리고 중국에서 살던 우리 동포들은 일본이 처음에 중국에 싸워 이긴 기분에 취하여서 앉아서 공 먹기 위하여 성 바꿈을 한 사람이 많았다 한다.

1940년 9월 2일에 충청남도 참여관이며 도청 사무관이 되어 나는 산업부장으로 옮아가게 되었다. 전쟁 중의 산업부장의 자리란 매우 중요한 자리였으며 조선 사람으로서의 이 일자리란 또한 위태로운 자리기도 하였다.

6.3. 일본 항복

벌써 일본이 싸움에 질 것만은 거의 확실한 것 같았고 나는 이탈리아가 항복할 때에 '가랑잎 한 잎 떨어진 것을 보고 온 천하의 가을을 짐작한다.'

는 상말이 문득 생각났었다.

그것은 서양에서의 독일의 망함을 의미하는 것이다. 독일이 망하면 소련이 일본과 독일에 편들리라고는 아예 생각할 수 없었다. 전쟁 중 일본이 소련을 가까이 하려고 날뛰던 꼴이란 차마 눈이 가실 정도였었다. 제1로 독일을 가까이 하려 하였고 제2로는 이 소련을 가까이 하려 하였으나 이런 정책들이 모두 일본을 하여금 이번 싸움에서 망하여 꺼꾸러지게 만들었던 것이다.

일본은 지난 날 남쪽을 지키며 북쪽으로 쳐 밀고 가기를 원하였던 것이다. 그러나 북쪽을 지키고 남쪽을 쳐 가자는 말도 없진 않았다. 북쪽으로 쳐가는 것은 미국과 영국을 친하자는 걸 의미하는 것이었고 이것은 일본의 바깥 피어남에 커다란 이로운 점이 있었다.

그러나 이번의 소위 대동아 전쟁에 있어서는 어떤 뜻으로 보아 남쪽으로 쳐들어갔다 아니랄 수 없는 것이다. 그때 일본의 정치를 다스린 자들은 만일에 독일이 망하더라도 소련을 친하는 수작으로 미국과 영국을 억누를 수 있으리라고 자신을 가졌던 모양이었다. 이것은 무어라 해도 어리석은 수작이라 할 수 있을 것이다.

소련이 독일을 잡아 친 뒤에 일본과 의론하여 맞붙어서는 미국 영국을 억누를 리가 만무하였다. 소련의 이김은 미국이 그 경제를 도와주지 않고서는 도무지 하늘에 병 달아매기와 다름 없었다.

나는 한창 전쟁이 벌어졌을 때 한 번 교토(京都)를 건너가 내가 마친 대학교의 여러 선생들을 찾아갔었다. 그 중 사사키(佐左木) 선생은 나를 매우 반갑게 맞아주며 자기 집에 청하기까지 하였다. 너무나 고맙게 굴기에 나의 묵고 있던 여관으로 불러 둘이서 꼬박 한 밤을 이야기로 지새운 일까지 있었다.

저녁밥을 마친 뒤 선생은 매우 다른 이가 곁에 있는 걸 피하면서 단 둘

이만 서로 이야기하기를 청하시기에 나는 나의 자는 방으로 모시고 가 서로 이마를 맞대고 앉자 선생은 곧 "다름이 아니라 독일이 이번 싸움에 지고 나면 소련이 일본에 편들겠는가?"고 묻는 것이었다.

나는 그때 "소련은 아마 영국 미국 쪽에 편들 것입니다." 하고 서슴지 않고 대답했더니 선생은 다른 문제에는 통 말씀조차 아니 하시고 조금 뒤에 이내 돌아가고 말았다.

나는 일본에 이밖에도 많은 친구와 나를 이끌어준 분들이 많다. 그리고 그의 거의 모두가 사회주의자나 혹은 자유주의자라고 생각한다. 이번 여행 중 많은 벗님들을 만났었다.

여러 곳에서 반갑게 맞아주었고 그들과 정다이 이야기들도 주고받았었다.

그러나 거의 모두가 일본이 이번 싸움에 이롭지 못함을 미리 말해 주었고 어떤 이는 북쪽으로 쳐감이 좋을 것이라고까지 말하면서 중국을 치는 것보다 소련을 치는 것이 일본께 이로울 뿐만 아니라 동양의 앞날에 있어서도 유익할 것이라고 주장하였다.

나도 또한 이 일본의 소위 대동아 전쟁이라는 것이 아무 요량 없는 아이들 불장난 같은 수작이라고 생각한 지 오래였다.

이 전쟁 중 나의 한 도의 산업부장[더욱 조선 사람으로서]이란 자리는 참으로 여러 가지 어려움과 거리낌들이 있었다. 싸움을 할 때의 일본의 식량 사정은 매우 곤란하였다. 우리 조선서 많은 식량을 일본으로 보내 주어야만 싸움하는 일본 국민들이 살아나갈 수 있었던 것이다.

우리 충청남도는 다행히도 내가 벼슬에 있는 동안은 식량이 제법 넉넉한 쪽이었다. 이 식량정책에 대해서는 관계되는 과장에게 도맡기지 아니하고 나 스스로가 직접 이를 맡아나갔다.

우선 도내의 식량이 될 만큼은 틀림없이 쌓아두고 그 밖의 남는 것은 조

선의 다른 곳으로 실어 날랐다. 그 이유는 싸움을 하고 있는 백성들의 식량을 미리 마련해두는 것이란 꼭 필요한 일이지만 그 식량을 생산 지방에다 두지 않고 다른 지방으로 실어감으로써 두 가지 옳지 못한 결과를 가져왔다. 곧 그 제일 첫째는 식량을 생산한 그곳 백성들의 마음을 매우 걱정되게 하는 것이고 그 제 둘째는 생산에 종사치 않을 염려가 있는 것 등이었다.

나는 이런 사정을 뻔히 알기 때문에 이것을 주장하면서 우리 충청남도의 식량을랑 미리 마련해 두었다.

또 한 가지 내가 우리 충청남도 농민들의 걱정거리를 막은 것은 생산지의 값과 이를 소비[쓰는 것 먹는 것] 하는 곳과의 값을 두루 고르게 한 것이다. 말을 바꿔 말하면 식량의 생산지에서 소비지나 실어나가는 그곳까지의 태임[85]은 통제기관(統制機關)에서 온통 내도록 한 것이었다.

또 한 가지는 생산한 농촌에서 공출한 식량을 다시 농촌에다 도로 보낼 때에는 공출할 때의 그 값으로 농촌에다 배급하였던 것이다.

이러한 관계로 통제회사(統制會社)를 헤쳐버릴 때에는 우리 충청남도가 제일 이익이 적었다. 다른 도에서는 많은 이익을 서로 나누었으나 우리 충청남도의 통제회사는 이익도 별로이 없었으며 또한 손해도 별로이 없었다 한다.

식량문제뿐만 아니라 무명 공출에 대해서도 미리 작정한 공출량보다 모자랄 때는 있었으나 가끔 풍년이 되어 공출예정량을 넘는 경우라도 결코 더 공출을 시키는 것을 피하였다.

내가 한 이런 일들에 대해서는 일인들이 몹시 언짢게 여겼고 총독부 자신도 나에 대해선 그닥 좋은 상이 아니었다. 나는 충청도에 있을 때 카나가와(金川) 도지사, 마츠무라(松村) 도지사, 야마키(山木) 도지사 등 세 사람의 도지사를 맞아 보냈다. 이 세 지사들도 겉으론 어디까지나 일본 지사

85) 태임: 태가(駄價). 짐을 실어 날라 준 삯

이다. 그러나 그 안 속을 들여다 볼 땐 이성근(李聖根), 이기방(李基枋)[86], 송문헌(宋文憲)[87]이고 조선 넋을 가진 사람들임에 틀림없었다.

그 중 이기방 군은 매우 덕이 있어 남들이 우러러 볼 조선넋을 지닌 훌륭한 분이었다. 충청남도 도지사로서 불과 1년 안팎에 미치지 못했음은 내가 그 밑의 산업부장으로서의 맡은 일을 다해주지 못한 때문이었다.

1943년 9월 30일 나는 충청남도 참여관이며 사무관을 내놓고 중추원 참의(中樞院參議)를 받게 되었다. 나는 사실 저 관직을 면하고 어린애들처럼 기뻐 날뛰었던 것이다. 싸우는 나라의 산업부장이란 자리는 참으로 남모르는 여러 괴로움들이 많았던 때문이었다.

서울로 돌아와서 셋방살이를 하였기 때문에 나의 살림살이란 여전히 가난하였다. 중추원 참의의 월급을 갖고서는 다달의 생활이 곤란하였으나 나의 친한 벗 김계수(金季洙)군이 베풀어준 성의로 그래도 얼마만치는 푸전한 살림을 할 수도 있었던 것이다. 그리고 나는 중추원 참의로 말미암아 억지로라도 전쟁에 힘을 써 이바지하지 않으면 안 되게 되었다. 그 중에도 더욱 일본에 가있는 우리 조선사람, 군 노동일에 종사하는 우리 동포들을 위문하기 위하여 소위 일인이나 조선 사람들 중에서 이름 있는 우두머리들을 일본에 보내게 되었다.

맨 처음 계획에는 나의 이름은 들지 안했기에 천만 다행으로 알았더니 다나카 정무총감(田中 政務總監)[88] 명령이라면서 나를 홋카이도(北海道)에 가

86) 이기방(1888~?). 일제 강점기의 관료. 1942년에 충남지사로 재직하면서 《동양지광》의 싱가폴 함락 특집 기사에 필진으로 참여해 축하 메시지를 실었다.

87) 송문헌(1892~1970). 일제 강점기의 관료. 조선총독부 중추원 참의를 지낸 송문화의 동생이다. 1915년 평안북도에서 군서기로 임명되어 조선총독부 관리가 되었다. 1942년에 《동양지광》이 태평양 전쟁에서 일본군이 싱가포르를 함락한 것을 축하한다며 각계 인사의 축하 메시지를 모아 특집으로 게재했을 때 황해지사 자격으로 참여한 일이 있다.

88) 다나카 다케오(田中武雄, 1891~1966): 일본의 관료이자 정치가이다. 미에 현 출신으로 조선총독부 정무총감 등을 역임하였다.

라는 것이었다. 그 때 홋카이도에 우리 노동일 하는 동포가 수십만 명이나 되었으므로 두 반으로 나누어 이주일 이상 돌아다니게 되었다.

전쟁의 끝판이라 일본의 모습도 볼 겸 앞날 친히 사귀던 여러 벗님과 선배들도 만나보고픈 생각에서 부득이 가기로 작정하여 예정보다 앞질러서 나는 우선 일본 교토로 건너갔던 것이다.

내가 나온 학교의 늙은 선생이며 벗님을 찾아가 보았으나 벌써 공습이 매우 심하여 미리 생각한 대로는 다 만나지 못하였다. 센다이(仙臺)에서 마루야마 쓰루키치(丸山鶴吉) 씨를 만나 실컷 이야기를 주고받았다.

홋카이도의 탄광은 전연 우리 조선 동포의 노동력에 의하여 움직여지고 있었다.

전쟁 끝판의 일본의 모습은 겉으로 보기에는 사람들의 손이 몹시 모자라는 듯하였다. 논밭에는 늙은이나 나이어린 애들이 일할 뿐이고 장골들은 눈을 닦고 보아도 한 사람을 구경할 수 없었다. 상점에는 파는 물건이란 통 없고 벌써 일본이 망한다는 것만은 불을 보는 것보다도 더 빤한 노릇이었다.

나는 우리나라로 돌아온 뒤도 일본이 손을 들어 항복을 하고는 말 일이지만 아마 그 때라는 것도 여름철이 아니면 가을철엔 틀림없을 게라고 여겼더니 과연 아니나 다를까 놈들은 8월 15일 드디어 손을 들고 말았던 것이다.

해방 뒤 우리나라의 사정은 오늘날 우리 삼천만 동포가 다 같이 경험한 것이다.

6.4. 나의 기도

나는 이상으로써 내 무딘 붓을 놓고 마지막에 우리 예수 주님의 기도를 올려 우리나라와 겨레의 먼 앞날을 빌어마지 않는 바이다.

나혜석 편

임종국(林鍾國), 박노준(朴魯埻) 공저
『흘러간 星座 — 오늘을 살고간 韓國의 奇人들 2』, 국제문화사(國際文化社), 1966.

1. 유명세(有名稅) 몇 가지

3·1운동의 거센 물결도 웬만큼 가라앉던 무렵이었다. 한동안 강산을 휩쓸던 만세소리가 일본 경찰과 헌병들의 총칼에 다소간 숙어지면서 세상엔 새로운 풍조가 하나씩 둘씩 움트기 시작하였다. 마치 부르다 못다 부른 만세 소리를 대신하는 듯, 혹은 또 억울하게 속으로 맺히는 한을 풀어 보겠다는 듯, 하나 둘씩 생겨나기 시작한 것이 방방곡곡에 세워진 학교들이었다.

새로운 풍조는 그런 종류 말고도 또 있었다. 서울에서는 김성수(金性洙), 장덕준(張德俊), 유근(柳瑾), 양기탁(梁起鐸), 이상협(李相協) 기타 많은 지도자들의 손으로 신문이 발행되었다. 유학생들의 손으로 잡지가 발행되었고, 무슨 회 무슨 단체니 하는 기관이 만들어졌고, 신문학이니 신사상이니 세계 개조니 하면서 온통 여론과 풍조가 오직 새로운 덕만을 향해서 줄달음쳐 갈 그 무렵 어느 날이었다.

목포(木浦)에서 머잖은 야산 자그마한 무덤 앞에 점잖은 차림의 신사 한 명과 스물을 얼마 안 넘은 여인 하나가 말없이 고개를 숙이고 있었다. 신사는 변호사 김우영(金雨英), 여인은 화가 나혜석. 이들은 서로 사랑하는 사이였고, 머잖아 결혼할 사람이었다.

그럼 그 무덤의 주인은? 와세다 대학 문과를 다니던 홍안 미소년 최순구(崔淳九)[1]의 무덤이었다. 나혜석이 동경(東京)미술학교를 다닐 때 가까이 지낸, 아니 좀 더 솔직히 말하면 연인(戀人)으로 지냈다는 사람이 바로 지금은 무덤에 말없이 누운 최순구였다. 그리고 미구에 나혜석의 부군이 될 김우영이 약혼자가 청하는 대로 그 약혼자의 과거의 애인 무덤에 성묘를 온 것이다.

그럼 독자들은 도대체 무슨 그런 사람들이 있느냐고 의아해할지도 모른다. 사랑이란 독점하는 것이요, 독점이란 배타적인 권리를 주장하는 것이기 때문에 우리는 삼각관계로 생기는 무수한 비극을 목격해왔다. 애인에게 불성실한 점이 발견될 때, 이혼 아니면 파혼으로 낙착되는 것이 세상의 상식이거늘, 결혼을 안 하면 안했지 그전 애인의 무덤에 성묘가 다 무어냐고 할 독자가 있겠기에 이야기가 길어지는 것이다.

사실의 진부는 알 수 없으되, 어쨌든 세상에 그런 말이 있었다는 것만은 사실이니, 그럼 김우영은? 먼저도 말했거니와 이는 변호사요, 동아일보 창간 발기인의 한 사람이며, 또 훗날 만주 안동(安東)현 부영사까지 지낸 지식과 인품과 사회적 지위가 당당한 청년 신사였다.

세상엔 이래서 이 사건을 가지고 이러쿵저러쿵 하는 이도 없지 않았다. 심한 사람은 김우영을 부처님 가운데 토막이라고 하면서 헐뜯은 사람도 없지 않았다. 그러나 우리는 여기서 이 사건을 그렇게 어렵게 생각할 필요는 없다. 아내를 사랑하는 나머지 아내의 모든 것을 말없이 포용해버린 김우영의 도량을 남자답다고 생각할 수는 없을까? 또 새로운 남성에게 자기의 전부를 바침에 있어 마음에 걸리는 한 가지 추억 — 과거 애인에의 미련을 그러한 일로써 깨끗이 청산해버린 나혜석의 처지를 동정할 수는 없

1) '게이오 대학'을 다니던 '최승구'이다.

었던가?

도대체 열녀는 불경이부(不更二夫)니 하는 따위가 케케묵은 이조(李朝)식 봉건사상의 유물이었다. 어디까지나 여성을 남성의 소유물화 하려던 남성 전제 사회의 횡포였고 여성 자신들의 노예근성이었다. 하물며 세상은 새로운 풍조에 들떠 있던 3·1운동 직후가 아닌가? 교토제대(京都帝大) 출신 이요, 동경 미술학교 출신인 지성인들의 이 일화가 만약 사실이라면, 우리는 그들이 그만큼 신사조에 눈떠 있었다는 사실을 높이 평가할망정 헐뜯을 아무런 이유도 없을 것이다.

이리하여 이들은 어쨌든 결혼하였다. 최순구 무덤에 빗돌 하나가 없으매 비까지 세워주었고, 그리고 상경한 그들이 날 받아 결혼했으니 1920년 4월 10일, 그날 정동(貞洞) 예배당에서는 새 출발을 내딛는 혼례식을 목사 김필수(金弼秀)가 주관하였고, 마침 토요일 오후라 하례객 또한 적잖이 붐비고 있었다. 신접살림은 인사동(仁寺洞) 어느 일각이었다.

이러구러 얼마가 지났다. 지금 코리안 헤럴드 자리에 있던 내청각(來靑閣)에는 색다른 구경을 찾아 모여든 장안 사람들이 밀어닥치며 온통 법석을 떨고 있었다.

"내 참, 세상이 개명은 했어. 여자가 전람회를 다 열구, 여보게 천지 개벽하고 처음 아닌가?"

"누가 아니래. 그러니 저러니 해도 저 벌거벗은 여자 좀 보게. 저걸 그림이라구 그려놨으니, 쯧쯧······."

그러나 이같은 고리타분한 비방과는 아랑곳없이 그날의 전람회는 만도의 인기를 그야말로 독점하고 있었다. 서로 다투어 가면서 그림을 예약하려는 사람들로 접수 계원은 비명을 질렀고, 그중 제일 비싸다는 〈신춘(新春)〉 한 점이 무려 350원을 호가하면서 서로 빼앗아가듯 팔려버렸다. 광목

한 필에 5, 6원 정도 하던 시절이니 자그마치 6, 70필의 가격이었다.

한국 최초의 여류 개인전이 이렇게 공전의 성황을 이루면서 나혜석이라는 이름은 장안의 화제를 독점하였다. 누구는 이과전(二科展)[2]에 입선한 경력의 소유자라고 했다. 또 누구는 웬만한 그림쯤 두 시간이면 그려내고 만다고 떠들어댔다. 인물화가 능하느니, 풍경화가 좋다느니 하는 이러한 공론 속에는 으레 요샛말로 유명세(有名稅)라는 것이 따라다니게 마련이었다.

동경미술에 다닐 때 누구하고 어쨌다는 둥, 정신(貞信)고녀에서 선생 노릇을 하다 어째서 그만 두었다는 둥 하는 소문·낭설은 그 후 세월이 흘러서 '경성일보 삼층 내청각(來靑閣)에서 나 여사가 처음으로 개인전을 할 때, 우영 씨는 대학생복을 입고 나 여사에게 작품을 손수 운반한 남성이다.'라는 기록까지를 남기게 되고 말았다.

그러나 필자는 여기서 이 기록이 도대체 터무니없는 말임을 분명히 밝혀둘 생각이다. 나혜석의 첫 개인전이 열린 날짜는 1921년 3월 19~20일 양일이었다. 그리고 이때 김우영은 이미 변호사라는 직함을 가지고 있었으며, 1920년 4월 동아일보 창립 발기인의 한 사람으로 끼어 있었다. 그리고 먼저도 말했거니와 그들이 결혼한 것은 20년 4월 10일이었다. 아무리 옷이 없기로서니 변호사가 대학생복을 입고 회장으로 작품을 날랐겠는가? 유명세 치고는 참 너무나 알뜰한 유명세가 아닐 수 없었다.

이후 나혜석은 조선총독부 제1회 미술 전람회에 작품 〈농가(農家)〉 및 〈춘(春)〉 2점이 입선함으로써 이젠 움직일 수 없는 화단의 확고한 위치를 차지하게 됐던 것이다.

그러나 이 무렵은 소위 일제 치하였다. 그리고 사이토(齋藤) 총독이 이른

2) 니카텐, 일본의 유명 전람회.

바 문화정책을 표방하고는 있었지만 사사건건 조선인에 대한 차별·멸시가 적지 않아 억울한 경우가 한두 번이 아니었다. 제2회 선전(鮮展)에는 그 전해 선전 때 일본인에게 주는 상장에 조선인 심사원의 이름을 삭제했다 하여 심사며 출품을 거부하는 소동까지 벌어졌다.

이러한 시점에 해마다 출품과 입상을 거듭하던 나혜석의 화력(畵歷)은 실로 절륜(絕倫)한 경력이었음을 알 수 있다. 그리고 그 실력이 일본인들로서도 어쩔 수 없는 우수한 경지였음도 짐작할 수 있는 사실이었다.

2. 신여성(新女性)의 선구자(先驅者)

그러나 나혜석은 비단 이렇게 화단에서만 유명한 존재가 아니었다. 문단에서도 시를 쓰고 소설을 쓰며 소위 여류 문사로 문학사의 한 귀퉁이를 차지했으니, 그가 『폐허(廢墟)』 제2호에 나정월(羅晶月)이라는 필명으로 「냇물」하며 「사(砂)」 등의 시를 발표한 것을 아는 이들은 이미 다 알고 있다. 나혜석의 작품 활동은 그 후 30년대 후반기에까지 계속되어 「현숙(玄淑)」 같은 창작을 남기었지만, 여기서는 우선 화가로서의 나혜석을 좀 더 이야기해두어야겠다.

제1회 선전(鮮展)에서 일본인에게 주는 상장에는 일본인 심사위원의 성명만 기록하였고, 반면 조선인에게 주는 상장에다는 조선인·일본인 심사원의 성명을 병기했다는 사실이 크게 파문을 던진 후 오래지 않아 화단에는 새로운 단체가 하나 탄생하였다.

애당초 선전을 마땅치 않게 여기던 서화협회(書畫協會)는 서화협회대로 전람회를 열곤 했지만, 이와는 별도로 뜻이 맞는 동인들끼리 힘을 모아 동인회를 만들고 전람회를 열곤 했으니, 그 하나가 고려미술회(高麗美術會)라는 것이었다. 고려미술회는 1923년 9월에 발족한 단체였다.

녹파 정규익 (綠波 丁奎益)을 비롯하여 박영래(朴榮來)[3] · 나혜석 · 강진구(姜振九) · 백남순(白南舜) 기타가 동인으로 참가한 이 단체는, 제1의 전람회를 이해 9월 25일~27일 간에 걸쳐서 개최했으며, 주로 나려시대(羅麗時代)의 고유 미술의 연구 회복과 개칙 등을 목적으로 하고 있었다. 3회 선전 때에는 조선인 입상자 8명 중 5명이 고려미술회 동인이었으니, 김은호(金殷鎬) · 이종우(李鍾禹) · 박영래(朴榮來) · 변관식(卞寬植)과 나혜석이 곧 그들이었다.

고려미술회는 그 후 송병준(宋秉畯) · 윤덕영(尹德榮) 등이 고문이 되어 장래의 원조를 약속한 바 있었으며, 1924년 10월 24일부터 5일간 기독교 청년회관에서 동양 · 서양화 94점으로 제2회 미전을 개최하여 발족 1주년을 기념하였다.

한편, 나혜석은 1913년, 진명(進明)고녀를 마치고 동경여자미술학교 선과에 입학했으니, 이 무렵 조선 여자들은 실로 양화가 무엇인지 그 이름도 실물도 본 적이 없던 시절이었던 것이다. 이리하여 18세의 어린 나이로 동선과를 마치고, 다시 사범과로 진학한 그녀가 귀국한 것은 1918년, 3 · 1운동이 나던 전 해였다.

그러나 이 무렵의 나혜석은 우선 적막한 주위에 낙심을 하지 않을 수가 없었다. 동경 유학생이라는 호기심으로 무슨 공부를 했느냐고 묻는 사람은 반드시 다음 한 마디를 덧붙이지 않는 이가 없었다.

"유화(油畫)요? 유화과가 도대체 뭘 하는 데죠?"

쇠귀에 경 읽기로 설명을 해 주어도 알아듣지 못하는 사람들이니, 나혜석은 그림 자체를 그만둘 생각이 한두 번이 아니었던 것이다.

3) 원문에는 박영채(朴榮采).

그러나 그때마다 깊은 이해와 엄한 편달로 나 씨의 용기를 북돋아 준 이가 있으니 곧 그의 둘째 오라버니였다. 그리고 애당초 미술학교를 지원한 동기부터가 이 나경석(羅景錫)의 권고요 격려로 말미암은 것이었다.

이리하여 오라버니가 데리고 가서 입학시켜 주는 대로 공부한 그녀가 귀국 후 그림을 가르치는 선생이 되었으니, 그녀가 봉직한 곳이 곧 정신(貞信)여학교였다.

동경로 갈 때만 해도 미술을 가르치는 학교가 있는지 없는지조차를 모르던 나 씨였으니, 실로 이 무렵은 한국 양화계로 보면 첫 새벽이었고, 따라서 여류 미술의 첫 수업자요 개척자라는 명예가 결국은 나 씨에게 돌아가게 되는 것이다.

그러나 우리는 이 무렵의 용감한 여류 개척자들의 말로가 하나같이 불행했다는 사실을 보며 의아한 느낌을 금할 수 없다. 『신여자(新女子)』사(社)의 주간으로 문필에 영명을 날린 일엽 김원주(一葉 金元周)가 지금은 수덕사 여승으로 속세와 인연을 끊고 있다. 당대의 명가수 윤심덕(尹心悳)은 현해탄의 고혼이 되었고, 여류 문사 김명순(金明淳)은 반은 실성하다시피 되었다는 말을 남긴 채 동경에서 외롭게 눈을 감았다. 그리고 나 씨조차도 말년에는 파경의 쓰라린 상처를 간직한 채 방황하다가 어느 절간인지 병원에서 외롭게 사라져갔다.

이야기가 여류 개척자들에게 미친 기회에 그 무렵의 한국 신여성들의 프로필을 잠시 더듬어 보자. 서북학회(西北學會)니 자강회(自强會)니 하면서 수구파(守舊派)·개화당 싸움이 한창이던 광무~융희년 간 ― 그러니까 이야기는 서재필(徐載弼)·안창호(安昌浩)·이승만(李承晚)·이동휘(李東輝) 등이 20을 갓 넘었을까 말까 한 시절로 거슬러 올라가게 되는 것이다.

도대체 서울 장안 여자들 치고 장옷 안 쓰고 다니는 사람이 없던 시절

에, 멀리 미국까지 가서 공부를 마치고 온 아가씨가 있었으니, 이가 곧 황(黃)메리 여사였다.

그러나 돌아와 보니 조선의 실정은 너무나 기가 막혔다.

학교라는 것이 고작 이화(梨花)학당이 있었다던가? 없었다던가? 이리하여 연설회를 열고 호별 방문을 하면서 서구 선진국의 문화를 전파하기에 노력한 황(黃)메리 여사가 마침내 황실의 엄비(嚴妃)를 움직여 여성 교육기관을 설치했으니, 이가 곧 진명(進明)·숙명(淑明)같은 학교였다. 황 씨 부인 메리 여사는 그 후 양모(梁某)에게 개가하였으나 순탄치 못한 채 말년을 독신으로 지냈다는데, 아무튼 한국 모던 걸들의 역사는 이 무렵부터 막이 오르게 되는 것이다.

그러나 세월은 신흥우(申興雨)의 백씨가 구두를 신고 종로로 나갔다가 구두를 처음 보는 장안 사람들한테 괴물이 왔다고 돌팔매질을 당했다는 이런 어처구니없는 일화를 남긴 시절이었다. 그러니 웬걸 모던 걸의 선구자 황 메리 여사에게서 투피스나 하이힐을 기대할 수 있었겠는가? 그저 장옷쯤 벗어 던진 것으로 벌써 모던 걸의 명예를 얻었다고 생각하면 큰 과실은 없을 것이다.

황메리 여사하고 앞서거니 뒤서거니 한 멋쟁이 아가씨들이 미국서 의과대학을 마친 여의사 박애시덕(朴愛施德), 그리고 근화(槿花)여고를 경영하던 김미리사(金美理士)양, 기미년 만세사건 때 이름을 날린 김마리아, 또 한국 최초의 양장미인이라는 윤고라 여사들이다. 윤고라 여사는 지금 신한당(新韓黨) 윤보선(尹潽善)의 백모(?)뻘 된다던가? 이 계보를 필자는 확실히 알 수 없으나, 아무튼 윤 당수의 선대인 어느 분의 가문으로 출가한 것만은 틀림없는 이야기이다.

이러한 제1기 모던 걸들보다 약 10년 뒤진 이들이 기미년 만세 사건을 전후하면서 배출된 멋쟁이 아가씨들이었다. 그리고 제1기생들이 겨우 장

옷을 벗은 정도라면 제2기생들의 시대에는 구두를 신어야만 모던 걸 축에 속할 수 있었다는 것이 특징이었다. 그러나 이 무렵 역시 하이힐에 스타킹이란 언감생심 꿈도 못 꾸던 시절이었다.

그럼 한국 모던 걸 제2기생들의 대표적 인물은 누구냐? 지금 수덕사 여승으로 있는 일엽 김원주(一葉 金元周)가 있다. 그리고 노래와 글과 평론과, 아니 차라리 그보다는 춘원(春園)과의 연애로, 또 그 부인으로 이름이 더 알려진 여의사 허영숙(許英肅)을 꼽아야 한다. 게다가 음악가 한기주(韓琦柱), 연설 잘하고 인물 잘났다고 삼척동자까지 모르는 사람이 없던 박인덕(朴仁德), 이분은 해방 전에도 유명하였고, 한 송이 꽃핀 국화꽃으로 그 미모가 구가되던 연출가 연학년(延鶴年)씨 부인 황귀경(黃貴卿)여사를 또 뺄 수가 없다. 황귀경 여사는 필자도 사진을 통해서 젊었을 적 모습을 알고 있는데, 만돌린을 턱 끼고 있는 도톰한 콧날과 작은 입매가 과연 이만저만 한 멋쟁이가 아니었다.

이 같은 제2기 모던 걸들 중에서도 김명순(金明淳) · 윤심덕(尹心悳) 등과 더불어 가장 널리 알려진 이가 곧 나혜석이다. 나혜석은 동경미술학교에 재학 중 결혼하라는 부친 엄명을 어기지 못해 일단 귀국했다가, 여주(驪州) 보통학교에서 약 1년 교편생활을 한 바 있다. 그리고 재차 도일하여 하던 공부를 끝마치고 1918년에 귀국하였다.

귀국 후 3 · 1운동이 나던 무렵 나혜석은 김마리아며 박인덕 등과 독립운동에 관계하다가 서대문형무소에 수감된 일이 있었다. 그러자 동경미술학교 시절의 애인 김우영이 교토제대를 졸업하기가 바쁘게 변호사 시험을 치렀던 것이다. 그러나 변호사 자격을 얻고 귀국해보니 어느덧 나혜석의 공판은 날짜가 지나버렸고, 이래서 김우영은 결국 애인을 위해서 법정에 설 기회를 얻지 못했다.

3. 파리 양행(巴里洋行)의 비밀(秘密)

이렇게 여류화가로 또 사회의 명사로 이름을 날리면서도 나혜석의 심중에는 항상 몇 가지 고민이 떠나지 않고 있었다.

사람은 어떻게 살아야 잘 사나, 부부간에 어떻게 살아야 평화스럽게 살까?, 또 여자의 지위는 어떤 것인가?, 그리고 미술의 본질이 무엇인가? 하는 그러한 고민과 불안과 초조는 결국 인생과 애정의 문제이며, 여성과 예술의 문제에 관계되는 것이었으니, 인생의 가장 근본적이요, 또한 핵심적인 문제이기도 했던 것이다.

이리하여 나혜석은 마침내 양행(洋行)을 꿈꾸게 되었다. 서구 선진국가의 생활과 예술을 보고 평소의 고민을 해결해보자는 것이었다.

그러나 나 씨에게는 이때 70 노모가 있었고 그 자긴 세 자녀의 어머니였다. 오늘이 어떨지 내일이 어떨지 모르는 노모를 두고 세 아이의 어머니가 양행이란 참 까마득한 꿈이 아닐 수 없었다.

그런 어느 날, 나 씨에게는 뜻밖에 절호의 기회가 찾아들었다. 남편 김우영이 모종 공무를 띠고 파리와 베를린을 거쳐 영국으로 출장하게 된 것이었다.

이리하여 이 절호의 찬스를 붙들고 나 씨는 평소의 염원이었던 양행을 결행하였다. 그러나 이것이 결국은 그들 부부로 하여금 생이별이란 비극을 가져오게 한 마(魔)의 기회가 될 줄이야……. 물론 그들은 이러한 불행한 사태가 오리라고는 미처 예측조차 하지 못했고, 다른 사람 또한 꿈도 못 꾼 일이었다.

1929년(?) 6월 19일. 이 날은 하여간에 이 같은 기회로 나혜석이 부산을 떠난 날짜였다. 아이들도 고국에 둔 채 잘 다녀오라는 노모와 하직하고 수원(水原)에 들른 나 씨가 다시 서울로, 이어 과거 부영사 부인으로 거주

하던 안동현에서 많은 사람들의 환영을 받으며 5일간 체류한 그들 부부는 봉천(奉天)·하얼빈·시베리아를 거쳐 7월 19일 파리에 도착하였다.

안재홍(安在鴻)을 비롯한 여러 사람의 환영을 받으며 호텔로 들어선 나 씨는 파리 구경조차 변변히 할 여가도 없이 김우영을 베를린으로 떠나보냈다. 그리고 3개월 후 남편을 찾아 베를린으로 갔다가, 다시 1월 4일 파리로 돌아와서 루브르 박물관으로, 저명한 화상(畫商)으로 다니며 그곳 화가들의 생활을 시찰하던 나 씨에게는 처음 보는 구주(歐洲)의 풍물이 그저 신기하고 황홀하기만 했을지도 모른다.

이리하여 어쨌든 이 파리 생활도 종언이 오고, 나 씨는 영국 런던 하며 이탈리아, 스페인, 미국을 거쳐 동경로 되돌아왔다. 그리고 이곳에서 이왕(李王) 전하를 배면하고 귀국했으니, 고국을 떠난 지 1년 8개월, 세계 9대 국가를 주유하고 돌아온 역두에는 떠날 때보다 조금 더 늙은 노모며 세 자녀가 오랜만의 재회를 누구보다도 기뻐하며 기다리고 있었던 것이다.

그러나 꿈에 그리던 이 양행도 결과적으로 아무런 혜택조차를 나 씨에게 주지 못했다.

아니, 혜택은 고사하고 이 양행이야말로 전반기에 쌓아 올린 나 씨의 생활과 명예를 근본적으로 파괴한 동기가 되었으니, 권승렬(權承烈)이라는 사람의 잘망궂은 장난 하나가 급기야는 김우영과 나 씨 사이를 걷잡을 수 없는 파국 속으로 몰아넣고 만 것이었다.

필자는 여기서 우선 이 사건의 전말을 굳이 독자들에게 알리고 싶지 않다는 사실을 고백하고 양해를 구해야겠다. 아는 사람들은 다 아는 얘기 겠지만, 굳이 모르던 사람들에게까지 알게 하고 싶지 않다는 것이 필자의 심정이기 때문이다. 들춰내봐야 관계자들 몇 사람 중 어느 한 사람에게조차 이익을 돌릴 수 없는 이 이야기는 과거인서 파묻어두고, 아무튼 들리는 말로는 『동아일보(東亞日報)』하루치가 그대로 고스란히 회수되었다는 이야

기만을 전해야겠다.

그 무렵 동아일보 사장으로 재직하던 S가 이 사건의 당사자인 C를 불리하게 하기 위해서, 파리에서 생긴 모종 사건을 대서특필 보도했다는 것이다. 그런데 그 C는 그 무렵 웬만큼 세도를 누리는 사람이었다. 이리하여 C는 부랴부랴 그 신문을 모조리 회수시키고 말았다는 것이다.

그러나 사건은 이로써 해결된 것이 아니었다. 이것으로 인하여 마침내 김우영과 나혜석 사이에는 소송 사태까지 벌어지고 만 것이다. 그러나 거기까지만 해도 좀 덜했다. 주위의 짓궂은 사주였는지, 혹은 또 나 씨의 자발적 의사였는지는 모르되, 나 씨는 나 씨대로 사건 관계자인 C에게 소송을 걸고 말았다.

그 후 나 씨의 제소(提訴)는 나 씨의 취하로 해결되고 말았다지만, 아무튼 이렇게 한 가정 문제를 법정 문제에까지 발전시켰던 이 사건은, 그것이 이 땅 최고 지성인이자 명사들 사이에 얽힌 이야기라는 데서 삽시간에 온 천하의 이목을 집중시키는 결과가 되고 말았다. 그리고 사건이 그렇게 확대된 것도 결국은 나 씨가 그 당사자를 제소했기 때문이라는 것이 필자가 들을 수 있었던 공통된 견해였다.

이리하여 이 사건은 마침내 그들 부부로서도 어떻게 해볼 수 없는 불가항력적인 것이 되고 말았다. 그리고 그런 사태 속에서 그들 부부의 사이는 날로 험하게 변해가고 말았던 것이다. 그리하여 마침내 이혼 수속까지가 밟아지고 만 것이다.

사회적 체면이라는 문제만 아니었던들 설마 이혼까지야 하고 생각한 나 씨였지만, 막상 일을 당하고 보니 눈앞이 캄캄하였다. 일시적인 감정과 체면 문제만 가라앉으면 무사히 수습되겠지 하는 기대에서 나 씨는 또 한 번 남편의 애정을 믿어보았다. 이리하여 어린 것에의 정과 회오(悔悟)의 마음속에서 동래(東萊)를 떠난 나 씨는 서울로 남편을 찾았다. 그러나 남편의

태도는 뜻밖에 냉엄하고 완강하였다.

이튿날 동래로 향하는 나 씨의 심중에는 네 아이를 끼고 바다로 투신해야겠다는 생각 하나가 적혀 있을 뿐이었다. 그러나 막상 동래로 오니 어느새 눈치를 챈 시모와 시누이가 아이들을 끼고 틈을 주지 않지 않는가! 또다시 짐을 챙기고 마지막 출가를 한 나 씨는 이제 남편도 자녀도 집도 없는 혈혈단신, 갈 곳조차 막연하였다.

역경 속에서 방황할 때일수록 예술가들에게는 예술에의 창작욕이 한층 맹렬하게 불타는 모양이었다. 파경이라는 이 인간 최대의 불행을 겪는 나 씨의 가슴에는 문득 제전(帝展) 입선이라는 맹렬한 의욕이 타오르기 시작하였다. 입선을 해서 어떻게 되자는 것도 아니었다. 또 명예를 회복하자는 야심도 물론 없었다. 그저 당장에 화필을 잡고 캔버스 위에 마음 내키는 대로 물감칠을 하고 싶은 미칠 것 같은 충격 — 그 충격 하나가 그때의 나 씨를 지탱한 유일무이한 정신의 지주였다.

'금강산으로 가자! 가서 어디 한 번…….' 이리하여 그림을 팔고 패물 등속을 전당잡힌 나 씨는 화필 하나를 지팡이삼아 금강산 만물상으로 찾아들었다. 기암절벽이 층을 이루는 곳 만상정(萬相亭)에서 한 달, 눈만 뜨면 아물거리는 자녀에의 그리움을 잊으려는 듯, 나 씨는 오직 한 군데 캔버스에다만 모든 심력을 집중하였다.

그리고 그동안 제작한 것이 대소 합하여 무려 20점, 이중의 〈금강산 삼선암(金剛山 三仙巖)〉과 〈정원(庭園)〉 2점을 제전에 출품했으니, 각각 50호와 20호의 역작이었다. 그리고 〈정원(庭園)〉은 파리에서 제작한 작품이었다.

나 씨가 금강산으로 들어간 지도 한 달 — 〈금강산 삼선암(金剛山 三仙巖)〉 등도 완성되어가던 어느 날, 뜻밖에 여기서 해후한 이가 아베(阿部充

家)⁴⁾라는 일인과 박희도(朴熙道)였다.

"혼자 오셨어요?"

툇마루에 걸터앉은 아베의 질문이었다.

"혼잣몸이 혼자 다니는 게 당연하잖아요?"

나 씨의 얼굴에 쓸쓸한 미소가 흘렀다. 아베는 동정한다는 표정으로 서울에 돌아갈 것을 권했다. 그러나 나 씨에게는 서울로 돌아갈 맘이 없었다. 상처받고 탈출한 서울, 남편이 살고 있는 서울, 그러나 그 서울에는 이미 나 씨를 반겨줄 아무도 있을 리가 없었다.

내일 완성될 그림이 있다는 핑계로 서울행을 거절한 나 씨는 이튿날 아베며, 박희도를 만나서 그들이 계획하는 압록강 상류 일주 여행에 한 몫 끼었다. 이리하여 이튿날 주을(朱乙) 온천으로 떠나는 아베며 박희도를 일단 작별한 나 씨는 고성(高城) 해금강으로. 동경 유학시절의 친구인 고성 군수 부인을 찾아갔으니, 이것이 나 씨가 후반생을 보낸 방랑생활의 첫 길이었다.

그 후 북청(北靑)으로 박희도 일행을 찾아간 나 씨는 그 일행인 박영철(朴榮喆—경성(京城)주재 만주국 명예 총영사를 지냄) 등과 함께 혜산진(惠山鎭)으로, 다시 신갈포(新乫浦)로 압록강 상류를 한 바퀴 돌고 신의주(新義州)에서 박영철 일행을 작별한 다음, 홀로 봉천(奉天)으로 찾아들었다. 그리고 이곳에서 전람회를 마친 후 동경로 떠났으니, 이젤 하나를 어깨에 메고 떠나는 심정이 과연 어떠했을지? 원수 외나무다리에서 만난다는 격으로 동경 역에 나와 있던 최린(崔麟)은 뜻하지 않은 해후에 깜짝 놀랐고, 나 씨 또한 울먹울먹하는 표정으로 다음 말을 잇지 못했다.

1,224점 중 200점을 추리는 제전에 〈정원(庭園)〉 한 점이 입선한 것을

4) 아베 미쓰이에.

안 것은 동경에서였다. 신문사 사진반원이 밤중에 문을 두드렸고, 라디오로 방송이 되고 하는 속에서 나 씨는 지나온 반생을 조용히 회고하였다. 그리고 이렇게 되돌아오는 명예를 안고 끝까지 갱생할 것을 굳게 맹세하는 것이었다. 그리고 어느 날이건 남편이 불러 줄 날이 있으려니 하고 또 한 번 믿어보는 것이었다.

4. 첫사랑의 추억(追憶)

동경 거리는 추억의 거리, 그 옛날 꿈 많은 처녀시절을 보낸 곳이 이곳이요, 첫사랑이 움튼 곳도 이 거리였다. 바로 저기 저 가로등 밑에서 그이 (金雨英)는 가모가와(鴨川) 10리 벌이 절경이라고 놀러 가자고 속삭이지 않으셨던가? 졸업시험 때였다. 그이는 휘파람을 불고 있었지. 덕택에 졸업시험을 잡쳐났지만.

'그러니 저러니 해도 니시자와(西澤)는 지금 어디서 살까? 망할 놈의 계집애, 시험 시간표를 알려 주려면 좀 똑똑히 가르쳐주지 않고, 글쎄 어쩜 교육학을 윤리로 착각을 한담! 애써 찻간에서 왼 공부가 헛수고로 그날 페스탈로치의 교육설은 곱게 잡쳐 버렸어. 하지만 그이와 함께 그린 그림이 우등을 했으니 그래도 그이 앞에 떳떳은 했지!'

이러한 추억에 젖으며 거리를 걷던 나혜석이 긴자(銀座) 모퉁이를 돌아선 어느 화구상(畫具商) 앞으로 다다른 순간이었다.

"아이구 이거! 이거 참 오래간만이군요! 이거 참 원, 아니, 이거 도대체 웬일입니까?"

호들갑스럽게 반색을 하며 손이라도 잡을 듯이 다가선 사람은 머리가 덥수룩한 중년의 사나이였다. 옷차림 하며 구두 꼴에도 궁상이 뚝뚝 떨어지는 키가 작달만한, 어쩐지 몹시 피로한 듯 초라해 보이는 사람이었다.

"······?"

"몰라보시는군요! 그럴 겁니다. 워낙 오래돼서······. 나 저 사토(佐藤)[5]입니다."

"어머나!"

이번엔 나 씨가 깜짝 놀랐다. 사토를 여기서 만나다니! 두 사람은 우선 가까운 다방으로 찾아들었다.

"벌써 18년 전 이야기군요!"

"그러네요. 참 꿈만 같아요."

"혜석 씬 좋은 남편 만나서 행복하시죠? 애기들도 귀여울 게구······."

"사토 씨는요?"

"난 세상만사 다 귀찮아져서 여태껏 혼자 삽니다. 그 후 몇 군데 선은 봤지만 어디 마음에 차는 곳이 있어야지요. 자꾸만 옛날 생각만 나고. 지금은 룸펜입니다."

"······."

"참, 『백화(白樺)』라는 잡지 보셨던가요?"

처다보는 사토의 눈에는 그리움이 호수처럼 고여 있었다. 세월과 함께 지금은 멀리 흘러가 버린 옛날의 순정! 그토록 매몰차게 짓밟혀버린 옛날의 사랑이지만, 사토는 나 씨를 잊을 수가 없었다. 그리고 지금 이렇게 마주앉아 있는 순간에도 그는 나 씨를 미워할 수가 없었던 것이다.

나 씨는 고개를 떨어뜨렸다. 더 이상 그 사토의 절절한 애모의 시선을 똑바로 볼 수가 없었기 때문이었다. 보슈(房州)로, 오오모리(大森)로, 옛날의 기억이 하나하나 되살아오면서 나 씨는 자기가 무척은 죄 많은 여자라고 생각하였다. 얼마나 그리웠으면 글쎄 「K子에게」라는 글을 『백화(白樺)』

5) 사토 야타. 일본인 화가.

에 실었겠는가? 얼마나 애모가 절절했으면 글쎄 40이 넘도록 독신으로 지냈겠는가? 그렇지만 그 또한 어쩔 수 없는 숙명이었으니, 이 사토는 일본 사람이었던 것이다.

이 사토와 나혜석 사이에 얽힌 로맨스는 잠시 뒤로 미루고 그 후 4년이 지난 1938년 정월. 서울로 수원으로 방랑생활을 하는 나 씨 앞으로 몇 사람 손을 거친 편지 한 통이 배달되었다. 주소도 발신인도 없는 편지가……. 뜯어보니 새해를 축복한다는 간단한 글귀와 함께 동경(東京) 사토(佐藤彌太)라고만 적혀 있었다. 오직 나 씨로 하여 40이 넘도록 결혼조차 할 수 없었던 중년 총각, 그러나 그는 끝끝내 옛사랑 나 씨를 못 잊은 모양이었다.

그럼 그들의 로맨스는 어떻게 싹이 텄는가? 사토(佐藤彌太)와 나혜석이 처음 만난 것은 나 씨가 동경 미술 2학년 때 일이었다. 사형(舍兄)이 권하는 대로 일본 사람 가정에 하숙을 정한 나 씨는 그 해 여름 방학을 해변에서 보냈다. 해마다 위병으로 고생을 하는 모양이 애처로워서 하숙집 주인은 일부러 보슈(房州) 친구에게 소개장을 써 준 것이었다. 그리고 그 집에는 나 씨와 엇비슷한 처녀가 하나 있었다.

시원한 바닷바람을 쐬며 나 씨와 보슈 처녀의 정분은 두터워갔다. 그러자 하루는 이 보슈 처녀가 동경 음악 학교에 다니는 사촌 여학생 A를 소개하였다. 그리고 이 A를 통해서 나 씨는 A의 집에 머물고 있다는 청년 하나를 알게 된 것이었다. 동경 사는 화가라는데 머리가 덥수룩하고 키가 작은 그는 한 해 여름을 보슈로 스케치하러 왔던 것이다.

이로부터 이 화가 — 즉 사토는 3대 1이라는 그 복스럽고도 영광된 교제를 마음껏 즐길 수 있었다. 그리고 타고난 성격이 서글서글한 나 씨 또한 이웃이겠다, 동무도 있겠다, 무시로 A에게로 가서 놀면서 사토하고도

곧잘 어울렸다.

때는 여름이요, 바닷가이다. 이래서 어느덧 슬그머니 바람이 들은 사토 씨, 장래 음악가요, 화가가 될 두 아가씨 중에서 마침내 저와 취미가 같은 나 씨를 은근히 사모하게 되고 말았다. 그러나 이 친구, 세 아가씨와 해수욕하는 분복이 그뿐이었던지 얼마 후 한 걸음 먼저 동경로 되돌아갔다.

그 후 어느 날 나 씨에게 장거리 전화가 왔다. 그 음성의 주인은 바로 그 사토였다. 그런데 이 친구 얼마나 나 씨가 그리웠던지 불쑥 한 마디 뱉더니 그만 전화를 끊어버리는 것이었다.

"보고 싶어서 못 살겠으니 빨리 돌아와 주시오!"

며칠 후 동경로 돌아간 나 씨는 물론 사토의 그런 전화쯤 벌써 잊어버린 다음이었다. 그런데 하루는 하학하고 막 교실을 나가려는데 손님이 왔다는 전갈을 받았다. 누굴까 하면서 현관으로 나간즉 사토가 명태처럼 수척한 몰골을 하고 눈이 빠지게 기다리고 있는 것이었다.

"아유! 오랜만이군요! 어떻게 오셨죠?"

"네, 저어, 좀 의논할 말이 있는데 우리 집으로 좀 갑시다."

"글쎄요……."

"안 가신다면 또 오겠어요. 날마다 들르겠어요!"

이 구석 저 구석에서 처녀들이 무슨 큰 수나 난 것처럼 훔쳐보면서 서로들 수군거리고 있었다. 금남(禁男)의 집 — 동경 여자 미술학교 현관에 장발의 청년이 불쑥 나타나서 여학생과 정다운 듯이 속삭이다니……. 이 또한 개교 이래 초유의 대사건이라 할 수 있었다. 그런 시선이 두려워서라도 나 씨는 별 수 없이 사토의 뒤를 따라나서지 않을 수가 없었다.

조용한 방에 마주앉은 나 씨와 사토.

"저하고 결혼해 주십시오."

"어마, 갑자기 무슨 말씀을!"

"당신더러 일본사람이 되라고 안 하겠습니다. 제가 조선 사람이 되겠어요!"

사토의 고백도 대담하고 솔직했지만, 나 씨 또한 태도가 분명하였다. 일언지하에 못하겠다고 거절한 나 씨는 매몰스럽게 사토를 뿌리치고 되돌아갔다. 그 후 사토는 나 씨의 사형(舍兄)을 통해서 결혼시켜 달라고 애원했지만, 서로 본인끼리 타협하라는 아리송한 대답을 들었을 따름이었다.

세월이 조금 지나서 나 씨는 오오모리(大森)로 방을 옮겼다. 그리고 하루는 하학하고 나서 막 쇼오센(有線)을 내리는데 어느새 나타났는지 사토가 불쑥 앞을 막아서는 것이었다.

"나하고 결혼 못하겠어요?"

"네! 못하겠어요!"

순간 나 씨의 권총에 새까만 권총이 겨눠졌다. 그럼 너 죽고 나 죽고 말자는 사토의 일편단심이었다. 곤두박질을 치며 도망한 나 씨가 그 후 18년, 김우영과 결혼하고, 다시 이혼을 하고, 그리고 동경로 가서 뜻밖에 이 사토를 만난 것이었다. 그리고 그때까지도 이 사토는 오직 나 씨만을 생각하면서 외롭게 살았던 것이다. 비련(悲戀) 20년… 황진이를 연모한 총각이 죽으매 황진이는 자기의 적삼을 벗어 덮어주고 기생으로 나섰다지만, 나 씨는 끝끝내 편지 회답 한 장을 허락하지 않고 말았다.

5. 그 인간(人間)과 말년(末年)

화제를 바꾸어 나혜석의 사람됨을 더듬어 보자.

남편 김우영이 약간 더듬거리듯 구변이 덜 좋은 반면 나 씨는 청산유수였다. 따라서 그 가정에는 차라리 나 씨의 목소리가 우세하다면 우세한 형편이었다.

직업이 변호사일 뿐 가정에서도 변호사가 될 수 없었던 김우영은 그러한 나 씨의 음성에 다소 눌리는 듯한 기색도 없지 않았다. 하기야 그래서 엄처시하(嚴妻侍下)란 터무니없는 오해도 받았겠지만….

그러나 그 부부는 다정하였다. 서글서글한 눈매에 붙임성조차 나쁘지 않던 나 씨는 친구를 좋아하였고, 이것이 그들 부부의 보금자리에 수시로 두서너 명의 부인들을 떠나지 않게 한 원인이었다. 그리고 그들 친구 중에서도 유별나게 가까웠던 사이가 최은희(崔恩喜) 하며 진명 동문인 김숙배(金淑培) 등이었다.

바로 김우영이 안동(安東)현 부영사로 재직했을 때의 일이다. 서울서 학사 시찰단이 조직되어 안동현으로 간 최은희·허영숙은 잠시 얼굴이나 보고 간다고 나 씨를 방문하였다. 아무리 다정하다고는 하지만, 남편과의 살림집에서 오래 지체할 수도 없었기 때문이다. 그러나 이 같은 그들의 계획은 나 씨 집 대문을 들어서자 완전히 틀어지고 만 것이었다.

잡담 제하고 김우영을 옷방으로 축출해버린 나 씨는 아이를 시켜서 과일을 사오고 청요리를 시켜왔다. 하룻밤 자고 가라는 청에 마지못해 밤을 지내자 이튿날 나 씨는 두 친구를 데리고 거리로 가서 값비싼 물건들을 선물하였다. 그리고 김우영까지 세관으로 따라 나와서 밀수품이 아니라는 사정을 설명하면서 통관수속까지 밟아 주는 것이었다.

이렇게 친구들을 좋아한 나 씨였기에 때로는 또 애매한 사람이 봉변을 당하는 수도 없지 않았다. 그리고 그런 사람 중에는 당대의 문호로 이름을 날린 횡보 염상섭(橫步 廉想涉)이 끼어 있었다.

나 씨와 김우영이 인사동(仁寺洞)에 살림을 차린 얼마 후, 하루는 꼭 만날 일이 있다는 바람에 최은희는 멋도 모르고 지정된 식당으로 찾아갔다. 그런데 방에는 뜻밖에 웬 건장한 청년이 나 씨하고 속삭이지 않는가? 얼떨떨해진 최은희 양, 들어갈 수도 안 들어갈 수도 없어서 망설이자 나 씨

는 빙그레 웃음을 띠며 불러다 앉히더니 인사를 시키는 것이었다. 그 청년이 바로 횡보 염상섭이었던 것이다.

바늘방석에 앉은 기분인데 식사가 배달되었다. 그러나 하도 불안한 바람에 최은희 양, 식사가 목구멍으로 넘어가는지 콧구멍으로 들어가는지를 알지 못했다. 그도 그럴 것이 생면부지한 청년 앞이요, 또 그 청년인 즉 바로 조금 전까지 나 씨와 다정한 듯이 소곤거리지 않았는가? 최 씨는 정녕코 그들 사이가 이상하다 생각하면서 자기 멋대로 적당한 상상을 하고 있었던 것이다.

이리하여 이 거북살스런 삼두회담(三頭會談)은 끝나고, 나 씨며 최은희는 염상섭을 작별하였다. 그리고 두어 마장 걸어갔을까? 아무래도 미심쩍은 생각에 염 씨와의 사이를 슬며시 떠보려는데, 나 씨는 불쑥 한다는 말이 염상섭에게 시집을 가라는 것이 아닌가? 일부러 최은희를 위해서 그런 자리를 베푼 것이니 시집가겠다면 중매를 들겠다는 것이었다. 이래서 더욱 얼떨떨해진 최은희 양, 얼굴이 홍당무처럼 벌게지면서 불쑥 한마디가 튀어나왔다.

"싫다, 애! 그런 옴두꺼비같이 생긴 사람한테 누가 가니?"

횡보 염상섭 선생도 아마 이렇게 팔자에 없는 옴두꺼비 노릇을 했다는 사실만은 평생 모르고 지냈을 것이다.

이와 똑같은 사정으로 똑같은 욕을 먹은 이가 설의식(薛義植)의 형인 설원식(薛元植)이었다. 그런데 이번엔 김숙배가 당사자였다. 멋도 모르고 청량사(淸凉寺)로 갔던 김숙배 양은 돌아오면서 불쑥 내뱉었다.

"싫다 애! 그런 말 도둑놈같이 생긴 사람한테 누가 가니?"

그러나 결국은 이 설원식도 염상섭과 마찬가지로 그런 혼담이 있었다는 것도, 또 그런 욕을 얻어먹었다는 것도 평생 모르고 지냈을 것이다.

이렇게 친구들을 위하여 시중들기를 좋아하던 나 씨였건만, 후반생 이

후는 오히려 친구들에게 신세를 지며 이곳 저것으로 전전하는 신세가 되고 말았다. 10년이면 강산도 변하고 밉던 사람이 고와지는 수도 있으니 날 찾을 날도 없진 않겠지? 이렇게 믿었던 남편에의 기대도 어그러진 채 김우영은 영영 나 씨를 찾지 않았다. 그리고 친정에서도 나 씨를 환영하는 이가 없었다.

동경에서 서울로, 서울에서 수원(水原)으로, 수원(水原)에서 대전으로 이렇게 떠돌아다니던 나 씨의 주제는 이리하여 나날이 남루해갔다. 그리고 말년에 나 씨를 본 이들은 옷에서 고약한 냄새가 나더라는 말조차를 하고 있었다. 수덕사(修德寺)로 김일엽(金一葉)을 찾아갔다가, 또 마음이 내키면 바람이 부는 대로 해인사(海印寺)로 가서 있다가, 이렇게 동서(東西)를 유랑한 나 씨의 말년의 행적은 또한 수수께끼 속에 파묻힌 채 알려진 사실이 없다.

수덕사 견성암(見性庵)에서 작품활동을 하다 한때 대전(大田)에서 방황하였고, 그러다 결국은 해인사(海印寺)에서 중풍으로 사망했다는 설은 나 씨의 사망을 해방 전으로 말하고 있다. 그러나 나 씨는 청량리 뇌병원이나 혹은 원효로 자혜병원, 아니면 청량리 위생 병원에서 해방 후 사망했다는 유력한 반대설이 없지도 않다. 그리고 사망지는 어디건 간에 해방 후 서울에서 그를 보았다는 사람들이 있음에랴? 단 하나 확실한 것은 그의 말년이 지극히 불행했으리라는 추측뿐인 것이다.

이렇게 비참한 환경으로 떨어진 것도 결국은 그의 오라버니 나경석(羅景錫)의 눈 밖에 났다는 탓이 적잖았을 것이다. 진명을 졸업할 때, 친히 손잡고 동경까지 가서 나 씨를 미술학교에 입학시킨 사람이 바로 경석이었다. 그리고 나 씨가 그림에 실망했을 때, 누구보다도 따뜻이 감싸주며 격려한 이도 경석이었다. 따라서 이 경석은 실로 나 씨의 천재를 키워 준 은인이요, 그를 가장 아끼던 이해자의 하나였다.

뜻밖에 청천의 벽력으로 김우영과의 이혼 문제가 대두됐을 때도 경석은 그래도 나 씨를 버릴 수가 없었던 것이다. 그러나 이러한 경석이지만 십년 작정하고 절에서 수양 속죄하라는 충고가 수포로 돌아간 다음, 다시 또 나 씨를 보려 하지 않았다고 한다. 믿었던 만큼 실망도 컸고, 사랑했던 만큼 증오도 더했던 것이 아마도 이 경석의 심정이었을 것이다. 이리하여 나 씨는 마침내 혈혈단신이 되고 말았던 것이다.

수원 일각에서 출생하여 기미(己未)년 만세 때를 전후하면서 혜성처럼 나타났던 화가 나혜석, 그녀는 이 땅 여류 화단의 황무지를 개척한 사람이요, 여류 미술의 첫 수입자였기 때문에, 그의 업적은 문화사상에 찬연히 빛나게 되는 것이다. 뿐더러 그녀는 여류 시인으로 또 소설가로서도 활약했으니, 그의 작품은 『폐허(廢墟)』에 발표된 「사(沙)」·「냇물」 등의 시를 비롯하여 「파리(巴里)의 그 여자」·「현숙(玄淑)」·「총석정(叢石亭) 해변에서」 등의 희곡·소설·수필 등 기타. 이렇게 탁월한 재능에도 불구하고 말년이 불행했던 까닭은 자유를 구가하며 파리에서 잘못 맺었던 하룻밤 풋사랑— 그것이 결국은 그의 생애의 모든 것을 파괴했으니, 그 또한 과도기적 자유주의자의 가엾은 희생이었고, 불나비처럼 살다 간 덧없는 인생이었다.

마지막으로, 나혜석이 남긴 시 작품 중 「노라」 한 편을 소개함으로써 그의 문학의 전부를 대신하겠다.

나는 인형이었네.
아버지 딸인 인형으로
남편의 아내 인형으로
그네의 노리개였네.

노라를 놓아라.

순순히 놓아다고
높은 장벽을 헐고
깊은 규문(閨門)을 열고
자유의 대기 중에
노라를 놓아라

나는 사람이라네.
남편의 아내되기 전에
자녀의 어미되기 전에
첫째로 사람이었네.

나는 사람이로세.
구속이 이미 끊쳤도다
자유의 길이 열렸도다
천부의 힘은 넘치네.

아아, 소녀들이여
깨어서 뒤를 따라오라
일어나 힘을 발하여라
새날의 광명이 비쳤네.

최초의 여류화가 나혜석

김일엽(金一葉)
『未來世가 다하고 남도록』, 인물연구소, 1974.

여성의 사회적 활동에 제일 먼저 나선 이가 나혜석 씨인가 한다. 나 씨는 과연 그 때 여인으로는 잘났던 것이다. 인물로나, 재주로나, 정신으로나 여자로서 동경으로 유학한 것도 아마 처음이었을 것이다. 더구나 최초의 여류 화가로, 일류 남자 화가보다도 앞서는 굵은 선의 화가였다. 이른바 제국 미술원 전람회에서 특선을 두세 번이나 받은 제전(帝展) 화가로 촉망을 받는 몸이 되었다.

당시 일본에 유학하는 남학생들이 모인 자리나, 다니는 길가에서는 나혜석의 이야기뿐이었으며, 하다못해 한국 유학생들이 잘 다니는 길가 담장에까지 '장차 내 아내는 나혜석'이라고 낙서까지 하게 되었다. 남자 유학생들의 화젯거리로 호화판을 이룬 여인이 나혜석이었다.

갸름하고도 둥그스름한 흰 얼굴에 서글서글하고 빛나는 매력적인 눈동자를 굴리며, 슬기로운 표정을 띤 웃음을 머금은 혜석의 얼굴은 바라만 보아도 남자들의 가슴은 설레게 되었던가 보았다.

더구나 학교 성적이 일본 여학생보다 앞서고, 교외의 좋은 자연경을 배경으로 하여 조용히 앉아 그림을 그리는 그 자태는, 그림으로도 나타내지 못할, 그림을 초월한 명화 한 폭을 상기시켰다.

나 씨는 그 많은 남자 중에서 가장 여인의 마음을 끌 만한 남자로, 뛰어

나게 그림의 재주가 있는 최승구(崔承九)[1]라는 자기보다 한 살 아래가 되는 당년 19세 미소년과 지극히 열렬한 사랑에 빠졌다.

타는 듯이 목마른 젊은 사슴이 샘물을 바라보고 마구 달리는 듯한 정열의 3년! 한창 열과 희망이 교착된 가슴이 부풀어 숨 가쁜 그때 누가 뜻하였으랴. 첫째는 단명이라는 말 그대로 최 씨는 폐결핵으로 나 씨의 춘심에 불만 질러 놓고 그만 요절해버렸다. 최 씨는 예술과 나 씨를 같이 사랑했다. 동시에 두 가지 일은 이룰 수 없음이 늘 한스러웠다.

그림에 열중하고 있는 때도 최 씨의 열띤 생각은 문득 나 씨 곁으로 달려가게 했다. 달려드는 그를 껴안은 나 씨는 곧 공(空)의 경지를 맛보는 것이었다.

"마음이야 여읠 리가 있어요."

하던 목소리만 남긴 그 사람은 내 대답을 기다리지도 않고 어디를 가 버렸느냐고 울부짖던 나혜석 씨는 타는 가슴을 차마 견딜 수가 없었던지 나 씨를 순정적으로 따르던 제대 재학 중인 김우영(金雨英)이라는 청년과 약혼까지 하게 되었다.

약혼 후이겠지만, 한편으로는 나혜석 씨는 이광수(李光洙)라는 다각적으로 천재를 지닌 청년도 사귀었던 것이다. 그런데 춘원은 나 씨와 친한 허영숙(許英肅)이라는 재색을 겸한 의전생도 사랑하였다. 아마 이왕 사귄 나 씨도 거절하기 어려웠을 것이다.

아무튼 나 씨와 허 씨는 다 같이 이광수를 찾아 다녔다. 춘원은 허 씨에게 화요일과 목요일에만 오라고 하고, 나 씨에게는 수요일과 금요일에만 찾아오라고 해 놓고 그날이 아니면 만날 수가 없다 하여 허영숙, 나혜석 두 사람에게 다른 날에는 방문할 생의(生意)를 못 내게 했다.

[1] 원문에는 최송구.

그러나 나중에 허 씨는 이광수 씨가 나 씨와 만나는 것을 알고 펄펄 뛰게 되니, 이 씨는 아마 허 씨를 더 좋아했던지 나 씨의 양해를 얻어 나 씨로 하여금 양보하는 편지를 허 씨에게 내게 했다.

'내가 이 씨를 사랑한 것은 다만 성격이 같은 점이 많다는 것밖에는 없었소. 허 씨를 나 몰래 사귀었다고 해서 실연은 느끼지 않을 정도의 정열이었으니, 그것을 무슨 사랑이라 하겠소. 오직 두 분의 사랑의 길에 애로 없으시기를.'

미쁨 있는 벗으로 알아주기 바라는 이런 편지를 허 씨 앞에 던졌기 때문에 단시일 내로 이광수, 허영숙 양씨 사이에 벌어졌던 틈은 그만 어울려졌던 것이다. 허영숙, 나혜석 양씨는 본래 어릴 때부터의 벗이었다.

약혼녀가 된 사랑의 포로

그 전에 나혜석 씨는 약혼한 김씨에게,

"나는 이광수 씨와 결혼하게 되었으니, 미안하지만 단념해 주시오."

하는 절연장을 이미 내고 난 후였다. 하지만 어릴 때부터의 정분에 나 씨는 춘원을 울면서 양보했다. 그 일만 보더라도 나 씨의 아량은 알만 했다.

그러나 그 때 나 씨의 입장이 얼마나 곤란했을까 하는 것은 누구나 헤아릴 수 있는 일이었다.

묵은 애인도 못 믿고, 새 애인에게는 버림받은 격이 된 나혜석 씨에 대한 소문은 남녀 유학생들의 흥분을 일으키게 되었으며, 시기의 대상으로 삼던 이들의 비방은 빗발치듯했다. 그러나 나 씨의 기운은 조금도 수그러지지 않았다고들 했다.

동경 바닥에서 소문이 퍼지자 본국에서는 그녀의 둘째 오빠 나경석 씨

가 그만 단숨에 동경으로 뛰어들어갔다. 동생을 데리고 나오던 길, 현해탄 가운데서였다.

"너는 죽어 마땅한 목숨이다. 네 구차한 목숨을 건지러 오기보다 듣기에 너무 창피스러워 너를 데리고 오기는 왔지만, 나는 너를 데리고 집안에 들어갈 면목이 없다! 차라리 이 현해탄에 빠져 죽어 더러운 혼의 때나 벗어라!"

오빠의 나무람에 나 씨는 정색을 하고,

"오빠는 당연한 말씀을 하십니다. 조금도 야속스럽지는 않습니다. 그러나 오빠는 생존의 권리를 침해한 사람이라는 것을 반성해야 해요. 형제라는 것은 서로 깨우치고 도와줄지언정 형제의 생명을 좌우하는 자유권을 준 이는 없습니다. 말씀이 월권적이라는 것보다도 자살 방조자의 죄의식을 가져야 합니다. 나는 약혼자와 협의하여 파혼하였고, 사랑을 양보했을 뿐, 목숨으로 사죄할 만한 범죄자는 아닙니다."

오빠는 할 말이 없었다. 둘째 오빠 나경석 씨가 가장 사랑하던 동생이었으므로 동생이 하는 그 말에, 오히려 스스로의 주체력으로 살아가는 여장부라고 느꼈을 지도 모른다.

김우영 씨는 실연의 비애에 싸였다가 나 씨의 일을 알고 다시 약혼 운동을 하게 되어 결혼에까지 이르렀던 것이다.

그때는 처녀가 스무 살만 되어도 너무 늙었다고 혼처가 잘 생기지 않던 때이므로 나 씨가 결혼식을 올릴 때는 스물다섯 살이나 되었고, 따라서 색시의 나이가 너무 많아 보이더라는 말을 들었을 뿐, 나는 참석하지도 못하였다.

그런데 그때는 신혼여행이라는 말조차도 못 듣던 때이므로 나 씨 부부의 신혼여행에 관한 이야기는 화젯거리가 되었다. 연애의 역사에서도 그리 흔하지 않은 기이한 여행이었다.

요즈음 공처가라는 이야기는 많지만 '공약혼녀'라는 말은 듣지 못하는데, 그 때 김, 나 양씨는 약혼 때부터 벌써 약혼녀의 전권 행사로 일관했다. 약혼 때에 나혜석 씨는 김 씨의 기숙사에 가서 결혼한 부부처럼 방종하게 지내온 터에, 신혼여행에 관한 일은 일체 묻지도 말고 다만 여행비를 신부인 자기가 맡았다. 하는 대로, 가는 대로 따르기만 하라고 신랑인 김 씨에게 명령을 하니, 김 씨는 그저 "네, 네." 하고 허락하는 형편이었다.

어느 날 신랑은 신부가 차표를 사주는 대로 차표와 짐을 메고 들고 오르라는 차로 올랐다. 그리고 어디쯤인지 가다가 내리라는 데서 내렸다. 신랑은 논둑과 밭둑을 지나 언덕으로 오르라는 대로, 내리라는 대로 눈치만 슬슬 보며 따라만 가는 것이었다. 언덕의 햇빛이 아늑한 곳에 조각 나무의 묘표 하나 없이 풀만 우거진 외로운 한 무덤 앞에 이르렀다.

신부는 그 앞에서 더 걷지 않았다. 신랑 역시 멍해서 나란히 서지 않을 수 없었다. 그러나 무슨 일인지 몰라 신랑은 궁금하지 않을 수 없었다. 새 색시처럼 된 신랑은 처음 하라는 대로 복종만 해 온 터라 쑥스러운 생각이 안 날 수 없었지만, 꾹 참고 신부의 말이 나오기만 기다렸다.

"이 무덤은 내 첫사랑의 대상인 최승구 청년의 무덤이라오. 가장 외로운 인간의 무덤이죠. 그래도 생전에 사랑을 한 책임감이 느껴져서 조그만 비나 하나 세우려고 합니다. 당신에게 대한 미안한 생각을 다 없애기 위해서죠. 책임감에서 꺼림칙한 마음이며, 애정의 여운까지 아주 깨끗하게 씻어 버리기 위하여 신혼 여행비로 이 무덤에 비석이나 하나 해 세우고, 최 씨와 영원히 이별을 하려는 것이죠. 그래서 이 후로 나는 과거 일은 아주 청산해 버리고 순정적이고, 충실한 아내 노릇을 하기 위함입니다. 아무튼 당신은 모두 양해하리라고 믿어요."

사랑에 버림받고 입산

또한 결혼 초야에 여권 회복이라 할지, 난혼 개막이라 할지 모를 신부의 제의가 있었다는 것이다.

"남녀는 같은 인권을 가졌으며, 정적으로 다르지 않는 바에야 편무적(片務的)[2]으로 여자에게만 정조를 지키라는 것은 여권을 너무 무시한 동양 도덕이요, 윤리요, 법률이니 우리는 그런 인습에 얽매이지 말고, 좀 자유 분위기에서 살아야겠소. 당신에게도 성적으로 별미를 구하게 될 때가 있을 것이요, 같은 정적(情的) 동물인 낸들 그럴 때가 없으리란 보증은 나 스스로도 할 수 없는 것이 아니오. 그러니 서로 알려지지 않을 정도로 자유롭게 살아가는 것이 어때요?"

신랑은 그 일만은 허락할 수 없으련만, 첫날밤의 가장 즐거운 때를 이용한 나 씨의 계획대로 되어 몽롱한 중에 신랑은 어떤 기분이 되었는지는 몰라도 무조건 허락하게 되었던 것이다.

나혜석 씨의 남편 김 씨가 안동현 부영사로 갔을 때에도 국제적인 교제와 사무적으로 또는 서류 정리까지 나 씨가 많이 하여 자연히 어느 정도 남자들을 사귀기 때문에 부부싸움도 없지 않았던 것이다.

그런데 소학교 때부터 동무인 방인근(方仁根) 씨의 전 부인인 전유덕(田有德)이라는 이가 그들 살림을 구경하고 와서 내게 들려준 얘기가 있다.

"나혜석이란 참 났어 났어, 난 여자거든! 글쎄 가정을 어찌 잘 정돈해 놓았는지 감동심이 나서 농속까지 뒤져 봤는데, 남편의 내의, 아이들의 양말끼리 착착 쟁여 놓았어! 아이들을 잘 가르쳐서 아이들의 하는 행동이나, 자기가 방문객을 대접하는 양이나, 방문객을 만나는 시간, 사무 보는 시

2) 편무적(片務的): 의무를 한 쪽에서만 지는.

간, 서류 정리 시간 등등을 꼭꼭 지키고, 그 바쁜 중에서도 아이들 양말까지 다 기워 놓고 남편 내의 등을 챙기는 양, 그림 그릴 시간에 그림 그리고, 산보 갈 시간 여유까지 있게 하고, 그림 때문에 여행할 날까지 배정해 놓고 어긋남이 없이 사무 처리까지 안팎으로 못하는 일이 없더라니까. 김우영 씨가 그렇게 숭배를 할만도 하거든⋯⋯ 그리고 사회에서 나혜석의 김우영이로 알게 된 것도 당연하거든⋯⋯."

그러나 안동현 부영사를 지낸 후에 세계 유람을 떠나서 여행 중에 빠리에 머물러 한 8개월 동안 그림을 연구하던 정열적인 나 씨는, 여창(旅窓)의 외로움을 어떤 천도교의 중진 인물과 사귐으로써 위로한 일이 그만 탄로되어, 4남매나 낳고 그 유명하게 잘 살던 내외가 헤어지지 않을 수 없게 되었다.

참으로 무상한 세상일이었다.

김 씨 어머니가 유언하기를,

"어떤 어머니에게나 어린 것들에게는 어미밖에 없으니, 나 죽은 다음에는 제 어미를 도로 데려다가 아이들을 기르게 하라."

고 간절히 부탁했다.

하지만 그렇게도 위하고 사랑하던 아내가 이제 와서는 그렇게도 보기가 싫었던지 나씨가 상청에 온 것을 보고,

"그 여인이 상제 노릇을 한다면 나는 상청에 나오지도 않겠다."

고 호통 치는 바람에 나 씨는 그만 붙들어 대는 이에게 밀려나게 되었다.

남자의 마음은 그렇게 달라지는 것이다. 그 때 나 씨는 나를 찾아 수덕사 견성암으로 와서 머리를 깎는다는 것이었다. 그렇게도 잘났다던 여인인 나혜석!

미의 화신으로 남자들의 환영에 둘러싸였던 나혜석!

최초의 여류 화가로 여류 사회를 그렇게 빛내던 나혜석!

그 여인이 자기를, 사랑이 고개 너머 상상봉까지 치켜 올라 주던 그 사회에서 밀려나니, 산중으로 나를 찾아 왔던 것이다.

옛날 정의로 나를 찾아온 것이 아니라 몸을 의지하는 데 도움이 되고, 소개자가 되어 달라고 찾아온 것이다.

끝내 파경에 든 선각자

나는 세상에서는 가장 외로운 여인이지만, 그래도 버릴 수 없는 무엇이라도 있었을 것이고, 잊지 못할 인간도 없지는 않았지만, 나를 상실한 나요, 생명을 잃어버린 나로서 한 조각 생명을 겨우 부지하고 있는 인간임을 확인하고, 전체적인 영원한 생명이 살아갈 길을 찾기 위하여 모든 것을 버리고 돌아 온 차라, 누구와의 정실(情實) 관계로 자비를 베풀 여가도, 형편도 못 되었다.

그 때 나혜석 씨로 말하면, 알아보기 어려울 만큼 변모되어 있었다. 서글서글하고 밝은 그 눈의 동공은 빙글빙글 돌고, 꿋꿋하던 몸은 떨리어 지탱해 가기 어렵게 되었다.

그녀는 이혼을 당하지 않으려고 갖은 애를 써 보았으나, 법적으로 이혼을 당하게 되고, 남편의 정은 정반대로 돌아갔으나, 어찌할 수 없었던 것이다. 웃음기가 가시지 않던 남편의 눈은 부라리는 원수의 눈으로 돌변하여, 기름과 피를 짜서 기른 3남매를 마지막 이별의 손목 한 번 못 만져 보게 하고, 알몸으로 밀어 내는 봉변을 당한 것이다.

이혼장을 든 손은 꼭 쥐어져 펴지지가 않고, 눈은 빙글빙글 돌아가고, 몸은 비틀렸던 그대로 회복되지 않는다는 것이다. 나는 무상한 세상을 다시금 느끼게 되었다.

그래도 나 씨는 아이들의 모습이 어른거리고, 남편의 환영이 떠올라 미칠 것만 같다는 것이다. 그래서 밤을 울어 새우는 날이 많아 몸을 회복할 길이 없고, 길에서 같은 나이의 어린애가 눈에 띄어도 외면하게 된다는 것이다.

나는 이런 말로 위로해 보았다.

"이왕 시대 사건에 뛰어났으면 힘차게 나가야 하지 않겠소? 만일의 경우를 어찌 아니 생각하느냐 말야. 가정도 자녀도, 벗어나는 그 생활 태도를 계속할 것이지, 그렇게 못할 바에는 애당초부터 내 정신적 역량을 헤아려 온건한 여인으로 살아야 할 걸, 나는 저런 바본 줄은 몰랐어……"

나 씨는 힘은 없으면서도 반발적인 대답을 했다.

도덕과 전통의 기준이 한결같지 않다 하더라도 그 시대의 호흡에 맞추지 않는 것은 결코 탈선적 행동이 아니라고 할 수는 없다. 그러나 과거 나 씨가 한 그 일의 잘잘못은 문제 밖으로 하고, 그 때라도 무슨 일에든지 하나로 일관해야 할 것이었다.

지금 생각하는 한 가지 일, 한 가지 생각 외의 생각은 다 소멸시키고, 외곬로만 나가면 생각이 통일되어 올바른 길을 찾게 되는 것이라고 내가 간곡하게 일러도, 나혜석 씨는 악의가 없는 인간이라 원심(怨心)은 없으면서도 과거의 한스런 생각에서 끝까지 헤어나지를 못하는 것이었다.

이왕에 일이 그렇게 되었으면 남편이니 자녀니 다 단념하고, 직업적인 내 현실인 갱생의 길을 찾아야 한다는 것을 모르는 것이었다. 이미 쫓겨난 과거에서만 헤매는 매몰된 정신이라 내가 다시 살 길을 아무리 여러 말로 되풀이해 주어도 이해조차 못 하였다. 내 말만 알아듣고 안심하게 되면, 몸도 건강해지고 정신력도 회복되련만 나 씨는 아깝게도 정신을 회복할 길이 없다.

그래서 그는,

"일엽처럼 나는 불교쟁이는 되기 싫어."

하며 그의 정신은 이미 종교라는 것을 이해하지 못하게 되었던 것이다.

내가 불교에 귀의할 것을 간절하게 말해 주어도 나 씨는 소위 일반 지식인들과 같이 종교는 생활의 방편이라고 했고, 내가 중 될 자격이 없다고 말한 데 대해 불만을 품는, 도리어 유명한 중이 두 사람이나 날 것이 싫어서 자기가 중이 되는 것을 찬성하지 않는다는 당찮은 말까지 했다. 나기는 잘났다는 동무들 중에서도 제일 잘난 인물이 나혜석이었는데, 잘나서 그런지 이미 여자로서의 위치를 파악하는 여인이 되지 못하였다. 내가 가장 경애하는 친구요, 최초의 여류 화가인 그녀가 삭발은 하지 않았으되, 불가에까지 들어왔다가 나간 일의 어긋남과 더 좋은 기회를 놓쳤다는 것이 얼마나 큰 불행이었던가 모른다.

비련의 화폭[1]

윤현배[2]

서정주 편, 『바람과 별도 잊을 수 없는 사람들』, 도서출판 풀빛, 1979.

철부지 소년의 장난

지난 5월 서울의 아름화랑[3]에서 나혜석 유작전이 있었다. 마침 상경 중이던 백형(伯兄)과 함께 그곳을 찾았다.

아담한 화랑의 벽에는 불과 10여 점의 작품이 걸려 있고 몇 작품을 빼고는 보존이 잘 되어 있었다고는 생각되지 않았다. 서양화단 개화기의 선구자이고 또 최초의 여류화가이던 나 여사의 명작들이 일산(逸散)되어 버렸고 그 행방조차 찾을 길이 없게 된 것을 새삼 허무하게 느꼈다. 부군이었던 청구(靑丘) 선생의 초상화나 이혼의 상처를 달래며 불문(佛門)에 귀의하려던 시대의 작품인 〈다솔사 풍경(多率寺風景)〉이 미완성인 채 화필을 던져버린 것을 볼 때 가정생활과 인생 영위의 미완성이요, 현실 초탈에도 실패한 한 여인의 운명을 암시하는 것 같았다.

그 화랑에 들어서자 한 폭의 풍경화 앞에서 나는 적이 당황했다. 40여 년간 나의 집 서재에 걸려 있었고 그 그림의 풍경에는 나의 소년시절의 추

1) 서정주 편, 『바람과 별도 잊을 수 없는 사람들』(도서출판 풀빛, 1979)에 실린 글이다. 1974년에 쓴 것으로 보이는데 최초의 발표 지면은 확인하지 못했다.
2) 윤현배(尹顯蓓, 1922~1988): 부산 출생. 1944년 동경대 미술사학과 중퇴. 1960~1970년 동아일보사 근무.
3) 1974년 6월15~22일 아름화랑에서 '나혜석 유작전'이 열린 것으로 확인된다.

억이 너무나 깊이 투영되어 있는 것이어서 반가워야 할 것인데도 불구하고 왜 나를 그다지 당황케 하고 낯이 뜨거워지게 하였을까. 부질없는 장난을 하다가 어른들에게 들켰을 때와 같은 당황이었다. 사실 장난이 좀 지나쳤고 돌이킬 수 없는 유한을 그 그림에 남겼으니 말이다.

실인즉 그 그림에 내가 가필(?)을 했다. 그것도 나이 어린 열 살 때 저지른 짓이다. 어엿한 유화의 물감을 써서 가필을 하였고 그때 꾸지람을 들은 기억보다는 나의 색깔이 실물에 가깝다고 우겨댄 기억이 더욱 생생하다.

하필이면 어린 나의 손길 닿는 곳에 유화 도구가 있었던 게 한스럽고 내가 소중한 작품인 줄 모르고, 기껏해야 형의 알음인 누군가의 습작인 줄 알았던 것이 40여년 후 중인환시리(衆人環視裡)에 내가 망신을 당한 셈이다.

내가 하도 당황하는 꼴을 보고 화랑을 경영하는 두 여성이 그림과 어떤 연고가 있느냐고 물어왔다. 초가지붕과 흙벽 일부에 내가 가필한 사실과 작년 그 그림을 나 여사의 막내아들에게 선물하면서 전문가와 상의해서 가필한 부분을 복원해 보라고 당부한 경위를 고백했다. 두 여인은 나의 말을 듣고 보니 비로소 의문이 풀린다면서 그 작품을 보는 사람마다 그 부분의 색깔이 이상하다 하더라고 말했다. 그리고는 이제부터는 관람객에게 가필한 사실을 알려주고 열 살배기 개구쟁이가 철없이 한 짓이고 이미 50고개를 넘은 백발신사가 된 그이가 그림 앞에서 송구해 하더라고 덧붙여 알려주겠다고 했다.

유족에게 선물로

그 그림이 담은 풍경은 나의 소년시절의 추억이 흠뻑 담긴 것이라 했지만 나에게 못지않게 나 여사나 그 분의 자녀들도 공감할 수 있는 풍경이리

라. 그러기에 백형의 소장인 그림을 나 여사의 말을 빌면 '파리의 기념품'인 막내아들에게 선물하자는 나의 제의를 백형이 쾌히 받아들여 재작년 11월 어느 날 코리아나 호텔에서 수수(受授)의 모임을 가졌다.

김 군 내외가 나왔고 백형과 나 네 사람이 모인 자리에서 그림을 펴보던 김 군은 채색이 선명하고 변하지 않은 것을 보고 놀라며 생모의 작품으로 이만큼 잘 보존된 것은 드물 것이라 했다. 아마 파리에서 돌아온 직후의 작품으로서 물감이 프랑스제 고급품인 탓으로 채색이 그대로 유지된 것 같다.

김 군은 12월에 IMF총회에 수행원으로 미국에 가면 그곳에 있는 누나와 형에게 그림 이야기를 해주면 좋은 크리스마스 선물이 될 것이라고 기뻐했다.

백형이 애장품을 선뜻 내놓은 데는 그것이 나 여사의 유족에게 돌아가는 것이 뜻이 있겠다는 이유만은 아니다. 실은 나 여사의 다른 작품 하나를 갖고 있는 까닭이다. 나 여사가 이혼한 후 화업에 전념하기 위해 동경으로 가서 제전(帝展) 출품작을 제작하고 있을 시기(1931년)에 형이 나 여사를 방문하고 결혼했음을 알리자 그림 한 폭을 골라 뒷면에 '축 결혼'이라고 자필 서명한 정물화를 받았다. 장미를 그린 작품이다. 많은 작품이 일산된 가운데 한 곳에 두 폭의 나 여사의 작품이 간수되어 있었다는 것도 드문 일일 게다.

학소대(鶴巢臺)의 윗집 아랫집

옛날의 동래(東萊)를 아는 사람이면 학소대 큰 소나무를 잊지 않고 말할 것이다. 때로는 일본말이 쓰이던 시속(時俗)에 따라 잇뽄마쯔(一本松)라고도 불렸다. 낮은 산의 능선이 북에서 남으로 동래읍의 한가운데까지 뻗쳐

있는 산기슭에 외나무 백년 노송이 우뚝 솟아있고 나뭇가지가 남쪽으로만 기다랗게 뻗어 그 모습이 괴이하고 마치 헌팅모를 옆으로 비스듬히 쓴 것 같았다.

소나무 밑에는 200평 남짓한 평지가 있어 그곳은 좋은 놀이터이며 마을 전부를 한 눈으로 굽어볼 수 있어 인적이 끊길 새가 없었다. 새벽의 등산객은 "야호!"를 외치고 석양의 소요객은 뒷짐을 지고 회상에 잠기기도 한다. 아침마다 큰 소나무 밑에서 노래를 불러 마을 사람들의 단잠을 깨워 '노래 미치광이'로 불리던 청년이 한때 잠잠하더니 하루아침에 대유행가수가 되어 동네사람들을 깜짝 놀라게 한 고복수(高福壽)는 큰 소나무와 함께 신화적 존재가 되었다. 가끔 석양이 깃들 무렵 검은 양복 검은 셔츠 검은 모자를 쓰고 회상에 잠겨있던 어떤 주의자(主義者)의 모습이 사라지자 그이는 감옥에 갔고 제국대학 출신의 명문자제라는 풍문이 돌았다.

앞서 말한, 내가 가필한 그림은 바로 이 큰 소나무를 원경으로 하고 나 여사 댁 옆 초가를 근경으로 한 풍경화다.

큰 소나무가 환히 바라다 보이는 언덕 밑에 기와집 두 채가 앞뒤로 나란히 서 있고 뒷집이 나 여사 집, 앞집이 나의 집이었다.

나와 나 여사 댁 가족과의 연분은 이웃이라는 지연으로 맺어지나, 인연은 더 거슬러 올라가 나의 아버지 때부터이다. 두 집안 모두가 개화기의 선두주자 격이라 할 수 있었고 비록 연대는 전후가 되나 같은 시기에 동경유학을 하였기에 그때부터 친교가 있었다.

『여성동아』에 연재된 「나혜석 일대기」[4]에 의하면 여사의 둘째 오빠인 경석(景錫)씨가 1913년에는 구라마에(藏前) 고등공업학교에 재학 중인 것으

4) 이 연재물을 묶어서 단행본으로 펴낸 것이 이구열의 『에미는 선각자였느니라』(동화출판공사, 1974)이다

로 되어 있고 나의 선고(先故)[5]는 1910년 한일합방에 비분하여 그 학교 졸업을 앞두고 홀연 귀국하였으니 어쩌면 같은 학창으로 교류했을 공산도 있다.

회상의 여울

1930년 여름, 내 나이 아홉 살 때 동래 큰 소나무 밑 기와집으로 이사를 했다. 원래 동래 집은 종행간 자녀의 교육을 위해서 장만한 것이니 시속말로 한다면 집안의 교육 센터라고나 할까. 내가 나고 자란 곳은 구포(龜浦)로서 이곳은 사업 센터격인 셈이다. 동래 살림은 중부(仲父)가 주장하셨다. 구포에서는 나의 선고가 살림했었는데 그 해 봄 아버지가 작고하자 가정 형편상, 중부가 사업 센터인 구포로, 우리가 동래로 집을 바꾸어 살게 되었다. 그래서 우리는 나 여사 가족과 이웃이 되었고, 그때 맺어진 우의가 40여년을 두고 아직 곱게 이어져 있으니 한때의 이웃사촌이란 연분의 한계를 넘은 교류라 하겠다.

이웃은 서로 친숙해졌고, 나의 어머니는 미망인으로서 3년상을 벗기 전에는 바깥출입을 않겠다고 작심했는지라 자연 윗댁에서 아랫집을 찾아주게 되고 그 댁 할머님이 손자 손녀를 데리고 조석으로 우리 집에 들르셨고 그에 비하면 나 여사는 한 달에 두 서너 차례밖에 출입하지 않은 것으로 기억한다. 그리고 한동안 집을 비웠다가 다시 나타나곤 했는데 집을 비운 동안은 서울에 머물면서 가정문제나 장래의 생계문제 등등의 타개책을 모색하는 필요에서인 것으로 짐작된다. 별로 사람출입도 없고 동네의 신여

5) 윤현배의 아버지는 윤영은(尹永殷, 1889~1930)이다. 윤영은은 부산 출신으로 구포사립구명학교를 1908년에 졸업하고 일본으로 건너가 동경공업고등학교에 입학하였다. 그러나 3학년 때 중퇴하고 귀국하여 구포사립구명학교에서 교편을 잡았고 1922년 구포청년회를 창립했다. 대한민국 임시 정부에서 활동한 윤현진(尹顯振)은 윤현배의 사촌이다.

성들과의 접촉도 갖지 않았다.

　나는 꼭 두 번 여사의 야외 사생에 따라 간 것을 기억한다. 일신여학교 (현 동래여고) 동편에 북(北)못이라는 작은 저수지가 있는데 그 둑에 화포를 세우고 여학교 뒤 풍경을 그렸고, 그때는 마을 사람들이 많이 모여들었다. 누군가가 "꼭 같이 잘 그립니더." 하니 가볍게 웃으면서 "그렇게 보이나요." 대꾸까지 하며 밝은 표정을 지었다.

　또 한 번은 같은 곳에서 같은 풍경을 그리는데 그때는 동래고보 5학년 생이며 키가 제일 크고 강속구의 명투수이자 장래 미술가 지망생인 서진달(徐鎭達) 씨가 같이 그렸다. 서 씨는 여사의 그림을 넘겨다보며 말을 걸곤 했다. 아마 동래서 나 여사에게 그림 지도를 받은 이는 서 씨밖에 없는 것으로 알고 있다.

　후일 나는 서 씨를 꼭 한 번 만났는데 1942년 10월 일본 동경대학 정문 앞 식당에서다. 대구 출신의 학우가 나를 소개해 주었다. 제전에 출품했나 물으니 일언지하에 관전(官展)에 식상한지 오래며 재야전(在野展)인 이과전 (二科展)을 보러 왔노라 했다. 내가 옛날 동래서 스케치하던 이야기를 하니 너무나 반가워하기에 나 여사 자녀들의 근황을 알려주었고 내가 여사 소식을 물으니 금강산에 있다는 풍문만을 옮길 뿐이었다.

윗집 애들을 울리지 마라

　나 여사의 동래 생활은 어린 나의 눈에는 조용하고 말수도 적고 소리 내어 웃는 적도 흔치 않았다. 언젠가는 나의 형들에게 마작을 가르쳐 주었는데 나보다 한 살 위인 큰 딸이 한자리에 끼어 제법 익숙한 솜씨로 패를 만지작거리는데 나는 약간 열등감을 느꼈다.

　후일 서로가 성장한 뒤 그녀에게 옛날 마작 솜씨가 지금은 어떠냐고 물

으니 마작이 어떻게 생겼는지 기억마저 없다 하며 옛날 일을 되도록 잊고 싶다 하였다. 만일 옛 기억이 필요할 때는 나에게 부탁할 테니 그때는 도와달라기에 서로 가가대소했다.

내가 동래로 이사 와서 해가 바뀌고부터는 윗댁 할머님은 더욱 자주 우리 집에 들렀었고 나의 어머니와 긴 이야기를 나누셨다. 그리고 나 여사도 막내아들을 품에 안고 자주 들렀다. 윗댁에 무언가 뒤숭숭한 기운이 감돌고 있었다. 할머니는 며느리 손자 같이 있어보니 며느리 심보가 그다지 나쁘지 않고 손자들의 장래를 위해서 같이 사는 쪽으로 마음이 기우는데 딸이 한사코 이혼을 주장하고 앞장서니 말릴 길이 없고 한때는 아들을 배반한 미운 며느리였지만 막상 한 집에서 살고 보니 정이 간다는 등 착잡한 심정을 되풀이하였다.

나 여사는 아이들을 위해서 굴욕을 감수하고라도 갈라지지 않기를 빌어도 봤으나 시누이 충동이 너무 심하고 남편 친구들 중에서 이혼을 말리는 이는 나의 중부와 종백형 두 분밖에 없다고 잘라 말하니 미구에 떠날 수밖에 없는데 막내를 두고 가려니 발길이 떨어지겠느냐고 말씨는 차분하나 애통한 표정은 어린 나의 기억에 강하게 박혀 있다. 자기의 회포를 하소연할 때 격하지 않고 차분히 처리할 수 있다는 것은 신여성으로 교양인으로 자부하는 나 여사의 진면목이 아닐까.

어느 날 학교에서 돌아오니 어머님이 윗댁 건(建)이 어머님이 오늘 작별하고 영영 떠나는 마당에 손을 맞잡고 실컷 울었다 하시며 나보고 윗집 애들은 큰 딸을 빼고는 모두 나이가 동생뻘이니 의좋게 지내며 울리지 말라시며 내가 유달리 장난이 심한 것을 걱정하시고 장난이 지나치면 잘 놀다가도 울리기 쉬우니 각별 조심하고 그 집 애들 보는 데서는 너무 크게 엄마 부르지 말고 어리광도 피워서는 안 된다고 당부하셨다.

윗집 애들과 나는 그날도 평소와 같이 우리 집 마당에서 어울려 놀

았다.

한 번 떠난 나 여사는 항상 나와는 먼 곳에 있었으나 인연은 그리 쉽게 끊기지 않았다. 더구나 내가 가필한 큰 소나무 그림이 서재에 걸려있고 내가 그 그림에 나의 소년기의 감상을 투입할 때마다 끊길 뻔 했던 인연이 다시 이어지곤 했다.

칼자국의 진실

나는 4년 동안 동래 그 집에서 살았고 그간 윗집에서도 큰 변화는 없었다. 아버지를 여읜 나와 어머니와 생이별한 윗집 친구는 서로가 어머니 아버지 이야기만을 애써 피하면서 정답게 지냈다는 것이 진실일 게다. 윗댁에 새엄마 후보자가 생겼는데 살짝 곰보에 퇴기(退妓) 신분이라 할머니의 반대로 동래집에 오지는 않았고, 얼마 안 가서 새엄마 이야기도 사라져버렸다.

나 여사가 떠난 다음에 나보다 두 살 아래인 큰 아들이 꼭 한 번 어머니 이야기를 했다. 그것은 자기 아버지의 목덜미에 칼자국이 있는데 그 칼자국은 파리에서 어머니가 사람을 시켜 아버지를 칼로 찌르게 했다는 얘기였다. 다음에 아버지가 동래 오면 살짝 보여주마고 했다. 너무나 끔찍한 이야기라 그 말 그대로 어머님께 물어보았더니 흥허물 다 털어놓은 이 마당에 그런 일이 있었다면 숨겨질 리가 없고 누군가가 모자의 정을 끊어버리려고 꾸며낸 이야기라고 단정해버렸다.[6]

8·15 해방 전전 해 서울 청구 선생 댁에서 나는 유심히 선생의 목덜미를 살펴봤다. 분명 수술한 자국은 있었지만 누가 봐도 단번에 식별할 수

6) 김우영은 1928년 12월 31일 미국 뉴욕 한인교회 예배에 참석하려다가 친일파를 응징한다는 김용하의 면도칼에 다치는 사건이 있었다. 이 사건이 와전된 것으로 보인다.

있는 종기를 수술한 십자형 자국이었다. 그와 같은, 어린 가슴이 안고 견디기엔 너무나 벅찬 부모의 사연을 나에게 말해준 큰아들[7]은 내가 동래를 떠난 다음해에 폐렴으로 열두 살 때 요절했다. 죽기 전에 종기수술 자국인 줄 알고 있었는지 마음 아프다. 아마 누구에게도 물어보지 않고 혼자만 괴로워한 것이 아닐까.

지난해 여름 미국서 살고 있는 큰 딸이 25년 만에 다니러 왔고, 부군이 워커힐 쇼를 꼭 보고 오라 당부하고 그 곳은 남녀 동반해야 어울린다고 하더라면서 나더러 안내해 줄 용의가 있느냐 물어왔다. 나는 기꺼이 응낙하고 저녁을 같이 했다. 나와는 5년만의 재회나 지난날의 이야기를 주고 받으며 어느 부분에서는 옛 약속대로 그녀의 옛 기억의 토막토막을 내가 이어주고 재생시켜주기도 했다. 그녀의 생모에 관한 화제도 많았으나 나는 칼자국 이야기만은 피했다.

신기하게 가까웠던 인연

나 여사의 실의와 방랑의 시대는 나의 기억의 단절을 의미한다. 그러나 따지고 보면 나와는 그리 멀지 않은 인연 궤도를 맴돌았고 그것이 생의 종말 직전까지 지속되었다는 사실을 후일 알게 되었다. 나의 백부가 한때 소실을 두었는데, 그 이름을 오소파(吳小坡)라 했고, 그 몸에 나보다 한 살 아래인 딸이 있었으니 나와는 분명 종행간이다. 소파는 여걸풍으로서 정기도 있고 문인묵객들과 즐겨 교류했다. 소파 밑에서 자란 그 종매와는 해방 다음해 백부의 임종 시에 첫 상면을 했고, 그 후로는 친오누이같이 지내는데 그의 말에 의하면 나 여사가 자기 집에 자주 출입했고 홀연히 나타나서

7) 나혜석의 큰아들 김 선은 1935년에 사망했다.

2,3일 묵고는 어디론가 말없이 사라지곤 했다고 한다.

1946년 이른 봄 돈암동 청구[8]댁에 한 통의 편지가 날아왔는데 보낸 이는 나 여사이고 내용은 생계를 도와달라는 소청과 자녀들도 보고 싶으니 근간 청구댁을 방문하겠다는 예고장이었다 한다. 그런데 공교롭게도 편지가, 내가 재직하고 있던 모(某)회사 전용 사무용지였기에 내가 시킨 짓이라고 청구 부인이 오해하고 있다는 사실을 큰 딸이 전해주었다. 문제의 양면괘지는 회사가 서대문 모 인쇄소에 주문해서 검수한 지가 불과 월여 전이고, 한두 권밖에 출고되지 않고 있다는 사실, 동래 이래 나 여사를 만나보지 못한 사실을 말해주고 만일 나를 찾아준다면 잘 대접할 뿐더러 맥주라도 한 상자 실려 보내겠다고 웃어 넘겼다.

그 후 얼마 살지 못하고 타계하였으니 나 여사와 나와의 연분이 편지지 사연으로 맹랑한 구설수로서 끝나게 된 것은 나의 소년시절을 추억하는 낭만에 뿌려진 먹칠이며 이와 같은 결말은 따지고 보면 명화에 가필한 인과응보라고나 할까.

8) 원문은 '청오'로 되어 있으나 문맥으로 미루어 '청구'로 바로잡았다. '청구'는 김우영의 호.

다시 중국으로

정화암(鄭華岩)

『이 조국 어디로 갈 것인가─나의 회고록』, 자유문고, 1982.

김상옥(金相玉)이 자결을 한 지도 벌써 꽤 오래 되었다. 종로서 사건도 이제 조용해졌다. 삼엄했던 경비도 완화되었다. 이제는 그 사건 때문에 연기됐던 우리의 탈출계획을 실천에 옮길 때가 왔다고 생각했다.

1923년 8월 초!

먼젓번 계획대로 제1진을 먼저 평양으로 보냈다. 그리고 나는 명월관에서 그동안 나를 도와주었던 몇 분과 석별의 술잔을 기울였다.

술자리를 끝내고 나오려 하니 밖에서 김태석(金泰錫)의 목소리가 들렸다. 엿들었구나 하는 의구심이 생겼으나 그렇다고 나의 태도에 변화가 생길 리 없다. 술자리에서 의심갈만한 말이나 행동은 하나도 없었으니까 태연하게 그를 대했다.

"화암이 어떻게 여기를 다 왔소?"

하고 말하는 꼴을 보니 눈치를 못 채고 있는 것이 분명했다.

"나는 이런 곳에 오면 안 될 사람이요? 또 나를 감시하러 온거요?"

"당신들을 감시하는 거야 우리들의 직책 아니오? 그런데 요즈음은 당신들의 움직임이 뜸하니 내가 심심하군요."

이런 농담이 오갔다. 분명 나의 움직임을 모르는 것 같아 다행이다. 그러나 그의 말 뒤에 숨은 행동은 항상 조심하여야 했다.

다음날 새벽에 나는 평양으로 떠났다. 평양에서 제1진을 만났다. 사흘

동안 시내를 돌아다니면서 계획을 가다듬고 바로 신의주로 갔다.

그러나 국경을 통과할 일이 걱정이다. 안동현 부영사 김우영(金雨英)의 부인이 이자경의 친구이므로 압록강을 통과하는 것쯤 무난하다고 이자경이 장담은 했지만 그래도 불안했다.

김우영의 부인은 나혜석이라는 여자였다. 이자경과는 일본에서 같이 지냈던 절친한 사이다.

여관에서 이자경이 나혜석에게 전화를 걸었다.

"구경차 이곳까지 왔는데 너한테 연락도 안 하고 가면 후일에 네가 나를 욕할 게 아니냐? 우린 일행을 데리고 그곳까지 갈 수도 없으니 네가 잠깐 이곳으로 와 달라."

고 하는 폼이 정말 친한 것 같다.

나혜석은 금세 달려왔다. 둘이는 정말로 반가워하면서 얼싸안고 기뻐했다.

"여기에서 이럴 것이 아니라 우리 집으로 가자. 일행도 같이 가자."

고 말했다. 일은 제대로 풀렸다.

우리는 압록강을 무사히 통과하게 되었다. 나혜석의 융숭한 대접도 받았다.

그들은 일본에서 같이 친하게 지내던 또 다른 여자의 안부를 서로 물었다. 그 여인은 봉천에 있다는 것이다. 이자경은 나혜석에게 그 여인을 함께 만나러 가자고 말했다. 그러나 나혜석은,

"나는 엊그제 만났어! 그렇잖아도 네 소식을 궁금해 하더라. 너 혼자서 다녀오렴."

"이분들은 어떻게 하고?"

"구경삼아 같이 갔다 오렴."

모든 일이 이렇게 쉽게 풀릴 수가 없다. 나혜석의 집을 나와 봉천에 다녀오겠다면서 길을 재촉하여 다음날 천진에 도착했다.

북경에 있던 이을규(李乙奎)와 이정규(李正奎)가 우리의 도착 소식을 듣고 달려왔다. 1년 8개월 만에 나누는 재회의 기쁨은 그 어느 것에도 비할 바 아니다.

나의 회고록[1]

최승만(崔承万)

『나의 회고록』, 인하대학교 출판부, 1985.

형님은 곱게 생긴 얼굴에 재주도 많았다. 한문 실력, 글씨 잘 쓰는 것, 여성들의 흠모의 대상이 아니 될 수 없었다. 많은 로맨스가 있었지마는 나중에 나혜석 양과는 끊을 수 없는 연정을 갖게 된 모양이다. 그러나 우리 아버지는 차라리 소실을 둔다는 것은 무방하나 남의 처녀를 데려다가 인생을 박대한다는 것은 불가하다는 것이니 하물며 이혼이란 말은 낼 수가 없었다. 마음은 상할 것이요, 병은 더 깊어 갔을 것이다.

약 한 달이 지난 모양이다. 불치의 폐병이라 자기도 소생하지 못할 것을 알고 무엇을 부탁하고 싶었던지 윗목에 앉아있는 나에게 "승만아!" 하고 기운 없는, 가는 목소리로 부른다. 가까이 가니 내 손을 붙잡고 있다가 슬그머니 놓는 것이 아닌가. 말할 기운이 없어서 그러는 것 같았다.

그런데 별안간 웬 일본 옷 입은 젊은 색시가 문간에 왔다는 말을 내게 전하는 사람이 있었다. 내가 즉시 나가보니 형님의 그리워하는 나혜석 양이 아닌가, 애인이 병을 간호하기 위하여 이곳에 온 것으로 알았다. 일본 동경(東京)서 재학 중임에도 불구하고 일부러 찾아온 모양이다. 나는 말만 들었지 만나보기는 처음이었다. 미인형은 아니나 수수하게 차리고 아무 화장도 하지 않은 얼굴이 퍽 좋게 보였다. 나 역시 반가이 맞았다. 형님의 건강이 회복된다면 형수가 되겠는데 이렇게 된다면 얼마나 좋을까 하는

[1] 최승만, 『나의 회고록』 1장 9절 'YMCA 英語科 편입과 洗禮'의 일부(pp.45~47)이다.

생각도 갖게 되었었다. 그러나 이것은 도저히 어려운 일이 아닐까 하였다. 병세로 보아 소망이 있을 것 같지가 않았기 때문이다.

　나혜석 양은 일본 동경 여자미술학교 서양화과 재학 중이다. 그의 오라버니 나경석(羅景錫) 씨는 동경고등공업 응용화학과 재학 중이었고, 나 양의 동생 나지석(羅芝錫)은 이미 결혼한 남편과 같이 동경에서 공부하고 있었으니 삼남매가 동경까지 가서 공부한다는 것으로 보아 그 집안의 향학열이 얼마나 많았는가를 알 수가 있고 재력으로도 상당하다고 생각게 되었다. 수원 사람으로서 큰 부자라는 말은 듣지 못하였으나 꽤 견디는 집안이라는 말을 듣고 있었다. 나혜석 양은 그때 여자미술학교 재학 중『학지광(學之光)』에 글도 쓰고 신여성의 사상을 발표하게도 되어 많은 사람의 인기를 끌었던 것도 사실이었다. 나 양이 승구 형님에게 마음을 갖게 된 것은 형님의 미모에만 이끌린 것이 아닐 것이다. 형님의 재질(才質)에 미혹된 것이 아닐까 한다. 형님이 유학생 시절에 쓴 글이나 시 또는 희곡 등에 나타난 것을 보아서 감명된 것도 없지 않았으리라고 생각한다. 두 사람이 결합되어 우리 문학계에 훌륭한 공헌이 있었더라면 얼마나 좋았을까 하는 아쉬운 마음도 금치 못할 뿐이다.

　하여간 나는 나 양을 형님이 누워계신 방으로 인도한 후 이어 안채로 피하고 말았다. 두 분이 무슨 얘기를 했는지 알지 못하였다. 한나절 있다가 그러니까 아침에 왔다가 저녁때 다시 떠났다. 자기 집으로 갔는지 동경으로 갔는지 알 수 없었다. 나 양이 떠난 후 다음 날인 듯, 어떤 한의가 와서 친히 약을 사랑방 앞에서 부채질을 하면서 달이는 것을 보았다. 원기가 전혀 없으므로 인삼만으로 달이는 독삼탕이라고 한다. 점심 식사를 하러 안에 들어가서 채 마치기 전에 일하는 사람 중의 하나가 급히 나를 사랑으로 나오라는 것이 아닌가. 나가보니 벌써 숨을 거두기 시작한다. 그립던 나양을 만나고 가려고 한 것 같았다. 나 양과 작별한지 하루만이 아닌가. 나

양도 생전에 사랑하던 사람을 한번만이라도 더 만나고 싶었던 것 같다.

쓸쓸하기 짝이 없었다. 같이 공부도 하였고 어렸을 때부터 같이 놀러 다니기도 하였다. 다섯 살 차이가 되기 때문에 어려서는 형님을 따라다녔지마는 중학 때부터는 말동무로서 집안 중에서도 가장 가까이 지냈으며 한 번도 말다툼이라고는 없었다. 형님이 일본 가서도 늘 편지를 보내주었었다. 24세로서 일생을 마치다니 너무 빨리 세상을 떠났다. 참으로 재주가 아깝다. 한탄한들 무엇 하리.

나혜석 신문 조서

『한민족독립운동사자료집』 14, 국사편찬위원회, 1991.

피고인 나혜석

위 피고인에 대한 보안법 위반 사건에 관하여 대정(大正) 8년[1] 3월 18일 경성지방법원 검사국에서

 조선총독부 검사 야마사와사 이치로(山澤佐 一郎)

 조선총독부 재판소 서기 야마아가타 가즈오(山縣一男)

열석한 후, 검사는 피고인에 대하여 신문하기를 다음과 같이 하다.

문: 성명, 연령, 신분, 직업, 주소, 본적지 및 출생지는 어떠한가.

답: 성명, 연령은 나혜석, 24세.

 신분, 직업은 무직.

 주소는 경성부 운니동(雲泥洞) 37번지.

 본적지는 앞과 같은 곳.

 출생지는 경기도 수원군 수원면 신풍리.

문: 위기, 훈장, 종군기장, 연금, 은금, 또는 공직을 가지고 있지 않은가.

답: 없다.

1) 1919년

문: 이제까지 형벌에 처해졌던 일은 없는가.

답: 없다.

문: 그대는 동경미술학교 졸업생인가.

답: 그렇다. 나는 동경에 대정 2년(=1913년)에 갔다가 도중에 1년 동안은 집에 와 있었으며 다시 가서 작년 3월에 졸업하고 4월에 귀국하여 현재 집에서 혼자 그림 연구를 하고 있다.

문: 미술학교에 가기 전에는 어느 학교를 졸업했는가.

답: 진명여자고등보통학교를 졸업했다.

문: 김마리아를 아는가.

답: 동경에서 함께 있었기 때문에 알고 있다.

문: 그대는 3월 2일에 그와 함께 이화학당 기숙사에 갔었는가.

답: 그렇다.

문: 그대가 권해서 갔는가.

답: 아니다. 교회당(貞洞)에서 함께 만났는데 그가 가자고 해서 갔었다. 그래서 이화학당 박인덕(朴仁德)의 방에 갔던 것이다.

문: 몇 사람이 모였는가.

답: 박인덕(朴仁德), 황애시덕(黃愛施德), 김마리아, 김하르논, 손정순(孫正順), 안병숙(安秉淑), 안숙자(安淑子), 신(申)체르뇨, 박승일(朴勝一)과 또 한 사람 성명을 모르는 사람과 나 도합 11명이었다.

문: 손정순은 어디 사람인가.

답: 이화학당 학생이다.

문: 안병숙은 어디 사람인가.

답: 중앙회당(中央會堂) 유년부 선생이다.

문: 안숙자는 어디 사람인가.

답: 현재는 시베리아에 있는데 일본의 교토(京都) 사단에 소속해 있는 염

(廉)중위(소설가 염상섭의 형 염창섭)의 아내이다.

문: 김하르논은 어떠한가.

답: 이화학당 선생이다.

문: 박승일은 어떠한가.

답: 그도 이화학당의 선생으로 생각된다.

문: 신은 어떠한가.

답: 그 사람도 마찬가지로 그 학교의 선생이다.

문: 그때 무슨 말이 있었는가.

답: 마리아가 먼저 입을 열어 어제 남학생들은 먼저 독립운동을 시작했는데 여자 쪽은 어떻게 하면 좋겠느냐고 하니, 황애시덕이 대답하기를 우선 세 가지로 구별하여 하기로 하는데, 그 첫째는 부인 단체를 조직하여 조선의 독립운동을 하고, 둘째로는 남자 단체와 여자 단체와의 연락을 취할 것, 셋째는 잘 몰랐으나 내 해석으로는 남자 단체와 여자는 개인 개인이 연락을 취하는 것이었다고 생각된다. 그래서 나는 첫째와 둘째에는 찬성했으나 셋째까지 곧 승낙하지는 않았다. 그리고 그 때 황은 임원을 정하자고 말했으나 나는 그대로 가만있었다.

문: 그때 활동비용에 관해서 무엇인가 말한 것이 있지 않은가.

답: 손정순이 그러면 어떻게 움직이느냐 하니 누군가가 우선 돈이 필요하다고 말했으나 마침 예배가 끝날 무렵이어서 다른 사람이 오는 것 같았으므로 말을 끝냈다. 그리고 헤어질 때에 돈은 개인 개인이 어떻게든지 마련하자고 했고, 그 달 4일에 또 회합할 것을 약속하자고 헤어졌던 것이다.

문: 그때 김마리아가 이 모임은 영구히 존속시켜야 하므로 회장 등을 선임하자고 했다는데 어떠한가.

답: 그렇다. 그것에 대하여 누군가가 찬성했으나, 4일에 결의하기로 하고

헤어졌다.

문: 그대는 4일에 참석했는가.

답: 나는 3일 오후 8시 경의 기차로 자금 조달을 위하여 개성, 평양 방면으로 떠났었다.

문: 개성에서 어떻게 했는가.

답: 정화여숙(貞華女塾)의 교장 이정자(李正子)를 방문하여 지금 경성에서는 여자 단체를 조직하여 독립운동을 하기로 되어 있으니 만약 이곳에서도 그런 일이 있으면 통지하고 연락을 취해 달라고 말했던 바, 그는 찬성은 하지만 교장으로서 참가할 수는 없다고 하였다. 그래서 물러나 다음 4일에 평양으로 갔다.

문: 누구를 방문하여 어떻게 말했는가.

답: 정진여학교(貞進女學校)의 여교원 박충애(朴忠愛)를 방문하여 이정자에게 말한 것과 같이 말했던 바, 자기는 관헌의 주목 대상이 되어 있으므로 움직일 수가 없으나 가능한 대로 참가하겠다, 그러나 기대를 하지는 말라고 하였다.

문: 그렇다면 개성, 평양에서는 자금을 얻을 수가 없었는가.

답: 그렇다.

문: 박충애와 한번 만세를 불렀다는데 어떠한가.

답: 그렇지 않다. 박충애가 3월 1일에 평양 어디에선가 자기는 만세를 한번 불렀다고 말했을 뿐이다.

문: 그대와 이정자와는 어떤 관계인가.

답: 그 사람은 모르나, 그의 질녀가 경성의 여자고등보통학교에 와 있어서 그가 우리 이웃집에 있었는데 그가 3월 3일에 돌아가게 되어 함께 가서 소개를 받았던 것이다.

문: 박충애는 어떠한가.

답: 수원 학교에 있을 때 동창생이었다.

문: 언제 경성으로 돌아왔는가.

답: 5일 아침에 돌아왔다.

문: 4일의 회합 결과를 누구에게서 들었는가.

답: 8일에 황애시덕을 안숙자의 집에서 만나 그 사람에게서 들었다.

문: 황은 무엇이라고 하던가.

답: 단체를 조직하기로 되어 나와 황과 김마리아, 박인덕 등 4인이 간사를 맡고, 박인덕은 주로 학생 쪽을 돌보기로 되었는데 자세한 것은 다음 번에 얘기하겠다고 하면서 헤어졌다.

문: 그대는 위 간사가 되는 것을 승낙했는가.

답: 그때 승낙은 하지 않았다. 아무래도 다음에 만나서 상의하겠지만 내가 없을 때 정해서는 곤란하다고 말했었다.

문: 그때 황애시덕은 자금은 간사가 조달하기로 하고, 여학생은 조선이 독립할 때까지 휴교하도록 각 학교에 교섭하기로 되어 있다고 했다는데, 어떠한가.

답: 그런 의미의 말을 들었다고 생각되나, 자세히 말한 것은 아니었다.

문: 황애시덕은 현재 어디에 있는가.

답: 동문 안에 있는 경성일보사에 출근하고 있는 방태영(方台英)의 처제이므로 그가 알고 있으리라 생각된다.

문: 박인덕은 2일에 무엇인가 의견을 말했는가.

답: 말했는지도 모르나, 기억에 없다. 그리고 말하겠는데, 내가 개성이나 평양에 갔던 것은 한 개인으로 간 것이지 2일의 회합 결과로 가게 되었던 것은 아니다.

문: 그대는 예수교를 믿는가.

답: 그렇다. 소학교 때부터 믿었는데 대정 6년²⁾ 12월 동경의 조선교회에서
　　조선인 목사에게 세례를 받았다.
문: 그대는 총독 정치에 대하여 어떻게 생각하는가?
답: 정치에 대해서는 모른다.

　피고인 나혜석

　위 녹취(錄取)한 바를 읽어 들려주었던 바, 틀림없다는 뜻을 승인하고 다
음에 자서하다.

　　　　　　　　대정 8년³⁾ 3월 18일
　　　　　　　　조선총독부 재판소 서기 야마아가타 가즈오(山縣一男)
　　　　　　　　조선총독부　　　검사 야마사와사 이치로(山澤佐 一郎)

2) 1917년
3) 1919년

최초의 유화가 나혜석

최은희

『한국개화여성열전: 추계 최은희 전집 4』, 조선일보사, 1991.

동경의 '이과전(二科展)'이라 하면 세계 어느 나라의 국전(國展)보다도 급수가 높을망정 결단코 손색이 없다는 국제적 정평이 있는 만큼 이에 당선하는 것은 화가로서의 최대의 희망이요, 최고의 영예인 것이다. 여기에 당당 두 번씩이나 입선한 우리나라 최초의 규수 화가 정월(晶月) 나혜석 여사는 외교관인 남편을 따라 일본 외무성 파견으로 1926, 7, 8년[1]에 걸쳐 23개국 여행을 끝내고 돌아와 이러쿵저러쿵 세상에 깨끗지 못한 많은 파문을 던졌다. 그로 인하여 불우한 최후를 마치게 한 세대의 핍박은, 그 정도쯤의 문제를 일으킨 작가들이 기탄없이 문화상을 타게 되는 작금에 비추어 볼 때 필자는 고소와 동정을 금치 못하며 이 붓을 들었다. 미인박명(美人薄命)이요, 재승 즉 박덕(才勝則薄德)이라 하지만, 그녀는 야질야질 아름다운 여성도 아니요, 박덕한 여성도 아니었다. 재기가 넘쳐흐르는 그녀의 얼굴이 인상적이기는 하였으나, 후덕하고 진중하고 볼상 없는[2] 사람을 잘 도와주는 인자한 여성이었다. 3·1 운동이 일어난 직후 일경은 그녀에게서 확실한 증거도 잡지 못하였으면서, 평소에 배일분자로 지목하여 왔던 만큼 혐의자의 한 사람으로 연행하여 서대문 형무소에 수감하였던 것

1) 나혜석은 1927년 6월 19일 부산을 출발하여 중국-소련-유럽-미국-일본을 거쳐 1929년 3월 12일 부산에 도착했다.
2) 볼상 없는: 원문대로. '남볼썽 없는' (남을 대하여 볼 면목 없는)의 뜻인 듯.

이다. 만세 행진 현장에서 체포되어 먼저 들어간 우리들 꼬마들이 용수를 쓰고 마당에 나가 운동을 할 때마다 그녀는 숱이 많은 머리를 땋아 외어머리를 하고 독감방 변기통 위에 올라서서 높은 유리창 너머로 내다봐 주어서 얼굴을 익혔고, 필자의 가슴에 붙인 번호표가 '1906'이라는 것을 그녀가 기억하고 있었기 때문에 이것이 인연이 되어 필자가 조선일보에 입사한 때부터 친밀한 교제가 이루어졌던 것이다.

그녀는 1896년(건양 원년) 4월 18일 부친 나기정(羅基貞), 모친 최시의(崔是議) 사이에 출생한 2남 3녀 중 둘 때 딸로서 아명은 명순(明順)이었다. 본관은 나주이고, 본적은 경기도 수원군 신풍면 신창리이며 태어난 곳은 수원 남수리(南水里)라 했다. 조부 영완(永錐)은 순조 때 호조참판의 높은 벼슬을 하였고, 부친은 시흥과 용인 군수를 지냈으며, 큰 오빠 홍석(弘錫)은 일찍이 중부에게 양자로 들어가 동경 와세다(早稻田)대학을 졸업한 후 중국 북경대학에도 유학하였다. 둘째 오빠 경석(景錫)은 현 동경대(東京大) 공대 전신인 구라마에 고등공업을 졸업한 개화 가정일 뿐 아니라 현재 경석의 큰 딸 영균은 이화여자대학 영문학 교수이며, 작은 딸 희균은 서양화가로 활약하고 있다. 혜석은 그들의 고모가 된다.

명순은 자기보다 두 살 아래인 동생 양순(良順)과 같이 수원 3·1여학교에 들어가 소학과정인 그 학교를 함께 졸업하고, 1910년 9월 1일 서울 진명 여학교에 같이 입학했다. 동급생 7명 중 명순은 항상 1등을 차지했으며, 그들 자매는 기숙사에서 생활하였다. 총독부 교육령에 의하여 진명여자고등보통학교로 개편된 다음 1913년 3월 28일 제1회로 졸업하였다. 그녀들이 졸업 한 달 전에 명순은 혜석, 양순은 지석(芝錫)으로 개명하였으며, 선각자인 오빠 경석은 혜석의 출중함과 슬기로움을 사랑하여 광대라야 창을 하고, 화가는 환장이라 하여 천대하던 그 시대에 17세 소저에게 그림을 공부시킨다고 허영숙(許英肅), 김명순(金明淳)도 같이 데리고 동경으

로 건너가 허양은 동경 여의전(女醫專)에, 김양은 동양(東洋)음악학교에, 누이는 동경여자미술전문에 각기 입학을 시켰다. 나 소저는 소학교 적부터 집안에 있는 것은 무엇이든 연필로 그려보고 뒤란의 화초들을 사생하여 선생님께 보여 칭찬을 받았고, 진명 재학 시절 교내 전시회에서는 그녀는 그림 앞에서 뭇사람의 발길을 멈추게 하였다는 것이다. 그녀의 오빠 경석은 혜석의 천재적 소질을 조기 발견하여 성공을 보게 하였던 것이다.

혜석이 동경 유학 중 그녀의 아버지는 혜석을 강제로 귀향시켜 M이라는 청년과의 혼인을 강권하였으나, 그녀는 이를 물리치고 미술학교 1년간의 휴학원을 제출한 뒤 여주(驪州)공립보통학교 교원으로 있었다. 그때는 이미 해방 후 제주도 지사를 지낸 바 있는 최승만(崔承萬)의 계씨[3]가 되는 일본 와세다 대학생[4]인 다감한 문학청년 최승구(崔承九)와의 사이에 사랑의 불길이 타올라서 장차 결혼할 것을 철석같이 약속한 다음이었다. 지는 해 돋는 달에 서로 사랑하기 4년, 승구가 폐질환으로 1916년 4월 24일에 요절하매 혜석은 일시 발광상태에 빠졌었고, 일생을 독신으로 지내겠다고 고집하였다. 그녀는 자기의 아호를 정월(晶月)이라 하였다. 죽은 애인을 사모하여 그의 아호를 소월(素月)의 '월(月)'자를 따라 지었다는 것이다. 그후 그녀는 자기가 발표하는 글이나 그림의 휘호에 정월을 사용하였다. 그녀에게는 일찍부터 열렬히 구애하는 청년이 적지 않았다. 같은 교회 계통의 남녀 소학교에서 빈번히 우등상을 함께 탔던 고향의 청년 지사를 비롯하여, 동경의 일본인 화가며 동경에서 필명을 휘날리는 문학청년들도 있었다.

오빠 경석은 교토제대(京都帝大) 법학부 출신 청구(靑丘) 김우영(金雨英)과 기어이 결혼을 성립시키려고 하였다. 우영은 혜석보다 10년 연상이며 상

3) 최승구는 최승만의 사촌 형이다.
4) 최승구는 당시 게이오기주쿠 대학(慶應義塾大學)에 재학 중이었다.

배(喪配)한 사람으로 전실 소생도 있는 경상도 동래(東來) 사람이었다. 혜석이 애인을 잃은 충격으로 신경쇠약에 걸려 고향에 돌아와 휴양하던 1916년 여름 방학에 경석은 자기를 찾아 집으로 온 우영에게 혜석을 소개하여 그 후 그들의 교제가 시작되었던 것이다. 그해 가을부터 우영은 경도에서 동경에 있는 혜석을 자주 방문하였고, 그들의 사랑은 그런대로 무르익어 갔으나 혜석은 결혼의 독촉을 받으면서도 좀처럼 응하지 않았다. 혜석이 동경여자미술전문학교 서양화 선과(選科)를 거쳐 고등사범과를 졸업하고 귀국한 것은 1918년 7월이었다. 우영도 같은 해에 교토제대를 졸업하고 이듬해 8월 변호사 자격을 얻어가지고 귀국, 수감생활에서 방면된 혜석과 재회하여 자유로운 교제를 이어나갔다.

혜석은 동경에서 돌아온 뒤 잠시 정신여학교 도화(미술)선생으로 근무하면서 작품 활동에 정력을 기울였다. 그녀는 우리나라에서 유화를 개척한 최초의 여성이었다. 모든 사람들은 그녀의 화필에 의한 예술 창조를 경이의 눈으로 지켜보았다. 그녀는 전공인 그림뿐만 아니라 동경 유학 중 당시 유학생들의 동인지 『학지광(學之光)』과 여자 유학생들의 동인지 『여자계(女子界)』에 「경희」, 「회생(回生)한 손녀(孫女)」 등의 단편소설과 수필 등을 기고하였고, 시도 쓰고 확고한 자기주장을 세운 여권론도 여러 번 발표하여 신문학운동 대열에도 앞장을 섰던 다재다능한 여인이었다.

혜석은 1919년 12월 24일 어머니를 여의었다. 남달리 효성이 지극하였던 그녀의 망극한 심정에 김우영의 부드러운 애무의 손길은 적지 않은 위로가 되었다. 김우영은 이 기회를 타서 결혼하기를 부쩍 졸라댔다. 어머니의 소상도 지나지 않았건만 오빠들도 서둘렀다. 그러나 혜석은 첫 애인을 추모하는 마음에서 선뜻 내키지를 않았다. 그녀는 결혼의 전제조건으로 죽은 애인의 무덤에 돌비석을 세워줄 것을 요구하였다. 우영은 쾌히 응낙했다. 그리고 그녀는 또 일생동안 지금과 같이 자기를 사랑해줄 것과 언

제까지나 자유로운 분위기에서 그림을 그릴 수 있게 하겠다는 보장을 받았다. 시어머니와 전실 딸과 한 집에 살지 않을 것도 다짐받았다. 그들은 드디어 1920년 4월 10일 정동 제1예배당에서 결혼식을 올리고 목포 부근 궁벽한 산촌에 묻혀 있는 최승구의 묘를 찾아 신혼여행의 길을 떠났다. 무덤의 잔디를 손질하고 묘비를 세우고 무릎을 꿇어 명복을 빌었다. 죽은 이에 대한 의리와 산 사람에 대한 사랑과 존경의 합주곡이었다. 어떤 이는 김우영을 가리켜 호인이라 하였다. 경상도 고집이라고 말하는 이도 있었다. 봉명안(鳳鳴眼)5)을 가져서 성공의 길이 순조롭다고도 하였다. 어쨌든 혜석에게는 건실한 남편임에 틀림없었다. 여신처럼 떠받드는 다정한 남편이기도 하였으나, 섬세한 정서적 감정에는 이해가 잘 안 가는 아쉬움이 있었다는 것도 틀림없는 고백이다. 그녀가 1927년 외유 중에 발칸 해반에서 필자에게 보낸 그림엽서에 '동생은 이 그림의 절경을 보라. 여름 하늘의 흰 구름처럼 뭉게뭉게 피어오르는 그 신비감에 마음을 적실 애인이 그대에게는 있는가?' 하고 쓴 것을 보면 '나는 없노라' 하는 듯 허전해 보이는 그녀의 마음을 알 것 같았다. 아마도 그녀의 정열이 그 자연의 황홀감에 잠깐 이성을 잃었던 것이 아닌가 생각된다. 예술 극치의 혼을 합하는 부부가 되지 못한 데서 실패의 원인을 불러왔다고 볼 수 있다.

혜석은 결혼 후 숭이동(崇二洞)에 첫 살림을 차렸었다. 그녀는 매우 알뜰하고 부지런한 주부였다. 남편의 의식범절을 보살피고 집안의 미화작업과 접빈객에 일일이 머리를 쓰면서도 예술에의 집념과 창작의욕을 조금도 후퇴시키지 않았다. 그녀는 신혼여행에서 돌아와 집안을 정돈하고 즉시 화필을 들기 시작하였다. 정물이나 인물화보다 풍경화에 취미를 느껴 사동에게 무거운 짐을 들리고 산과 들로 발길을 옮겼다. 그녀는 1921년 3

5) 봉명안(鳳鳴眼): '鳴鳳眼'인 듯. 관상학에서 '우는 봉황새의 눈'으로 귀함을 나타낸다고 한다.

월 19, 20 양일 동안 경성일보(京城日報) 내청각(來靑閣)을 빌어 『경성일보』와 그 자매지인 『매일신보(每日申報)』의 후원으로 제1회 유화 개인전을 열었다. 이것은 우리나라에서 처음 있은 일일 뿐만 아니라 더구나 그 주인공이 여자였기 때문에 그 인기는 대단하였다. 풍경화를 중심으로 수년간 모아 두었던 약 70점의 작품이 전시되었고, 학생의 단체 입장, 사회각계의 인사들, 각국 영사관원, 미국의 남녀 선교사이며 일본인 관객들도 많았다. 당시 『매일신보』의 보도를 참고하면 첫날의 입장자 1천여 명이요, 다음날에는 내청각을 싸고 돌도록 대성황을 이루어 오후 3시까지 5, 6천명의 인파가 밀려들었다 하였다. 또한 전시품 중 350원의 최고가격인 〈신춘(新春)〉은 경쟁 속에 팔렸으며, 이밖에도 예약제 딱지가 붙은 것이 많았다 한다. 그녀는 조선미술전람회에는 1회에 입선, 2, 3회에 4등, 4회에 3등, 5회에 특선, 총 출품 128점 중 금딱지 11개에서 한 개를 차지한 여성 최초의 특선으로 개가를 올렸다. 그녀의 동경 이과전 당선작인 〈천후궁(天后宮)〉[6]은 부군이 만주 안동현 부영사로 있을 때 짱꼴라 인력거 위에 화구를 싣고 다니며 그린 것인데, 일본 궁내성에서 사갔고, 프랑스 파리에서 그린 〈정원(庭園)〉[7]은 귀국 도중 이과전에 출품하여 당선된 것으로 그때 이왕가(李王家)에서 사들여갔다는 것으로 들은 것 같다.

그녀는 미술학교 졸업 후 14년간을 지도하는 이 없이 화필을 들었고, 일본의 유명한 서양화가 야마다 신이치(山田新一)를 회심의 벗으로 하였을 뿐이다. 야마다 화백은 김우영이 법률사무소를 겸한 자택을 인사동(仁寺洞) 목조 2층집(후일 영제병원이 된 자리)으로 이사해온 다음 동경에서 건너와 혜석과 같이 그림을 그리러 다니는 것을 변호사 사무원들은 이상한 눈으

6) 〈천후궁(天后宮)〉은 1926년 5월 제5회 선전에 특선 입상했다. 나혜석이 이과전에 출품하거나 입상한 기록은 없다.
7) 〈정원(庭園)〉은 1931년 5월 제10회 선전에 특선한 후 다시 10월의 제12회 제전에 출품, 입선했다.

로 보며 수군거렸으나, 남편은 오히려 그들의 편의를 보아주는 등 이해 깊은 배려를 하였다는 뒷이야기다.

　김 변호사는 3·1운동 관계자들에게는 전부 무료 변호를 하였고, 자신이 안동현 부영사로 있는 동안 만주를 거쳐 가는 독립운동자들에게 변장을 시켜 역까지 따라 나가 기차에 무사히 오르게 하는 일, 비밀 서류를 영사관 짐짝으로 가장하여 통과시켜 주는 일, 부인 야학을 설치하고 자기 부인이 친히 나가 가르칠 때에 경비를 보조한 일도 있었다. 그는 원래 재만 조선동포의 생활안정을 위해 부영사 되기를 자청하였다는 것이다. 필자가 목격한 바로는 황해도 해주의 청년재산가 이항진(李恒鎭)이 상해에 체류하며 임시정부에 조달할 독립자금을 춘원 이광수를 통하여 가져갔을 적이다. 춘원은 해주에서 올려온 돈을 아내 허영숙을 시켜 봉천까지 와서 기다리는 이항진에게 전하게 하였다. 허영숙은 안동현에서 김 부영사로부터 '동아일보 부인 기자 허영숙씨가 봉천 시찰을 가는 것이니 편의를 보아주시오.'라는 편지를 받아서 봉천 일본 영사에게 전함으로써 그녀는 친절한 안내를 받아 두루 구경을 잘하고 일본인의 감시망을 벗어 비밀히 이항진을 만나 돈을 전하고 왔던 것이다. 그것이 1925년 겨울인 듯싶다. 그때 허 씨와 나는 숙명여자고등보통학교 학사 시찰단을 따라 안동현까지 동행하였다. 국내에서 38전 하는 설탕이 12전이요, 마코 담배가 5전, 칼표가 밀수품으로 20전 할 때 거기서는 6전씩에 거래되므로 허영숙은 칼표 400갑을 사서 실로 뜬 주머니에 넣어 보자기에 싸가지고 승차하자 즉시 화장실로 들어가 필자와 교대로 지켜서 기차 안 휴대품 검사에서 무사통과하였다. 승차하기 전 일단 수하물과 신체 검색을 하는 절차는 역까지 송별 나온 김 부영사 내외의 보증으로 생략되었고, 수출 금지가 된 칼표 담배를 제외하고는 필자가 사온 대홍(大紅) 공단에 쌍봉황을 수놓은 이불감이며 수단 저고릿감 등 화려한 주단에도 관세를 면제케 하고 그대로 통관 도장

을 찍어주게 하였다. 다만 필자의 외투 거죽으로 사용할 곰털 가죽만 숙명여학교 남 선생님 오버 안에 받쳐 꿰매어 내왔던 것으로 기억하고 있다.

나혜석은 단조무미한 우리나라 여성 의상에 대한 예술적 진취성을 강조하였다. 흰빛·검정·옥색·회색 등을 입는 외에는 유행도 없었고, 색다른 옷감을 취급하는 상점도 없던 때였다. 필자가 신문기자 시절 시대의 첨단을 걷는 의상을 입었다고 자부하게 되었던 것도 혜석이 구미 각국의 물품이 많이 수입되는 봉천·신경·하얼빈 등지에서 자기가 친히 골라 사보내 주었기 때문이다. 그녀는 필자의 결혼문제에 대하여도 무척 신경을 써주었다. "중이 제 머리 못 깎는다고 동생은 내가 중매를 해주어야 될까봐." 하더니 만주에서 나왔다는 키 크고 얼굴 검은 청년을 데리고 와서 선을 보라는 것이었다. 세 사람이 그날 청량사(淸凉寺)에서 저녁식사를 함께하였으나, 그 후 나는 다시 만나지 않겠다고 하였다. 그는 설모 씨. 둘째 번에는 필자의 경성여고보 동창인 영제병원 원장 부인이 나혜석과 함께 필자를 점심에 초대한다는 것이었다. 그 자리에는 염모 씨가 와 앉았고, 점심으로는 청요리를 시켜 왔다. 그것도 나 형의 중매 뒷공작이라는 것을 눈치 채고 식사 후 먼저 일어서 나왔다. 나 형은 나에게 중국식 스프링 코트며 실크 스타킹 등 조선에서는 구경할 수 없는 물품들을 사서 인편에 보내주곤 하였으며, 필자도 툭하면 안동현 여행을 가서 나 형의 주선으로 도윤 공사(道尹公司)[8] 집 구경이며 압강춘(鴨江春)[9] 요리도 맛보았다.

나혜석은 3남 1녀의 어머니로서 어린애들을 젖 끝에 매달고 외교에 분망한 남편을 내조하면서 아틀리에도 없이 꾸준히 그림을 계속하였다. 첫딸의 이름은 김나열(金羅悅). 김 씨와 나 씨의 기쁨, 다시 말하여 부부의 기쁨이라는 뜻을 표시하였으며, 맏아들 선(宣)은 부친과 모친이 이혼하고 부

8) 도윤 공사: 중국 관직 명칭.
9) 압강춘(鴨江春): 당시 중국 안동에 있었던 유명한 중국음식점.

친이 추월색(秋月色)인가? 하는 기생을 들여앉혀 살림하는 동안 13세에 사망하였고, 필자가 조사한 1962년 5월 현재로는 둘째 아들 진이 법학박사로 서울대 법대 교수로 있었고, 셋째 아들 건은 한국은행 특파로 서독에가 있었다. 나열은 동경 일본여자대학을 마치고 개성 호수돈(好壽墩)의 후신인 명덕(明德)여자고등보통학교 선생으로 있으면서 가시밭길을 걷는 어머니의 심기를 일전시키려 노력하며 모시고 산 일이 있었다. 해방 다음해미국으로 가서 실내장식에 대한 응용미술을 공부하고 건축 기술자와 결혼하여 1남 2녀의 어머니로서 행복한 생활을 하고 있다는 소식을 들었다.

나 여사가 1928년 외지에서 돌아와 동래에서 막내둥이를 해산하고 가사를 정리하며 현모양처로 돌아갔을 때 명월관(明月館) 연회에 왔던 권모의 대수롭지 않은 입놀림이 도화선이 되어 평지풍파를 일으키고 부부 이별의 막이 열렸으나, 그로서도 부인의 매력 있는 내조와 총명한 자녀들을 거느리고 부귀겸전(富貴兼全)하다는 흠망을 받아오던 옛 세상이 그리웠을 것이다. 다시 현처로 돌아간 아내에게 눈 딱 감고 한번만 관용을 베풀어 줄 수 없었을까? 그는 후처 양귀념(梁貴念)과도 자기편에서 파탄을 일으켜 마침내 별거하다가 결혼 7년 만에 별세하였다 한다. 나혜석은 졸지에 과도한 타격을 받은 후 수전증이 생겨 왼팔의 부자유를 느끼면서 수송동 의친왕의 소가인 목조 2층집에 미술연구소를 내고 개인지도를 하는 한편 초상화를 그려 팔아서 생활유지를 하기도 하고, 봉천에 있는 오빠와 개성에 있는 딸에게 일시 몸을 의탁한 일도 있었고, 수덕사(修德寺)로 두 차례나 김일엽(金一葉)을 찾아가 불경을 배우고 참선을 한 일도 있었으며, 진명학교 후배의 부군 이응준(李應俊) 장군 댁에 체류한 일도 있었다. 필자의집과 윤심성(尹心聖) 집에도 가끔 와서 묵었으며, 나와 함께 황신덕(黃信德)집에도 가서 하룻밤 자고 온 일이 있었다. 마음을 걷잡지 못해서 진득하게눌러 있지 못하는 그녀의 안타까움을 볼 때 차마 민망하여 위로할 말조차

없었다. 경석 오빠가 서울로 집을 옮긴 뒤에는 공주 계룡산(鷄龍山) 마곡사 (麻谷寺) 밑에 사채를 잡았다. 오빠는 동생으로 하여금 세상의 미련을 버리고 청풍명월을 벗 삼아 최후의 역작을 내도록 주선하여 주었으나, 원 많고 한 많은 이 여인은 오빠의 성의를 저버리고 짐을 거두어 서울로 올라와 버렸다. 오빠는 크게 분노하여 하룻밤도 집에서 재우지 않고 내쫓아서 올케 배숙경(裵淑景)과 같이 경무대(景武臺) 어귀에서 밤을 지새운 일까지 있었다 한다. 갈수록 태산 같다고 기구한 혜석의 운명은 자기의 정체를 속이고 청운동 양로원을 찾아들었다. 교섭이 진행되어 임시 거처하게는 되었지만, 중풍이 심해져서 대소변을 가누지 못하는 중태에 빠졌다. 어느 날 새벽 간신히 양로원을 빠져나와 돈암동 김우영과 양귀념의 살림집을 거쳐서 안암동 이응준의 부인 이정희(李正熙)에게로 찾아가 "아이들이 보고 싶어 갔더니 어서 가라고들 하더군. 옷에서 냄새가 나고 추해 뵈니까 식모들도 싫어하는 표정이고. 귀념이는 나를 잘 대접해 주고 아이들에게도 착한 엄마 노릇을 하고…." 하며 울먹였다 한다. 모성애가 무언지 그토록 불우한 환경에서도 아이들의 안위(安危)를 염려하며 한번 눈으로 시원히 보기라도 하고 싶었을 그 순정은 달리 아무 데서도 찾아볼 수 없는 아름다움이었다.

"건의 아버지가 나 있는 방문을 열고 측은한 얼굴로 들여다보더군."

하고 덧붙여 말하더라는 것이다. 그녀는 자신이 몸담아 있는 곳을 끝내 말하지 않고 돌아갔다. 이정희는,

"그녀가 우리 집에 들어오는데 중풍으로 걸음이 까치걸음 같아 앞으로 넘어질 듯 위험해 보이는 고로 얼른 나가서 두 손을 붙잡았더니 얼음장 같은 손을 떨면서 으스러지게 내 손을 움켜잡고 몸을 내게로 턱 실려버리더군요. 그녀가 돌아가려고 하기에 배숙경 씨에게 전화를 걸어 데려갔으나 즉시 다시 도망해 나왔대요. 묵호에 가 있는 지석이 왔다 갔다고만 하고 어디서 만났느냐 묻는 말엔 입을 떼지 않더군요."

하고 내게 말하였다. 필자는 그들 부부가 이혼하기 얼마 전 동래로 방문한 일이 있었다. 그들의 얼굴에는 조금도 검은 구름이 없었다. 다정하고 명랑한 가정이었다. 행복해 보였다. 아내의 뉘우침을 받아들여 그동안 아무 일도 없었던 것처럼 지난날은 다시 거론 않기로 약속하였던 남편이 "조인광좌(稠人廣座)[10] 중에 증거를 제시하며 그런 소문을 퍼뜨렸다니 내가 어찌 얼굴을 들고 살 수 있겠느냐."고 불끈 성을 낸 후에 한번 다시 고려하지도 않고 이혼수속을 재촉했다는 것이다.

청운양로원 이윤영(李潤榮) 원장의 말을 들어보면 1944년 10월 21일 심영덕(沈永德:61세)이라는 이름으로 들어와서 나고근(羅古根)으로 성명을 고치고 있다가 1949년 1월 31일 자퇴한 다음 행방불명이 되었다는 기록이 있다 하였다.

"누구의 추천도 없이 찾아오셨는데 신세가 하도 가련해 보여서 심 씨 노인으로만 알고 받았다가 해방 후 크리스마스에 양로원 위문을 왔던 단체 손님 중에서 나혜석 씨라는 것을 발견하였습니다. 그 후부터는 마음으로라도 각별하게 보살펴 드렸습니다."고 했다. 용산구 원효로 자혜병원에서 사망하였다는 소문이 들리는 고로 병원 카드를 조사한 즉, 나진희(羅眞喜, 60세) ― 신경성 후퇴염으로 반신불수가 되어 무료실에 입원하였다가 1948년 10월 26일에 사망한 것으로 적혀 있었다. 이것은 딴 사람으로 짐작된다. 1967년에 상경하였던 양귀념에게 물어본즉 기억이 삭막하다면서 "어느 해인가 아들 진(辰)이 밖에서 들어오며 어머니(생모)가 죽었대요. 청량리 위생병원인가 뇌병원에서요. 그 말을 들은 지 1주일 후에 뇌병원에 갔더니 시체 받아 갈 사람이 없으면 화장을 시켜 뼈를 산에 헤쳐 버리기 때문에 잔해도 없고 묘도 없다고 합니다."하였다. 양귀념은 "카드 조사를

10) 조인광좌 (稠人廣座): 여러 사람이 빽빽하게 많이 모인 자리.

한 대야 본명이 기입되지 않았을 것인 고로 그대로 돌아왔소."하였다. 나혜석이 정신병자로 가장하고 그 병원에 입원하였었을는지도 모를 일이다. 아니 실제로 정신의 이상이 생겼을 가능성도 있는 것이다. 진의 말을 근거 삼아 즉시 조사에 착수했더라면 자세한 경위는 알 수 있었을 것이다.

우리나라 화단의 처녀지를 개척한 여성 선구자로서 그 생애가 반드시 빛났어야 하겠거늘 이 무슨 비참한 일이었던가? 형이여! 저 세상에서는 부디 안락하소서! 고재욱(高在旭) 선생 부인 김숙배(金淑培) 여사와 함께 추모회라도 한번 열어드리자고 벼르기만 하다가 종래 뜻을 이루지 못하였다. 우리 두 사람은 합장하고 형의 명복을 빈다.

(「韓國日報」 1962년 5월 「女流名人記」, 「女性東亞」 1971년 「나혜석 전」, 이정희, 배숙경, 이윤영 및 기타 친지들의 담화 참조)[11]

11) 원문대로.

광범한 연락과 심각한 경험

유자명(柳子明)

『유자명 수기, 한 혁명자의 회억록—한국독립운동사자료총서 14』, 한국독립운동사연구소,
1999.

제6장

의열단은 1923년 여름에 남정각(南廷珏)과 나를 한성(漢城)[1]과 안동(安東)
으로 보내서 김한(金翰)과 같이 의열단 활동에 대하여 상량(商量)한 뒤에 상
해에서 폭탄과 권총을 준비해 놓고 1924년 겨울에 또다시 남정각과 박기
홍(朴基洪)을 한성으로 보내서 김한과 같이 상량한 결과 황옥(黃鈺)과 유석
현(劉錫鉉)과 함께 네 사람이 톈진(天津)으로 가서 남정각은 상해로 가고 그
밖의 세 사람은 톈진 프랑스조계 중화여관(中和旅館)에서 남정각을 기다리
고 있었다.

남정각은 상해로 가서 김약산(金若山)과 한봉근(韓奉根)과 함께 폭탄과 권
총을 가지고 톈진으로 가서 중화여관에서 기다리고 있던 세 사람과 함께
활동해 온 경과와 앞으로 활동할 방법을 말하게 된 것이다.

황옥은 경기도 경무국의 고급 정탐으로서 독립운동자들과도 비밀한 연
락을 하고 있어서 내가 서울에서 김한과 같이 활동하고 있을 때에 나도 그
를 만나 보았었다.

그런데 황옥이가 이번에 톈진까지 오게 된 것은 폭탄과 권총을 안전하

1) 한성(漢城): 서울

게 운송하기 위해서다. 그 때에 일본 정부의 안동 영사(領事)는 김우영(金雨永)이었는데 김우영은 동경제국대학2)을 졸업한 뒤에 한성에서 변호사[律士]로서 직업을 삼고 한성 종로거리에 '법학사 김우영 변호사 사무소'라는 간판을 걸어 놓았던 것이다.

그래서 황옥은 직업의 관계로 인하여 김우영을 알게 되었으며 또는 두 사람이 다 같이 조국의 독립을 희망하게 되어 두 사람 사이의 관계는 더욱 친밀하게 된 것이다. 그래서 황옥은 남정각과 유석현과 같이 안동을 지날 때에 김우영의 숙사로 찾아가서 그를 만나보고 남정각과 박기홍을 그에게 소개해 준 것이다.

김우영의 부인 나혜석은 애국부인회의 김마리아와 친한 관계가 있어서 김마리아가 애국부인회 사건으로 대구 일본 감옥에 갇혔을 때에 나혜석은 한성으로부터 대구까지 가서 김마리아를 철창 밑에서 만나보고 돌아와서 뜻 깊고 감정 찬「김마리아 방문기」를 써서 신문에 발표했었다. 나도 그 때 한성에서 그의 글을 보게 되어서 깊은 감동을 느꼈던 것이다.

그리고 나혜석은 남정각과 박기홍을 자기의 (친형제와 같이) 대접하고 또는 자기의 숙사에서 숙식을 같이하게 했었다.

유석현은 내가 충주공립보통학교에서 글을 가르치고 있을 때에 나의 학생이었다. 그는 톈진까지 와서 나와 서로 만나 보지 못하게 된 것을 유감으로 생각하였던 것이다.

폭탄과 권총은 황옥이 가지고 유석현, 남정각, 박기홍과 함께 안동으로 가서 나혜석의 숙사에서 하룻밤을 쉬고 그 이튿날 아침에 기차를 타고 갈 적에 나혜석은 폭탄과 권총을 감춰 놓은 여행대에 '안동 영사관'이라고 쓴 종이쪽을 붙여 주었던 것이다. 폭탄과 권총은 황옥이 가지고 네 사람이 각

2) 원문대로.

각 다른 차간에 앉아서 안전하게 서울까지 도달하였다.

폭탄과 권총을 서울에 갖다 놓은 뒤에 활동할 경비가 없던 것이다. 활동할 경비가 없을 뿐 아니라 몇 사람의 생활비도 곤란했던 것이다.

그 때에 황옥의 친구인 진(秦) 모(某)가 한성지방법원의 법관인데 황옥은 "그에게 가서 돈을 빌어다 쓸 수 있다"고 한 것이다. 그래서 남정각과 유석현은 그 이튿날 밤에 진 모의 집으로 찾아 가서 진 모를 만나보고 곤란한 정형을 말하고 "돈을 좀 도와 달라"고 하였다.

진 모는 "지금 내 집에도 돈이 없다"고 하면서 "내일 저녁에 오라"고 하였었다.

남정각과 유석현은 진 모의 말을 참으로 믿고 그 이튿날 저녁에 또 다시 진 모의 집으로 갔었다. 그 때에 진 모의 집에서 일본 경찰서 특무 두 놈이 기다리고 있었다.

그 결과로 전부의 계획이 실패된 것이다. 그래서 그 때에 일본 경찰에 잡혀간 동지들은 다음과 같다.

황옥, 유석현, 남정각, 박기홍, 김한, 나혜석[3] 등이었다.

그들이 잡혀간 뒤에 한성에 있는 김한의 친구인 김달현(金達顯)이 상해로 와서 나를 만나보고 이번 계획이 실패하게 된 경과를 나에게 말했던 것이다.

이번 운동의 실패는 전 조선을 진동시켰던 것이다. 그 주요한 원인은 일본 정부의 외교관인 김우영 부부와 한성 경찰국의 고급 특무인 황옥이 이 운동에 참가했기 때문이다.

그 때에 조선총독부 경무국 고급 특무 김태석(金泰錫)도 김한과 비밀한 관계가 있었는데 그는 이번 운동에 참가하지 않았었다. 김태석은 나의 수

3) 이때 나혜석이 잡혀갔다는 기록은 없다.

원농립학교 동학 김정석(金鼎錫)의 형으로서 내가 한성에 있을 때에 김정석의 관계로 나는 김태석을 알게 되고 또 나의 관계로써 김한과 김태석이 서로 알게 된 것이다. 그래서 김정석과 그의 동학인 강석린은 조선총독부 임무국(林務局)에서 복무하고 있었다. 그래서 내가 한성 동대문경찰서에 잡혀 갔을 적에 김태석이 나를 보석해 주었으며 김한이 용산 경찰서에 잡혀 갔을 때에도 김태석이 김한을 보석해 주었었다.

수록자료 목록

수록자료 목록(수록순)

1부 논쟁자료

연번	제목	필자	발표지면	발행일
1	부인의복 개량에 대하여: 한 가지 의견을 드리나이다	김원주(金元周)	동아일보	1921.09.10.
2	부인의복 개량 문제: 김원주(金元周) 형의 의견에 대하여	나혜석	동아일보	1921.09.28.
3	모(母)된 감상기	나혜석	동명 제18~21호	1923.01.01.
4	관념의 남루를 벗은 비애: 나혜석 여사의 「모(母)된 감상기」를 보고	백결생(百結生)	동명 제23~24호	1923.02.04.
5	백결생(百結生)에게 답(答)함	나혜석	동명 제29호	1923.03.18.
6	나의 연애관	모윤숙(毛允淑)	삼천리 제9권 제5호	1937.10.01.
7	영이냐, 육이냐, 영육이냐? 영육이 합한 연애라야 한다: 모윤숙 형의 연애관을 읽고 나서	나혜석	삼천리	1937.12.01.
8	연애관 비판(戀愛觀 批判): 모윤숙(毛允淑)·나혜석 씨의	안덕근(安德根)	삼천리 제10권 제5호	1938.05.01.

2부 잡지 기사

연번	제목	필자	발표지면	발행일
1	진명여학교 교사 노릇		여자계 제3호	1918.09.
2	일천리 국경으로 다시 묘향산까지	박달성(朴達成)	개벽 제38호	1923.08.01.
3	미전(美展) 제5회 단평	김복진(金復鎭)	개벽 제70호	1926.06.01.
4	프랑스 파리에서	최린(崔麟)	별건곤 제10호	1927.12.20.
5	구미(歐美)를 만유(漫遊)하고 온 여류 화가 나혜석 씨와 문답기		별건곤 제22호	1929.08.01.
6	우영 씨 부인(夫人) 나혜석 씨, 방문 가서 감심(感心)한 부인(婦人)	김기전(金起田)	별건곤 제26호	1930.02.01.
7	우애 결혼·시험 결혼		삼천리 제6호	1930.05.01.

8	제씨(諸氏)의 성명(聲明)		삼천리 제6호	1930.05.01.
9	끽연실(喫煙室)		삼천리 제6호	1930.05.01.
10	제9회 조선 미전(美展)	김주경(金周經)	별건곤 제30호	1930.07.01.
11	명류부인(名流婦人)과 산아제한 (産兒制限)		삼천리 제8호	1930.09.01.
12	현대여류사상가들		삼천리 제15호	1931.05.01.
13	조선화가 총평	이하관(李下冠)	동광 제21호	1931.05.01.
14	변호사 평판기	동허자(東虛子)	동광 제31호	1932.03.05.
15	가인춘추(佳人春秋)		삼천리 제4권 제7호	1932.05.15.
16	혼미저조(混迷低調)의 조선미술 전람회를 비판함	미술가 제씨(諸氏)	동광 제35호	1932.07.03.
17	만국부인 살롱		만국부인 제1호	1932.10.01.
18	이혼 1주년 양화가 나혜석 씨		신동아 제2권 제11호	1932.11.01.
19	나혜석 씨	이태준(李泰俊)	신가정 제1권 제3호	1933.03.01.
20	화실의 개방, 파리에서 돌아온 나 혜석 여사 여자미술학사	부인기자(婦人記 者)	삼천리 제5권 제3호	1933.03.01.
21	최근 일기(最近 日記)		삼천리 제5권 제4호	1933.04.01.
22	서양화가 나혜석 씨		신가정 제1권 제5호	1933.05.01
23	그랬으면집(集), 답답집(集)		삼천리 제5권 제9호	1933.09.01.
24	나혜석 여사의 장편		삼천리 제5권 제10호	1933.10.01.
25	만혼(晩婚) 타개 좌담회: 아아, 청 춘이 아까워라!		삼천리 제5권 제10호	1933.12.01.
26	삼천리 인생안내: 미술교장과 나 혜석 씨		삼천리 제6권 제5호	1934.05.01.
27	인생 게시판		삼천리 제6권 제7호	1934.06.01.
28	내가 서울 여시장(女市長) 된다 면?		삼천리 제6권 제7호	1934.06.01.
29	나혜석 씨에게	평양 일(一) 여성	신가정 제2권 제10호	1934.10.
30	백인 백화(百人 白話)		개벽 신간 제1호	1934.11.01.
31	그 뒤에 얘기하는 제 여사의 이동 좌담회		중앙 제3권 제1호	1935.01.
32	여류 명사의 남편 조사장		삼천리 제7권 제1호	1935.01.01.
33	나 여사의 서한		삼천리 제7권 제3호	1935.03.01.
34	영부인 학력 등급기(令夫人 學力 等級記)		삼천리 제7권 제5호	1935.06.01.

35	안재홍(安在鴻) 씨와 아호 소월 (雅號素月)		삼천리 제7권 제5호	1935.06.01.
36	미인박명(美人薄命) 애사(哀史), 사랑은 길고, 인생은 짧다던 강명화(康明花)	청의처사(靑衣處士)	삼천리 제7권 제7호	1935.08.01.
37	혜석, 일엽 동서(同棲) 2개월		삼천리 제7권 제9호	1935.10.01.
38	현대 장안호걸 찾는 좌담회	백낙선인(白樂仙人) 등	삼천리 제7권 제10호	1935.11.01.
39	십만 원의 조선관(朝鮮舘) 경영하는 김산호주(金珊瑚珠) 여사		삼천리 제8권 제1호	1936.01.01.
40	나혜석(羅蕙錫)씨 소설 집필		삼천리 제8권 제11호	1936.11.01.
41	객담실(客談室)		삼천리 제9권 제4호	1937.05.01.
42	객담실(客談室)		삼천리 제9권 제5호	1937.10.01.
43	우리 사회의 제(諸) 내막		삼천리 제10권 제8호	1938.08.01.
44	베를린(伯林), 파리(巴里), 벨기에(白耳義)의 전화(戰火) 속에서 최근 귀국한 양씨의 보고기	배운성(裵雲成) 등	삼천리 제12권 제10호	1940.12.01.
45	문단 회고록	안석주(安碩柱)	민족문화 제1권 제1호-제2호	1949.10. 1950.02.
46	추도(追悼)	염상섭(廉想涉)	신천지 제9권 1호	1954.01.

3부 신문 기사

연번	제목	작성자	발표지면	발행일
1	재자재원(才子才媛)		매일신보	1913.04.01.
2	여자유학생 중의 특색		매일신보	1914.04.09.
3	세계 자유사상에 처음 보는 10만 명 애국 여자의 대활동		신한민보	1919.06.07.
4	나혜석 여사 정우(丁憂)		매일신보	1919.12.26.
5	경계자(敬啓者)		동아일보	1920.04.10.
6	청초한 야나기 가네코(柳兼子) 부인		동아일보	1920.05.04.
7	학생대회의 성황		동아일보	1920.05.10.
8	신간소개		동아일보	1920.07.15.
9	종론횡의(縱論橫議)		매일신보	1920.09.26.

10	각성한 부인의 장래: 유영준(劉英俊) 여사 담(談)		매일신보	1921.02.26.
11	나혜석 여사 작품 전람회		조선일보	1921.03.16.
12	양화전람(洋畵展覽)에 대하여		매일신보	1921.03.17.
13	양화가(洋畵家) 나혜석 여사: 개인 전람회를 개최		동아일보	1921.03.18.
14	양화 전람회 초일(初日) 대성황		매일신보	1921.03.20.
15	나(羅) 여사 전람회 제2일의 성황		매일신보	1921.03.21.
16	나정월 여사의 작품전람회를 관(觀)하고	급우생(及愚生)	동아일보	1921.03.23.
17	오채영롱(五彩玲瓏)한 전람회		매일신보	1921.04.02
18	안동현 여자야학		동아일보	1922.03.22.
19	사이토(齋藤) 총독의 감탄사		매일신보	1922.06.03.
20	개막된 미술전람회		동아일보	1923.05.11.
21	조선미전 제1일		매일신보	1923.05.13.
22	미전(美展) 공개의 제2일		매일신보	1923.05.14.
23	고려미술회		매일신보	1923.09.21.
24	고려미술탄생		동아일보	1923.09.22.
25	고려미술원에서 연구회를 신설하고		동아일보	1923.12.21.
26	고려미술원(高麗美術院)		조선일보	1923.12.21.
27	조미전 심사 개시		시대일보	1924.05.27
28	개막을 재촉하는 미전(美展)의 2,3부 입선발표		시대일보	1924.05.29.
29	진순(眞純) 하여라	나가하라 코타로(長原孝太郎)	시대일보	1924.05.29.
30	여류기생학생 입선된 미전		동아일보	1924.06.01.
31	금(今) 1일로 폐막될 조선미술전람회		매일신보	1924.06.21.
32	부내(府內) 여학교 소개(紹介): 진명여교(進明女校)	부인기자(婦人記者)	동아일보	1925.02.04.
33	시대의 총애를 받던 양화가 나혜석 여사		매일신보	1925.03.21.
34	혜석(蕙錫) 여사의 소식		매일신보	1925.05.14.
35	선전(鮮展) 심사 종료		시대일보	1925.05.29.
36	나 씨의 교육열		동아일보	1925.09.07.

37	여류화가 나혜석 여사 가정 방문기		조선일보	1925.11.26.
38	부인친목창립 안동현(安東縣)에서		시대일보	1926.03.19.
39	미전(美展) 특선 23		시대일보	1926.05.14.
40	조선혼(朝鮮魂)의 오뇌(懊惱)도 싣고 남산에 전개된 미술의 전당		매일신보	1926.05.14.
41	나혜석 씨: 그림을 그리게 된 동 기와 경력과 구심		동아일보	1926.05.18.
42	미전(美展) 작품 합평 (상)		시대일보	1926.05.23.
43	부인문제 강연		동아일보	1926.08.14.
44	안동현 부인친목회: 편물과를 두어		동아일보	1926.09.09.
45	고국의 겨울을 찾아		매일신보	1926.12.23
46	산업 은성(殷盛)한 안동현(安東縣)	장성식(張晟栻)	동아일보	1927.05.01.
47	미전(美展)의 이채(異彩)		매일신보	1927.06.01.
48	나혜석 여사 세계 만유		조선일보	1927.06.21
49	소식		동아일보	1927.06.22.
50	인사		중외일보	1927.06.22.
51	여계 소식 (女界消息)		조선일보	1927.11.09.
52	뉴욕에 일본부영사		신한민보	1929.01.03.
53	부영사 김우영 피상과 뉴욕 한인 사회 살풍경		신한민보	1929.01.17.
54	김용하 씨와 일(日) 영사(領事)		신한민보	1929.01.24.
55	신년 제6일 뉴욕 개최	뉴욕 특파원	신한민보	1929.01.24.
56	김우영 사건을 읽고	최명온	신한민보	1929.04.04.
57	여자여! 비는 오는데	전춘강(田春江)	동아일보	1929.07.03.
58	나 여사 화전(畫展) 수원에서 개최		동아일보	1929.09.23.
59	나혜석 여사 구미(歐美) 사생 전람		중외일보	1929.09.24.
60	나혜석 여사		매일신보	1930.05.13.
61	살림과 육아: 화가 나혜석 여사		매일신보	1930.06.06.
62	〈정원(庭園)〉: 나혜석 작(作)		매일신보	1931.05.24.
63	제10회 미전 평	김종태(金鍾泰)	매일신보	1931.05.26. 1931.05.31.
64	특선작 〈정원〉은 유럽여행의 선 물: 나혜석 여사와 그의 작품		동아일보	1931.06.03.
65	제10회 조미전(朝美展) 평(評) (5)	윤희순(尹喜淳)	동아일보	1931.06.07.
66	조각에 문석오(文錫五) 씨 양화(洋畵)에는 나혜석 여사: 제전(帝展)에 이채(異彩)를 나타내		동아일보	1931.10.13.

67	제 11회 조미전 인상기 (3)	김주경(金周經)	동아일보	1932.06.05.
68	나혜석 여사 여자 미술학사(美術學舍) 창설: 시내 수송동(壽松洞)에		동아일보	1933.02.04.
69	수송동(壽松洞)에 여자미술학사		중앙일보	1933.02.04.
70	나혜석(羅惠錫) 여사의 미술연구소 모든 준비 완성		매일신보	1933.02.06.
71	최린 씨 걸어 제소: 원고는 여류화가 나혜석 여사 정조유린, 위자료 청구		조선중앙일보	1934.09.20.
72	여류화가 나혜석 씨, 최린(崔麟) 씨 상대 제소: 처권(妻權) 침해 의한 위자료 12,000원 청구		동아일보	1934.09.20.
73	나혜석 여사 소품전		동아일보	1935.10.27.
74	여걸(女傑) 나혜석	이종우(李鍾禹)	중앙일보	1971.08.28.
75	정월(晶月) 나혜석	조용만(趙容萬)	중앙일보	1981.12.21.
76	김우영(金雨英), 나혜석 부부	유석현(劉錫鉉)	한국경제신문	1984.11.06.

4부 단행본 수록 글

순번	제목	필자	출처	발행년
1	조씨 저택	이시이 하쿠테이(石井柏亭)	繪の旅: 朝鮮支那の卷	1921
2	시중회(時中會)를 조직하여 내선일체화를 고취: 중추원 참의 최린의 죄악사	혁신출판사 편	민족정기의 심판, 혁신출판사	1949
3	『회고』의 일부	김우영(金雨英)	회고, 신생공론사	1953
4	나혜석 편	임종국(林鍾國), 박노준(朴魯埻)	흘러간 성좌, 국제문화사	1966
5	최초의 여류화가 나혜석	김일엽(金一葉)	미래세가 다하고 남도록, 인물연구소	1974
6	비련의 화폭	윤현배(尹顯蓓)	바람과 별도 잊을 수 없는 사람들, 도서출판 풀빛	1979
7	다시 중국으로	정화암(鄭華岩)	이 조국 어디로 갈 것인가—나의 회고록, 자유문고	1982

8	나의 회고록	최승만(崔承万)	나의 회고록, 인하대 출판부	1985
9	나혜석 신문조서	국사편찬위원회	한민족독립운동사자료집 14, 국사편찬위원회	1991
10	최초의 유화가 나혜석	최은희(崔恩喜)	한국개화여성열전: 추계 최은희 전집 4, 조선일보사	1991
11	광범한 연락과 심각한 경험	유자명(柳子明)	한 혁명자의 회억록–한국독립운동사자료총서 14, 한국독립운동사연구소	1999

■ 수록자료 목록(발표 순)

연번	제목	필자	발표지면	발행일
1	재자재원(才子才媛)		매일신보	1913.04.01.
2	여자유학생 중의 특색		매일신보	1914.04.09.
3	진명여학교 교사 노릇		여자계 제3호	1918.09.
4	세계 자유사상에 처음 보는 10만 명 애국 여자의 대활동		신한민보	1919.06.07.
5	나혜석 여사 정우(丁憂)		매일신보	1919.12.26.
6	경계자(敬啓者)		동아일보	1920.04.10.
7	청초한 야나기 가네코(柳兼子) 부인		동아일보	1920.05.04.
8	학생대회의 성황		동아일보	1920.05.10.
9	신간소개		동아일보	1920.07.15.
10	종론횡의(縱論橫議)		매일신보	1920.09.26.
11	조씨 저택	이시이 하쿠테이 (石井柏亭)	繪の旅: 朝鮮支那の 卷	1921
12	각성한 부인의 장래: 유영준(劉 英俊) 여사 담(談)		매일신보	1921.02.26.
13	나혜석 여사 작품 전람회		조선일보	1921.03.16.
14	양화전람(洋畵展覽)에 대하여		매일신보	1921.03.17.
15	양화가(洋畵家) 나혜석 여사: 개 인 전람회를 개최		동아일보	1921.03.18.
16	양화 전람회 초일(初日) 대성황		매일신보	1921.03.20.
17	나(羅) 여사 전람회 제2일의 성황		매일신보	1921.03.21.
18	나정월 여사의 작품전람회를 관 (觀)하고	급우생(及愚生)	동아일보	1921.03.23.
19	오채영롱(五彩玲瓏)한 전람회		매일신보	1921.04.02
20	부인의복 개량에 대하여: 한 가 지 의견을 드리나이다	김원주(金元周)	동아일보	1921.09.10.
21	부인의복 개량 문제: 김원주(金 元周) 형의 의견에 대하여	나혜석	동아일보	1921.09.28.
22	안동현 여자야학		동아일보	1922.03.22.
23	사이토(齋藤) 총독의 감탄사		매일신보	1922.06.03.
24	모(母)된 감상기	나혜석	동명 제18-21호	1923.01.01.

25	관념의 남루를 벗은 비애: 나혜석 여사의 「모(母)된 감상기」를 보고	백결생(百結生)	동명 제23-24호	1923.02.04.
26	백결생(百結生)에게 답(答)함	나혜석	동명 제29호	1923.03.18.
27	개막된 미술전람회		동아일보	1923.05.11.
28	조선미전 제1일		매일신보	1923.05.13.
29	미전(美展) 공개의 제2일		매일신보	1923.05.14.
30	일천리 국경으로 다시 묘향산까지	박달성(朴達成)	개벽 제38호	1923.08.01.
31	고려미술회		매일신보	1923.09.21.
32	고려미술탄생		동아일보	1923.09.22.
33	고려미술원에서 연구회를 신설하고		동아일보	1923.12.21.
34	고려미술원(高麗美術院)		조선일보	1923.12.21.
35	조미전 심사 개시		시대일보	1924.05.27
36	개막을 재촉하는 미전(美展)의 2,3부 입선발표		시대일보	1924.05.29.
37	진순(眞純) 하여라	나가하라 코타로 (長原孝太郎)	시대일보	1924.05.29.
38	여류기생학생 입선된 미전		동아일보	1924.06.01.
39	금(今) 1일로 폐막될 조선미술전람회		매일신보	1924.06.21.
40	부내(府內) 여학교 소개(紹介): 진명여교(進明女校)	부인기자(婦人記者)	동아일보	1925.02.04.
41	시대의 총애를 받던 양화가 나혜석 여사		매일신보	1925.03.21.
42	혜석(蕙錫) 여사의 소식		매일신보	1925.05.14.
43	선전(鮮展) 심사 종료		시대일보	1925.05.29.
44	나 씨의 교육열		동아일보	1925.09.07.
45	여류화가 나혜석 여사 가정 방문기		조선일보	1925.11.26.
46	부인친목창립 안동현(安東縣)에서		시대일보	1926.03.19.
47	미전(美展) 특선 23		시대일보	1926.05.14.
48	조선혼(朝鮮魂)의 오뇌(懊惱)도 싣고 남산에 전개된 미술의 전당		매일신보	1926.05.14.
49	나혜석 씨: 그림을 그리게 된 동기와 경력과 구심		동아일보	1926.05.18.

50	미전(美展) 작품 합평 (상)		시대일보	1926.05.23.
51	미전(美展) 제5회 단평	김복진(金復鎭)	개벽 제70호	1926.06.01.
52	부인문제 강연		동아일보	1926.08.14.
53	안동현 부인친목회: 편물과를 두어		동아일보	1926.09.09.
54	고국의 겨울을 찾아		매일신보	1926.12.23
55	산업 은성(殷盛)한 안동현(安東縣)	장성식(張晟栻)	동아일보	1927.05.01.
56	미전(美展)의 이채(異彩)		매일신보	1927.06.01.
57	나혜석 여사 세계 만유		조선일보	1927.06.21
58	소식		동아일보	1927.06.22.
59	인사		중외일보	1927.06.22.
60	여계 소식 (女界消息)		조선일보	1927.11.09.
61	프랑스 파리에서	최린(崔麟)	별건곤 제10호	1927.12.20.
62	뉴욕에 일본부영사		신한민보	1929.01.03.
63	부영사 김우영 피상과 뉴욕 한인 사회 살풍경		신한민보	1929.01.17.
64	김용하 씨와 일(日) 영사(領事)		신한민보	1929.01.24.
65	신년 제6일 뉴욕 개최	뉴욕 특파원	신한민보	1929.01.24.
66	김우영 사건을 읽고	최명온	신한민보	1929.04.04.
67	여자여! 비는 오는데	전춘강(田春江)	동아일보	1929.07.03.
68	구미(歐美)를 만유(漫遊)하고 온 여류 화가 나혜석 씨와 문답기		별건곤 제22호	1929.08.01.
69	나 여사 화전(畵展) 수원에서 개최		동아일보	1929.09.23.
70	나혜석 여사 구미(歐美) 사생 전람		중외일보	1929.09.24.
71	우영 씨 부인(夫人) 나혜석 씨, 방문 가서 감심(感心)한 부인(婦人)	김기전(金起田)	별건곤 제26호	1930.02.01.
72	우애 결혼·시험 결혼		삼천리 제6호	1930.05.01.
73	제씨(諸氏)의 성명(聲明)		삼천리 제6호	1930.05.01.
74	끽연실(喫煙室)		삼천리 제6호	1930.05.01.
75	나혜석 여사		매일신보	1930.05.13.
76	살림과 육아: 화가 나혜석 여사		매일신보	1930.06.06.
77	제9회 조선 미전(美展)	김주경(金周經)	별건곤 제30호	1930.07.01.

78	명류부인(名流婦人)과 산아제한 (産兒制限)		삼천리 제8호	1930.09.01.
79	현대여류사상가들		삼천리 제15호	1931.05.01.
80	조선화가 총평	이하관(李下冠)	동광 제21호	1931.05.01.
81	〈정원(庭園)〉: 나혜석 작(作)		매일신보	1931.05.24.
82	제10회 미전 평	김종태(金鍾泰)	매일신보	1931.05.26. 1931.05.31.
83	특선작 〈정원〉은 유럽여행의 선물: 나혜석 여사와 그의 작품		동아일보	1931.06.03.
84	제10회 조미전(朝美展) 평(評) (5)	윤희순(尹喜淳)	동아일보	1931.06.07.
85	조각에 문석오(文錫五) 씨 양화 (洋畵)에는 나혜석 여사: 제전(帝展)에 이채(異彩)를 나타내		동아일보	1931.10.13.
86	변호사 평판기	동허자 (東虛子)	동광 제31호	1932.03.05.
87	가인춘추(佳人春秋)		삼천리 제4권 제7호	1932.05.15.
88	제 11회 조미전 인상기 (3)	김주경(金周經)	동아일보	1932.06.05.
89	혼미저조(混迷低調)의 조선미술 전람회를 비판함	미술가 제씨(諸氏)	동광 제35호	1932.07.03.
90	만국부인 살롱		만국부인 제1호	1932.10.01.
91	이혼 1주년 양화가 나혜석 씨		신동아 제2권 제11호	1932.11.01.
92	나혜석 여사 여자 미술학사(美術學舍) 창설: 시내 수송동(壽松洞)에		동아일보	1933.02.04.
93	수송동(壽松洞)에 여자미술학사		중앙일보	1933.02.04.
94	나혜석(羅惠錫) 여사의 미술연구 소 모든 준비 완성		매일신보	1933.02.06.
95	나혜석 씨	이태준(李泰俊)	신가정 제1권 제3호	1933.03.01.
96	화실의 개방, 파리에서 돌아온 나혜석 여사 여자미술학사	부인기자(婦人記者)	삼천리 제5권 제3호	1933.03.01.
97	최근 일기(最近 日記)		삼천리 제5권 제4호	1933.04.01.
98	서양화가 나혜석 씨		신가정 제1권 제5호	1933.05.01
99	그랬으면집(集), 답답집(集)		삼천리 제5권 제9호	1933.09.01.
100	나혜석 여사의 장편		삼천리 제5권 제10호	1933.10.01.
101	만혼(晩婚) 타개 좌담회: 아아, 청춘이 아까워라!		삼천리 제5권 제10호	1933.12.01.
102	삼천리 인생안내: 미술교장과 나 혜석 씨		삼천리 제6권 제5호	1934.05.01.

103	인생 게시판		삼천리 제6권 제7호	1934.06.01.
104	내가 서울 여시장(女市長) 된다면?		삼천리 제6권 제7호	1934.06.01.
105	최린 씨 걸어 제소: 원고는 여류화가 나혜석 여사 정조유린, 위자료 청구		조선중앙일보	1934.09.20.
106	여류화가 나혜석 씨, 최린(崔麟) 씨 상대 제소: 처권(妻權) 침해의한 위자료 12,000원 청구		동아일보	1934.09.20.
107	나혜석 씨에게	평양 일(一) 여성	신가정 제2권 제10호	1934.10.
108	백인 백화(百人 白話)		개벽 신간 제1호	1934.11.01.
109	그 뒤에 얘기하는 제 여사의 이동 좌담회		중앙 제3권 제1호	1935.01.
110	여류 명사의 남편 조사장		삼천리 제7권 제1호	1935.01.01.
111	나 여사의 서한		삼천리 제7권 제3호	1935.03.01.
112	영부인 학력 등급기 (令夫人 學力 等級記)		삼천리 제7권 제5호	1935.06.01.
113	안재홍(安在鴻) 씨와 아호 소월(雅號素月)		삼천리 제7권 제5호	1935.06.01.
114	미인박명(美人薄命) 애사(哀史), 사랑은 길고, 인생은 짧다던 강명화(康明花)	청의처사(靑衣處士)	삼천리 제7권 제7호	1935.08.01.
115	혜석, 일엽 동서(同棲) 2개월		삼천리 제7권 제9호	1935.10.01.
116	나혜석 여사 소품전		동아일보	1935.10.27.
117	현대 장안호걸 찾는 좌담회	백낙선인(白樂仙人) 등	삼천리 제7권 제10호	1935.11.01.
118	십만 원의 조선관(朝鮮舘) 경영하는 김산호주(金珊瑚珠) 여사		삼천리 제8권 제1호	1936.01.01.
119	나혜석(羅蕙錫)씨 소설 집필		삼천리 제8권 제11호	1936.11.01.
120	객담실(客談室)		삼천리 제9권 제4호	1937.05.01.
121	나의 연애관	모윤숙(毛允淑)	삼천리 제9권 제5호	1937.10.01.
122	객담실(客談室)		삼천리 제9권 제5호	1937.10.01.
123	영이냐, 육이냐, 영육이냐? 영육이 합한 연애라야 한다: 모윤숙 형의 연애관을 읽고 나서	나혜석	삼천리	1937.12.01.
124	연애관 비판(戀愛觀 批判): 모윤숙(毛允淑)·나혜석 씨의	안덕근(安德根)	삼천리 제10권 제5호	1938.05.01.

125	우리 사회의 제(諸) 내막		삼천리 제10권 제8호	1938.08.01.
126	베를린(伯林), 파리(巴里), 벨기에(白耳義)의 전화(戰火) 속에서 최근 귀국한 양씨의 보고기	배운성(裵雲成) 등	삼천리 제12권 제10호	1940.12.01.
127	시중회(時中會)를 조직하여 내선 일체화를 고취: 중추원 참의 최린의 죄악사	혁신출판사 편	민족정기의 심판, 혁신출판사	1949
128	문단 회고록	안석주(安碩柱)	민족문화 제1권 제1호-제2호	1949.10. 1950.02.
129	『회고』의 일부	김우영(金雨英)	회고, 신생공론사	1953
130	추도(追悼)	염상섭(廉想涉)	신천지 제9권 1호	1954.01.
131	나혜석 편	임종국(林鍾國), 박노준(朴魯埻)	흘러간 성좌, 국제문화사	1966
132	여걸(女傑) 나혜석	이종우(李鍾禹)	중앙일보	1971.08.28.
133	최초의 여류화가 나혜석	김일엽(金一葉)	미래세가 다하고 남도록, 인물연구소	1974
134	비련의 화폭	윤현배(尹顯蓓)	바람과 별도 잊을 수 없는 사람들, 도서출판 풀빛	1979
135	정월(晶月) 나혜석	조용만(趙容萬)	중앙일보	1981.12.21.
136	다시 중국으로	정화암(鄭華岩)	이 조국 어디로 갈 것인가-나의 회고록, 자유문고	1982
137	김우영(金雨英), 나혜석 부부	유석현(劉錫鉉)	한국경제신문	1984.11.06.
138	나의 회고록	최승만(崔承万)	나의 회고록, 인하대 출판부	1985
139	나혜석 신문조서	국사편찬위원회	한민족독립운동사자료집 14, 국사편찬위원회	1991
140	최초의 유화가 나혜석	최은희(崔恩喜)	한국개화여성열전: 추계 최은희 전집 4, 조선일보사	1991
141	광범한 연락과 심각한 경험	유자명(柳子明)	한 혁명자의 회억록-한국독립운동사자료총서 14, 한국독립운동사연구소	1999